동아시아 회화 교류사

동아시아 회화 교류사

2012년 5월 12일 초판 1쇄 찍음
2012년 5월 19일 초판 1쇄 펴냄

지은이 한정희

편집 김천희, 김유경, 권현준
마케팅 김재수, 박현이
디자인 김진운
본문 조판 디자인시

펴낸곳 (주)사회평론
펴낸이 윤철호

등록번호 10-876호(1993년 10월 6일)
전화 02-326-1185(영업) 02-326-1543(편집)
팩스 02-326-1626
주소 서울시 마포구 서교동 247-14 임오빌딩 3층
이메일 editor@sapyoung.com
홈페이지 www.sapyoung.com

© 한정희, 2012

ISBN 978-89-6435-533-6 93650

동아시아 회화 교류사

한정희 지음

한 · 중 · 일 고분벽화에서 실경산수화까지

사회평론

책을 펴내며

미술사 연구에 뜻을 두면서부터 필자는 한·중·일을 중심으로 하는 동아시아의 미술에 특히 흥미를 갖고 있었다. 아시아를 대표하는 삼국의 미술은 서로 유사하면서도 상당히 다른 면모를 지니고 있기에 그 특성과 의미를 좀 더 심도 있게 알고 싶었다. 유학을 떠나기 전에는 여건상 연구가 용이한 한국 미술의 연구에 전념하였지만, 1981년 미국 유학을 가게 된 뒤에는 그곳에서 연구가 활발한 중국이나 일본 미술에 많은 관심을 갖게 되었다. 이로 인해 박사학위논문을 쓰는 시점에 이르러서는, 도전하기가 쉽지 않았지만 한국 미술과 깊은 연관을 지닌 중국 미술을 주제로 택하게 되었다.

학위논문에서는 명 말기 저명한 서화가이며 남북종론을 주도했던 동기창의 회화 작품과 화론서를 통해 그의 예술세계를 조명하기로 하였다. 당시 미국에 있는 많은 회화 작품들과 귀한 서적들을 마음껏 보면서 연구하였던 것은 너무도 즐거운 추억이다. 특히 여러 박물관에서 동원이나 황공망, 동기창 등의 진적을 직접 가까이 보면서 담당 큐레이터들과 작품에 대해 이야기를 나누었던 것도 잊을 수 없는 경험이다.

1988년 귀국 후에도 중국 회화로 논문을 계속 집필하였지만, 현실적인 어려움이나 한계를 느끼곤 하였다. 당시 자료를 찾기 위해 자주 외국에 나가는 것도 쉽지 않았고 국내에는 중국의 작품이나 문헌이 부족하였기에 깊은 연구를 하는 것이 여의치 않았다. 이러한 대안으로 한국 미술과 중국이나 일본 미술과의 상호 비교나 영향관계에 관심이 쏠리게 되면서 삼국의 미술을 비교 연구하는 방향으로 논문을 쓰기 시작하였다. 먼저 한국과 중국의 회화 교류에서 가장 긴밀한 연관을 갖는 것은 벽화라고 생각하였기 때문에 이 방면에 관심을 갖게 되었다. 그리하여

중국의 벽화 유적지를 자주 방문하였으며, 요나라 벽화를 보기 위해 황량한 내몽고자치구를 찾아가기도 하였다.

한국과 중국의 회화 교류는 20세기까지 지속되었기에 호림박물관 소장의 백납병에 대한 연구를 통해 19세기에서 20세기 초까지의 양상을 짚어보기도 하였다. 이처럼 그간의 연구가 고대부터 근대까지를 범주로 하여 어떻게 보면 너무 시대적으로 분산되어 있는 것처럼 보일 수도 있으나, 이는 교류사를 시작에서 종결까지 통사적으로 다루고자 했던 필자의 의도에서 비롯된 것이다. 이러한 연구방향의 일차 결과물은 학고재 출판사에서 나온 『한국과 중국의 회화』(1999)였으며 이번 책자는 그 후속편인 셈이다.

한국과 중국의 회화 교류는 정치적 관계를 배경으로 긴밀했던 것이 분명하지만, 양국의 관계는 일방적인 영향관계에 있었다고 말할 수 있는 것은 아니다. 중국 회화에는 있으나 한국 회화에는 없고, 한국 회화에는 있으나 중국 회화에는 없는 것들이 많을 뿐만 아니라 유사한 듯하면서도 상당한 차이가 있다. 이런 점을 사상적, 역사적 배경, 그리고 기법 등 여러 측면에서 접근하여 비교 분석할 필요가 있다. 미술은 사상이나 역사의 산물이지만 지역적, 문화적 취향의 차이로 확연히 다른 양상이 배태되기 때문에 산수화, 인물화, 문인화, 풍속화 등 여러 분야가 공통적으로 존재하였지만 표현에서는 상당한 차이를 드러내고 있다.

한국과 중국의 회화 교류사를 연구하는 데에 중요한 것은 형성 배경의 차이와 그 결과물의 차이를 구분하는 것이다. 배경이 다르면 실제 결과물도 엄연한 차이를 보이는 것이다. 따라서 그 형성 배경과 함께 전개 과정까지 포함하는 총체적인 차이가 논해져야 하는 것이다. 예컨대 고구려의 벽화는 4세기 전반 중국의 영향으로 시작되었으나 곧 중국과는 상당히 다른 형태로 변모하였으며 6세기 후반부터 7세기 전반에는 극명하게 다른 양상으로 전개되었다. 하지만 한국에서는 통일신라부터 묘제의 변화로 급속히 쇠퇴한 것과 달리, 중국에서는 벽화의 전통이 오래 지속되었기 때문에 그 차이는 긴 역사 속에서 검토되어야 할 것이다.

초상화는 한·중·일 삼국에서 각기 다른 형태의 초상 인물화를 발전시켰으며 풍속화 간에도 큰 차이를 보인다. 중국에는 기록화가 많지 않으며 일본에는 문인화가 별로 발달하지 않았다. 앞으로는 이처럼 국가 간에 분명한 차이를 보이는 부분에 대한 것도 학술적 차원에서 객관적으로 비교 고찰할 필요가 있다고 생각한다. 비교 연구는 유사한 부분과 그렇지 않은 부분에 대한 것까지도 총체적으로 다

룰 필요가 있으며, 교류에 관해서는 문헌적인 자료에 의한 검토와 실제 작품에 근거한 화풍의 영향관계에 대한 것이 함께 고찰되어야 한다.

이번에 그동안 써왔던 글들을 한 권의 책자로 엮은 것은 초상화나 산수화 등 분야별로는 여러 논문들이 있어 왔지만, 한국과 중국의 교류사를 다룬 개론서가 없기 때문에 단행본으로 출간할 필요성이 있다고 느꼈기 때문이다. 따라서 필자는 본 책자가 한국 미술의 특성 탐구는 물론 동아시아 미술의 비교 연구에 도움이 되었으면 하는 바람을 갖고 있다. 한국 미술의 독자성이나 우수성도 국수주의적인 시각보다는 동아시아 미술 전반과 관련된 맥락에서 비교 검토되어야 하지 않을까 한다. 비록 한 권의 책자로 엮었지만 미흡한 부분에 대해서는 여러 학자분들의 엄정한 질정(叱正)을 바라마지 않는다.

이 연구를 하는 데 많은 분들이 도움을 주셨고, 여러 기관에서 작품을 실견할 수 있는 혜택을 받았다. 학위논문을 지도하여 주신 주찡 리(李鑄晋, Chu-tsing Li) 교수님과, 늘 지도하여 주시고 도움을 주셨던 안휘준 교수님과 김리나 교수님, 그리고 문명대 교수님은 학술적인 도움뿐 아니라 선학으로서의 모범을 늘 보여주셔서 귀감이 되셨다. 그분들에 크게 미치지 못함을 늘 부끄럽게 생각하며, 은퇴 이후에도 왕성하게 활동하시는 모습이 부러울 따름이다. 이번에 부족한 연구를 책자로 만드는 것을 양해해주신 사회평론의 윤철호 사장님과 편집진 여러분께 감사드린다. 끝으로 항상 연구논문과 발표로 인해 서재에 혼자 오래 앉아 있는 모습을 참고 보아주었던 가족들에게도 감사와 함께 미안한 마음을 전한다.

2012년 5월
한정희

차 례

세부 차례

I

한국 회화의 대외교류

이 글은 2009년 10월에 있었던 한국국제교류재단(Korea Foundation) 주관의 제11회 해외박물관 큐레이터 워크숍(The 11th Workshop for Korean Art Curators at Overseas Museums)을 위한 영문 원고의 한글 초고였다. 당시 행사 주제는 "중국과 일본과의 관계에서 본 한국 회화"였으며 이에 맞추어 필자는 한·중 회화 교류를 전반적으로 다루었다. 그동안 한·중 관계 전반에 대한 개설적인 글이 없었기에 이 기회에 다루어 보고자 하였다. 주(註)는 필자의 글을 중심으로 달았는데 그곳을 보면 관련 글들이 대부분 수록되어 있기 때문이다.

1. 머리말

한국의 미술은 오랜 기간 주변국과 교류하면서 변화와 발전을 지속해왔다. 특히 이러한 교류에 있어서 가까운 이웃인 중국의 비중이 매우 컸고, 그 다음은 일본이다. 현재까지의 연구 성과에 따르면 신석기시대까지는 이들 국가와 교류가 거의 없었지만, 삼국시대부터는 빈번하였다. 이는 고고학 발굴에서 채도가 한반도에서는 발견되지 않고 있어 이들 국가와는 다른 문화권에 속하는 사람들에 의해 한국 역사가 시작되었다는 주장과도 맥락을 같이한다. 국가 간 교류 형태에서 한국은 중국에서 일방적으로 선진 문화를 선별 수용했다면, 일본에게는 한국식으로 변화·발전된 문화를 전해주는 문화 전파의 매개자 역할을 하였다.

따라서 한국 회화는 중국 및 일본과 지속적인 교류를 하며 변화·발전하였으며, 편의상 삼국시대, 고려시대, 조선시대로 나누어 구체적인 양상을 파악해보려고 한다. 이 글에서는 주로 중국과의 교류를 통한 회화 교류에 역점을 두며 일본과의 교류 관계는 별로 다루지 않았다. 이 가운데 조선시대는 내용이 많고 한국 회화의 핵심에 해당하므로 다시 초기, 중기, 후기, 말기로 세분하였다.

2. 삼국시대

고구려, 백제와 신라 삼국은 기록과 유물에서 확인되는 것처럼 모두 중국, 일본과 교류하였다. 교류한 사실은 건축, 조각, 공예, 회화에 이르기까지 다방면에서 확인되고 있으나 이 글에서는 회화를 중심으로 언급하고자 한다.

삼국시대의 회화 교류는 지상에서 이루어졌던 일반 회화 작품이 거의 다 없어졌기 때문에 당시의 정황을 파악하기 어렵다. 『일본서기』에 의해 고구려의 화가인 담징이 일본에 갔고, 가서일(加西溢)이 일본에 가서 〈천수국만다라수장(天壽國曼荼羅繡帳)〉의 밑그림 제작에 관여하였던 것이 알려지고 있다. 〈천수국만다라수장〉에서는 고구려 특유의 주름치마와 같은 것이 나타나 있어 실제 고구려의 화풍이 반영되고 있음을 확인할 수가 있다. 백제에서도 아좌태자가 일본에 가서 쇼토쿠태자의 초상을 그린 것이 남아 있기도 하나 그 밖에 더 많은 내용을 알기는 어렵다.

현전하는 실제 유물과 관련해 더 구체적으로 확인할 수 있는 것은 벽화 분야

이다. 특히 고구려의 고분벽화가 중국 벽화의 영향을 많이 받은 점을 지적할 수 있다. 백제와 신라는 무덤의 구조와 형식의 차이로 중국에서 큰 영향을 받았다고 할 수 없으나, 고구려는 중국의 무덤 형태와 제작 기법은 물론 벽화의 주제와 내용에 이르기까지 상당히 밀접한 관련을 보인다.

동아시아에서 고분벽화는 중국에서 먼저 시작되었으며, 대략 전한(前漢) 시기에 발생한 것으로 추정한다. 이때부터 시작된 고분벽화의 제작은 송·원대를 거쳐 명대에 이르기까지 무려 1,000년이 넘도록 계속되었으며, 한국은 고구려와 고려시대에 집중적으로 조성되었다고 할 수 있다. 통일신라시대에는 무덤 축조 기법의 차이로 인해 고분벽화가 제작되지 않다가 발해와 고려시대에 재개되어 조선 초기의 벽화묘로 계보가 이어지고 있다. 따라서 오랜 기간에 걸쳐 한국과 중국에서 조성되고 변화해온 고분벽화의 교류 관계를 요령 있게 간략히 서술하는 것은 쉬운 일이 아니다.

먼저 양국의 벽화고분에서 묘실의 건축구조는 기본적으로 다실묘(多室墓)에서 이실묘(二室墓)로, 그리고 단실묘(單室墓)로 나아가는 과정을 공통적으로 밟고 있다.[1] 한대의 여러 분묘 형태 중 석실분의 천장을 말각조정(抹角藻井, 삼각고임천장)으로 마무리하는 방법이 고구려로 넘어와 기본 형태가 되었다고 할 수 있다. 따라서 중국의 다른 묘제인 공심전묘나 전축분 그리고 화상석묘는 고구려로 이전되지 못하였던 것으로 추정된다. 고구려에는 말각조정 외에 평천장, 꺾음천장, 팔각고임천장, 평행고임천장 등도 있었는데 중국은 석실분보다 전축분이 주류였기 때문에 평천장, 꺾음천장, 궁륭천장이 주로 조성되었다. 중국에서는 육조시대 이후 전축분이 벽화고분의 기본방식이 되었으므로 석실분에서만 보이는 말각조정법은 찾아보기 어렵게 되었다.

구조상에서 양국이 차이를 보이는 중요한 사항은 중국의 경우 묘도가 길게 조성되었다는 것이다. 이는 육조시대 550년에 조성된 여여공주묘부터 보이는 새로운 경향이며 육조시대와 당대에 이르러 일반화되었다. 즉 긴 묘도에 그림을 많이 그려넣기 때문에 한국과 분명한 차이를 보이게 된다. 이러한 경향은 요대와 원대에 이르러 점차 사라진다.

벽화의 주제, 즉 내용을 보면 고구려 벽화는 대체로 중국의 한대와 육조시대에 조성된 벽화의 주제에서 상당히 많은 영향을 받았다.[2] 중국의 많은 벽화고분 중에서 고구려의 벽화 내용과 가장 유사한 것은 요령성(遼寧省)에 있는 원대자묘

(袁臺子墓)를 꼽을 수 있다. 원대자묘는 크지 않으나 4세기 전연(前燕)에서 조성된 고분의 특징을 잘 보여준다. 이 고분에는 묘주도, 문리도(門吏圖), 마차행렬도, 수렵도, 신귀도(神鬼圖), 경작도, 주방도, 일월도, 사신도, 흑웅도(黑熊圖) 등 고구려 벽화의 주요 주제들이 대거 등장하고 있어 고구려 벽화의 원형을 보는 듯하다. 따라서 고구려의 벽화 주제들은 이와 같이 산동반도에 위치하고 있는 많은 중국의 고분벽화에서 영향을 받은 것으로 유추할 수 있다.

주제별로 나누어보면, 고구려의 묘주 및 부부 초상은 중국과 상당한 관련을 보여준다.[3] 고구려의 경우 안악 3호분, 덕흥리 고분에서 단독상이 보이며, 약수리 고분, 매산리 사신총, 각저총, 쌍영총 등에서 부부상이 보이다가 시대가 내려오면서 단실묘가 되면 없어지게 된다. 안악 3호분과 녹가장묘(逯家莊墓) 및 상왕가촌묘(上王家村墓)의 묘주도는 모두 정면을 향하고 있으며 병풍을 배경으로 주미선(麈尾扇)을 들고 모자를 쓰고 있는 것이 유사하다.

행렬도 역시 양국에서 모두 보이는데 한대부터 요대까지 계속 나타난다. 특히 한대에는 중국식 마차를 타고 줄지어 나아가는 묘주행렬도가 많이 그려졌는데, 이는 묘주가 평상시에 행렬하는 장면과 저승 세계를 지나가는 행렬 두 가지로 나누어 볼 수 있다. 육조시대에는 이 행렬도가 출행도(出行圖)와 귀래도(歸來圖) 형식으로 나뉘어 묘도의 양쪽에 좌우로 그려지는 경우가 많아진다. 당대에는 시녀행렬도가 많으며 왕자들이 위엄 있게 행렬하는 모습도 종종 그려졌다. 이 행렬도는 고구려 유민의 묘로 추정되는 일본의 다카마쓰즈카(高松塚) 벽화로 계승되어 영향을 미치고 있다.

수렵도는 고구려 벽화의 주제 가운데 특히 주목되는 것이며 덕흥리 고분, 약수리 고분, 무용총, 장천 1호분 등에서 찾아볼 수 있다. 이 가운데 무용총의 수렵도는 동아시아에서 그려진 것 중 가장 잘 표현된 예라고 할 수 있다. 중국인들은 농경민

1 구조에 대하여는 강현숙, 『고구려와 비교해본 중국 한, 위진의 벽화분』(지식산업사, 2005).

2 한·중 간의 벽화를 통한 교류 관계에 대하여는 안휘준, 「고구려 고분벽화의 흐름」, 『한국회화사 연구』(시공사, 2000), pp. 18-44; 동저, 『고구려 회화』(효형출판, 2007); 권영필, 「고구려 회화에 나타난 대외교섭」, 『고구려 미술의 대외교섭』(예경, 1996), pp. 173-193; 齋藤 忠, 『壁畵古墳の系譜』(學生社, 1989); 東潮, 『高句麗考古學 硏究』(吉川弘文館, 1997); 한정희, 「고구려 벽화와 중국 육조시대 벽화의 비교연구」, 『미술자료』 68호(국립중앙 박물관, 2005. 9), pp. 5-31; 동저, 「고구려 고분벽화와 중국의 고분벽화」, 『미술로 본 동아시아의 미술교류』(국립제주박물관, 2006), pp. 11-33 등 참조.

3 중국 측 주제에 대하여는 전호태, 『중국 화상석과 고분 벽화연구』(솔, 2006) 참조.

족이라 수렵도를 즐겨 그리지 않았지만 화림격이(和林格爾) 한묘나 원대자묘 등에서 찾아볼 수 있다. 학자들은 무인들이 조그마하게 그려진 산위를 날아다니며 사냥하는 장면에 대해 일상의 사냥을 기념하기 위한 것이 아니라 장례에 사용할 희생(犧牲)을 잡기 위한 것이라고 분석하고 있다. 이 사냥하는 장면은 한·중의 고분벽화 전체로 보면 그렇게 많이 그려진 주제가 아니므로 희생을 잡기 위한 행위라고 본다면 유목민의 문화냐 아니냐 하는 것은 중요한 문제가 되지 않을 수도 있다.

중국에서는 많이 표현되었으나 고구려에서는 별로 환영받지 못한 주제로는 연회도(宴會圖)를 들 수 있다. 악사들이 악기를 연주하고 관리들은 음악을 들으며, 한쪽에서 펼쳐지는 아크로바트, 즉 곡예술을 관람하고 있다. 중국의 대표적인 예로는 산동의 기남(沂南) 화상석묘, 밀현 타호정 한묘 등을 꼽을 수 있다. 고구려 고분벽화에서는 안악 3호분의 행렬도 일부에서 악기를 연주하는 장면이 보이고, 장천 1호분과 수산리 고분에 곡예 장면이 남아 있는 정도다. 많은 사람이 둘러앉아 가무를 즐기는 장면은 남아 있지 않기 때문에 이 주제는 중국인이 선호하던 것이라 할 수 있다.

사신도의 개념은 중국에서 유래된 것이었고 벽화에 많이 등장하지만 고구려에서도 크게 애호되었다. 7세기로 접어들면서 고구려는 네 벽면에 단지 사신(四神)만을 그리는 방식이 등장하였는데 이것은 중국에서는 찾아보기 어려운 현상이다. 중국에서의 사신 표현은 전국시대의 공예품을 비롯해 한대의 벽화나 공예품, 기와 등에서 두루 보인다. 사신은 일반적으로 사방을 상징하며 네 방향에서 잡귀를 막는다는 의미가 있지만, 한대에는 서왕모의 권속으로 간주되기도 하였다.

이상의 내용을 정리해보면 고구려의 벽화는 중국의 벽화에서 적지 않은 영향을 받았다. 우선 구조에서는 석실분 형태만이 선택되었고 벽화의 주제에서는 묘주도, 수렵도, 대련도 등을 선호했다. 반면 연회 오락도나 행렬도는 널리 활용되지 못하는 대신 장식문양도, 사신도 등을 광범위하게 다루었다. 특히 사신도만으로 네 벽을 장식하는 것은 중국에서는 찾아보기 어려운 것으로 고구려는 중국에서 영향을 받았으나 점차 독자적으로 변모해갔다고 할 수 있다.

3. 고려시대

고려(918-1392)는 북송(960-1126)과 남송(1127-1279), 요(907-1125), 금(1115-1234), 원(1206-1367) 등과 교류하였으며 마지막 24년 동안은 명(1368-1644)과 함께하며 중국의 6개 왕조와 교류하는 지구력을 보였다. 특히 이 시기 중국에는 유목민에 의한 정복왕조가 계속 등장하고 지속되었기 때문에 고려는 국가적으로 여러 번 존폐의 위기를 경험하였다. 따라서 고려시대에는 외교가 국가의 주요 현안이었다고 할 수 있다.

송과의 문화교류에서 보이는 특이한 점은 다량의 서적과 대장경이 유입된 것이며, 이로 인해 소동파의 문학이 인기리에 유포되었다. 미술사적 측면에서는 인종 때의 화가 이녕(李寧)이 북송의 황제 휘종을 만나 〈예성강도(禮成江圖)〉를 그렸다는 것이 특기할 만한 사항이다. 이 작품은 실제 경치를 바탕으로 한 것으로 〈금강산도〉와 함께 한국의 실제 경치가 이미 그림으로 그려지기 시작하였다는 사실을 말해준다. 1074년 문종(文宗)은 김양감(金良鑑)을 중국에 보내 도화(圖畵)를 사들이도록 하였으며, 1076년에는 최사훈(崔思訓)을 보내 상국사(相國寺)의 벽화를 모사해 와 흥왕사(興王寺)의 벽에 옮겨 그리도록 한 것이 주목할 만하다.[4]

요와도 교류가 빈번하였던 것으로 유추되는데 1063년 거란이 대장경을 보내왔고 문물을 서로 교환하였다고 한다. 귀화한 거란인이 수만 명에 달하였으며 이들 중 장인들이 요의 문화를 전하였을 것으로 추정된다. 또 요나라 벽화에 포류수금문(蒲柳水禽紋)이나 십이지가 많이 보이므로 고려 도자기나 공예품에 이러한 문양이 보이는 것은 요의 영향으로 확인된다.

고려의 회화는 불화를 제외하고는 그다지 많이 남아 있지 않은 형편이다. 불화는 수월관음도와 같은 경우 송대의 화풍을 바탕으로 고려화한 것으로 볼 수 있다. 물론 고려의 불화가 우아하고 섬세하며 탁월한 기량을 보이고 있지만 표현 형태는 서하나 송대의 불화를 모본으로 발전한 것임을 알 수 있다.

한편 벽화는 19기의 벽화고분을 통하여 많은 장면들이 전해오고 있지만 이 벽화들의 5분의 4 정도가 북한에 있으며 그 내용을 온전히 파악할 수 없는 실정이

4 고려시대의 대중 회화 교류에 대하여는 안휘준, 「고려 및 조선 초기의 대중 회화 교섭」, 『한국 회화사 연구』(시공사, 2000), pp. 285-307; 박은순, 「고려시대 회화의 대외교섭 양상」, 『고려미술의 대외교섭』(예경, 2003) 참조.

다. 그렇지만 기존에 알려진 벽화들도 중국의 벽화와 연계하여 그 의미와 내용을 다시금 검토해볼 필요가 있다.[5]

우선 고려시대의 십이지상에서 보이는 인신수관(人身獸冠)의 형태는 중국에서 전래된 것이다. 인신수관의 십이지상은 당대부터 보이기 시작하였으나 특히 요대에 제작된 벽화와 묘지석에서 많이 보이고 있다. 그러므로 요와 교류가 많았던 고려로 인신수관의 십이지상이 전래되었을 가능성이 높다고 본다.

다음으로 송(松), 죽(竹), 매(梅)는 왕건의 능인 현릉(顯陵)에 사신도와 함께 그려져 있다. 대나무는 윤곽선으로 그렸다는 점에서 문인화로 볼 수 없으며, 이와 동일한 기법으로 표현된 대나무가 현릉보다 연대가 올라가는 오대(五代)의 왕처직묘에서 이미 보이기 때문에 동아시아 벽화에 처음 등장하는 것은 아니라고 할 수 있다. 그리고 이 무덤은 943년에 조성된 원래의 것이 아니고 1276년에 이건된 것으로 보이기 때문에 이 벽화는 중국의 오대보다는 송대의 화풍을 보인다고 보아야할 것이다. 그러나 매화와 소나무를 함께 그리는 것은 중국에서는 보이지 않는 고려적인 특색으로 높이 평가할 만한 것이다.

생활풍속도는 밀양에 위치한 박익묘에서 볼 수 있으며, 이 주제는 요대의 것과 비교해왔다. 하지만 이것은 원대의 벽화묘에 보이는 생활풍속도와도 관련이 있는 것으로 판단된다. 예를 들어 크기를 작고 아담하게 그리고 윤곽선만으로 표현하는 점을 비롯해 만화와 같이 코믹하게 그리는 점, 원대 특유의 발립을 표현한 점 등에서 영향관계를 엿볼 수 있다. 그러면서도 음식을 머리에 인다든지 큰 함지박 같은 것을 안고 간다든지, 말과 마부를 좌우로 마주 보게 그리는 것 등은 중국고분벽화에서는 볼 수 없는 고려적인 특색이다. 고려시대에는 벽화가 많이 조성되었다고 볼 수는 없지만 주로 개성 지역에 집중되고 있으며, 남한에서 확인된 거창의 둔마리 묘나 밀양의 박익묘 등은 지방화된 형태라고 볼 수 있다.

4. 조선시대

한·중 간의 회화 교류는 시대를 이어가며 계속 전개되었으며 상당수의 감상용 회화 작품이 현전하고 있는 것은 조선시대이다. 조선시대의 교류에서 가장 핵심적인 통로는 사신왕래라고 할 수 있다. 한 번에 수백 명이 참여하는 사절단 파견을

통하여 중국의 서화 작품들이 서적류와 함께 유입되었는데, 대개 북경의 유리창에서 구입한 것이었다. 그리고 사절단이 중국에 도착하면 중국인 골동상들이 직접 물건을 들고 찾아와서 은밀하게 파는 경우도 적지 않았다. 이 밖에도 밀무역이나 사무역을 통하여 개인적으로 구입하여 가지고 오는 것도 상당하였다. 그리고 사행에 의례적으로 포함되었던 화원을 통하여 중국의 최신 화풍이 직접 전래되었을 가능성도 있으며, 사행원들이 중국의 화적을 구입하여 귀국하기도 하였다.

사절단을 통해 들여온 작품들 가운데는 실제로 진작이 아닌 경우가 많았다. 따라서 이를 피하기 위해 감식을 논하던 사행원들도 있었다. 중국에서 출간된 많은 화보류의 유입은 그림의 소개는 물론 새로운 화풍의 소개에 크게 기여하였다. 『고씨화보(顧氏畵譜)』,『삼재도회(三才圖會)』,『십죽재서화보(十竹齋書畵譜)』,『팔종화보(八種畵譜)』,『개자원화전(芥子園畵傳)』,『태평산수도(太平山水圖)』등이 조선 후기 화단에 영향을 많이 미친 화보들이다.

사행로(使行路)는 평양에서 의주, 심양, 산해관, 통주, 북경에 이르는 육로를 주로 이용하였는데 총 3,100킬로미터에 이르는 거리였다. 갈 때는 50-60일, 북경 체류기간 40-60일, 그리고 올 때는 50일이 걸리는 등 대개 5개월 정도가 소요되는 장거리 여행이었다. 청에 대한 사행은 1637년부터 1894년(고종 31)까지 257년 동안 총 699회가 시행되었다.

기록에 의거해 보면 조선 초·중기 수행화원들은 주로 채색을 구입하는 역할을 담당하였을 뿐 공적으로는 그다지 큰 역할을 하지 못했던 것으로 판단된다. 다시 말해 통신사를 따라 일본에 갔던 조선의 화가들이 큰 환대를 받으며 문화교류의 첨병 역할을 했던 그러한 분위기가 중국 사행에서는 조성되지 않았다. 그러나 화원화가들은 미술의 새로운 사조나 변화에 민감하였기 때문에 사행원들과 함께 중국의 새로운 미술문화를 조선으로 유입하는 데 적지 않은 기여를 했을 것으로 보인다.

1) 조선 초기

조선 초기(1392-약 1550)의 대중 회화 교류는 인적 교류와 작품 교류의 순으로 보고

5 자세한 내용은 한정희, 「고려 및 조선 초기 고분벽화와 중국벽화와의 관련성 연구」, 『미술사학연구』 246·247(한국미술사학회, 2005. 9), pp. 169-199.

자 한다.[6] 초기에 입명(入明)했던 문인화가로는 강희안(姜希顏, 1417-1464)과 강희맹(姜希孟, 1424-1483) 형제를 들 수 있다. 이들은 모두 작품이 전하는 문인화가들로서 강희안은 1462년에, 강희맹은 1463년에 각각 부사(副使)로 북경을 다녀왔다. 이들은 당시 성행하던 명대 원체화풍(院体畵風)이나 절파(浙派)와 같은 명대의 그림을 보았을 것으로 추측되며 그들의 현전하는 작품들에서 그 흔적을 엿볼 수 있다.

조선 초기에 중국에서 온 사신들 가운데 화가들로는 1401년 2월에 온 육옹(陸顒)과 11월에 온 축맹헌(祝孟獻), 그리고 김식(金湜) 등을 꼽을 수 있다. 육옹은 글씨와 인물에 능했던 명대의 서화가로 1401년 명의 사신으로 와서 〈강풍조수도(江楓釣叟圖)〉를 그린 사실이 『태종실록(太宗實錄)』에 기록되어 있다. 또 1465년 조선에 사신으로 왔던 김식은 대나무를 주제로 병풍을 그려 조선의 박원형(朴元亨)에게 선물로 주었다는 기록이 있다.

조선 초기에 전래된 중국화의 양상은 안평대군의 소장품을 기록한 「화기(畵記)」에 가장 잘 드러나 있다.[7] 「화기」에는 육조시대 고개지(顧愷之)부터 원대 여러 화가들의 작품에 이르기까지 다양하게 포함되어 있다. 송대와 원대 그림이 대부분을 차지하며 원대 조맹부의 서예 작품이 26점으로 가장 많고, 원대의 왕공엄(王公儼)과 이필(李弼)의 그림이 각각 24점으로 그 다음이다. 송대에는 곽희(郭熙)가 17점으로 단연 으뜸이다. 원대의 화가들은 20명에 이를 정도로 많지만 명대의 작품은 거의 없는 것으로 보인다. 그리고 조선의 것으로는 안견(安堅)의 작품만 30점 소장하고 있어 안평대군의 안견에 대한 각별한 애호를 감지할 수 있다.

이렇게 화려한 소장목록은 안평대군이 10여 년이라는 짧은 기간에 열심히 모은 것으로 되어 있다. 왕실에 전해오던 소장품은 사사로이 물려받을 수 없었기 때문에 대체로 국내에서 당시 구할 수 있었던 것과 중국에 갔던 사행원이 구해 온 중국 작품들을 다시 안평대군이 구입하였던 것으로 짐작된다.[8] 따라서 원대의 작품들은 명 초에 구입한 것으로 믿을 만하지만 동진과 당·송대의 그림은 진위가 의심스럽다. 그런 점에서 17점에 이르는 곽희의 그림도 진위가 의심된다.

이 시기에는 한국에서 중국으로 넘어간 그림들도 기록에 적지 않게 보이는데 가장 대표적이고 주요한 것으로는 〈금강산도〉를 꼽을 수 있다. 1431년, 1455년, 1469년에 각각 〈금강산도〉를 중국 사신들에게 주었으며 황제에게도 선물한 것을 확인할 수 있다. 이러한 일은 소문이 나서 사신들이 점차 그림을 요청해오는 경우가 많아졌다. 〈금강산도〉가 중국에 선물로 간 것은 이미 고려시대부터의 전통이었

으며 조선 초기까지 계속되었던 것을 알 수 있다. 1469년에 사신으로 왔던 정동(鄭同)은 자신이 가져간 〈금강산도〉를 북경의 홍광사(洪光寺)에 모각(模刻)하도록 하였다는 기록도 보인다. 그 밖에 사신의 요청에 의해 〈평양형승도(平壤形勝圖)〉와 〈한강유람도(漢江遊覽圖)〉 등이 그려진 것도 특이하며, 이는 사신들이 중국에 돌아가 개인적인 기념품으로 간직하기 위해 특별히 주문한 것이다. 그리고 우리의 풍속을 보여주는 《풍속첩(風俗帖)》은 거의 매번 자동적으로 그려주었다는 기록도 보인다.

2) 조선 중기

조선 중기(약 1550-약 1700)에 입명하였던 많은 화원화가들 가운데 이름이 확인된 사람으로는 선조 때의 이신흠(李信欽, 1570-1631)과 이정(李楨), 광해군 때의 이득의(李得義)와 이홍규(李弘虯)를 들 수 있다. 1604년(선조 37) 기록에 따르면, 화원 이신흠은 군관이라는 직분으로 명에 간 것으로 되어 있다. 이정은 최립(崔岦)의 문집에 의하면 정사호(鄭賜湖)를 따라 1602년 사행하였다고 한다. 이득의는 1618년(광해군 10) 중국에서 개인적으로 구해 온 채색을 바치면서 그 대가로 천추사의 행차를 따라 연경에 가기를 희망하였으며 이에 승낙을 얻어 이듬해에 천추사나 성절사를 따라 중국에 갈 수 있게 되었다. 이홍규는 1619년(광해군 11) 중국에서 회회청(回回青)을 사 가지고 온 것으로 칭찬받기도 하였다.

한편 중국에서 조선을 방문했던 사신들 중에는 몇 명의 화가들이 있었으며, 1599년 임진왜란 시기에 경리(經理)로 왔던 만세덕(萬世德)을 들 수 있다. 현재 한강의 남단에서 삼각산과 남산의 잠두 방향을 실사한 그림(1600)이 남아 있는데, 이것은 만세덕의 작품이라고 하나 실제로는 배석했던 화원화가의 솜씨로 추정된다.

그 다음으로는 1606년 명의 신종황제의 황손 탄생을 알리기 위해 내조(來朝)했던 주지번(朱之蕃)이 있다. 그는 남경 출신이며 장원급제자로서 예부시랑을 지

6 자세한 내용은 안휘준, 「고려 및 조선 초기의 대중 회화 교섭」; 한정희, 「조선 전반기 회화의 대중교섭」, 『조선 전반기 미술의 대외교섭』(예경출판사, 2006); 홍선표, 「15·16세기 조선화단의 중국화 인식과 수용태도」, 『미술사논단』 26호(시공사, 2008 상반기) 등 참조.

7 申叔舟, 『保閑齋集』 卷14, 「畵記」에 기재된 안평대군의 소장품은 안휘준, 『한국 회화사 연구』(시공사, 2000), pp. 299-301에 수록되어 있다.

8 이 소장품은 대체로 만 17세인 1435년경부터 「화기」가 쓰인 만 27세 때인 1445년까지의 10여 년간에 이루어진 것이다. 안휘준·이병한, 『안견과 몽유도원도』(예경출판사, 1993), p. 47 참조.

내기도 하였고 산수와 화훼를 잘 그렸다. 주지번이 선조에게 진상한 《천고최성첩(千古最盛帖)》이라는 화첩은 오파(吳派) 화풍이 조선에 전해지는 계기가 되기도 하였다. 주지번은 1603년 『고씨화보』의 서문을 쓴 바 있기 때문에 이때 그가 『고씨화보』를 갖고 왔었는가 하는 것은 관심의 초점이다.

또 1645년 청에 인질로 잡혀 가 있던 소현세자가 심양에서 귀국하는 편에 따라 들어온 맹영광(孟永光)을 들 수 있다. 그는 3년 뒤인 1648년 귀국하였는데 조선에 있는 동안 인조의 곁에서 그림을 많이 그렸으며 현재 그의 작품 여러 점이 국립중앙박물관에 전해오고 있다. 비록 뛰어난 화가는 아니었으나 조선에 머무는 동안 이징(李澄) 같은 화가와 교유하였으며 여러 사대부 문인들에게 그림을 그려주기도 하였다.

기록에 보이는 명대 화가로는 심주(沈周), 문징명(文徵明), 당인(唐寅), 구영(仇英), 동기창(董其昌), 주지번, 맹영광 등으로 그렇게 다양하지는 않다. 이 중에서는 문징명이 많이 보이고 있어 주목된다. 1600년 우의정 김명원(金命元)이 문징명의 서첩을 선조에게 진상하며 그 중요성을 일깨워주고 있다. 이로부터 그의 존재가 조선에 알려지게 되었고 오파에 대한 인식도 깊어진 것으로 볼 수 있다. 17세기 전반에는 동기창의 명성도 조선에 알려져 있었으며 점차 그의 작품도 수집의 대상이 되었다. 더 쉽게 작품을 구입할 수 있는 화가들은 당인과 구영이었다. 그들은 직업화가로 문인화가들의 작품보다 접하기 용이하였던 때문인지 당인과 구영의 작품은 조선 중기와 후기에 많은 사람들이 소장하고 있었다.

이 시기에 새로운 화풍의 전래와 관련해 중요한 것은 중국 화보들의 유입이다. 이런 화보들은 비록 진짜 작품은 아니었지만 진적을 만나기 어려운 시절에 그를 대신하여 큰 역할을 하였다. 1603년에 출간된 『고씨화보』를 필두로 하여 많은 화보들이 국내로 들어오기 시작하였다. 1607년에는 『삼재도회』가 출간되고, 1609년에는 『해내기관(海內奇觀)』이 간행되었으며, 이들은 조선의 화가들이 산수화를 제작하는 데 많은 도움을 주었다. 『고씨화보』는 원말사대가 이후의 중국 문인화를 보여주고 있으나 간략한 선으로만 되어 있어 깊이 있는 필묵의 미를 보여주지 못하는 한계가 있다. 『삼재도회』는 산수뿐 아니라 인물, 천문, 지리 등 다방면에 걸친 지식을 보여주고 있다. 『해내기관』에는 좀 더 세련된 모습의 산수화가 포함되어 있는데 그러한 이유는 본격적인 산수화가들이 판각에 종사하였기 때문이다. 또 1627년에는 화조화를 그리는 데 큰 참고가 되는 『십죽재서화보』가 간행되었으며,

1679년에는 『개자원화전』이 등장하여 중국뿐 아니라 동아시아 미술 전체에 큰 영향을 끼쳤다.

3) 조선 후기

조선 후기(약 1700-약 1850)에는 한·중 간의 회화 교류가 이전보다 더 다양하게 전개되면서 중국의 새로운 경향이 지속적으로 유입되었다. 이 시기는 북경을 다녀왔던 화가들의 이름이 훨씬 많이 알려져 있으며, 비교적 지명도가 있었던 이들로는 노태현, 허숙, 이필성, 이성린, 홍수복, 김응환, 이인문, 이수인, 윤명주, 최항 등이 있다. 이들 가운데 이필성은 《심양관도화첩》을 그린 것으로 유명하며 연행 관련 그림을 그린 화가가 확인된 경우는 드물다.[9]

조선 후기에도 처음에는 반청의식이 아직 남아 있어 중국과의 교류가 활발하지 못하였다. 그러나 18세기 후반에 들어서면서 청을 중국으로 인정하고 청의 발달된 문화를 배워야 한다는 북학사상이 팽배하면서 청의 문물이 더욱 신속하게 유입되었다. 북학파의 홍대용은 1765년 북경에 가서 유리창에서 중국의 문인들과 교제하였는데 그러한 만남은 다음에 입연하였던 박제가, 박지원, 이덕무, 유득공 등으로 전승되었다. 이러한 인맥은 마침내 1809년 북경을 방문한 추사 김정희에 이르러 커다란 결실을 맺었다. 중국의 저명한 학자들인 옹방강(翁方綱), 완원(阮元) 등을 만나게 되어 금석학이 전래되었고 주학년, 장문도, 오숭량 등을 통하여 중국의 정통파 화풍이 유입되었다.

조선에 왔던 중국의 화가들은 현재까지 알려진 바가 드물다. 다만 1709년 청의 칙사를 따라왔던 수민(受敏)이라는 화가와 《석농화원(石農畵苑)》에 이름이 올라 있는 건륭 시기의 중국 화가인 김부귀(金富貴) 등이 거론되고 있는 정도이다. 이밖에도 분명히 더 있었을 것으로 생각되지만 아직 확인되지 않고 있다.

이러한 여건하에서 이전보다 더 다양하고 세련된 중국의 화풍들이 소개되어 우리의 그림을 더욱 풍성하게 만드는 데 일조하였다. 후기에는 진경산수화와 풍

9 조선 후기의 대중 회화 교류에 대하여는 한정희, 「조선후기 회화에 미친 중국의 영향」, 『미술사학연구』 206호(1995. 6), pp. 67-97; 최경원, 「조선후기 대청회화교류와 청 회화양식의 수용」(홍익대학교 석사학위논문, 1996); 한정희, 「영정조대 회화의 대중교섭」, 『강좌미술사』 8호(1996. 12), pp. 59-72; 박은순, 「조선후반기 회화의 대중교섭」, 『조선후반기 미술의 대외교섭』(2006. 11 학회발표문), pp. 3-36 등 참조.

속화에서 우리 고유의 표현들이 완성되었으며 그 밖에도 오파, 안휘파, 송강파, 정통파 화풍과 같은 중국의 새로운 화법들이 유입되어 화가들에게 새로운 자극을 주었다.

조선 후기와 중국의 명·청대 회화 작품에서 공통으로 나타나는 새로운 현상 중 하나는 준법을 쓰지 않고 윤곽선만으로 산이나 바위의 형태를 묘사하는 것이다. 준법을 쓰지 않는 것은 원 말부터 시작되어 명대에 들어와서는 문징명과 같은 화가에 의해 자주 시도되었으며, 여기서 말하는 기하학적 표현은 이전과는 다른 양상으로 명 말에 나타난 새로운 경향이다.

이러한 표현 형식은 주로 황산파(黃山派) 또는 안휘파(安徽派)라 불리는 화파의 작품들에서 주로 보이고 있으며, 특히 홍인(弘仁, 1610-1663)의 작품이 대표적인 예라 할 수 있다. 그의 작품을 보면 준법이 거의 없이 윤곽선만으로 표현된 대상들이 기하학적 형태를 이루고 있다. 물론 큰 암벽들로 이루어진 황산의 모습을 그린 것이기는 하지만 이전과는 다른 새로운 괴체 표현 방식을 사용하여 서양의 입체파를 연상시키기도 한다. 이러한 표현법은 황산파의 여러 작품들에서 공통적으로 나타나며 대본효, 매경, 사사표, 축창 등이 주로 사용하였다.

조선 후기의 작품들 중에서 황산파의 표현 기법을 사용한 대표적인 예로는 이인상의 그림을 꼽을 수 있다. 그는 홍인의 추종자들과 동일한 화법을 구사하였던 것으로 추정되는 하문황(何文煌)의 〈방예찬산수도(倣倪瓚山水圖)〉를 실견하고, 이러한 화법을 받아들인 것으로 보인다. 이인상의 작품은 깔끔하면서도 격조가 높기로 정평이 나 있는데, 이는 대상을 예리한 필선으로 각이 지도록 표현한 조형미에서 비롯된 것이다. 그의 〈수석도〉와 〈송하관폭도〉에 보이는 배경의 바위들은 모두 윤곽선만으로 처리되어 있고 준법을 사용하지 않았다. 이러한 바위 표현은 황산파의 일반적 태도를 따른 것임에 틀림없다.

동시대의 다른 화가들을 살펴보면 강세황이 그린 《송도기행첩》 중 〈백석담〉이나 〈태안석벽〉에도 이러한 경향이 반영되어 있으며, 이인상의 친구였던 이윤영의 〈고란사도〉도 아주 적합한 예라 할 수 있다. 〈고란사도〉와 〈태안석벽〉은 절벽의 바위가 주요 표현 대상이기는 하지만, 각이 진 형태로 준법 없이 그리는 방식은 우리나라에서 이전에 볼 수 없었던 것이다.

또 오찬(吳瓚)의 〈수석도〉나 정수영의 산수화 여러 점에서도 이와 같은 기법을 찾아볼 수 있다. 정수영은 진경산수화 계열의 화가지만 화법에서는 이인상과

강세황의 영향을 받은 것으로 생각된다. 그의 《해산첩》 중 〈만폭동도〉에서 보이는 윤곽선만으로 그린 바위 표현은 분명 이러한 경향을 반영하는 예라고 할 수 있다.

이 시기의 또 다른 특징적 회화 표현 가운데 하나는 산이나 바위가 매우 괴량감 있고 구축적이며, 산이나 바위의 아랫부분을 깔끔하게 정리하는 것이다. 이러한 화법은 명대 말기에 동기창에서 비롯된 것이라 여겨지므로 송강파(松江派)의 특징이라 할 수 있다. 여기서 말하는 새로운 산과 바위 표현은 바닥이 수면에서 떨어진 듯 보여 매우 불안정하고 비현실적이나 조형적으로는 운동감이 크고 환상적이어서 흥미롭다.

명말청초에 걸쳐 확산된 이러한 새로운 표현법을 조선 후기의 회화 작품들에서도 가끔씩 접할 수 있는데, 최북의 〈조어도(釣魚圖)〉가 그러한 예에 속한다. 뒷산과 전경의 바위 아랫부분을 말아 올리듯이 그린 것은 비록 간략화되기는 하였으나 중국의 새로운 표현법에서 영향을 받은 것이라 할 수 있다. 이러한 표현법은 그 이전의 조선 회화에서는 보이지 않던 것이므로 전통적인 표현 기법의 계승으로 보기는 어렵다.

또 다른 예로는 김후신(金厚臣)의 〈산수도〉를 들 수 있다. 뭉게구름처럼 둥글게 처리된 산 사이에 폭포가 떨어지고 조그만 바위들이 깔려 있는 것이 앞에서 보았던 심사충의 그림을 연상케 한다. 18세기의 화가 이인상의 〈수하한담도(樹下閑談圖)〉에서도 이러한 표현을 찾아볼 수 있다. 둥글둥글하게 표현한 것이 큰 바위인 것 같으면서도 낮은 산으로 볼 수도 있는데, 산이든 바위든 간에 이전에 보지 못하던 표현 형식이다.

중국의 영향으로 새롭게 등장하는 형태가 방작(倣作)이다. 방작은 고대의 화가를 모방할 때 그림에다 '倣○○筆意'라고 써넣는 것인데 명대에 성행하였다. 오파의 심주, 문징명이 시도하였다가 명 말기에 동기창이 많이 사용하면서 유행된 것인데 조선에서는 심사정, 강세황, 정수영 등이 즐겨 사용하였다. 그리고 조선 말기에도 많은 화가들에 의해 애호되었던 독특한 회화의 제작방식이다. 우리의 화가들도 중국과 같이 중국 화가들을 방하는 경우가 많았는데 특히 원말사대가를 선호하였다. 나중에는 조선 화가들도 앞서 활동했던 조선 화가들의 작품을 방하기도 하였는데 숫자상으로는 많지 않았다. 그러므로 조선 후기에 유입된 중국 화풍은 이러한 방작들을 통하여 더 명확하게 확인해볼 수 있다.

방작에 많이 활용되는 중국의 화풍으로는 오파와 송강파 그리고 정통파를 꼽

을 수 있다. 오파는 심주와 문징명을 기점으로 육치, 진순 같은 화가들의 화풍을
모두 포함하는 것으로 후기 회화에서 자주 접할 수 있다. 심주와 문징명은 조선의
화가들도 친숙하였으며 윤두서의 그림에서 심주와 문징명의 화법이 간취된다. 청
초에 성행하였던 정통화파는 방작을 가장 선호하였다. 그들은 거의 모든 작품들
이 방작이었기에 문인화의 상징으로까지 인식되었다. 정통화파의 방작은 조선 후
기와 말기에 걸쳐서 한국에 소개되었으며 대체로『개자원화전』을 통해서 알려지
게 된 것으로 보인다.

4) 조선 말기

조선 말기(약 1850-1910)는 19세기 후반부를 지칭하는 것이지만 그렇게 명확히 나
눌 수 있는 것도 아니기에 19세기 전반에 걸친 특성을 언급하고자 한다. 후기와
말기는 다소 중복적인 요소들이 있다.[10]

19세기 전반에 유입된 중국화의 양상을 잘 보여주는 자료는 금릉(金陵) 남공철
(南公轍)이 소장하였던 중국 회화 작품들이다. 그의 문집인『금릉집(金陵集)』의「서
화발미(書畵跋尾)」에는 수많은 중국 명작들이 수록되어 있다. 가장 이른 시기인 당
대의 염립본(閻立本), 오도자(吳道子), 은중용(殷仲容)의 작품들은 진본이 아닐 것이
다. 송대와 원대의 작품들에서는 이성(李成), 범관(范寬), 동원(董源), 이공린(李公麟),
소식(蘇軾), 휘종(徽宗), 마원(馬遠), 유송년(劉松年), 전선(錢選), 조맹부(趙孟頫), 예찬
(倪瓚), 왕역(王繹) 등 하나같이 명성이 높은 대가들의 이름이 거론되고 있다. 이 작
품들도 진위 여부를 파악하기는 어려우나 청대에는 송대의 그림들이 대부분 위작
이었다는 점에서 신빙성은 높지 않다고 할 수 있다. 아마도 명대의 작품들 중에는
다소 진품이 포함되었을 것으로 생각되지만, 내용을 보면 심주, 오위(吳偉), 문징명,
당인, 구영, 동기창 등 역시 일급의 화가들로만 이루어져 있다.

그 다음의 중국화 유입은 추사 김정희와 관련한 것이 많다. 김정희는 중국에
서 만났던 문인화가들에게 선물을 받았거나, 귀국 후에는 연경을 방문했던 여러
후배들을 통하여 중국화를 접했던 것으로 보인다.[11] 대체로 문기가 높은 청대 정
통파 계열, 즉 19세기 중국의 문인화, 즉 누동파(婁東派) 계열의 그림들을 접했던
것으로 유추되며 그러한 결과가 〈세한도〉로 종결되지 않았나 생각된다. 그의 대표
작인 〈세한도〉는 이전에 조선에 전해지던 석도(石濤, 1642-1712)의 그림이나 그가

보았던 석도 그림, 그리고 그가 보았거나 조선에 들어왔던 청대 화가 주학년(朱鶴年, 1760-1834)의 작품을 종합해보면 대체의 이미지의 틀이 잡힌다.[12]

주학년은 김정희와 교류하면서 조선에 알려진 문인화가이며 그의 그림은 조선 말기에 이르기까지 상당수 유입된 것으로 추정된다. 그는 강소(江蘇) 태주인(太洲人)으로 호는 야운(野雲)이며, 산수, 인물, 화훼, 석죽 등을 잘 그렸다. 옹방강(翁方綱, 1733-1818)의 문인으로 조선인들이 그의 그림을 좋아하여 중히 여기고, 그의 상을 걸어놓고 절하는 사람도 있었다고 전한다. 주학년의 그림은 〈구양수상(歐陽脩像)〉, 〈동파입극상(東坡笠屐像)〉, 〈옹방강상(翁方綱像)〉 등의 인물화를 비롯하여 김정희가 연경을 떠날 때 법원사(法源寺)에서 베풀어진 전별연(餞別宴)을 기념하기 위해 그에게 그려준 〈추사전별연도(秋史餞別宴圖)〉가 현전하고 있다. 그는 김정희가 연경에 머물 때 추사를 특별히 사랑하였으며 자신이 그린 〈모서하 주죽타이로입상도(毛西河 朱竹坨二老立像圖)〉를 선물하기도 하였다.

이러한 문인들 사이에서의 개인적 교류와 달리, 궁정에서도 서화 교류가 확인되는데 헌종의 서화수장을 들 수 있다. 헌종의 재위 연간은 1834년부터 1849년까지이므로 19세기 전반의 왕실 소장의 귀중한 정보를 보여준다고 할 수 있다. 그의 소장품 목록인 『승화루서목(承華樓書目)』에는 여러 중국 화가들의 이름이 거론되고 있다. 역시 휘종황제, 미불(米芾), 이공린, 소식, 조맹부, 예찬과 같은 송·원대의 유명 화가들 작품을 비롯하여 선덕제(宣德帝), 이재(李在), 여기(呂紀), 심주, 문징명, 당인, 구영과 같은 명대의 화가들, 그리고 왕시민(王時敏), 왕원기(王原祁), 왕휘(王翬), 운수평(惲壽平), 석도, 고기패(高其佩), 나빙(羅聘), 정섭(鄭燮), 주학년과 같은 청대 화가들의 이름이 포함되어 있다. 작품에 대한 설명 없이 작가와 제목만 거론되어 있어 더 이상의 구체적인 내용을 알 수 없으나 역시 유명 작가의 작품을 중심으로 소장되고 있었음을 알 수 있다.

19세기 후반기에는 중국의 새로운 미술문화가 유입되었다. 즉 사행에 많이

10 19세기 중국화의 유입에 대한 전반적인 상황은 안휘준, 「조선말기 화단과 근대회화로의 이행」, 『한국근대미술명품전』(국립광주박물관, 1995), pp. 138-139; 이성미, 「임원경제지에 나타난 서유구의 중국회화 및 화론에 대한 관심」, 『미술사학연구』 193호(1992. 3), pp. 33-61; 박은순, 「조선후반기 회화의 대중교섭」, 『조선후반기 미술의 대외교섭』(예경출판사, 2007), pp. 9-82 등 참조.

11 藤塚鄰, 『淸朝文化東傳の硏究』(圖書刊行會, 1975); 번역본은 박희영 역, 『추사 김정희의 또 다른 얼굴』(아카데미하우스, 1993); 김현권, 「근대기 추사화풍의 계승과 청 회화의 수용」, 『간송문화』 64호(2003) 등 참조.

12 석도의 그림은 『표암 강세황』(예술의 전당, 2004), 도 57과 도 58이다.

참여하였던 이상적과 오경석을 통하여 19세기 후반의 청대 문인화가 많이 전래되었다. 김정희의 제자였던 이상적을 통하여 김정희와 관련 있는 인물들뿐 아니라 그가 새롭게 만난 문인들의 작품들이 다수 조선으로 전해졌다. 또 그에게서 인맥을 소개받은 오경석도 잦은 연경행을 통하여 새로운 미술문화에 눈떴을 뿐만 아니라 서화를 모으는 데 주력하여 대수장가로 성장하였다.

조선 말기에는 중국의 정통화파와 양주화파 그리고 해상화파(海上畵派)의 화풍이 들어오는 것이 특징이다. 정통화풍은 중국의 누동파와 그의 변형적인 화풍에서 영향을 받은 것으로 조선 화단에 가장 광범위한 영향을 미치고 있다.[13] 양주화파는 18세기 양주에서 성행하였던 화풍인데 매우 대중적이며 화가들은 화훼와 초충, 사군자를 주로 그렸다. 경쾌한 스케치풍의 그림도 있고 밝은 색조의 꽃 그림이 많은 것이 특색이다. 부귀영화나 자손번창과 같은 좋은 상징성을 지닌 화훼도(花卉圖)를 선호하는 것은 근세의 중요한 경향이기도 하다.

해상화파는 19세기 후반 국제도시인 상해를 중심으로 성행했던 것으로 더욱 상업적이고 대중적인 특징을 보인다. 해상화파는 장웅(張熊), 조지겸(趙之謙), 오창석(吳昌碩), 임웅(任熊), 임백년(任伯年) 등으로 대표되는 상업적이고 대중적인 화파이며 18세기의 양주화파 화풍을 바탕으로 성장하였다. 대체로 강한 채색과 형태의 왜곡을 통해 장식성이 강조된 화훼와 인물화가 주로 선호되었다. 이들의 간결하고 참신한 화법들은 새로운 출판기술에 의해 화보로도 많이 제작되어 거의 실시간으로 조선에 전해졌고, 이를 참고로 조선의 서화가들이 유사한 작품들을 많이 제작하였음이 이미 밝혀지기도 하였다.[14] 또 정치적 변란을 피하여 상해로 도피하였던 민영익(閔泳翊, 1860-1914)을 통하여 상해의 화풍이 직접 조선 화가들에게 전해지기도 하였다. 민영익은 상해에서 오창석과 가까웠으며 임백년, 고옹(高邕) 등과도 교유하였다.

조선의 화가들도 이러한 중국의 화풍을 받아들여 그림을 그리게 되는데 조희룡, 장승업, 홍세섭, 허유 등이 그러한 예에 해당한다. 이러한 전통은 이후 안중식과 조석진으로 연결되어 한국의 근대로 이어진다. 장승업, 안중식과 조석진의 그림들에 화훼도가 많고, 기명절지도나 여러 잡다한 일상의 경물들이 그려지는 것도 이러한 중국 근세의 경향을 따른 것이다.

19세기 후반의 한·중 회화 교류에는 호림박물관 소장의 백납병을 통해 알 수 있는 것처럼 중국 화가들의 직접적인 작품 유입도 있었다고 할 수 있다.[15] 여기에

수록된 주학년, 왕휘, 장정석(蔣廷錫), 완상생(阮常生), 갈사단(葛師旦), 장덕패(張德佩), 양적후(楊積煦) 등과 같은 화가들의 작품은 대체로 19세기 후반 조선에 유입된 작품들로서 실제로는 큰 작품인데 작은 규모로 줄여서 모사하는 축본(縮本)의 형태로 제작된 것이다. 주학년, 왕휘, 장정석과 같은 화가는 지명도가 있어 쉽게 파악되지만 완상생, 갈사단, 장덕패, 양적후와 같은 화가들은 비교적 알려지지 않은 인물들이다.[16] 19세기 이전에 활동하였던 작가들이나 19세기 작가들이거나 상관없이 19세기 후반 조선에 들어와 있던 것들이 모여 축본의 형태로 제작되어 두 개의 병풍으로 꾸며진 것이다. 따라서 호림박물관의 백납병은 19세기 후반의 한·중 교류를 보여주는 좋은 예라고 할 수 있다.

호림박물관 소장의 백납병에 보이는 중국 화가들의 작품들을 종합해보면 이들은 18세기의 누동파를 계승하는 화가들로서 정통파의 변형들이라고 할 수 있다. 이 중에는 조선 말기의 이색화풍과 관련이 깊은 형태들도 있어 이색화풍도 청의 영향이 아니었나 하는 생각이 든다. 산수화뿐 아니라 화훼, 영모, 사생까지 포함되어 있어 산수화 중심에서 벗어난 당시의 화단 분위기를 알려주기도 한다.

13 한정희, 「18-19세기 정통파 화풍을 통해본 동아시아의 회화교류」, 『미술사연구』 22호(미술사연구회, 2008), pp. 247-272 참조.

14 김현권, 「청대 해파 화풍의 수용과 변천」, 『미술사학연구』 217·218호(1998. 6), pp. 93-124; 최경현, 「19세기 후반 20세기 초 상해 지역 화단과 한국화단과의 교류연구」(홍익대학교 박사학위논문, 2006) 등 참조.

15 호림박물관 소장 병풍에 대하여는 한정희, 「조선말기 중국화의 유입양상-호림박물관 소장 〈백납육곡병〉 한 쌍을 중심으로」, 『시각문화의 전통과 해석』(예경출판사, 2007) 참조.

16 그림에 써 있는 아호인 小雲은 阮元의 아들 阮常生으로 보인다. 和甫는 楊積煦, 石村山人은 葛師旦(字는 匡周), 菊圃는 張德佩로 파악된다.

II

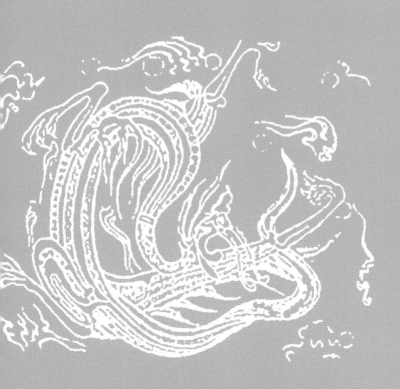

필자는 오래전부터 한·중 회화 교류 관계를 주요 연구 테마로 생각하고 준비해왔는데 그 첫 단계가 벽화를 통한 양국의 관계였다. 그래서 고구려 벽화와 중국 육조시대 벽화의 비교 연구를 시도해보았지만 간단한 일이 아니었다. 여러 해에 걸쳐 준비하면서 벽화와 친숙해져 이후 몇 편의 벽화 관련 글을 쓸 수 있게 되었다. 이 글이 그 시작인 셈이다. 이 글은 『미술자료』 68호(2002. 8)에 실렸다.

1. 머리말

우리가 자랑하는 고구려의 벽화가 중국의 영향으로 시작되었다는 것은 널리 알려진 사실이다. 중국에서 받은 영향은 주로 한대(漢代)의 화상석묘(畵像石墓)나 한대의 벽화고분 그리고 육조(六朝)시대 전반기의 중국의 벽화고분에서 나타나므로 기존의 연구들은 이 시기에 치중하여 연관성을 무덤 구조나 벽화의 주제상에서 찾아보곤 하였다. 그리고 그 영향관계는 확연히 나타나는 한편 고구려인들이 중국의 묘제를 선택적으로 수용하였음도 쉽게 파악되고 있다.

그러나 육조시대 후반기에 들어오면 중국의 벽화고분들의 구조나 벽화 내용이 고구려의 벽화와 상당히 달라지기 때문에 이 시기에 대하여는 상호 연관성이 그다지 언급되지 못하고 있는 실정이다. 이 글에서는 이 부분에 초점을 맞추어 고구려의 벽화와 중국의 벽화가 이 시기를 전후하여 어떻게 달라지고 있으며 어떤 면에서 연관성이 있는지를 무덤의 구조, 그리고 벽화의 배치와 주제로 나누어 비교적인 시각에서 살펴보고자 한다.

고구려의 벽화는 사신도 고분을 끝으로 벽화의 흐름을 마치고 있으나 중국은 이후에도 계속되어 당(唐), 요(遼), 송(宋), 원대(元代)의 벽화들로 이어지고 있다. 따라서 한국의 벽화가 어떤 시점에서 끝나고 중국은 어떻게 계속 진행되었는지를 살펴보는 것이 필요하고 6, 7세기는 이러한 점에서 두 나라의 벽화가 길을 달리해가는 분기점의 의미를 갖고 있다. 유사한 것만 비교의 대상으로 삼는 것이 아니라 달라지는 측면도 비교의 좋은 대상이 된다는 점에 유의하여 차이점을 부각하려 한다.

2. 비교 대상의 벽화고분

중국의 벽화는 그동안 한대의 화상석(畵像石)과 벽화, 그리고 당대(唐代)의 벽화가 주로 알려졌다. 그래서 벽화의 전시회도 한당벽화(漢唐壁畵)라는 이름으로 많이 불렸다.[1] 그러나 1970-80년대에 걸쳐 중국 본토에서 6세기의 육조시대 벽화고분들

1 Jan Fontain and Wu Tung, *Han and t'ang Murals*(Boston Museum of Art, 1976)와 『中華人民共和國漢唐壁畵展』(東京: 北九州市立美術館, 1974) 등을 꼽을 수 있다.

이 많이 발견되고 또 발굴됨으로써 새로운 벽화고분들이 많이 알려지고 우리의 고구려 고분벽화와 비교할 수 있게 되었다. 그러나 이들은 대체로 우리의 6, 7세기 고분들의 벽화와 여러 가지 면에서 상당한 차이를 보이고 있어 지금껏 비교와 연구의 대상으로 그다지 주목을 받지 못하던 실정이었다.

이들 새로이 발견된 육조시대의 벽화고분들은 아직 본격적인 발굴 보고서 책자들이 나오지 않고 있어 『문물(文物)』지 등에 실린 발굴 보고문에 의존해야 하는 실정이라 연구에 상당한 제약이 된다. 그러나 여기저기 단편적으로 실린 글들과 출판된 도판들을 모아서도 일차적인 비교 연구는 가능하다고 생각되어 시도해보고자 하였으며 앞으로 더욱 충실한 자료 제공으로 우리의 이해가 증폭될 수 있을 것이다.[2]

이 글에서 다루고자 하는 중국의 6세기 벽화고분들은 대개 육조시대 특히 동위(東魏, 534-550)와 북제(北齊, 550-577)시대에 축조된 것들이다. 이보다 앞선 북위(北魏, 386-534)시대에는 호화로운 분묘를 만들지 못하게 하였던 사회적 배경과 그 밖의 연유로 하여 벽화고분이 별로 전하지 않고 있으나[3] 북제 시기에는 제약이 약화되어서인지 많은 벽화고분들이 조성되었다. 대개 당시 수도였던 업성(鄴城) ─ 현재의 자현(磁縣) ─ 주변에서 많이 발견되었는데 이들이 고구려의 6, 7세기 벽화고분과 같은 시기의 작품들이라 비교할 수 있다.

6세기의 북조시대 벽화고분들 중 동위, 북제 시기의 벽화고분들은 크게 보아 지역적으로 네 군데에 나누어 분포하고 있다. 그것은 하북남부(河北南部)지구, 산서태원(山西太原)지구, 산동(山東)지구, 하북북중부(河北北中部)지구 등이다.[4] 이 중 중요한 것은 동위, 북제의 수도였던 업성을 중심으로 분포하였던 산서태원지구이다. 여기에는 황족이나 고관들의 무덤이 많이 보이고 있다. 이들을 정리해보면 다음과 같다.

A. 하북남부지구[5]

① 고양묘(高洋墓)(?) 하북성 자현(磁縣) 만장촌(灣漳村) (560)

② 고윤묘(高潤墓) 하북성 자현 동위수촌(東魏樹村) (576)

③ 여여공주묘(茹茹公主墓) 하북성 자현 대총영촌(大塚營村) (550)

④ 조호인묘(趙胡仁墓) 하북성 자현 동진촌(東陳村) (547)

⑤ 요준묘(堯峻墓) 하북성 자현 동진촌 (567)

⑥ 안옥광묘(顔玉光墓) 하남성 안양시(安陽市) 허가구(許家溝)

⑦ 범수묘(范粹墓) 하남성 안양시 홍하둔촌(洪河屯村)

⑧ 이승난묘(李勝難墓) 하북성 자현 이가장(李家庄)

⑨ 비구니원/사마남자묘(比丘尼垣/司馬南姿墓) 하북성 자현 강무성(講武城)

⑩ 피장자불명묘(被葬者不明墓) 하북성 자현 조가장(曹家庄)

B. 산서태원지구

① 누예묘(婁叡墓) 산서성 태원시(太原市) 남교(南郊) (570)

② 고적회락묘(庫狄廻洛墓) 산서성 수양현(壽陽縣) 가가장(賈家庄) (562)

③ 피장자불명묘 산서성 태원시 금승촌(金勝村)

C. 산동지구

① 최분묘(崔芬墓) 산동성 임구현(臨朐縣) 해부산(海浮山) (551)

② 도귀묘(道貴墓) 산동성 제남시(濟南市) 마가장(馬家庄) (571)

③ 피장자불명묘 산동성 제남시 동팔리와(東八里洼)

D. 하북북중부지구

① 고장명묘(高長命墓) 하북성 경현(景縣) 야림장(野林庄) (547)

② 최앙묘(崔昻墓) 하북성 평산현(平山縣) 삼급촌(三汲村)

③ 봉사온묘(封思溫墓) 하북성 오교현(吳橋縣) 소마창촌(小馬廠村) (546)

④ 피장자불명묘 하북성 오교현 소마창촌 (546)

⑤ 피장자불명묘 북경시(北京市) 왕부창(王府倉)

2 이들에 대한 전반적인 개괄은 湯池,「漢魏南北朝の墓室壁畫」,『中國美術全集』繪畫篇12(文物出版社, 1989),
 pp. 1-20; 楊泓,『漢唐美術考古和佛敎藝術』(科學出版社, 2000), pp. 84-101; 同著,『美術考古半世紀』(文物出
 版社, 1997), pp. 221-235, 번역문이『미술사논단』5호(시공사, 1997), pp. 227-243에 수록; 東潮,「北朝隋唐
 と高句麗壁畫」,『裝飾古墳の諸問題』國立歷史民俗博物館 硏究報告』80(1999), pp. 261-319 참조.
3 북위시대의 벽화고분으로는 526년 북위 말의 元乂墓와 洛陽의 王溫墓 등을 들 수 있다.
4 이러한 지역적 분류는 蘇哲,「東魏北齊壁畫墓の等級差別と地域性」,『博古硏究』4(1992)와 古田眞一,「河北省磁
 縣地區における東魏北齊壁畫墓」,『帝塚山學院大學硏究論集』33(1998)에서 찾아볼 수 있다.
5 이 지역의 분묘에 대한 자세한 분석은 馬忠理,「磁縣系北朝墓群－東魏北齊陵墓兆域考」,『文物』(1994. 11), pp.
 56-67.

표 II-1 중국의 비교 대상 벽화고분

시대	연대	위치	묘주	무덤구조	벽화의 배치	주제	전거
東魏	550	河北 磁縣	茹茹公主墓 (長廣郡公 高湛의 妻)	단실전축묘 궁륭식천장 길이: 34.9m	墓道, 甬道, 동서남북벽과 천장	靑龍, 白虎, 羽人, 方相氏, 봉황, 시녀, 현무, 주작, 墓主人, 男侍, 의장대, 草花紋, 인동당초문, 摩尼寶珠, 화염문, 山川林木	『文物』1984-4
北齊	551	山東 臨朐縣	崔芬墓 (威烈將軍, 台府長史)	단실석실묘 궁륭식천장 길이: 3m	용도(?), 동서남북벽과 천장	日象, 月象, 羽人, 方相氏, 묘주인, 인물병풍화, 騎龍仙人, 현무, 神人, 산악, 수목, 인물, 樹石병풍화, 주작, 星宿	『中國美術全集』 19권
北齊	560	河北 磁縣 灣漳村	왕릉 (高洋의 武寧陵(?))	단실토동묘 궁륭식천장 길이: 52m	묘도, 용도, 동서남북벽과 천장	주작, 백호, 청룡, 神獸, 의장대, 건축물, 연화, 流雲, 忍冬紋, 시녀, 동물, 묘주, 星宿, 은하수	『考古』1990-7
北齊	570	山西 太原	婁叡墓 (東安王 朔州刺史)	단실전축묘 궁륭형천장 길이: 32.5m	묘도, 용도, 동서남북벽과 천장	출행도, 의장대, 歸來圖, 청룡, 백호, 현무, 雷神, 연화, 연좌, 마니보주	『文物』1983-10
北齊	571	山東 濟南	張道貴墓 (阿縣令)	단실석실묘 궁륭형천장 길이: 9.7m	용도, 동서남북벽과 천장	의장대, 馬와 馬夫, 동물, 묘주부인출행, 시녀, 山岳流雲, 묘주, 병풍화, 門衛, 日月星宿	『文物』1985-10
北齊	576	河北 磁縣	高潤墓 (王弟, 馮翊王)	단실전축묘 궁륭형천장 길이: 63.2m	묘도, 동서북벽	인동연화문, 牛車출행도, 侍從, 墓主人 臨終, 侍從哀悼圖	『考古』1979-3
北周	569	寧河固原	李賢 夫婦墓 (柱國大將軍, 大都督)	단실토동묘 궁륭식천장 길이: 48.1m	묘도, 용도, 동서남북벽	무사, 雙層門樓, 侍女技樂	『文物』1985-11

이 중 이 글에서 비교 대상으로 삼은 것은 표 II-1의 7기(基)의 무덤으로서 벽화의 내용이 충실하고 당대(當代)를 대표할 수 있는 중요한 무덤들이다.

6, 7세기에 조성된 중국의 벽화고분들은 위에서 언급한 동위, 북제묘나 표 II-1의 예들보다 훨씬 더 많으나 벽화가 별로 남아 있지 않거나 무덤의 질이 많이 떨어지는 예들은 편의상 비교 대상에서 제외하였다. 표 II-1은 시기가 550년의 여여공주묘(茹茹公主墓)에서 576년의 고윤묘(高潤墓)에 이르기까지 20여 년간 집중적으로 조성된 것들을 대상으로 하기 때문에 장기간에 걸쳐 조성된 경우들과 비교하는 데서 오는 산만함에서 벗어날 수 있을 것이다.[6] 북제는 동위를 세운 고환(高歡)의 후손들에 의해 계속 통치되는 선비족(鮮卑族)의 국가이므로 동위와 북제는 성격상 큰 변화는 없다. 북주(北周, 557-581)가 고구려와 멀리 떨어져 있어 비교가 조심스러우나 예가 1기에 그치고 있어 큰 비중을 차지하지 않으므로 별 문제가 되지는 않을 것이다.

한편 대상이 되는 6, 7세기의 고구려 벽화고분들은 집안 지역에 분포하는 통구 사신총(通溝四神塚), 오회분(五盔墳) 4호묘, 오회분 5호묘, 평양 지역의 진파리(眞

坡里) 1호분과 4호분 그리고 강서대묘, 강서중묘, 호남리 사신총, 내리(內里) 1호분 등이다. 이 시기의 고구려 벽화고분들에서는 중국과 달리 묘지와 같은 확실한 시기를 설정할 수 있는 근거들이 출토되고 있지 않아 학자들 간에 시기 설정에 어려움이 많으나 대체로 의견의 일치를 보는 6, 7세기의 예들로 정하였다.[7]

이 시기의 고구려 벽화고분들은 모두 사신도(四神圖)를 벽화의 주요 주제로 하는 사신도 고분이라는 점이 특징이다. 원래 고구려 벽화의 주제는 다양하게 많이 있었으나 이 시기에 이르러 현실의 사방 벽에 청룡, 백호, 주작, 현무만 그리는 고분들이 등장하는데 이것을 끝으로 고구려가 망하면서 벽화도 종식되므로 대개 사신도가 고구려 벽화의 마지막 단계라고 말하고 있다. 따라서 주제가 단순하며 구조도 단실석실묘이므로 고구려의 경우는 벽화의 내용이 그다지 복잡하다고 할 수 없다. 그러나 집안 일대의 고분들에서는 사신도 외에 천장고임 부분에 도교적 주제의 인물도가 많이 나타나 단순함을 깨뜨리고 있는 것을 주목할 수 있다. 이들 중에는 중국의 벽화에서는 보이지 않는 표현들이 있어 주제 비교의 좋은 자료가 될 수 있다.

한편 중국은 아직 벽화의 주제들이 다양하며 구조도 단순하지 않기 때문에 근본적으로 차이를 보이고 있다. 이 시기의 중국 벽화고분들의 특징은 묘지에 의해 조성연도를 대개 알 수 있으며 또 묘주(墓主)의 신분이 드러나 있어 고분 조성에 관한 기본적인 자료를 파악할 수 있는 것이다. 묘주의 경우 황제의 능(陵)에서부터 공주, 장군, 자사(刺使), 현령(縣令) 등 다양한 신분의 분포를 보인다. 무덤의 크기도 60여 미터에서 3미터에 이르기까지 변화가 많으며 구조도 여러 형태를 보여주고 있다. 이 시기의 벽화고분들은 이전의 한대 화상석묘나 벽화묘(壁畵墓)와 상당히 다른 구조와 벽화 주제를 보이고 있으며 아울러 여러 면에서 당대 벽화고분의 조형(祖型)을 보여주는 점에서 의의가 크다고 할 수 있다.

여기서 시대적 상황을 잠시 살펴보면 이 글의 대상이 되는 6세기는 중국에서는 북위 말에서 동위, 북제에 이르는 기간이다.[8] 북방에서 큰 세력을 떨치던 북위

6 6, 7세기에 조성된 모든 중국 벽화고분의 자료는 東湖, 앞의 논문, pp. 320-322에 수록된 북조·수·당 벽화묘지 명표를 참조.

7 더 자세한 내용은 전호태, 『고구려 고분벽화 연구』(사계절, 2000), pp. 235-299 참조.

8 역사적 흐름에 대하여는 宮崎市定, 임중혁·박선희 역, 『中國中世史』(신서원, 1996); 김종완, 『중국남북조사연구』(일조각, 1995); 勞幹, 김영환 역, 『위진남북조사』(예문춘추관, 1995); 呂春盛, 『北齊政治史研究－北齊衰亡原因之考察』(國立臺灣大學校, 1987) 참조. 시대적 특성에 대하여는 施光明, 「論北朝的時代特徵」, 『北朝研究』 (1993. 3), pp. 3-10.

는 523년 육진(六鎭)의 난으로 세력이 크게 약화된다. 이때 황제는 북방의 이주영(爾朱榮)에게 도와줄 것을 부탁하였으나 이를 이용하여 이주영이 북위의 조정을 마음대로 유린하였다. 이주영이 황족과 관리 2,000명을 살해하자 그가 옹립한 이장제(李莊帝, 재위 528-530)도 불안하여 이주영을 유인하여 살해한다. 이러한 혼란기에 이주영의 부장이었던 고환이 난을 진압하고 업성을 수도로 하여 534년에 동위를 세우게 되며 한편 서부에서는 우문태(宇文泰)가 장안을 수도로 하여 서위를 별도로 세우게 된다. 이들은 동서로 나뉘어 한동안 대치 상태를 이루는데 고환의 아들인 고양(高洋)이 550년 북제를 세우고 우문태의 아들 우문각(宇文覺)이 557년 북주를 세워 동서 양립이 계속된다. 557년에는 북주는 북제의 황실 내부의 혼란을 틈타 북제를 공략하여 멸망시켰으나 그들도 곧 자신들의 분란에 휩싸이게 된다. 581년 황제의 외조부인 양견이 반란을 일으키면서 북주도 멸망하고 양견은 수(隋)를 건립하여 전국을 통일한다. 이로써 오랜 기간의 육조시대는 막을 내린다.

이 시기의 한·중 관계는 고구려와 북제 사이의 관계라고 할 수 있다.[9] 고구려와 북제는 대체로 우호적인 관계에 있었으나 598-614년의 대수(對隋)전쟁, 644-668년의 대당(對唐)전쟁이 일어나는 7세기에 들어와서는 중국과 대립관계에 있어 문화적 영향관계를 생각해볼 수 없다. 552년에 북제의 문선제(文宣帝)가 침공해와, 북위 말 혼란을 피해 동쪽으로 왔던 유민(流民) 5천 호를 찾아서 데리고 돌아간 일이 있었다. 이 문선제는 553년 다시 거란을 침공하여 많은 전과를 올렸는데 이러한 성공이 고구려에게는 간접적인 압박이 되었다. 고구려는 동위에게 열다섯 번 사신을 보냈으며 북제에게는 여섯 번 보냈으나 사신이 온 것은 각각 한 번씩뿐으로 일방적인 관계였다.

고구려와 북제와의 관계는 이전의 북위와 마찬가지로 조공을 바치는 책봉(冊封) 관계에 있었지만 명목상으로 그러할 뿐 실질적인 종속관계는 아니었다. 백제도 570년과 571년에 북제의 책봉을 받았으며 573년에 조공하였다. 북제는 565년에 신라왕을 동이교위(東夷校尉)에 책봉하여 고구려를 견제하였으나 577년에 북주에 병합되면서 짧은 존립 기간을 마감하였다.

고구려는 이 시기에 남조(南朝)와도 교류하였는데 양(梁)에 열한 번, 진(陳)에 여섯 번 사신을 보내어 북조와 비슷한 교류 상황을 보여준다. 남조에서는 벽화고분이 별로 전하지 않고 선각전축분(線刻塼築墳)이 주로 남아 있어 벽화고분과의 비교를 시도하는 이 글에서는 남조의 예를 제외하였다.[10] 그리고 주제의 표현상에서

는 남조와의 관련성이나 영향관계가 인정되기는 하나 벽화의 비교를 주로 하게되는 이 글의 취지와 조금 거리가 있어 본격적으로 다루지 않았다. 육조시대 또는 남북조시대가 끝나고도 고구려는 이후 더 존속하여 당나라 초기까지 계속되기는 하나 벽화의 내용이 점점 더 달라지고 영향관계도 사라지므로 육조시대 후기에 한정하여 양국의 벽화를 비교해보고자 한다.

3. 고분의 구조와 벽화 배치형식의 비교

1) 구조

벽화는 주로 봉토석실분(封土石室墳)에 많이 그려지고 있는데 중국과 한국의 봉토석실분은 역사가 길다. 물론 한국의 봉토석실분은 중국의 영향으로 발생한 것이지만 발생한 이후에는 독자적으로 변모해갔으며 중국 또한 자율적으로 변모해갔다. 양국의 고분 구조와 형태에 대해 본격적인 비교에 들어가기 전에 이해의 편의상 봉토석실분 이전의 과정을 간략히 정리해보는 것도 도움이 되리라 생각한다. 먼저 중국의 경우를 보면 한대에 이르러 그 이전의 목관이나 목곽을 쓰는 토광묘(土壙墓)에서 돌과 벽돌로 방을 만드는 석실분과 전축분이 등장하게 된다. 석실분이나 전축분에서는 마왕퇴(馬王堆) 고분에서와 같이 목관 바깥 면에 그림을 그리는 방식이 아닌 벽화나 화상석으로 벽면을 장식하게 되었는데 한대에는 석실분보다 전축분이 크게 성행하였다. 전축분은 다시 속이 빈 큰 벽돌로 만드는 공심전묘(空心塼墓)와 조그만 벽돌로 만드는 소전축분(小塼築墳)으로 나눌 수 있는데 공심전묘는 전한(前漢)에서 후한(後漢) 초까지 일부 지역에 사용되었으나 소전축묘는 전한 말에 등장하여 육조시대까지 성행하였다.[11] 여러 개의 관을 별도의 방에 두게

9 노태돈, 『고구려사연구』(사계절, 1999), pp. 346-355, pp. 401-408와 서영수, 「삼국과 남북조 교섭의 성격」, 『동양학』 11(동양학연구소, 1981) 참조.

10 남조의 塼畵 미술에 대하여는 曾布川 寬, 「南北朝時代の繪畵」, 『世界美術大全集』 三國·南北朝(小學館, 2000), pp. 107-110; 陳綬祥 主編, 『中國美術史』 魏晉南北朝卷(齊魯書社, 2000), pp. 270-273; 楊泓, 앞의 책, pp. 56-83 참조.

11 黃孝芬, 「漢墓の変容 – 槨から室へ」, 『史林』 77卷 5號(1994. 9); 同著, 『中國古代葬制の傳統と變革』(勉成出版, 2000) 참조.

되어 다실묘(多室墓)가 등장하게 되는데 후장(厚葬) 풍속이 있던 한대에 여러 개의 방을 쓰는 경향이 심하였다.

석실분은 화상석묘와 벽화묘로 다시 나누어볼 수 있는데 한대의 화상석묘는 중국 전역에서 발견되고 있으며 벽화묘는 요양(遼陽) 지역에 집중되며 넓은 분포를 보이지 않고 있다. 그러나 육조시대에 들어오면 화상석묘는 사라지고 벽화석실분이 증가하게 된다. 육조시대의 무덤은 전기와 후기로 나누어볼 수 있는데 전기에는 다실석실분이 주류를 이룬다. 장소주(張小舟)의 분석에 따르면 고구려와 관련 있는 동북지구의 분묘 형태는 다섯 가지 형태로 나눌 수 있으며 석판(石板) 또는 전축다실묘(塼築多室墓)가 핵심이 되고 있다.[12] 유훤당(劉萱堂)의 분석도 유사하나 그는 크게 세 종류로 나누고 있으며 전실묘, 석실묘, 석관묘로 분류하고 대부분의 주요 석실분이 다시 I, II, III의 유형에 포함되고 있다.[13]

이러한 다실석실묘가 주축이 되었던 육조시대 전반기의 고분 구조는 이 글의 주제가 되는 육조시대 후기가 되면 전축분으로 많이 교체된다. 동호(東湖)의 분류에 따르면 석관묘, 전실묘, 토광묘로 대별되며 주요 무덤들은 대개 전실묘이다[표 II-2].[14] 그리고 다실묘도 쇠퇴하여 대개 단실묘가 많으며 이실묘가 간혹 보이고 있다. 이러한 단실묘 중심의 경향은 6세기의 고구려의 경우와 유사하나 재료가 다르고 또 긴 묘도(墓道)와 선도(羨道)를 만드는 데 따른 벽화 내용의 차이가 중요한 변수라고 할 수 있다.

한편 고구려는 4세기 중엽경에 중국에서 봉토석실분의 형태를 받아들이는데 초기의 예로 인정되는 만보정(萬寶汀) 1368호분, 평양역전이실분(平壤驛前二室墳), 태성리(台城里) 1호분, 안악(安岳) 3호분의 예를 보면 중국의 석실분뿐 아니라 고구려 고유의 석실적석총, 그리고 낙랑(樂浪) 전축분의 경향 등이 골고루 드러나고 있다.[15] 특히 평양 일대에 오랜 기간 존속하였던 낙랑의 전축분은 그 지역에 큰 영향을 미치고 있어 무덤의 배치에 관련이 있으며 집안 지역의 고분들은 중국 요양 지역의 다실석실묘의 구조와 벽화 내용을 반영하고 있어 고구려가 어느 한 곳의 영향만 받지 않았음을 알 수 있다. 고구려의 석실봉토분은 다실에서 이실(二室)을 거쳐 단실로 나아갔다고 말하고 있으나 가장 오래된 만보정 1368호분이 단실인 점에서 단실무덤은 3세기에서 7세기까지 계속되었다고 볼 수 있다. 그러나 전반적인 흐름은 다실에서 이실로 그리고 6, 7세기에는 단실로 나아갔다고 말할 수 있다. 최근의 연구에 따르면 고구려 석실분의 현실(玄室)은 방형(方形)과 장방형(長方形)

표 II-2 북조 시기의 묘실 형태 (東潮,「北朝・隋唐と高句麗壁畵」, p. 291에서 전재)

묘실 구조		평천장	궁륭천장		궁륭식천장	
			수평묘도	경사묘도	수평묘도	경사묘도
石槨墓	長台形單室墓	西官菅子 2호묘 八寶村墓 北廟村墓 太平房墓 南大溝墓				
	弧方形單室墓			北齊東八里洼		
	耳室單室墓	馮素弗墓 山屯村M1·M2				
塼室墓	方形單室墓			固原北魏墓 李賢墓 道貴墓		候義墓 堯峻墓 北齊金勝村墓 趙胡仁墓
	弧方形單室墓					茹茹公主墓 高洋墓 高潤墓 庫狄迴洛墓
	側室方形單室墓					高雅夫婦墓
	圓形單室墓					趙胡仁墓 崔鴻墓
	弧方形双室墓			永高陵	高長命墓	景陵 李希宗墓
	方形双室墓					
	方形多室墓				司馬金龍墓	高雅墓?
土洞墓	方形單室墓					顏玉光墓 范粹墓
	弧方形單室墓					

12 張小舟,「北方地區魏晉十六國墓葬的分區與分期」,『考古學報』(1987. 1), pp. 19-43. 그는 I형 : 石板塼築多室墓,
 II형: 석판 또는 전축다실묘, III형: 槨室 길이가 4m 이상의 長方形 단실석곽묘, IV형: 槨室 길이가 4m 이하의 장
 방형 단실석곽묘, V형: 小形 장방형석관묘 또는 전실묘의 5유형으로 나누고 있다.
13 劉萱堂,「中國集安高句麗壁畵墓與遼東遼西漢魏晉壁畵墓比較研究」,『고구려 고분벽화』(학연문화사, 1997), pp.
 133-178.
14 東潮, 앞의 논문, p. 291.
15 강현숙,「고구려 석실봉토벽화분의 연원에 대하여」,『한국고고학보』40(1999), pp. 113-114.

이 수적으로 비슷한 비율이고 방형 현실은 중앙에 연도가 달리고 장방형 현실에는 연도가 한쪽에 치우치는 경향이 있다고 한다.[16]

이러한 과정을 거쳐 6, 7세기에 이르게 되는 중국과 한국의 봉토석실분은 이미 상당한 차이를 보여준다. 즉 중국은 벽돌로 만든 단실묘 무덤이 주류를 이루고 있다. 이러한 경향은 북위시대인 5세기 중엽경부터 나타나는 것으로 보이는데 6세기에 들어와서는 이러한 단실묘에 연도와 묘도가 길어지고 묘도에 깊은 경사가 생긴다는 것이다. 누예묘(婁叡墓)와 여여공주묘, 이현묘(李賢墓), 무녕릉(武寧陵), 고윤묘 등이 대표적인 예인데 모두 30–60미터에 이르는 긴 묘도를 갖고 있다.

이에 반해 고구려는 간단한 단실묘 형태를 하고 있는데 이에 이르기까지 다실묘에서부터 이실묘를 거쳐 점차 변모해온 것을 앞에서 살펴보았다. 묘도가 짧고 대개 수평으로 현실로 연결되어 있어 중국의 경사진 묘도와 차이를 보이고 있다. 중국은 전축분이 주류이다 보니 천장 구조도 단순하여 평천장[平天井], 꺾음천장[折天井], 궁륭천장으로 나뉘는 데 반하여 고구려는 평천장, 꺾음천장, 궁륭천장, 팔각고임천장, 삼각고임천장[抹角藻井], 평행고임천장, 팔각+삼각고임천장, 궁륭+삼각고임천장, 궁륭+평행고임천장 등으로 다양한 면모를 보인다.[17] 이 중에서 삼각고임천장이 두드러지는데 이 방식도 원래는 중국에서 전래된 것이나 우리의 것으로 애용하게 된 것이다.[18] 중국에서는 이 방식이 한대에 많이 사용되었으나 이 시기에는 전축분이 주류라 별로 이용되지 못하였다.

현실 구조에서 눈에 띄는 것은 중국의 경우 호형(弧形), 호방형(弧方形)이 많고 원형(圓形)도 있다는 것이다. 우리의 엄격한 방형과 장방형 위주의 현실 형태와 달리 중국의 묘실은 원형에 이르기까지 곡선형이 많아 차이를 보이는데 이 점은 벽돌로 된 무덤이라 더욱 쉽게 변형을 추구하고 있는 것으로 생각된다. 중국의 경우 이런 특이한 곡선식 형태가 당대 고분에까지 지속되어 호방형이 당대에도 묘실의 주류를 이루는 특징이 있다.[19]

중국의 분묘는 고구려의 것보다 규모가 매우 큰 것이 특징인데 왕족의 능이 규모가 크며 특히 황제의 능의 규모가 엄청나다. 현재까지 발굴된 것 중 가장 큰 규모의 자현(磁縣) 만장릉(灣漳陵)이 왕자나 공주묘보다 크므로 비록 묘지가 없어 누구의 무덤인지 확실한 근거는 없으나 규모나 문헌 기록으로 보아 고양(高洋)의 무녕릉으로 비정(批定)되고 있는 실정이다.[20] 이미 발굴된 다른 황제릉 중에는 벽화가 없는 것도 있어 제릉(帝陵)이라고 언제나 벽화가 있는 것은 아니라는 것도 밝혀진 바 있다.

2) 벽화의 배치형식

구조와 함께 생각해볼 것은 벽화가 어디에 어떻게 그려지는가 하는 것이다. 북위시대와 동위, 북제시대의 분묘에 모두 벽화가 있는 것은 아니며 주요 왕족의 무덤에도 벽화가 없는 경우가 많다. 북위시대에는 특히 벽화고분이 거의 남아 있지 않은데 그 연유는 몇 가지로 생각해볼 수 있다. 우선은 위의 조조(曹操)와 위문제(魏文帝) 조비(曹丕)의 능침제도(陵寢制度)의 폐지를 들 수 있다. 오랜 전란으로 예제(禮制)가 무너지고 호화 무덤들이 자주 도굴되는 시대상황에 따라 경제적으로 부담이 많은 한대의 후장 풍속을 타파하고자 한 것이다. 분구(墳丘)와 묘역원(墓域苑), 신도(神道)의 조성을 금하는 것으로 이것이 북방 지역의 후장 풍속을 없애는 하나의 전기(轉機)가 되었다고 볼 수 있다. 다음으로는 도굴을 방지하기 위하여 사망 후 몰래 시신을 묻는 잠매(潛埋)라고 하는 선비족(鮮卑族)의 간소한 장례 풍속에 기인한다고 할 수 있다. 이러한 연유로 하여 벽화고분을 별로 조성하지 않던 관례가 동위, 북제기에 들어와서 조금씩 풀려 벽화고분이 만들어지기는 하였으나 크게 성행하였던 것은 아니다.

현재 발굴된 이 시기의 중국의 벽화고분에서 배치상 눈에 띄는 것은 묘도를 활용하는 것인데 묘도에 시위대(侍衛隊)를 크게 그린 여여공주묘와 묘도를 3등분하여 벽화를 그린 누예묘가 주목된다[도 II-1, II-2]. 묘도가 늘어나고 경사진 묘도를 따라 벽화가 그려지는 것이 중국 육조시대 후반기의 특징인데 이러한 경향은 이전에 없던 것이며 아울러 당대에 성행하는 방식의 시작이기도 하다. 여여공주묘에는 묘도의 앞쪽에 백호와 청룡을 그렸으며 그 뒤로 시위대가 정면을 향하여 바라보며 서 있는데 이렇게 묘도를 벽화로 장식하는 예로는 중국에서도 가장 이른 시기의 것이다.[21] 사신도(四神圖)는 현실 안에 다시 또 그려져 있으므로 앞의 청룡과 백호는 대표로 뽑혀 나온 것이며 묘 전체를 지키는 수문장의 역할과 함께 묘주의 영혼을 태우고 승천하는 마차의 역할을 동시에 한다고 할 수 있다.

16 강현숙, 「고구려 봉토석실분의 변천에 관하여」, 『한국고고학보』 31(1994), p. 93.

17 위의 논문, pp. 93-96.

18 삼각고임천장에 대하여는 김병모, 「抹角藻井의 성격에 대한 재검토」, 『역사학보』 80(1978. 12), pp. 1-26과 王侠, 「高句麗抹角疊涩墓初論」, 『北方文物』(1994. 1), pp. 30-36.

19 宿白, 「西安地區的唐墓刑制」, 『文物』(1995. 12), pp. 41-49. p. 43의 표 2에서 찾아볼 수 있다.

20 徐光冀, 「河北磁縣彎漳北朝大型壁畵墓的發掘與研究」, 『文物』(1996. 9), pp. 69-71.

21 磁縣文化館, 「河北磁縣東魏茹茹公主墓發掘簡報」, 『文物』(1984. 4), pp. 1-9; 楊泓, 앞의 책, pp. 84-88.

도 II-1 〈侍衛圖〉 모사도, 茹茹公主墓 墓道, 東魏 550년, 河北省 磁縣

도 II-2 〈出行圖〉 모사도, 婁叡墓 墓道, 北齊 570년, 山西省 太原市

도 II-3 〈龍紋〉 모사도, 五盔墳 四號墓의 천장,
고구려 6세기, 吉林省 集安市

누예묘에는 특이하게 묘도를 3단으로 나누어 행렬도를 표현하고 있는데 이러한 표현도 고구려의 벽화에서는 찾아보기 어려운 것이다. 벽면을 등분으로 나누어 벽화를 그린 예는 한대의 벽화에 이미 보이고 있는데 안평(安平) 녹가장(逯家莊) 한묘(漢墓), 내몽고자치구의 화림격이(和林格爾) 한묘(漢墓), 그리고 망도(望都) 1호 한묘(漢墓) 등과 육조 초기의 정가갑(丁家閘) 5호묘 등에서 찾아볼 수 있다. 이러한 등분법이 다시 등장하고 있는데 이번에는 묘실이 아닌 묘도에 적용된 것이 다른 점이다.[22]

한편 고구려의 벽화에서는 주로 현실의 벽면에 그리고 있는데 사신을 각각 사방의 벽면에 그리는 것이 기본이며 그 밖에 천장과 천장고임 부분에 해와 달, 연꽃, 별자리, 용문(龍紋) 그리고 신선과 같은 인물상들이 빽빽이 그려져 있다. 특히 집안 지역의 6세기 고분들인 통구 사신총, 오회분 4, 5호묘 등에는 천장고임을 이용해 수많은 내용들이 천장을 장식하고 있어 현란한 아름다움을 과시하고 있는데 이 점은 중국의 경우와 상당한 차이를 보인다. 중국 분묘의 천장에서도 별자리, 사신도, 귀신상, 신선들 그리고 여러 문양 등을 만나게 되나 고구려와 같은 다채로운 변화와 다양한 주제는 천장에서 나타나지 않고 있다. 이러한 점은 중국이 전축분이라 궁륭식 천장을 하고 있어 그림을 그리기가 여의치 않은 반면에 고구려는 판석으로 되어 있고 삼각고임천장을 하고 있어 작은 면들이 많이 생겨 그림을 그려 넣기가 쉬운 측면도 있다. 특히 오회분 4, 5호묘의 천장을 각종의 용들로 장식하고 있는 것은 유례를 볼 수 없는 용의 향연이라 할 수 있다[도 II-3].

중국 벽화를 볼 때, 현실(玄室)에서 눈에 띄는 또 다른 점은 내부에 병풍과 같이 벽면을 나누어놓고 그림을 그리는 것이다. 이러한 것도 고구려 벽화에서는 보기 어려운 형태인데 이것은 남조의 병풍 그림이 영향을 끼친 것으로 보인다. 도귀묘(道貴

22 妻叡墓에 대하여는 河野道房, 「北齊妻叡墓壁畵考」, 『中國中世の文物』(京都大學人文科學研究所, 1993), pp. 137-138; 鄧林秀, 「北齊妻叡墓壁畵簡述」, 『北朝研究』(1993. 3), pp. 59-62.

도 II-4 묘실 병풍화 모사도, 道貴墓, 北齊 571년, 山東省 濟南市

墓)[도 II-4], 최분묘(崔芬墓), 제남동팔리와묘(濟南東八里洼墓) 등에서 볼 수 있는데 인물상들을 병풍 화면에 그리고 있다.[23] 이 전통은 계속되어 당대에 주요한 방식으로 정착하게 된다.[24]

고구려가 단실묘 안의 현실 벽면에 사신도를 그리고 천장에 하늘세계를 표현한 것과 달리 중국은 사신도, 인물도(시위대, 출행도, 묘주도, 시녀도)를 묘도와 현실에 나누어 그리고 천장에는 별자리, 귀신 등을 가볍게 처리한 것이 벽화 배치에서의 두드러진 차이라고 할 수 있다. 중국에서는 사신이 단지 여러 소재 중 하나였으며, 오히려 인물상이 이후 주요 소재가 되는 것이 큰 흐름이라고 할 수 있다. 중국의 경우에 비추어보면 고구려 벽화에서도 사신도만으로 현실을 장식하지 않는 벽화 고분의 출현도 가능하다고 할 수 있다.

4. 벽화의 주제 비교

양국의 벽화 주제를 비교하기 전에 화상석과 벽화의 긴 역사를 갖고 있는 중국의 경우를 간략히 살펴본 후에 시도하는 것이 이해하는 데 도움이 되지 않을까 한다. 육조시대의 벽화 주제는 한대의 화상석이나 벽화의 내용이 계승되고 있는 것과 새로이 추가된 것으로 나누어볼 수 있다. 한대에는 화상석이 벽화보다 훨씬 많

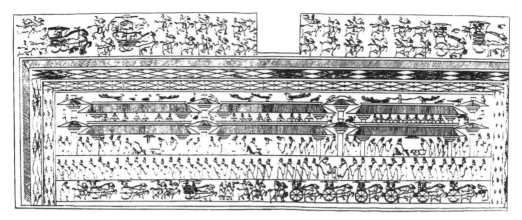

도 II-5 화상석 모사도, 孝堂山祠堂 後壁, 漢 2세기, 山東省 長淸

은 주제를 담고 있었으며 양적으로도 훨씬 많이 제작되었다. 화상석의 그 수많은 주제를 어떻게 해석하고 분류하느냐가 그동안의 한대 화상석 연구의 관건이었다. 지금까지 화상석 연구의 연구사는 신립상(信立祥)이 잘 정리해놓아 도움이 되고 있으나 주제 분류에서는 아직 합의에 이르지 못하고 있는 실정이다.[25]

　　대표적으로는 중국의 이발림(李發林)과 일본의 도이 요시코(土居淑子)의 분류를 꼽을 수 있다. 이발림은 ① 사회 현실생활, ② 역사 인물고사, ③ 상서(祥瑞)와 신화고 사(神話故事)로 나누었고 도이 요시코는 ① 고사의 도상, ② 자연 풍경주제, ③ 일상, 사회생활, ④ 이형(異形)의 동물, 괴수, ⑤ 장식문양 등으로 나누었다.[26] 역사 인물고 사와 신화 그리고 현실생활 등이 대부분의 분류에서 기본적으로 등장하는 내용들이 다. 분류에 못지않게 어려운 것이 주제의 의미 해석이다. 20세기를 살아가는 오늘날 의 우리 시각으로 봐야 하는 것이 아니라 한대의 당시 시각으로 해석해야 하기 때문 에 우리의 인식과 크게 다른 것들이 많다. 예컨대 출행도(出行圖)의 의미[도 II-5],[27] 궐

23　東湖, 앞의 논문, p. 298; 楊泓, 「山東北朝墓人物屛風壁畵的新啓示」, 『文物天地』(1991. 3), pp. 6-10.

24　宿白, 「西安地區唐墓壁畵的布局和内容」, 『考古學報』(1982. 2), p. 146의 주 2 참조.

25　信立祥, 『漢代畵像石綜合硏究』(文物出版社, 2000), pp. 4-12.

26　李發林, 『山東漢畵像石硏究』(齊魯書社, 1982); 土居淑子, 『古代中國の畵像石』(同朋社, 1986) 참조.

27　出行에는 현실에서의 출행과 冥界에서의 출행의 두가지 다른 의미가 있다. 信立祥, 앞의 책, pp. 102-118; 林巳 奈夫, 「後漢時代の車馬行列」, 『東方學報』 37(1966); Wu Hung, "Where Are They Going? Where Did They Come From - Hearse and Soul-carriage in Han Dynasty Tomb Art," *Orientations*, Vol. 29, No. 6 (June, 1998), pp. 97-131.

도(闕圖)의 의미[도 II-6],[28] 가무도(歌舞圖)의 의미, 수렵도(狩獵圖)의 의미 등 많은 주제들을 새롭게 해석하고 이해하는 실정이다.[29]

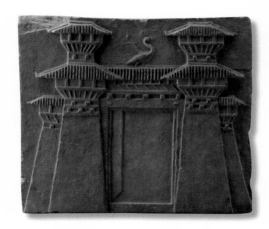

도 II-6 〈雙闕 畵像塼〉, 東漢 2세기, 四川省 成都 羊子山 출토

한대 화상석에서 크게 부각되는 주제가 승선(昇仙)이라고 하는 것이다. 서왕모(西王母), 동왕공(東王公), 출행도, 일상(日象), 월상(月象), 배례도(拜禮圖), 궐도 등 많은 표현들이 추구하는 목표가 신선이 되고자 하는 열망으로, 하늘로 혼령이 올라가 신선의 세계에 들어간다고 하는 것인데 이에 관한 많은 연구가 그동안 진행되었다.[30] 따라서 승선에 따른 도상해석, 문헌해석 등에 진전이 있었고 많은 표현들이 궁극적으로 이와 관련 있음이 알려진 바 있다. 이 승선의 주제는 육조시대에도 계속되어 신선들이 천상에서 떠다니고 하늘에는 서왕모가 자리 잡고 있으며 사신이니 귀형(鬼形) 그리고 출행도도 이와 관계 있는 것으로 해석되고 있다.

이러한 한대의 화상석의 주제에 대하여 최근 새로운 해석이 나왔다. 외관상의 형태에 따른 분석이 아니라 다양한 주제들이 의도하는 목적성에 비추어 분류한 것인데 음미해볼 필요가 있다. 그것은 ① 추회(追懷)와 존숭(尊崇), ② 추구(追求)와 향왕(向往), ③ 추억(追憶)과 유변(留變)으로 간단히 나누는 것인데 첫 번째 분류는 성왕(聖王), 명신(名臣), 의사(義士), 열녀(烈女), 효자(孝子) 등의 권선징악적인 주제를 말하는 것이며 이전에 고사, 역사적 사실로 분류되던 것이다.[31] 두 번째 분류는 미래에 대한 희망으로 영생과 장수, 부귀 등을 말하는 것이다. 도가의 견해로는 신선이 되는 것이며 유가적 견해로는 생식번성, 부귀로 연결되는 것이다. 여기에서 교합과 교감의 내용도 나온다는 것이다. 세 번째 분류는 세상에 대한 미련을 의미하는데 혼령이 가는 황천(黃泉)을, 좋았던 지상세계와 꼭 같이 만들고자 한 것이다. 따라서 살던 세상의 여러 측면을 지하세계에 재현하였다는 것이다. 이전에 일상 사회생활로 분류되던 것인데 이것은 다시 세분되어 존유(尊儒), 사환(仕宦), 오락(娛樂), 생산(生産), 벽사(辟邪)로 정리되고 있다.[32]

이 분류의 장점은 주제가 추구하는 목적에 따라 분류하여 다양한 도사의 의도를 쉽게 파악하도록 하는 것이며 당시 사람들의 사후세계관이나 현실세계관을

잘 느끼게 해준다. 약점으로는 세 번째 분류에 수많은 내용들이 몰려 있는 것이다. 육조시대에는 이 중 많은 것이 소멸하고 정리되는데 두드러지게 등장하는 사신 (四神)도 원래는 서왕모의 권속(眷屬)이라는 것이다. 서왕모는 거느리는 것들이 많아 삼청조(三靑鳥), 삼족오(三足烏), 구미호(九尾狐), 옥토(玉兎), 섬여(蟾蜍), 복희(伏羲), 여와(女媧), 일신(日神), 월신(月神), 사신(四神), 계수선인(鷄首仙人), 우수선인(牛首仙人), 마수선인(馬首仙人), 집극선인(執戟仙人), 우인(羽人), 방사(方士) 등이다. 이러한 권속들은 서왕모 옆에 많이 표현되기도 하고 또는 일부만 묘사되기도 하는데 심지어 서왕모가 머리에 꽂는 대승(戴勝)만으로 서왕모를 상징적으로 나타내기도 한다.[33] 또 서왕모에게로 나아가는 한 필의 말이나, 한 명의 방사, 맞이하는 동자 등으로 승선을 의미하기도 하는 등 다양한 표현법이 있다.[34]

6, 7세기의 육조시대와 고구려시대의 벽화들에서 주요한 위치를 점하는 사신도는 서왕모를 보좌하는 것으로 승선의 의미가 있는데 이들 중 청룡과 백호는 천계(天界)를 운행하는 수단이며 주작은 신선세계의 입구인 천문(天門) 위에 앉아 있는 선계의 상징이다. 뱀과 거북이가 교환하는 현무(玄武)의 모습은 교합의 의미이고 생식변창의 의미가 있는 것이다.[35] 이러한 신수(神獸)들이 물론 방향의 의미로

28 關에도 역시 현실에서의 궐과 명계에서의 궐이라는 두 가지 의미가 있다. 趙殿增·袁曙光, 「天門考－兼論四川畵像磚的組合與主題」, 『四川文物』(1990. 6), pp. 3-11; 劉增貴, 「漢代畵像關的象徵意義」, 『中國史學』 10(中國史學會, 2000. 12), pp. 97-127.

29 가무와 수렵은 일상생활이나 풍속의 하나로 인식해왔으나 가무는 귀신을 즐겁게 해주기 위한 제례의식의 한 단계이고 수렵은 제사에 사용되는 희생을 잡기 위한 행위라고 고문헌을 근거로 해석하고 있다. 信立祥, 앞의 책, p. 139와 p. 142. 씨름이나 六博도 오락을 즐기는 것이 아니고 仙界에 들어가는 자격을 얻기 위한 시험이라고 분석한다. 임영애, 「고구려고분벽화와 고대중국의 서왕모신앙」, 『강좌미술사』 10호(1998. 9), pp. 157-179.

30 曾布川 寬, 「崑崙山と昇仙圖」, 『東方學報』 51(1979); 同著, 『崑崙山への昇仙』(中央公論社, 1981); 同著, 『漢代畵像石における昇仙圖の系譜」, 『東方學報』 65(1993); 林巳奈夫, 『돌에 새겨진 동양의 생활과 사상－고대 중국의 화상석과 고구려 벽화』(두남, 1996), pp. 179-205; 전호태, 『고구려 고분벽화 연구』(사계절, 2000), pp. 98-124.

31 顧森 編, 『中國美術史』(齊魯書社, 2000), pp. 77-97.

32 구체적으로 살펴보면
　尊儒와 崇武 － 講經, 授業, 戰鬪, 射獵 등
　仕宦과 家居 － 出行, 拜謁, 宴飮, 庖廚, 秘戱 등
　오락과 체육 － 樂舞, 百戱, 揖射, 投壺, 六博 등
　생산과 교환 － 漁獵, 耕織, 採集, 釀造, 借貸 등
　求吉과 辟凶 － 新荼鬱壘, 方相氏, 虎, 鋪首 등
　기타 － 建築, 敬老 등으로 되어 있는데 흔히 말하는 생활풍속 주제에 해당하는 것들이다.

33 顧森 編, 앞의 책, pp. 80-82.

34 위의 책, p. 82.

사용되어 동서남북에 배치되지만 본래의 의미는 승선과 관련이 있는 것이다.

이 글에서 주로 다루는 6, 7세기에 이르기 전 4, 5세기의 육조시대 전기에는 아직 한대의 전통이 많이 남아 있었다. 이 시기는 북방과 남방으로 나누어볼 수도 있는데 북방에는 화상석이 쇠퇴하고 벽화고분들이 등장하는데 벽화의 내용은 승선과 현실생활의 여러 면을 그리고 있으며 아직도 서왕모 중심의 표현이 한대에서와 같이 나타나고 있었다. 주제는 전반적으로 많이 줄어들었는데 고사, 역사적 사실 등의 표현이 줄어들고 사신과 같은 것들이 등장하고 있다. 남부에서는 벽화보다는 화상석의 전통이 되살아나 벽돌에 선각을 하거나 채색을 하는 예가 많은데 역시 사신이 주제로 많이 등장한다. 남부의 대표적 주제 그리고 왕자교(王子橋), 부구공(浮丘公)과 같은 도교적 주제 등 세 종교의 주제가 화상전에 모두 나타나는 종합적 성격을 보이고 있다.[36] 398년의 진강시(鎭江市) 동진묘(東晋墓)에서도 사신도상이 주류를 이루고 있어 벽사와 승선의 의미로 사신이 자리 잡고 있음을 알 수 있다.

한편 4, 5세기의 고구려 벽화에서도 역시 일상생활과 사신이 중심이 되고 불교적 요소가 가미되는 것이 중국과 비슷하나 중국보다 주제의 범위가 좁고 문양 중심의 벽화고분이 등장하며 주제의 표현에서 독특하고 세련된 수준을 보여주고 있다. 이 당시 고구려 벽화는 고구려의 인물들이 고구려의 복식을 갖추고 그들의 풍속을 표현하여 외관상 중국과 달라지고 있으나 전체적인 구성은 아직 중국과 연관이 있다. 이러한 상태에서 6, 7세기로 넘어가면 고구려와 육조시대 후반기의 벽화 주제에 다 같이 변모가 나타나게 된다.

이 시기 양국의 벽화 주제에서 나타나는 두드러진 차이점은 고구려는 전적으로 사신도 중심이나 중국은 사신도의 비중이 크기는 하나 절대적이지는 않은 점이다. 표 II-1에서도 고윤묘, 도귀묘, 이현묘에는 사신도가 그려지고 있지 않다. 그리고 다른 고분들에서는 대개 사신도가 그려지고 있으나 전체의 일부로서 표현되고 있다. 그 대신에 중국의 고분에는 당시의 고구려 벽화고분에 없는 주제들이 등장하고 있는데 그것이 시위의장도(侍衛儀仗圖), 행렬도, 묘주도(墓主圖), 수하인물도(樹下人物圖) 등이다. 이 중 묘주도와 행렬도는 한대에 있던 주제가 계속되고 있는 것이며 묘주의 권위를 높이는 시위의장도와 수하인물도가 새로이 등장한 것이다. 이렇게 새로이 등장한 의장도와 수하인물도는 이후 계속 비중이 커져 당대의 주요 표현주제로 정착한다.

이러한 네 가지 종류의 인물화를 포함하여 양국에 공통으로 등장하는 것이 사

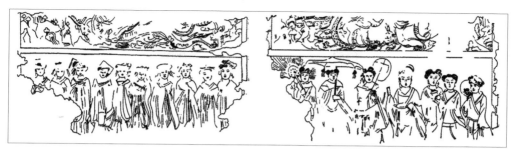

도 II-7 묘실 벽화 모사도, 茹茹公主墓 墓道, 東魏 550년, 河北省 磁縣系

신도, 인물화, 괴수, 문양 등이므로 이 네 부분으로 나누어 자세히 살펴보고자 한다. 우선 가장 중요한 사신도를 보면 차이점으로는 중국의 경우 청룡과 백호가 묘도의 앞으로 나아가는 것을 꼽을 수 있다.[37] 그리고 묘실 내에 사신도가 다시 그려져 있다. 중국의 경우 묘실 내의 주제를 벽면에 단독으로 그리기보다는 벽면을 이단이나 삼단으로 나누어 그중의 한 단에 그리고 있다. 여여공주묘에서는 상단에 사신도, 하단에 남시(男侍)와 시녀들을 같이 그리고 있으며[도 II-7] 최분묘에서는 중단에 사신도와 우인, 방상씨 등이 하단의 병풍화와 함께 그려져 있다[도 II-8].

고구려 벽화에서는 사신도상이 장식문양과 함께 나타나는 경우와 단독으로 나타나는 경우가 있다. 오회분 4, 5호묘에서는 사신의 배경에 귀갑형 인동화염문들이 있는 것이 특색인데 매우 화려하고 기운이 넘친다[도 II-9]. 진파리 1호분과 통구 사신총에서는 유운문(流雲紋), 운기문(雲氣紋), 연화문 등이 배경으로 등장하고 있다. 호남리 사신총, 강서대묘, 강서중묘 등에서는 오로지 사신도만이 표현되는 특징이 있다.

사신도 자체의 표현에서는 고구려의 사신도가 중국 남조의 사신도 표현과 관련이 깊다. 등현(鄧縣) 출토의 화상전과 상당히 유사한데 고구려의 사신들이 더욱 날렵하고 기운 넘치게 표현되고 있는데 강서대묘의 것이 특히 세련되었다[도 II-11].[38] 그

35 위의 책, pp. 83-88. 현무에서의 거북과 뱀의 교합이나 복희와 여와의 교합은 모두 神交에 해당하는 것이다.

36 鄧縣 塼畵에 대하여는 楊泓, 앞의 책, pp. 66-70; Annette Juliano, *Teng-hsien: An Important Six Dynasties Tomb* (Artibus Asiae, 1980).

37 四神圖에 대하여는 査瑞珍, 「略談四靈和四神」, 『南京大學報』(1979. 1); 전호태, 「고구려의 五行신앙과 사신도」, 『國史館論叢』48(1993), pp. 43-142.

38 鄧縣 출토의 화상전의 도판은 『世界美術大全集』東洋篇3 三國 南北朝(小學館, 2000), p. 77과 『中國美術史』(齊魯書社, 2000), 도 175-178 참조.

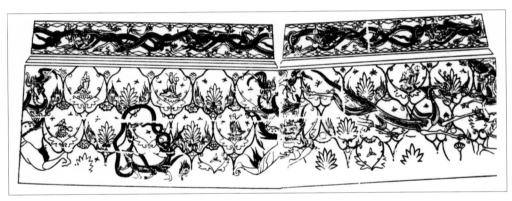

도 II-8 묘실 벽화 모사도, 崔芬墓, 北齊 551년, 山東省 臨朐縣
도 II-9 묘실 벽화 모사도, 五盔墳 四號墓, 고구려 6세기, 吉林省 集安市

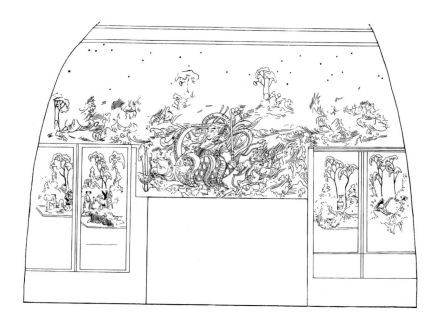

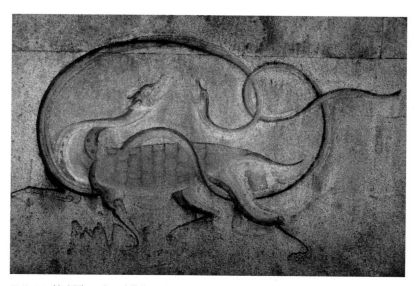

도 II-10 〈玄武圖〉 모사도, 崔芬墓, 北齊 551년, 山東省 臨朐縣
도 II-11 〈玄武圖〉, 江西大墓, 고구려 6세기, 평안남도 강서군 강서면 삼묘리

리기 어려운 현무도를 보면 솜씨가 두드러지는데 중국의 최분묘의 현무도[도 II-10]와 비교하여 뛰어남을 쉽게 느낄 수 있다. 그리고 중국은 주작의 경우 측면도뿐 아니라 정면도도 즐겨 그렸다. 여여공주묘[도 II-12], 요준묘(堯峻墓), 만장묘(灣漳墓) 등에서 정면도가 그려져 있으며 당대에까지 계승되고 있다.

사신의 표현은 중국의 경우 당대에는 묘도에 청룡과 백호의 표현으로 정착되나 그 사이, 즉 수대(隋代)에는 이화묘(李和墓)에서 보듯이 석관에 사신이 주요 주제로 표현되고 당 초(唐初)의 금승촌(金勝村) 7호묘[도 II-13]에서는 사신이 여전히 네 벽의 주제로 등장하고 있다.[39] 벽면을 이단으로 나누어 상단에 사신을, 하단에 수하인물도를 그린 것은 최분묘에서 보던 것인데 금승촌 7호묘나 태원 남교북제묘(南郊北齊墓)에서는 천장

도 II-12 〈朱雀圖〉 모사도, 茹茹公主墓 墓道, 東魏 550년, 河北省 磁縣

에 사신도, 벽면에 수하인물도로 정리되고 정착되고 있다.[40] 금승촌 7호묘의 사신도는 중국 벽화에서 사신 표현의 마지막 단계를 잘 보여주는 예라고 할 수 있다. 이후부터 묘실에는 사신보다 현실의 주제, 즉 시녀나 궁녀, 화훼와 조류, 모란, 악대(樂隊), 수하노인, 운학(雲鶴) 등을 즐겨 다루면서 긴 역사를 자랑하던 신화적 주제의 사신 표현이 마침내 종언을 고하는 것이다.

다음으로 살펴볼 것은 인물화이다. 앞에서도 언급하였던 중국 고분의 의장도, 수하인물도, 행렬도, 묘주도 등이 여기에 속하며 이 밖에도 도교의 신서도, 군인, 마부, 남시 등을 꼽을 수 있다. 고구려 벽화에서는 사신도가 주이나 오회분 4, 5호묘나 통구 사신총의 천장고임 부분에 많은 신상과 신선들이 그려져 있어 비교할 수 있다. 고구려 고분에 보이는 인물화들은 크게 둘로 나누어볼 수 있는데 신화적 인물과 선인(仙人)이다. 신화적 인물은 복희, 여와, 신농씨(神農氏), 축융(祝融), 야장신(冶匠神), 제륜신(製輪神), 마석신(磨石神) 등인데 오회분 4, 5호묘 모두에 보인다.[41] 이들 중 복희, 여와는 이미 한대 화상석에도 보이고 있는 신이나 야장신,

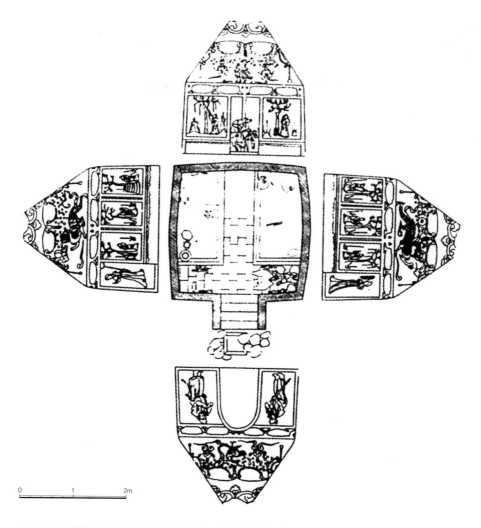

도 II-13 묘실 벽화 도해, 金勝村 七號墓, 唐初 7세기 중엽, 山西省 太原市 南郊區

39 陝西省文物管理委員會,「陝西省三原縣双盛村隋李和墓淸理簡報」,『文物』(1966. 1), pp. 7-33; 山西省考古硏究所,「太原市南郊唐代壁畫墓淸理簡報」,『文物』(1988. 12) 참조.

40 山西省考古硏究所,「太原南郊北齊壁畫墓」,『文物』(1990. 12), pp. 1-10.

41 「吉林集安五盔墳四號墓」,『考古學報』1984-1(科學出版社, 1984), pp. 121-135; 吉林省博物館,「吉林集安五盔墳四號墓和五號墓淸理略記」,『考古』(1964. 2), pp. 59-66; 김진순,「집안 오회분 4, 5호묘 벽화연구」(홍익대학교 석사학위논문, 1998), pp. 48-75.

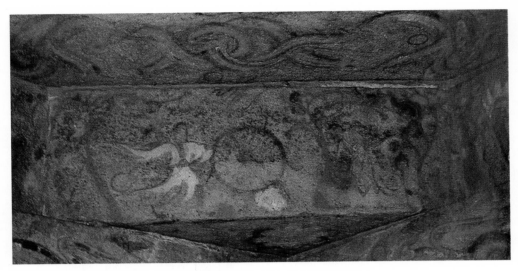

도 II-14 〈製輪神(奚仲과 吉光)〉, 五盔墳 五號墓 1층 말각석, 고구려 6세기, 吉林省 集安市

제륜신[도 II-14], 마석신 그리고 우수인신(牛首人神)으로 표현된 신농씨 등은 중국의 벽화에서 잘 표현하지 않던 주제들이다.[42] 이들은 대체로 우의(羽衣)를 입고 있어 도교와의 관련성을 느끼게 한다.

　　최근의 연구에 따르면 이들이 대개 『산해경(山海經)』에 등장하는 인물들이며 우의를 입는 표현이나 우의의 목둘레에 찬(襸)을 대는 것은 조류의 날개 끝이나 목 부분의 검은 부분을 조형한 것으로 신조(神鳥) 토템을 나타낸 것이라는 해석이다.[43] 이러한 태도는 모두 동이계(東夷系)의 풍속으로서 후에 도교와 융합되는 신선사상의 근간이 되는 것이다. 그리고 『산해경』도 동이계의 신화를 반영하는 책이고 『산해경』의 조인일체(鳥人一體) 사상이 이러한 우인이나 선인으로 발전했다고 보고 있다. 따라서 오회분 4, 5호묘에 보이는 여러 신들은 모두 동이계 신화의 표현이자 고구려 자신의 문화에서 나온 표현이며, 중국의 영향에서 나온 중국 신들의 표현이 아니라는 것이다.

　　또 도교적 내용의 신상 등은 대개 나무 아래에서 일하는 모습으로 표현되는데 이것은 중국 남조의 죽림칠현도(竹林七賢圖)나 수하인물도의 분위기를 반영하고 있다. 고구려 사신도에 남조 등현의 사신도 화상전의 표현상의 특징이 보이는 점과 결부해보면 중국 남조의 영향이 있는 것으로 보이고, 남조에서 북조로 넘어온 이러한 수목 표현이 다시 북조에서 집안 지역으로 전해온 것으로 볼 수도 있

다.[44] 동이계 신화의 내용이 중국식 수하인물 표현법과 결부되어 나타난 것이 오회분 4, 5호묘의 신화인물 표현이라고 보면 중국에서 유사한 표현을 찾지 못하는 것을 이해할 수 있을 것이다.

또 다른 한 유형은 선인들인데 오회분 4, 5호묘의 천장고임 부분에 많이 보인다. 크게 나누어보면 용이나 동물을 타고 날아다니는 신선이 있고 그냥 떠다니는 천인(天人)들이 있다. 승용(乘龍), 승조(乘鳥)선인은 남북조에 많이 보이는 것으로 중국식 복장을 한 것과 동이계의 우의를 걸친 것 등으로 다시 나누어볼 수 있다. 천인은 불교의 영향으로 발전한 것으로 도교와 불교에 모두 나타나는 중국화된 현상이라 할 수 있다. 특히 남조에 많이 보이는 이러한 기룡(騎龍)선인이나 기조(騎鳥)선인 도상도 남조에서 시작하여 북조로 넘어왔다가 다시 집안 지역으로 전해진 것으로 유추된다.[45] 사신의 표현, 신상 옆의 수목 표현 그리고 기수(騎獸)선인의 표현 등에서 이러한 전래를 찾아볼 수가 있다.

한편 중국의 경우를 보면 고구려의 주제와 겹치는 것은 기룡선인, 수하인물 정도이고 나머지는 상당히 다르다. 여여공주묘, 이현묘의 정면으로 보고 서 있는 의장대의 모습이나 최분묘의 출행도, 수하인물도, 누예묘의 군인들의 출행도, 귀래도(歸來圖), 그리고 묘실의 묘주 부부의 부귀도(富貴圖) 등은 모두 고구려 벽화에서 볼 수 없는 주제들이다. 이들 중 누예묘의 출행과 귀래도가 인물화로서는 수준이 돋보이는데 몇 명씩 그룹을 지어 나눈 구도와 인물들의 자연스러운 자세 변화, 그리고 뒤 그룹과 호응하기 위해 고개를 돌리고 있는 말과 마부의 처리 그리고 말

42 현재 製輪神과 磨石神으로 불리우나 이것은 중국에서 마차를 처음 만들었다고 하는 奚仲과 그의 아들 吉光이고 한 인물은 목재를 가공하고 있고 다른 한 인물은 마차 바퀴를 제조하고 있는 것이라고 해석한 것이 있다. 耿鐵華, 「集安五盔墳五號墓藻井壁畵新解」, 『北方文物』(1993. 3), pp. 37-41.

43 정재서, 「고구려 고분벽화의 신화·도교적 제재에 대한 새로운 인식」, 『동양적인 것의 슬픔』(살림, 1996), pp. 117-167; 『산해경』에 대하여는 동저, 『不死의 신화와 사상』(민음사, 1994) 참조.

44 육조시대의 樹下人物圖의 벽화상에서의 표현은 앞에서 언급한 崔芬墓 외에도 濟南市 東八里洼 北朝墓, 太原市 南郊 北齊벽화묘, 北齊 道貴墓 등에서 찾아 볼 수 있다. 山東省文物 考古硏究所, 「濟南市東八里洼北朝壁畵墓」, 『文物』(1989. 4), pp. 67-78. 楊泓, 『美術考古半世紀』(文物出版社, 1997), p. 229에서 저자는 崔芬이 속한 淸河 崔氏가 원래 남조 귀족이었다가 북방 산동지방에 옮겨오면서 이러한 남방문화가 북방으로 전래된 것으로 분석하였으며 同著, 「山東北朝墓人物屛風壁畵的新啓示」, 『文物天地』(1991. 3), pp. 6-10에서는 인물상들 옆에 시녀를 그리는 것이 501년 이후에 나타난 새로운 현상이라 하였다.

45 吉村 怜, 「南朝天人圖像の北朝及び周邊諸國への傳播」, 『佛敎藝術』 159(1985), pp. 11-29; Audrey Spiro, "Shaping the Wind: Taste and Tradition in Fifth Century South China," Ars Orientalis, Vol. 21(1991), pp. 95-116.

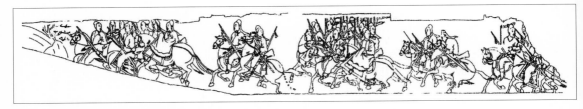

도 II-15 〈墓道出行圖〉 부분 모사도, 婁叡墓 墓道, 北齊 570년, 山西省 太原市

과 마부의 사실적인 표현 등이 인물화에서 한대와 다른 새로운 경지를 보여주고 있다[도 II-15]. 따라서 중국학자들은 이것이 북제 제일의 화가로 불리던 양자화(楊子華)의 친필이 아닐까 추측하고 있다.[46] 최고위층인 왕족의 무덤이라는 점과 탁월한 인물 표현 등에서 당대 제일급의 고수의 솜씨라는 것이다.

다음으로 비교해볼 것은 괴수의 표현이다. 괴수는 한대와 육조시대 고분에 많이 등장하는 것이며 벽화와 화상석 외에도 석비나 석관, 묘지석들에서도 찾아볼 수 있다. 외수(畏獸)라고도 불리는 이 괴수는 귀면이나 짐승의 얼굴에 세 갈래의 손톱과 두 갈래의 발톱을 갖고 있으며 사람처럼 직립한 형태로 윗몸은 벗었고 아래는 짧은 바지를 입고 있는 모습이다.[47] 등 뒤에는 갈기나 우모(羽毛)가 뻗어나 있으며 달리는 모습을 많이 하고 있다. 이러한 괴수상의 원형으로 그동안 많이 거론된 것이 신화적인 인물인 치우신(蚩尤神)이다. 군신(軍神)으로서 치우신이 온몸에 무기를 갖고 있는 점에 착안해 이러한 귀형을 치우신의 형상화로 보았으나 중국에서는 이것을 방상씨로 많이 해석하고 있다.[48] 방상씨는 눈이 네 개 — 황금사목(黃金四目) — 이며 곰의 모습을 하고 있고 손과 머리 모두에 많은 병기를 갖고서 악한 귀신을 쫓는 귀신이다. 이 방상씨는 주대(周代)의 기록에 이미 나타나고 있으며 무량사(武梁祠) 화상석에도 보이고 있다. 대개 뇌신(雷神), 풍신(風神), 우사(雨師), 전백(電伯) 등과 함께 잘 나타나는 천상세계의 신이다.[49]

이 방상씨는 많은 신들 중에서도 잘 살아 남아 육조시대 후반기의 벽화에도 모습을 보이고 있다. 표 II-1의 여여공주묘의 묘문 위에 있는 주작의 좌우에 서 있으며 최분묘의 묘실 내에 있는 사신도의 좌우에 자리 잡고 있다[도 II-10]. 이들의 모습은 육조시대의 석비나 묘지석에 보이던 모습인데, 즉 소굉묘(蕭宏墓) 석비의 측면이나 풍옹(馮邕)의 처 원씨(元氏)의 묘지 측면 그리고 후강묘지(侯剛墓誌)의 개석(蓋石) 등에서 볼 수 있다. 원씨의 묘지에는 이 신들의 이름이 적혀 있으나 별다른 의미가 없는 것으로 해석된다.[50]

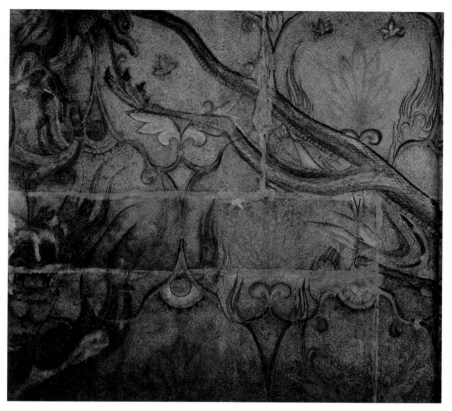

도 II-16 〈怪獸像〉(좌측 하단), 五盔墳 五號墓 墓室東壁, 고구려 6세기, 吉林省 集安市

46 이 글의 주 22 참조. 楊子華에 대하여는 張彦遠, 『歷代名畫記』卷8, 北齊, 楊子華傳 참조. 그의 전칭작으로는 보스턴미술관의 〈北齊校書圖卷〉이 있다. 도판은 『世界美術大全集』三國·南北朝(小學館, 2000), 도 81 참조.

47 長廣敏雄, 「鬼神圖の系譜」, 『六朝時代美術の研究』(東京: 美術出版社, 1969), pp. 107–141; 林巳奈夫, 『漢代の神神』(臨川書店, 1989), pp. 127–217; 小杉一雄, 「鬼神形像の成立」, 『美術史研究』14(早稻田大學美術史學會, 1997. 3), pp. 10–28; 박경은, 「한국 삼국시대 고분미술의 怪獸像 試論」, 『溫知論叢』5(溫知學會, 1999. 12), pp. 179–234.

48 信立祥, 앞의 책, pp. 172–174, 『續漢書』禮儀志에 "方相氏 黃金四目, 蒙熊皮 玄衣朱裳, 執戈揚盾," 『周禮』夏館에는 "方相氏 掌蒙雄皮, 黃金四目, 玄衣朱裳, 執戈揚盾, 四百隸而時難, 以索室驅疫"이라 되어 있다.

49 武梁祠에서는 좌설실 천장 앞 西段의 위에서 세 번째 단에 곰 모양으로 표현된 것인데 이것이 오랫동안 蚩尤로 해석되었던 것이다. Cheng Te-k'un, "Ch'ih-yu: The God of War in Han Art," *Oriental Art*, No. 4 (1958), pp. 45–54.

50 Susan Bush, "Thunder Monster, Auspicious Animals and Floral Ornament in Early Sixth Century China," *Ars Orientalis*, No. 10 (1975), pp. 19–45와 同著, "Thunder Monster and Wind Spirits in Early Sixth Century China and the Epitaph of Lady Yuan," *Bulletin of the Museum of Fine arts, Boston*, Vol. 72, No. 367 (1974), pp. 25–55; 박경은, 앞의 논문, p. 189.

이 괴수상이 고구려 벽화에 나타나는 것은 집안 지역의 고분벽화들에서인데 통구 사신총, 집안의 오회분 4호묘와 5호묘의 묘실 모퉁이에서 찾아볼 수 있다. 특히 통구 사신총의 괴수상은 얼굴이 무섭지 않은 양 같은 얼굴을 하고 있고 손발에 날카로운 손발톱이 없고 어깨에 갈기가 없는 것이 전형적인 괴수상과 거리가 멀다. 날렵하게 달리는 것이 아니라 천장을 받치는 형상을 하고 있는 것이 고구려 이전의 천장을 받치던 사람 모습의 역사상[人形力士]과 귀형이 결합된 듯한 모습이다.[51] 더욱 귀형에 가까운 형상은 오회분 4, 5호묘에서 찾아볼 수 있는데 중국의 귀형과 비교해보면 갈기가 너무 길게 표현되어 있다. 손들이 위로 들려 있는 것이 천장을 받치는 역사의 역살을 겸하여 표현되고 있어 중국의 벽화에서 보던 달리기나 태권도 하는 것과 같은 자세와는 차이를 보이고 있다[도 Ⅱ-16].

도 Ⅱ-17 〈雷神圖〉, 婁叡墓 천장, 北齊 570년, 山西省 太原市

괴수상으로는 국내에서는 이런 정도만이 나타나고 있지만 육조시대에는 더욱 광범위하게 괴수상이 보이고 방상씨뿐 아니라 뇌신의 표현도 전하고 있다. 뇌신도 여러 자연신 중 하나였으며 귀형의 얼굴에 북을 들고 있는 것이 특징적인 표현인데 돈황벽화에서 보이고 누예묘의 묘실 동벽에서 보이고 있다[도 Ⅱ-17].[52] 이러한 귀형들은 한대에 크게 성행하였으며 육조시대에는 많이 정리되어 방상씨와 뇌신 정도만이 잔존하고 있었다. 박진감과 운동감이 넘치는 누예묘의 뇌신의 모습은 비록 일부가 보이지는 않으나 벽화를 그렸던 뛰어난 화가의 손에 의해 생명력을 얻어 살아 있는 듯하다. 이러한 괴수상은 중국에서도 582년 수의 이화묘에서의 석관장식을 끝으로 사라지기 때문에 고구려 벽화의 괴수상들과 운명을 함께한다고 볼 수 있다.

마지막으로는 문양에 대하여 살펴보고자 한다. 특히 집안 지역의 6세기 고분들은 장식문양이 뛰어나고 화려하여 아름다운 벽면을 과시하고 있다. 사신의 배

경으로 이용되고 있는 오회분 4, 5호 벽면의 귀갑형 인동화염문은 매우 정교하고 짜임새가 있어 표 II-1의 중국 분묘들의 장식문양들과 차이를 보인다. 또 천장의 용문양도 유례없이 수많은 용들이 등장하고 특히 서로 몸이 꼬이는 교룡문(交龍 紋)으로 장식되어 있어 벽면 전체에 긴장감과 운동감이 넘치게 한다. 이러한 귀갑 형 인동화염문과 용문을 중심으로 양국의 표현을 비교해보려 한다.[53]

집안 지역의 6세기 고분에 이르기 전에 이미 고구려에서는 문양의 큰 변천이 있어왔다. 5세기로 추정되는 무용총(舞踊塚)의 천장의 문양도[도 II-18]와 6세기의 오회분 5호묘의 천장도[도 II-19]를 비교해보면 큰 차이를 느낄 수 있다. 무용총에서 많이 보이던 삼각화염문과 측면의 연봉오리와 연꽃문양들이 사라지고 그 대신 용문과 동그란 연화문으로 대체된 것을 발견할 수 있다. 중앙에 황룡이 배치된 것도 다르며 많은 신선들이 비운문(飛雲紋) 사이로 떠다니고 있는 것이 눈에 띈다. 시대에 따른 내용에 변화는 있으나 전체적으로 두 고분 모두 천장을 가득 채우는 문양들로 기운이 넘치고 있으며 하늘 공간을 장식한 것이 만다라를 보는 것 같이 화려하다.

이렇게 후기 고구려 벽화를 화려하게 장식하는 주요 문양인 귀갑형 인동화염문 [도 II-9]은 표 II-1의 벽화고분에서는 유사한 것을 찾아볼 수 없으나 영하회족자치구 (寧河回族自治區) 고원현(固原縣) 이현묘 출토의 칠관(漆棺) 뚜껑에서 만날 수 있다.[54] 이것이 무엇을 도안화한 것인지에 대해서는 여러 의견이 있으나 이러한 구도 안에 다시 당초문이 들어 있는 것이 양국에서 공통된다. 고구려의 것은 당초문 외에 화염문 (불꽃문양)이 더 있으며 위에는 연꽃이 그려져 있다. 또 오회분 4호묘에는 연화문 위에 부채를 든 인물이 속에 그려져 있는데 이 인물이 무엇을 상징하는지도 확실치 않다.[55]

51 사람 모습의 역사상은 6세기의 집안 장천 1호분과 삼실총, 평양 지역의 대안리 1호분 고분 등에 보인다. 통구 사신총의 괴수상의 얼굴과 전체의 모습은 중국 동진 시기의 袁台子墓 벽화에 보이는 괴수상과 유사하다. 遼寧省博物館文物隊, 「朝陽袁台子東晉壁畫墓」, 『文物』(1984. 6), p. 42의 도 41 참조.

52 뇌신에 대하여는 한정희, 「풍신뇌신도상의 성립과 한국의 풍신뇌신도」, 『미술사 연구』10(1996. 12) 및 同著, "The Origin of Wind and Thunder God Iconography and Its Representation in Korean paintin," *Korea Journal*, Vol. 40, No. 4 (Winter, 2000), pp. 68–112 참조.

53 이 문양의 명칭에 대하여는 여러 설이 있는데 자세한 내용은 김진순, 앞의 논문, p. 38 주 77 참조. 최근 정병모는 이 문양을 연화문으로 보아야 한다고 주장하였다. 정병모, 「고구려 고분벽화의 장식문양도에 대한 고찰」, 『강좌 미술사』10호(1998), p. 125의 주 28 참조.

54 固原縣文物工作站, 「寧河固原北魏墓清理簡報」, 『文物』(1984. 6), pp. 46–56, 도 34 참조. Luo Feng, "Lacquer Painting on Northern Wei Coffin," *Orientations*, Vol. 21/7 (1990), pp. 18–29.

55 자세한 도판은 楊泓, 앞의 책, p. 169의 도 4와 p. 175의 도 14 및 吉林省博物館, 「吉林集安五盔墳四號和五號墓清理略記」, 『考古』(1964. 2), 도 4 참조.

도 II-18 천장 벽화 모사도, 舞踊塚, 고구려 5세기,
吉林省 集安市

북

도 II-19 천장 벽화 모사도, 五盔墳 五號墓
墓室東壁, 고구려 6세기, 吉林省 集安市

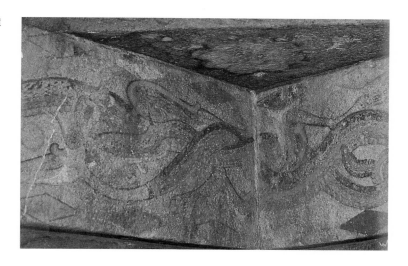

도 II-20 〈交龍紋〉, 五盔墳
五號墓 북벽 천장, 고구려
6세기, 吉林省 集安市

연화화생(蓮花化生)의 모양이 도교적 분위기로 표현된 것이 아닌가 한다.

다음으로 용문의 경우 통구 사신총과 오회분 4, 5호묘에는 다양한 모습의 용이 문양으로 등장한다. 용들이 서로 엉켜 있는 교룡문(交龍紋)은 이미 한대의 문양에 등장하고 있지만 오회분에서는 비늘까지 그리고 생동감이 넘치게 표현되어 있어 규칙적인 도안 형태의 중국 교룡문과는 차이가 크다[도 II-20].[56] 특히 오회분 4호묘의 천장에 보이는 황룡과 주변 용들의 모습, 그리고 아래에서부터 위로 계속 올라가며 보이는 용들의 점증하는 모습은 용미술의 압권이라 할 수 있다. 고구려 용의 표현은 문양 단계가 아니라 생동하는 사실적인 용 표현으로서 회화성이 뛰어나다. 또 용의 등을 휘게 하여 천장을 받치는 역할을 하듯이 표현한 것은 창의적이면서도 신상들 간의 공간을 메우는 차단막 역할까지도 하고 있다.

5. 맺음말

6, 7세기의 예를 중심으로 중국의 육조시대 후기의 벽화와 한국의 고구려 벽화를 구조와 벽화의 배치형식 그리고 주제로 나누어 비교 고찰해보았다. 이렇게 시기를 잡은 까닭은 고구려 벽화와 중국 벽화가 달라지기 시작하는 시기를 잡아 어떤

56 한대의 교룡문의 예들은 楊泓, 『漢唐美術考古和佛敎藝術』, p. 176 참조.

점이 비슷하고 어떤 점이 다른지를 보려는 것이며, 이후의 벽화 전개와 그것이 어떻게 연결되고 있는지를 알아보려는 의도에서 출발한 것이다. 중국의 6, 7세기 벽화는 한대에서 시작한 벽화의 흐름에서 보면 중간 과정에 해당하고 당과 송대의 벽화로 연결되는데 반하여 한국의 벽화는 고려시대에도 일부 전하고는 있으나 고구려가 668년에 멸망함으로써 고구려 벽화의 전통은 통일신라로 연결되지 못하고 단절의 과정을 밟게 된다. 지금까지 두 나라 벽화들의 구조와 주제 비교를 통하여 다음과 같은 차이점을 찾아볼 수가 있었다.

우선 고분의 구조에서는 중국은 단실의 전축분이 많으며 긴 묘도와 연도를 만드는 특색이 있었다. 현실은 방형뿐 아니라 호형이나 호방형도 많으며 천장은 궁륭식이 주류를 이루었다. 분묘의 전체 벽화는 이 벽면에 회칠을 하고 그렸다. 크기가 고구려보다 매우 큰데 수십 미터에 이르는 규모를 갖추고 있었다. 그리고 이에 반해 고구려 벽화고분은 단실의 봉토석실분으로 되어 있으며 짧은 묘도와 연도를 갖추고 있다. 현실은 방형과 장방형이 반반이고 천장은 여러 가지 종류이나 삼각고임천장이 주류를 이루고 있었다.

한편 벽화의 배치형식에서는 중국의 경우, 묘도에 벽화를 그리는 형식이 등장하였으며 이것이 당대로 이어져 크게 성행하게 된다. 묘도에 그리는 경우도 칸을 나누어 이단 또는 삼단으로 그림을 그리고 사신도 중에서도 청룡과 백호가 묘도 앞으로 나오고 그 뒤로 출행도나 시위도가 자리를 잡아 고구려와 큰 차이를 보인다. 묘실의 벽화도 상단과 하단으로 나누어 그리는 경우가 많다. 이에 반해 고구려의 벽화는 주로 묘실의 네 벽과 천장에 그려지며 묘실의 주벽에는 사신도가, 그리고 천장에는 선인이나 용, 천상(天象) 등이 자리 잡고 있다. 고구려 벽화고분의 천장은 삼각고임형태로 인하여 여러 작은 부분적인 면들이 생겨나는데 이를 이용하여 다양한 주제들을 표현하고 이들을 종합하여 특별한 아름다움을 창조하고 있다. 중국의 경우는 궁륭형이 많아 전체가 한 화면으로 처리되어 아기자기한 면은 고구려보다는 떨어진다.

마지막으로 벽화의 주제 면에서 보면 중국은 의장도, 행렬도, 묘주도, 수하인물도 등 인물화들이 주류를 이루며 사신도와 방상씨, 일상, 월상, 선인들이 보조적인 역할을 하고 있다. 묘주의 위엄과 권위를 부각시키기 위한 현실적인 주제가 이전에 많이 보이던 승선(昇仙)이나 신화적인 주제를 대체하고 있는 것이다. 많은 자연신과 괴수 중에서 방상씨가 살아남아 귀형을 대표하고 있으며 사신도도 청룡과

백호가 독립하고 있다. 이에 반해 고구려에서는 사신도의 네 동물이 묘실 주벽의 네 곳을 차지하고 있으며 다른 주제들은 주벽을 차지하지 못하고 있다. 중국과 달리 인물화 중 선인들만이 천장고임 부분에 그려진 예가 집안 지역 고분들에 보이며 특별히 용문이나 귀갑형 인동화염문이 벽면을 장식하고 있다. 문양의 화려함은 중국의 경우를 능가하고 있다.

이러한 비교를 통해서 보면 이 시기의 중국과 고구려의 벽화는 여러 면에서 차이가 있는데 주요한 변화는 전축분과 석실분이라는 차이, 묘도의 형성 유무, 현실적인 주제의 등장 유무 등으로 정리할 수 있다. 이전 시기의 상호 긴밀한 연관성과 견주면 거리가 더욱 벌어지고 있음을 느낄 수 있다.

고구려의 벽화는 7세기 중엽에 끝이 났으나 중국의 벽화는 이후도 계속되었는데 현실적인 주제를 더욱 발전시켜 당대의 시위도, 행렬도, 수하인물도, 사신도, 화훼도, 현실생활 장면도의 시대를 거쳐 송과 요대(遼代)의 더욱 현실화된 주제의 시대로 접어든다. 예컨대 새로이 산수도, 사계산수도(四季山水圖), 연회도(宴會圖), 모란도, 화훼도, 주악도(奏樂圖) 등이 등장하였으며 문양으로는 운학문(雲鶴紋), 포류수금문, 화훼문 등 고려청자에 보이는 문양들이 보이고 있어 고려와의 관련성을 상정케 한다.[57] 한편 6, 7세기의 고구려 벽화에서는 앞에서 보았듯이 인물화 중에서 신선도나 도교적 인물들이 보였다. 그러나 다른 인물화의 요소들 예컨대 의장도나 행렬도는 발해의 정혜(貞惠)공주묘 벽화나 일본 나라시대의 다카마쓰즈카(高松塚) 벽화들로 각각 계승되어 이 주제의 완전한 단절은 동부지역에서 일어난 것으로 보이며 앞으로 고구려 지역에서 이와 같은 벽화고분의 출현도 기대해볼 만하다.

57 산수도는 五代의 王處直墓(924), 遼代의 慶陵(1031) 등에서 볼 수 있으며 연회도는 요대의 張世卿墓(1116), 모란도는 요대 寶山 2호묘 등에서 보이며 雲鶴紋과 같은 문양들은 오대의 王處直墓, 요대의 庫倫旗 1호묘(1080)에서 확인된다.

III

고구려 고분벽화와
중국의 고분벽화

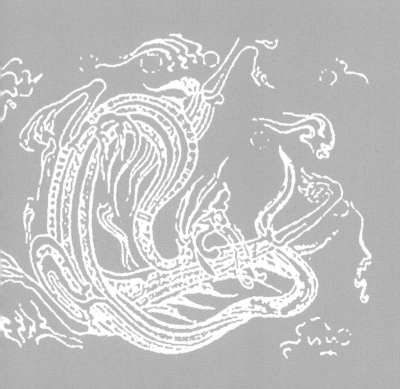

이 글은 2006년 국립제주박물관에서 개최된 〈미술로 본 동아시아의 문화교류〉라는 특별 강좌에서 발표했던 것이다. 강연 전체의 내용은 국립제주박물관 문화총서 제5권으로 서경문화사에서 『미술로 본 동아시아의 문화교류』라는 제목의 단행본으로 출간되어 나온 바 있다. 2장의 원고와 차별화하기 위해 고분벽화를 주제별로 나누어 분석하였고 한국과 중국 고분벽화의 독자성을 부각하기 위해 별도의 장을 마련하였다. 앞의 글을 더욱 대중화하여 이해하기 쉽게 정리한 시도였다.

1. 한국과 중국의 고분벽화 개관

한국과 중국의 고분벽화는 서로 긴 역사를 갖고 있다. 동아시아에서는 중국에서 고분벽화가 먼저 시작되었는데 대략 전한(前漢) 시기에 발생한 것으로 보고 있다. 이때부터 시작된 고분벽화의 제작은 송·원대를 지나 명대에 이르기까지 무려 1,000년을 넘게 계속되었으며, 한국의 경우는 고구려와 고려시대에 많이 조성되었다. 통일신라시대에는 무덤 축조법의 차이로 인해 고분벽화가 제작되지 않다가 발해와 고려시대에 재개되어 조선 초기의 박익묘(朴翊墓)에까지 이르고 있다. 이렇게 오랜 시기에 걸쳐 조성되고 발전하였던 한·중 간의 고분벽화를 간단히 비교하기는 어려운 일이다. 이 글에서는 우선 양국의 고분벽화의 상황을 조감하고 다음으로 한국의 벽화를 대표하는 고구려 고분벽화와 이와 밀접하게 관련되는 중국의 한대(漢代)와 육조시대(六朝時代)의 벽화만을 집중적으로 비교 고찰해보고자 한다.

우리나라보다 긴 분묘 벽화의 역사를 갖고 있는 중국의 경우를 먼저 보면 한대에 크게 성행하게 된다. 한대의 벽화고분은 크게 세 가지 형태로 나누어볼 수 있는데, 즉 큰 크기의 속이 빈 벽돌을 쓰는 공심전묘(空心塼墓)와 작은 벽돌을 쓰는 전축분(塼築墳) 또는 전실묘(塼室墓), 그리고 잘 다듬은 편편한 판석을 쓰는 석실분(石室墳)이다.[1] 공심전묘에는 천장과 버팀목에 그림이 많이 그려져 있고, 전축분에는 조금 큰 크기의 벽돌에 그림을 그려 끼워 넣는 식으로 표현되고 있으며, 석실분은 회칠을 하고 그 위에 그림을 그리는 것도 있지만 한대에는 표면에 저부조로 새기는 화상석묘가 많다. 화상석도 석각벽화(石刻壁畵)라고 불리고 새겨지는 그림의 주제도 일반 벽화와 유사하므로 벽화로 간주해도 무방하다.

육조시대 이후에는 전축분이 대세를 이루면서 표면에 회칠을 하고 그림을 그리는 벽화고분이 많이 조성되었는데, 이는 석실분을 주로 하는 고구려와 큰 차이를 보이는 것이다. 육조시대 분묘의 특징은 긴 묘도(墓道)를 갖고 있다는 것이며 여기에 의장행렬도(儀仗行列圖)나 청룡, 백호가 그려지면서 고구려 고분과 형태상에서 또한 차이를 보이게 된다. 당대(唐代)와 송대(宋代)에도 벽화는 계속 그려지

1 중국의 벽화에 대하여는 楚啓恩,『中國壁畵史』(北京工藝美術出版社, 1999); 信立祥,『漢代畵像石綜合硏究』(文物出版社, 2000); 賀西林,『漢代墓室壁畵的發現與硏究』(陝西人民美術出版社, 2001); 土居淑子,『古代中國の畵像石』(同朋舍, 1986); 長廣敏雄,『六朝時代美術の硏究』(東京: 美術出版社, 1969); 鄭岩,『魏晉南北朝壁畵墓硏究』(文物出版社, 2002); 陝西歷史博物館 編,『唐墓壁畵硏究文集』(三秦出版社, 2001) 등을 참조.

는데, 특히 당대에는 벽화의 전성기로 행렬도와 많은 생활풍속도가 표현되고 있다. 이 시기에 해당되는 우리의 통일신라 및 고려시대 초의 벽화는 단절기를 맞으므로 중국과 비교가 잘 되지 않는 시기이다. 요대(遼代)나 원대(元代)의 벽화는 이와 관련된 고려시대의 것과 주제상에서 연관성을 찾아볼 수 있다.

한편 한국의 경우 고구려가 중국의 한대의 여러 분묘축조방식 중 석실분 묘제(墓制)만을 받아들임으로써 고분벽화가 시작되는데, 처음에는 중국적 축조법과 벽화의 주제를 보이고 있으나 곧 고구려의 독자적인 내용과 표현을 보이게 된다.[2] 무용총, 각저총 등 5세기 이후의 벽화고분에는 한국적인 주제의 표현이 많이 나타나고 있다. 7세기의 오회분묘(五盔墳墓)에서도 중국 벽화에 보이지 않는 용의 표현이나 신들의 표현이 나타나고 있어 독자적인 영역을 개척하고자 하는 고구려의 지속적인 의도를 찾아볼 수 있다. 사신도(四神圖)를 주로 그리는 고구려의 마지막 단계의 벽화는 668년 고구려의 멸망과 함께 단절을 맞게 되지만 그 이후의 변화는 일본의 다카마쓰즈카(高松塚) 벽화나 발해의 정효공주묘(貞孝公主墓)에서 확인해볼 수 있다. 즉 고구려는 망해서 없어졌지만 고구려의 복식과 당대의 행렬도 그리고 사신도가 모두 결합된 것과 같은 형태로 그 전통이 유지되고 있는 것을 발견할 수가 있다.

고려에 들어와서 한국의 벽화는 다시금 시작되는데 이때에는 중국의 벽화에 많이 보이는 십이지(十二支)가 역시 많이 그려지며 그 밖에 송죽매(松竹梅), 풍경, 말과 마부도, 공양도 등 중국의 벽화에서 잘 보이지 않는 것도 동시에 나타나고 있다.[3] 왕건묘(王建墓)의 송죽매를 그린 벽화는 창의적으로 잘 그려진 것이나 대나무 그림은 중국의 벽화에서도 발견되는 것이다. 십이지의 표현은 통일신라시대의 조각에도 많이 보이나 분묘에 벽화로 그려지는 십이지는 중국에서 전래된 것으로 보인다. 십이지는 당대부터 벽화로 나타나지만 고려에 들어온 것은 요대에 많이 조성되는 십이지의 표현이 반영된 것이 아닌가 생각된다. 고려에서는 벽화가 많이 조성되었다고 보기는 어려운데 주로 개성 지역에 집중되고 있으며 남한 지역의 거창 둔마리 묘나 밀양의 박익묘 등은 지방화(地方化)된 형태라고 볼 수 있다.

2. 한·중 벽화고분의 건축구조

한·중 두 나라의 벽화의 내용을 비교하는 데 있어서 우선 양국의 벽화고분의 건축구조에 대하여 살펴보고자 한다.⁴ 두 나라의 벽화고분은 기본적으로는 다실묘(多室墓)에서 이실묘(二室墓)로 그리고 단실묘(單室墓)로 나아가는 과정을 밟고 있다고 할 수 있다.⁵ 한대의 여러 분묘형태 중 석실분 천장에 말각조정(抹角藻井, 삼각고임천장)을 사용하는 형태가 한국으로 넘어와 고구려의 기본형태가 되었다고 할 수 있다. 따라서 중국에 많은 공심전묘나 전축분 그리고 화상석묘의 묘제는 고구려로 이전되지 못하였음을 알 수 있다. 고구려에서는 말각조정법이라고 부르는 형태 외에도 평천장, 꺾음천장, 팔각고임천장, 평행고임천장 등 여러 형태가 있었는데 중국은 석실분보다 전축분이 주류가 되었기 때문에 평천장, 꺾음천장, 궁륭천장이 많이 조성되었다. 중국에서는 육조시대 이후 전축분이 계속 벽화고분의 기본방식이 됨으로써 석실분에서만 보이는 말각조정법은 찾아보기 어렵게 되었다.⁶

현실(玄室) 구조에서는 우리는 방형(方形)과 장방형(長方形)의 기하학적인 형태를 기본으로 하고 있으나 중국에서는 전축분의 경우 호형(弧形), 호방형(弧方形)이 많으며 요대와 같은 후대에는 원형(圓形)도 많이 보인다. 현실의 크기도 중국의 제왕의 능인 경우 그 크기가 엄청나다는 것이 특징이다. 신분에 따라 차이가 있는데 크기는 왕릉, 왕족무덤. 고급관리무덤, 하급관리무덤으로 나누어볼 수 있다. 왕릉이라고 벽화가 반드시 있는 것은 아니고 하급관리무덤에서도 벽화가 발견되는

2　한국의 벽화에 대하여는 전호태, 『고구려 고분벽화 연구』(사계절, 2000); 이태호·유홍준, 『고구려고분벽화』(풀빛, 1994); 안휘준, 『한국 회화사 연구』(시공사, 2000), pp. 18-44와 pp. 225-262; 고구려연구회 편, 『고구려고분벽화』(학연문화사, 1997); 고구려연구회 편, 『고구려벽화의 세계』(학연문화사, 2003); 김리나 편, 『고구려고분벽화』(ICOMOS 한국위원회, 2004) 등 참조.

3　고려의 벽화에 대하여는 안휘준, 위의 책, pp. 225-264; 동저, 「松隱 朴翊墓의 벽화」, 『고고역사학지』 제17·18합집(동아대학교박물관, 2002. 10), pp. 579-604; 한정희, 「고려 및 조선초기 고분벽화와 중국벽화와의 관련성 연구」, 『미술사학연구』 246·247 (2005. 9), pp. 169-199; 거창군·이화여자대학교박물관 편, 『거창의 역사와 문화 II: 둔마리 벽화고분』(2005) 등 참조.

4　양국 벽화의 비교에 대하여는 한정희, 「고구려벽화와 중국 육조시대 벽화의 비교연구」, 『미술자료』 68호(국립중앙박물관, 2002), pp. 5-31 참조.

5　크게 보면 이렇게 말할 수 있지만 중국의 경우 後代라고 할 수 있는 遼代에도 다실묘와 이실묘가 단실묘와 함께 존재하였다.

6　고분 축조방식에 대하여는 王仲殊, 강인구 역주, 『漢代考古學槪說』(학연문화사, 1993); 黃孝芬, 『漢墓의考古學研究』(岳麓書社, 2002); 강현숙, 「고구려 석실봉토분의 연원에 대하여」, 『한국고고학보』 40(1999) 등 참조.

경우도 있다.

　구조상에서 양국의 차이를 보이는 중요한 사항은 중국에서 묘도(墓道)를 길게 쓰는 점이다. 이 긴 묘도는 육조시대의 550년 조성의 여여공주묘(茹茹公主墓) 정도에서부터 나타나는 새로운 경향인데 이것이 육조와 당대에 일반화된다. 이 긴 묘도에 그림을 많이 그려 넣기 때문에 우리와 큰 차이를 보이게 된다. 이 경향은 요대와 원대에 이르러 점차 사라지게 된다.

3. 한·중 고분벽화의 주제 비교

이제부터는 벽화의 주제, 즉 내용에 대하여 비교 검토해보고자 한다. 고구려의 벽화는 대체로 중국의 한대와 육조시대에 그려진 벽화의 주제와 관련이 많다고 생각된다. 이들과는 관련이 깊은 것도 있고 전연 관련이 없어 보이는 것도 있는데, 많은 중국의 벽화고분 중에서 고구려의 벽화내용과 가장 유사한 중국의 고분은 요령성(遼寧省)의 원대자묘(袁臺子墓)를 꼽을 수 있다. 원대자묘는 크지는 않으나 4세기 전연(前燕) 고분의 특징을 잘 보여주고 있다.[7] 이 고분에는 묘주도, 문리도(門吏圖), 마차행렬도, 수렵도, 신귀도(神鬼圖), 경작도, 주방도, 일월도, 사신도, 흑웅도(黑熊圖) 등 고구려 벽화의 주요주제들이 대거 등장하고 있어 고구려 벽화의 원형을 보는 듯하다. 아마도 고구려의 벽화 주제들은 이와 같이 산동반도에 위치하고 있는 많은 중국 벽화의 영향을 받은 것으로 보인다. 그러나 이 지역이 고구려와 가깝고 한때는 고구려의 영토이기도 하였기 때문에 일방적으로 한쪽으로만 유전(流傳)되었다고 보기는 어려운 면이 있다. 이와 같은 주제들은 비단 위진대(魏晉代)의 원대자묘뿐 아니라 동한대에서는 안평(安平) 녹가장묘(逯家莊墓), 망도(望都) 1호묘, 밀현(密縣) 타호정묘(打虎亭墓) 등, 그리고 육조시대에서는 누예묘(婁叡墓), 최분묘(崔芬墓) 등과 광범위하게 비교 검토해볼 수 있을 것이다.

　비교의 편의를 위하여 고분벽화를 주제별로 나누어 고찰해보고자 한다. 즉 벽화를 묘주도, 관리 시인도(侍人圖), 행렬도, 의장도, 수렵도, 연회도, 신괴도(神怪圖), 사신도 등으로 나누어 살펴보고 마지막으로는 어느 한쪽에만 있는 주제에 대하여도 언급해보고자 한다.

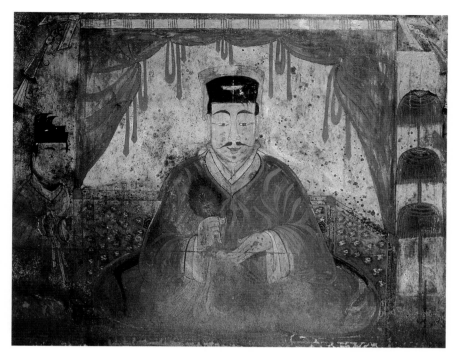

도 Ⅲ-1 〈墓主肖像〉, 安岳 三號墳, 고구려 357년, 황해남도 안악군

1) 묘주도

우선 고분벽화에서 가장 중요한 묘주도, 다시 말하면 묘주 및 부부 초상의 경우를
보면 고구려는 중국과 상당한 관련을 보여주고 있다. 고구려 고분벽화에서는 안
악(安岳) 3호분[도 Ⅲ-1], 덕흥리(德興里) 고분에서 단독상이 보이며, 약수리 고분, 매
산리 사신총, 각저총(角抵塚), 쌍영총 등에서 부부상이 보이고 있는데 시대가 지나
면서 크기가 줄어들다가 소멸하는 것으로 보인다. 이와 유사한 중국의 단독묘주
상은 동한대 안평 녹가장묘[도 Ⅲ-2]와 위진대의 요양 상왕가촌묘(上王家村墓) 등이
고, 부부상으로는 동한대 낙양 주촌묘(朱村墓)와 위진대의 원대자묘 등에서 찾아
볼 수 있다. 안악 3호분과 녹가장묘 및 상왕가촌묘의 묘주도는 모두 정면을 향하
고 있으며 병풍을 배경으로 주미선(塵尾扇)을 들고 모자를 쓰고 있는 것이 유사하

7 원대자묘에 대하여는 『2000년 전 우리이웃: 중국요령지역의 벽화와 문물 특별전』(서울대학교박물관, 2001) 참조.

도 III-2 〈墓主肖像〉, 安平 逯家莊墓, 東漢, 河北省 安平縣

다. 중국의 부부상에서는 우리의 매산리 사신총과 각저총과 같이 부인을 두 명 둔 경우도 있다. 그 밖에 측면으로 묘사된 경우 그리고 손님을 맞이하여 얘기하는 모습 등 약간의 변화가 있다. 한·중 모두 묘주도가 없는 경우도 많으므로 묘주도를 그리는 것은 필수적인 것은 아니라고 볼 수 있다.

고구려에서의 묘주도는 시대가 내려가면서 크기가 작아지나 육조시대에 그려진 누예묘와 서현수묘(徐顯秀墓)의 부부 초상은 아직 크기가 줄어들지 않고 있다. 크게 그려지고 위엄 있게 표현된 모습은 제대로 된 초상화의 수준에 이르렀으며 당시 진품이 거의 남아 있지 않은 일반 회화의 공백을 메울 수 있는 뛰어난 수준이라고 할 수 있다.[8]

2) 관리·시인도

다음으로 관리(官吏)와 시인상(侍人像)의 경우를 보면, 역시 안악 3호분과 덕흥리 고분의 경우를 포함하여 수산리(修山里) 고분 등에서 찾아볼 수 있다. 안악 3호분

에서는 시인(侍人) 위에 쓰인 글씨가 그 시인에 관한 것인지 아니면 묘주에 관한 것인지 논란이 되고 있기도 하며 덕흥리에서는 태수들이 옆으로 도열해 있어 당시의 역사와 영토 분석에 많은 자료를 제공하고 있는 귀중한 자료들이기도 하다. 그러나 이러한 시인 관리상은 고구려에서는 많이 찾아볼 수 있는 것은 아니다. 그러나 중국에서는 밀현 타호정 한묘와 망도 1호 한묘 등을 비롯하여 여러 곳에서 찾아볼 수 있다. 중국의 경우는 자세의 변화를 잘 표현하고 직함 등이 자세히 쓰여 있어 행정 관리 연구에 도움을 주기도 한다.

3) 행렬도

행렬도(行列圖)도 비교가 가능한 주제이다. 우리의 안악 3호분에는 대규모의 행렬도가 그려져 있다[도 Ⅲ-3]. 이 주제로서는 가장 규모가 크고 또 자세하게 그려져 있어 이 주제의 걸작이라고도 말할 수 있다. 이 규모에 근거해 묘주를 고구려의 왕이라 보기도 한다. 그리고 덕흥리 고분에서도 기병대가 행렬을 하고 있는 모습이 그려져 있는데 말까지 철갑을 두른 개마무인(鎧馬武人)의 행렬은 무기 연구에도 도움을 준다. 그 밖에도 약수리 고분의 행렬도, 쌍영총의 공양행렬도, 광대들의 잡희를 보며 한가로이 거니는 수산리 고분의 묘주행렬도[도 Ⅲ-4]는 마차를 타고 무리 지어 가는 중국의 행렬도와는 다른 고구려의 독특한 행렬의 모습을 보여준다.

중국의 경우를 보면 한대부터 요대까지 행렬도가 계속 나타난다. 한대에는 중국식 마차를 타고 줄지어 나아가는 묘주행렬도가 많이 그려지고 있는데 안평 녹가장 한묘[도 Ⅲ-5]나 언사(偃師) 행원촌(杏園村) 한묘 등이 대표적이다. 화상석묘이지만 무량사(武梁祠)에도 마차행렬도가 많이 보인다.

이들 행렬도는 묘주가 평상시에 행렬하는 장면과 저승세계를 지나가는 행렬로 크게 둘로 나누어볼 수 있다. 육조시대에는 이 행렬도가 출행도(出行圖)와 귀래도(歸來圖) 형식으로 나뉘어 묘도의 양쪽에 좌우로 그려지는 경우가 많이 생긴다. 누예묘나 만장묘(灣漳墓) 등에서 찾아볼 수 있는데 깃발을 휘날리며 진행되는 만장묘의 행렬도는 일품이다. 당대에는 시녀행렬도가 많으며 왕자들이 위엄 있게

8 太原市文物考古研究所 編, 『北齊婁叡墓』(文物出版社, 2004). 婁叡墓의 벽화를 그린 사람은 당대의 가장 뛰어난 화가였던 楊子華로 비정되고 있다. 이 초상화들은 고개지, 육탐미, 장승요의 초상화를 대신할 수 있을 것이다.

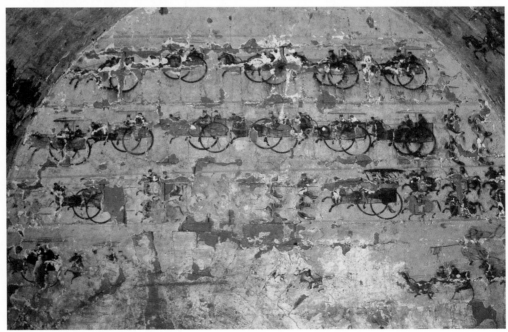

도 III-3 〈行列圖〉, 安岳 三號墳, 고구려 357년, 황해남도 안악군
도 III-4 〈出行圖〉, 安平 逯家莊墓, 東漢, 河北省 安平縣

도 III-5 〈行列圖〉, 修山里 古墳, 고구려 5세기 후반, 남포시 강서구역 수산리

행렬하는 모습도 많이 그려졌다. 행렬도는 다시 의장대가 등장하면서 복잡해지는데 중국에서는 의장사열대의 등장이 특징이고 당대 벽화에까지 계승되면서 많은 행렬의장도를 낳게 하고 있다. 그러나 고구려에는 이 의장행렬도가 그려진 예가 보이고 있지 않다. 행렬도는 요대에 이르러 말과 마부 한 쌍으로 지극히 간략화된 예들이 많이 남아 있으며 고려 벽화에서는 밀양의 박익묘에서 찾아볼 수 있다.

4) 수렵도

수렵도는 고구려 벽화의 주제 중에서 특히 두드러지는 것인데 덕흥리 고분, 약수리 고분, 무용총, 장천 1호분 등에서 찾아 볼 수 있다. 이 중에서도 무용총의 수렵도[도 III-6]는 동아시아에서 그려진 수렵도 중 가장 잘 표현된 예라고 할 수 있을 것이다. 중국인들은 농경민족이라 수렵도를 즐겨 그리지 않았지만 그래도 화림격이(和林格爾) 한묘나 원대자묘 등에서 찾아볼 수 있다.

　이 중 특기할 것은 몸을 뒤로 돌리면서 활을 쏘는 포즈인데 이것은 이미 외곽 지역인 섬서성의 신목대보당(神木大保當) 한묘와 중국의 감숙성의 불야묘만(佛爺廟灣) 서진(西晉) 화상전묘에서 출토된 벽화들에서 발견된 것이므로 서쪽에서 전해온 형태라고 볼 수 있다.[9] 무인들이 조그마하게 그려진 산 위를 날아다니며 사냥하는 장면을 학자들은 장례에 사용할 희생(犧牲)을 잡기 위한 것이지 일상의 사

9　甘肅省文物考古研究所, 『敦煌佛爺廟灣 西晉畵像塼墓』(文物出版社, 1998).

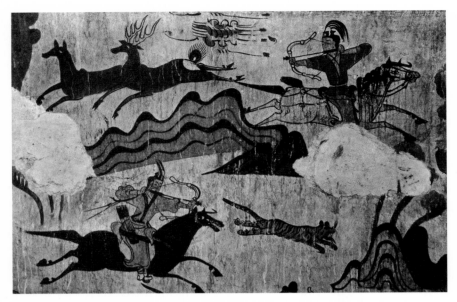

도 III-6 〈狩獵圖〉, 舞踊塚, 고구려 5세기 전반, 吉林省 集安市

냥을 기념하여 그린 것이 아니라고 분석하고 있다.[10] 이 수렵하는 장면은 한·중의 벽화 전체로 보면 그렇게 많이 그려진 주제는 아니라고 할 수 있는데 희생을 잡기 위한 행위라고 본다면 유목민의 문화냐 아니냐 하는 것은 별로 문제가 되지 않을 수도 있다.

5) 대련도

무인들끼리 무술을 겨루는 대련도(對鍊圖)는 흥미로운 주제이다. 무인들끼리 붙잡고 싸우는 장면인데 수박희(手搏戲)라고도 부르는 택견은 고구려에서는 안악 3호분과 무용총에서, 그리고 붙잡고 싸우는 씨름도는 각저총과 장천 1호분에서 찾아볼 수 있다[도 III-7]. 이 주제도 매부리코를 한 서역인들이 싸우고 있는 것이라 고구려에 와 있던 서역인들이 묘기를 보여 수입을 올리던 것을 표현한 것이라고 해석한 적도 있었다.

수박희 장면이 그려진 중국의 예는 동한대 밀현 타호정묘에서 확인되며 붙잡고 하는 씨름은 한대 화상석 등에서 많이 보인다. 그러나 현재로는 이러한 대련의

도 III-7 〈씨름도〉, 角抵塚, 고구려 5세기 전반, 吉林省 集安市
도 III-8 〈手搏戲圖〉, 舞踊塚, 고구려 5세기 전반, 吉林省 集安市

10 信立祥, 앞의 책, pp. 138-143.

주제가 중국에서는 대개 구름 위나 산 위에서 이루어지고 있기 때문에 이것은 서왕모(西王母)가 있는 곤륜산(崑崙山)에 들어갈 수 있는 입장 자격을 얻어내기 위한 대결로 해석하고 있다.[11] 서왕모와 관련된 신화의 표현이 많은 중국의 벽화나 화상석에서는 이러한 해석이 용이한 일이나 대련 장면이 많지 않은 고구려에서 이 의미를 찾아내기는 쉬운 일이 아니다[도 Ⅲ-8]. 따라서 중국에서는 산 위에서 육박(六博)을 두는 일도 이와 유사한 입장 자격을 따내기 위한 시도로 해석되고 있다.

6) 무인 · 역사

무인(武人)이나 역사(力士)가 등장하는 것도 양국에서 모두 발견된다. 고구려의 장천 1호분이나 삼실총 등에서 천장에 보이는 두 팔을 벌려 천장의 무게를 받치고 있는 역사의 표현도 한·중 간의 유사함을 보인다. 이러한 표현의 가장 오래된 예는 기원전 2세기에 제작된 마왕퇴(馬王堆) 출토의 백화(帛畫)들에서 찾아볼 수 있는데 저승세계를 두 팔로 받치고 있는 신인(神人)의 표현이다. 이러한 모습은 한대의 신목대보당 한묘와 중국의 감숙성의 불야묘만(佛爺廟灣) 서진(西晉)묘에서도 발견되고 있으므로 긴 역사를 갖고 있는 주제라고 할 수 있다. 이러한 점은 고구려 벽화의 많은 주제들이 중국에서 전해져왔다는 것을 말해주며 약간의 변형을 거쳐 즐겨 사용되어 왔다는 것을 잘 보여준다.

7) 연회도

중국에서는 많이 표현되나 고구려에서는 별로 환영받지 못한 주제로는 연회도(宴會圖)를 들 수 있다. 악사들이 악기를 연주하고 있고 관리들이 음악을 듣고 있으며 한쪽에서는 아크로바트, 즉 곡예술을 보이는 장면인데 중국에서는 자주 보인다. 산동의 기남(沂南) 화상석묘, 밀현 타호정 한묘[도 Ⅲ-9] 등에서 찾아볼 수 있는데 이러한 것도 고구려에서는 쉽게 보이지 않는다. 고구려 고분벽화 중 가장 오래된 안악 3호분에 악기를 연주하는 장면이 조금 남아 있고, 장천 1호분과 수산리 고분에서 곡예 장면이 조금 보인다. 그러나 많은 사람이 둘러앉아 가무를 즐기는 장면은 볼 수 없기 때문에 이 주제는 중국인이 선호하던 것이라 할 수 있다.

도 III-9 〈宴會圖〉, 打虎亭 二號墓, 東漢, 河南省 密縣

8) 신괴도

이 밖에도 흥미 있는 주제로는 신괴도(神怪圖)를 들 수 있다. 귀형(鬼形) 또는 괴수
(怪獸)라고도 하는데 귀신과 같은 모습이 벽화에 가끔씩 등장하는 것도 한·중 양
국의 공통된 현상이다.[12] 이 귀형 속에 천장을 받치는 역사상을 포함시키는 경우
도 있으나 이미 언급하였으므로 보다 귀신의 형상을 한 것에 한정해보고자 한다.

고구려에서의 귀형은 오회분 4, 5호묘와 통구 사신총 등에서 찾아볼 수 있는
데 무서운 귀신의 얼굴에 갈기가 있고 팔다리가 길게 늘어져 있다. 이 귀형은 원
래 한대의 무량사 화상석 등에서 많이 보이던 것으로 중국학자들이 흔히 방상씨
(方相氏)라 부르던 것이다.[13] 이는 팔다리에 창칼을 들고 삿된 잡귀를 다 무찌르는
귀신대장인데 중국의 고분에서 즐겨 묘사되었다. 전에는 이를 황제(黃帝)와 싸우

11 임영애, 「고구려고분벽화와 고대중국의 서왕모신앙」, 『강좌미술사』 10호(1998. 9), pp. 157-179.
12 神怪圖에 대하여는 박경은, 「한국 삼국시대 고분미술의 괴수상 시론」, 『溫知論叢』 5호(온지학회, 1999. 12), pp.
179-234.
13 信立祥, 앞의 책, pp. 172-174.

던 치우(蚩尤)라고 보기도 하였다. 이 귀형도 육조시대에 들어서는 자연신의 모습으로 변화되어 바람의 신, 천둥의 신과 같이 정형화되면서 일반 석굴사원의 천장벽화에까지 등장하는 확산을 보여준다. 고구려의 귀형은 약간 변형된 형상인데 자연신으로 완전히 탈바꿈되기 전의 귀형의 모습을 보여준다.

9) 사신도

고분벽화에 자주 등장하여 언급하지 않을 수 없는 주제의 하나로 사신도(四神圖)를 꼽을 수 있다. 사신도는 한·중 모두에서 찾아볼 수 있는데 특히 고구려에서 성행하였다. 7세기에 들어서 고구려는 사신(四神)을 네 벽에 하나씩 그리고 다른 것을 그리지 않는 사신도만의 벽화고분을 만들어내는데 이것은 중국에서는 찾아보기 어려운 것이다.

사신의 표현은 중국에서 한대의 벽화나 공예품, 기와 등에 두루 보이는데 공예품에서는 전국(戰國)시대에도 나타나고 있다. 사신의 의미는 당연히 사방을 상징하고 이 사신으로 네 방향 모두에서 잡귀를 막는다는 의미가 있지만 중국에서는 서왕모의 권속으로 활약하기도 하였다. 중국 한대의 고분에서는 사신이 네 벽의 한 부분씩을 차지하다 육조시대에 묘도가 길게 생기면서 청룡과 백호가 묘도로 빠져나오는 것이 특징이다. 그러므로 현실에는 사신을 꼭 그려 넣어야 할 필요가 없어진 것이다. 즉 묘도가 짧은 하급관리의 무덤에서는 사신이 안으로 들어가지만 묘도가 긴 왕족의 무덤에서는 사신이 반드시 현실 안에 있을 필요가 없는 것이다.

사신의 표현은 고구려의 강서대묘[도 II-11]에서 세련된 처리를 볼 수 있는데 중국의 여여공주묘에서는 주작도 정면을 보는 것이 있고, 최분묘에서는 현무에 귀신이 타고 앉아 있는 것도 있다[도 III-10]. 현무의 표현이 어려운데 한·중 간에 약간의 차이가 있으며 중국의 현무도가 다소 어색하다. 고구려인들은 역동적이면서도 우아하게 현무도를 잘 표현하였고 이러한 화법으로 나머지 사신도 잘 다루었다. 특히 고구려의 오회분묘에서는 사신 중 하나인 용을 벽면의 기본 조형으로 하여 다양하고도 박진감 넘치게 표현한 것은 특기할 일이다. 배를 내밀어 천장을 받치는 용의 표현이라든지, 몇 마리가 꼬리를 물고 계속되는 용의 표현은 중국에서는 보기 어려운 창의적인 시도이다. 이렇게 사신도를 끝으로 고구려의 벽화가

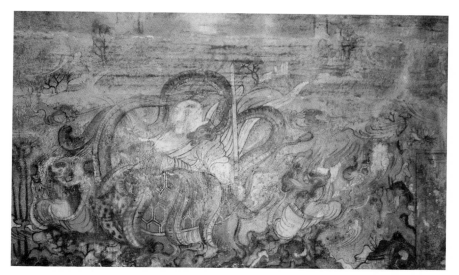

도 III-10 〈玄武圖〉, 崔芬墓, 北齊, 山東省 臨朐縣

소멸하지만 중국에서는 당대 벽화에서 사신을 계속 찾아볼 수가 있어 사신은 생명력이 매우 긴 주제임을 알 수 있다.

4. 한·중 고분벽화의 독자적 측면

지금까지는 한·중 두 나라에 모두 보이는 주제들에 관해서 논하였으나 지금부터는 어느 한쪽에만 보이는 주제들을 살펴보고자 한다. 우선 고구려의 경우를 보면 장천 1호분에서와 같이 불상에 예배를 드리는 장면이나 그 주위로 다양한 형태의 연화문이 장식되고 있는 것은 중국 벽화에서 보기 어려운 것이다[도 III-11]. 이 무덤의 전실 북벽에 그려진 다양한 풍속 장면도 특이하다. 사냥이나 씨름, 곡예 등은 새로운 것은 아니지만 큰 나무 아래 의자에 앉아 손님을 접견하는 주인과 돌아다니는 개 그리고 하늘에서 끝없이 떨어지는 연꽃봉오리 그리고 이러한 여러 이질적인 다양한 풍속 장면을 한 마당에 펼쳐놓은 듯이 그려놓은 것은 중국의 벽화에서는 유사한 표현을 찾아보기 어려운 것이다.

　　그리고 오회분묘에 보이는 여러 신을 인물화한 것도 특이하다. 나무 아래에서

도 III-11 〈風俗圖〉, 長川 一號墳, 고구려 5세기 중·후반, 吉林省 集安市

도 III-12 〈冶匠神과 製輪神〉, 五盔墳 四號墓, 고구려 6세기, 吉林省 集安市

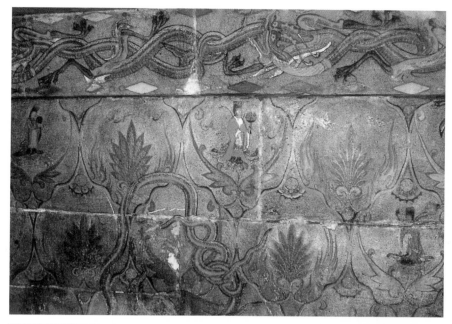

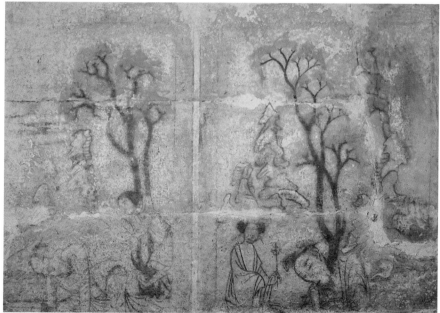

도 III-13 현무와 여러 문양들, 五盔墳 四號墓, 고구려 6세기, 吉林省 集安市

도 III-14 〈樹下人物圖〉 병풍, 崔芬墓, 北齊, 山東省 臨朐縣

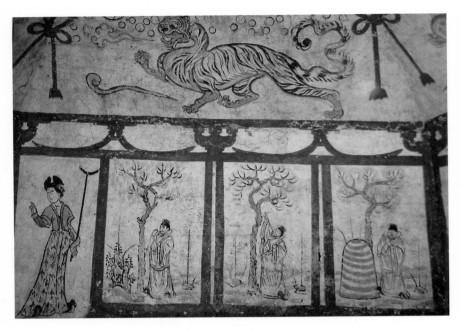

도 III-15 백호와 인물들, 金勝村 七號墓, 唐, 山西省 太原市

망치를 두드리는 야장신(冶匠神)이나 바퀴를 굴리는 제륜신(製輪神)[도 III-12], 그리고 불의 신, 농사의 신 등을 그림으로 표현한 것은 역시 중국의 벽화에서 찾아보기 어렵다.[14] 특히 오회분 4, 5호묘에 보이는 아름다운 귀갑형(龜甲形) 화염인동문과 그 속에서 신선이 화생(化生)하는 모습의 표현은 중국에는 없는 창의적인 표현이며 대단히 아름답다[도 III-13]. 문양으로는 이 밖에도 동심원문양이 독특하며 마름모와 동심원이 연속되는 것과 같은 표현은 역시 중국에서는 보기 어려운 것이다.[15] 고구려에서 문양으로 많이 사용한 연꽃은 만개한 꽃보다 봉오리를 빈 공간에 많이 채워 넣는 것이 특징인데 중국에서는 많이 보이지 않는 방식이다.

한편 한국에서 일부 보이기는 하나 중국에서 주로 보이는 벽화상의 특징으로는 이미 언급한 의장행렬도, 연회도 외에도 서왕모와 동왕공(東王公), 복희·여와도(伏羲·女媧圖), 수하인물도(樹下人物圖)[도 III-14, III-15], 병풍을 표현한 것, 화훼도(花卉圖), 주악도(奏樂圖) 등을 꼽을 수 있으며 후대로 가면 사계(四季)산수도, 포류수금도(蒲柳水禽圖), 운학문도(雲鶴文圖) 등 여러 형태를 들 수 있다. 그리고 방상씨와 같은 귀형이 많이 그려지고 육박을 치는 장면, 선계(仙界)의 사슴, 큰 나무 등 여러 형

태를 지적할 수가 있다. 이와 같이 유사한 것도 있고 전혀 다른 것도 있기 때문에 한·중 양국 간의 벽화를 비교하기란 용이하지 않다. 그러므로 같은 주제를 어떻게 다르게 표현하였나 하는 측면에서 볼 수도 있고, 또 같은 시기에 어떻게 다르게 표현하였나 하는 시기적 측면에서의 분석도 가능하다. 양적으로는 중국이 월등히 많으나 특정한 주제를 어떻게 표현하였나 하는 점에서 양국의 차이를 보는 것이 바람직하지 않을까 한다.

14 오회분 4, 5호묘에 대하여는 김진순, 「집안 오회분 4, 5호묘 벽화연구」(홍익대학교 대학원 미술사학과 석사학위 논문, 1998) 참조.
15 정병모, 「고구려 고분벽화의 장식문양도에 대한 고찰」, 『강좌미술사』 10호(1998) 참조.

IV

중국 분묘 벽화에 보이는
묘주도의 변천

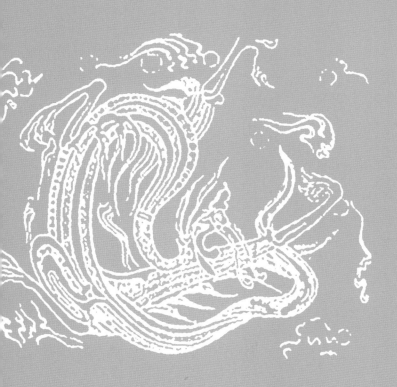

벽화에서 가장 주요한 주제라면 묘주도(墓主圖)를 꼽을 수 있지 않을까 한다. 죽은 묘주의 초상을 그리는 것인데 이것도 중국에서 시작하여 고구려로 전해진 것으로 묘주도를 그리는 태도와 방식도 시대에 따른 변화가 있었다. 이러한 묘주도의 변화를 중국의 경우에 한하여 살펴본 것이 이 논문이고 차후 고구려의 경우도 검토해보고자 한다. 벽화에 대한 주제적 접근이라고 할 수 있는데 이 원고는 『미술사학연구』 261호(2009. 3)에 실렸다.

1. 머리말

중국에는 수없이 많은 분묘 벽화들이 한대부터 명대에 이르기까지 조성되었는데 이들 중 가장 핵심이 되는 장면은 묘주의 초상을 그린 묘주도이다. 이는 무덤의 주인공에 해당되는 피장자의 모습을 그린 묘주도가 가장 중요한 위치에 자리하며 정성을 다해 그려지기 때문이다. 이러한 묘주도는 시대에 따라 많이 그려지다가 한동안 그려지지 않다가 다시 그려지는 등 커다란 변모를 보인다. 그리고 같은 시대에도 묘주도가 그려지는 곳이 있는가 하면 그렇지 않은 경우도 많이 있어 일부에서 그려지던 소재임을 알 수 있다.

묘주도는 어떤 연유로 그려지게 되었을까 하는 것은 여러 가지 측면에서 접근할 수 있는 주제이다. 이 점에 대해서는 기존에 서왕모를 그리던 전통이 약화되면서 묘주를 그리는 방식으로 계승되어 유사하게 표현되었다는 해석이 있기도 하다. 그러므로 분묘 벽화에서 묘주도의 생성 연원을 알아보고 표현 방식도 시대에 따라 어떠한 차이를 보이며 변모하였는지를 살펴보고자 한다.

한대와 육조시대에 걸쳐서는 묘주도를 단독상과 부부상으로 나누어보고, 부부상은 다시 배례상(拜禮像), 대좌상(對坐像), 그리고 병좌상(並坐像) 등으로 나누어 보고자 한다. 이러한 형태들이 어떻게 계승되고 변천되어 갔는지를 중점적으로 살피고자 한다. 더불어 묘주행렬도나 출행, 귀래도와 같이 변형된 묘주도들도 있기 때문에 이들을 종합적으로 고찰할 필요가 있다.

당대와 오대에는 특이하게도 묘주도가 거의 그려지지 않는다. 그리고 송대부터 묘주도는 개방연(開芳宴)이라고 하여 연회를 열며 묘주 부부가 앉아 감상하는 장면이 새로운 형태로 등장하는데 보통 의자에 마주 보고 앉는 부부 대좌(對坐)의 형태로 묘사되고 있다. 이 모습은 송, 요, 금, 원대에도 계속되는데 한편 연극도(演劇圖)나 효자도 등과 함께 그려져 새로운 사회 분위기를 보여주기도 하는데 그 의미와 연유를 검토해보고자 한다.

중국의 묘주도에 대한 연구는 그렇게 많이 진행되었다고는 할 수 없다.[1] 지금

1 土居淑子, 「漢代画象と高句麗壁画の馬車行列における墓主表現」, 『美術史研究』 第6册(早稲田大学美術史学会, 1968. 3); 斎藤忠, 「高句麗古墳壁画における墓主図と四神図」, 『壁画古墳の系譜』(學生社, 1989); 東潮, 「遼東と 高句麗 壁畫: 墓主圖像의 系譜」, 『朝鮮學報』 148호(1993), pp. 1~46. 같은 내용이 국역되어 東潮, 「魏晋·北朝· 隋·唐과 高句麗 壁畫」, 『高句麗 壁畫의 世界』(학연문화사, 2003)에 실려 있다. 鄭岩, 「墓主畫像研究」, 『劉敦愿先

까지 묘주도 연구는 한대와 육조시대 벽화상의 묘주도에 집중돼왔다.[2] 따라서 이 글에서는 그 이후의 묘주도, 즉 송대부터 명대의 묘주도까지 종합하여 전체 묘주도가 어떻게 변모되어왔고 그 의미의 변천이 어떠하였는지를 살펴보고자 하였다. 이러한 연구는 차후 고구려 고분벽화에 보이는 묘주도와 어떤 관련성이 있는지의 문제로 나아가는 기반이 될 것으로 본다.

2. 한대의 묘주도: 신격화된 묘주

중국의 벽화에서 묘주도가 나타나는 것은 한대부터이다.[3] 표 IV-1에서 보다시피 묘주도는 동한시대에 본격적으로 시작되며 서한대에는 묘주도라고 부를 만한 것이 없었다. 서한대의 복천추묘(卜千秋墓)[도 IV-1]에서 묘주도의 시원으로 생각되는 것이 보이지만 이것은 '부부승선도(夫婦昇仙圖)'로서 묘주가 중심이 아니고 복희, 여와나 사신이 중심이며 묘주 부부의 모습은 자그마하게 그려져 전체 벽화에서 차지하는 비중이 매우 낮다. 그리고 후대에 많이 보이는 정좌한 부부상이 아니고 뱀과 같은 것을 타고 가는 형상이다. 이것은 아마도 저승길을 안내하는 용마차를 제대로 표현하지 못하여 이렇게 된 것으로 추정된다.[4]

서한 시기의 벽화고분에서 묘주도는 낙양과 서안 주변에서만 발견되고 다른 곳에서는 별로 발견되지 않고 있는 것으로 보아 묘주가 널리 그려지던 시기는 아니었다고 할 수 있다. 신화적 세계나 홍문연(鴻門宴)과 이도살삼사(二桃殺三士) 같은 역사적 주제들이 주를 이루며 신화적 주제와 유교적 주제가 공존하는 양상을 보이고 있다.[5] 승선의 표현은 동한대에 이르러 일부 벽화에서도 발견되는데 영성자묘(營城子墓)가 대표적이며 당시의 사후세계관을 잘 보여주고 있다.[6]

묘주도가 많이 등장하는 것은 동한대에 들어와서이며 일반 벽화나 화상석도 대개 이 시기의 것이 압도적으로 많다. 이처럼 동한대에 벽화나 화상석을 많이 제작하였던 연유를 영혼불사(靈魂不死) 사상과 혼백(魂魄)으로 나누어진다는 관념의 영향으로 해석하기도 한다.[7] 중국인들은 한대 이전부터 영혼의 불사를 믿었으며 용이나 호랑이가 영혼을 태우고 하늘로 올라간다고 믿었다. 또 혼은 하늘로 올라가고, 백은 땅으로 내려와 무덤 속에 있으면서 계속 살아간다고 생각하였다. 이러한 백을 위하여 무덤을 살아 있었을 때의 집과 같이 꾸미게 되면서 곡물을 항아리

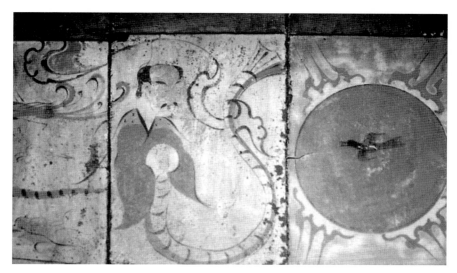

도 IV-1 〈伏羲와 夫婦昇仙圖〉, 卜千秋墓, 西漢, 河南省 洛陽市

에 담아두거나 벽화를 통해 현실과 같이 장식하기도 하였다.

　결국 벽화는 무덤에 있는 백(魄)을 위해 그린 것이었으며 동한대에 묘주의 백이 머무는 곳으로 이해되면서 묘주도가 널리 그려지게 된 것이다. 그러나 살아 있을 때의 모습처럼 사실적으로 묘사하였다기보다는 개념화되고 신격화되었던 것으로 보인다. 이것은 묘주도의 기원과 관련된 문제이지만 간략히 얘기하자면 묘주도는 이미 있던 서왕모와 같은 신상의 영향을 받은 것으로 보인다. 서왕모와 같은 신상의 영향은 묘주도뿐 아니라 도교적 주제의 미술에까지 영향을 미쳤던 것으로 밝혀진다.[8]

　生紀念文集』(山東大學出版社, 2000), pp. 450-468; 林聖智,「北朝時代における葬具の図像と機能: 石棺床囲屏の墓主肖像と孝子伝図を例として」,『美術史』(美術史學会, 2003. 3).

2　한대와 육조시대의 묘주도에 대하여는 鄭岩,「墓主畫像硏究」,『劉敦愿先生紀念文集』(山東大學出版社, 2000), pp. 450-468와 東潮의 글을 들 수 있고 원대까지의 중국 벽화 전반에 대하여는『中國美術全集』중『墓室壁畫』에 실린 湯池의 글을 들 수 있다.

3　벽화에서가 아닌 그냥 묘주도로서 최초의 것은 長沙에서 발견된〈龍鳳仕女圖〉와〈男子御龍圖〉를 흔히 꼽는다. 그 다음으로는 馬王堆에서 출토된 帛畫들이다.

4　더 자세한 내용은 黃明蘭·郭引强,『洛陽漢墓壁畫』(文物出版社, 1996), pp. 61-76.

5　서한대의 벽화 전반에 대해서는 위의 책, pp. 5-104와 賀西林,『古墓丹靑: 漢代墓室壁畫的發現与硏究』(陝西人民美術出版社, 2001) 참조.

6　영성자묘의 승선에 대해서는『中國美術全集』繪畫編 12卷 墓室壁畫(文物出版社, 1989), 도 14의 해설 참조.

7　박영철,「출토자료를 통해 본 중세 중국의 사후세계와 죄의 관념」,『동양사학연구』70호(2000), pp. 2-4; 黃曉芬, 김용성 역,『한대의 무덤과 그 제사의 기원』(학연문화사, 2006), pp. 350-418 참조.

표 IV-1 한대 묘주도

	묘명	소재지	매장 시기	벽화 내용	출전
壁畵	卜千秋墓	하남성 洛陽市	西漢 末	부부 昇仙圖	『文物』 1977-6
	偃師 辛村墓	하남성 洛陽市 偃師	東漢 前期	男: 拜禮像 女: 醉態	『文物』 1992-12
	新安 鐵塔山墓	하남성 新安縣	〃	단독 正面像	『洛陽漢墓壁畵』 1996
	營城子墓	요령성 遼陽市	〃	昇仙圖	『營城子』 1934
	迎水寺墓	요령성 遼陽市	東漢	부부 對坐像	『東洋學報』 11-1
	安平 逯家庄墓	하북성 安平	東漢(176)	단독 正面像	『安平 東漢 壁畵墓』
	梁山 後銀山墓	산동성 梁山 後銀山村	東漢		『梁山 漢墓』
	洛陽 朱村墓	하남성 洛陽市 朱村	東漢-曹魏	부부 竝坐像	『文物』 1992-12
	密縣 打虎亭墓	하남성 密縣	〃	〃	『密縣 打虎亭 漢墓』
	Holligol 壁畵墓	내몽고 和林格爾縣	〃	단독 正面像	『和林格爾漢墓壁畵』
	郝滩墓	섬서성 定邊縣	〃	부부 竝坐像	『中國重要考古發現』 2003
畵像石	微山縣 畵像石墓	산동성 微山縣 兩城鎭	139년	부부 拜禮像	『中國畵像石全集』 2-52
	嘉祥縣 畵像石墓	산동성 嘉祥縣	東漢	〃	『中國古代の畵像石』, 도 141
	諸城縣 畵像石墓	산동성 諸城縣	〃	단독 拜禮像	『中國畵像石全集』 1-126
	鄒城市 畵像石墓	산동성 鄒城市 郭里	〃		『中國畵像石全集』 2-72
	費縣 畵像石墓	산동성 費縣	〃		『中國畵像石全集』 3-86
	安丘市 畵像石墓	산동성 安丘市 王封村	〃	부부 竝坐像	『中國畵像石全集』 3-147
	東平縣 畵像石墓	산동성 東平縣	〃	단독 拜禮像	『中國畵像石全集』 3-221
	徐州 茅村 畵像石墓	강소성 徐州市 茅村	〃	부부 對坐像	『古代中國の畵像石』, 도 128
	徐州 蔡丘 畵像石墓	강소성 徐州市 蔡丘縣	〃	〃	『古代中國の畵像石』, 도 122
	徐州 南郊 畵像石墓	강소성 徐州市 南郊	〃		
	徐州 洪樓 畵像石墓	강소성 徐州市 洪樓	〃	拜禮像	『中國畵像石全集』 4-47
	綏德縣 畵像石墓	섬서성 綏德縣	〃	〃	『中國畵像石全集』 5-177
	橫山縣 畵像石墓	섬서성 橫山縣	〃	〃	『中國畵像石全集』 5-230
畵像塼	淸白鄕 1호분	사천성 成都 新繁縣	〃	부부 竝坐像	『畵像石·畵像塼』, 도 248
	新龍鄕 畵像塼墓	사천성 新都 新龍鄕	〃	〃	『畵像石·畵像塼』, 도 216

한대에 들어서면서 무덤은 후손들에게 복을 비는 장소이기도 하였기 때문에, 공을 들여 벽화로 장식하고 화려한 분묘를 조성한 배경에는 자신들에게 돌아올 반대급부에 대한 기대감이 크게 작용하였다. 다시 말해 이미 신이 된 조상에게 의탁하여 부귀영화를 보장받아 현세에서 잘 살아보고자 한 바람이었다. 동한 시기 하남성 영보현(靈寶縣)에 있는 한 무덤에서 출토된 진묘병(鎭墓瓶)에 명문이 있었

는데 그 내용은 다음과 같았다.

천제(天帝)의 사자(使者)가 고하시기를, 삼가 양씨(楊氏)의 가문을 위하여 무덤을 보살펴 편안하게 하고, 삼가 연인(鉛人)과 금옥(金玉)으로써 죽은 이의 죄를 없애고 산 이의 죄를 씻게 하고, 도자기 병을 바친 이후로는 모인(母人)을 편안케 하고 종군(宗君)이 스스로 지하의 조세 3천 석을 받아먹을 수 있게 하고, 지금부터 태어나는 자자손손이 벼슬하여 지위가 삼공(三公)에까지 이르고 부귀하여 장군과 재상이 끊이지 않게 하라고 하시었습니다. 언덕의 신과 묘의 신에게 전하여 알리오니, 담당한 자는 율령처럼 속히 시행하여 주소서.[9]

이를 통해 무덤은 복을 추구하는 한편 자신들의 효성을 드러내는 과시적인 장소이기도 하였다는 사실을 알 수 있다. 그래서 무덤 조성은 엄청난 돈을 들여 장기간에 걸쳐 이루어졌으며, 모든 일가친척 그리고 유지들을 참석케 하였던 낙성식은 효성과 부를 과시하는 기회이기도 하였다.[10] 따라서 황실의 능묘는 조정의 정치와 종교의 중심지가 되었으며 왕권 과시의 무대가 되었다. 그리고 일반인에게는 친지간의 화합을 도모하는 장이거나 유교적 의미를 선전하는 공간이 되었던 것이다.

이런 의미에서 의욕적으로 추진되었던 동한대의 분묘 조성에 의해 더 많은 벽화고분과 화상석묘가 조성되었다. 후한대의 묘주도는 벽화와 화상석에서 모두 표현되었는데, 화상석이 양적으로 훨씬 더 많은 비중을 차지하였다. 그러나 이것도 전체 작품에서 본다면 일부에 지나지 않는 것으로 양이 많다고는 할 수 없다. 유형별로 보면 묘주도는 단독상과 부부상으로 나누어볼 수 있으며, 단독상은 배례상과 정면상 그리고 부부상은 대좌상(對坐像)과 병좌상(竝坐像)으로 세분할 수 있다. 배례상은 묘주의 옆에서 시종이나 신하들이 배례를 하고 있는 것으로 양적으로 상당히 큰 비중을 차지한다. 대좌상은 부부가 서로 마주 보고 있기 때문에 측면으로 몸을 틀고 있는 모습이다. 병좌상은 부부가 각각 앞을 바라보고 있으며

8 Liu Yang, "Origins of Daoist Iconography," *Ars Orientalis*, Vol. 31(2001), pp. 31–64.

9 "天帝使者, 謹爲楊氏之家鎮安隱塚墓, 謹已鉛人金玉, 爲死者解適, 生人除罪過 瓶到之後, 令母人爲安, 宗君自食地下租歲三千石, 今後出子子孫孫仕宦位至三公, 富貴將相不絕, 移丘丞墓伯下堂用者, 如律令." 天帝使者는 신령을 말한다. 천지신령이 귀신을 막고 부귀하게 해주기를 바라는 것이다.

10 우훙, 김병준 역, 『순간과 영원: 중국 고대의 미술과 건축』(아카넷, 2001), pp. 449–514.

나란히 있는 경우와 다른 평상 위에 있는 경우가 있다. 그리고 부부가 그려지더라도 떨어진 장소에 그려지는 경우도 있다.

부부상의 출현은 서한 말부터 유행하였던 부부합장의 풍습과 연관이 크다고 생각되는데 죽은 후에도 부부가 함께 있고자 하는 마음과 부부합장이 큰 복을 가져다준다는 의식이 부부상 출현의 사상적 배경이 되었다고 할 수 있다. 부부는 양과 음을 상징하는데 서왕모와 동왕공이 음과 양의 결합으로 짝이 되어 조성되었듯이 묘주상도 음과 양의 결합으로 부부상이 즐겨 그려졌다고 생각한다. 그리고 단독상은 서왕모의 형상을 차용하여 신성시하고 신격화하였던 것으로 짐작된다. 그런 점에서 정면상이고 권위적으로 표현되었다고 할 수 있다.[11]

도 IV-2 〈墓主圖〉, 新安 鐵塔山墓, 東漢, 河南省 洛陽市 新安縣

먼저 벽화를 보면 묘주상은 언사(偃師) 신촌묘(辛村墓)에서 볼 수 있는데 여기에서 남자 묘주는 배례상이고 여주인은 취태(醉態)로 표현되어 있다. 이것은 아직 정면상이 갖추어지지 않았음을 말해준다. 그러나 신안(新安) 철탑산(鐵塔山) 벽화[도 IV-2]에 이르러 정면상을 만나게 된다. 크게 표현된 묘주와 그 옆에 있는 두 시종의 모습은 전형적인 단독 정면 묘주상으로 이후 묘주상의 전형이 되고 있다. 그러나 놀란 두 눈과 코믹한 얼굴 표정, 그리고 크로키 같이 쉽게 그린 점은 이 화공이 뛰어난 실력자가 아니라는 것을 말해준다. 이런 전통을 계승하고 있는 것으로 안평 녹가장묘[도 III-2]와 화림격이 화상전묘 등을 꼽을 수 있다. 녹가장묘는 고구려 안악 3호분의 남자 묘주상과 거의 유사한 도상을 보이는 아주 이른 예에 속하는 것으로 우리가 자주 언급하는 것이다.

부부상이 더 많은데 대표적인 것으로 낙양 주촌묘[도 IV-3]를 들 수 있다. 부부가 측면으로 나란히 앉아 손님을 맞이하는 모습인데 부부 병좌상의 초기 예를 잘 보여준다. 음식까지 그려져 있고 신하가 주미(塵尾)를 들고 있는 것이 이채롭다. 주미는 사슴 같은 동물의 꼬리털로 만들어졌으며 제갈량이 전쟁을 지휘할 때 손

에 들고 있었던 것으로 알려지고 있다.[12] 맞은편 벽에 마차행렬도가 그려져 있고 다른 벽화가 별로 없는 점에서 간결하고 깔끔한 고식 벽화묘의 아름다움을 잘 보여주고 있다. 밀현 타호정묘가 이런 병좌상의 형태를 따르고 있는 것인데 부부가 나란히 앉아 연회를 즐기고 있는 모습으로 이후 육조시대의 가장 보편적인 부부상의 형태가 되며 고구려에도 전래되는 것이다.

한편 화상석에 보이는 묘주상은 약간의 차이를 보인다. 대좌상과 배례상이 많이 보이는데 남녀구별이 불분명한 것들도 많이 있다. 단독상 가운데 대표적인 것으로는 제성현 화상석묘를 들 수 있는데 묘주가 크게 새겨져 있고 여러 신하들이 부복하고 있다. 묘주는 실제보다 훨씬 크게 묘사되어 있어 이미 신격화하고 있음을 알 수 있다. 배례를 기본으로 하는 것은 산동 미산(微山) 양성진(兩城鎭) 화상석 [도 IV-4]과 산동 가상현(嘉祥縣) 화상석, 서주(徐州) 모촌(茅村) 화상석 등에 많은 예들이 남아 있다. 이들은 대체로 집 안에 있는 모습이며 지붕 위에는 새들과 동물들이 선인들과 함께 올라가 있는 모습으로 이들 부부가 현세가 아닌 선계에 거주하고 있음을 상징하였다. 이미 승선하였다는 가정하에 그려졌다고 할 수 있으며 자손들의 희망을 표현하였다고도 할 수 있다.

대좌상은 강소성 서주 지역 화상석묘에서 많이 볼 수 있는데 집 안에서 부부가 서로 마주 보면서 대화를 하고 있는 모습이다. 집 안에는 술병이 놓여 있어 이들이 연회를 하며 술을 마시고 있었던 것으로 추정된다. 밖에는 시종들이 시중을 들고 있는데 이러한 표현은 육조시대에까지 잘 계승되고 있다. 대체로 어느 쪽이 남편이고 어느 쪽이 부인인지 구별하기 어려운 경우가 많은데 다정하게 대화를 나누는 형태로 표현되어 있다. 화상석은 재료상의 한계 때문에 공간 구성이 거의 없으며 매우 평면적이다. 이러한 사실은 주촌묘(朱村墓) 벽화[도 IV-3]와 비교해보면 쉽게 느낄 수가 있다.

11 서왕모에 대하여는 나희라, 「서왕모 신화에 보이는 고대중국인의 생사관」, 『宗教學研究』 Vol. 15(1996), pp. 145–160; 전호태, 「漢 畵像石의 西王母」, 『美術資料』 59호(1997), pp. 1–49; 이용진, 「한대의 서왕모 도상」, 『東岳美術史學』 6호(2005), pp. 101–126; 유강하, 「한대 서왕모 화상석 연구」(연세대학교 박사학위논문, 2007); Jean James, "An Iconographic Study of Xiwangmu During the Han Dynasty," *Oriental Art*, Vol. 55(1995), pp. 17–41; Paul R. Goldin, "On the Meaning of the Name Xi Wangmu, Spirit-Morther of the West," *Journal of the American Oriental Society*, Vol. 122, No.1(2002); Suzanne Cahill, *Transcendence and Divine Passion: The Queen Mother of the West in Medieval China*(Stanford University Press, 1993).

12 塵尾에 대하여는 Liu Yang, "Origins of Daoist Iconography," *Ars Orientalis*, Vol. 31(2001), p. 50; 이송란, 「고구려 집안지역 묘주도 의자의 계보와 전개」, 『선사와 고대』 23호(한국고대학회, 2005. 12), pp. 97–126 참조.

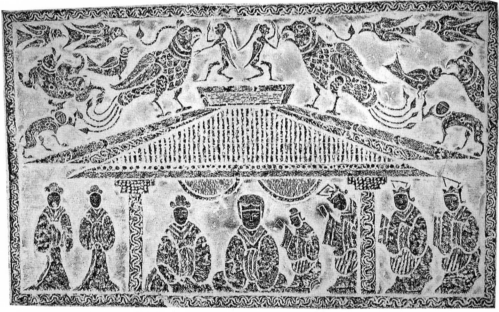

도 IV-3 洛陽 朱村墓, 東漢, 河南省 洛陽市 朱村
도 IV-4 微山 兩城鎭 畵像石, 東漢 139년, 山東省 微山縣

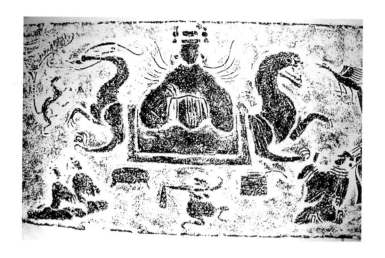

도 IV-5 〈西王母圖〉, 新龍鄕
畵像塼墓, 東漢, 四川省 新都

　　강소성 서주 지역에서 출토된 이들 묘주들이 표현된 화상석들을 보면 대개 유사한 형태를 하고 있다. 즉 지붕 안에 두 사람이 마주 보고 앉아 있으며 지붕 위에는 새들이 날고 있는 것이다. 이렇게 사실성이 결여되고 모두 비슷하게 처리된 것은 묘주도를 그리는 과정에서 사실적으로 표현하려고 하는 의도가 없다는 사실을 알려준다. 이는 벽화에서도 마찬가지였으며 묘주의 모습을 그린다기보다는 관념화된 형태로 선계에 살고 있는 모습이라든가 아니면 신선과 같이 변모된 사자(死者)의 모습으로 표현되었다. 따라서 묘주도는 이미 신격화된 것이 분명하며 신성과 권력의 이미지가 추구되었다고 할 수 있다.

　　사천 지역에서 출토된 화상전들은 서왕모와 부부상과의 관련성을 잘 보여주는 흥미로운 자료이다[도 IV-5]. 서왕모는 중앙에 위엄 있게 앉아 있으며 주위에 따르는 권속들이 자리하고 있다. 그 아래에 나란히 앉아 있는 것이 묘주 부부상인데 병좌를 하고 있다. 크기도 부부상은 서왕모보다 현저히 작게 표현되어 있어서 위계질서를 보여주고 있다. 즉 부부상은 이미 서왕모의 선계에 들어가서 함께 경배를 드리고 있는 것이다. 여기서 서왕모는 정면상으로 신과 같은 모습으로 앉아 있는 데 반하여 묘주들은 병좌하고 있는 것으로 보아, 묘주가 한 단계 아래로 표현되고 있는 것을 알 수 있다. 그러나 서왕모가 없는 곳에서는 묘주들이 서왕모와 같은 자세와 위엄을 지닌 것으로 표현되었다.

3. 육조시대의 묘주도: 인간으로서의 묘주

육조시대에는 불교의 성행과 도교의 체계화로 인해 서왕모 신앙이 급속히 그 세력을 잃어갔다. 서왕모는 도교에서 노자의 화신인 원시천존에게 밀려 최고의 신 자리를 내어주게 되었다. 삼청 가운데 제일 위의 존재인 원시천존의 바로 아래에 위치하여 상당한 지위를 구축할 수는 있었지만 새로운 여러 도교 신들의 출현으로 인기가 예전과 같지 않았다.[13] 서왕모는 한대에 누렸던 신격을 잃으면서 일종의 선인으로서의 위치를 갖게 되었고 동왕공의 짝으로서 여성의 이미지가 더욱 강조되었다. 이로 인해 오히려 동왕공이 서왕모의 외형적 특징을 갖게 되는 단계에까지 이르게 되었다.

따라서 서왕모의 형상도 육조시대의 미술품들 속에서 점차 찾아보기가 어렵게 되었다. 감숙성의 정가갑 5호묘가 대표적인 예에 속하며 그 밖에는 두드러지는 예들이 확인되지 않는 점에서 미술에서의 서왕모 지위가 하락하였던 것으로 짐작된다. 결국 서왕모가 지녔던 권위와 지위는 지상에서는 불상으로 전이되었으며 분묘미술에서는 묘주도로 계승되어 그 영광을 넘겨주었다고 말할 수 있을 것이다.

육조시대의 전반기인 위진 16국 시기에는 전란이 계속 되어 사회가 매우 혼란스러웠다. 따라서 중원 지역 즉 하남성, 하북성 등에서는 벽화고분이 많이 발견되고 있지 않다. 그 대신 변방이라고 할 수 있는 감숙성이나 요령성 등에서 벽화고분이 상당수 발견되고 있다. 감숙성과 요령성 주위에 많이 남아 있는 이 시기의 묘주도는 그렇게 수준 높은 화가들에 의해 그려진 것이 아닌 것으로 보인다. 감숙성의 화상전에 그려진 많은 벽화들은 크로키에 가깝게 빠른 속도로 그려져 경쾌하고 자유스럽기는 하지만 깊이 있는 원숙한 경지와는 거리가 멀다. 삼연(三燕)에 의해 조성되었던 요령성의 많은 벽화 무덤들 중에는 상당히 잘 그려진 것들도 있지만 대체적으로 보아 묘주들의 신분이 그렇게 높지 않았던 때문인지 세련되고 수준 높게 그려진 벽화들은 많지 않다.

육조시대의 후반기라고 할 수 있는 북위에 들어와서도 무덤에 많은 공을 들이지 않았기에 벽화고분의 예가 별로 보이지 않는다. 그 대신에 석굴 조성에 치중하여 운강석굴이나 용문석굴에서 보이듯이 불교조각과 건축 부분에서 괄목할 만한 성취를 보이고 있다. 동위, 서위를 지나 북제 시기에 매우 뛰어난 솜씨로 조성된 멋진 벽화고분들이 많이 출현하고 있다.[14] 누예묘나 서현수묘 등은 북제 시기의 벽화

고분 중에서도 뛰어난 것에 속하기 때문에 당대 최고의 화가들이 동원되었던 것으로 판단된다. 이러한 벽화고분에 잘 그려진 묘주도들이 등장하면서 소위 묘주도의 전성시대라고 불러도 손색이 없게 되었다. 양적으로는 위진 16국시대의 것이 많이 남아 있으나 북제 시기에 조성된 것들 중에 걸작이 포함되어 있다.

표 IV-2에서 볼 수 있듯이 이 시기의 묘주도들은 단독상과 부부상으로 나눌 수 있다. 단독상은 상왕가촌묘(上王家村墓), 원대자묘(袁台子墓), 정가갑(丁家閘) 5호묘, 곽승사묘(霍承嗣墓), 북경시(北京市) 석경산(石景山) 팔각촌묘(八角村墓), 도귀묘(道貴墓), 고윤묘(高潤墓) 등에서 찾아볼 수 있다. 이러한 벽화고분은 한대의 녹가장묘 묘주도의 모습을 잘 계승하고 있으며 특히 상왕가촌묘, 원대자묘의 묘주도는 형태가 거의 매우 유사하다. 그러나 곽승사묘의 묘주도는 매우 크게 그려져 있어 거의 신격화된 모습이며 한대의 서왕모의 지위를 계승하였다고 볼 수 있다.

정가갑 5호묘[도 IV-6]는 이들과 달리 벽면을 삼단으로 나눈 다음에 제일 윗단에는 서왕모가, 그 아래에는 묘주도가, 제일 아랫단에는 묘주행렬도가 그려져 있다.[15] 묘주는 집 안에서 측면을 바라보며 좌정하고 있는 모습인데 다른 사람들보다 매우 크게 그려져 있다. 즉 바깥에서 일어나고 있는 주악 연주나 무희들의 춤추는 모습을 지켜보고 있는 것이다. 그리고 아래에는 마차행렬도가 지나가고 있는데, 이는 이전의 손님을 맞이하는 모습이나 시종들에 둘러싸여 있던 모습과는 다른 것으로 일상생활이 벽화에 많이 침투하였음을 말해주는 것이다.

원대자묘의 묘주도[도 IV-7]는 부부가 따로 따로 독립되어 그려져 있는데 이들을 둘러싸고 있는 화면에는 수렵도, 주방도, 경작도, 시녀도 등이 다양하게 펼쳐져 있다.[16] 심지어 검은 곰, 귀신 형상까지 그려져 있어 한대와는 상당히 다른 분위기를 보인다. 세속적인 현실세계가 많이 표현되고 있으며 이러한 화면 구조가 고구려의 초기 벽화들에 잘 반영되어 있다. 안악 3호분에서 묘주 부부가 별도의 자리

13 Suzanne Cahill, *Transcendence and Divine Passion: The Queen Mother of the West in Medieval China* (Stanford University Press, 1993), pp. 32–43; R. Bokenkamp, "Reviews on Transcendence and Divine Passion," *Harvard Journal of Asiatic Studies*, Vol. 57, No. 1 (1997), p. 208; 유강하, 「한대 서왕모 화상석 연구」(연세대학교 박사학위논문, 2007), pp. 268–289.

14 이 시기의 벽화고분에 대하여는 양홍, 안영길 역, 「북조 만기 묘실벽화의 새로운 발견에 관하여」, 『미술사논단』 5호(1997), pp. 227–243; 한정희, 「고구려 벽화와 중국 육조시대 벽화의 비교연구」, 『미술자료』 68호(2002), pp. 5–31; 鄭岩, 『魏晉南北朝壁畫墓研究』(文物出版社, 2002) 참조.

15 더 자세한 내용은 『中國美術全集』, 墓室壁畫 編(文物出版社, 1989), 도 42–51 참조.

16 『2000년 전 우리이웃: 중국요령지역의 벽화와 문물 특별전』(서울대학교박물관, 2001) 참조.

표 IV-2 육조·수·당대 묘주도

	묘명	소재지	매장 시기	벽화 내용	출전
魏晉 16國 時代	新城 1호묘	감숙성 嘉峪關市	三國(257)	부부	『文物』 1972-12
	新城 3호묘	〃	西晉	묘주 兵屯	『嘉峪關壁畵墓發掘報告』
	新城 4호묘	〃	〃	부부	〃
	新城 5호묘	〃	〃	부부	〃
	新城 6호묘	〃	〃	묘주 出行圖	〃
	令支令張君墓 (三道壕 第2現場墓)	요령성 遼陽市	三國-西晉	부부 對坐像	『文物參考資料』 1955-5
	棒臺子 1호묘	요령성 遼陽市	後漢 末-魏	부부 단독 對坐像	『文物參考資料』 1955-5
	棒臺子 2호묘	요령성 遼陽市	後漢 末-魏	부부 竝坐像	『考古』 1960-1
	上王家村墓	요령성 北票市	晉代	단독 正面像	『文物』 1959-7
	三道壕 1호묘	〃	西晉	부부 對坐像	『考古』 1980-1
	三道壕 2호묘	〃	西晉	부부 對坐像	『考古』 1980-1
	三道壕 3호묘	〃	西晉	부부 단독 拜禮像	『考古』 1980-1
	三道壕 第4現場墓	〃	〃	부부 對坐像	『文物參考資料』 1955-5
	南雪梅村 1호묘	〃	後漢 末-魏	〃	『考古』 1960-1
	鵝房村 1호묘	〃	西晉		『考古』 1980-1
	袁台子墓	요령성 遼陽市	東晉(4C 전반)	부부 단독상	『文物』 1984-6
	霍承嗣墓	운남성 昭通市	東晉	단독상	『文物』 1963-12
	北京 石景山區 石槨	北京 石景山區 八角村	魏晉	〃	『文物』 2001-4
	大平房村墓	요령성 遼陽市	北燕	부부 對坐像	『考古』 1985-10
	北廟村 1호묘	요령성 朝陽市	〃	부부 竝坐像	〃
	丁家閘 5호묘	감숙성 酒泉市	十六國(4C 말-5C 중엽)	단독 正面像	『文物』 1979-6
	祁家灣M310A墓	감숙성 敦煌市	北凉(398)	묘주 宴飮	『敦煌祁家灣』
	祁家灣M369A墓	감숙성 敦煌市	西凉(415)	부부	『敦煌祁家灣』
	Astana 13호묘	신강위구르자치구 투르판시	十六國	묘주 단독상	『文物』 1973-10
	Turfan Harafuda	신강위구르자치구 투르판시	北凉	부부	『文物』 1978-6
南北朝 時代	破多羅장군 母親墓	산서성 大同市	北魏(435)	부부 竝坐像	『中國重要考古發現』 2005
	智家堡 石槨	산서성 大同市	北魏	〃	『文物』 2001-7
	王溫墓	하남성 洛陽市	北魏	부부 竝坐像	『文物』 1995-8
	북진촌 북위묘	하남성 洛陽市	北魏	부부 竝坐像	『文物』 1995-8
	茹茹公主墓	하북성 磁縣	東魏(550)	묘주행렬도	『文物』 1984-4
	崔芬墓	산동성 臨朐縣	北齊(551)	묘주행렬도	『中國考古年鑑』 1987
	道貴墓	산동성 濟南	〃 (571)	단독 正面像	『文物』 1985-10
	婁叡墓	산서성 太原市	〃 (570)	부부 竝坐像	『文物』 1983-10
	徐顯秀墓	〃	〃 (571)	부부 竝坐像	『文物』 2003-10
	高潤墓	하북성 磁縣	〃 (576)	단독 正面像	『考古』 1979-3
	金勝村 北齊墓	산서성 太原市	北齊	부부 竝坐像	『文物』 1990-12
隋	徐敏行 부부묘	산동성 嘉祥縣	隋代	부부 竝坐像	『文物』 1981-4
唐	高元珪墓	섬서성 西安市	唐代(756)	墓主 단독상	『文物』 1959-8

도 IV-6 〈墓主圖〉, 丁家閘 五號墓, 十六國時代,
甘肅省 酒泉市
도 IV-7 〈墓主圖〉, 袁台子墓, 東晋 4세기 전반, 遼寧省
遼陽市

에 독립적으로 그려져 있는 점이나 현실의 여러 장면들이 그려져 있는 점, 그리고 행렬도나 수렵도 등이 그려진 것은 고구려의 초기 벽화들이 원대자묘와 같은 요령성 지역의 벽화고분들에서 받은 영향이 컸음을 말해준다.

묘주도 하나만 놓고 보았을 때, 안악 3호분의 묘주도는 상왕가촌묘의 묘주도와 관련성이 높은 것으로 보인다. 상왕가촌묘의 묘주도는 피장자가 평상 위에 좌정한 채 정면을 바라보고 있다. 묘주의 주위에는 병풍이 둘러져 있으며 작은 크기의 시종들이 옆에 서 있다. 머리 위에 처진 장방을 장식하고 있는 연꽃장식 또한 안악 3호분의 것과 유사하다. 이제 비로소 묘주도는 현실세계 지배자로서의 이미지를 갖추게 된 것이다.

남북조시대에 조성된 귀한 단독상의 예로는 도귀묘, 고윤묘를 들 수 있는데, 도귀묘는 지위가 낮은 관리의 무덤이기 때문인지 정성들여 그려져 있지 않고 병풍 속에 다소 큰 얼굴로 표현되어 있다.[17] 관과 관복이 몸에 적당하게 밀착되도록 표현되지 않은 것은 작가의 수준이 높지 않았음을 알려준다. 그에 비해 고윤묘는 더욱 정리되어 있고 잘 그려져 있어서 신분이 높았던 것으로 유추된다. 크고 위엄 있는 산개와 장막 안에 좌정하고 있으며 좌우로 큰 부채가 세워져 있어 왕족으로서 품위를 더해준다.[18]

단독상 가운데 이채로운 것은 동위 시기의 여여공주묘 벽화이다[도 IV-8]. 단독상은 아니지만 공주가 여러 시녀들과 함께 행렬하는 모습으로 그려져 있으며 공주로 보이는 인물이 정면을 바라보며 그림의 중심에 위치하고 있다.[19] 이처럼 그 여성 주인공인 공주 주위로 시녀들이 따르고 있는 것은 이후 당대의 많은 공주 벽화묘들에 보이는 행렬도의 선행하는 예이며 당대에는 공주가 그려지지 않고 있는 데 반해 육조시대에는 묘주가 그려지고 있는 것이 특징이다. 이러한 행렬도는 이후 북제 시기의 최분묘로 계승되고 있으며, 당대에 들어와서는 대세를 이룬다는 점에서 여여공주묘가 벽화고분에서 차지하는 의미가 매우 크다고 할 수 있다.

그러나 남북조시대에 대세를 이루었던 대표적인 묘주도는 역시 부부상이라고 할 수 있다. 다수를 점하고 있는 묘주 부부상의 경우는 크게 대좌상과 병좌상으로 나누어볼 수 있다. 대좌상의 예들은 요령성의 요양시나 북표시(北票市) 지역의 벽화고분 묘주도에서 많이 찾아볼 수 있는데 삼도호(三道壕) 제2현장묘(영지영장군), 삼도호 제4현장묘, 봉대자 2호묘, 삼도호 1, 2호묘, 남설매촌 1호묘, 대평방촌묘 등이 이에 속한다. 앞의 두 벽화고분의 경우는 묘주와 부인들이 평상 위에

도 IV-8 〈墓主圖〉, 茹茹公主墓, 東魏 550년, 河北省 磁縣
도 IV-9 〈墓主圖〉, 三道壕 第四現場墓, 西晋, 遼寧省 遼陽市

17 道貴墓에 대하여는 濟南市博物館, 「濟南市馬家庄北齊墓」, 『文物』(1985年 10期), pp. 42-48 참조.

18 高潤墓에 대하여는 劉超英, 「磁縣北齊高潤壁畫墓」, 『河北古代墓葬壁畫』(文物出版社, 2000) 참조. 高潤은 북제 시대의 王弟로서 馮翊王이었다.

19 茹茹公主墓에 대하여는 磁縣文化館, 「河北磁縣東魏茹茹公主墓發掘簡報」, 『文物』(1984年 4期), pp. 1-9; 鄭岩, 『魏晉南北朝壁畫墓研究』(文物出版社, 2002), pp. 109-112 참조.

앉아 서로 마주 보고 있는 모습인데 묘주의 이름과 부인들의 이름까지 기록해놓고 있다. 시종들에 비해 주인공들이 크게 그려져 있고 사이좋게 앉아 있는 모습이다. 삼도호 제4현장묘[도 Ⅳ-9]의 경우를 보면 묘주 부부 사이를 다니며 여자 시종이 차를 대접하는 것을 볼 수 있다. 이것은 한대에 선계에서의 활동을 표현한 것과 달리 현실에서의 모습이라고 할 수 있으며 공간감까지 추구하고 있다.

남설매촌 1호묘의 경우는 좌우로 세 명씩 대좌하고 있어 다른 묘주도보다 구성이 특이하다.[20] 이것이 무엇을 말하는지는 정확하게 알 수 없지만 아마도 중앙의 홍궤(紅机) 좌우로 있는 것이 묘주 부부이고 그 뒤의 두 사람은 시종들로 유추된다. 대체로 시종들을 작게 그리는데 여기서는 비슷한 크기로 그려 모두 여섯 명이 있는 것처럼 보인다. 장막 위로 무지개 같이 윗부분을 처리한 것도 단순한 맛은 있으나 치밀하지 않은 화공의 솜씨를 느끼게 한다.

육조시대를 대표하는 묘주도는 부부 병좌상이라고 할 수 있다. 부부가 나란히 앉아 있는 모습인데 북묘촌 1호묘, 파다라장군모친묘(破多羅將軍母親墓), 지가보촌묘(智家堡村墓), 왕온묘(王溫墓), 누예묘, 서현수묘 등을 들 수 있고 수대(隋代)의 예로 서민행묘(徐敏行墓)를 꼽을 수 있다. 이전 한대 병좌상과의 차이는 주위의 환경이 달라진 것이다. 이전의 경우 작은 시종들이 옆에 부복하고 있는 것과 달리 이 시기에는 보다 회화적으로 여유 있게 시종들이 자리 잡고 있으며 크기도 묘주와 비슷한 크기로 확대되었다. 더 많은 사실성을 추구했으며 옆의 시종들도 획일적이지 않고 겹쳐서 그려지는 등 자연스러움을 표현하려고 노력하였다.

이 당시 부부 병좌상이 성행하였던 것은 불교와 도교에서의 병좌상 성행과도 연관이 있다. 불교에서는 북위시대에 이불병좌상(二佛竝坐像)이 많이 조성되었으며 쌍으로 조성한다는 의도가 많이 포함되면서 운강석굴에는 벽면에 목탑도 좌우로 배치되어 있는 것을 쉽게 찾아볼 수 있다. 그리고 도교에서는 노자와 옥황상제가 병좌하고 있으며 간혹 노자와 석가모니도 병좌하고 있다. 이러한 병좌 구성은 동왕공 서왕모의 표현에도 등장하는데 고원(固原) 이순(李順) 북위묘(北魏墓) 출토의 칠병(漆屏)에는 은하수를 사이에 두고 동왕공과 서왕모가 나란히 앉아 있다[도 Ⅳ-10]. 이제는 동왕공과 서왕모나 묘주 부부의 표현에 큰 차이가 보이지 않는다.[21] 어쩌면 부부 병좌상도 이러한 불교와 도교에서의 병좌상 표현에 자극을 받아 대좌상에서 병좌상의 형태로 바뀌어갔던 것이 아닌가 한다.

북묘촌 1호묘[도 Ⅳ-11]의 경우는 묘주 부부의 얼굴 부분만 남아 있어 전모를

도 IV-10 〈東王公과 西王母〉, 固原 李順 北魏墓,
北魏

도 IV-11 〈墓主圖〉와 벽화편들, 北廟村 一號墓,
遼寧省 遼陽市

20 王增新, 「遼寧遼陽縣南雪梅村壁畵墓及石墓」, 『考古』(1960年 1期), pp. 16-18.

21 固原縣文物工作站, 「寧夏固原北魏墓淸理簡報」, 『文物』(1984年 6期), pp. 46-56; Patricia Eichenbaum
Karetzky, "The Engraved Designs on the Late Sixth Century Sarcophagus of Li Ho," *Artibus Asiae*,
Vol. 47(1986), pp. 81-105.

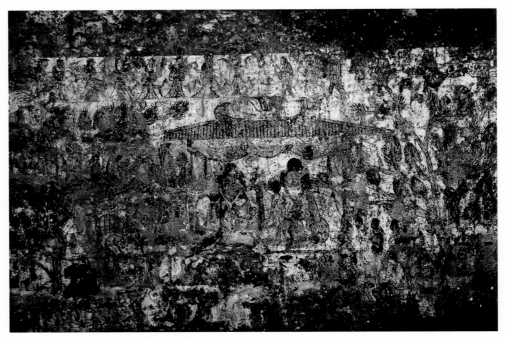

도 IV-12 〈墓主圖〉, 破多羅將軍母親墓, 北魏 435년, 山西省 大同市

알 수 없으나 남자 묘주의 얼굴에 수염이 그려져 있고 눈매가 선명한 것으로 보아 요양 지역의 묘주도와 달리 얼굴 표현에서 상당히 자세한 표현을 시도하였음을 알 수 있다.[22] 그러나 다른 남아 있는 잔결(殘缺) 부분들을 보면 나무와 인물 표현에서 아직 고식을 느낄 수가 있다. 특히 물결의 표현이나 검은 개를 그려 넣은 것은 이색적이며 화가의 창의성을 엿볼 수가 있다.

북위시대에는 박장령(薄葬令)이라 하여 비용을 많이 들여 분묘를 조성하는 것을 금지하였기 때문에 발견된 벽화고분이 별로 없다. 그런 점에서 파다라장군모친묘[도 IV-12], 지가보촌묘와 같은 북위의 벽화묘들의 존재는 귀중하다고 할 수 있다. 435년이라는 조성 시기가 밝혀져 있는 이 묘에는 묘주도 이외에도 그동안 잘 보이지 않던 행렬도와 천막을 치고 있는 야영도, 복희·여와도, 그리고 사신도, 신수 등 다양한 장면이 그려져 있다. 따라서 한대의 벽화 전통을 잘 계승하고 있을 뿐 아니라 육조시대 특유의 새로운 주제도 포함하여 벽화고분의 흐름상 매우 중요한 고분이라고 여겨진다.

묘주 부부는 작은 집 안에 나란히 병좌하고 있는데 앞에서 보았던 고원 이순

북위묘에 그려진 동왕공과 서왕모의 모습과 유사하다. 집 좌우로 많은 시종들이 서 있고 또 좌우에 두 그루의 나무가 서 있는 것이 이색적이다. 북위시대의 나무 그림은 일반 회화에서도 쉽게 발견되는 것이 아니기에 이 수목 그림은 매우 귀중하다. 고졸함에서 다소 벗어난 것과 같은 표현이 참신하게 느껴진다. 지붕 위로 옷자락을 날리며 서 있는 많은 천녀와 같은 존재들은 이곳이 선계임을 암시하고 있다. 이 화면에 보이는 모든 요소들은 새롭고 다른 곳에서는 찾아볼 수 없는 독창성을 보인다는 점에서 화가의 능력을 느끼게 한다.

중국에서 발견된 묘주도 중에서 가장 볼 만한 묘주도는 아마도 누예묘와 서현수묘에 그려진 것이 아닐까 한다.[23] 누예는 북제의 외척(外戚)이었으며 삭주자사(朔州刺史)를 지냈고 동안왕(東安王)에 봉해졌으며, 서현수는 의주자사(宜州刺史)를 지냈고 무안왕(武安王)에 봉해졌다. 이들 묘는 모두 지금의 산서성 태원시에 위치하고 있는데 이곳은 예전에 진양(晉陽)이라고 불렀던 북제의 부도(副都)였다.[24] 누예묘는 오래전에 발견되어 도판이 많이 소개되었으나 서현수묘는 최근에 발견되어 별로 알려진 벽화고분이 아니다. 최근에 발간된 화보집에도 누예묘의 묘주도는 컬러로 실려 있지 않지만 필선으로 모사한 도면만으로 보아도 그 아름다움을 느낄 수가 있다.

누예묘의 묘주도[도 Ⅳ-13]는 묘주 두 사람이 가까이 좌정하고 있고 그 위로 유래를 볼 수 없을 정도의 매우 화려한 장막이 둘러져 있다. 두 사람의 뒤로도 아름다운 꽃문양들이 그려져 있고 위에 달린 매듭 또한 화려하다. 주위에는 악기를 든 악사들이 도열해 있는데 자세들이 자연스럽다. 이러한 자연스러움은 다른 장면에서도 확인되며 연도에 그려진 출행도와 귀래도에서 찾아볼 수 있다. 인물들의 동작과 몸놀림이 자연스러우며 표정들까지 세련되게 그려져 있어 이미 당대 최고의 화가였던 양자화(楊子華)의 솜씨로 비정되고 있다. 570년경에 이처럼 세련되게 인물을 그릴 만한 화가는 양자화밖에 없었을 것이며 현존하는 육조시대의 그림 가운데 이만한 수준을 찾아보기 어렵다.

이러한 수준의 묘주도는 서현수묘에서 다시 접할 수 있다[도 Ⅳ-14]. 실제 묘 안

22 더 자세한 내용은 朝陽地區博物館,「遼寧朝陽發現北燕·北魏墓」,『考古』(1973年 10期), pp. 921-925.

23 최근에 이 두 벽화고분에 대한 좋은 화집이 출간되었다. 太原市文物考古硏究所 編,『北齊妻叡墓』(文物出版社, 2004);『北齊徐顯秀墓』(文物出版社, 2005).

24 이 지역에 대하여는 汪波,『魏晉北朝幷州地區硏究』(人民出版社, 2001).

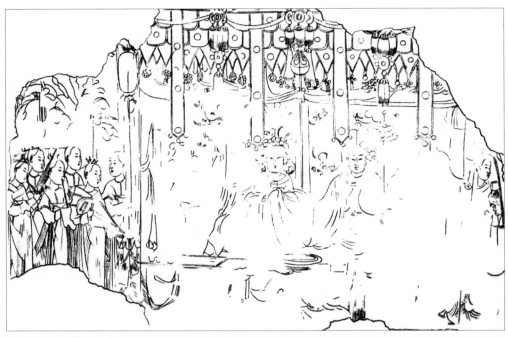

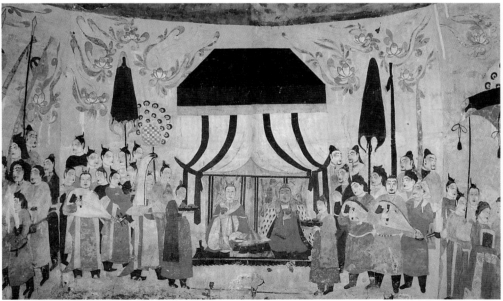

도 IV-13 〈墓主圖〉, 婁叡墓, 北齊, 山西省 太原市
도 IV-14 〈墓主圖〉, 徐顯秀墓, 北齊, 山西省 太原市

에 들어가 보았을 때의 화려한 채색과 생동감 넘치는 표현은 아직도 기억에 생생하며, 전체 화면이 살아 있는 듯하고 그 뛰어난 필력과 묘사력은 감동적이었다. 또 누예묘의 화면이 다 뜯어져서 건물 내에 분산 보존되고 있었던 것과 달리 서현수묘는 화면이 벽면에 그대로 보존되고 있어서 원래의 모습을 충분히 살펴볼 수 있다.

묘주 부부는 역시 나란히 평상 위에 앉아 있고 머리 위로는 큰 산개가 올려 있으며, 화려하지는 않으나 강렬한 단순미가 넘치고 있었다. 후덕해 보이는 둥근 얼굴은 모두 누예묘의 묘주 얼굴들과 닮았기 때문에 같은 화가의 솜씨가 아닐까 하는 생각이 든다. 남자의 모피 옷과 묘주 부부 둘 사이에 놓인 접시 모음도 특이하다. 그 옆으로는 역시 악대들이 도열해 있었는데 이들의 표현 또한 누예묘와 유사하였다. 여러 겹으로 포개진 악사들은 자연스러운 자세를 취하였는데 이러한 자연스러움은 누예묘의 출행도와 귀래도에서도 접하였던 것이다. 이런 점에서 서현수묘 벽화를 그린 화가 또한 양자화가 아닐까하는 추정을 하게 된다.

천장은 많은 아름다운 꽃들로 치장되어 있는데 모든 선들이 유려하며 필력이 나는 많은 깃발들도 다른 곳에서는 보기 어려운 것이다. 주실의 입구 윗부분에 그려진 귀형도 귀엽게 잘 그려졌는데 이 귀형은 북제의 대형 제릉인 만장묘에 그려진 것과 유사하다. 이런 점에서 볼 때 누예묘와 서현수묘의 벽화를 그린 인물은 북제의 최고수 화가였음에 틀림없다고 생각한다. 서현수묘는 이 밖에도 연주문이 많은 장식이나 금계지의 출현으로 동서 교류의 흔적을 알려주는 무덤이기도 하다.

육조시대의 특이한 묘주도로는 묘주가 행렬도 안에서 크게 그려진 최분묘[도 IV-15]를 들 수 있다.[25] 이것은 여여공주묘의 행렬 장면을 계승한 것이라고 이미 언급하였지만 그래도 이 행렬도는 여여공주묘의 것과는 약간 다르다. 오히려 용문의 빈양동(賓陽洞) 석굴 안쪽 벽에 새겨진 왕의 행렬도를 연상시킨다. 최분은 낮은 직급의 관리였지만 왕과 같은 행렬도로 그려졌다는 것이 이채롭다. 여기서는 최분과 그의 부인이 다른 사람들보다 크게 그려져서 구별되고 있는 것이 고식(古式)일 뿐 전체적으로는 새로운 육조 시기의 사실성을 따르고 있다.

이 고분은 묘주도뿐 아니라 사람이 타고 있는 것과 같은 독특한 사신도가 그려져 있고 병풍에 수하인물도가 많이 그려져 있는 것이 특이하다. 이것은 남방에

25 臨朐縣博物館, 『北齊崔芬壁畫墓』(文物出版社, 2002); Wu Wenqi, "Painted Murals of the Northern Qi Period in the Tomb of General Cui Fen," *Orientations*, Vol. 29-6 (June, 1998), pp. 60-69 참조.

도 IV-15 〈墓主行列圖〉, 崔芬墓, 北齊 551년, 山東省 臨朐縣
도 IV-16 〈墓主圖〉, 徐敏行 夫婦墓, 隋代 584년, 山東省 嘉祥縣
도 IV-17 〈墓主圖〉, 高元珪墓, 唐代 756년, 陝西省 西安市

서 즐겨 그려진 죽림칠현도가 병풍 형태에 포함된 것으로 당대에 많이 그려졌던 수하인물도의 조형이라고 할 수 있다. 그런 점에서 볼 때 최분묘는 여러 가지 면에서 미술사적으로 의미가 큰 벽화고분이라고 생각한다.

오랜 전란기였던 육조시대가 끝나고 수대가 열리게 된다. 수는 전국을 통일한 제국이었으나 고구려 정벌의 실패 여파로 당으로 넘어가게 된다. 수는 37년 정도밖에 존속하지 못하였기 때문에 문화가 따로 형성될 여유는 없었지만 그래도 이 시기에 해당하는 미술품들이 존재하고 있다. 벽화고분들도 몇 기가 알려지고 있는데 그중에 묘주도가 그려진 것으로는 서민행 부부묘를 들 수 있다[도 IV-16]. 이 묘주도도 이전과 비교해보면 큰 차이를 보이는데 남자 묘주가 테이블을 앞에 두고 있고, 여성은 한국의 치마와 저고리를 입은 듯한 모습이다. 높은 평상 위에 앉아 있는데 그 앞쪽에 시중을 드는 여인들이 서 있다. 전체적으로 공간감이 있으며 입체적이다. 맨 앞에는 한쪽 다리를 들고 춤을 추는 호무(胡舞)의 모습을 보이는데 이 또한 동서 교류의 흔적을 알려준다.

당대는 정권이 안정되고 동아시아 전체에 평화가 찾아오는 황금의 시기 (Golden Age)라고 할 수 있다. 이때 불교미술이 꽃을 피우고 동서미술 교류도 활발해지며 수많은 벽화고분도 조성된다. 당시의 벽화고분은 수도였던 장안을 중심으로 이루어지는데 기이하게도 당대에는 벽화 안에 묘주도가 별로 그려지지 않는다. 묘주도가 많이 그려졌을 법한데 하나의 예 정도만이 알려지고 있다.[26] 고원규 묘(高元珪墓)에서의 묘주도는 북벽에 자리하고 있는데 묘주는 의자에 앉아 있는 모습이다[도 IV-17]. 이렇게 의자에 앉아 있는 형태는 이전에 없던 것인데 일상에서의 자연스러운 자세를 보이며 묘주도의 향후 성격 변화를 예고하고 있는 듯하다. 의자에 앉는 모습은 송대 이후에 많이 나타나나 이렇게 정면으로 앉는 것이 아니고 측면으로 부부가 같이 앉는 자세로 차이가 있다.

당대에는 묘주도 대신에 행렬도가 많이 그려졌으며 수많은 장면이 시녀와 남시(男侍)가 시중을 드는 모습으로 채워져 있다. 즉 묘주는 없지만 묘주를 향한 공양의 자세를 보이는 것이다. 그리고 의장행렬도도 많이 등장하는데 의장으로 묘주를 받드는 자세를 보이는 것이다. 병풍 그림도 많이 나타나는데 이것은 최분묘의 영향을 받은 것으로 이 병풍 안에는 수하인물, 새나 오리들, 고사들이 다양하게

26 賀梓城,「唐墓壁畵」,『文物』(1959年 8期), pp. 31-33.

그려졌다. 더불어 악기 연주하는 장면이나 연회 장면, 그리고 춤추는 장면 등도 보이는데, 이는 모두 당시의 화려했던 현실적인 주제들이 관념적인 죽림칠현사상을 대체하면서 등장하게 된 것이라고 생각한다.

4. 송대─명대의 묘주도: 세속 일상 속의 묘주

송대에 이르면 벽화의 내용과 성격이 크게 변모한다. 당대에 후장(厚葬) 풍습의 성행으로 분묘 벽화가 화려하였으나 다시 박장(薄葬)으로 분위기가 반전되면서 송대 황실의 분묘에는 벽화를 별로 그려 넣지 않게 된 것이다. 제릉(帝陵)도 규모가 줄어들고 요와 금의 침공으로 인해 그마저도 많이 파괴되었다.[27] 더불어 송대 이후에는 지주나 부유한 상인과 같은 인물들이 벽화고분을 많이 조성하였지만, 박장이라는 사회적 분위기로 인해 자연히 규모도 축소되고 화려한 분위기의 벽화도 사라지게 되었다. 이와 견주어 요와 금은 유목민족으로 북송과 남송에서 많은 조공을 받아 경제적으로 여유가 있어 분묘에도 여유로운 투자를 하였기 때문에 요에서는 상당히 많은 벽화고분이 조성되어 당대 이후의 벽화를 대표하는 활황세를 보인다.[28]

송대의 벽화고분은 형태에서도 중요한 변화를 보이는데 이전의 사각형 중심 묘실과 달리 육각형이나 팔각형과 같은 다각형 분묘가 많이 조성되었다. 그리고 내부는 일반 목조건축과 같이 공포(栱包)를 구체적으로 표현하여 실제 건물 내부에 들어온 것과 같은 분위기를 조성하였다.[29] 따라서 그 주위의 벽화는 방 안에서 볼 수 있는 어떤 일상 장면을 보는 것과 같이 창문과 테이블, 병풍, 궤짝, 경대와 같은 집 안의 여러 기물들이 배치되었다. 다시 말해 현실을 분묘 안에 완벽하게 재현한 것이다.

이런 분위기에 편승이라도 한 것처럼 묘주도도 실제로 묘주가 방 안에서 부인과 마주 앉아 생활하는 모습으로 표현되었는데, 자세가 연회를 바라보고 있는 것 같아서 개방연(開芳宴)이라고 부른다. 따라서 송대 이후의 묘주도의 특징은 개방연으로 압축할 수가 있으며, 이는 금대와 원대에까지 이어지면서 후기 벽화의 핵심을 이루게 된다. 백사묘(白沙墓)와 이촌묘(李村墓)로 대표되는 송대의 벽화뿐만 아니라 금대의 시장(柿庄) 6호묘, 원대의 동회촌묘(東回村墓)와 북욕구묘(北峪口

墓)에 이르기까지 이 개방연이 지속되고 있다.[30]

송대 이후의 벽화에서 보이는 새로운 측면은 유교적 주제의 부활이다. 그동안 세속적이고 현실적인 주제들이 대세를 이루었으나 송대 이후 통치의 일환으로 윤리적 측면이 강조되면서 효자 이야기가 벽화에 다시 반영되기 시작하였다. 원래 열녀와 효자 이야기는 한대에 성행한 주제였으나 송대에 부활되면서 주제가 선별되어 15효도, 19효도, 24효도로 정리되었으며 그림으로뿐만 아니라 조소나 석각과 같이 입체적으로도 표현되었다.[31] 이를 통해 모든 벽화의 내용이 세속과 일상으로만 이루어진 것은 아니었다는 점도 지적할 수 있다.

송대 이후에도 묘주도가 많이 그려졌음은 표 IV-3에서 확인할 수가 있는데 30여 곳에 이르고 있다. 그러나 이것도 송대 이후의 전체 벽화의 양에서 보면 극히 일부에서 묘주도가 그려지고 있었음을 말해준다. 그럼 송대 이후의 묘주도를 시기별로 나누어 살펴보자. 우선 송대에는 낙양 이촌 1호묘[도 IV-18]에서 그 전형적인 묘주도의 표현을 찾아볼 수가 있다.[32] 부부가 테이블 주위의 의자에 앉아 있으며 작게 그려진 시종들이 옆에서 시중을 들고 있다. 식탁 위에는 음식물들이 배설되어 있고 커튼이 쳐져 있어서 거의 거실을 재현한 것처럼 보인다. 이들은 대개 다른 장면에 그려진 악단의 연주를 듣고 있으며 실내악단은 이들의 집에 실제로 있었던 여인 10여 명으로 구성된 것이다. 일반적으로 여성들이 음식을 만드는 장면과 나르는 장면이 많이 그려져 있는데 연회의 화려함을 표현하고자 한 의도에서 비롯된 것으로 보인다.

하남성 정주 지역에서는 송대의 벽화묘들이 많이 발견되었는데 이들 가운데 신밀(新密) 평맥(平陌)의 벽화묘[도 IV-19]에서 송대 묘의 특색을 잘 찾아볼 수가 있다.[33] 이 묘의 아래쪽에는 묘주의 일상이 그려지고, 천장 윗부분에는 다시 공간을

27 郭湖生 外, 「河南鞏縣宋陵調査」, 『考古』(1964年 11期), pp. 564-577; 河南省文物考古硏究所 編, 『北宋皇陵』 (中州古籍出版社, 1997).

28 요의 벽화에 대하여는 羅春政, 『遼代繪畫與壁畫』(遼寧畫報出版社, 2002).

29 송과 요의 분묘의 건축적인 측면에 대해서는 Nancy Steinhardt ed., *Chinese Architecture* (Yale University Press, 2002), pp. 159-162; Nancy Steinhardt, *Liao Architecture* (University of Hawaii Press, 1997) 참조.

30 開芳宴에 대하여는 李紅, 「宋遼金元時期의墓室壁畫」, 『墓室壁畫』(文物出版社, 1989), pp. 35-38.

31 24孝에 대하여는 臧建, 「二十四孝와 중국전통효문화」, 『한국사상사학』 10(한국사상사학회, 1998), pp. 223-243; Virginia Lee Mead, "Twenty-four Paragons of Filial Piety," *Arts of Asia*, Vol. 27 (1997), pp. 85-89.

32 도판은 『墓室壁畫』(文物出版社, 1989), 도 141. 이와 유사한 송대의 벽화는 宿白, 『白沙宋墓』(文物出版社, 2002) 참조.

33 鄭州 지역의 송대 벽화에 대하여는 鄭州市文物考古硏究所, 『鄭州宋金壁畫墓』(科學出版社, 2005) 참조.

표 IV-3 송·요·금·원·명대 묘주도

	묘명	소재지	매장 시기	벽화 내용	출전
宋	白沙 1호묘	하남성 禹縣鎭	宋代	부부 對飮像	『白沙宋墓』
	白沙 2호묘	〃	〃	부부 坐像	〃
	白沙 3호묘	〃	〃	여주인 坐像	〃
	平陌 宋墓	하남성 新密市	〃	부부 昇仙圖	『定州宋金壁畵墓』
	高村 宋墓	하남성 登封	〃	부부 對飮圖 부부 昇仙圖	〃
	黑山溝 宋墓	하남성 登封	〃	부부 宴飮圖	〃
	箭溝 宋墓	하남성 登封	〃	부부 對飮圖	〃
	涉村 宋墓	하남성 鞏義市	〃	부부 對坐像	〃
	稍柴村 宋墓	하남성 鞏縣 稍柴村	〃	부부 對飮像	『考古』 1965-8
	李村 1호묘	하남성 洛陽市 新安縣 李村	〃	〃	『中國考古學年鑑』 1985
	李村 2호묘	하남성 洛陽市 新安縣 李村	〃	묘주 생활도	『中原文物』 1985
	古村 宋墓	하남성 洛陽市 新安縣 正村鄕	〃	부부 坐像	『華夏考古』 1992-2
	梁莊 宋墓	하남성 洛陽市 新安縣 梁莊	〃	〃	『考古与文物』 1996-4
	小南海 宋墓	하남성 安養縣 小南海	〃	부부 對坐像	『中原文物』 1993-2
	宋郭登墓	하남성 林縣 城關	〃	〃	『考古与文物』 1982-5
	侯馬市 宋墓	산서성 侯馬市	〃	부부 對坐像	『文物』 1959-6
	韶關 13호 宋墓	광동성 韶關市	〃	묘주인 立像	『中國壁畵史』, p. 307.
遼	庫倫旗 1호묘	내몽고자치구 庫倫旗	遼代	묘주 出行圖	『文物』 1973-8
	解放營子 遼墓	내몽고자치구 解放營子	〃	묘주 생활도	『文物』 1979-6
	下灣子 1호묘	내몽고자치구 敖漢旗	〃	묘주 宴飮圖	『内蒙古文物考古』 1999-1
	臥虎灣 1-6호묘	산서성 大同 臥虎灣	〃	家居宴飮圖	『考古』 1963-8
金	柿庄 6호묘 金墓	하북성 井陘縣 柿庄	金代	부부 宴飮圖	『河北古代墓葬壁畵』
	南裏家堡 金墓	산서성 絳縣 南裏家堡	〃	부부 對坐像	『中國壁畵史』, p. 311.
	衛鎭下村 金墓	산서성 絳縣 衛鎭下村	〃	〃	『考古』 1993-7
	下吐京村 金墓	산서성 孝義縣 下吐京村	〃	부부 宴飮圖	『中國壁畵史』, p. 311.
元	韓森寨 元墓	섬서성 西安市	元代	부부 對立像	『西安韓森寨元代壁畵墓』
	東回村 元墓	산서성 平定縣 東回村	〃	부부 對飮像	『文物』 1954-12
	北峪口元墓	산서성 文水縣	〃	부부 對坐像	『考古』 1961-3
	元寶山 元墓	내몽고자치구 赤峰市 元寶山區	〃	묘주 對坐像	『文物』 1983-4
	富家屯 1호묘	요령성 凌源縣	〃	단독상	『文物』 1985-6
	千佛山 元墓	산동성 濟南市 千佛山	〃	묘주 出行圖	『中國壁畵史』, p. 313.
	三眼井 元墓	내몽고자치구 昭盟	〃	부부 竝坐像	『文物』 1982-1
明	徐家坪墓	감숙성 漳縣	明代	〃	『中國壁畵史』, p. 313.
	盧店鎭 明墓	하남성 登封市 盧店鎭	〃	부부 竝坐像	『定州宋金壁畵墓』

도 IV-18 〈墓主圖〉, 洛陽 李村 一號墓, 宋代, 河南省 洛陽市 新安縣
도 IV-19 〈墓主圖〉, 新密 平陌墓, 宋代, 河南省 新密市

만들어 선계와 효자전의 내용이 그려져 있다. 따라서 상당히 많은 장면이 좁은 공간에 들어 있기 때문에 당시 송대인의 사후세계관을 집약한 것이라고 해석할 수 있다. 아래쪽에도 개방연의 묘주만 그리지 않고 부인의 화장하는 장면과 글 쓰는 장면, 음식을 준비하는 장면, 두루마리 서책을 보는 장면 등을 구체적으로 세분화하여 묘사하고 있다. 이는 마치 부인의 하루를 엿보는 것과 같은 태도이다.

천장 부분에는 선계를 표현하였는데 인사를 드리는 대상으로 적혀 있는 "사주대성(四洲大聖)"은 당나라 때 활동하였던 전설적인 인물로서 관음의 화신으로 여겨졌다. 이후 민간신앙의 대상이 되어 송대의 벽화에까지 등장하고 있는 것이다.[34] 그 옆으로는 구름 위에 있는 선계의 집을 그려 놓아 가고자 하는 피장자의 열망을 구체화하고 있다. 불교승려였던 사주대성에게 빌어 선계로 가고자 한 것은 불교와 도교가 습합(褶合)되어 동일시된 것으로 보인다. 또 그 옆으로는 묘주 부부가 구름 위에 있는 선계의 다리를 건너가는 장면을 묘사하고 있는데 마치 눈앞에 선계로 들어가는 모습이 펼쳐져 있는 것 같다. 이러한 구체적인 표현은 이전에 없던 것으로 선계를 매우 사실적이면서도 실감나게 보여주고 있는 것이다.

천장의 다른 부분에는 효자전들이 그려져 있는데 이것은 유교적인 측면이 반영된 것이다. 이러한 면은 송대인의 민간신앙에서는 유교와 도교 그리고 불교가 별 마찰 없이 송대인의 의식세계 속에서 잘 공존하고 있었음을 보여준다. 효자전의 경우는 관련 내용이 글씨로 적혀 있어 효자 누구를 그린 것인지를 쉽게 알아보는 데 도움을 준다. 여기에는 민자건(閔子騫), 포산(鮑山), 조효종(趙孝宗)의 이야기 등이 그려져 있다. 그림들은 정교하다기보다는 경쾌하면서도 빠른 필치로 그려져 있어서 어느 정도 실력이 있는 화공의 솜씨라고 생각된다.

요대에는 벽화가 많이 그려졌으나 묘주도는 그에 비해 널리 그려지지는 않았다.[35] 전체로 보면 극히 일부에서 묘주도가 확인되며, 대부분은 묘주를 위한 장면, 예컨대 말을 대령하고 있는 장면이나 오락과 연회를 준비하는 장면, 악기를 연주하는 장면, 차를 끓이며 준비하는 장면 등 묘주를 위한 화면들이다. 그리고 목축하는 장면, 행렬하는 장면, 풀과 꽃이 있는 목초지 등 요대의 풍광을 그린 것들이 보이지만 묘주도의 제작은 자제되었다. 즉 묘주가 내부에 있다는 가정하에 그를 위한 화면을 만들어주었다고 할 수 있다.

요대의 묘주도로는 내몽고자치구의 오한기(敖漢旗)에 있는 하만자(下灣子) 1호묘[도 IV-20]를 들 수 있다.[36] 남자 묘주가 단독으로 의자에 앉아 있으며 주위를 둘

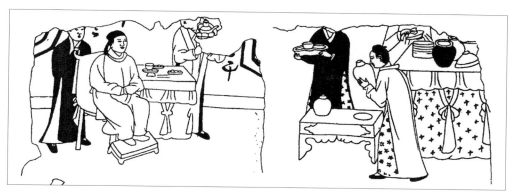

도 IV-20 〈墓主圖〉, 下灣子 一號墓, 遼代, 内蒙古自治區 敖漢旗

러보고 있다. 다른 화면에서는 그를 위해 음식을 준비하는 사람들의 일손이 바쁘다. 묘주는 다리를 대 위에 올려놓고 있는데 이것은 송대와는 차이를 보인다. 이 묘주도도 대부분의 벽화들처럼 빠른 속도로 가볍게 그려졌는데, 이는 벽화 제작에 당대 최고의 화가들이 참여하지 않고 지방 화공들이 관여하였기 때문이다.

　　그러나 제릉(帝陵)인 경릉(慶陵)에 그려져 있는 신하들의 초상[도 IV-21]을 보면 요나라 궁정화가들의 수준이 매우 높았음을 알 수 있다.[37] 신하들인데도 이들의 표정은 심각하고 깊은 생각에 잠겨 있는 듯한 느낌이 화면에 절로 배어난다. 이처럼 신하들의 감정까지 표현하고 아울러 산수도 뛰어나게 잘 그린 것으로 보아 요대 궁정화가들의 솜씨는 우리가 생각하는 수준 이상이었음에 틀림없다. 특히 포류수금도(蒲柳水禽圖)는 당시 중국인들도 잘 그리지 않던 소재였지만 다양한 유형을 그려 이러한 표현의 대중화에 기여하였다. 그리고 이러한 도상은 고려에 영향을 미쳐 고려청자의 문양으로도 많이 활용되었던 것으로 보인다.[38]

34　四州大聖은 泗州大聖으로 표기해야 한다. 김우석, 「泗州大聖과 대성보전에 대한 초보적 고찰」, 『中國學報』 제43집(2001), pp. 169–184 참조. 泗州는 강소성 蘇北 지역에 위치한다.

35　庫倫旗 1호묘의 주제를 결혼식에 나가는 묘주행렬도로 분석한 논문이 있다. Linda Cooke Johnson, " The Wedding Ceremony for an Imperial Liao Princess," *Artibus Asiae*, Vol. 44 2/3 (1983), pp. 107–136. 묘주도와 관련이 있는 散樂圖와 備茶圖에 대하여는 李淸泉, 「宣化遼墓壁畵散樂圖与備茶圖的礼儀功能」, 『故宮博物院院刊』(2005年 3期), pp. 104–126.

36　이 무덤에서는 멋진 화조화와 개와 닭을 그린 벽화가 출토되어 敖漢旗 박물관에 수장되어 있다. 「敖漢旗下湾子遼墓淸理簡報」, 『内蒙古文物考古』(1999年 1期), pp. 67–84.

37　田村實造, 『慶陵の壁畵』(同朋舍, 1977), 도 4, 도 5; 張鵬, 「遼代慶東陵壁畵研究」, 『故宮博物院院刊』(2005年 3期), pp. 127–149.

금대와 원대에는 그동안 오랜 기간 지속되어 오던 벽화고분의 수가 급속히 줄어든다. 금이라는 국가 역시 여진족이라는 유목민족이 세웠기에 목축이나 목양(牧羊)과 같은 유목민의 생활상이 화면에 담겨져 있다. 그 밖에도 생활과 관련된 새로운 주제로는 도련도(搗練圖)처럼 옷감을 만들고 염색하는 일들이 벽화의 소재로 채택되었다. 시장(柿庄) 6호묘에 그려진 도련도는 풍속화로서 충분한 자격을 가지고 있으며 산수 중심으로 남아 있는 금대 회화의 부족한 부분을 충분히 보충해주는 좋은 자료이다.[39] 여인들의 작업하는 모습은 실제 사진을 보는 것과 같이 상세하며 현실적이다.

도 IV-21 신하들의 초상, 慶陵, 遼代

이 고분에는 묘주도가 여러 형태로 묘사되고 있는데 개방연처럼 차를 마시고 있는 연음도(宴飮圖)도 있고, 부인이 단독으로 시중을 받고 있는 장면도 있다. 그러나 더 새로운 장면은 여주인이 버드나무 아래에 앉아 쉬고 있으면서 약간 떨어져 있는 다섯 명의 악대가 음악을 연주하고 한 명이 춤추는 것을 바라보고 있는 것이다[도 IV-22]. 그리고 남편의 자리는 비어 있는데 이것은 마치 묘주의 등장을 기다리고 있는 듯하다. 보통 실내에서 부부가 마주 보고 있던 이전의 벽화와 달리, 여기에서는 정원을 배경으로 부부가 한가롭게 쉬고 있는 정경으로 더욱 현실감 있고 여유로운 모습이다. 이를 통해 실내에 그려졌던 개방연이 야외로 옮겨서 표현되는 변화의 과정을 거쳤던 것으로 판단된다.

원대에도 묘주도가 여러 곳에서 발견되고 있는데 대표적으로는 원보산(元寶山) 원묘(元墓)의 묘주도[도 IV-23]를 들 수 있다.[40] 이전의 묘주도와 달리 이들은 테

38 이희관, 「고려전기 청자에 있어서 蒲柳水禽文의 유행과 그 배경」, 『미술자료』 67호(2001), pp. 63-88. 요와 고려 벽화와의 관련성에 대하여는 한정희, 「고려 및 조선초기 고분벽화와 중국벽화와의 관련성 연구」, 『미술사학연구』 246·247(2005. 9), pp. 169-199.

39 도판은 『墓室壁畵』(文物出版社, 1989), 도 178.

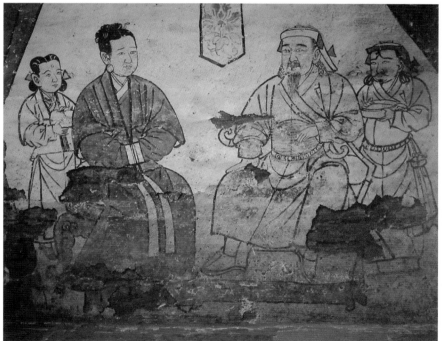

도 IV-22 〈墓主圖〉, 柿庄 六號墓, 金代
도 IV-23 〈墓主圖〉, 元寶山 元墓, 元代, 內蒙古自治區 赤峰市

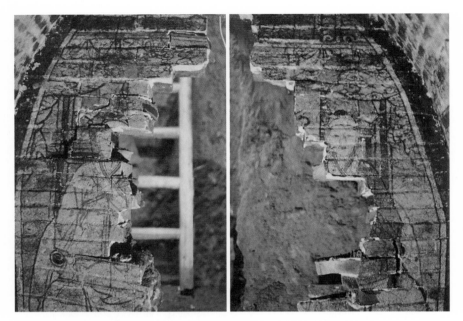

도 IV-24 〈墓主圖〉, 盧店鎭 明墓, 明代, 河南省 登封市

이불 없이 그냥 의자에 둘러앉아 있으며, 자신들의 고유한 복장으로 치장하고 있다. 남자는 모자를 쓰고 흰옷을 입고 있으며 다리를 넓게 벌리고 있는데 이런 자태는 원대의 묘주도에서 자주 보이는 현상이다. 왕족의 부인은 보통 높은 관 모양의 모자를 쓰고 있는데 여기서는 평상복으로 고관을 쓰지 않고 있다.

　　원대의 부가둔(富家屯) 1호묘에서는 묘주가 역시 버드나무 아래에서 음악을 듣고 있으며 외출을 위해 말이 대기하고 있는데, 이것은 금대의 도 IV-22에 보이는 화면과 유사하여 이 시기의 특징으로 보인다. 그리고 부가둔 1호묘에는 특이하게 묘주의 병환을 위로하기 위하여 여인들이 방문하는 병문안 장면이 있는데 이러한 화면은 일반 회화에서도 찾아보기 어려운 풍속화적인 장면인 것이다. 장막 아래에 침상이 그려져 있는 것이 이채롭다. 후기 벽화에서 풍속화적인 요소가 계속 늘어나다가 문병하는 장면까지 그려지게 되었던 것으로 해석해볼 수 있다.[41]

　　벽화의 전통은 사실상 원대를 끝으로 소멸한다고 할 수 있지만, 현재 명대에 조성된 몇 기의 벽화고분이 확인되고 있어 중국인들의 분묘 벽화에 대한 선호도가 약화되기는 했어도 지속되었음을 알려준다. 그 가운데 하남성 등봉시(登封市) 노점진(盧店鎭)에서 발견된 묘주도[도 IV-24]는 중국 분묘 벽화에서 묘주도 역사의

마지막을 장식하는 기념비적인 작품이다.[42] 그러나 아쉽게도 남자 묘주가 있는 부분이 깨져서 보이지 않으나 바닥에 묘주의 두부가 남아 있는 것으로 보아 남자 묘주가 그려졌던 것은 확실하다. 좌우에는 두 부인이 그려져 있어 부인이 두 명이었음을 알 수 있다. 여성들은 조신하게 그려져 있으며 이전과 달리 실제의 인물을 대하는 것과 같은 실재감이 느껴진다. 명대는 회화가 매우 발달했던 시기이고 또 사실적으로 표현하는 데에도 충분한 조건이 갖추어져 있었기 때문에 마치 초상화를 그리듯이 사실적으로 정교하게 묘주도를 표현하였다. 한쪽 벽면 전체를 모두 차지하면서 그려진 자세한 묘주도는 세 사람의 묘주 부부 초상화라고 부를 만하다. 다만 남자 부분이 깨어져서 최고로 자세한 초상화 같은 묘주도를 잃게 된 것이 아쉽다.

5. 맺음말

묘주도는 서한대에 나타나기 시작하여 동한대와 육조시대에 유행하였던 벽화고분의 주요한 요소였다. 이 당시에는 묘주도가 서한대의 서왕모를 대신하여 묘의 주요 자리를 차지하였고, 표현에 있어서도 서왕모와 같이 신격화되어 다른 사람보다 훨씬 크고 위엄 있게 묘사되었다. 자세는 정면을 바라보고 있는 것이 많고 부부인 경우는 나란히 앉아 있거나(병좌) 마주 바라보고 있는 형태(대좌)가 일반적이었다. 묘주도이기는 하지만 실제의 인물을 표현하려고 하기보다는 개념화된 존재로서 신과 같은 조상의 이미지로서 후손에게 복을 나누어주는 존재로 인식되고 또 표현되었다.

　　그러나 육조시대에 들어가서는 양상이 달라지면서 그 특성에 의해 전반기의 위진 16국시대와 후반기의 남북조시대로 나누어볼 수 있다. 위진 16국시대는 아직 한대의 전통을 계승하고 있어서 대좌와 병좌의 자세를 많이 취하였고 시종들

40　Nancy Shatzman Steinhardt, "Yuan Period Tombs and Their Decoration: Cases at Chifeng," *Oriental Art* (1990. 12), pp. 198-221.

41　화면은 『中國美術全集』 중 『墓室壁畵』 도 186에서 찾아볼 수 있다. 遼寧省博物館, 「凌源富家屯元墓」, 『文物』 (1985. 6), pp. 55-75.

42　더욱 자세한 내용은 鄭州市文物考古硏究所, 『鄭州宋金壁畵墓』(科學出版社, 2005), pp. 270-278 참조.

이 대개 작은 크기로 그려졌다. 그러나 집 안에서 손님을 맞이하는 모습을 즐겨 그리고, 가무나 연락(宴樂)을 지켜보고 있는 것은 인간으로서의 묘주 이미지를 강조한 표현이라고 할 수 있다. 후반기인 남북조시대에는 묘주행렬도가 나타나고, 위엄 있게 앉아 있으나 시종들과 비슷한 크기로 그려진 것은 묘주를 더 이상 조상신으로 인식하기보다는 하나의 인간으로서의 묘주를 고려한 것이라고 생각된다.

당대에는 묘주도가 거의 그려지지 않아 일종의 공백기이자 소멸기라고도 이해할 수 있다. 비록 묘주도는 그려지지는 않았지만 그가 존재한다는 정신적 가정 하에 묘주를 위한 다른 여러 장면들, 즉 여자와 남자 시종들이 일하는 장면, 연회도를 비롯해 행렬도, 의장도 등이 그려졌다. 그러나 송대에 들어오면서 묘주도는 다시 부활하여 자주 보이는데 이때의 표현은 일상생활 속의 묘주 모습을 즐겨 그렸다. 마치 무덤 안을 거실처럼 꾸며서 그곳에 앉아서 생활하는 것처럼 보인다. 묘주에 대해서는 인간적인 대우에 그치지 않고 부인과 마주 앉아 차를 마시며 음악을 듣는 여유로운 모습으로, 부인은 화장하고 글 쓰는 것과 같은 장면으로 표현되었다.

요·금·원대는 한족을 누르고 이민족인 유목민이 중국을 다스렸던 시기이므로 분묘 벽화에는 이들의 고유한 풍속과 중국의 문화가 혼재되어 나타나고 있다. 목축과 목양을 하는 화면이 자주 등장하고 말이 묘주의 출행을 대기하고 있는 장면이 즐겨 그려진다. 묘주들은 자신들의 전통적인 복장을 하고 있는 경우가 많으며 전통 음식과 차가 그려져 있다. 더구나 지주나 부유한 상인들까지 분묘를 조성하게 되면서 일상적인 요소들이 더욱 많이 포함되었다. 그 결과 현실적인 주제들이 묘주들을 둘러싸고 표현되었으며 무덤 안이 실제 주택 안과 다를 바가 없게 되었다.

묘주도를 통하여 중국 벽화의 흐름을 살펴보았다. 묘주도는 관념적인 표현에서 점차 사실성을 더해가는 단계로 표현되었으며 묘주가 무덤 안에 있다는 가정 하에 화면들이 그려졌으므로 묘주를 그리지 않는 경우가 훨씬 많았다. 그럼에도 표 IV-1, 표 IV-2, 표 IV-3에서 확인되는 것처럼 약 100곳에 가까운 묘주도는 중국에 얼마나 많은 묘주도가 그려졌는지를 말해준다. 묘주도와 아울러 그 주변 벽화와의 관계 그리고 의미와 해석은 우리가 계속 탐구해야 할 과제라고 생각한다.

V

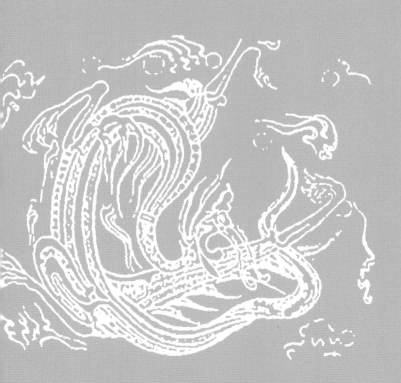

고려 및 조선 초기 고분벽화와
중국 벽화와의 관련성 연구

고대 미술은 당연히 벽화를 중심으로 논의되는 측면이 강한데 이 현상은 고려시대까지도 지속된다. 고려시대에는 일반 회화가 많이 남아 있지 않아 연구에 어려움이 많다. 이 점을 해소하고 고구려 벽화 이후의 진행을 살펴보기 위해 고려의 벽화를 검토해보았으며 당시 중국의 어떤 벽화들과 관련이 있는지를 살펴본 것으로 학술적 의미가 있는 연구라고 생각한다. 이 시도는 고려와 송, 요, 금, 원 등과의 관계를 검토해보는 것으로 앞으로 미술의 다른 분야와 더불어 연구할 여지가 더 있는 것이다. 이 글은 『미술사학연구』 246·247호(2005. 9)에 실렸다.

1. 머리말

한반도에서는 고분벽화가 고구려시대에 크게 성행하였으나 벽화를 묘제로 사용하지 않았던 신라가 삼국을 통일하면서 벽화가 급속히 사라지게 되었다. 그러나 고려에 들어와서는 다시 석실분을 이용한 벽화고분들이 축조되어 고구려 벽화의 전통을 계승하게 되었다. 고려의 고분벽화는 일부 내용이 알려져왔고 새로이 발견되는 경우도 있어 앞으로 우리가 연구해야 할 과제이기도 하다.

고려의 고분벽화는 대부분 북한 지역인 개성에 있어 벽화의 내용과 사진이 충분히 공개되지 않아 연구의 여건이 그다지 좋은 형편은 아니다. 그러나 이미 소개된 벽화만으로도 그 회화적 내용을 어떻게 해석하느냐 하는 것은 여전히 추구할 만한 흥미 있는 대상이라고 할 수 있다. 고려와 조선 초기의 고분벽화는 이미 연구된 바 있지만 중국에서 새롭게 발견된 고분벽화들이 계속 출현하고 있어 중국의 고분벽화와의 관련성 문제는 아직 더 고찰의 여지가 있다.[1]

고려와 조선 초기의 고분벽화는 현재 19기 정도가 파악되며 이 중 15기가 북한 지역에 있고 4기가 남한 쪽에 있다. 북한에 있는 것의 대부분은 당시의 수도였던 개성 주위에 분포되어 있는데 벽화도 대개 왕릉에서 나타나고 있다.[2] 대부분은 고려시대의 고분벽화들이며 밀양시의 박익묘(朴翊墓)만이 1420년, 즉 조선 초기에 조성되어 한국의 벽화시대를 마감하고 있다. 이 고분의 벽화도 고려적인 특색을 많이 보이고 있으므로 여기서 함께 다루어보고자 한다.

지금 전하는 고려시대의 화적은 주로 불화가 많으며 일반 감상용 회화는 많지 않다. 따라서 고분벽화는 일반 회화의 부족한 양상을 보충해주는 중요한 의미를 지닌다. 뿐만 아니라 고려의 고분벽화는 내용상에서 이전의 고구려 고분벽화와 달리 새로운 세계를 보여주고 있다. 이러한 고려의 고분벽화는 그 새로움으로 말미암아 매우 한국적인 것으로 간주되는 면이 없지 않으나 면밀히 살펴보면 중

1 고려의 고분벽화에 대한 연구로는 안휘준, 「고려시대의 인물화」, 『한국 회화사 연구』(시공사, 2000), pp. 225-251; 동저, 「파주 서곡리 고려 벽화고분의 벽화」, 위의 책, pp. 252-264; 동저, 「松隱 朴翊墓의 壁畵」, 『考古歷史學志』第17·18 合輯(동아대학교박물관, 2002. 10), pp. 579-604; 정병모, 「공민왕릉의 벽화에 대한 고찰」, 『강좌미술사』17호(2001. 12), pp. 77-95; 장호수, 「개성 지역 고려왕릉」, 『한국사의 구조와 전개』(혜안, 2000), pp. 145-168 등과 북한에서 나온 여러 발굴조사 보고서가 있다.

2 전체 고분벽화의 내용은 표 V-1에 수록되어 있는데 대부분 북한 개성시 주변에 있고 남한에 있는 것이 안동시의 西三洞 고분, 거창군 屯馬里 고분, 밀양시의 박익묘, 장단군 瑞谷里 고분 등이다.

표 V-1 고려시대의 벽화묘

명칭	연대	벽화 내용		위치	출전
		벽	천장		
顯陵 (1代 太祖 王建陵)	943년	동벽: 매화, 참대, 청룡 서벽: 매화, 소나무, 백호 북벽: 벽화 흔적 (현무?)	성수도 (8개의 별)	개성시 開豊郡 解線里	고고학연구소,「왕건왕릉(고려태 조현릉)이 발굴되었다」,『조선고고 연구』, 1993년 제2호, pp. 47-48.
安陵 (3代 定宗)	949년	동벽: 풍경, 참대, 꽃, 나무 남벽: 건물 서벽, 북벽: 벽화 흔적	천문도 (156개의 별)	개성시 開豊郡 高南里	김종혁,「개성일대의 고려왕릉 발굴보고(1)」,『조선고고연구』, 1986년 제1호, pp. 39-42.
景陵 (11代 文宗)	1083년	인물 풍속	천문도	개성시 板門郡 仙跡里 景陵洞	왕성수,「개성일대 고려왕릉에 대 하여」,『조선고고 연구』, 1990년 제2호, pp. 32-35.
西三洞	12세기 초	四神圖, 인물도	성수도, 운문도	경상북도 안동시 西三洞	임세권,『서삼동 벽화고분』, 안동 대학교박물관, 1981.
裕陵 (16代 睿宗)	1122년	벽화 흔적		개성시 開豊郡 五山里	김종혁,「개성일대의 고려왕릉 발굴보고(2)」,『조선고고연구』, 1986년 제2호, pp. 32-36.
智陵 (19代 明宗)	1197년	四神圖로 추정	(성수도)	개성시 長湍郡 長道面 杜梅里 智陵洞	
陽陵 (20代 神宗)	1204년	동벽, 남벽: 벽화 흔적 서벽, 북벽: 인물 흔적(풍속)	천문도(직경 123cm의 원 안에 북두칠성 등 158개 의 별무리와 달)	개성시 開豊郡 高南里	김종혁,「개성일대의 고려왕릉발 굴보고(2)」 왕성수,「개성일대 고려왕릉에 대 하여」
韶陵 제5릉 (24代 元宗)	1274년	대나무, 소나무	천문도	개성시 開豊郡 韶陵里	왕성수,「개성일대 고려왕릉에 대 하여」
高陵 (25代 忠烈王妃 齊國大長公主)	1296년	벽화 흔적			김종혁,「개성일대의 고려왕릉발 굴보고(2)」
屯馬里	12-13세기	동실: 천녀 서실: 주악천		경상남도 居昌郡 南下面 屯馬里	『거창둔마리 벽화고분 및 회곽묘 발굴조사보고』, 문화재 관리국, 1974.
水落岩洞 1호분	13세기	동, 서, 북면 3면에 걸쳐 상단: 12支 하단: 四神圖		개성시 開豊郡 高南里	김원룡 편,『국보』, 동화출판공사, 1974.
明陵 (29代 忠穆王)	1349년	나비, 꽃 서벽: 꽃, 나무	천문도	개성시 開豊郡 煙陵里	왕성수,「개성일대 고려왕릉에 대 하여」
聰陵 (30代 忠定王)	1351년	벽화 흔적		개성시 開豊郡 五山里	김종혁,「개성일대의 고려왕릉발 굴보고(2)」 리창언,「고려돌칸흙무덤의 몇가 지 문제」
七陵 4호분	고려 말	벽화 흔적	북두칠성	개성시 開豊郡 解線里	김종혁,「개성일대의 고려왕릉발 굴 보고(2)」
法堂坊 2호분	고려 중기 이후	四神圖, 獸冠人身의 12支	일월성신	경기도 坡州郡 津西面 법당방 2호분	이홍직,「고려벽화고분발굴기」, 『한국고문화 논고』, pp. 3-36.
瑞谷里 (1호묘 權準墓?)	14세기 (1352년?)	獸冠人身의 12支	성수도, 북두칠성, 운문도	경기도 坡州郡 津東面 瑞谷里	『파주 서곡리 고려벽화분 발굴조 사 보고서』, 1993

명칭	연대	벽화 내용		위치	출전
		벽	천장		
玄陵 (31代 恭愍王)	正陵: 1365년 玄陵: 1372년	동, 서, 북면: 12支 각4상씩 獸冠人身의 12지상 (四神圖?)	해, 북두칠성, 三星그림 한쌍	개성시 開豊郡 解線里	전주농, 「공민왕 현릉」, 『고고학자 료집 3, 각지유적정리보고』, 과학 원출판사, 1963, pp. 220-235.
鐵原郡 內門里		12지신, 팔괘도		강원도 鐵原郡 內門里	양익룡, 「철원군 내문리 고려돌상 자 무덤에 대하여」, 『문화유산』 5 호, 1961.
朴翊墓	1420년	동, 서벽: 인물풍속, 매화, 대나무 남벽: 말과 마부	성수도의 흔적	경상남도 밀양 시 古法里	심봉근, 『밀양고법리 벽화묘』, 세 종출판사, 2002.

* 벽화고분의 위치는 이전의 것과 달리 표현된 것이 많이 있는데 이것은 『조선향토대백과』 2권 개성시편(평화문제연구소, 2004)에 근거해 새로 편성된 행정구역을 반영한 것이다.

국과의 관련성을 보이는 예들이 많아 주의를 요한다. 따라서 이 글에서는 중국 고분벽화와의 비교를 통하여 관련성을 살펴보고 나아가 중국과는 다른 고려와 조선 초기 고분벽화의 독자성을 재확인해보고자 한다.

2. 고려 및 조선 초기 고분벽화의 현황과 주제

고려와 조선 초기의 벽화고분은 19기가 보고되고 있으나 내용을 아직 다 밝히지 못한 것들이 많아 자료가 풍부하다고 말할 수는 없다. 특히 북한에 있는 고분들 가운데는 도판이 전혀 알려지지 않고 있는 것도 있다. 이러한 어려운 여건하에서 현재확인된 자료를 바탕으로 주제를 분류해보면 대체로 다음과 같이 나누어볼 수 있다.

십이지가 표현된 것, 송, 죽, 매 등의 나무나 꽃들이 표현된 것, 공양예물들을 나르는 모습, 말과 마부가 보이는 출행도, 별자리를 표현하는 성수도(星宿圖)와 운문도(雲文圖), 오랜 전통의 사신도, 주악천녀상(奏樂天女像) 그리고 팔괘도 등을 꼽을 수 있다. 이 글에서는 이와 같은 다양한 주제들 가운데 동시대 중국의 고분벽화 주제와 관련된 표현이 보이는 앞의 네 가지에 집중하여 살펴보고자 한다.[3] 이 주제들은 대개 중국에서 시작되어 한국에 전래된 것들인데 시기가 다르고 상황이 다르다 보니 중국과는 표현이나 기법이 달라진 경우가 많다. 따라서 앞의 네 주제

3 성수도나 운문도도 양은 많으나 별자리에 대한 깊은 이해가 필요하여 다음 기회로 미루고, 사신도는 중국의 한대와 한국의 고구려 때부터 전해오는 오래된 주제이므로 생략하고, 주악천녀상은 중국에 유사한 예가 없으므로 논외로 하고자 한다.

에 한정하여 어떤 면이 중국과 관련이 있으며 어떤 면이 중국과 다른지를 살펴보고자 하는 것이 이 글의 취지이다.

십이지상이나 송, 죽, 매와 같은 나무들은 고구려 고분벽화에서는 발견되지 않은 주제들이며, 인물풍속도는 고구려 고분벽화에도 있으나 내용상 차이를 보인다. 고구려 고분벽화가 당대 이전의 중국 고분벽화와 관련되어 있다면 고려시대 이후의 고분벽화는 당대 이후의 중국 고분벽화와 관련이 깊다고 할 수 있다. 즉 당과 그 이후의 송, 요, 금, 원 등의 중국 벽화들과 관련이 있는 것이다.

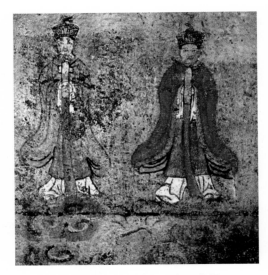

도 V-1 십이지 중 용과 뱀, 고려 1372년, 공민왕릉

지금까지 이들 주제와 중국과의 관련성은 일부 조사되고 연구된 바가 있지만 이 글에서는 이 문제에 더 집중하여 새로운 중국 고분벽화의 자료와 비교하여 관련성을 부각해보고자 한다. 중국에서도 송, 요, 금, 원의 벽화들이 계속 새롭게 발굴되고 있어 예전에 우리가 알지 못하였던 많은 자료들이 현재 축적되고 있는 실정이다. 이들이 우리의 고려 고분벽화의 정체를 더 잘 드러내줄 수 있는 근거가 된다고 생각된다.

십이지신상을 벽화에 표현하는 것은 고려 고분벽화의 가장 큰 특징으로 부각되어왔다. 개풍군의 공민왕릉[도 V-1], 수락암동 1호분, 장단군 서곡리 권준묘(權準墓)와 같이 중요한 고분들에서 십이지상이 많이 출현하여 주목을 끌게 되었다. 중국에서도 십이지상을 표현한 예들이 많이 발견되므로 그 관련성을 더욱 세밀하게 추적할 수 있게 되었다. 이들은 무덤 밖에 호석(護石)으로 두르는 통일신라시대의 예들보다는 중국의 고분벽화나 묘지석의 표현과 관련이 깊다.

송, 죽, 매의 표현도 기존의 연구에서는 중국에서 발견된 바가 없어 우리의 독창적인 처리로 보았으나 최근 중국에서도 이런 표현이 보이는 벽화들이 나타나고 있어 우리의 독창적인 표현으로만 해석이 어렵게 되었다. 그러므로 이들과의 비교를 통하여 그 관련성을 검토해볼 필요가 있는 것이다.

1993년에 개성에서 왕건릉이 발견되었다.[4] 이 능의 동벽과 서벽에 그려진 매화, 대나무, 소나무 그림은 벽화로는 동양에서 처음 나타나는 주제이므로 각광을

도 V-2 매화와 참대, 고려
943년, 현릉

받았으며 고려의 독창성을 보여주기에 충분한 것 이었다[도 V-2]. 송, 죽, 매는 원대에 많이 나타나는 문인화의 주제이므로 이 그림은 동양 최초의 문인화라고 하였으며 943년에 조성된 왕건릉은 당연히 동양 최초의 문인화가 그려진 벽화고분이 된 셈이었다. 그러나 이 점은 이후 중국에서 발견된 새로운 고분벽화들에 의해 최초의 자리를 넘겨주게 되었으며 내용적으로 문인화라고 보기 어려운 기법이었다. 따라서 이와 같이 기존에 확인된 개념도 다시금 검토해볼 필요가 있는 것이다.

　2000년에는 새로 밀양시에서 고려 말의 문신인 송은(松隱) 박익(1332-1398)의 묘가 발견되었다.[5] 박익묘는 1420년(세종 2)에 조성된 것이라 시기적으로는 조선 초가 되나 묘주인 박익이 1398년에 사망하였고 그가 정몽주, 길재, 이색 등과 함께 고려 말의 팔은(八隱)으로 꼽히던 사람이라 고려 고분벽화의 특성도 갖고 있다. 이 벽화에는 기존의 고려 고분벽화들에 보이지 않던 많은 새로운 표현이 등장하여 고려 고분벽화의 경계를 넓혀주었다[도 V-3]. 음식을 나르는 여인들, 말과 마부의 표현 그리고 윤곽선을 쓰지 않는 묵죽과 묵매도 등은 이전의 고려 고분벽화에서 보이지 않던 주제들이었다[도 V-4]. 이들이 어느 정도 한국적인 것인지, 중국의 무슨 벽화들과 관련이 되고 있는지에 대해서는 대개 고구려나 요대의 인물풍속도와 관련이 지적되었다.

4　현릉의 벽화에 대하여는 김영심, 「고려태조 왕건릉 벽화에 대하여」, 『조선예술』(1993. 11), pp. 52-53과 「왕건왕릉이 발굴되었다」, 『조선고고연구』 87호(사회과학원, 1993), pp. 47-49와 같은 짧은 보고 기록이 있다.

5　박익묘의 발굴보고서는 심봉근, 『밀양고법리벽화묘』(세종출판사, 2002)가 있다.

도 V-3 서벽의 벽화 모사도, 조선 초기 1420년, 박익묘
도 V-4 동벽의 벽화 모사도, 조선 초기 1420년, 박익묘

　　그런데 근래에 중국에서는 새로이 송·요·금·원대의 벽화들이 다수 발견되어 이와 같이 기존에 알려졌던 한국 벽화들의 주제와 내용들도 새로운 중국 벽화들과의 비교를 통한 재검토가 요망되며 이런 측면에서 시론적으로 접근해보고자 한다. 앞으로 중국에서 더 많은 벽화들이 나타나면 우리의 기존 개념을 수정해야 할 단계에 이를 수도 있다고 본다.

3. 십이지상의 표현

십이지상은 통일신라시대부터 고려시대에 걸쳐 능묘의 호석(護石)에 이미 나타나고 있어 한국에서도 긴 역사를 지니고 있을 뿐만 아니라 한국적인 특색이라 할 수 있다.[6] 그러나 호석이 아닌 다른 형태로 표현된 십이지상은 중국에서 더 긴 역사를 갖고 있는데 전국시대부터 형상화되기 시작하여 한대와 육조시대에도 선각(線刻)이나 도용(陶俑)으로 조형화되고 있다. 그리고 수대에는 묘지석에 선각으로 사람의 몸에 얼굴만 동물로 표현하는 수두인신(獸頭人身)의 모습으로 표현되고 있다.

도 V-5 십이지 중 말, 唐代 889년, 陝西省 乾縣 靖陵

그러나 벽화로 표현되는 십이지상은 중국에서는 위진남북조시대의 누예묘에 보이는데 여기서는 십이지가 완전한 동물의 형상으로 묘사되고 있다.[7] 예컨대 축(丑)은 소의 모습으로 그대로 표현되고 있다. 다른 십이지도 모두 동물의 형태로 천장에 여기저기 나뉘어 그려지고 있다. 당 말에 이르러서는 벽화에서도 십이지가 사람의 몸에 얼굴만 동물의 모습으로 표현되는 인신수수(人身獸首)의 형태로 표현된다. 당의 황제릉인 정릉(靖陵)에서 찾아볼 수 있는데 손에는 홀(笏)을 들고 소매가 긴 옷을 입고 있다[도 V-5]. 옷은 붉은 윤곽선으로 칠해 있고 측면으로 서 있는 모습으로 그려지고 있다.

이 벽화에 보이는 인신수수의 모습은 당대의 일반적인 형태인데 벽화보다는 묘지석에서 더 쉽게 찾아볼 수 있다.[8] 당대에

6 한국의 12지상 능묘호석에 대하여는 강우방, 「신라 십이지상의 분석과 해석」, 『佛敎藝術』(1973. 1), pp. 25~75; 장현희, 「통일신라 능묘 십이지상의 연구」(동국대학교 대학원 미술사학과 석사학위논문, 1997) 등 참조.

7 도판은 『中國美術全集』 繪畵編 12 墓室壁畵(文物出版社, 1989), 도 68과 太原市文物考古硏究所 編, 『北齊妻叡墓』(文物出版社, 2004), 도 20과 도 21에서 볼 수 있다.

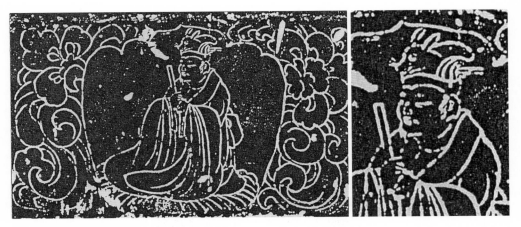

도 V-6 십이지 중 토끼, 唐代 910년, 碑林 石彦辭 墓誌石

는 기관(紀寬) 묘지, 고원규(高元珪) 묘지, 요의(姚懿) 묘지 등 많은 예들이 있어 인신수수의 모습은 이미 당대에는 정착되었다고 생각된다. 인신수수 모습은 대략 757년에서 831년 사이에 존속되었다고 니시시마 데이세이(西嶋定生)에 의해 구체적으로 지적된 바와 같이 당대의 전형적인 형태이다.[9] 그러나 당 말에 이르러 새로운 변화가 나타나는데 그것이 인신인수의 형태이면서 머리 위에 십이지의 동물이 표현된 관을 쓴 모습이다. 이것을 인신수관(人身獸冠)이라 묘사하기도 하는데 이 형태는 묘지석에 먼저 나타난다. 910년 제작된 석언사(石彦辭) 묘지석에는 앉아 있는 모습의 인신수관의 형태가 보이고[도 V-6] 안수충(安守忠)의 묘지석에는 인신인수에 십이지가 관에 그려지지 않는 것까지 등장하고 있다. 즉 당대에 인신수수에서부터 인신수관까지 다 나타나며 최종적으로 당 말에 등장하는 인신수관의 형태가 이후 오대(五代)와 요를 거치면서 보편화된다고 볼 수 있다.

그 다음 오대에는 이런 당 말에 묘지석에 보이던 것이 좀 더 구체적으로 조각이나 벽화로 표현되고 있다. 오대에 조성된 오월국의 왕실묘나 북방의 왕처직묘(王處直墓)에서는 인신인수에 손에 십이지를 들고 있는 모습들이 많이 보인다.[10] 이것은 오대 시기의 특징이면서 또한 인신수관으로 넘어가는 과도기적 형태를 보여준다. 오월국의 왕실묘에서 발견되는 십이지상은 대개 인신인수에 손에 십이지를 들고 있는 모습들이다. 대개 고부조로 처리되고 예외 없이 손에 십이지를 형상화한 동물들을 들고 있는 모습은 손에 들기도 하거나 옆에 동물을 배치하는 왕처직묘와는 약간의 차이를 보인다. 이렇게 손에 들고 있는 형태는 이미 당 말에 최재(崔載)

도 V-7 묘지석, 五代 958년, 陝西省 彬縣 馮暉墓

의 묘지석에서 보이고 있지만 오월왕묘들이나 왕처직묘에서는 더 크고 확실하게 고부조로 처리되어 천장 바로 밑의 벽감이나 벽면의 아래쪽에 안치되고 있다.

그리고 같은 오대의 958년에 조성된 풍휘묘(馮暉墓)에서는 묘지석에 인신수관의 모습이 표현되고 있다[도 V-7].[11] 이것은 당말의 인신수관의 표현이 계승되고 있는 것인데 형태가 명확하게 잘 드러나고 있다. 즉 인신수관의 표현은 십이지를 손에 안고 있는 형태와 잠시 공존하고 있었다는 것을 말해주고 있다.

중국에서는 십이지상이 묘지석의 둘레를 장식하는 선각으로 많이 제작되는데 이 전통은 요대에 최성기를 맞는다. 요대에는 많은 황제나 왕족부터 고위관리까지 대부분의 묘지석에 십이지상을 선각으로 새겼으며 형태는 인신수관의 모습이다.[12] 이제 십이지상으로 묘지석을 장식하는 것은 일반화되고 있으며 요대나 송대의 벽화에서도 발견되고 있다. 요대의 십이지상은 애책(哀冊)이라 불리는 황제의 묘지석에 많이 보이는데 성종(聖宗)황제[도 V-8], 도종(道宗)황제, 흠애(欽哀)황후, 인의(仁懿)황후, 인덕(仁德)황후 등의 왕족들의 묘지석에서 찾아볼 수 있고 그 밖에도 여러 관리들의 묘지석에서도 찾아볼 수 있다.[13] 그리고 북경의 한일(韓佚) 요묘(遼墓), 선화(宣化)에 있는 요묘 M2 장공

8 唐代와 당대 이전의 十二支에 대하여는 西嶋定生, 「中國·朝鮮·日本における十二支像の變遷について」, 『古代東アジア史論集』 下卷(吉川弘文館, 1978), pp. 295-337; Judy Chungwa Ho, "The Twelve Calendrical Animals in Tang Tombs," *Ancient Mortuary Traditions of China* (Far Eastern Art Council Los Angeles County Museum of Art, 1991), pp. 60-83; 장현희, 앞의 논문, pp. 7-14; 趙超, 『古代墓志通論』(紫禁城出版社, 2003) 등 참조.

9 西嶋定生, 위의 논문, p. 312.

10 『五代王處直墓』(文物出版社, 1998), 채색도판 29-32; 「杭州·臨安五代墓中的天文圖和秘色磁」, 『考古』 第3期(1975), pp. 186-194; 臨安市文物館, 「浙江臨安五代吳越國康陵發掘簡報」, 『文物』(2000. 2), pp. 4-34.

11 『五代馮暉墓』(重慶出版社, 2001), 도 48과 도 49 참조.

12 蓋之庸, 『內蒙古遼代石刻文硏究』(內蒙古大學出版社, 2002).

13 田村實造, 小林行雄, 『慶陵』1·2(京都大學文學部, 1953)에는 요대 황제와 황후의 哀冊(묘지석)이 모두 실려 있다.

유(張恭誘, 1069-1113)묘와 M5 장세고(張世古, 1050-1108)묘에서는 벽화로 표현된 십이지상을 만날 수 있다[도 V-11].[14]

우리나라의 경우 고려에서 자주 발견되는 십이지상은 이러한 당이나 오대의 형태가 아니라 송대나 요대의 십이지상과 관련이 있다고 생각된다. 요와 고려는 서로 교류가 많았고 요의 기술자를 포함한 많은 이주민들이 고려에 넘어와 살고 있었기 때문에 고려에서 요의 문화를 찾는 것은 그다지 어려운 일은 아니다.[15] 고려와 요는 조공으로 문물을 교환하였으며 공무역과 사무역이 모두 활발했던 것으로 확인된다. 이러한 벽화는 고려에 들어왔던 요의 기술자나 화가들이 전했을 수가 있으며 그 밖에도 고려인이 배워 왔을 수도 있을 것이다. 그 전래 경로는 확실히 알 수는 없으나 영향관계는 유추해볼 수 있다.

십이지가 그려진 고려의 벽화는 5기가 알려져 있고 그중에서 도판이 확인되는 것은 수락암동 1호분[도 V-9], 서곡리 권준묘[도 V-10], 그리고 공민왕릉[도 V-1] 등 3기이다. 이들은 모두 인신수관을 하고 있으며 손에는 홀을 잡고 있다.[16] 옷은 소매가 매우 넓은 활수포(闊袖袍)를 입고 있는 것은 모두 공통된다. 그러나 관의 모양에는 차이가 있는데 수락암동과 공민왕릉은 양관[梁冠, 중국은 진현관(進賢冠)]을 머리에 쓰고 있으며 관 위에 십이지가 그려져 있다. 그러나 서곡리 권준묘에는 개책(介幘)을 쓰고 옷은 직령포(直領袍)를 입고 방심곡령(方心曲領)을 착용하지 않은 점에서 앞의 두 고분과 차이를 보인다. 이러한 의복의 모습과 형상은 대체로 요대의 중국 복식과 유사하며 그의 영향을 지적하지 않을 수 없다.[17] 차이점으로는 공민왕의 무덤의 경우 옷이 곡선을 그리며 강하게 웨이브를 주면서 그려진 점, 그리고 강한 채색을 쓴 것이 특징인데 이 점은 고려화된 것이며 독자적인 표현을 하기에 이르렀음을 말해준다.

수락암동의 경우 얼굴의 모습이 제대로 전하는 것을 보면 얼굴 표정이나 자세 등이 서로 다른 것을 알 수 있다.[18] 이 점은 화가의 기량을 말해주며 중국이 대

14 北京市文物工作隊,「遼韓佚墓發掘報告」,『考古學報』(1984年 第3期), pp. 361-380;『宣化遼墓』上·下(文物出版社, 2001) 등 참조.

15 고려와 거란과의 문물교류에 대하여는 김위현,『고려시대대외관계사연구』(경인문화사, 2003); 김재만,『거란·고려 관계사 연구』(국학자료원, 1999)를 참조할 수 있으나 미술 교류 관계에 대하여는 기술된 것이 없다.

16 더 자세한 내용은 안휘준,「고려시대의 인물화」, pp. 240-246; 정병모, 앞의 논문, pp. 77-81.

17 복식에 대하여는 고부자,「密陽 朴翊 墓 壁畵 服飾 硏究」,『密陽古法里壁畵墓』(세종출판사, 2002), pp. 207-235; 이혜진,「고려 고분벽화의 십이지상 복식 고찰」(서울대학교 대학원 의류학과 석사학위논문, 2004) 등 참조.

18 수락암동 벽화의 여러 모습은 김원용 편,『壁畵』(동화출판공사, 1974), 도 109-115 참조.

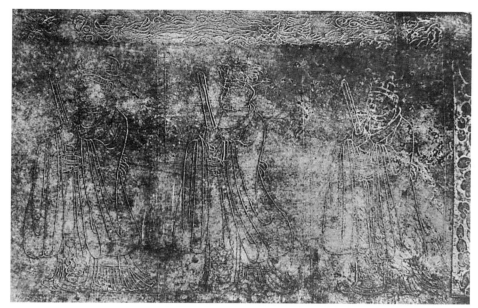

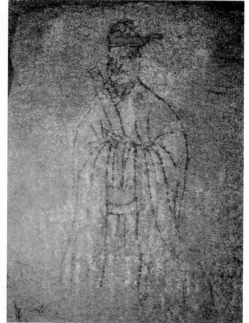

도 V-8 聖宗哀册 묘지석 덮개 측면 세부, 遼代 1031년, 慶陵 출토

도 V-9 십이지 중 용, 고려 13세기, 개풍군 수락암동 1호분

도 V-10 십이지 중 양, 고려 14세기, 파주시 서곡리 1호묘

도 V-11 張恭誘墓 천장 벽화, 遼代 1113년, 宣化

도 V-12 〈熾盛光佛 曼茶羅〉, 宋代

개 동일하게 표현하는 것에 비하여 좀 더 여유 있게 잘 표현된 단계라고 볼 수 있다. 이에 반해 공민왕릉의 경우는 모두 정면을 향하고 있고 표정도 변화가 없어 다소 도안화되고 형식화된 단계라고 볼 수 있다.

이와 같이 벽면을 크게 장식하고 있는 십이지상의 표현은 사신, 28수, 12지와 같은 많은 신을 포용하고 있는 도교의 한 측면으로 해석되어왔는데 최근에는 요대의 십이지를 요대의 불교신앙과 관련하여 특히 밀교로 해석하는 새로운 견해가 제시되었다.[19] 중국의 경우, 특히 요대에는 대개 천장에 그려지고 있는데 천장에 그려질 경우에는 12궁 황도나 별자리 28수, 그리고 꽃들과 함께 그려지면서 그 의미가 우리와 차이가 있었다고 여겨진다. 요대의 경우 십이지가 그려지는 것은 별자리나 황도 12궁 그리고 28수와 함께 치성광여래만다라(熾盛光如來曼茶羅)의 한 요소로서 등장하는 것이라고 해석되고 있다[도 V-12]. 북두칠성 만다라나 성(星) 만다라가 이와 같은 계보에 들어가는 밀교의 만다라인데, 이들은 믿는 자들에게 재앙을 물리치

19 Tansen Sen, "Astronomical Tomb Paintings from Xuanhu: Mandalas?," *Ars Orientalis*, Vol. XXIX (1999), pp. 29-54; 李淸泉, 「선화요대 벽화묘 안의 시간과 공간문제」, 『미술을 통해 본 중국사』(중국사학회, 2004), pp. 360-372.

게 해주며 병마에서 벗어나게 해주고 죽어서는 지옥에서 벗어나게 하며 극락에 태어나게 해준다고 하여 널리 신봉되었다고 한다.[20] 불교 특히 밀교가 신봉되던 요대 신앙의 한 형태로서 천장에 별자리, 28수와 함께 십이지상이 등장하는 것은 종교적인 측면이 있는데, 고려의 경우는 십이지상만 크게 그리고 있기 때문에 요와 같은 의도에서 표현되었다고 보기는 어렵다고 생각된다. 어느 면에서는 이런 여러 가지 중에서 십이지와 별자리만 채택되어 그려졌을 수도 있고 전통적인 사신이나 별자리 그리고 십이지가 전통적인 무덤 수호의 의미로만 조성되었을 수 있다. 아마도 고려에서는 방위의 개념과 무덤 수호의 의미로만 사용되지 않았을까 여겨진다.

4. 송, 죽, 매의 표현

매화, 대나무, 그리고 소나무 주제가 고려 고분벽화에서 주목을 끌게 된 것은 고려의 태조 왕건릉인 현릉(顯陵)에서 1993년에 발견되었기 때문이다. 동벽에 매화와 참대가 함께 그려지고 서벽에 매화와 소나무가 함께 그려져 있다. 이 밖에도 이러한 주제가 표현된 예로는 3대 정종릉인 안릉(安陵)에 참대와 나무가 그려지고 풍경까지 그려진 것으로 보고되고 있다. 그러나 풍경과 꽃과 나무는 어떻게 그려졌는지는 확인되지 않고 있다. 또 24대 원종릉(元宗陵)인 소릉(韶陵)에는 대나무와 소나무가 있으며 29대 충목왕(忠穆王)의 무덤인 명릉(明陵)에도 꽃과 나무, 그리고 나비가 그려져 있다고 한다.[21] 이러한 표현은 이전에 알려지지 않던 것이며 중국에서도 별로 보고 된 바가 없어 고려의 독자적인 것으로 여겨져왔다.

그리고 남한에서도 이 주제가 발견되었는데 2000년에 밀양에서 발견된 박익묘에도 매화와 대나무가 동·서벽에 나타나고 있다. 이렇듯 여러 곳에서 송, 죽, 매들이 나타나고 있으므로 왕건릉만의 특징은 아니며 고려 고분벽화 전체의 특징 중 하나로 여겨져왔다.

이렇게 여러 무덤들에서 나무와 꽃들이 등장하고 있으나 도판이 확보된 것은 이 중 현릉과 박익묘의 것이다. 따라서 이들을 중심으로 하여 중국의 알려진 경우와 비교하여 살펴보고자 한다.

우선 현릉의 경우를 보면 주제는 송, 죽, 매이나 대나무가 윤곽선으로 표현되고 있다. 이렇게 윤곽선으로 그려지는 것은 화원화가가 주로 그리는 전통적인 방

도 V-13 후실 동벽 벽화, 五代 923년, 王處直墓

법이며 당 말 오대 시기에 많이 구사되며 화원에서는 송대에도 지속적으로 유지해왔던 방식이다. 이 방식이 깨어지는 것은 11세기에 문동(文同), 소동파(蘇東坡)와 같은 문인화가들이 출현하여 한 번에 먹으로 줄기와 잎을 그리는 묵죽화의 방식이 채택되면서부터다. 이러한 새로운 방식으로 그리는 것을 문인화라고 하므로 이 현릉 벽화의 대나무 묘사방식은 문인화로 간주할 수 없는 것이다.

이런 방식으로 그려진 중국의 벽화는 923년에 조성된 오대의 왕처직묘에서 찾아볼 수 있는데 여기에는 윤곽선으로 선명하게 그려진 대나무를 찾아볼 수 있다[도 V-13].[22] 박락이 많아 전체의 모습이 확실하지는 않지만 대나무의 모습은 잘 파악된다. 그리고 10세기 후반에 조성되었던 법고현(法庫縣) 엽무대(葉茂臺)의 요묘 안에서

20 武田和昭, 『星曼茶羅の研究』(京都: 法藏館, 1995).
21 安陵의 벽화에 대하여는 김종혁, 「개성일대의 고려왕릉 발굴보고 (1)」, 『조선고고연구』(사회과학원 고고학연구소, 1986년 1호), pp. 38-42. 韶陵과 明陵에 대하여는 왕성수, 「개성 일대의 고려왕릉에 대하여」, 『조선고고연구』(사회과학원 고고학연구소, 1990년 2호), pp. 32-35 참조.
22 대나무가 그려진 장면은 도 V-13 외에도 『五代王處直墓』(文物出版社, 1998)의 도 10이 있다.

출토되었던 요대의 그림에도 역시 이런 기법의 대나무가 잘 보인다[도 V-14].[23] 많은 예가 있는 것은 아니나 대나무는 중국의 벽화에서도 확인되고 있다. 왕처직묘가 축조된 시기는 923년으로 943년의 현릉보다 시기적으로 앞서기 때문에 현릉의 이 주제의 벽화가 중국보다 앞선다고 보기는 어렵다. 그러나 소나무와 매화 가지가 모두 함께 그려진 예는 확인되고 있지 않기 때문에 고려의 독자적인 표현이라고 할 수 있을 것이다. 이 현릉에 그려진 수목들은 당시로서는 매우 세련되게 잘 그려진 것으로 아마도 당대 최고 솜씨의 화가가 그린 것으로 보인다. 이 그림이 원래 무덤의 것인지 아니면 이장 후의 것인지는 앞으로 더 검토해야 할 사항이라고 생각한다.

시기가 많이 내려가서 고려 말과 조선 초기의 화풍을 전하는 박익묘의 대나무 그림은 윤곽선을 쓰지 않은 순수한 묵죽화의 솜씨를 보여준다[도 V-15]. 이 그림이 그려지던 시기는 이미 문인화가 많이 보급되어 있던 때로서 이런 그림이 나타날 가능성은 다분하다고 하겠다. 중국에서도 이렇게 묵죽화가 벽화에 표현된 경우는 많지는 않으나 원대의 무덤에서 찾아볼 수 있다.

도 V-14 〈竹雀雙兎圖〉, 遼代 10세기, 法庫縣 葉茂臺 遼墓 출토

하북(河北) 탁주(涿州)의 원대 묘에서 보이는 벽화에는 우리나라의 묵죽화와 유사한 예가 역시 그려지고 있다[도 V-16].[24] 원대는 묵죽화가 크게 성행하던 시기라 이 주제가 벽화에까지 반영된 것으로 해석해볼 수 있다. 묵죽화는 원대에는 청화백자의 도자기에도 나타나고 있는 것으로 보아 회화 이외의 분야에까지 영향을 미치고 있는 것으로 파악된다. 그러나 박익묘에는 매화 가지가 묵죽화의 뒤쪽으로 그려져 있고 앞에는 바위까지 그려져 있어 더 세련된 표현을 보여주고 있다.

도 V-15 〈梅竹圖〉, 조선 초기 1420년, 박익묘

23 葉茂臺 遼墓에 대하여는 遼寧省博物館, 「法庫葉茂臺遼墓記略」, 『文物』(1975. 12), pp. 26-39.
24 河北省文物研究所, 「河北涿州元代壁畵墓」, 『文物』(2004. 3), pp. 42-60. 이 무덤에는 묵죽화가 도 7, 도 8, 도 9
 세 군데에서 그려지고 있다.

도 V-16 〈墨竹圖〉, 元代 14세기, 河北省 涿州 元墓

한편 탁주의 원대 묘에는 묵죽화가 세 곳에 그려지고 있어 박익묘와 같이 여러 번 그려지는 예를 볼 수 있으며 한 곳에서는 새들도 그려지고 있는데 이렇게 새가 그려지는 것은 요대의 무덤에서도 확인된다. 묵죽화뿐 아니라 앞으로 살펴볼 생활 풍속도의 경우에도 원대의 영향이 많이 보이므로 고려 고분벽화의 묵죽화의 등장은 원대의 영향으로 보는 것이 타당하다.

그리고 원대의 서안(西安) 한삼채(韓森寨) 벽화묘에는 대나무가 바위와 함께 윤곽선으로 그려지고 연한 채색으로 마무리하는 경우도 있어 윤곽선을 쓰지 않는 묵죽화와 윤곽선에 의한 채색 묵죽화가 공존하고 있었다는 것을 알 수 있다 [도 V-17]. 묵죽화의 경우 이러한 두 가지 다른 기법이 함께 사용되는 것은 명대까지도 지속되었다. 화원화가들은 후대까지도 윤곽선으로 그리고 채색으로 마무리하는 전통을 유지해가며, 문인화가들은 윤곽선을 쓰지 않는 묵죽화를 고집하는데 원대 이후에는 직업화가들도 이러한 묵죽화를 필요에 따라 구사하기도 한다. 명대의 화원화가인 임량(林良)과 같은 화가는 화원이면서도 윤곽선을 쓰지 않는 묵죽화를, 그리고 같은 화원화가인 변문진(邊文進)은 윤곽선에 채색을 쓰는 기법을 고수하고 있는 점이 이를 잘 말해준다.

도 V-17 〈대나무와 공양상〉, 元代 14세기, 西安 韓森寨 元墓

　　원대의 묵죽화는 풍도진묘(馮道眞墓)에서도 많이 보이고 있어 중국에서도 일반화되고 있음을 볼 수 있다.[25] 당시의 송, 죽, 매에 관한 문인들의 관심이 벽화에까지 반영된 것이라 해석해볼 수 있다. 박익묘에는 매죽도가 유난히 여러 번 그려지고 있는데 이것은 박익의 충절을 상징하기 위한 것이라고 해석된다.[26] 그러나 원대 탁주의 무덤에도 묵죽화가 세 번이나 그려지고 있어 과연 충절로만 해석되어야 하는지에 대하여 의문을 던져주며 그보다는 원대에 들어와 벽화와 일반 회화의 결합이라는 측면으로 볼 수도 있다. 원대의 풍도진묘에 일반 회화가 다수를 점하고 있고 특별히 벽화의 전통성을 보이지 않고 있는 것도 이러한 경향을 말해주는 것이다.

　　고려의 경우는 앞으로 안릉, 소릉, 명릉에 그려진 벽화의 화면이 공개되면 더

25 馮道眞墓에 대하여는 大同市文物陳列館, 「山西省大同市元代 馮道眞, 王靑墓淸理簡報」, 『文物』(1962. 10), pp. 34–47. 이 무덤에는 山水圖, 觀魚圖, 論道圖, 侍童圖와 같은 일반 회화 수준의 벽화가 나타난다. 이는 원대에 이르러 벽화와 일반 회화의 거리가 좁혀졌다는 것을 의미한다. 천장에는 고려청자에 많이 보이는 雲鶴文이 그려져 있어 고려와의 관련을 느끼게 한다. 대나무는 동자가 차를 나르는 장면의 배경으로 나온다. 도면은 『中國美術全集』墓室壁畵, 도 188 참조.
26 안휘준, 「송은 박익묘의 벽화」, p. 591.

잘 파악될 수 있지만 시기적으로 볼 때 949년에 조성된 안릉의 벽화에는 대나무가 윤곽선으로 묘사되고 있으리라 여겨지고 1274년의 소릉과 1349년의 명릉에는 시기가 늦으므로 윤곽선을 쓰지 않는 묵죽화가 사용될 가능성은 있으나 보수적인 왕릉이므로 윤곽선을 쓰는 채색 대나무 그림이 나타날 가능성도 상당히 있다고 생각된다. 즉 원대는 두 가지 기법이 다 가능한 시기라고 할 수 있다.

5. 생활풍속도

생활풍속도라고 규정한 이 분야는 공양행렬도나 출행도와 같은 일상생활이 묘사된 것을 말한다. 원래 이 주제는 중국 고분벽화의 경우 훨씬 더 많은 주제가 있고 고구려 고분벽화에도 많은 예들이 있어 상당히 포괄적인 주제를 일컫는다. 그러나 고려의 고분벽화에서는 이 주제의 표현이 그다지 많이 발견되지 않는다. 1083년의 문종릉(文宗陵)인 경릉(景陵)과 20대 신종릉(神宗陵)인 양릉(陽陵)에 인물풍속 장면 같은 것이 있다고 하나 도판이 확보되지 못하여 살펴볼 수 없다.[27] 이들에 대해서는 이후 도판이 구해지고 난 후에 다시 검토해보도록 하고 현재 확인되는 밀양의 박익묘에 집중하고자 한다.

박익묘가 발견되기 전에는 고려 생활풍속도가 알려진 것이 없어 별로 인식의 대상이 되지 못하였다. 그러나 이 무덤에서 새롭게 풍속적인 표현이 나타나 고려의 고분벽화를 다시 보게 되었다. 박익묘의 동벽에는 음식을 쟁반에 담아 나르는 여인들이 많이 등장하고 오른쪽에 한 남자가 지팡이를 들고 따라가고 있다. 그리고 서벽에는 또 일군의 남녀들이 물건을 들고 지나가고 있다. 그리고 남벽에는 말과 마부한 쌍이 좌우로 나란히 서 있다. 이러한 풍속의 표현은 고구려 벽화에도 보이지 않던 새로운 것이며 중국과 관련이 있는 표현들이다. 동·서벽의 공양행렬도와 말과 마부의 출행도는 성격이 약간 다르므로 편의상 둘로 나누어 살펴보고자 한다.

1) 공양행렬도

이 공양행렬도를 묘주를 위한 장례 준비 행렬도로 보는 견해도 있으나 이 행렬도는 당나라 때부터 계속 그려져오던 공양도의 연장선상에 있다.[28] 당대에는 663년의 신

성공주묘(新城公主墓), 668년의 이상묘(李爽墓)를 시작으로 706년의 이중윤묘(李重潤墓)와 이선혜묘(李先蕙墓) 등에 시녀들의 공양행렬도가 계속 표현되고 있는데 이들은 묘실에서 계속 거주하는 망자의 영혼 기거를 위하여 음식을 준비하는 것이라 생각된다. 이 표현은 송대의 낙양(洛陽) 망산(邙山) 송묘(宋墓), 그리고 요대의 북경시(北京市) 재당촌(齊堂村) 요묘(遼墓)로 이어지고 있으며 선화(宣化)의 요묘군(遼墓群)에도 음식공양상이 많이 나타나고 있다.[29] 요대 벽화에는 음식뿐 아니라 차를 준비하는 비차도(備茶圖)가 많이 그려져 있어 차도 공양의 중요한 한 요소로 인식되었다.[30] 이러한 음식과 차를 공양하는 장면을 그리는 전통은 원대에 들어와 한층 일반화하는데 내몽고 적봉시(赤峰市) 원보산(元寶山)의 원묘(元墓), 산서성(山西省)의 북욕구(北峪口) 원묘, 능원(凌源) 부가둔(富家屯)의 원묘, 풍도진묘(馮道眞墓), 그리고 서안(西安) 한삼채(韓森寨)의 원묘[도 V-18]에 이르기까지 많은 예들을 찾아볼 수 있다.[31]

밀양의 박익묘에 보이는 공양행렬도는 지금까지는 요대의 공양 장면과 비교를 많이 하였으나 공양을 주제로 하는 점에서는 요대 벽화와 유사함을 보이나 그것을 표현하는 기법적인 측면에서는 요대보다는 원대의 벽화들에 더 근접함을 보인다고 여겨진다. 간략하게 무리 지어 몇 군의 인물로 처리되고 있는 화면 구성이나 공양도와 묵죽화가 같은 화면에 등장하는 점, 그리고 마부와 공양상에 모두 보이는 발립이라는 몽고인 특유의 벙거지 모자가 많이 보이는 점이나 인물이나 말들이 실제보다 키가 작게 그려지고 옷자락이 옆으로 퍼진 점 등이 공통적으로 보인다[도 V-19]. 인물에 채색이 일부 들어 있기는 하나 전반적으로 선으로만 묘사하는 방식도 원대 벽화에서 자주 보이는 특징 중 하나이다[도 V-20].[32] 이러한 특징들

27 양릉에 대하여는 김종혁, 「개성 일대의 고려왕릉 발굴보고 (2)」, 『조선고고연구』(1986년 2호), pp. 32-36.

28 장례 준비 행렬도로 보는 견해는 고부자, 앞의 논문, p. 215.

29 邙山 宋墓에 여인들이 음식을 준비하는 장면이 잘 그려져 있다. 「洛陽邙山宋代壁畵墓」, 『文物』(1992. 12), pp. 37-45. 그리고 「北京市齊堂遼壁畵墓發掘簡報」, 『文物』(1980. 7), pp. 23-28도 좋은 예이다. 李淸泉은 요대 벽화의 경우 후실의 의미는 亡者가 잠을 자기 위한 공간이 아니고 생활하는 공간 즉 堂의 의미가 있다고 분석하고 있으며, 따라서 음식을 나르는 여인들이 당에서 생활하는 망자를 시중드는 장면이라고 보았다. 李淸泉, 「선화요대 벽화묘 안의 시간과 공간문제」, pp. 368-372.

30 李淸泉, 「宣化遼墓壁畵中的備茶圖與備經圖」, 『藝術史硏究』4(2002), pp. 365-387.

31 項春松, 「內蒙古赤峰市元寶山元代壁畵墓」, 『文物』(1983. 4), pp. 40-48; 「凌源富家屯元墓」, 『文物』(1985. 6), pp. 55-75; 『西安韓森寨元代壁畵墓』(文物出版社, 2004) 등 참조.

32 원대 벽화가 채색보다 수묵이나 선으로 많이 그려지는 것은 수묵화의 성행과도 관련이 있지만 벽화의 쇠퇴를 상징하고 있다. 이전에 보이던 정성과 노력이 사라지고 간략히 처리하고 있다. 이와 함께 벽화의 주제로 일반 감상용 회화의 주제가 많이 등장하고 있는 것도 벽화의 고유성과 전통성이 퇴색되어가는 것을 반증하는 것이다.

도 V-18 〈대나무와 공양상〉 부분, 元代 14세기, 西安 韓森寨 元墓

도 V-19 동벽의 벽화 부분, 조선 초기 1420년, 박익묘

도 V-20 서벽의 벽화 부분, 조선 초기 1420년, 박익묘

은 요대에는 별로 드러나지 않던 것이며 원대의 고분벽화에 새롭게 등장하는 특징들이다. 이런 여러 가지 측면에서 박익묘의 공양행렬도는 이와 유사한 중국의 예와 비교해볼 때 원대의 경향을 많이 반영하고 있어 원으로부터의 영향이 있었음을 느낄 수 있다.

두 나라의 벽화는 전체적으로 보아 유사하지만 세부적으로는 중국과 차이를 보이는 것도 있다. 여성들이 쟁반을 드는 장면에서 쟁반의 크기가 매우 큰 것이 있고 주전자 같은 것을 들고 가는 모습, 그리고 머리에 함지박 같은 것을 이고 가는 모습은 중국 벽화에서는 보기 어려운 것이다. 이 점은 한국 여성들이 당시 머리에 물건을 이는 모습을 사실적으로 반영한 것이 아닐까 한다. 그리고 어린 소녀가 주전자를 들고 바삐 뒤따라가는 모습으로 그려진 것은 해학성을 보이는 것이기도 하다. 여성들의 머리 모양도 중국과 조금 다를 뿐만 아니라 T자형의 지팡이를 들고 있는 점, 매죽도가 화면의 일부로 조그마하게 등장하는 것이 아니라 생활풍속도와 대등한 비중으로 크게 다루어지고 있는 점도 새로운 면모이다. 박익묘의 풍속 장면은 박락이 심해 반 정도가 파악이 되지 않고 있어 더 많은 한국적 특징을 파악할 기회를 놓치게 된 것이 안타깝다.

2) 출행도(말과 마부도)

말과 마부 들이 등장하는 출행도는 한국의 고분벽화에서는 그다지 등장하지 않았던 것이나 중국에서는 긴 역사를 갖고 있는 주제였다. 원래 출행도는 묘주가 부하들과 함께 말을 타고 밖으로 나가는 장면과 돌아오는 장면으로 이루어져 있으며 위진남북조시대에 즐겨 그려지던 것으로 누예묘, 만장묘, 서현수묘 등에 두루 보이던 것이었다.[33] 이것은 병사들이 일렬로 쭉 서서 의장기를 들고 있는 의장행렬도와 함께 위진남북조시대에는 필수적으로 등장하던 주제였다. 이러한 출행도는 고구려의 안악 3호분과 덕흥리 고분에도 보이고 있다. 특히 안악 3호분의 행렬도는 규모가 가장 크고 장려하나 고구려에서는 초기에 조금 보이다 사라지는 주제이다.

33 육조시대 출행도의 모습은 『北齊婁叡墓』(太原市文物考古研究所, 2004), 도 1-도 5와 山西省考古研究所, 「太原北齊徐顯秀墓發掘簡報」, 『文物』(2003. 10) 등에서 찾아볼 수 있다.

출행도와 의장행렬도는 이후 당대에도 지속되었는데 이현묘(李賢墓), 이중윤묘와 같은 왕자들의 벽화묘에 자주 등장하였으며 이선혜묘나 신성공주묘, 방릉(房陵)공주묘와 같은 공주묘의 경우에는 시녀행렬도로 대체되기도 하였다.[34] 당대의 후반기에는 연회도, 수하인물도, 주악도(奏樂圖)와 같은 여러 종류의 생활풍속도가 증가하면서 순수 마차행렬도가 감소하는 추세를 보였다.[35]

이렇게 쇠퇴하던 행렬도가 다시 부상하는 시기는 요대에 들어와서이다. 요대에 와서는 많은 사람이 등장하는 행렬도 대신에 한 필의 말과 마부만 그리는 단순한 형태가 나타나 성행하기 시작하였다. 물론 그림은 단순하게 되었으나 그 의미는 이전의 마차행렬도의 연장선상에 있으며 한 필의 말과 마부는 묘주를 기다리고 있는 것이며 출행을 나가는 것을 상징하고 있는 것이다.

한 필의 말과 마부로 이루어져 있는 요대의 전형적인 행렬도는 요대 초기의 923년 조성의 보산묘(寶山墓)에서부터 나타나고 있는데 거란인이 말의 고삐를 잡고 주인이 나오기를 기다리는 모습이다.[36] 이러한 표현은 1018년의 진국공주묘(陳國公主墓)[도 V-21], 11세기의 고륜기(庫倫旗) 2호묘와 북삼가(北三家) 1호묘, 12세기의 선화의 장공유묘 등 많은 곳에서 찾아볼 수 있다.[37] 이들은 거란인이 고삐를 잡고 있는 모습인데 대체로 말과 마부가 크기도 비례에 맞추고 세부도 정확하게 묘사하는 사실적인 기법으로 착실하게 그려지고 있다. 말안장이 정교하게 표현되어 있고 인물도 헤어스타일까지 정확하게 사실적으로 묘사되어 있다.

그러나 박익묘에 보이는 말과 마부도[도 V-22]는 한 필의 말과 마부의 형태라는 점에서는 요대의 특징과 통하나 발립을 쓴 작은 키의 마부가 작은 말을 끌고 만화 같이 그려지고 있으며 윤곽선만으로 처리되고 있는 모습은 원대의 벽화에 보이는 출행도와 유사하다. 원대의 북욕구묘나 적봉(赤峰)의 삼안정묘(三眼井墓)에서 표현된 출행도는 가만히 서 있는 말과 마부도는 아니고 말을 타고 가는 모습이나 말과 마부가 아담하고 작게 그려지고 발립을 쓰고 있으며 윤곽선만으로 표현

34 당의 벽화에 대하여는 張鴻修, 『中國唐墓壁畵集』(嶺南美術出版社, 1994)와 『陜西新出土 唐墓壁畵』(重慶出版社, 1997) 등 참조.

35 宿白, 「西安地區唐墓壁畵的布局和内容」, 『唐墓壁畵研究文集』(三秦出版社, 2001), pp. 40-62.

36 「内蒙古赤峰市寶山遼壁畵墓發掘簡報」, 『文物』(1998. 1), pp. 73-95. 寶山墓는 당대 벽화의 전통을 계승하면서도 요의 새로운 경향을 보이는 중요한 벽화묘이다. 한 필의 말과 마부, 그리고 문 앞을 지키고 있는 인물들을 모두 요의 독특한 복식과 두발로 표현하고 있으며 대나무와 소철 등이 그려져 있어 이색적이다.

37 『遼陳國公主墓』(文物出版社, 1993), 도 1과 도 2와 『宣化遼墓壁畵』(文物出版社, 2001), 도 85 참조.

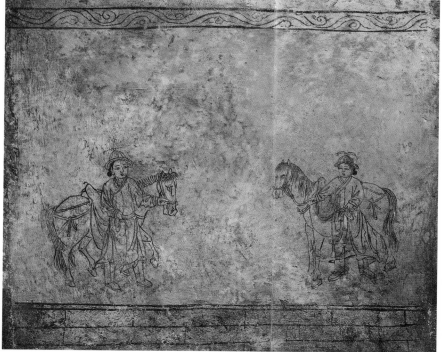

도 V-21 〈出行圖〉, 遼代 1018년, 陳國公主墓
도 V-22 남벽의 벽화, 조선 초기 1420년, 박익묘

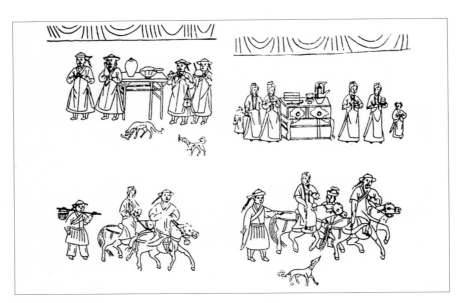

도 V-23 벽화들 모음, 元代 14세기, 山西省 文水縣 北峪口 元墓

되고 있는 점이 유사하다.[38] 북욕구 원대 묘에 보이는 여러 장면[도 V-23]은 여러 가지 면에서 우리의 박익묘에 가장 근접하는 표현 기법을 보여주는 중국의 예라고 할 수 있다. 음식을 들고 나르는 모습이나 말을 타고 가는 인물 표현이 크기나 표현법에서 박익묘와 가장 가깝게 보인다. 공양행렬도의 표현이나 출행도의 표현 모두 원대의 특징이 두드러지게 보이는 점에서 박익묘의 벽화는 요대보다는 원대의 형태에 더 가깝다고 판단된다.

고려 후반부는 원의 지배하에 오래 있었기 때문에 이러한 원대의 벽화 표현이 박익묘에 보이는 것은 어쩌면 당연하다고도 할 수 있다. 그러나 박익묘에서 발립 위에 다시 깃털 같은 것을 꼽고 있는 점이나 남자인지 여자인지 구별이 안 되게 그린 점, 그리고 한 필의 말과 마부가 서로 마주 보고 있는 점은 중국과 차이를 보이는 것이다. 두 필의 말은 아마도 묘주와 그의 부인을 위한 것이라 생각되는데 이러한 서로 바라보는 처리는 고려의 독자적인 표현이라 여겨진다.

6. 맺음말

고려의 회화는 불화를 제외하고는 그다지 많이 남아 있지 않은 형편이다. 반면에 벽화에서는 19기의 벽화고분을 통하여 많은 장면들이 전해오고 있는 실정이다. 그러나 이 벽화들도 5분의 4 정도가 북한에 있어 그 내용을 온전히 알 수 없는 것이 많다. 그렇지만 기왕에 알려진 벽화들도 그 의미와 내용을 다시금 검토해볼 필요가 있는 것이 있는데 중국 벽화와의 관련성이 그 한 예다. 그 관련성이 제대로 파악되지 않으면 고려의 벽화가 매우 창의적이라 중국에 없는 것이 많다는 식으로 오해될 소지가 있다. 이 글에서는 이 점에서 새로이 발견된 많은 중국의 벽화들과 비교를 시도해봄으로써 기존의 인식이 합당한지를 검토해보고자 하였다. 이를 통해 다음과 같은 측면들을 파악하게 되었다.

주제로서는 여러 가지 중에서 십이지상과 송, 죽, 매와 같은 수목들, 그리고 생활풍속도에 한정하여 검토해보았는데 생활풍속도는 다시 공양행렬도와 출행도로 나누어 살펴보았다. 우선 십이지상의 경우는 중국의 십이지상 중에서 인신수관의 형태가 들어오게 되었다고 보았다. 인신수관의 십이지상은 당대부터 보이나 고려와 관련 있는 것은 요대의 십이지상들로서 요대에는 벽화와 묘지석에 많이 보이는데 요와 교류가 많았던 고려로 전래되었을 가능성이 높다고 보았다.

다음으로 송, 죽, 매는 왕건릉인 현릉에서부터 보이는 것인데 이것은 동양에서 최초로 표현된 문인화의 주제라는 해석에 대하여 다른 견해를 제시하였다. 대나무에 윤곽선을 쓴다는 점에서 문인화는 될 수 없으며 윤곽선을 쓰는 대나무도 현릉보다 연대가 올라가는 왕처직묘에 이미 보이고 있기 때문에 동아시아에서 벽화에 처음 등장하는 것은 아니라고 보았다. 그러나 현릉에서 보다시피 매화와 소나무를 함께 그리는 것은 중국에 보이지 않는 고려적인 특색이고 높이 평가할 시도라고 보았다. 그리고 조선 초기의 박익묘에 보이는 매죽도는 그의 충절을 상징하기 위해 벽면에 여러 번 그려지고 있다는 의견이 있는데 원대의 고분벽화에도 여러 번 묵죽화가 보이고 있어 해석상 주의를 요한다. 묵죽화 자체는 일반적인 원대의 문인 묵죽화의 솜씨를 보여준다.

38 項春松·王建國, 「内蒙古昭盟赤峰三眼井元代壁畫墓」, 『文物』(1982. 1), pp. 54-58; 山西省文物管理委員會, 「山西文水北峪口的一座古墓」, 『考古』(1961. 3), pp. 136-141 등 참조.

마지막으로 생활풍속도는 밀양의 박익묘에서 확인되었다. 지금까지 이 주제는 주로 요대의 생활풍속도와 비교해왔는데 이 글에서는 원대의 벽화묘에 보이는 생활풍속도와의 관련성을 지적하여 보았다. 주제는 이미 요대의 무덤들에서도 나타나고 있지만 기법적으로는 원대의 벽화 표현과 유사하다고 보았다. 크기를 작고 아담하게, 윤곽선만으로 표현하는 점, 그리고 만화와 같이 코믹하게 그리는 점, 원대 특유의 발립을 표현한 점 등이 영향관계를 보이는 것이다. 그러면서도 음식을 머리에 인다든지 큰 함지박 같은 것을 안고 간다든지 말과 마부를 좌우로 마주보게 그리는 것 등은 중국 고분벽화에서는 볼 수 없는 고려적인 특색으로 보았다. 의미상으로는 묘주의 장례행렬도이기보다는 무덤 안에 있는 묘주를 위한 공양행렬이며 음식과 차가 준비되어 나아가고 있는 모습이라 생각된다.

　　앞으로 북한에 있는 고려 고분벽화들의 내용이 더 알려지면 더 나은 해석과 분석이 가능할 것이기에 남북 교류에 기대를 걸어보며, 계속 새롭게 발굴되는 중국의 벽화고분들에도 관심을 기울여 상호 비교를 통하여 더 나은 검토가 이루어지기를 고대해본다.

VI

조선 전반기 회화의
대중 교섭

2004년 10월에 한국미술사학회 주최로 〈한국미술의 대외교섭: 제6회 학술대회 조선 전반기 미술의 대외교섭〉이라는 주제 아래 전국 미술사학대회가 이화여자대학교에서 열렸다. 이 글은 여기서 필자가 회화 부문을 맡아 발표한 것으로 조선 전반기 회화에서의 대중(對中) 관계를 다룬 것이다. 조선시대 회화의 기본 골격이 잡히는 이 시기에 중국 회화와의 관련성, 그리고 화풍의 비교를 통하여 어떤 점이 중국과 관련이 있고 어떤 면이 다른지를 부각시키고자 하였다. 여기서 필자는 안견이 당시 명대 원체화풍의 영향을 상당히 받았을 것으로 추정하였으며 안평대군 소장품의 곽희 그림이 모두 진적이 될 수 없음을 지적하였다. 이 글은 후에 『조선 전반기 미술의 대외교섭』(예경, 2006)에 포함되었다.

1. 머리말

한국과 중국 사이에서 회화 교섭은 지속적으로 이루어져왔으나 삼국시대부터 고려 시대까지는 문헌 자료와 전하는 작품이 부족하여 충분한 이해와 분석이 힘들었다.[1] 그러나 조선시대에는 이전과는 비교할 수 없게 대중(對中) 회화 교섭의 내용을 파악 할 수 있는 기록과 작품들이 많아져 양상이 크게 달라졌다.[2] 특히『조선왕조실록』이 나 조선 문인들의 개인 문집에는 표 VI-4과 표 VI-5에서 보듯이 조선에 유입된 중 국 화적(畫蹟)들 및 중국에 전래된 조선 화적들이 상당히 언급되고 있어 한·중 간의 회화 교류가 어떠하였는지에 대한 우리의 견해를 보다 성숙시키고 있다. 이렇게 전 반적인 상황은 향상되었지만 조선 초기에 한해서는 작가나 제작 연대를 알 수 있는 작품의 양이 너무 적어 당시의 화단 상황뿐만 아니라 중국의 영향관계를 파악하기 에 어려움이 많다. 초기의 거장인 안견만 해도 확실한 진적이 〈몽유도원도〉한 점만 전하는 실정이라 화풍에서의 영향관계를 살피기에 상당한 한계를 지닌다.

이러한 어려움을 알면서도 주어진 자료와 여건 속에서 조선 전반기 대중 회 화 교류를 세 가지 측면으로 나누어 분석해보고자 한다. 즉 인적 교류, 화적의 교 류, 그리고 화풍의 교류인데 편의상 초기와 중기로 나누어보았다. 대상 시기는 개 국한 1392년부터 중기가 끝나는 1700년까지를 범위로 하였으며 초기는 1550년까 지이다.[3] 조선 전반기는 조선이 건국하고 일단 안정되었다가 1592년과 1597년 왜 군의 침입으로 국가가 전란에 크게 휩싸였으며 얼마 후 1627년과 1636년 청의 연 이은 침공으로 다시금 전란을 맛보는 어려운 때였다. 이에 따라 중원은 명에서 청 으로 주인이 바뀌었으나 조선은 그대로 지속되어 18세기의 번영을 기약하는 때이

1 高麗時代의 繪畫交涉에 관하여는 고유섭,『高麗時代의 繪畫의 外國과의 交流』,『學海』第1輯(京城帝大文科助 手會 編)[『韓國美術史及美學論攷』高裕燮全集 3(통문관, 1993), pp. 73-85에 재수록]; 안휘준,「高麗 및 朝鮮 王朝 初期의 對中繪畫交涉」,『亞細亞學報』제13집(1979. 11), pp. 141-170[동저,『한국 회화사 연구』(시공사, 2000), pp. 285-307에 재수록]; 박은순,「高麗時代 繪畫의 對外交涉 樣相」,『高麗 美術의 對外交涉 - 韓國美術 의 對外交涉 -』第8回 전국미술사학대회 발표요지(한국미술사학회, 2002. 10. 26), pp. 3-21 등 참조.
2 朝鮮時代 前半期의 대중 회화 교섭을 다룬 글로는 안휘준, 위의 논문; 진준현,「仁祖·肅宗 年間의 對중국 繪畫교 섭」,『講座美術史』12號(한국불교미술사학회, 1999), pp. 149-180; 박은화,「朝鮮初期(1392~1500) 繪畫의 對中交涉」,『講座美術史』19號(한국불교미술사학회, 2002), pp. 131-153 등이 있으며 중기와 후기를 함께 다 룬 글로는 최경원,「朝鮮後期 對淸 회화교류와 淸회화양식의 수용」(홍익대학교 대학원 미술사학과 석사학위논 문, 1996) 등이 있다.
3 조선 회화의 시기구분은 안휘준,『韓國繪畫史』(일지사, 1980), pp. 91-92에 있는 4분기설을 따랐음.

기도 하였다.

　한·중 간에는 주로 사행(使行)을 통하여 많은 문물의 교류가 공적, 사적으로 이루어졌으며 아울러 서화의 교류도 사행원(使行員)과 화원(畵員)들을 통하여 이루어졌다. 고려시대와 같이 사행원들이 여러 곳을 쉽게 다니지는 못하였으나 이들을 통하여 중국의 서화문화가 한국에 전해지고 한국의 미술도 중국에 전해지게 되었다. 제약된 자료 속에서 조선 전반기 한·중 간의 회화 교류의 상황을 재검토해보고자 한다.

2. 사행을 통한 인적 교류

조선시대의 사행을 통하여 어떤 화가들의 왕래가 있었는지를 살피는 것이 이 장의 목적이다. 조선시대의 사행은 한국과 중국 간의 역대 사행관계에서 가장 전형적인 조공관계를 보인다고 말해진다.[4] 명은 조선에 대하여 삼년일공(三年一貢)을 원했으나 조선이 일년삼공(一年三貢)을 제시하였다. 조선은 1404년에 명에서 고명(誥命)과 인신(印信)을 받아 양국 관계가 정상화되었는데 유구국(琉球國)은 이년일공(二年一貢), 일본국은 십년일공(十年一貢)인 것과 비교해 조선의 일년삼공(一年三貢)은 예외적인 것이다. 이렇게 잦은 조공을 원한 것은 발달된 중국의 문화를 신속히 받아들이자는 의도가 깔려 있었으며, 지리적, 군사적 정보도 얻으며 아울러 사무역을 통하여 경제적 손실을 보전(補塡)받고 나아가 서적 등을 많이 구입하기 위한 다목적 의도에 따른 것이다.

1) 조선 초기

정규적인 사행은 조선 초기에는 일년삼공이었는데 1531년부터 1회 더 늘어 일년 사공이 되었다.[5] 『통문관지(通文館志)』에 보면 정초(正初)에 보내는 정조사(正朝使) 또는 하정조사(賀正朝使), 동지를 축하하는 동지사(冬至使), 황제의 생일을 축하하는 성절사(聖節使), 황태자의 생일을 축하하는 천추사(千秋使) 등이었다. 이러한 정규적인 사행 외에도 비정규적인 사행이 많아 표 VI-2에서 보듯이 실제로는 한 해에 열두 번 정도까지 가기도 하였으며 따라서 한 달에 두 번에서 세 번까지 떠난

경우도 많이 있었다. 청대의 사행은 병자호란 후인 1637년부터 시작되었다. 정기적인 사행은 동지사, 정조사, 성절사, 세폐(歲幣, 연공)사 네 가지였는데 너무 번거롭다 하여 1645년부터는 청의 요청의 의해 동지사 하나로 간소화되었다. 물론 이 밖에도 임시사행으로 사은사(謝恩使), 진주사(進奏使), 주청사(奏請使), 진하사(進賀使) 등이 계속 시행되었다.

사행의 인적 구성은 정사(正使), 부사(副使), 서장관(書狀官) 등의 핵심적인 멤버를 포함하여 정관(正官)이 30명가량이었다. 이 인원은 조선 초기에는 8-9명이었으나 세종 연간에 15명 정도로 늘어나고, 후기에 30명 정도였는데 이들을 돕는 보조인원을 합하여 1회 사행에 참여하는 총 인원은 200-300명 정도로 대규모였다.[6]

사행로는 평양에서 의주, 심양, 산해관, 통주, 북경에 이르는 육로를 주로 이용하였는데 총 3,100킬로미터에 이르는 거리였다. 갈 때는 50-60일, 북경 체류기간이 40-60일, 그리고 올 때는 50일이 걸리는 등 모두 5개월 정도가 소요되는 장거리 여행이었다. 청에 대한 사행은 1637년부터 고종 31년(1894)까지 257년 동안 699회 시행되었다. 이러한 사행을 따라 초기와 중기에 화원화가들도 함께 중국에 들어갔으나 유감스럽게도 『조선왕조실록』과 기타 문헌들에 소수의 이름만이 발견될 뿐이다.

간혹 내용의 해석에 따라 입명했던 화원화가들을 확인해볼 수 있는데 초기로는 성종(成宗) 때 이계진(李季眞)을 들 수 있다. 이계진은 1488년에 회회청(回回靑) 값으로 흑마포를 사고 안료를 사 오지 못했다는 내용에서 이름이 거론되고 있다.[7] 또 조선 중기에 해당되는 기록이긴 하지만 현종(顯宗) 6년(1668)의 기록에 보면, "중국에서 정관의 숫자를 30이 넘지 않게 하라 하였으니 가장 긴요하지 않은 화원을 먼저 줄여야 하겠다"라고 언급된 기록으로 보아 1668년 이후에는 매번 화원이 참여하지 않았을 것으로 추측된다.[8]

4 전해종, 『韓中關係史硏究』(일조각, 1970/1993), pp. 26-58; 김구진, 「조선전기 한중관계사의 시론」, 『弘益史學』(홍익대학교 사학회, 1990. 12), pp. 4-13 참조.

5 조선시대 사행에 관해서는 많은 글들이 있다. 대표적으로는 김성칠, 「燕行小攷 - 朝中交涉史의 一齣 -」, 『歷史學報』 第12輯(역사학회, 1960), pp. 1-79; 전해종, 위의 책, pp. 26-58; 황원구, 「연행록선집 해제」, 『국역연행록선집』 I(민족문화추진회, 1976), pp. 1-15; 김순자, 「여말선초 대원·명 관계 연구」(연세대학교 박사학위논문, 1999. 12); 박성주, 「조선초기 遣明 使節에 대한 일고찰」, 『慶州史學』 제19집(2000. 12), pp. 137-194; 박원호, 『명초 조선관계사 연구』(일조각, 2002) 등 참조.

6 김구진, 앞의 논문, pp. 13-16; 박성주, 앞의 논문, pp. 145-158.

7 『成宗實錄』 卷211, 19年 1月 戊午 23日條.

8 『顯宗改修實錄』 卷18, 9年 3月 乙巳 7日條.

기록에 의거해보면 조선 초·중기 수행화원들은 주로 채색을 구입하는 역할을 많이 담당하였던 것으로 보이며 공적으로는 그다지 큰 역할을 하지 못했던 것으로 생각된다. 통신사를 따라 일본에 갔던 조선의 화가들이 크게 환대를 받으면서 문화교류의 첨병 역할을 했던 그런 분위기는 중국 사행에서는 일어나지 않았던 것으로 보인다. 그러나 미술의 새로운 사조나 변화에 민감한 화가들이라 이들과 정관들에 의해 중국의 새로운 미술문화가 유입되었을 것으로 추측된다.

이 밖에도 초기에 사절로서 입명했던 문인화가로는 강희안(姜希顔, 1417-1464)과 강희맹(姜希孟, 1424-1483) 형제를 들 수 있다. 이들은 모두 작품이 전하는 문인화가들로서 강희안은 1462년에, 강희맹은 1463년에 각각 부사로 북경을 다녀왔다.[9] 이들은 당시 성행하던 명대 원체화풍(院体畵風)이나 절파(浙派)와 같은 명대의 그림을 보았을 것으로 추측되며 그들의 그림에서 그 흔적을 찾을 수 있다.

조선 초기에 사신으로 온 중국인 가운데 화가들로는 1401년 2월에 온 육옹(陸顒)과 11월에 온 축맹헌(祝孟獻) 그리고 김식(金湜) 등을 꼽을 수 있다. 육옹은 글씨와 인물에 능했던 명대의 서화가로 1401년에 명의 사신으로 와서 〈강풍조수도(江楓釣叟圖)〉를 그린 사실이 『태종실록(太宗實錄)』에 기록되어 있다.[10] 또 1465년에 사신으로 조선에 왔던 김식은 대나무를 주제로 병풍을 그려 조선의 박원형에게 선물로 주었다는 기록이 있다. 이에 세조는 화공으로 하여금 이를 모사케 하고 문인들이 시를 짓게 하였는데 그는 화풍으로는 곽희풍(郭熙風) 산수화를 그렸다고 하며 현재 그의 이름으로 전하는 작품들이 있다.[11] 조선의 학자 윤자운(尹子雲, 1416-1476)이 매화(梅花), 설죽(雪竹), 잡초(雜草), 포도(葡萄), 절죽(折竹), 죽(竹), 석창포(石菖蒲), 난(蘭), 청산백운(靑山白雲), 송(松) 등을 그린 김식의 10첩 병풍을 소장하고 있었던 점으로 보아 김식은 조선에 머무는 동안 여러 작품을 그렸던 것으로 보인다.[12] 그 밖에 사신은 아니지만 15세기 초에 중국에서 온 고인(顧仁)은 인물화를 잘 그린 것으로 알려지고 있다.[13]

2) 조선 중기

조선 중기에 입명하였던 많은 화원화가들 중 이름이 확인된 화원화가로는 선조 때에 이신흠(李信欽, 1570-1631)과 이정(李楨), 광해군 때 이득의(李得義)와 이홍규(李弘虯)를 들 수 있다. 선조 37년(1604) 기록에 따르면, 화원 이신흠을 군관이라 하고

데려간 것으로 되어 있다.[14] 이신흠은 태안 이씨 화원 집안 출신으로 17세기 초에 그린 실경산수화 〈사천장팔경도(斜川莊八景圖)〉를 남기고 있다.[15] 이정은 또 정사호(鄭賜湖)를 따라 1602년 연행한 것으로 최립(崔岦)의 문집에 보인다.[16] 이득의는 광해군 10년(1618) 중국에서 개인적으로 구해온 채색을 바치면서 그 대가로 천추사의 행차를 따라 연경에 가기를 희망하였는데 이에 승낙을 얻어 이듬해에 천추사나 성절사 중에 갈 수 있게 되었다.[17] 또 이홍규는 광해군 11년(1619) 중국에서 회회청을 사 가지고 온 것으로 칭찬받기도 하였다.[18] 그러나 『조선왕조실록』과 같은 문헌에서 거론된 수행화원의 이름은 더 이상 확인되지 않아 유감스러우나 앞으로 더 파악될 여지가 있기도 하다.

　　화원화가가 아닌 경우로는 왕족 출신인 인평대군(麟坪大君) 이요(李㴭, 1622-1658)를 들 수 있다. 그는 심양에 인질로 잠시 있었는데 1640년 2월에서 12월 사이, 그리고 1643년 10월에서 1644년 8월 두 번에 걸쳐 체류하였다. 1642년에는 진하사(進賀使)로 1643년에는 진향사(進香使)로 심양에 갔다 왔으며 이후에도 여러 차례 사행하였다. 심양에 있는 동안 중국 화공을 불러 그림을 그리게 하기도 하였으므로 그를 통해 회화 교류가 이루어지기도 하였다. 그의 그림에 중국의 문인화풍, 즉 원사대가(元四大家)나 오파(吳派) 화풍이 보이는 것도 이와 같은 그의 잦은 중국 방문과 관련이 있다고 여겨진다.[19]

9　『世祖實錄』卷28, 8年 4月 丙戌 21日條; 『世祖實錄』卷31, 9年 8月 戊申 22日條 참조.

10　『太宗實錄』卷1, 元年 2月 癸卯 14日條와 11月 壬子 28日條.

11　『世祖實錄』卷33, 10年 5月 壬申 20日條. 金湜의 字는 本淸이고 號는 朽木居士 또는 太瘦生을 썼다. 절강성 寧波 출신이며 벼슬은 中書舍人과 太僕을 역임하였다. 그의 작품은 『中國美術全集』繪畫編 6, 「明代繪畫」上(上海人民美術出版社, 1988), 도 82에서 볼 수 있다.

12　徐居正, 『四佳集』卷3, 「題茂松府元君尹公所藏大明奉使金大僕湜所畫十疊屛風十首」 참조.

13　成俔, 『慵齋叢話』卷1, "……至本朝有顧仁者 自中國出來 善畫人物 其後安堅·崔涇齊名……." 顧仁은 중국의 기록에서 아직 확인되지 않은 인물로 귀화한 중국인 화가일 가능성도 있다. 오세창 편저, 동양고전학회 역, 『국역槿域書畫徵』(시공사, 1998), p. 211, 주 46 참조.

14　『宣祖實錄』卷174, 37年 5月 辛亥 1日條 참조.

15　안휘준, 『한국 회화사 연구』, p. 527, p. 752 참조. 〈斜川莊八景圖〉는 박은순, 『金剛山圖 硏究』(일지사, 1997), 도 7 참조.

16　崔岦, 『簡易堂集』, 「送李楨從鄭亞判赴京」條. 이정에 대하여는 진준현, 「나옹 이정 소고」, 『서울대박물관 연보』 4(1992), p. 4 참조.

17　『光海君日記』卷126, 10年 4月 丁巳 28日條; 『光海君日記』卷139, 11年 4月 丁丑 24日條 참조. 이득의와 이홍규가 사행에 참여하였던 것은 진준현이 이미 밝힌 바 있다. 진준현, 앞의 논문, pp. 154-155.

18　『光海君日記』卷139, 11年 4月 庚午 17日條 참조.

19　李㴭의 행적에 대하여는 진준현, 앞의 논문, p. 163 참조.

한편 중국에서 조선으로 건너왔던 사신들 중에는 몇 명의 화가들이 있으며 사행으로 오지 않았던 중국 화가로는 소현세자를 따라 심양에서 왔던 맹영광(孟永光)을 꼽을 수 있다. 사신으로 온 인물로는 1599년에 임진왜란 시기에 경리(經理)로 왔던 만세덕(萬世德)을 들 수 있다. 한강의 남단에서 삼각산과 남산의 잠두 방향을 실사한 그림(1600)이 남아 있는데 이것이 만세덕의 작품으로 추정되기도 하였으나 의심스럽다.[20]

그 다음으로는 1606년에 명의 신종황제 황손의 탄생을 알리기 위해 내조(來朝)했던 주지번(朱之蕃)을 꼽을 수 있다. 그는 남경 출신이며 장원급제자로서 예부 시랑이 되기도 하였는데 산수와 화훼를 잘 그렸다.[21] 주지번은《천고최성첩(千古最盛帖)》이라는 화첩을 선조에게 진상하였는데 이 화첩은 오파 화풍이 조선에 전해 지는 계기가 되기도 하였다.[22] 주지번은 『고씨화보(顧氏畵譜)』의 서문을 쓴 바 있기 때문에 이때 그가 『고씨화보』를 갖고 왔었던가 하는 것도 관심의 초점이다. 주지번은 당시 명에서 오는 사신들의 무례한 행동과 심한 경제적 요구에 시달리고 있던 조선 조정에서 품격 있는 문인예술가로서의 면모를 보여 명사(明使)에 대한 인식을 바꾸는 계기가 되었으며 이후 오랫동안 그의 미담이 인구에 회자되기도 하였다.[23]

또 1645년에는 청에 인질로 가 있던 소현세자가 심양에서 귀국하는 편에 따라 들어온 맹영광을 들 수 있다.[24] 그는 3년 뒤인 1648년에 귀국하였는데 조선에 있는 동안 인조의 곁에서 그림을 많이 그렸으며 그의 작품 여러 점이 지금도 국립 중앙박물관에 전해오고 있다. 비록 뛰어난 화가는 아니나 조선에 있는 동안 이징(李澄)과 같은 화가와 교유하였으며 여러 사대부 문인들에게 그림을 그려주기도 하였다.

3. 화적을 통해 본 회화 교섭

조선 초기와 중기에 걸쳐서 많은 그림들이 중국에서 한국으로 유입되었으며 또 한국에서 중국으로 전해지기도 하였다. 실물이 남아 있는 경우는 많지 않지만 기록상에는 상당히 많은 작품들이 양국 사이에 교환되었는데 왕실에서 선물로 주고 받은 것이 있으며 그 밖에도 사행원들이 구입해서 들여오는 경우, 또 현지에서 감상하는 경우 등 여러 가지 형태가 있었다.

1) 조선 초기

조선 초기 중국화의 전래 양상은 표 VI-3에서 보듯이 안평대군의 소장품을 기록한 「화기(畵記)」에서 가장 잘 찾아볼 수 있다.[25] 이보다 앞서서는 1401년에 중국 사신으로 온 축맹헌과 육용이 조선에 와서 〈강풍조수도〉를 그린 것이 알려지고 있으며,[26] 1419년에 경령군(敬寧君) 이비(李裶) 등이 명의 황제로부터 기린·사자·복록(福祿)과 수현사(隨現寺)와 보탑사(寶塔寺)의 상서도(祥瑞圖) 5축을 받아온 것이 확인된다.[27] 김식은 1465년에 사신으로 조선에 와서 매화·설죽·잡초·포도·절죽·죽·석창포·난·청산백운·송과 대나무 그림과 병풍 등을 남겼음은 이미 언급한 바 있다.

이런 단편적인 기록과는 달리 「화기」에는 안평대군 소장에 있던 중국 그림들이 다수 기록되어 있는데 육조시대의 고개지(顧愷之)부터 원대의 여러 화가들의 작품에 이르기까지 다양하게 제시되고 있다. 송대와 원대 그림이 대부분을 차지하며 조맹부의 서예 작품이 26점으로 가장 많고 원대의 왕공엄(王公儼)과 이필(李弼)의 그림이 각각 24점으로 그 다음이다. 송대에는 곽희(郭熙)가 17점으로 단연 으뜸이다. 원대는 화가들이 20명에 이를 정도로 많은데 명대의 작품은 없어 보인다. 그리고 조선의 작품으로는 안견만이 30점으로 가장 많이 소장되고 있어 안평대군의 안견에 대한 특별한 애호를 느낄 수 있다.

이렇게 화려한 소장목록은 안평대군이 10여 년의 짧은 기간에 열심히 모은 것

20 허목, 민족문화추진위원회 역, 『국역 미수기언』 III 기언별집 발, 「이수정시화첩의 발」, p. 228; 박효은, 「朝鮮後期 문인들의 繪畵蒐集活動 연구」(홍익대학교 대학원 미술사학과 석사학위논문, 1999), p. 49, 주 2 참조. 『萬世德帖』 중 寫景은 이동주, 「겸재 일파의 진경산수」, 『겸재 정선』, 한국의 미 1(중앙일보사, 1983 개정), 도 2 참조.

21 주지번의 화풍에 대해서는 Osvald Siren, *Chinese Painting: Leading Masters and Principles*, Vol. VII (New York: The Ronald Press Company, 1958), p. 181.

22 이 화첩에 관해서는 최경원, 앞의 논문, p. 72; 박효은, 앞의 논문, p. 50, pp. 64-65; 김홍대, 「주지번의 병오 사행과 그의 서화 연구」(온지학회 발표요지문, 2004. 5); 유미나, 「17세기 吳派畵風의 전래와 수용」(전국역사학대회 발표요지문, 2004) 등 참조.

23 이렇게 요구가 심했던 명 사신은 대개 한국인으로 중국에 들어가 환관이 되었던 인물들로서 모국에 와서 행패를 부리며 안하무인식의 행동을 하였다. 중국 정부는 한국을 잘 안다고 하여 보냈으나 물의가 계속 일어 조선에서는 골머리를 앓던 일이 있었다.

24 맹영광에 관한 자세한 연구는 안휘준, 「내조(來朝) 중국인 맹영광」, 『한국 회화사 연구』, pp. 620-640 참조.

25 표 VI-3는 申叔舟, 『保閑齋集』 卷14, 「畵記」에 기재된 安平大君의 소장품 목록으로 안휘준, 『한국 회화사 연구』, pp. 299-301에 수록된 표를 참고하여 정리하였다.

26 『太宗實錄』 卷1, 元年 2月 癸卯 14日條 참조.

27 『世宗實錄』 卷6, 元年 12月 7日條 참조.

으로 되어 있다. 왕실에 전해오던 소장품을 사사로이 물려받을 수는 없기 때문에 대체로 국내에서 당시 살 수 있었던 것과 중국에 갔던 사행원이 구해 온 중국화들을 다시 안평대군이 구입한 것이 아닐까 한다.[28] 따라서 명 초에 구입한 그림으로는 원대의 작품들은 믿을 만하지만 동진과 당·송대의 그림은 진위가 의심스러운 작품들이라 생각된다. 이 당시는 중국에서도 위작이 많아 송을 포함하여 송대 이전의 그림은 진품이 별로 없기 때문에 안평대군이 구입한 그림들도 시대가 오래된 것들은 대개 진품이 아닐 것으로 보인다. 그런 점에서 17점에 이르는 곽희의 그림도 진위가 의심된다. 현재 세계적으로 한 점만이 진품으로 간주되고 있는 곽희의 그림[도 VI-1]이 비록 시기는 15세기로 올라가지만 한국에서 진품이 17점이나 존재했다는 것은 믿기 어려운 것이다. 예컨대 〈삭풍표설도(朔風飄雪

도 VI-1 郭熙, 〈早春圖〉, 北宋 1072년, 絹本水墨, 臺北故宮博物院

圖)〉, 〈풍우도(風雨圖)〉, 〈평사낙안도(平沙落雁圖)〉, 〈강천모설도(江天暮雪圖)〉, 〈급우도(急雨圖)〉와 같은 것은 주제로 볼 때 11세기에는 기대하기 어려운 내용들이다. 이런 비바람이 치는 주제들은 대개 남송 이후 그리고 명 초에 많이 나오는 것이기 때문에 곽희의 진품으로 보기는 어렵다. 특히 명 초의 원체화풍이나 절파의 그림들 중 이곽파(李郭派) 화풍을 보이는 그림들이 곽희의 그림으로 많이 전칭되고 있는 현실에 비추어볼 때 이들도 대개 원대나 명대의 전칭작으로 여겨진다.

　　표 VI-4에서 보듯이 『조선왕조실록』이나 문인들의 개인 문집에 보이는 중국 화적들의 경우를 보면 이 시기에 유입된 중국 그림으로는 송대 문동의 〈묵죽〉, 소동파의 〈묵죽〉, 왕선(王詵, 약 1048-약 1103)의 〈산수도〉, 그리고 마원의 〈송하노인도(松下老人圖)〉 등이 보인다.[29] 원대의 것으로는 조맹부의 작품들이 단연 두드러진다. 조맹부는 1464년, 1480년, 1484년, 1490년의 기록들에서 다양하게 보이며 〈수묵산수도(水墨山水圖)〉도 확인된다.[30] 이러한 조맹부 서예 작품들의 잦은 거명은 조선 초기에 조맹부체의 유행을 반영하고는 있지만 이들이 모두 진적인지는 물론

확인하기 어렵다.

또 신숙주의 「화기」에는 보이지 않던 명대의 작품들이 일부 문헌들에 보인다. 앞서 언급했던 육옹, 김식의 그림들과 더불어 선덕(宣德)황제의 〈용기도(龍騎圖)〉와 성화(成化)황제의 〈패하로안도(敗荷蘆雁圖)〉 등과 절파 화가인 왕악(王諤)의 〈산수도〉도 들어 있는데 이들은 시기적으로 보아 진품으로 여겨진다.[31] 선덕황제의 것은 성종조에 임광재(任光載)가 중국에 사신으로 갔다 오면서 사 온 것이고 성화황제의 것은 중국 사신이 갖고 와서 진상한 것이다.

이 시기에는 한국에서 중국으로 넘어간 그림들도 기록에 많이 보이는데 이들을 통하여 화적에 의한 회화 교류가 가능하였다고 볼 수 있다. 가장 대표적이고 주요한 것으로는 표 VI-5에서 잘 볼 수 있듯이 조선에서는 〈금강산도〉를 꼽을 수 있다. 1431년, 1455년, 1469년에 계속하여 〈금강산도〉를 사신들에게 선물하였으며 황제에게까지도 선물한 것을 확인할 수 있다.[32] 이러한 점은 소문이 나서 사신들이 대개 요청해 오는 경우가 많았다. 〈금강산도〉가 중국에 선물로 간 것은 이미 고려시대부터의 전통이었으며 조선 초기까지 계속되었던 현상이라고 할 수 있다. 1469년에 사신으로 왔던 정동(鄭同)은 가져간 금강산도를 북경의 홍광사(洪光寺)에 모각(模刻)하기까지 한 것이 기록에 보인다.[33] 그 밖에도 사신의 요청에 의해 〈평양형승도(平壤形勝圖)〉와 〈한강유람도(漢江遊覽圖)〉 등이 그려진 것이 특이한데 이것은 사신들이 중국에 가져가 개인의 기념으로 간직하기 위해 특별히 주문한 것이다.[34] 그리고 우리의 풍속을 보여주는 《풍속첩(風俗帖)》은 거의 매번 자동적으로 그려주었던 것으로 기록에 보인다.[35]

28 이 소장품은 대체로 만 17세인 1435년경부터 「화기」가 쓰인 만 27세 때인 1445년까지의 10여 년간에 이루어진 것이다. 안휘준 · 이병한, 『안견과 몽유도원도』(예경출판사, 1993), p. 47 참조.

29 徐居正(1420-1488), 『四佳集』 卷5, 「蔡子休家文與可墨竹」; 丁壽岡(1454-1527), 『月軒集』, 「次東坡書王晋卿畵韻」; 成俔(1439-1504), 『虛白堂集』 補4, 「題蘇東坡墨竹十絶」; 徐居正, 『四佳集』 卷3, 「題馬遠畵松下老人圖」.

30 『世祖實錄』 卷34, 10年 10月 更子 20日條; 『成宗實錄』 卷116, 11年 4月 壬戌 12日條; 『成宗實錄』 卷166, 15年 5月 己丑 3日條; 『成宗實錄』 卷238, 21年 3月 乙卯 3日條; 『成宗實錄』 卷238, 21年 3月 丙辰 4日條; 沈義(1475-?), 『大觀齋集』 卷3, 「題趙子昂水墨山水畵」.

31 『中宗實錄』 卷92, 35年 2月 丁亥 24日條; 金麟厚(1510-1560), 『河西集』 卷3, 「題王諤山水圖」.

32 『世宗實錄』 卷53, 13年 8月 戊午 26日條; 『端宗實錄』 卷14, 3年 6月 丁未 3日條; 『睿宗實錄』 卷5, 1年 4月 庚辰 27日條; 『睿宗實錄』 卷7, 1年 8月 丙子 25日條; 『睿宗實錄』 卷7, 1年 8月 丙子 25日條.

33 成海應, 『東國名山記』, 「金剛山」條, "大明中 貴人鄭同 嘗奉使 入楓嶽 及其歸也 刻于佛於 燕中之洪光寺 而象毘盧." 박은순, 앞의 책, p. 30, 주 44에서 재인용.

34 『中宗實錄』 卷84, 32年 3月 壬午 3日條 및 甲申 19日條 참조.

2) 조선 중기

중기에 들어와서 이전과 달라지는 것은 더 많은 명대 회화의 유입이다. 물론 이 시기에도 고개지의 〈황초평질양도(黃初平叱羊圖)〉와 왕유(王維)의 〈망천도(輞川圖)〉와 〈황매조계출산도(黃梅曹溪出山圖)〉, 오도자의 〈용호도〉와 같은 그림들이 유입되고 있으나 진위가 의심스러운 것은 당연하다고 하겠다.[36] 송대의 그림으로는 이 공린(李公麟), 소식(蘇軾), 이성(李成), 휘종황제, 이당(李唐), 유송년(劉松年)의 작품이 들어왔다.[37] 이 중에서는 특히 이공린과 소식의 작품에 대한 기록이 많이 보이는데 이들의 작품이 현재 세계적으로 몇 점에 불과한 것을 고려해볼 때 이 작품들역시 위작일 가능성이 높다.

그러나 동시기인 명대의 작품들은 이전 시기와 견주어 좀 더 신빙성이 있을 것이다. 명대 화가로는 심주(沈周), 문징명(文徵明), 당인(唐寅), 구영(仇英), 동기창(董其昌), 주지번, 맹영광의 작품들이 기록에 보이지만 기대만큼 다양하지는 않다.[38] 이 중에서는 문징명이 많이 보이고 있어 주목된다. 1600년에 우의정 김명원(金命元)이 문징명의 서첩을 선조에게 진상하며 그 중요성을 일깨워주고 있다.[39] 이로부터 그의 존재가 조선에 알려지게 되었고 오파에 대한 인식도 깊어진다고 볼 수 있다. 1606년에 온 주지번이 오파 화풍을 잘 보여주는《천고최성첩》을 진상하였던 것과 연결되며 이후 여러 조선 문인들의 문집에 문징명의 작품이 소장되었음이 언급되어 있다. 문징명의 작품은 낭선군(朗善君) 이오(李俣), 김만기(金萬基, 1633-1687), 홍주원(洪柱元, 1606-1672), 최후량(崔後亮), 최한경(崔漢卿) 등 여러 문인들이 소장하고 있어 특별한 애호심을 느낄 수 있다. 이 점은 아마도 문징명이 글씨와 그림, 그리고 시까지 모두 다 잘하는 진정한 삼절(三絶)이기 때문이 아닐까 한다.

17세기 전반에는 동기창의 명성도 이미 조선에 알려지고 있으며 점차 그의 작품도 구매 대상이 되고 있다. 보다 쉽게 구입할 수 있는 화가로는 당인과 구영을 들 수 있다. 직업화가들이라 문인화가들의 작품들보다 접하기가 쉬운 면이 있어서인지 이들의 작품은 조선 중기와 후기에도 많이 소장되고 있다.[40]

그러나 1651년 이후는 중국 서화의 유입이나 소장, 그리고 감상이 원활하지 못하였을 것으로 추측된다. 『조선왕조실록』의 1651년(효종 2)의 기록에 보면 "선대(先代)의 지시가 있었는데 궐내인(闕內人)은 중국의 기용(器用)과 서화를 쓰지 말고 무늬 있는 비단옷도 입지 말라"고 하는 지시가 내릴 정도로 이 시기는 호란으로

사정이 좋지 않던 때라 중국의 물건이나 서화 그리고 비단옷이 사치스럽게 느껴져 이용을 금하였다는 것이다.

이 시기에서 언급하지 않을 수 없는 것이 중국 화보들의 유입이다. 이런 화보들은 비록 진짜 작품들은 아니나 진적을 만나기 어려운 시절에 그를 대신하여 큰 역할을 하였다. 그 효용 면에서나 영향에서는 오히려 진짜 작품들보다 훨씬 더 큰 효과를 보여주었기 때문에 여기서 특별히 언급해보고자 한다.[41] 이 시기에는 1603년에 출간된 『고씨화보』를 필두로 하여 많은 화보들이 국내에 들어오기 시작한다.[42] 1607년에는 『삼재도회(三才圖會)』가 출간되고 있으며 1609년에 『해내기관(海內奇觀)』이 간행되어 이들을 통하여 조선의 화가들은 산수화의 제작에 많은 도움을 받고 있었다. 『고씨화보』는 원사대가 이후의 중국 문인화를 보여주고 있으나 간략한 선으로만 되어 있어 깊이 있는 필묵의 미를 보여주지 못하는 한계가 있다. 『삼재도회』는 산수뿐 아니라 인물, 천문, 지리 등 다방면의 지식을 보여주고 있는데 그래도 산수 분야에서 보자면 상당히 고풍스런 산수의 모습을 담고 있다. 조선의 17세기 산수화에 그 영향이 드러나고 있다.[43] 『해내기관』은 좀 더 세련된 산수의 모습을 담고 있는데 이것은 본격적인 산수화가들이 판각에 종사하였기 때문이다.

또 1627년에는 화조화를 그리는 데에 크게 참고가 되는 『십죽재서화보(十竹齋書畫譜)』가 간행된다. 산뜻한 채색과 간결한 구성은 조선의 문인화가들에게도 큰 자극이 되었다. 정운붕의 뛰어난 솜씨가 잘 발휘된 것으로 『정씨묵원(程氏墨苑)』을 들 수 있다. 다양한 구도와 아름다운 채색이 곁들여져 『정씨묵원』은 또 하나의 볼

35 『仁宗實錄』 卷1, 元年 3월 乙丑 3日條. 이 기록에는 "풍속첩을 미리 만들어놓았더라도 중국 사신이 보자고 하기도 전에 주는 것보다는 나중에 천천히 보여주는 것이 좋겠다"는 내용이 확인된다. 우리의 풍속이 이러한 화첩을 통하여 매번 중국 사신에게 전달되었음을 알 수 있다.

36 이 화가들의 작품에 대한 출전은 표 Ⅵ-4 참조.

37 이 화가들의 작품에 대한 출전은 표 Ⅵ-4 참조. 이 작품들에 관한 자세한 언급은 박효은, 앞의 논문, pp. 52-53, 56-57 및 문덕희, 「남공철의 서화관」(홍익대학교 석사학위논문, 1994), 〈부록 2〉 금릉집 권23·24 번역 참조.

38 이에 관한 문헌의 출전은 표 Ⅵ-4 참조.

39 『宣祖實錄』 卷132, 33年 12月 2日條.

40 더 자세한 내용은 유미나, 앞의 글 참조.

41 중국 화보 전반에 대하여는 고바야시 히로미쓰, 김명선 역, 『중국의 전통판화』(시공사, 2002)와 周心慧, 『中國古版畫通史』(學苑出版社, 2000) 등 참조.

42 『고씨화보』의 국내 유입 상황에 대하여는 박효은, 앞의 논문, pp. 37-44와 송혜경, 「고씨화보와 조선후기 화단」(홍익대학교 석사학위논문, 2002) 등 참조.

43 『삼재도회』가 한국 화단에 미친 영향에 대하여는 최정임, 「삼재도회와 조선후기 회화」(홍익대학교 석사학위논문, 2003) 참조.

거리를 제공하고 있다. 이런 화보들의 바탕 위에서 새롭게 등장하는 것이 『개자원화전(芥子園畵傳)』이다. 1679년에 산수 분야에서 시작된 이 화보는 멋진 채색을 보여주며 전체 그림뿐 아니라 각 부분, 즉 바위, 나무, 산봉우리, 물결 등 세부 그리는 법까지 제시하여 가장 쓸모 있는 산수화보로서의 가치를 높였다. 이런 화보들이 언제 들어오고 무슨 영향을 미쳤는가 하는 것은 매우 복잡하고 중요한 문제이며 이미 이에 대하여는 여러 연구가 있었지만 여기서는 단지 이런 화보들이 실제 작품 못지않게 조선 화단에 큰 영향을 주었다는 점만 지적하고 넘어가고자 한다.

4. 중국 화풍의 유입

1) 조선 초기

조선 초기의 중국 화풍은 당연히 사행을 통한 교류에 의해 유입되었을 것이다. 처음에는 명의 수도가 남경(南京)이어서 해로를 이용하여 남경에까지 찾아갔다. 산동반도의 등주(登州)나 여순(旅順)을 많이 이용하였는데 1409년부터는 북경의 육로 이용이 허용되어 수도가 북경으로 옮겨진 1421년부터는 언제나 육로를 이용하여 내왕하였다.

　　이렇게 다니던 사행길은 표 VI-2에서 보듯이 매년 평균 6회에 이르며 조선 초기의 진적인 안견의 〈몽유도원도〉가 그려지던 1447년까지는 개국 후 55년이 지났는데 이미 사행은 360회에 이르고 있다. 이렇게 번번한 사행으로 인하여 조선 초기에 명의 화풍이 신속히 유입되는 것은 자명하다고 하겠다. 일본의 나라시대에 견당사(遣唐使)가 15회 정도밖에 가지 않았음에도 당풍(唐風)으로 물든 것을 상기해본다면 360회의 사행의 영향은 실로 크다고 하지 않을 수 없다. 한 번 사행에 정사, 부사, 서장관의 세 명의 우수한 문인들이 가므로 360회의 사행에는 모두 1,000명이 넘는 조선의 문인들이 중국의 서화에 접하게 되고 매번 한 명의 화원이 따라갔다면 모두 200명이 넘는 화원들이 중국을 방문하였다는 계산이 나온다. 이런 시대적 배경과 상황을 유념하면서 당시의 중국 화풍의 유입을 살펴보고자 한다.

　　조선 초기에 들어오는 중국의 화풍은, 지금까지 주로 논의되고 있는 것은 이곽파 화풍, 마하파(馬夏派) 화풍, 명대의 원체화풍, 절파 화풍, 그리고 미법(米法)산

수 등이다.[44] 현재 전하는 작품들의 화풍에 근거하여 분석된 것인데 대체로 이 범주에 다 들어간다고 보인다. 그리고 여기에 속하기 어려운 작품들은 한국적인 화풍으로 분류되기도 하고 또 이곽파를 바탕으로 안견에 의해 확립된 한국적인 화풍은 안견파(安堅派)의 화풍으로 특별히 명명되기도 한다.

당시 조선에 들어온 중국의 화풍에 대한 분석은 사실상 제작 연대와 작가를 믿을 수 있는 진적이 너무도 적어 쉬운 일이 아니다. 안견의 작품은 안평대군이 30점을 소장하고 있었으며, 문집에 보이는 것들이 23점으로 모두 50여 점에 이르나 현재 〈몽유도원도〉 단 한 점만 확인되고 있어 이를 통하여 안견의 화풍을 살핀다는 것은 여간 고충이 아닐 수 없으며 정확성도 기하기 어려운 실정이다.[45]

이런 형편이지만 당시의 시대적 상황을 고려해볼 때 조선 초기에는 명 초의 원체화풍과 절파 화풍의 영향이 가장 주목된다고 생각된다. 명 초의 원체화풍은 작품이 기대만큼 많이 전하지는 않지만 지금까지 알려진 작품을 바탕으로 고려해보면 조선 초기 회화와 관련이 깊다고 생각된다.

명 초에 활동한 화원화가로는 이재(李在, 15세기 중엽 활동), 마식(馬軾, 생몰년 미상), 사환(謝環, 1426-1452 활동), 석예(石銳, 15세기 초엽 활동), 하지(夏芷, 15세기) 등을 들 수 있는데 이들은 대개 한 가지 화풍으로만 그리지 않고 여러 가지 화풍을 동시에 구사하는 특징을 보인다. 예컨대 이재의 경우는 이곽파[도 VI-2], 마하파[도 VI-3], 미법산수 등을, 사환은 채색산수[도 VI-4], 마하파, 미법산수[도 VI-5]를, 석예는 청록산수, 마하파를, 그리고 하지는 마하파[도 VI-6]와 문인 묵죽화[도 VI-7]를 동시에 구사하고 있다. 그리고 이들의 영향을 받은 절파의 시조인 대진(戴進, 1388-1462)은 위의 모든 화풍에다[도 VI-8] 원대 문인산수화풍까지 가미하고 있다[도 VI-9]. 이렇게 이전의 여러 화풍을 동시에 구사하는 것이 명대 원체화풍의 특색인데, 즉 이전의 이곽파, 마하파, 청록산수, 문인화풍 등이 분리되지 않고 하나의 형태로 종합되는 것이다. 다시 말하자면 명 초의 원체화풍은 이곽파나 원대의 마하파, 그리고 미법산수를 종합하면서 계승하고 있기 때문에 이들 간에는 병립이나 대립의 의미가 없다.[46] 조선 초기의 빈번한 사행을 통하여 유입된 중국의 화풍은 이러한 새로운 화풍인 명 초의 원체화풍이 가장

44 안휘준, 『한국회화사』, p. 92 및 동저, 『한국회화사 연구』, p. 313; 박은화, 앞의 논문, p. 134.

45 안휘준·이병한, 『안견과 몽유도원도』(예경출판사, 1991), pp. 94-95 참조.

46 명 초의 원체화풍 또는 궁정회화에 대하여는 單國强, 「明代繪畵序論」, 『中國繪畵全集』 10(浙江人民美術出版社, 2000), pp. 5-12; 박은화, 「명대 전기의 궁정회화」, 『미술사학연구』 231호(2001. 9), pp. 101-115 참조.

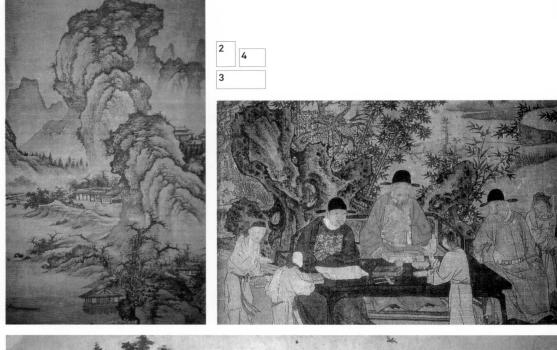

2	4
3	

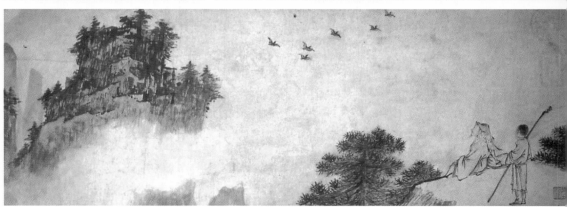

도 Ⅵ-2 李在, 〈山村圖〉, 明代, 絹本水墨, 135×76cm, 北京 故宮博物院
도 Ⅵ-3 李在, 〈歸去來兮圖卷〉 부분, 明代, 絹本水墨, 28×60cm, 遼寧省博物館
도 Ⅵ-4 謝環, 〈杏園雅集圖〉, 明代, 絹本彩色, 37×401cm, 鎭江市博物館

도 VI-5 謝環, 〈雲山小景圖〉 부분, 明代, 絹本水墨, 28.2×134.4cm, 淮安市博物館
도 VI-6 夏芷, 〈歸去來兮圖卷〉 부분, 明代, 絹本水墨, 28×60cm, 遼寧省博物館
도 VI-7 夏芷, 〈枯木竹石圖〉, 明代, 紙本水墨, 19×49.2cm, 淮安市博物館

대표적이라고 생각된다.

　이런 면에서 볼 때 안견도 여러 화풍을 구사한 화가로 추측된다. 〈몽유도원도〉[도 VI-10a]에는 원대 이곽파적인 요소가 많이 보이지만 이곽파 특유의 해조묘(蟹爪描)는 구사되고 있지 않으며 그에 더하여 명나라 초의 경향도 나타나고 있다. 도원의 윗부분에 보이는 무너질 것 같은 암벽 처리[도 VI-10b]나, 왼쪽 중간 부분의 산봉우리에 보이는 경계가 확연한 명암 처리[도 VI-10c]

등은 원대의 기법에서 한 단계 더 진전된 것이다. 아마도 50여 점에 이르는 그의 작품에는 이곽파 화풍, 마하파 화풍, 미법산수, 채색산수 등 여러 화풍이 모두 있을 것으로 여겨지는데 이들은 송대의 것이 아니고 모두 원대 이후의 화법을 보일 것이며 상당수는 명 초의 원체화풍까지 구사되었을 것으로 짐작된다. 안견은 당대 최고의 화가였으므로 명 초의 새로운 경향에 대한 정보를 많이 가졌을 것으로 짐작되어 원체화풍을 기본으로 하면서 이전의 여러 화풍을 포괄적으로 구사하였을 것으로 유추된다. 이해의 편의상 안견 당시의 한·중 회화 관계를 도면으로 만들어보면

도 VI-8 戴進, 〈雪景山水圖〉, 明代, 絹本彩色, 144.2×78.1cm, 北京故宮博物院
도 VI-9 戴進, 〈携琴訪友圖〉 부분, 1446년, 紙本水墨, 25.5×137.2cm, 베를린 동아시아미술관

도 VI-10a 安堅, 〈夢遊桃源圖〉, 1447년, 絹本淡彩,
38.7×106.5cm, 天理圖書館
도 VI-10b 安堅, 〈夢遊桃源圖〉 부분
도 VI-10c 安堅, 〈夢遊桃源圖〉 부분

표 VI-1 한·중 회화 화풍 비교표

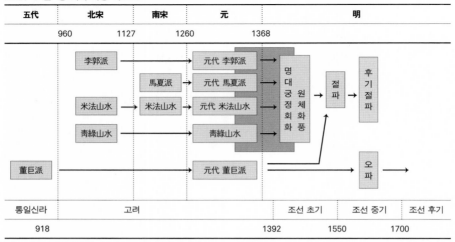

五代	北宋	南宋	元	明
	960	1127	1260	1368

■ 부분은 안견이 영향을 받았다고 보이는 화풍의 영역

대략 표 VI-1과 같은 형태가 되지 않을까 생각된다.

조선 초기의 유명한 강희안의 〈고사관수도〉[도 VI-11]는 현재 절파의 영향으로 많이 보는데 강희안은 앞서 언급했듯이 1462년에 입명한 바 있다. 그런데 절파의 시조인 대진(1388-1462)의 활동 시기와 겹쳐 영향이 가능한 시기이나 이 그림과 가장 가까운 중국 그림인 〈어부도〉를 그린 장로(張路, 약 1464-약 1538)의 시기와는 거리가 있어 절파의 영향을 회의적으로 보는 견해도 있다.[47] 그러나 원체화풍 중에도 이와 유사한 그림들이 있으니 예컨대 하지의 〈귀거래혜도권(歸去來兮圖卷)〉의 절벽 부분이나 마식이 그린 부분[도 VI-12] 그리고 석예의 〈헌원문도도(軒轅問道圖)〉[도 VI-13] 등이 모두 〈고사관수도〉의 형태를 이미 예고하고 있어 〈고사관수도〉가 명 초의 원체화풍과 절파 모두에서 가능한 그림이라고 생각된다.

전(傳) 안견의 〈적벽도(赤壁圖)〉[도 VI-14]의 경우는 절파 특유의 화풍을 보여주고 있어 중국 그림으로 볼 수도 있는데 이런 화법도 이미 원체화가인 15세기 초에 활동했던 곽순(郭純, 1370-1444)의 〈청록산수도(靑綠山水圖)〉[도 VI-15]에서 그 원형을 찾아볼 수 있다. 오른쪽으로 크게 돌출한 바위는 원체화풍의 특징을 보여주고 있으

47 홍선표, 「姜希顔과 〈高士觀水圖〉」, 『朝鮮時代繪畵史論』(문예출판사, 1999), pp. 372-381. 여기서는 절파보다는 남송대의 수묵화로 된 수월관음도에 보이는 암벽 표현 등에서 그 연원을 찾고 있다.

도 VI-11 姜希顔, 〈高士觀水圖〉, 조선 초기, 紙本水墨, 23.4×15.7cm, 국립중앙박물관

도 VI-12 馬軾, 〈歸去來兮圖卷〉 부분,
明代, 紙本水墨, 28×60cm, 遼寧省博物館
도 VI-13 石銳, 〈軒轅問道圖〉 부분, 明代,
絹本彩色, 32×151.7cm, 臺北 故宮博物院

도 VI-14 傳 安堅, 〈赤壁圖〉, 조선 중기, 絹本淡彩,
151.5×102.3cm, 국립중앙박물관
도 VI-15 郭純, 〈靑綠山水圖〉, 明代, 絹本彩色,
160.5×95.7cm, 中國文物流通協調中心
도 VI-16 張路, 〈觀瀑圖〉, 明代, 絹本淡彩,
166.4×102.9cm, 미니애폴리스미술관

14	15
16	

도 VI-17 傳 安堅, 〈四時八景圖〉 중 네 엽, 조선 초기, 絹本淡彩, 국립중앙박물관

도 VI-18 작자미상, 〈瀟湘八景圖〉, 조선 초기,
紙本水墨, 大願寺

나 〈적벽도〉는 곽순의 그림보다 더 진전된 형태로 후기
절파의 특징을 보여주고 있다. 오른쪽에 삼각형으로 돌
출한 절벽은 이미 절파의 장숭(蔣嵩, 1500년경 활약)이나
장로의 화풍을 보여주고 있다[도 VI-16].

또 안견파의 기본 화풍을 보여주는 전 안견의 〈사시
팔경도(四時八景圖)〉[도 VI-17]는 동시대 중국에서 유사
한 화풍을 찾기는 어려워 한국적인 화풍이라고 볼 수 있
는데 이것이 조선 전기의 주요 화풍이라고 할 수 있다.
전(前) 사천자(泗川子) 소장의 〈소상팔경도〉(현 진주박물
관 소장)나 양팽손(梁彭孫)의 〈산수도〉, 문청(文淸)의 〈동
정추월도〉와 〈연사모정도〉 그리고 다이간지(大願寺) 소
장의 〈소상팔경도〉[도 VI-18]를 비롯한 여러 소상팔경도
들이 이 계통에 속하는데 이들이 안견의 주요 화풍일 수
도 있고 또 안견의 여러 화풍 중 하나일 수도 있다. 〈몽
유도원도〉에 보이는 안견의 화풍은 매우 섬세하고 격조
가 있으며 필선이 침착한데 위의 그림들은 필선이 약간
빠르고 섬세하지 않아 〈몽유도원도〉와 분위기에서 차이
를 보인다. 그러나 한 작가가 여러 화풍을 갖추고 있으
므로 한 가지 화풍만을 고집할 수 없기 때문에 단정적으
로 말하기는 어려운 실정이다.

2) 조선 중기

조선 중기에 새로이 유입되는 중국의 화풍으로는 절파 화풍과 오파 화풍을 꼽을
수 있다. 절파 화풍은 이미 초기에도 들어온 바 있으나 중기의 것은 후기 절파의 화
풍으로 대체로 오위(吳偉), 장로, 장숭과 같은 화풍들이다. 더 표현적이고 강렬한 필
선을 구사하며 강한 부벽준을 즐겨 쓰는 것인데 김시(金禔), 이경윤(李慶胤), 윤인걸
(尹仁傑), 이불해(李不害), 함윤덕(咸允德), 김명국(金明國) 등의 그림에서 잘 찾아볼
수 있다.

이러한 절파 화풍의 성행은 북경에 갔던 사행원들이 반드시 들르는 유리창(琉

도 VI-19 咸允德,
〈騎驢圖〉, 조선 중기,
絹本淡彩, 15.5×19.4cm,
국립중앙박물관
도 VI-20 張路,〈騎驢圖〉,
明代, 紙本彩色, 29.8×52cm,
北京 故宮博物院

璃廠)에서 쉽게 구입할 수 있는 직업화가들의 화풍이라 신속히 국내에 들어와 유행한 것이 아닌가 한다. 이 절파 화풍은 주제면에서 볼 때 중국에서 큰 영향을 받은 것으로 여겨진다. 관폭도, 기려도(騎驢圖)[도 VI-19], 탁족도(濯足圖), 조어도(釣魚圖), 관월도(觀月圖) 등 대표적인 주제들이 대개 명에서 넘어온 것으로 생각되며 신선도와 같은 인물 주제도 절파의 영향으로 보인다[도 VI-20]. 그러나 매우 중국적인 주제, 예컨대 중국의 역사적 주제나 고사를 담은 것 또는 정치적 의도의 주제 등은 선택되지 않은 것으로 파악된다.[48]

기법적으로 본다면 중국은 강렬한 부벽준을 구사하든지 과감한 구도를 한 것이

도 VI-21 李楨, 〈山水畫帖〉 중 두 엽, 17세기, 紙本水墨, 국립중앙박물관

많이 보이지만 조선의 그림은 그렇게 강렬한 표현은 잘 보이지 않는다. 이불해의 그림과 같이 간결하고 산뜻한 구성이 보이고 부벽준도 중국처럼 진하거나 강하지 않다. 또 오위의 그림과 같이 표현적인 단계의 그림도 잘 보이지 않는다. 대체로 단순한 구도를 취하는 장로와 장숭식의 절파 그림이 성행하였다고 할 수 있다. 그리고 화조화의 경우 한국은 수묵을 주로하는 임량(林良)식이 선호되었으며 강한 채색을 구사하는 여기(呂紀)식은 그다지 추구되지 않은 것으로 보인다.

이런 점에서 볼 때 국립중앙박물관 소장의 이정의 산수화첩[도 VI-21]도 절파의 영향을 받은 작품으로 추정된다. 산뜻한 선미(禪味)가 있는 작품이지만 이런 분위기는 절파의 장로 그림[도 VI-22]에서 쉽게 찾아볼 수 있다. 신속하고 자유분방한 붓 사용은 오위나 장로를 연상시키며 특히 허리를 구부리고 지나가는 행인의 모습은 오위나 장로, 장숭의 독특한 표현이다. 전체적으로는 오위나 장로의 분위기를 잘 살린 절파풍의 조선 그림으로 보인다.

문인화풍으로는 미법산수와 오파 화풍을 들 수 있는데 미법산수화로는 이정근(李正根)의 〈미법산수도(米法山水圖)〉[도 VI-23]를 들 수 있다. 이 작품에는 "방미원장상우모옥화의(倣米元章賞雨茅屋畵意) 사위남창활우이대담심자(寫爲南窓活雨而待淡心者) 심수(心水)"라는 관기를 통해서 이정근이 남창(南窓) 김현성(金玄成, 1542-

48 절파의 회화에 대하여는 James Cahill, *Parting at the Shore* (Weatherhill, 1978), pp. 45-134; Richard Barnhart, *Painters of the Great Ming* (Dallas Museum of Art, 1993) 등 참조. 그리고 한국과의 관련성에 대하여는 안휘준, 「절파계 화풍의 제 양상」, 『한국 회화사 연구』, pp. 558-619; 이승은, 「조선 중기 소경산수인 물화의 연구」(홍익대학교 석사학위논문, 1993) 등이 있다.

도 VI-22 張路, 〈山水人物畵帖〉 중 한 엽, 明代, 紙本淡彩, 33×59.5cm, 개인소장

도 VI-23 李正根, 〈米法山水圖〉, 紙本水墨, 23.4×119.4cm, 국립중앙박물관

1621)을 위하여 미불의 그림을 방했음을 알 수 있다. 그런데 이 관기의 내용을 보면 방작의 형식을 취하고 있는데 '방○○필의'를 넘어서서 "방미원장상우모옥화의"라고 하여 작품 이름까지 적고 있는 것은 중국에서도 17세기 초를 지나야 나타나는 것이기 때문에 이 당시 조선으로서는 기대하기 어려운 표현이라 생각된다.

미법(米法)보다는 오파 화풍의 유입이 중기에는 중요한 요소라고 생각된다. 오파 화풍은 문징명의 화첩이나 『고씨화보』 등을 통하여 전해질 수 있으며 그보다는 주지번의 《천고최성첩》이 중요시된다. 여기에는 중국의 여러 시들이 그림과 함께 실려 있는데 채색화로 되어 있다. 후대에 모사된 현전하는 그림들은 오파 특유의 격조를 갖추고 있지는 못하나 원작은 문학의 회화화(繪畵化)라는 오파의 새로운 취지를 잘 살리고 있었을 것으로 여겨진다. 문징명에서 시작하여 중국의 전통 문학이나 시를 회화의 주제로 많이 삼았으며 이를 채색으로 즐겨 표현하였는데 이 화첩이 그 특징을 잘 보여준다.

오파는 원래 원사대가 화풍을 바탕으로 형성된 것이라 원사대가와 양식상 중복되는 바가 있다. 조선의 화가들이 이들을 선명히 구분하지 않고 혼용해서 사용할 가능성이 다분하였다고 생각한다. 이영윤(李英胤)의 〈방황공망산수도(倣黃公望山水圖)〉도 이런 위치에 있는 그림이라 여겨지는데, "대치초년(大癡初年) 역유차필(亦有此筆)"이라는 관기로 황공망을 표방하고는 있으나 방작을 취하는 태도나 전체 화면 구성이 이미 오파의 단계에 이르렀다고 할 수 있다[도 VI-24].

17세기에 활동한 화가들 중에서는 중국을 다녀왔던 이요의 그림에서 오파적인 분위기를 찾아볼 수 있다. 조용하고 문기 있는 표현은 원사대가를 연상시키나 이 그림은 더 정제되고 지평선도 매우 낮아 명대의 단계로 들어왔다고 할 수 있다. 또 다른 가능성 많은 인물로는 공재(恭齋) 윤두서(尹斗緖)를 들 수 있다[도 VI-25]. 많은 독

서를 통하여 중국의 문화에 익숙해 있던 윤두서가 오파 화풍을 구사했음은 현존하는 작품들이 말해주고 있다[도 VI-26].[49] 아마도 그는 작품이나 화보들을 통하여 오파 화풍에 대한 폭넓은 식견을 갖고 있었을 것으로 보인다. 그는 문인화뿐 아니라 풍속화, 지도, 인물화 등 여러 분야에서 이미 새로운 지평을 연 바 있다.

5. 맺음말

조선 초기와 중기에 걸쳐서 한·중 간의 회화 교류를 인적인 측면, 작품의 측면, 그리고 화풍의 측면 세 부분으로 나누어 살펴보았다. 한·중 간에는 이전의 고려시대에 비해 교류가 현격히 늘어났으며 빈번한 사행으로 명의 문화가 신속히 조선에 유입된 것을 확인할 수 있었다.

인적인 측면에서는 중국에서 사신으로 온 인물들 중에 그림을 그릴 줄 알았던 이들에 의해 중국의 화풍과 화적이 전해졌으며 이들 중에는 주지번이나 맹영광과 같이 한국 화단에 영향을 미치는 이들도 있었다. 그리고 조선 전반기에 중국에 간 화원화가들은 기록에 거의 남아 있지 않아 이계진, 이신흠, 이득의, 이홍규 등 몇 명의 이름밖에 확인하지 못하였다.

작품의 측면에서는 표 VI-4에서 보듯이 상당히 많은 작품들이 중국에서 조선으로 또 조선에서 중국으로 유입되었는데 중국에서 조선으로 넘어온 것이 더 많으나 대부분 전하지 않아 기록으로만 알 수 있으며 또 이들 중에는 진적이 아닌 작품들도 상당수

도 VI-24 李英胤, 〈倣黃公望山水圖〉, 17세기, 紙本水墨, 97×28.8cm, 국립중앙박물관

49 윤두서의 미술에 관하여는 이내옥, 『공재 윤두서』(시공사, 2003) 참조.

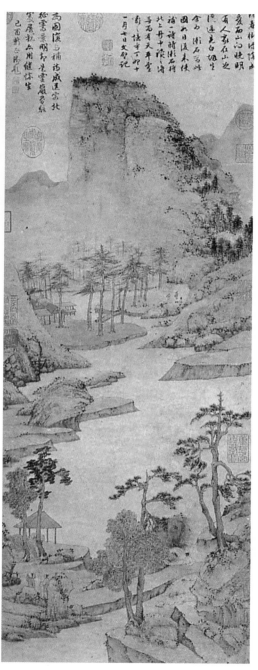

도 VI-25 尹斗緖, 〈秋景山水圖〉, 윤씨가보화책, 조선 후기,
紙本彩色, 24.2×22cm, 해남 종가
도 VI-26 文徵明, 〈雨餘春樹圖〉, 明代, 紙本彩色,
94.3×33.3cm, 北京 故宮博物院

포함되었던 것으로 보인다.

　마지막으로 화풍상에서는 초기에는 여러 화풍 중에서 특히 원체화풍이 한국에 영향을 많이 미쳤을 것으로 보았으며 중기에는 절파와 오파가 함께 화단에 영향을 미쳤을 것으로 해석하였다. 이러한 화풍을 받아들이더라도 한국적으로 변용해 중국과는 다소 다른 화풍이 유행하였음을 볼 수 있었다.

　자료의 부족과 작품의 산일(散佚)로 제대로 비교 분석이 어려웠는데 앞으로 새로운 자료의 출현으로 더 나은 해석이 가능하였으면 한다. 중국의 경우도 알려지지 않았던 새로운 회화 작품이 계속 소개되고 있으며 또 명 초의 왕진묘(王鎭墓)에서 서화가 다수 출토되어 나오듯이 연대와 작가가 확실한 회화 작품이 절대적으로 부족한 조선 초기의 회화를 제대로 파악하기 위해서는 새로운 자료의 출현이 특히 고대되는 바이다.

표 VI-2 조선 초기 견명사절 파견표 (1392-1447)

시기	파견월	횟수
1392년 太祖 원년	7월, 8월, 9월, 9월, 11월, 11월, 12월	7회
1393년 太祖 2년	3월, 6월, 6월, 6월, 7월, 8월, 9월, 9월, 10월	9회
1394년 太祖 3년	1월, 6월, 6월, 7월, 8월, 9월, 9월, 10월, 12월	9회
1395년 太祖 4년	6월, 7월, 8월, 10월, 11월	5회
1396년 太祖 5년	6월, 6월, 7월, 8월, 10월, 11월	6회
1397년 太祖 6년	3월, 6월, 8월, 9월	4회
1398년 太祖 7년	9월, 11월	2회
1399년 定宗 원년	1월	1회
1400년 定宗 2년	8월, 9월, 11월	3회
1401년 太宗 원년	2월, 3월, 6월, 8월, 9월, 9월, 12월	7회
1402년 太宗 2년	3월, 3월, 5월, 8월, 10월	5회
1403년 太宗 3년	2월, 3월, 4월, 6월, 7월, 8월, 11월, 11월	8회
1404년 太宗 4년	1월, 4월, 5월, 6월, 9월, 10월, 11월	7회
1405년 太宗 5년	1월, 4월, 4월, 5월, 9월, 9월	6회
1406년 太宗 6년	1월, 5월, 8월, 10월, 10월	5회
1407년 太宗 7년	1월, 2월, 4월, 4월, 5월, 6월, 6월, 8월, 9월, 9월, 10월, 10월	12회
1408년 太宗 8년	1월, 4월, 4월, 5월, 5월, 9월, 10월, 10월, 11월	9회
1409년 太宗 9년	1월, 2월, 4월, 5월, 5월, 8월, 10월, 11월	8회
1410년 太宗 10년	2월, 3월, 3월, 4월, 5월, 5월, 7월, 10월, 10월, 10월	10회
1411년 太宗 11년	1월, 4월, 4월, 8월, 9월, 11월, 11월	7회
1412년 太宗 12년	1월, 3월, 10월	3회
1413년 太宗 13년	1월, 3월, 4월, 4월, 8월, 10월	6회

시기	파견월	횟수
1414년 太宗 14년	2월, 4월, 6월, 8월, 9월, 9월, 10월	7회
1415년 太宗 15년	1월, 4월, 10월, 11월	4회
1416년 太宗 16년	2월, 4월, 10월, 10월	4회
1417년 太宗 17년	1월, 5월, 5월, 5월, 7월, 8월, 10월	7회
1418년 太宗 18년	1월, 1월, 2월, 4월, 6월	5회
1418년 世宗 즉위년	9월, 9월, 10월	3회
1419년 世宗 원년	1월, 2월, 2월, 4월, 6월, 7월, 8월, 9월, 10월, 10월, 12월, 12월	12회
1420년 世宗 2년	1월, 1월, 1월, 4월, 4월, 7월, 10월	7회
1421년 世宗 3년	2월, 2월, 4월, 7월, 9월, 10월	6회
1422년 世宗 4년	1월, 2월, 4월, 5월, 8월, 11월, 11월, 11월	8회
1423년 世宗 5년	1월, 4월, 4월, 8월, 8월, 9월, 10월, 11월, 11월	9회
1424년 世宗 6년	2월, 3월, 4월, 4월, 6월, 8월, 9월, 9월, 10월, 12월	10회
1425년 世宗 7년	1월, 2월, 4월, 7월, 7월, 7월, 9월, 11월, 11월	9회
1426년 世宗 8년	3월, 7월, 9월, 10월, 12월	5회
1427년 世宗 9년	4월, 7월, 8월, 10월, 10월, 10월, 11월, 12월	8회
1428년 世宗 10년	1월, 4월, 7월, 7월, 8월, 10월, 10월, 11월, 11월, 12월	10회
1429년 世宗 11년	2월, 5월, 7월, 8월, 9월, 10월, 10월, 11월, 11월, 12월, 12월	11회
1430년 世宗 12년	1월, 5월, 7월, 9월, 9월, 10월, 11월, 12월, 12월, 12월	10회
1431년 世宗 13년	2월, 9월, 10월, 11월	4회
1432년 世宗 14년	6월, 9월, 10월, 10월, 11월, 11월, 12월	7회
1433년 世宗 15년	3월, 4월, 5월, 8월, 9월, 10월, 10월, 11월, 11월, 12월, 12월	11회
1434년 世宗 16년	1월, 2월, 3월, 9월, 10월, 10월, 10월, 11월, 12월	9회
1435년 世宗 17년	2월, 2월, 3월, 3월, 4월, 8월, 9월	7회
1436년 世宗 18년	1월, 8월, 9월	3회
1437년 世宗 19년	8월, 9월	2회
1438년 世宗 20년	1월, 6월, 8월, 9월	4회
1439년 世宗 21년	1월, 3월, 5월, 9월, 10월	5회
1440년 世宗 22년	7월, 9월, 10월	3회
1441년 世宗 23년	1월, 2월, 4월, 8월, 10월, 12월	6회
1442년 世宗 24년	2월, 5월, 6월, 6월, 8월, 9월, 9월, 10월, 11월, 12월	10회
1443년 世宗 25년	2월, 8월, 8월, 10월, 12월, 12월	6회
1444년 世宗 26년	2월, 4월, 5월, 5월, 8월	5회
1445년 世宗 27년	8월, 10월	2회
1446년 世宗 28년	8월, 10월	2회
1447년 世宗 29년	安堅이 夢遊桃源圖를 그림	
		총 360회

표 VI-3 申叔舟, 『保閑齋集』卷14, 「畫記」에 기재된 안평대군 중국화 소장품

시대	작가명	작품명	수량
東晋(1인)	顧愷之	刻本水石圖1	1
唐(2인)	吳道子	畫佛2(上有蘇東坡手題贊), 畫僧2	4
	王維	山水圖1	1
宋(6인)	郭忠恕	雪霽江行圖1(上有宋徽宗御筆), 高閣臨江圖1	2
	李公麟	寧戚長歌圖1(宋徽宗御筆題)	1
	蘇東坡(蘇軾)	眞書潮州印本1, 風竹圖1, 雪竹圖1, 春竹圖1	4
	文與可(文同)	風竹圖, 筍竹圖	2
	郭熙	山水圖2(春景1, 秋景1), 朔風飄雪圖1, 夏景晴嵐圖1, 水石圖1, 風雨圖1, 江雪圖1, 載鶴圖1, 古木平遠圖2, 一水圖1, 平沙落雁圖1, 江天暮雪圖1, 林亭圖1(扇團), 急雨圖1(扇團), 鬪牛圖2	17
	崔慤	秋荷野鴨圖1	1
元(21인)	趙孟頫	行書26, 墨竹2	28
	鮮于樞	草書6	6
	王公儼	木花圖10, 草花圖4, 果木圖4, 敗荷鷺鷥圖1, 海淸圖3, 桃花鵓子圖1, 雅鶻圖1	24
	謝元	海棠折枝圖1	1
	陳義甫	海花圖1, 杏花圖1	2
	劉伯熙(劉融)	江亭雪霽圖1, 長林雪滿圖1, 春曉烟嵐圖1, 長江圖1	4
	李弼	滕王閣圖1, 華淸宮圖1, 瀟湘八景圖 各1, 二十四孝圖12, 古木圖1, 懸崖峻閣圖1	24
	馬遠	長松茅舍圖1, 溪居灌盆圖1	2
	喬仲義	梁彩山水8	8
	劉道權	水墨山水1	1
	顔輝	山中看書圖1, 幽林採藥圖1, 畫佛3	1
	張彦甫(*輔)	溪山雨過圖1, 絶岸圖1, 長林倦雲圖1, 水墨雲山圖1(倪中有詩), 松石圖1(揭奚斯有詩)	5
	顧迎卿	青山白雲圖1	1
	張子華(唐棣 訛記)	疏林蕭散圖1, 山水圖1	2
	羅稚川	雪山圖1	1
	周朗	戲馬圖1, 牧馬圖1	2
	任賢能	牽馬圖1	1
	雪窓(佛名: 普明)	狂風轉蕙圖2, 懸崖雙淸圖1	3
	息齋(本名: 李衎)	彩竹圖2, 金聲圖1	3
	震齋(明代 張欽?)	雲龍圖1	1
	鐵關(日本僧)	山水圖2, 古木圖2	4
時代不明	宋敏	墨竹圖1	1
	王冕(1335-1407)	墨梅圖5(各有詩)	5
	葉衡	脩竹圖1	1
	知幻	墨竹圖2	2

표 VI-4 조선 전반기에 유입된 중국 화적

전거	중국 화적
1401년 「太宗實錄」卷1, 元年 2月 14日	중국 사신 陸顒이 조선에 와서 〈江楓釣曳圖〉를 그림. *陸顒: 字 伯瞻, 明經, 江蘇興化人, 明代書畵家, 글씨와 인물에 능함.
1419년 「世宗實錄」卷6, 元年 12月 7日	敬寧君 李裶와 찬성 鄭易, 형조 참판 洪汝方 등이 북경에서 돌아올 때 황제로부터 기린·사자·福祿과 隨現寺와 寶塔寺의 祥瑞圖 5軸을 하사받음.
1453년 「端宗實錄」卷5, 1年 2月 14日	세조가 李瑢(安平大君)에게 중국에서 얻은 《法帖》을 줌.
1464년 「世祖實錄」卷33, 10年 5月 20日	正使 金湜이 〈素竹屏風〉을 그린 다음 자작시를 지어 그 위에 써서 朴元亨에게 줌. 임금이 화공에게 명하여 그 그림을 摹寫하여 彩色을 하고, 또 문신들로 하여금 시를 짓게 함. 金湜이 글씨와 그림에 뛰어나고 또한 八分의 篆書·隸書를 잘 씀. *명 사신 김식이 곽희풍 산수화 그림.
1464년 「世祖實錄」卷34, 10年 10月 20日	都承旨 盧思愼이 세조에게 趙孟頫 親筆 屏風을 바침.
1469년 「睿宗實錄」卷6, 1年 6月 27日	謝恩使 洪允成 등이 중국에서 와서 書畵를 구입해 옴.
1480년 「成宗實錄」卷116, 11年 4月 12日	奏聞使 魚世謙이 북경에서 돌아와 임금께 趙孟頫 書簇 4軸을 올림.
1484년 「成宗實錄」卷166, 15年 5月 3日	韓明澮가 임금께 趙學士의 眞筆을 바침.
1490년 「成宗實錄」卷238, 21年 3月 3日	副司猛 辛殷尹이 趙孟頫 眞筆 簇子 1쌍을 임금께 바침.
1490년 「成宗實錄」卷238, 21年 3月 4日	尹孝孫이 중국 조정에서 산 趙孟頫의 書簇 2쌍을 바침.
金守溫(1409-1481),『拭疣集』	「次金大僕畵竹詩韻」
申叔舟(1417-1475),『保閑齋集』	「次上天使金湜贈畵竹詩韻」
徐居正(1420-1488),『四佳集』	『四佳集』卷21,「題茂松府元君尹公所藏大明奉使金大僕是所畵十疊屏風十首」, 梅畵·雪竹·雜草·葡萄·折竹·竹·石菖蒲·蘭·靑山白雲·松
徐居正(1420-1488),『四佳集』	『四佳集』卷3,「題馬遠畵松下老人圖」
徐居正(1420-1488),『四佳集』	『四佳集』卷5,「蔡子休家文與可墨竹」
徐居正(1420-1488),『四佳集』	『四佳集』卷13,「次天使金湜竹詩韻三首」
徐居正(1420-1488),『四佳集』	『四佳集』卷21,「題茂松府院君尹公所藏大明奉使金大僕是所畵疊屏風十首」
成俔(1439-1504),『虛白堂集』	『虛白堂集』補4,「題蘇東坡墨竹十絶」
丁壽岡(1454-1527),『月軒集』	「次東坡書王晉卿畵韻」 *왕진경은 王詵(약 1048-약 1103)임.
李湜(1458-1488),『四雨亭集』	「題唐人所畵三首」
沈義(1475-?),『大觀齋集』	『大觀齋集』卷3,「題趙子昂水墨山水畵」
李荇(1478-1534),『容齋集』	「題天使陳浩馬鹿牛羊圖」
申光漢(1484-1555),『企齋集』	『企齋集』卷9,「題金太僕正天宇所藏墨竹二絶」
林億齡(1498-1568),『石川集』	林億齡(1496-1568)이 조맹부〈묵죽도〉뒤에 직접 글을 씀:『石川集』제1책,「書趙子昂墨竹簇背」
1503년 「燕山實錄」卷48, 9年 2月 7日	圖畵署에 명하여 중국화〈謝安携妓東山圖〉를 모방해 20폭을 그리게 함.

전거	중국 화적
1503년 『中宗實錄』卷6, 3年 6月 26日	두 天使가 각각 書册·圖畵·彩段 따위 물건을 바침.
1521년 『中宗實錄』卷42, 16年 7月 12日	명나라 사신 좌의정 남곤에게 〈聖人圖〉1軸을 보내 옴.
1540년 『中宗實錄』卷92, 35年 2月 24日	宣德皇帝 御筆, 〈龍騎圖〉는 성종조에 任光載가 구입해 온 것임. 이것은 王瑾에게 하사한 것으로 왕근의 집안 사람이 輔賣하여 우리나라에까지 온 것으로 추측. 成化皇帝의 〈敗荷蘆雁圖〉는 성종조에 중국 사신이 가지고 와서 진상한 것으로 추측.
1544년 『中宗實錄』卷103, 39年 5月 2日	李明珪가 1542년 북경에서 구한 〈豳風七月圖〉를 바침.
金麟厚(1510~1560), 『河西集』卷3	「題王諤山水圖」 *왕악은 字 廷直, 浙江 奉化人, 明代畵家, 人物, 山水, 樹石을 잘함.
1600년 『宣祖實錄』卷132, 33年 12月 2日	金命元이 『文徵明書帖』바침.
1602년 〈李光庭像〉背面의 글	李光庭(1542~1627)이 1602년 奏請使로 명나라에 갔을 때 초상화를 그려 옴.
1636년·1650년 1713년 『承政院日記』肅宗 39年, 5月 6日	李頤命은 〈金堉像〉은 孟永光이 그린 것이 아니라고 하면서, 두 본 중 大本은 丙子(1636) 朝天時에 그린 것으로 누구의 필인지 모르며, 다른 小像 1본은 庚寅年(1650) 청국에 갔을 때 그려진 것이라 하면서, 小像 絹面에 圖書한 자가 胡炳이라고 함.
1637년 『承政院日記』仁祖 2年, 1月 11日	金堉은 중국 醫員으로부터 자수그림[繡畵]을 얻음.
1637년 金堉(1580~1658), 『潛谷遺稿』·『朝京日錄』	金堉은 1637년 4月 북경에서 중국 화가 胡炳에게서 자신의 초상화를 그려 옴.『潛谷遺稿』卷14. 『朝京日錄』丁丑年(1637) 4月 15日 甲申條를 보면, "胡炳이 조그만 초상(小像)을 그려 왔으므로 양 한 마리, 거위 한 마리, 삼 3냥, 부채 3자루를 주었다"고 함.
1663년 『朗善君癸卯燕京綠』7월 26日	朗善君 李俁가 三河縣에서 文徵明畵軸을 구함:『朗善君癸卯燕京綠』7월 10日 朗善君 李俁가 북경에서 仇英의 〈淸明上下圖〉구함:『善君癸卯燕京綠』7월 26日
李濟臣(1536~1584),『淸江集』	王維의 〈黃梅曺溪出山圖〉는 일찍이 송의 부마였던 王晋卿의 소장품 중 하나라고 일컬어지는 작품으로, 李濟臣이 이 작품을 보고 발문을 썼다.『淸江集』卷2,「王摩詰寫黃梅曺溪出山圖跋」
柳根(1549~1627),『西坰集』	朱之蕃의 《千古最盛帖》에 관련된 기록:『西坰集』卷6,「千古最盛跋」
董其昌(1555~1636),『容臺集』	동기창은 1626년에 쓴 글에서 자신의 작품이 조선에 작품이 전해졌음을 밝힘:『容臺集』別集 卷4
李好閔(1552~1634), 『五峰集』卷8	이호민은 중국에서 온 사신들로부터 중국 인 서화 6폭을 받아 1605년에 쓴「唐人書畵屛跋」에는 "제1폭은 이름난 학사 翰林 黃輝의 글씨, 御史 中軍 陳效의 글씨, 八分書와 난초는 詔使 崔廷健, 매화는 王嘉命이 그렸는데 누구인지 잘 모르겠고, 산수도 그린 이를 알 수 없다"고 함.
宋寅,『頤庵集』, 卷11	1532년 蘇世讓(1486~1562)이 중국에서 〈杭州西湖圖〉, 〈雪擁藍關圖〉, 〈商山四皓圖〉, 〈玉堂春曉圖〉를 가져 옴.
鄭經世(1563~1633), 『愚伏集』卷15	鄭經世는 1614년 양양에 있는 한 선비의 집에서 소식의 〈묵죽도〉를 봄:『愚伏集』卷15,「題家藏竹石障子」 蘇軾의 주희의 발문이 있는 〈竹石圖〉를 鄭經世가 수장함:『愚伏集』卷15,「題家藏竹石障子」
許筠(1569~1618),『惺所覆瓿藁』	朱之蕃의 《千古最盛帖》:『惺所覆瓿藁』卷13,「題千古最盛後」
金尙憲(1570~1662),『淸陰集』	『淸陰集』卷3,「題唐白虎山水圖」 『淸陰集』卷11,「題劉松年觀蓮圖」 『淸陰集』卷13,「題崔秀才後亮所蓄文徵明畵」 『淸陰集』卷13,「贈孟榮光」 『淸陰集』卷13,「題仇英山水畵」
李民宬(1570~1629),『敬亭集』	李成의 〈江南驟雨圖〉, 葉邦重의 〈山水畵〉障子를 李民宬은 감상함:『敬亭集』卷1,「題金陵圖後」, 李成, 江南驟雨圖
金鎏,『北渚集』	「題東陽都尉上林賦圖軸小序」(申翊星 소장 仇英의 〈上林圖〉)
洪瑞鳳(1572~1645),『鶴谷集』	『鶴谷集』卷1,「題顧氏畵譜 108首」 『鶴谷集』卷2,「題劉松年觀蓮圖」 『鶴谷集』卷2,「爲金大諫光炫題唐伯虎畵帖」 洪瑞鳳은 심양에 있을 때 孟永光으로부터 〈會稽山圖〉扇畵를 그려 받음. 『鶴谷集』卷2,「仇十州女俠圖跋」

전거	중국 화적
洪命元(1573-1638), 『海峯集』	「題顧氏畵譜 一百七首」
金堉(1580-1658), 『潛谷遺稿』卷14	金堉은 1637년 4월 북경에서 중국 화가 胡炳에게서 小像을 그려 옴. *『承政院日記』肅宗 39년 5월 6일 巳時條의 기록과 일치하지 않음.
李植(1584-1647), 『澤堂集』	『澤堂集』卷9, 「仇十洲女俠圖跋」
崔鳴吉(1586-1647), 『遲川集』	李公麟의 〈明妃出塞圖〉를 李敬輿(1585-1657)는 수장: 『遲川集』卷5, 「次白江明妃出塞圖韻」 『遲川集』卷4, 「次文徵明畵帖韻」
張維(1583-1638), 『谿谷集』	『谿谷集』卷3, 「仇十洲女俠圖跋」
申翊星(1588-1644), 『樂全堂集』	明使 黃孫茂가 李敬求(1589-1670)에게 줌: 『樂全堂集』卷8, 「題仇十洲白描羅漢圖」 申翊聖(1588-1644)은 朴生이 가져온 李公麟, 〈聽琴亭圖〉를 봄: 『樂全堂集』卷1, 「題聽琴亭圖」 신익성은 김육에게 동기창의 金字로 된 『반야심경』을 얻어 보게 되었는데 동기창의 진적이라고 함: 『樂全堂集』卷8, 「題董太史書後」
李明漢(1595-1645), 『白洲集』	『白洲集』卷9, 李明漢이 심양에서 孟永光에게 그림 그려줄 것을 시로써 청한 적이 있으므로 이 에 부응함(贈孟畵師榮光 孟是中朝人 余以五臣留瀋時 詩以請畵). 『白洲集』卷4, 「題中朝八駿圖」 『白洲集』卷16, 「仇氏女夾圖跋」 『白洲集』卷2, 「上林賦文徵明畵仇十州畵後序」 『白洲集』卷12, 「仇十州上林圖次金北渚韻」 『白洲集』卷16, 「東淮所藏上林畵軸小跋」
許穆(1595-1682), 『記言』	朱之蕃의 《千古最盛帖》: 『記言』卷29, 「模朱太史十二畵帖圖序」 『記言』別集 卷10, 「衡山三絕帖跋」
宋時烈(1607-1689), 『宋子大全』	趙孟頫, 〈蔡文姬別子圖〉를 김상헌이 심양에 있을 때 수장하고 있었다. 『宋子大全』卷147, 「趙孟 頫文姬別子圖跋」; 『宋子大全』卷51, 「箕城畵手文姬別子圖」
金佐明(1616-1671), 『歸溪遺稿』	朱之蕃의 《千古最盛帖》: 『歸溪遺稿』天, 「書千古最盛跋摹本後」
金萬基(1633-1687), 『瑞石集』	「次文衡山仙山圖詩韻」
金錫冑(1643-1684), 『息庵集』	1682년 연경에 사신시 焦秉貞으로 하여금 초상화를 그리도록 함: 『息庵集』卷8, 「與燕京畵史焦 秉貞書」(在玉河館)
金萬重(1637-1692), 『西浦集』	孟永光은 〈洛神圖〉를 그림: 『西浦集』卷2
李玄錫(1647-1703), 『游齋集』	仇英의 〈美人圖〉를 李玄錫이 소장함: 『游齋集』卷10, 「題仇十州美人圖次東洲先生韻」
鄭栻(1664-1719), 『明庵集』	洪罍漢의 요청으로 孟永光은 〈會稽山圖〉를 그림: 『明庵集』卷2, 「次洪學士畵會稽山韻」
任守幹(1665-1721), 『遯窩遺稿』	任守幹(1665-1721)은 친구 윤명중이 소장한 趙孟頫, 〈明妃出塞圖〉를 감상함: 『遯窩遺稿』卷2, 「題子昂明妃出塞圖跋」
申靖夏(1680-1715), 『恕菴集』	孟永光의 〈桃源圖〉 後에 신정하가 소장: 『恕菴集』卷10 序, 「桃源圖屛詩小引」 仇英의 〈上林畵軸〉: 『恕菴集』卷16, 「評書畵」
吳光運(1689-1745), 『藥山先生文集』	韓濩(1543-1605)가 중국에 사신갔을 때 중국의 감상자들의 소장품 중 吳道子가 그렸다는 〈龍 虎圖〉를 달라고 하여 이를 가지고 돌아왔다.
元景夏(1693-1761), 『蒼霞集』	孟永光이 石室翁(김상헌)을 연경의 감옥에서 만나 〈丹心菊〉 한 폭을 그려 줌.
趙榮祏(1686-1761), 『觀我齋稿』	孟永光의 〈漁父圖〉 後에 李秉淵이 소장: 『觀我齋稿』卷3, 「題李安山秉淵家藏畵帖 孟永光漁父」
南公轍(1760-1840), 『金陵集』	吳道子의 〈龍虎交圖〉, 李公麟의 〈觀音畵〉, 〈山水圖〉, 蘇軾의 〈梅竹石圖〉, 道君皇帝(宋 徽宗)의 〈烏猿蛺蝶圖〉, 錢選의 〈山水圖〉, 沈周의 〈美人春眠圖〉, 〈春山欲雨圖〉 등은 洪柱元(1606-1672) 의 수장품임. 「洪氏寶藏齋畵軸」, 『金陵集』23
朴趾源, 『燕巖集』	李唐의 그림이 만력 말에 조선에 전래되어 18세기 후반 朴趾源에 전해짐: 『燕巖集』, 「題李唐畵」
『稗林』第5集, 『諛聞鎖錄』	顧愷之 그림 〈黃初平叱羊圖〉를 요동에서 구해 옴.

* 이 도표는 『조선왕조실록』의 기사와 진홍섭 편, 『한국미술사자료집성』(2)·(4)의 내용을 근간으로 하여 안휘준, 박은순, 진준현, 박은화,
최경원, 박효은, 문덕희, 유미나 등 여러분의 발굴 자료를 필자의 자료와 함께 종합하였다.

조선 전반기 회화의 대중 교섭 | 191

표 VI-5 조선 전반기에 중국으로 전래된 조선 화적

전거	조선 화적
1420년 『世宗實錄』卷8, 2年 4月 18日	임금이 元肅을 사신에게 보내어 花草, 山水,蘭竹, 글씨 등의 병풍 각 두 벌을 하사함.
1431년 『世宗實錄』卷53, 13年 8月 26日	明 使臣이 〈金剛山圖〉 요청함.
1455년 『端宗實錄』卷14, 3年 6月 3日	明 正使 高黼와 副使 鄭通이 〈金剛山圖〉 얻어 감, 비단에 그린 두 폭은 진헌함.
1460년 『世祖實錄』卷19, 6年 3月 7日	明 使臣에게 그림을 줌.
1464년 『世祖實錄』卷33, 10年 5月 27日	金湜 등에게 그림 족자 네 쌍을 선물했는데 그 그림을 보고 郭熙보다 훨씬 뛰어나다고 함.
1469년 『睿宗實錄』卷5, 1年 4月 27日 『睿宗實錄』卷7, 1年 8月 25日	明使 崔安 등에게 〈金剛内山圖〉 각 1폭을 하사함. 같은 해 8월 명 황제에게도 〈金剛山圖〉를 보냄.
成海應, 『東國名山記』,「金剛山」條	1469년에 부사로 온 鄭同은 조선에서 가져간 〈금강산도〉를 北京의 洪光寺에 모각함.
1469년 『睿宗實錄』卷7, 1年 8月 25日	尹岑이 明나라에 가서 聖節을 축하하고 〈金剛山圖〉를 바침.
1470년 『成宗實錄』卷5, 1年 5月 24日	중국 사신에게 〈山水簇子〉 한 쌍과 〈花草簇子〉 한 쌍을 줌.
1481년 『成宗實錄』卷129, 12年 5月 19日	明 使臣에게 〈畵面扇〉을 보냄.
1537년 『中宗實錄』卷84, 32年 3月 3日	使臣이 〈平壤形勝圖〉를 그려 줄 것을 청하자 화원을 시켜 두 폭을 그려 줌.
1537년 『中宗實錄』卷84, 32年 3月 19日	明 사신에게 〈漢江遊覽圖〉를 줌.
1537년 『中宗實錄』卷84, 32年 4月 3日	明 사신에게 〈迎詔圖〉를 줌.
1545년 『中宗實錄』卷1, 1年 3月 3日	明使에게 《風俗帖》을 늘 그려줘 왔음.
1578년 『宣祖實錄』卷12, 11年 4月 5日	성절사 通事 金壽仁이 사행길의 연변에 있는 亭子와 館舍를 그린 〈赴京亭館圖〉를 화원에게 그리게 하여 중국 관리에게 주었다가 처벌받음.

VII

17·18세기 동아시아
실경산수화의 성행과 그 의미

실경산수화는 이전부터 있어 왔던 것이지만 동아시아에서 성행했던 시기는 중국에서는 17세기부터, 한국과 일본에서는 18세기부터라고 할 수 있다. 특히 한국과 일본의 실경산수화는 진경산수라 불리며, 중국과는 다른 한국과 일본의 특징을 잘 드러내는 것으로 국수주의의 팽배와 더불어 그 의미가 크게 부각되기도 하였다. 따라서 한국의 진경산수화의 발생에 대하여는 여러 학설이 존재하지만, 필자도 새로운 견해를 제시해보고자 하여 이 글을 쓰게 되었다. 필자는 진경산수화의 성행에는 몇 가지 측면이 있다고 보았으며 이를 사상적 측면, 사회적 측면, 판화집의 성행 등으로 나누어 분석하였다. 이 글은 『미술사학연구』 237호 (2003. 3)에 실렸다.

1. 머리말

18세기에 한국에서 성행하는 진경산수화가 자주적인 의식에서 발생한 것인지 아니면 동아시아 전반에 걸친 새로운 회화사조에 기인한 것인지에 대하여는 아직 논란이 계속되고 있다. 필자는 이전에 발표한 「조선후기 회화에 미친 중국의 영향」이라는 논문에서 이러한 경향이 자주적인 색채에 의한 것이라기보다는 동아시아의 새로운 시대사조에 따른 회화 표현이라고 분석한 바 있다.[1] 이 글에서는 이러한 새로운 시대사조에 따른 새로운 표현이라고 하는 것의 구체적 내용에 대하여 자세히 살펴보고자 하며 아울러 한·중·일 세 나라 간의 실경산수 표현에서 공통점과 차이점이 무엇인지 몇 가지 측면에서 비교 검토해보고자 한다.

중국과 한국 그리고 일본에 조성되어 있던 실경을 그리는 태도는 상당히 긴 역사를 갖고 있으나 17-18세기에 들어와 크게 성행하였다. 이들은 각기 자신들의 명소를 그리고 있지만 그 배경이 되고 있는 몇 가지 측면은 공통적인 요소로 보인다. 예컨대 사상적 배경이라든지, 경제적 여유에 따른 여행의 활성화, 그리고 기행문학의 발달, 산수판화집의 유포와 전래와 같은 사회·문화적 배경 등이다. 이런 요소들이 공존하면서 유사한 시기에 유사한 화풍이 발달하게 되는 것이 아닌가 생각된다. 이에 이 글에서는 이러한 공통요소들의 구체적 내용에 대하여 좀 더 자세히 살펴보고자 한다.

17세기 중국에서 실경산수화를 많이 그린 석도(石濤)가 말하기를 "고대의 대가들의 수염과 눈썹은 나의 얼굴에서 자라지 못할 것이다"라 하고, 또한 "그림에는 남북종(南北宗)이 있고 서예에는 이왕(二王)의 법이 있다. 나는 나의 법을 따른다"라고 하였는데 이때 남북종 화법이라는 것이 동기창(董其昌)의 이론을 따르는 것이며 이것이 창작으로 나타난 것이 방작이다. 석도의 언급에 의하면 실경산수화는 방작에 대한 반발로 나타난 것이며 방작과는 많이 다른 회화 표현인 것으로 느껴진다. 그러나 17-18세기 실경산수화의 변천 단계를 보면 방작과 실경산수화가 큰 구별 없이 혼재해 있다가 서서히 독립해간 것을 느낄 수 있다. 이러한 미분화 현상도 17-18세기 실경산수화의 특성 중 하나이다.

1 한정희, 「조선후기 회화에 미친 중국의 영향」, 『미술사학연구』 206호(한국미술사학회, 1996. 6); 동저, 『한국과 중국의 회화』(학고재, 1999), pp. 216-255 所收.

17-18세기의 한·중·일에서는 실경산수화가 크게 성행하면서 각국에서는 특정한 장소를 집중적으로 그리는 경향이 나타났다. 중국에서는 황산(黃山)을, 한국에서는 금강산(金剛山)을, 그리고 일본에서는 후지산(富土山)을 많이 그리는 것이다. 이러한 점 외에도 실경이라는 것을 그리는 데에도 특정인의 화법을 모방해 그리는 점이 눈에 띈다. 중국에서는 홍인(弘仁)이라는 화가의 화법을, 한국에서는 정선(鄭敾)이라는 화가의 화법을, 그리고 일본에서는 이케노 다이가(池大雅, 1723-1776)라고 하는 화가의 화법을 특별히 따르게 되는 것이다. 이러한 몇 가지 요소들은 동아시아의 실경화 연구에서 유념해야 할 측면이며 특징들이라 보아, 여기에 초점을 맞추어 17-18세기 동아시아에서 성행하는 실경산수화의 내용을 비교 검토해보고자 한다.

2. 실경산수화 성행의 몇 가지 요인

17-18세기 동아시아 삼국, 즉 한국, 중국, 일본에서 실경산수화가 성행하게 된 데에는 몇 가지 공통되는 요인들이 있다. 즉 유사한 사상적 측면, 여행 붐에 따른 기행문학의 발달, 그리고 산수판화집의 유포 등을 꼽을 수 있다. 이러한 몇 가지 요소들의 바탕 위에서 특정한 화법으로 특정한 장소들을 그리게 된다. 이 장에서는 그 바탕이 되는 공통요소를 살펴보고자 한다.

우선 가장 기본적이라고도 할 수 있는 사상적 측면을 보도록 하겠다. 사상면에서는 여러 사조 중에서 실학을 꼽을 수 있다. 한국과 중국의 실학이 실경산수화에 미친 영향에 대하여는 이미 주 1의 논문에서 언급한 바 있으나 이 점은 일본까지 포함해서도 가능한 것이며 여기서는 조금 다른 각도에서 서술해보고자 한다. 실학이라는 용어와 개념은 중국에서 일찍이 등장하고 있으나 17-18세기 실경산수화와 관련해서는 소위 명·청대 실학사조를 꼽을 수 있다.[2] 명·청대의 실학사조는 그 이전과 달리 서양 과학문명의 자극에 의해 구체화된 것이다. 원래 실학이란 말은 불교와 도교의 허망함에 반대하여 유학을 지칭한 것이었으나 명·청대에 와서 그 내용이 변하였다.

이 중국의 명·청대 실학은 한국과 일본에도 전하여져 실질을 중시하는 풍조를 일으키게 되는데 공통되는 요소는 서학의 개입이라 할 수 있다. 한문으로 번역된 서양 서적의 도입에 따라 서양의 자연과학문명이 들어오고 천주교도 함께 도

입되었다. 특히 일본은 난학(蘭學)이라 불리는 네덜란드의 학문을 통하여 서양 문물이 훨씬 일찍 확실하게 유입되어 있었기에 쉽게 흡수되어 사회에 큰 영향을 끼치게 된다. 이 실학사조는 실리(實理), 실정(實情), 실공(實功), 실행(實行)을 추구하는 것이라 궁극적으로는 실경(實景)의 추구와 연결되는 것이라 본다. 그러면 이 삼국의 실학사조의 내용에 대하여 좀 더 자세히 보도록 하겠다.

중국의 경우, 실학사조는 명대 중엽의 나흠순(羅欽順)과 왕정상(王廷相)을 필두로 이론적인 체계화가 이루어졌으며 명대 말기에는 동림파(東林派)에 의해 더욱 발전하였다.[3] 이들은 기존의 성리학과 양명학이 모두 공리공론(空理空論)에 흘러 현실과 동떨어진 사변적 사상으로 흐르는 것에 회의를 품고 더욱 실질을 중시하는 실학을 제창한 것이다. 청에 들어서도 고염무(顧炎武), 황종희(黃宗羲), 방이지(方以智), 왕부지(王夫之) 등이 나와 이를 더욱 발전시키면서 사상적 조류를 형성하였다. 그러나 만주족이 집권하고 있던 당시 정부에 의해 이러한 실학사조는 탄압을 받아 그 빛을 잃게 되고 학문이 급속히 쇠퇴하게 되었다. 그에 대체하여 고증학이 등장하게 된 것이다.[4]

명·청 실학사조는 문학과 예술 방면에도 영향을 미쳐 문학에서는 이지(李贄), 탕현조(湯顯祖), 공안파(公安派) 등이 나오게 되었으며 미술에서는 황산파(黃山派), 석도(石濤)와 같은 화가들이 등장하는 배경이 되었던 것이다.[5] 이러한 중국의 실학

2 실학의 개념 형성에 대하여는 주칠성 외, 『동아시아의 전통철학』(예문서원, 1998), pp. 321-330; 한국실학연구회, 『韓中實學史硏究』(민음사, 1998), pp. 529-566.

3 明淸代의 실학사조에 대하여는 주칠성 외, 위의 책, pp. 328-345; 한국실학연구회, 위의 책, 중국편, pp. 245-581; 한국실학연구회, 『東亞細亞 實學의 諸問題와 그 展望』(제4회 동아시아 실학국제학술회의 요지문, 1996); 葛榮晋 主編, 『中日實學史硏究』(中國社會科學出版社, 1992) 등 참조.

4 양명학은 명 말기에 左派와 右派, 그리고 정통파로 나뉜다. 좌파는 일명 現成派, 泰州學派라고도 불리며 마음먹은 대로 할 수 있다고 하여 사회기강을 무너뜨리는 단계에까지 이르렀다. 따라서 실학은 이러한 양명학의 관념성과 주자학의 관념성을 모두 배격하며 실질을 중시하고 經世致用, 捨虛務實을 목표로 하고 있어 차이를 보인다. 실학은 내용이 광범위하여 정치·사회·경제적 측면으로 나누어 보기도 한다. 더 자세한 내용은 박연수, 『陽明學의 理解』(집문당, 1999); 시마다 겐지, 김석근 역, 『朱子學과 陽明學』(까치, 1986); 葛榮晋, 「明代實學簡論」, 『大東文化硏究』23집(대동문화연구원, 1989), pp. 145-160; 권중달, 「明末淸初의 經世思想」, 『明末淸初社會의 照明』(한울아카데미, 1990), pp. 165-213 등 참조.

5 실경산수화를 당시의 사상과 연결하여 해석한 연구로는 Kenneth Stanle Ganza, "The Artist As Traveler: The Origin and Development of Travel as a Theme in Chinese Landscape Painting of the Fourteenth to Seventeenth Century"(Ph. D. dissertation, Indiana University, 1990)를 들 수 있다. Ganza는 명대와 청대 초기의 실경산수화를 당시 사상계의 흐름과 밀접하게 연관 지어 해석하고 있다. 명말청초의 실경산수화는 당시의 사조 즉 陽明學左派에서 청 초의 陽明學右派와 관련된다고 보고 있다. Ganza는 '실학'이라는 용어를 사용하지 않았는데, 이 용어는 중국에서 최근 즉 1990년대 이후 많이 사용되는 것이므로 1980년대에 연구된

사조는 17세기에 한국에 소개되기 시작한다.

17세기에 한국에 들어온 실학사조는 현재 이수광(李晬光)의 『지봉유설(芝峯類說)』이나 이익(李瀷)의 『성호사설(星湖僿說)』 등에서 그 단초를 볼 수 있다고 말해진다. 그러나 문예 면에서 보면 허균(許筠)이나 윤두서(尹斗緒)도 그 영향권에서 얘기해야 하지 않을까 한다. 특히 윤두서의 기술과 잡학에까지 이르는 폭넓은 관심과 풍속화, 실경화의 제작은 이미 실학적 사고가 예술 분야에 파급되었음을 보여주는 것이다.[6]

그 다음으로는 홍대용, 박지원 등으로 이어지며 실학의 정신은 더욱 깊은 뿌리를 내리게 된다. 북학파의 중국을 배우자는 태도는 이와 관련된 것이며 천문, 지리, 역사, 수학, 의학, 군사 등 다양한 분야를 다루고 있다. 한국의 실학은 사회 경제적 측면에 많이 치중하고 있는 점이 특징인데 중국과 달리 청나라의 식민지 생활을 하지 않고 독립해 있었기에 영·정조의 치세가 가능하였으며 실학도 자생력을 가질 수 있었다. 그러나 너무 주자학 일변도인 당시의 사회적 분위기가 자유사상의 발전을 크게 저해하였던 한계가 있었다. 따라서 실학도 주자학의 범위 내에서 또는 긍정 속에서 이루어졌으며 사회를 크게 바꾸어놓지는 못하였다.

그러나 일본의 경우는 조금 다른 것이 중국이나 한국의 실학과 같이 학문적인 성취는 그다지 크지 않았으나 근세기에 들어와 후쿠자와 유키치(福澤諭吉, 1835-1901)와 같은 이론가에 의해 실제 사회에 적용되어 근대화에 앞서가는 국가가 되었다. 즉 실학의 실천에 성공한 경우라 할 수 있다. 에도시대(江戶時代)에는 나가에 도주(中江藤樹), 구마자와 반잔(熊澤蕃山), 가이바라 에키켄(貝原益軒), 미우라 바이엔(三浦梅園, 1723-1789)과 같은 이론가들이 나와 중국의 실학을 받아들이고 있으며 이론적 근거를 송대 장재(張載, 횡거)의 기철학(氣哲學)에 두고 있다.[7] 일본 실학의 큰 이점은 난학과 결부되어 있는 점이다. 일찍부터 전래된 네덜란드의 학문은 서양의 과학문명과 예술을 잘 전해주었으며 이에 따라 일본의 지식인과 예술가들에게 서학과 실학은 매우 친숙하게 자리 잡혀 있었다.

이와 같이 삼국의 실학의 성행은 사상에서는 실질과 현실을 중시하고 문학에서는 복고풍이 아닌 개인의 사고와 본능의 존중, 그리고 미술에서는 실경과 사생을 표현하는 의식의 바탕과 원천이 되고 있는 점에서 공통된다. 즉 성리학과 양명학은 거부되고 있으며 지나치게 관념화된 이학(理學)과 심학(心學)을 모두 개선하는 것이 실학이 되는 것이다.

두 번째로 꼽을 수 있는 공통되는 요소로는 여행의 붐과 그에 따른 기행문학의 성행이다. 시민계급의 성장과 경제력의 증가로 여행이 보편화되고 그에 따라 많은 기행문학이 성행하는 것은 삼국의 공통되는 현상이다. 물론 기행문학은 이미 오래 전부터 삼국에 있어왔지만 17, 18세기의 성행 양상은 두드러진 것이었다.[8] 이를 바탕으로 실경화는 발달하게 되는 것이며 상호 간의 밀접한 관계는 이미 거론된 바 있다.

명대에 여행이 활발하게 이루어지게 된 배경으로는 여러 가지를 들 수 있는데 예컨대 몽고족에게서 정권을 되찾은 기쁨에 근무시간 외에 밖으로 나가 즐거움을 찾는 출문유락(出門遊樂)과 엄격한 정치에서 자신을 보호하기 위하여 산수에 은거하는 귀은산수(歸隱山水), 또 양명학, 즉 심학의 성행으로 반교리적(反敎理的)이고 반전통적(反傳統的)이며 나아가 천진(天眞)으로 들어가고 자연으로 귀일하려는 경향이 나타났으며, 이에 따라 산수와 원림(園林)에 머물고 성령(性靈)에 지배되는 문인들의 풍조가 생겨났다.[9] 또 양명학좌파들의 인간욕망에 대한 긍정 속에서 쾌락을 좇는 것이 허용되었으며 그에 따라 먹고, 마시고, 완상(玩賞)하며 유흥을 즐기는 것이 발달하였다. 여행은 그러한 유흥 중 마지막에 속하며 낭유(浪遊),

Ganza의 글에는 그러한 용어가 구사되지 않았던 것이라 생각된다.

6 한국의 실학에 대하여는 역사학회 편, 『實學硏究入門』(일조각, 1973); 이을호 편, 『實學論叢』(전남대학교출판부, 1983); 금장태, 『韓國實學思想硏究』(집문당, 1987); 강만길 외 역, 『한국의 실학사상』(삼성출판사, 1998); 步近智, 「中韓實學思潮의 異同」, 『韓中實學史硏究』(민음사, 1998), pp. 567–581 등 참조. 윤두서 다음으로 등장하는 화가인 鄭敾도 따라서 이 영향권에 들어 있다고 생각된다. 정선의 진경산수화 제작 동기로 明代 公安派의 문학이론, 예컨대 天機論이나 性靈論을 꼽는 견해도 있는데 이 公安派의 사상적 배경을 이전에는 양명학으로 보았으나 최근에는 실학으로 많이 보고 있다. 따라서 진경산수화 형성의 배경으로 중국 명 말기 하나의 문학이론을 제시하기보다는 더 근원적이고 공안파가 속해 있던 명·청대 실학사조를 거론해야 하지 않을까 한다. 天機論이나 性靈論은 모두 복고주의에 반대하던 이론으로서 그 배경에는 양명학적 사고와 실학적 사고가 복합적으로 작용하고 있다. 천기론에 대하여는 박은순, 『금강산도 연구』(일지사, 1997), pp. 108–110; 동저, 「眞景山水畵의 觀點과 題材」, 『우리 땅, 우리의 진경』(국립춘천박물관, 2002), p. 258 참조.

7 일본의 실학에 대하여는 源了圓, 『近世初期實學思想의 硏究』(創文社, 1980); 小川晴久, 하우봉 역, 『한국실학과 일본』(한울아카데미, 1995); 葛榮晉 編, 앞의 책, 日本編 참조. 源了圓은 일본 실학의 특징으로 心學的 경향이 큰 점, 自覺的 측면, 經世思想에의 관심, 儒者, 武士, 商人, 農民과 같이 사상 담당층이 광범위한 점, 主氣派에 속하는 경험주의적 합리주의의 계보가 득세한 점, 그리고 이러한 것이 신속하고 다양하게 전개되어 近代化가 빠르게 진행된 것으로 분석하고 있다.

8 중국의 기행문학은 漢·六朝時代부터 나타나며 한국은 고려시대 眞靜國師의 「遊四佛山記」가 있으며 일본은 平安時代 935년의 「土佐日記」를 시작으로 꼽고 있다. 중국은 林邦鈞 選注, 『歷代遊記選』(中國靑年出版社, 1992), 한국은 이혜순 외, 『조선중기의 유산기 문학』(집문당, 1997) 및 최강현, 『한국기행문학연구』(일지사, 1982), 그리고 한국인이 중국과 일본을 여행한 기행문학은 소재영·김태준 편, 『旅行과 體驗의 文學』 중국편·일본편(민족문화문고간행회, 1985) 참조.

9 章必功, 『中國旅遊史』(雲南人民出版社, 1992), pp. 332–338.

탁유(托遊)가 이루어진다고 해석되고 있다.

　이러한 배경 속에서 여행이 활발해지면서 기행문학이 발달하게 되었다. 명대에는 『천하명산람승기(天下名山覽勝記)』, 『명산제승일람기(名山諸勝一覽記)』와 같은 기행문을 모은 책들이 출판되었으며 문인들은 원림을 지어 휴흥을 즐겼다. 원림에서의 유흥을 주제로 한 글로 왕세정(王世貞)의 「유금릉제원기(遊金陵諸園記)」, 문징명(文徵明)의 「졸정원기(拙政園記)」 등이 남아 있어 당시의 풍류를 전해준다.

　명대의 유기(遊記)에서 획기적 전기를 이룬 이는 서하객(徐霞客)으로 그는 평생을 여행으로 보냈으며 중국 전역에 다니지 않은 곳이 없다고 할 정도였다. 『서하객유기(徐霞客遊記)』에 나타난 그의 여행 태도는 그 이전의 감상적 태도와 달리 과학적, 지리·지질학적 면모를 보이는데 예컨대 경치의 역사, 산의 형태, 토질, 돌의 성질, 동굴의 구조, 기후변화, 동식물품종 등에 이르기까지 탐구적 자세를 보이고 있다. 그를 포함하여 여러 명이 황산을 탐방하고 쓴 『황산유기(黃山遊記)』는 많은 이들에게 영향을 미쳐 청 초의 황산파(黃山派)가 나타나는데 결정적 역할을 하게 된다.[10]

　서하객은 황산에 대하여 다음과 같이 칭송하였다.

　　오악에서 돌아온 후 산을 보지 않았는데, 황산에서 돌아온 후로는 오악을 보지 않게 되었다. 이 세상에는 안휘성의 황산만한 것이 없으니 황산에 오르면 천하에 더 이상의 산이 없어, 보는 것을 그만두노라.[11]

　이러한 칭송은 중국의 여러 산들 중 황산이 최고의 산으로 칭송되었던 상황을 알려준다. 한국의 경우를 보면 역시 17·18세기에 기행문학이 급속히 성장하고 있으며 그에 따라 실경화도 증가하고 있다. 분석에 따르면 한국인은 풍류를 즐기기 위해 여행을 많이 하였으며 그 밖에도 왕명을 수행하기 위한 여행, 중국 문화를 사모하여 그와 같이 해보려는 경우, 심진락토(尋眞樂土)의 태도, 심신의 치료 등 여러 가지를 꼽을 수 있다. 특히 중국과 일본으로의 여행을 기록한 글도 많은데 사행(使行)에 따라간 기행문과 일본의 통신사로 간 경우이다. 그 외에도 귀양살이 간 사정을 기록한 것, 바다에서의 표해기(漂海記)도 남아 있다.[12]

　그 내용 면에서 보면 처음에는 불교적 색채에서 시작하였으나 후에는 성리학적 사고방식으로 보이는 것이 주목되며 나아가 선계적(仙界的)·초속적(超俗的)인 면보다 인간적 측면도 부각되고 있다.[13] 또는 역사·문화적 체험장소로도 음미되

며 시를 읊을 수 있는 대상으로 인식되기도 하였다. 많은 산들이 거론되고 있으나 그중에서도 금강산, 지리산, 청량산, 소백산, 묘향산 등이 사랑받았으며 금강산이 그중에서도 손꼽힌다. 금강산은 관동팔경(關東八景)과 더불어 시인묵객들에게 의해 상찬되었으며 내금강, 외금강, 해금강 등으로 나뉘어 읊어지게 되었다.[14]

일본의 기행문학도 긴 역사를 가지고 있는데 근세에 들어와 여행이 용이해짐과 아울러 경제적 여유가 증가하면서 기행문학도 활발하게 제작되었다. 에도시대에 한정하여 보더라도 마쓰오 바쇼(松尾芭蕉)의 『오쿠노호소미치(奧の細道, 오쿠 지방의 작은 길)』를 비롯하여 후루카와 고쇼켄(古河古松軒)의 『동유잡기(東遊雜記)』와 『서유잡기(西遊雜記)』, 하야시 라잔(林羅山)의 『병진기행(丙辰紀行)』, 요시다 시게후사(吉田重房)의 『쓰쿠시기행(筑紫紀行)』, 시바 고칸(司馬江漢, 1747-1818)의 『서유일기(西遊日記)』 등을 대표적으로 꼽을 수 있다. 이 중 바쇼의 아름다운 하이쿠(俳句)와 기행문은 요사 부손(與謝蕪村)에 의해 하이가(俳畫)로 거듭나면서 문학과 미술의 만남을 잘 보여주고 있다. 또 시바 고칸은 자신의 기행문에 직접 사생으로 그린 일본의 실경화를 많이 첨가하여 역시 그림과 기행문을 연결하고 있다.[15]

이와 같이 한·중·일 세 나라에서는 17·18세기에 걸쳐 기행문학이 급속히 성장하여 실경화가 성행하는 데 필요한 기본 토양을 충분히 갖추고 있었다. 실경화는 이를 발판으로 활발하게 제작될 수 있었다.

삼국에 공통되는 요소로서 다음으로 꼽을 수 있는 것은 산수판화집의 성행이다. 인쇄된 좋은 책자가 없던 당시로서는 판화집이 도록을 대신하고 있었으며 중국의 판화집이 한국과 일본에 전해져 실경산수화 유포에 크게 기여하였다. 판화집은 작가들에게는 창작의 방법을 제시해주었고 일반인에게는 다양한 산수화 감상에 기여하였다.[16]

10 黃山을 읊은 이로는 袁中道, 姚之素, 黃汝亨, 徐霞客, 楊補, 黃記漠, 錢謙益 등을 꼽을 수 있다.

11 徐霞客, "五岳歸來不看山, 黃山歸來不看岳. 薄海內外無如徽之黃山, 登黃山天下無山, 觀止矣." 章必功, 위의 책, p. 381 再引用.

12 최강현, 『韓國紀行文學硏究』(일지사, 1982).

13 이혜순 외, 『조선중기의 유산기 문학』, pp. 30-42.

14 金剛山을 읊은 문학에 대하여는, 최강현, 「金剛山문학에 관한 연구」I, 『省谷論叢』 23집(1992), pp.1773-1827; 김동주 편역, 『금강산유람기』(전통문화연구회, 1999) 참조.

15 일본의 기행문학에 대하여는 石津純道, 「日記と紀行」, 『講座日本文學』 5, 中世編 I, (三省堂, 1969); 鈴木棠三, 『近世紀行文藝ノト』(1974)와 同著, 「紀行」, 『日本古典文學大辭典』 卷2(岩波書店, 1984); 松尾芭蕉, 김정례 역주, 『바쇼의 하이쿠기행』(바다출판사, 1998) 등 참조.

명대에는 많은 판화집들이 제작되었는데 그중에 산수판화집들이 있다. 1603년에 나온 『고씨화보』는 산수판화집이기는 하나 대개 방작을 위한 고대 명가의 작품을 하나씩 소개하고 있어 실경산수를 위한 판화집이라고는 볼 수 없다. 실경산수 제작에 도움이 되었던 판화집으로는 1607년 간행되었던 『삼재도회』, 1609년의 『해내기관(海內奇觀)』, 그리고 1633년의 『명산도(名山圖)』, 그리고 1648년의 『태평산수도(太平山水圖)』 등을 꼽을 수 있다.[17] 이러한 책들은 17세기에 이미 한국에 전래되었던 것이 확인되고 있으며 아울러 일본에도 유입되고 있다.[18] 『삼재도회』나 『해내기관』은 표현이 다소 고식(古式)이며 원근 처리, 투시법 등의 체계를 갖추고 있지 못하나, 『명산도』와 『태평산수도』는 감상용에 가깝게 세련되어 있으며 다양한 투시법, 구도법, 원근 처리가 뛰어나 한국과 일본의 산수화가들이 애용하였다고 생각된다.

일본의 기록을 보면 기온 난카이(祇園南海, 1677-1751)가 『태평산수도』를 가지고 있었고 이를 이케노 다이가에게 베껴 그리도록 했다는 일화가 남아 있고, 오카다 베이산진(岡田米山人)이 〈영허산(靈墟山)〉을 그대로 임모(臨摹)한 바 있어 18세기 초에는 이미 전래되어 있었던 것이 확인된다.[19] 따라서 한국에도 『태평산수도』는 17세기 후반에는 들어왔으리라 추측된다.

이러한 세 가지 측면, 즉 실학과 같은 사상의 공유, 여행문화와 기행문학의 발달, 그리고 산수판화집의 전래 등에 의해 17-18세기에 걸쳐 한·중·일은 실경산수의 발달이라는 공통되는 요소를 갖추게 되었다고 본다. 물론 각국의 상황에 따라 개별적인 특색과 차이가 있을 수 있으나 전반적으로는 이러한 공통된 요소에 비슷한 양상을 드러내게 되었다고 생각된다. 그려지는 대상이 자국의 특별한 경치이고 각자 다른 기법에 의해 표현되고 있지만 바탕에 흐르는 의식은 유사하다고 할 수 있다.

3. 특정 지역과 화풍의 편향성

17·18세기에 이르러 한·중·일 삼국이 유사한 배경 속에서 실경화 제작에 들어갔으나 그 표현에서는 특정한 지역을 선호하고 또 특정한 화풍을 애용하였던 것이 두드러진다. 즉 중국에서는 많은 산들 중에서도 황산의 경치가 사랑받았으며 한국에서는 금강산이, 그리고 일본에서는 후지산이 특히 많이 그려졌다. 한국과

일본의 금강산과 후지산은 17·18세기 이전에도 널리 사랑받아 이미 그려지고 있었지만 17·18세기에 특히 빈번하게 그려진 것이 특이하다.[20]

중국에서 황산을 높이 평가하고 최고의 명산으로 꼽는 것은 앞의 인용문에서도 드러나고 있으며 그 밖에 한국에서의 금강산에 대한 평가나 일본에서의 후지산에 대한 평가도 이와 유사하다. 예를 들면 한국의 경우 다음과 같이 극찬하는 것을 볼 수 있다.

비로소 이 산(금강산)의 품격을 정하노니 우리나라에 결코 겨룰 것이 없다. 이름이 세상에 알려진 것이 헛되지 않도다.[21]

금강산은 우리나라 제일이고, 비로봉(毘盧峰)은 금강산에서 제일이다. 우리나라에 태어나 금강산을 보지 못하면 고루하고 금강산을 유람하여도 비로봉에 오르지 못하면 어찌유람하였다고 할 수 있겠는가.[22]

김창협과 그의 제자 어유봉(魚有鳳)의 글에서 보듯이 금강산의 품격이 최고라는 인정과 비로봉까지 오르는 유람을 희망한다는 것을 찾아볼 수 있다.

일본의 에도시대에 풍성하게 제작된 후지산도(富士山圖)의 경우에도, 후지산을 유람하고 그 절경을 조망하고 이를 그림으로 감상하고자 하는 관심의 방향이 유사하게 나타나는 것을 볼 수 있다. 18세기 일본 화단에서 실경산수화의 화가로서 또한 후지

16 중국의 판화 전반에 대하여는 小林宏光, 김명선 역, 『중국의 전통판화』(시공사, 2002), 그리고 일본 회화에 미친 중국 판화의 영향에 대하여는 町田市立國際版畫美術館 編, 『近世日本繪畵と畵譜·繪手本展』Ⅰ·Ⅱ(1990).

17 『해내기관』, 『명산도』, 『태평산수도』의 전모는 『中國古代版畵叢刊』二編 第11輯(上海古蹟出版社, 1994)에서 찾아볼 수 있다.

18 고연희, 『조선후기 산수기행예술연구』(일지사, 2001), pp.74-90.

19 陳傳席, 「有關蕭雲從及太平山水詩畵諸問題」, 『朶雲』25(上海書畵出版社, 1990), pp. 86-92, "祇園南海記伊人, 仕本藩, 才調無雙, 聲聞四方, 又善丹靑。柳里恭, 池大雅 幷就問畵法, 南海出舊儲淸蕭尺木畵譜, 囑倣其格也." 이 '蕭尺木畵譜'가 바로 蕭雲從의 『太平山水圖』이다. 岡田米山人의 〈靈墟山圖〉는 『近世日本繪畵と畵譜·繪手本展』Ⅱ卷, p. 154에서 찾아볼 수 있다.

20 금강산도의 흐름에 대하여는 박은순, 『金剛山圖研究』(일지사, 1997); 富士山圖의 역사에 대하여는 成瀨不二雄, 『日本繪畵の風景表現』(中央公論美術出版, 1998) 참조.

21 金昌協, 『農巖集』卷11, 「與子益大有敬明」, "始定此山之品, 吾東方決無可與伯仲者名聞天下不虛也."

22 魚有鳳, 『杞園集』卷21, 「序舍弟志遠登毘盧峰記後」, "金剛是域中第一, 而毘盧又金剛之第一也. 生乎東國而不見金剛固陋耳. 遊金剛而不登毘盧則亦何足謂之遊也哉."

산도의 화가로서 대표적이라 할 수 있는 이케노 다이가의 글이다.

> 작년에 에도에 갔다가 후지산에 올랐고 닛코(日光)에 참배하였으며 미치노쿠(陸奥)의 경
> 승지를 돌아보았다. 시오가마(鹽釜)와 마쓰시마(松島)에서 바다를 바라보니 경치가 으뜸
> 이었다. 안개 속에 떠 있는 섬들은 소박하면서도 기나긴 시간의 흐름을 느끼게 한다. 세
> 상에 이렇게 아름다운 곳이 있음을 비로소 알고 경탄하였다. 올해에는 가가(加賀)의 가
> 나자와(金澤)에 와 여러 사람들과 후지산과 마쓰시마에 대하여 이야기를 나누었다. 후
> 지산은 오르는 사람이 많아서 세상에 그 아름다움이 잘 알려져 있지만 미치노쿠는 멀고
> 찾는 사람이 별로 없다.[23]

이케노 다이가의 후지산에 대한 기록에서도 후지산을 높이 평가하는 일본인
들의 태도를 엿볼 수가 있다. 후지산은 문학과 회화를 통하여 일본 최고의 명소로
칭송되고 있었다.[24]

이와 같이 한·중·일 삼국에서 특정한 산을 선호하여 그리고 있으나 그것을

도 VII-1 弘仁, 〈始信峰과 擾龍松〉, 『黃山志』 중, 1667년, 판화, 安徽市圖書館

도 VII-2 金允謙, 〈長安寺〉, 1768년, 紙本淡彩, 27.7×38.8cm, 국립중앙박물관

회화적으로 표현하는 방식에 약간의 차이가 있다. 중국에서는 황산을 그리되 산
봉우리들을 주로 많이 그렸다. 즉 천도봉(天都峯), 시신봉(始信峯), 연화봉(蓮花峰)과
같은 유명한 산봉우리들이 작품의 대상이 되었다. 그리고 황산 내의 특정 장소, 즉
탕지(湯池), 명현천(鳴絃泉) 등도 작품화되었으며 절벽에 걸린 소나무의 모습 등이
또한 많이 그려졌다[도 VII-1].[25]

이에 반해 한국의 금강산은 봉우리보다는 사찰을 중심으로, 봉우리가 배경으
로 폭넓게 자리하고 있는 것이 특징이다. 금강산에서 사찰이 많고 경치 좋은 곳은
대개 절이 취하고 있기 때문이라 생각되지만 아무튼 한 특징을 이루고 있다. 즐겨
그려지는 대상은 장안사(長安寺)[도 VII-2], 표훈사(表訓寺), 정양사(正陽寺) 등이며 금
강산 내의 특정 장소, 즉 만폭동(萬瀑洞), 백천동(百川洞), 금강대(金剛臺), 구룡폭(九

23 小林優子, 「池大雅」, 『美術史論壇』 4호(시공사, 1996), pp. 252-253 再引用.

24 高柳光壽, 「富士の文學」, 『富士の研究』(名著出版社, 1973).

25 이러한 表現은 弘仁의 『黃山圖册』에 기인하는 바가 크다. 그 이전에는 즉 『三才圖會』, 『海内奇觀』 등에서는 산 전
 체의 모습을 그리는 방식이 성행하였다. 그리고 『名山圖』와 『太平山水圖』도 산 전체의 모습을 그리는 표현 전통
 을 따르고 있다.

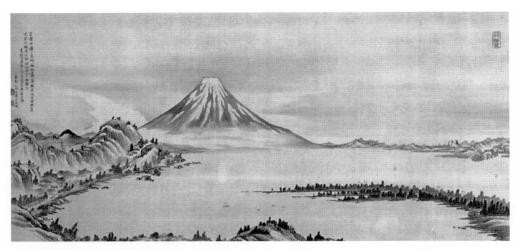

도 VII-3 司馬江漢, 〈富士三保松原圖〉, 개인소장
도 VII-4 鄭敾榮, 〈漢臨江名勝圖〉 중 神勒寺 부분, 18세기, 紙本淡彩, 24.8×1575.6cm, 국립중앙박물관

龍瀑) 등도 화폭에 올려지고 있다.[26]

　일본의 후지산을 다루는 방식은 중국이나 한국의 경우와는 다르게 나타난다. 후지산의 봉우리를 부각하면서 주변의 여러 지역에서 바라본 후지산의 원경(遠景)을 표현하는 특징을 보여준다. 이는 후지산이 여러 개의 큰 봉우리로 되어 있는 것이 아니라 우리의 한라산과 같이 하나의 산봉으로 이루어져, 어디서 보든지 똑같은 산봉우리를 하고 있으며 단지 주변 지역의 경치를 다르게 그려 변화를 보여준다. 이 점은 호쿠사이(北齋, 1760-1849)의 『후가쿠 36경(富岳三十六景)』 화책이나 시바 고칸의 그림들에서 특히 잘 드러난다[도 VII-3].[27]

　위의 세 명산, 즉 황산, 금강산, 후지산 외에도 실경이 대상이 된 곳은 더 있었다. 중국에서는 화산(華山), 형산(荊山), 청변산(青弁山), 소주(蘇州)의 호구(虎丘)와 지형산(支荊山), 무이산(武夷山), 태백산(太白山) 등을 꼽을 수 있고 한국에서는 관동팔경과 관서십경, 그리고 서울 및 경기도 일대의 명승지 및 송도(松都), 평양(平壤) 등지를 들 수 있다. 한국의 정수영(鄭遂榮) 같은 이는 금강산을 가기 전에 거치는 곳을 연속적으로 그려 광주에서 시작하여 영평(永平), 삭녕(朔寧), 토산(兎山) 등 임진강 상류 지역을 두루 그렸다. 연속되는 실경의 모습을 16미터에 이르는 긴 두루마리에 다양한 구도법으로 박진감 넘치게 담고 있어 이 방면에서는 기념비적인 작품이 되고 있다[도 VII-4].[28] 이와 같이 한 사람이 긴 실경화를 제작하는 경우가 있으나 또 여러 명이 참여하는 청대의 남순도(南巡圖)와 같은 형식도 있다. 18세기는 특히 실경화의 시대라 부를 수 있을 것이다.

　일본의 경우는 후지산 외에는 아사마산(淺間山)이 많이 그려졌고 고지마만(兒島灣), 미호마쓰바라(三保松原), 쇼가다(象潟), 나치폭포(那智瀑布) 등이 또한 그려졌다.[29] 이케노 다이가는 1760년 38세 때 하쿠산(白山), 다테산(立山), 후지산의 세 산

26 금강산을 여러 장면으로 그리는 것은 조선 중기의 趙涑이 이미 시작한 바 있다. 그는 長安寺圖, 長安寺東北望圖, 碧霞潭圖, 表訓寺圖, 表訓寺門樓東望圖, 自摩訶淵北望圖, 摩訶淵東南望圖, 三日亭東南望圖 등 8폭을 하나의 畵册으로 만들었다. 이 화책은 17세기 전반에 제작되었으므로 弘仁의 『黃山圖册』 제작과 비슷한 시기이다. 홍인의 화책에 비할 때 조속의 것은 보다 넓은 지역을 그린 것으로 보인다.

27 일본의 富士山圖는 이미 10세기부터 그려진 것으로 기록에 보이며 전하는 것으로는 11세기의 聖德太子繪傳을 꼽을 수 있다. 聖德太子가 黑駒를 타고 富士山을 올랐다는 것인데 지금 전하는 聖德太子繪傳에 그 표현이 나타난다. 유명한 정상의 三峰은 靜岡縣 富士山市에서 바라다 보이는 것으로 鎌倉時代부터 표현되고 있다.

28 이수미, 「조선시대 漢江名勝圖 연구－鄭遂榮의 漢臨江名勝圖卷을 중심으로」, 『서울학연구』 6호(1995), pp. 217-243; 박정애, 「之又齋 鄭遂榮의 산수화 연구」 (홍익대학교 석사학위논문, 1999).

29 三保松原圖에 대하여는 山下善也, 「富士山圖의 형성과 전개」, 『美術史論壇』 2호(시공사, 1995), pp. 244-249.

을 올라 각각 여러 장으로 스케치하고 기행문까지 써서 소책(小冊)으로 만들었는데 후에 이것이 병풍으로 개장(改裝)되어 현재 교토국립박물관(京都國立博物館)에 소장되어 있다[도 VII-5].[30] 이와 같이 한 사람이 많이 그린 경우가 일본에도 있는데 19세기에 활동한 호쿠사이나 우타가와 히로시게(歌川廣重, 1797-1858)와 같은 판화가들은 한 번에《후가쿠 36경》또는《동해도(東海道) 53차》와 같이 수십 장짜리의 실경판화를 제작하고 있으며《명소에도백경(名所江戶百景)》과 같이 에도의 명소를 백 장에 걸쳐 묘사하고 있어 양적으로도 대단히 풍성하다.

　한국과 일본의 실경화 중 중국의 경치를 그린 것이 간혹 있다. 예컨대 정선의 〈여산폭포도(廬山瀑布圖)〉나 이케노 다이가의 〈서호도(西湖圖)〉와 〈동정적벽도권(洞庭赤壁圖卷)〉과 같은 것들이다. 이것들은 물론 모두 상상으로 그린 것인데 마치 가 본 것처럼 그려져 있다. 아마도 두 나라에 전래된 중국화를 바탕으로 하여 나름대로 표현해본 것으로 보인다. 이렇게 상상을 가능케 하는 자료는 당시 전해진 실제 중국화도 있을 수 있으며―진위 문제는 차치하고라도―그 밖에 판화집이 있었다. 『고씨화보』, 『개자원화전(芥子園畵傳)』, 『태평산수도』 등이 대표적인 판본들인

데 『개자원화전』의 영향이 특히 컸다.

일본에는 장환진(張還眞)의 『축수화책(祝壽畵冊)』과 같은 특수한 실경산수화책이 유입되어 영향을 주었다. 이 화책에는 동정호(洞庭湖)의 악양루(岳陽樓), 취옹정(醉翁亭) 등의 그림이 있고, 이케노 다이가의 몇 작품들은 이를 모사하고 응용하였던 것으로 보인다. 이케노 다이가는 또한 동정호를 더 잘 그리기 위하여 일본에 있는 비와호(琵琶湖)를 찾아 유사한 분위기에 젖고자 하였다고 한다.[31]

그 밖에 화가가 살던 집을 주제로 하는 실경화도 그려졌다. 정선이 즐겨 그린 〈인곡유거도(仁谷幽居圖)〉나 〈인왕제색도(仁王霽色圖)〉, 〈인곡정사(仁谷精舍)〉 등을 꼽을 수 있으며 이와 유사한 양상을 일본 남화가(南畵家)인 이케노 다이가의 집 그림에서 찾아볼 수 있다. 〈다이가도도(大雅堂圖)〉라 불리는 그의 집 그림은 부감법으로 처리되고 주위 환경과 사람들까지 실감나게 표현되어 있어, 정적(靜的)인 〈인곡정사〉에 비하자면 더 현실감 있고 자연스럽게 보인다.

중국에서는 개인집보다 정원도(庭園圖)가 많이 그려졌으며 손극홍(孫克弘)의 〈정원도(庭園圖)〉와 미만종(米萬鍾)의 〈작원도(勺園圖)〉, 그리고 심사충(沈士充)의 〈교원 12경(郊園十二景)〉 등이 돋보인다.[32] 이들의 그림은 서재나 정자에 초점이 모아지고 있으며 정갈한 분위기와 산뜻한 담채(淡彩) 처리가 그림을 생기 있게 만들어주고 있다. 이러한 것들을 모두 종합 정리해보면 삼국에서의 실경화는 황산, 금강산, 후지산과 같은 특정한 명소들을 집중적으로 그리면서도 그 밖에 다양한 장소들이 실경화의 주제가 되었음을 알 수 있다.

이와 같이 특정한 명소를 특별히 선호하였던 현상을 볼 수 있으며 이 밖에도 이러한 명소들을 표현하는 데에 특정한 화풍으로 표현하는 공통점이 보인다. 즉 중국에서는 황산을 그리되 홍인(弘仁)의 독특한 기하학적인 표현이 애호되었으며 한국에서는 기운차고 거친 정선의 화법이, 그리고 일본에서는 운치와 서정성이 있는 이케노 다이가식의 후지산 표현이 사랑받았다. 물론 실경이라 하면 실제 경치에 근거하여 화가들 개인이 자신의 독특한 기법으로 표현할 수 있고 또 그렇게

30 〈三岳紀行圖〉에 대하여는 鈴木進, 『池大雅』 日本の美術 114호(至文堂, 1975), pp. 87-88; 小林優子, 앞의 논문, pp. 255-256.

31 小林優子, 앞의 논문, p. 253.

32 도판은 James Cahill, *The Distant Mountains* (Weatherhill, 1982), 채색도판 7, 도 25, 도 83; 『園林名畵特展圖錄』(臺北故宮博物院, 2001), 도 18-1-18-4.

되어야 하지만 17, 18세기에는 위의 특정한 작가의 화풍이 유행을 하면서 이들의 특정한 기법으로 특정한 지역이 다수 그려지게 된 것이 특색이다.

이러한 현상은 그 경치를 표현하는 데 가장 적절한 표현법을 이들 세 사람, 즉 홍인, 정선, 이케노 다이가가 찾아냈다는 의미이다. 홍인의 기하학적 표현은 정수(程邃), 왕지서(汪之瑞), 강주(江注), 축창(祝昌) 등에 의해 계승되고 소운종(蕭雲從), 매청(梅淸), 석도 등에 의해 변형 발전되고 있으나, 바탕에는 홍인의 새로운 회화표현법이 존재하고 있다.[33] 장경(張庚)은 홍인의 새로운 화법에 대하여 칭송하였다.

> 홍인은 시와 문장에 뛰어났으며 산수화는 예찬을 배웠다. 신안(新安)의 화가들이 예찬을 많이 따르는 것은 대개 홍인이 이끄는 길을 따라간 것이다. 내가 일찍이 선생(홍인)의 작품을 보았는데 계곡이 깊고 봉우리가 첩첩이며 깊고 넓었다. 그것은 마치 세상에서 몇 그루 대나무와 마른 나무를 그려놓고 스스로를 고사(高士)라고 부르는 화가들과는 전혀 다른 것이었다.[34]

홍인, 소운종, 매청 등에 의해 성취된 새로운 회화 표현법은 이후 한국에 전해져 18세기에 크게 영향을 미치고 있다. 이인상(李麟祥), 강세황, 이윤영(李胤永), 정수영 등의 작품에 보이는 기하학적인 표현이 바로 이 화풍에 기인한 것이다.[35] 한국의 경우 정선의 새로운 기운차고 거칠고 자유분방한 산수 표현은 이후 역시 많은 추종자들에 의해 거듭된다. 강희언, 최북, 김윤겸, 정수영 등이 뒤를 잇고 있으며 후에 김홍도, 강세황, 심사정 등의 실경산수화에도 크게 영향을 미치고 있다.

이러한 경향은 일본에도 유사하게 나타나는데 이케노 다이가의 간결하고 서정적인 실경 표현은 이후 고후요(高芙蓉), 구와야마 교쿠슈(桑山玉洲), 노로 가이세키(野呂介石), 기무라 겐카도(木村蒹葭堂), 아오키 슈야(靑木夙夜), 아오키 모쿠베이(靑木木米) 등으로 계승되고 있다.[36] 남화가들에게는 절대적인 영향력을 보이고 있으며 이와 달리 더 사실적인 표현의 실경산수는 니와 가겐(丹羽嘉言), 마루야마 오쿄(圓山應擧), 호쿠사이, 다니 분쵸(谷文晁), 와타나베 가잔(渡辺華山) 등으로 이어지고 있다.

이러한 현상은 삼국에 공통되는 것으로 흥미롭다. 즉 중국의 실경산수 표현은 오파와 황산파의 두 가지 경향이 있었는데 그중 황산파의 것이 한국에 들어오게 된다. 그리고 이미 있던 정선의 화풍과 공존하는 양상을 보이면서 한국의 대표적인 화법으로 자리 잡는다. 한편 일본은 기하학적인 형태보다 이케노 다이가가 선

도한 일본적인 경향, 즉 생략적이고 여백을 많이 쓰며 분위기를 중시하는 화법이 실경화에 채택되며 이 화풍은 이후 서양의 사실주의와 공존하는 양상을 보인다. 따라서 삼국은 각기 다른 표현법을 발달시키면서 독자적인 형태를 갖추게 된다.

4. 한·중·일 삼국의 표현상 차이

지금까지 17-18세기에 걸쳐 한·중·일 삼국이 어떤 연유로 실경산수화를 발달시켜왔고 또 특정한 명소와 화풍을 추구해왔는지를 살펴보았다. 따라서 이번에는 그 결과로 제작된 한·중·일 삼국의 실경산수화가 구체적으로 회화적 표현상에서 어떠한 차이가 있는지를 검토해보고자 한다. 한국과 일본의 실경산수화는 중국의 영향을 받은 것과 그렇지 않은 것이 공존하는 공통된 특성을 갖고 있다. 따라서 여기서는 먼저 중국의 화풍을 소개하고, 그중 어떤 형태가 한국과 일본에 들어왔고 고유한 형태는 어떤 것인지를 논하는 식으로 전개하고자 한다.

중국의 경우를 먼저 살펴보고자 한다. 17세기에 많이 제작된 황산도의 표현을 보면 크게 세 가지 부류로 나누어볼 수 있다. 우선 들 수 있는 것이 홍인이 대표적으로 발전시킨 기하학적 형태의 반추상화된 산수의 표현[도 VII-6]이며 이것이 가장 전형적인 황산의 모습이 되고 있다.[37] 이런 형태의 바탕에는 예찬(倪瓚)의 화풍이 있지만 홍인이 이룬 변형은 괄목할 만한 것이었다. 도 VII-1에서 보이는 판본(板本)의 형태는 매우 도식화된 것이지만 다른 일반 산수화에서도 이러한 기하학적 태도를 쉽게 찾아볼 수 있다. 이러한 경향을 따르는 계통이 사사표(査士標), 추지린(鄒之麟), 소운종 등이라 할 수 있다. 소운종의 경우 방작에서도 이 화법을 사용하여 특징을

33 이들 黃山派 화가들의 화풍에 대하여는, James Cahill ed., *Shadows of Mountain Huang* (Berkeley: University Art Museum, 1981); Kuo Chi-sheng, "The Paintings of Hung-jen" (Ph. D. dissertation, University of Michigan, 1980); 陳傳席, 『弘仁』(吉林美術出版社, 1996); 고연희, 「安徽派의 黃山圖 硏究」(홍익대학교 석사학위논문, 1996) 등 참조.

34 張庚, 『國朝畵徵錄』, '弘仁, ……工詩文, 山水師似雲林, 新安畵家多宗淸閟法者, 皆漸師導先路也. 余嘗見漸師手迹, 層巒陡壑, 偉峻沈厚, 非若世之疎竹枯株自謂高士者比也.'

35 자세한 내용은 한정희, 앞의 논문, 주 1 참조.

36 이들의 작품들은 成瀬不二雄, 앞의 책, pp. 204-210.

37 弘仁의 그림은 『中國美術全集』繪畵編 9(上海人民美術出版社, 1988)과 James Cahill ed., *Shadows of Mountain Huang*, 주 13과 『明淸安徽畵家作品選』(安徽美術出版社, 1988)에서 찾아볼 수 있다.

도 VII-6 弘仁, 〈秋臨板屋圖〉, 紙本水墨, 122.2×62.8cm, 호놀룰루미술관
도 VII-7 簫雲從, 〈倣荊浩山水圖〉, 《山水冊》중 한 엽

잘 반영하고 있다. 그의 〈방형호산수도(倣荊浩山水圖)〉[도 VII-7]의 기하학적인 모습은 홍인의 새로운 형태를 따르고 있는데, 이에 대하여 형호(荊浩)를 방하였다는 엉뚱한 발언을 하고 있다. 즉 실경의 가장 대표적인 새로운 화법을 방작에다 쓰는 데 개의치 않아 한 것이다. 그의 〈방관동산수화(倣關同山水畵)〉도 같은 경우이다. 엄청난 괴량감을 기본으로 하는 관동(關同)의 분위기가 이 그림에 나타나 있지 않다.[38]

또 다른 부류는 거센 운동감의 곡선적 형태이다. 대표적으로는 소운종을 꼽을 수 있으며 그의 산수책(山水冊) 한 엽[도 VII-8]에서 잘 찾아볼 수 있다. 용암처럼 흐르는 바위의 물결은 앞의 기하학적 형태와는 완연히 다른 것이다. 이러한 곡선적 형태의 유기체 같은 표현도 많은 화가들에게 애호되고 활용되었다. 석도의 산수

도 VII-8 蕭雲從, 《山水册》 중 한 엽, 1654년, 上海博物館
도 VII-9 石濤, 《山水册》 중 한 엽

한 엽[도 VII-9]과 매청의 산수 한 엽이 이런 경향을 잘 보여주는 예들이다. 이 그림 속 바위들은 춤추듯 일렁이고 있다. 또 소운종의 경우는 한 사람이 이 두 경우의 이질적 화풍을 모두 구사한 점이 특이하다.

세 번째의 부류는 이 두 가지가 결합되어 더 복잡한 구도와 자연스런 표현을 추구하는 것이다. 석도가 대표적인데 그의 산수화에서 보듯이 어느 한쪽에 치우치지 않고 절충적인 모습을 보여주고 있다. 석도는 형태의 큰 변형보다는 투시법, 원근법, 여백 처리, 채색 등에서 새로운 것을 구사하고자 했으며 따라서 대중의 지지를 더 많이 받게 되었다.[39]

중국의 이와 같은 세 가지 부류 중 한국에 상륙한 것이 기하학적 처리의 첫

38 蕭雲從은 『太平山水圖』라는 실경 판화를 제작하는 데에 각 엽마다 '倣○○筆意'라는 글귀를 써넣고 있다. 특정 지역을 묘사하면서도 고대의 여러 대가들의 화법을 빌어 표현하는 것이 특이한데 실경화와 倣作의 未分化 단계를 보여준다고 할 수 있다. 이런 복합적 성격은 일본의 池大雅의 몇 그림과 한국의 몇 작품들에서도 간취되는 것이나 양적으로 많은 것은 아니다. 한국의 예로는 朴周煥 소장의 金應煥의 〈倣金剛全圖〉, 그리고 尹濟弘의 倣李公麟의 〈玉筍峯圖〉 등을 꼽을 수 있다.

39 石濤의 회화에 대하여는 Richard Edwards, *The Paintings of Tao-chi* (University of Michigan, 1967); James Cahill, *Compelling Image* (Harvard University Press, 1982) 등 참조.

도 VII-10 李胤永, 〈皐蘭寺圖〉, 1748년, 29.5×43.5cm, 개인소장
도 VII-11 鄭遂榮, 〈漢臨江名勝圖〉 중 神勒寺 부분, 18세기, 紙本淡彩, 24.8×1575.6cm, 국립중앙박물관

번째 형태이다. 강세황, 이인상, 이윤영 등의 작품에서 자주 발견되는데 분명히 중국의 영향이라고 할 수 있을 것이다. 이윤영의 〈고란사도(皐蘭寺圖)〉[도 VII-10]를 보면 절벽을 여러 조각의 입방체형 바위로 묘사하고 있는데 이것이 중국의 홍인, 소운종, 또는 매청의 작품에서 많이 보이던 바로 그 형태인 것이다. 이인상의 바위 처리에서도 잘 나타나며 정수영이 특히 뛰어났다.[40] 정수영의 금강산 그림이나 〈한림강명승도(漢臨江名勝圖)〉[도 VII-11] 중에서 황산파 기법의 바위 표현을 확인할 수 있다. 여기서 단풍 느낌을 구사한 점묘법의 테크닉은 중국식을 더 발전시킨 정수영의 개인적 솜씨이다. 특히 화면 앞쪽의 바위에 새긴 글씨의 표현에서는 창의적 재치가 엿보인다.

한국적 변용이라 할 만한 좀 더 변모한 모습으로는 강세황의 《송도기행첩(松都紀行帖)》 중 한 엽을 볼 수 있다[도 VIII-33]. 미점(米點)으로 처리된 뒷산과 앞쪽으로 퍼져 있는 바위들은 매우 이질적이며 추상화되어 있다. 이와 같이 전통적인 미법(米法)과 새로운 기하학적 형태를 과감하게 결합한 의도는 그만큼 혁신적이며 조선의 풍토에 맞게 변형한 것이라 해석해보고자 한다. 강세황의 과감한 변형의 의지는 그의 유명한 또 다른 화첩에서도 확인된다. 여기서 화가는 전통적인 미법산수와 서양화법을 결합하고 있다. 역시 이질적이기는 하나 그것을 그럴듯하게 결합시키는 솜씨에서 강세황의 탁월한 조형감각을 엿볼 수 있다. 황산파의 기하학적 형태와 서구적 명암법 등을 자기화하여 또 다른 새로운 조형미를 찾아낸 것은 한국 예술가의 새로운 성취라고 높이 평가해볼 수 있겠다.[41]

그래도 한국의 실경산수화를 대표하는 형태는 정선이 개척한 수직준(垂直皴)의 산 표현이다. 바늘같이 날카롭게 솟아오른 봉우리들은 물론 실제의 경치를 표현한 것이지만 중국 목판화의 표현에서 아이디어를 차용해 왔을 가능성도 있다. 아무튼 정선은 산봉우리에 이 참신한 준법을 사용하였을 뿐만 아니라 소나무의 표현도 또한 아주 창의적이다. 심주(沈周)의 그림에 많이 보이는 문인화풍의 새로운 소나무 표현을 더욱 힘차고 거칠게 구사하여 자유분방하고 소탈한 새로운 나무의 표현을 찾아내었다. 〈만폭동(萬瀑洞)〉[도 VII-12]이나 〈혈망봉(穴望峰)〉에서 이러한 특성을 잘 찾아볼 수 있는데 이것은 거의 완전히 한국화되어 새로운 표현으

40 더 자세한 내용은 한정희, 「朝鮮後期繪畫에 미친 中國의 영향」, 『미술사학연구』 206호(한국미술사학회, 1995) 참조.
41 姜世晃에 대하여는 변영섭, 『豹菴 姜世晃 繪畫研究』(일지사, 1988) 참조.

로 느껴지게 한다.[42]

정선이 찾아낸 이 새로운 표현법은 후학들에 의해 크게 환영받아 모방적인 작품들이 많이 나오게 되었다. 김득신, 최북, 강희언, 정황, 정충엽, 김윤겸, 김응환 등 수많은 화가들이 다투어 이 길에 들어섰다. 거연당(居然堂)의 산수화는 작품성이 뛰어난 것은 아니지만 정선의 특성을 일목요연하게 요점 정리하여 보여주고 있다.[43] 독특한 나무 처리를 기본으로 한 다듬지 않은 필선은 마치 정선의 일부를 잘라놓은 듯하다. 이렇게 간편하게 이용되기에 이르는 정선의 새로운 진경산수화풍은 황산파의 기하학적 형태와 더불어 한국 실경산수화의 큰 두 가지 흐름이라 할 수 있다.

한·중 두 나라는 그래도 화풍상 상호 연관성이 있지만 일본의 경우는 약간 다르다. 앞에서도 언급한 바 있지만 일본의 실경산수화에는 남화가들이 많이 관여하고 있

도 VII-12 鄭敾, 〈萬瀑洞〉, 絹本彩色, 33×22cm, 서울대학교박물관

다. 일본의 남화는 중국의 명·청대 회화와 우리의 조선 후기의 영향으로 발달한 수묵화이다. 문인이 없는 일본이기에 화풍상으로만 유사하게 그리는 것이며 본질적인 면에서는 차이가 있다. 순수 문인화, 즉 이념산수(理念山水)의 경우는 중국화를 모방해 그리지만 실경산수화는 일본 내의 경치를 그리는 것이라 모방적으로 그릴 것도 아니고 문인화 그리듯 하는 것도 아니다. 그러나 결과적으로 자신들의 일반 문인산수화 기법으로 그리고 있음을 찾아볼 수 있다.

실경화를 많이 그린 화가는 18세기의 남화가인 이케노 다이가다. 그의 그림은 진경도(眞景圖)라 부르는데 앞에서 언급한 〈삼악기행도(三岳紀行圖)〉 병풍[도 VII-5]을 비롯하여 수십 점에 이르고 있다.[44] 후지산, 아사마산, 고지마만 등 다양한 작품들이 있는데 그의 〈후지산도〉[도 VII-13]를 보면 산봉우리만 후지산이지 나머지는 자기 특유의 추상적이고 암시적인 수묵 처리이다. 실경화인지 문인화인지 구별하

도 VII-13 池大雅, 〈富士山圖〉, 紙本水墨, 55×113cm

기 어려운 단계이다. 그러나 〈아사마산진경도(淺間山眞景圖)〉에서는 서양의 원근법과 투시법을 적용하여 더욱 사실적으로 그리고 〈고지마만진경도(兒島灣眞景圖)〉에서는 미점(米點)을 확실히 써서 더욱 전통적인 방법을 구사하고 있어 실경화라기보다는 미법산수 한 폭을 보는 듯하다.[45] 이렇게 여러 가지 화풍으로 그렸던 이케노 다이가의 실경화는 일반 남화와 큰 구별이 가지 않는 특징을 가지고 있다. 그리고 앞에서 보았던 중국과 한국의 황산파의 특징이나 정선 특유의 표현은 나타나지 않고 있다.

이케노 다이가와 마찬가지로 다른 일본 화가들도 후지산을 주로 많이 그리는데 대개 특이한 삼봉(三峰)의 모습의 표현에만 주력할 뿐 나머지는 지극히 전통적이거나 자의적으로 처리하고 있다. 가와무라 민세쓰(河村岷雪)가 그린 18세기의 후지산도[도 VII-14]는 일본인의 취향을 잘 보여주고 있다. 거의 도안화에 가까운 삼봉의 후지산이 크게 후경을 차지하고 있고 앞쪽으로 꽃나무, 갈대, 실개천 등 일본

42 鄭敾의 회화는 『謙齋 鄭敾』, 한국의 미 1(중앙일보사, 1977)와 『謙齋鄭敾展』(大林畵廊, 1988) 등에서 찾아볼 수 있다.

43 居然堂의 그림은 안휘준 편, 『山水畵』下(중앙일보사, 1982), 도 99, 도 100 참조.

44 池大雅에 대하여는 Melinda Tekeuchi, *Taiga's True View: The Language of Landscape painting in Eighteenth Century Japan* (Stanford University Press, 1992) 참조.

45 〈淺間山眞景圖〉는 Melinda Takeuchi, 앞의 책, 도 29, 〈兒島灣眞景圖〉는 도 47 참조.

도 Ⅶ-14 河村岷雪, 〈百富士之景〉, 1771년, 개인소장

의 전통회화 에마키모노(繪卷物) 등에 나타나는 표현이 자리하고 있다. 새로운 표현이 아니라 너무도 전통적이고 답보적인 상태라 일본인의 보수성을 엿볼 수 있다. 그러나 극도로 단순화된 표현에서 일본인들의 도안적인 감각을 볼 수 있다.

　이케노 다이가는 일본의 진경도(眞景圖)의 역사에서 보면 우리나라의 정선과 같은 인물이다. 많은 제자가 있었고 그들은 대개 선생의 화풍을 따랐으며 새로운 표현을 찾는 데 그다지 성공하지 못하였다. 나카야마 고요(中山高陽)의 산수화나 노로 가이세키의 후가쿠도(富岳圖)에서 그 흔적을 찾아볼 수 있다.[46] 밋밋한 산봉우리들, 그리고 문인화풍의 수목 처리나 구릉의 처리에서 이케노 다이가의 문인화처럼 처리된 실경화의 한계를 느껴볼 수 있다.[47] 그러나 이케노 다이가 산수화 특유의 표현, 즉 점묘법 처리나 연운(煙雲)으로 애매하게 처리하는 것과 같은 방법이 보이지 않는 점은 그만큼 이케노 다이가에게서 벗어나고 있음을 입증한다고 할 수 있다.

　일본 후지산도의 특색은 남화가들만 그런 것이 아니고 가노파(狩野派) 화가

218

도 VII-15 狩野探幽, 東海邊의 習作, 스케치 手卷 중 부분, 紙本水墨淡彩, 21.6×451.8cm

들, 양풍화(洋風畵) 화가들, 우키요에(浮世繪) 판화가들까지도 참여하여 화풍을 떠나 널리 애호되었다. 11세기 초에 활동한 가노 단유(狩野探幽, 1602-1674)가 그린 후지산도[도 VII-15]를 후경의 중앙에 후지산을 무게 있게 두고 그 아래로 마을을 넓게 배치하고 있다. 스케치 작품이기는 하지만 의도를 엿볼 수 있는데 가노파 특유의 도안적인 표현이 아니라 새롭고 자유로운 가노 단유의 또 다른 일면이 드러난 예라 할 수 있다.

양풍(洋風) 화가인 시바 고칸도 여러 장의 후지산도를 그렸는데 유화로 제작된 것이 많다[도 VII-16]. 실경풍경화답게 그리려고 서구적 원근법과 투시법을 쓰고 있으나 전경의 나무 처리나 파도 모습에서 전통적인 일본화의 흔적이 나타난다.[48]

대부분 멀리 보이는 후지산을 그리고 있으나 마루야마-시죠파(圓山四條派)에 속하는 나가사와 로세쓰(長澤蘆雪, 1754-1799)가 그린 후지산도는 예외적으로 산정(山頂)이 중심이 되고 있다. 하늘에서 내려다보듯이 그려 계곡의 표현에 명암이 처리된 점에서 서양식을 일부 따르고 있는 마루야마-시죠파의 태도를 볼 수 있는 한편 전통적 모티프인 학이 지나가고 있는 점에서 동서양 절충의 의도를 엿볼 수 있다.

이와 같이 자신이 속한 화파의 화풍을 살려 다양하게 후지산을 표현하고 있는데 공통되는 점은 삼봉으로 보이는 후지산정을 배경에 두고 전경과 중경을 자신의 화법으로 그린다는 점이다. 따라서 산의 경치 그 자체를 주로 그리는 중국과

46 도판은 成瀬不二雄, 앞의 책, 도 155-157 참조.

47 小林忠,『江戸繪畵』II 後期(至文堂, 1983), pp. 32-33.

48 塚原晃,「司馬江漢 그 풍경표현과 계몽의식」,『美術史論壇』 3호(1996), pp. 281-298; 岩埼吉一·原田實, 강덕희 역,『日本近代繪畵史』(예경, 1998), pp. 51-60.

도 VII-16 司馬江漢,〈富士遠望圖〉, 靜岡縣立美術館
도 VII-17 葛飾北齊,『富嶽三十六景』, 1825년경, 錦繪, 27.3×34.6cm

한국의 실경화와는 성격을 달리 한다고 볼 수 있다. 19세기에 들어가면 우키요에 판화가들 특히 호쿠사이와 히로시게가 나와 수많은 후지산을 배경으로 하는 산수 판화를 제작하게 되는데 『후가쿠 36경』이 대표적이다. 그중 날씨가 맑게 갠 후지 산의 모습을 담은 판화[도 Ⅶ-17]를 비롯한 호쿠사이의 작품은 일본 실경화가 도달 한 정점이라 할 수 있다. 군더더기가 생략되고 오직 핵심만 남은 외관은 조형미의 추구라고 할 수 있다. 멋있게 처리된 구름과 아름다운 채색들에서 황산파의 황산 과 같이 후지산이 드디어 조형미 추구의 대상이 되고 있음을 느낄 수 있다. 호쿠 사이의 또 다른 작품인 파도 속의 후지산도는 끝없이 살아나는 후지산의 모습을 느끼게 한다. 크게 솟아오른 파도의 모습은 무섭기는 하나 전통적인 파도 표현을 크게 확대한 것이다. 그 아래 납작 엎드린 선원들이 재미있으며 멀리 파도 사이로 보이는 조그만 후지산정은 오랜 세월 꿋꿋이 버텨온 후지의 생명력을 느끼게 한 다. 가마쿠라시대(鎌倉時代)부터 그려지던 후지산이 19세기까지도 일본 실경화의 핵심으로 자리하고 있는 것은 이 산이 화가들에게 하나의 신앙과 전통이 되고 있 다는 것이다. 이 점은 금강산과 황산이 19세기와 20세기에도 중국과 한국에서 계 속 그려지는 것과 같은 현상이다. 황산과 금강산 그리고 후지산은 하나의 산을 떠 나서 화가들에게는 추구해야 할 조형 실험의 목표이며 대상이 되는 것이 아닐까 한다. 끝없이 새로운 표현으로 다시 접근해보는 이 산들은 구원의 여인상과도 같 이 우리 곁에 있는 것이다.

5. 맺음말

동아시아의 세 나라 한·중·일에서는 17-18세기를 전후하여 실경산수화가 크게 성행하였는데 이미 살펴본 바와 같이 이 같은 현상은 17세기 중국에서 황산을 많이 그리는 황산파의 활동이 기점이 되어 한국과 일본에까지 파급된 것이다. 물론 삼국 에는 그 이전부터 실경산수화가 있어 왔지만 17-18세기 실경화의 발달과는 내용 면에서 상당한 차이가 있다. 그것은 중국의 경우 황산파를 통해 산의 표현이 어느 정도 양식화한 것이고 이것이 한국과 일본에 전해져 영향을 미친다는 점이다. 그리 고 실경화라 하여 극히 사실적인 경향만을 띠는 것은 아니고 문인화풍을 추구하며 아울러 변형과 생략도 서슴지 않는 태도를 보이는 점도 특징이라 할 수 있다.

삼국의 실경화를 비교해보면 중국의 실경 양식은 몇 가지 타입이 있으며 그 중 홍인식의 기하학적인 형태가 한국에 전래되어 18세기 실경화에 영향을 미친다. 그러나 한국의 경우는 정선식의 실경 처리가 주류라고 할 수 있는데 여기에는 조선 중기의 전통적인 표현과 아울러 중국의 산수판화풍이 관련되어 있을 것으로 보이나 모방적인 것은 아니다. 정선의 영향은 매우 커서 많은 후대 화가들이 따르게 되어 한국의 대표적이고 독특한 화풍으로 자리 잡게 되는 것이다. 한국도 문인화가들이 실경화 제작에 많이 관여하고 문인화풍으로 그리는 것이 중국과 유사하다고 할 수 있다.

일본의 경우는 한국만큼 중국과의 연관이 크지는 않으나 남화가들에 의해 점차 발전하였기 때문에, 중국의 문인화풍을 추구하는 남화가들에 의해 자연히 중국풍 실경화가 일본에서도 나타나게 되었다. 이케노 다이가와 그의 제자들에 의해 발전한 후지산도들은 이전부터 있어왔던 후지산의 표현과 문인산수화풍이 결합한 것으로 절충적이라 할 수 있으며 기하학적 표현이나 곡선형 표현은 그다지 보이지 않고 있다. 그러나 나카바야시 지쿠도(中林竹洞)나 가메다 보사이(龜田鵬齋)의 기하학적 산수 표현이 황산파의 영향인지는 좀 더 검토를 요한다.

일본인들은 후지산을 유독 좋아하여 많이 그리고 있는데 여러 화파의 화가들이 제각기 자신의 화풍으로 다양하게 표현하고 있다. 공통점은 도안적이고 장식적이며 에마키모노에 보이는 표현을 많이 하고 있어 전통적이고 보수적인 면을 많이 보이고 있는 것이 특색이다. 실경산수화의 표현에서 삼국 간에 차이가 있기는 하나 한국과 중국이 좀 더 연관성이 있고 일본이 독자적으로 나아간 것이 전체적인 느낌이라고 할 수 있다. 앞으로 『개자원화전』이나 『태평산수도』와 같은 목판산수화를 통한 삼국 간의 상호 관련성이 좀 더 연구되어야 할 여지가 있으며 새로운 자료를 보다 많이 발굴한다면 17-18세기 삼국의 회화 이해에 큰 도움이 될 것이라 생각된다.

VIII

강세황의 중국과
서양 화법 수용 양상

2004년 2월에 예술의 전당 서예관에서 〈표암 강세황〉전이 열린 것과 연계하여 큰 학술대회가 개최되었는데 주제는 〈표암 강세황과 18세기 조선의 문예동향〉이었다. 이 모임에서 필자는 강세황의 회화에 보이는 중국과 서양 화법의 모습이 어떠한 것인지에 대하여 발표하였는데, 강세황 역시 중국의 화풍에 친숙하였으며 서양 화법도 중국을 통해 받아들여 자기화한 것으로 분석하였다. 이때 함께 발표한 글들은 아직 단행본으로 출간되지 못하였다.

1. 머리말

조선 후기의 뛰어난 화가이자 서예가이며 평론가였던 강세황(姜世晃, 1713-1791)은 자신의 회화를 형성하는 데 중국에서 들어온 새로운 화풍에 힘입은 바가 컸다. 그는 명대의 문인화풍이었던 오파(吳派)와 송강파(松江派), 그리고 청대의 정통파, 개성파, 안휘파(安徽派) 화풍 등 여러 화풍을 수용하였다. 이러한 화풍들은 대부분 중국에서 유입된 다양한 화보를 통하여 접하게 되었으며, 또 실제 작품을 직접 실견하는 경우도 있었다. 그 밖에 서양 화법도 수용하였는데, 이는 주로 중국을 경유해 들어온 것들이며 조선에 들어와 있던 소수의 서양화를 통해서 익혔을 것이다.

소장자에게 힘들게 빌려 보아야 했기 때문에 중국에서 들어온 실제 작품을 대하기는 어려워 대개 화보를 통하여 익히는 경우가 많아 〈표암 강세황〉 전시에서도 화보를 바탕으로 그린 작품들을 상당수 찾아볼 수 있었다. 그러나 실제 작품을 바탕으로 하여 제작된 경우도 있어 두 가지 방법이 공동으로 사용되었던 것을 알 수 있다. 문제는 참고한 중국 작품들이 얼마나 진품인가 하는 것인데 모델로 하였던 작품이 남아 있지 않은 경우 그 진위를 가려내기가 어려운 실정이다.

강세황은 자신의 대표적인 작품들에서 당시 기존의 다른 화가들의 작품에서 찾아볼 수 없는 새로운 화법들을 선보였는데, 이들의 내용이 무엇이며 그가 이해한 중국과 서양의 화법이 어느 정도인지를 파악해보고자 한다. 이를 효과적으로 보기 위하여 대략 화보 화풍의 수용, 방작(倣作)의 수용, 독특한 기하학적 표현을 쓰는 안휘파 화풍의 수용, 그리고 서양 화법의 수용 등으로 나누어 살펴보고자 하며 최종적으로 그가 어떻게 소화하고 변용하였는지를 검토해보고자 한다.

2. 중국 화보 화풍의 수용

중국에는 엄청나게 많은 종류의 화보(畵譜)들이 제작되었다. 이렇게 많은 화보들 중에 조선의 화가들에게 잘 알려지고 애호되었던 화보들은 『고씨화보(顧氏畵譜)』, 『삼재도회(三才圖會)』, 『십죽재서화보(十竹齋書畵譜)』, 『당시화보(唐詩畵譜)』, 『개자원화전(芥子園畵傳)』 등이었다.[1] 중국 회화 중에서 특히 문인화는 우리나라에서 실물을 구해 보기가 어렵기 때문에 문인화를 많이 수록하고 있는 이들 판화집은 중국

도 VIII-1 姜世晃, 〈倣十竹齋花鳥圖〉, 《豹翁先生書畵帖》, 1788년(76세), 紙本淡彩·紙本墨書, 28.5×18cm, 일민미술관
도 VIII-2 〈花鳥圖〉, 『十竹齋畵譜』

의 저명한 문인화가의 화풍을 익히는 데 중요한 역할을 하였다. 이는 한국뿐 아니라 일본에서도 있었던 현상이며 심지어 중국 내에서도 실물을 보기가 어렵기 때문에 이들 화보들이 애용되었다.[2]

강세황은 처남인 유경종(柳慶種, 1714-1784)이 이들 화보를 소장하고 있었으므로 그들을 통하여 접하였을 것으로 생각되며, 그중 특히 『십죽재화보』를 즐겨하였다.[3] 강세황의 『십죽재화보』에 대한 관심과 애착은 유경종과 제자 신위(申緯, 1769-1845)도 이미 언급한 바 있지만 강세황 자신도 고백하고 있다.[4] 영모, 화훼, 사군자, 석법 등을 주로 다루고 있는 이 화보는 1627년에 호왈종(胡曰從)에 의해 판각되었으며 채색화면이 있어 조선에서도 널리 사랑받았다. 화훼와 영모, 사군자 등을 그리기 좋아하였던 강세황이 이 화보를 애용하였던 것은 어쩌면 당연하다고 할 수 있다.

이번에 새로이 공개된 일민미술관 소장의 《표옹선생서화첩(豹翁先生書畵帖)》에는 관지에 '방십죽재(倣十竹齋)'라고 쓴 작품이 두 점 들어 있다. 나뭇가지 위에 새가 한 마리 앉아 있는 그림[도 VIII-1]은 『십죽재화보』에 같은 그림이 있어 이를 모방한 것임을 확인할 수 있다[도 VIII-2]. 부분 부분에서 약간의 차이가 있지만 전체 구도와 부리가 긴 새의 모습은 거의 동일하다. 즉 큰 변화 없이 약간만 바꾼 방작이라 할 수 있다. 또 국화와 대나무를 결합한 그림[도 VIII-3]은 『십죽재화보』에 있는 '오빈(吳彬)의 그림'을 방한 것으로 보인다[도 VIII-4]. 횡으로 길게 그려진 국화를 짧게 줄이면서 대나무와 깔끔한 조화를 이루고 있다. 그리고 같은 화첩 내의 돌을 그린 그림[도 VIII-5]과 뿌리를 드러낸 〈노근란(露根蘭)〉도 역시 『십죽재화보』

도 VIII-3 姜世晃, 〈倣十竹齋菊花圖〉, 《豹翁先生書畵帖》, 1788년(76세), 紙本淡彩·紙本墨書, 28.5×18cm, 일민미술관
도 VIII-4 〈吳彬의 訪菊圖〉, 『十竹齋畵譜』

에서 차용한 것임을 알 수 있다[도 VIII-6]. 이들 모두 임작에 가까운 작품들이나 모두 원작들을 더 문기 있도록 깔끔하고 격조 있게 처리하여 표암의 변형 솜씨를 잘 보여주고 있다. 이 화책이 대개 70세 이후에 그려진 것들이므로 화보의 방작이 말년까지도 계속되었던 것을 알 수 있다. 따라서 화보를 통한 방작은 수련용에 그치는 것이 아니라 평생을 두고 즐겨왔던 자오(自娛) 단계의 모습이라 여겨진다.

『당시화보』를 참고한 것으로는 변영섭 교수가 이미 지적하였던 〈예찬풍(倪瓚風)산수도〉가 있다.[5] 예찬풍의 산수화는 강세황의 여러 그림들에서 찾아볼 수 있는데, 예컨대 《첨재화보(忝齋畵譜)》의 제6엽, 〈산수, 죽, 난 병풍〉의 제5엽[도 VIII-7], 〈추경산수도〉[도 VIII-8] 등이다. 이 〈예찬풍산수도〉는 『팔종화보(八種畵譜)』 가운데 하나인 『고금화보(古今畵譜)』에 나오는 것이므로 『당시화보』의 영향으로 부르기보

1 이들 화보에 대한 더 자세한 내용은 고바야시 히로미쓰, 김명선 역, 『중국의 전통판화』(시공사, 2002) 참조. 중국 화보가 한국 회화에 미친 영향에 대하여는 吉田宏志, 「李朝の繪畵: その中國畵受容の一局面」, 『古美術』 52 (1977), pp. 81-91; 김명선, 「조선후기 남종문인화에 미친 개자원화전의 영향」(이화여자대학교 대학원 석사학위논문, 1991); 송혜경, 「顧氏畵譜와 조선후기화단」(홍익대학교 대학원 석사학위논문, 2002); 최정임, 「三才圖會와 조선후기 화단」(홍익대학교 대학원 석사학위논문, 2003) 등 참조.
2 중국 화보가 일본에 미친 영향에 대해서는 鶴田武良, 「芥子園畵傳について－その成立と江戶畵壇への影響」, 『美術研究』 283(1972); 佐佐木剛三, 「中國畵譜と日本南宗畵」, 『中國古代版畵展』(町田市立國際版畵美術館, 1988) 등 참조.
3 변영섭, 『豹菴姜世晃繪畵研究』(일지사, 1988), p. 50, 주 2 참조.
4 변영섭, 위의 책, p. 128과 p. 130 및 『豹菴 姜世晃』(예술의 전당, 2003), p. 353.
5 이 작품은 강세황의 《忝齋畵譜》 제6엽이며, 변영섭, 위의 책, 도 16-6이다. 구체적 분석에 대하여는 p. 63 참조.

5	6
7	8

도 VIII-5 姜世晃, 〈瘦石幽花〉, 《豹翁先生書畵帖》, 1788년(76세), 紙本水墨, 28.5×18cm, 일민미술관

도 VIII-6 〈瘦石圖〉, 『十竹齋畵譜』

도 VIII-7 姜世晃, 〈山水·竹·蘭 屛風〉, 紙本水墨淡彩, 34.2×24cm, 국립중앙박물관

도 VIII-8 姜世晃, 〈秋景山水圖〉, 紙本淡彩, 58.5×33.5cm, 개인소장

도 VIII-9 〈倣倪瓚山水圖〉,『唐解元倣古今畫譜』
도 VIII-10 〈倣倪瓚山水圖〉,『唐解元倣古今畫譜』

다는『당해원방고금화보(唐解元倣古今畫譜)』(이하『고금화보』로 약칭함)의 영향으로 보
는 것이 타당할 것이다[도 VIII-9, VIII-10].[6]

그런데 이 〈예찬풍산수도〉는 강변 앞에 빈 정자가 있고 전경에 나무가 몇 그루
서 있으며 원경에 낮은 산이 있는 매우 간결하고 도식화되어 있는 형태이므로 꼭『고
금화보』의 예에 국한되는 것은 아니라고 할 수 있다. 이러한 표현은『개자원화전』에
도 실려 있고 또 강세황이 모방하기도 하였던 윤두서(尹斗緖)의 그림에도 있기 때문
에 강세황이 어떤 그림에 기초하여 창작에 임하였는지는 밝히기가 어려운 실정이

6 일반적으로『唐詩畫譜』란 만력 연간에 잇달아 간행되었던 安徽 新安의 集雅齋 主人 黃鳳池가 편찬한『五言唐詩
畫譜』·『七言唐詩畫譜』·『六言唐詩畫譜』등 세 종류의 화보를 말한다. 이 3종의 화보에 뒤이어 간행된『梅竹蘭菊
四譜』·『草本花詩譜』·『木本花鳥譜』·『唐解元倣古今畫譜』·『張白雲選名公扇譜』등 5종의 화보를 합하여『八種
畫譜』라고 통칭한다. 도판과 관련 그림에 대하여는『近世日本繪畫と畫譜 · 繪手本展』(町田市立國際版畫美術館,
1990), pp. 13–14 참조.

도 VIII-11 姜世晃, 〈仿沈石田碧梧淸暑圖〉, 紙本淡彩, 30.5×35.8cm, 개인소장
도 VIII-12 〈倣石田碧梧淸暑圖〉, 『芥子園畵傳』

다.[7] 즉 〈예찬풍산수도〉의 경우는 굳이 특정한 전거를 밝히는 것이 불필요하다고 할
수 있다.

한편 『개자원화전』을 참고한 것으로는 작가가 이미 명시한 바 있는 〈벽오청서
도(碧梧淸暑圖)〉를 들 수 있다[도 VIII-11]. 화보에 있는 세로로 긴 형태[도 VIII-12]를 보
기 좋은 가로로 긴 형태로 바꾸어 화면에 공간의 여유를 부여한 것이 두드러지며,
윤곽선만 있는 원화와 달리 채색을 가미하여 작품화하였다. 푸른색을 많이 사용하
여 청신하고 경쾌한 분위기를 화면에 넘치게 하였으며 격조 있는 문인화로 탈바꿈
시켰다. 그러나 전체적으로는 화면의 구성이 유사하여 방작이라기보다는 임작(臨
作)에 가까운 모습을 갖는 것이 아쉽다고 할 수 있다. 이 밖에 『개자원화전』을 방한
것으로는 1748년(36세) 제작의 《첨재화보》 중 〈유조도(榴鳥圖)〉를 들 수 있다. 이 작
품은 『개자원화전』의 '석류도'와 유사하여 이 화보를 모방한 것임을 알 수 있다.[8]

이와 같이 여러 작품들에서 화보와 관련되는 예들을 찾아보았지만 그러나 강
세황의 작품들을 자세히 살펴보면 지금 거론한 예뿐만 아니라 훨씬 더 많은 작품
들이 화보의 영향을 받았을 것으로 믿어진다. 왜냐하면 강변에서 낚시를 하는 장
면이나, 나귀를 타고 다리를 건너가는 장면, 그리고 몇 그루 나무 아래 빈 집이나
누각이 있는 모습 등은 강세황의 작품들과 여러 화보들에서 공통적으로 많이 보
이고 있기 때문이다.

도 VIII-13 趙榮祏,〈倣唐人筆漁船圖〉, 紙本水墨, 26.5×37.1cm, 국립중앙박물관

3. 방작의 수용 양상

방작(倣作)은 원래 중국에서 발생하고 발전되어왔던 복고주의풍 회화의 한 전형이라 할 수 있다. 이는 명대에 들어와 복고주의가 팽배하였던 당시의 시대사조에 힘입어 그림에 작가가 염두에 두었던 모델 화가의 이름을 명기하는 방식인데 명 후반기부터 청대에 걸쳐서 크게 성행하였다. 초기 형태는 이미 원대에 나타나고 있으며 명대 중기 심주(沈周)와 문징명(文徵明)에 의해 형태를 갖추었고 명 말기 동기창(董其昌)에 의해 크게 보급되었다.[9] 화면 상단에 '방○○필의(倣○○筆意)'라고 써넣는 방식으로 조선에는 18세기에 들어와 나타난다. 중간에 작가명을 써넣어야 하는데 18세기 전반기의 조영석은 '방당인필의(倣唐人筆意)'라고 하여 막연히 중국 화풍으로만 그렸다고 표현하여 방작의 의도를 잘 파악하지 못하였던 면을 보여주기도 한다[도 VIII-13].

7 이원섭·홍석창 역, 『完譯 芥子園畵傳』(능성출판사, 1980), p. 372, p. 391, p. 398의 그림들이 모두 예찬풍이며, 윤두서의 그림으로는 〈水涯茅亭圖〉를 들 수 있다.
8 도판은 변영섭, 앞의 책, 도 59-5와 도 60 참조.
9 더 자세한 내용은 한정희, 「중국회화사에서의 복고주의」, 『미술사학』 제5권(미술사학연구회, 1993), pp. 75-108.

도 VIII-14 姜世晃, 〈陶山圖〉, 1751년(39세), 紙本淡彩, 26.5×138cm, 국립중앙박물관

도 VIII-15 姜世晃, 〈藥汁山水圖〉, 1782년(70세), 紙本水墨, 23.8×75.5cm, 개인소장

윤두서나 정선(鄭敾)의 그림들에 이런 표현이 등장하지 않는 것으로 보아 방작의 표현은 조선 화단에서는 18세기 중엽 이후 심사정(沈師正), 강세황 등에 의해 본격적으로 시작되었다고 생각된다.[10] 이런 점에서 강세황은 방작을 유포시켰다는 공적이 또한 인정된다.

방작을 하는 경우 한국이나 일본 화가들도 대상은 주로 중국 화가를 모델로 하여 그리는 것이 일반적인 현상인데 강세황은 처음으로 한국 화가를 모델로 하여 방작을 한 선례를 남기고 있다. 이것은 강세황이 방작의 의미를 제대로 깨달았다는 점과 함께 우리 문화에 대한 자부심 또한 갖고 있었음을 말해주는 좋은 예라고 할 수 있다.

강세황이 모방하였던 화가 가운데 중국 화가로는 송대의 미부자(米父子), 원대의 예찬과 황공망(黃公望) 그리고 왕몽(王蒙), 명대의 심주와 동기창, 그리고 청대의 석도(石濤), 팔대산인(八大山人) 등을 꼽을 수 있으며, 한국의 경우는 공재 윤두서, 수운 유덕장(柳德章) 등을 들 수 있다. 미부자의 미법산수나 예찬의 산수화풍은 시각적으로 쉽게 파악되는 것이므로 생략하기로 하고 황공망 이후의 화가들을 방한 예들을 거론하고자 한다.

황공망을 방한 예로는 〈도산도(陶山圖)〉[도 VIII-14]와 〈약즙산수도(藥汁山水圖)〉[도 VIII-15]를 들 수 있다. 〈도산도〉는 가보지 않고 이익(李瀷)이 보여주었던 구본을 바탕으로 그린 것인데 산의 표현에서 황공망 특유의 준법과 수지법을 볼 수 있다. 전체

10 한국의 방작에 대하여는 한정희, 「조선후기 회화에 미친 중국의 영향」, 『美術史學研究』 206(한국미술사학회, 1992)와 윤미향, 「조선후기 산수화 방작 연구」(동국대학교 대학원 석사학위논문, 2001); 김홍대, 「조선시대 방작회화 연구」(홍익대학교 대학원 석사학위논문, 2002) 등 참조.

구도는 물론 실경에 기초한 것이지만 표현법이 황공망풍을 따르고 있으며 특히 성긴 장피마준(長披麻皴)의 사용과 여유 있는 공간 구성이 돋보인다. 아픈 손자를 위해 그려준 〈약즙산수도〉는 더욱 황공망의 분위기를 잘 전달하고 있다. 이는 황공망의 〈부춘산거도(富春山居圖)〉 한 부분을 보는 듯한 착각을 느끼게 한다.

『표암유고』에서 강세황 본인이 지적하였듯이 그는 왕몽과 황공망의 법을 가졌다고 하였는데 왕몽의 법으로 그린 예는 국립중앙박물관 소장의 〈무이구곡도권(武夷九曲圖卷)〉[도 VIII-16]과 이기원 소장의 《무이도첩(武夷圖帖)》[도 VIII-17]을 들 수 있지 않을까 한다. 강세황의 다른 그림들과는 달리 이 두 작품에 보이는 둥글둥글한 산 모양은 특이한데 이것은 『개자원화전』 등에 보이는 왕몽의 산 모양과 유사하여 관련성을 느끼게 한다[도 VIII-18]. 〈무이구곡도〉는 일반 산수화보에 보이는 무이산도의 모양과도 달라 강세황은 화보에 보이는 무이산도를 참고한 것이 아니라 왕몽의 기법으로 산을 그려본 것으로 보인다. 원래 무이산은 가파른 기암절벽으로 되어 있어 이와 같은 둥글둥글한 산 모습이 아닌데 표암은 가보지 않고 왕몽의 화법으로 재구성해본 것으로 유추된다.

명대의 저명한 화가인 심주를 염두에 두고 그린 것으로는 앞에서 언급한 〈벽오청서도〉와 〈계산심수도(溪山深秀圖)〉[도 VIII-19], 그리고 간송미술관의 〈물외한거도(物外閑居圖)〉를 꼽을 수 있다.[11] 〈계산심수도〉는 1749년(37세)에 수지(綏之)를 위하여 〈방동현재산수도(倣董玄宰山水圖)〉[도 VIII-20]와 함께 그린 것이다.[12] 자신이 이 그림 뒤에 쓴 제발에서 "비록 매우 거칠고 조잡하지만 그런대로 진실한 자세가 있다(雖甚荒率 頗有眞態)"라고 밝히고 있듯이 실제로 심주 특유의 둔탁한 붓질이 눈에 들어온다.[13] 현재 전해지는 심주의 그림 가운데에는 유사한 그림을 찾을 수는 없으나 아마도 당시 조선에 들어왔던 전칭작에 기초한 것이 아닐까 한다. 실제로는 명 말기나 청대의 그림에 바탕을 둔 것으로 보이는데 뒷산에 푸른색을 많이 사용한 것은 앞의 〈벽오청서도〉에서와 같이 심주의 화풍으로 인식한 때문이 아닐까 한다.

이 그림과 짝을 이루는 것이 〈방동현재산수도〉이다. 역시 수지를 위하여 그린 것인데 동기창이 동원을 방한 작품을 강세황이 다시 방한 것이다. 방을 이중으로 한 셈인데 전체적으로 매우 세련된 필법과 격조를 보이고 있다. 작품은 매우 좋으나 이 것은 동기창 특유의 화면은 아니라고 할 수 있으며 그렇다고 하여 동기창의 그림에서 이런 표현이 없는 것은 아니다. 동기창의 〈석벽비천도(石壁飛泉圖)〉[도 VIII-21]와

같은 작품과 유사한 구도와 필법이 나타나고 있는데 엄격한 피마준의 사용, 산 능선에 황공망식 분지의 표현, 나무의 표현 등에서 동기창의 체취를 느낄 수 있다.[14]

강세황이 동기창을 흠모하였던 것은 일민미술관의 《표옹선생서화첩》에 동기창의 화책을 여러 폭 임모한 것에서도 확인된다. 동기창의 그림과 글씨, 제발문을 그대로 옮기고 있어 높이 평가하였음을 알 수 있다. 예컨대 황공망을 방한 그림[도 VIII-22]도 그림과 글씨는 원래 동기창이 쓴 것이며 강세황은 이를 임하였다고 적고 있다. 옆의 찬문의 내용을 보면 "황공망의 그림에 부춘산거도가 있다. (원래는 자기 것이었는데) 현재는 오광록의 소장에 들어 있어 잃게 되었다. 이제는 다시 보기 어려우니 그 기억을 더듬어 이 작품을 방해본다"라고 하여 동기창이 아니면 쓸 수 없는 내용을 담고 있다. 여기에 나오는 오광록은 본명이 오정지(吳正志)로서 동기창과 같이 장관을 지낸 사람이며 동기창이 민란을 당해 집이 불타는 등 사정이 어려웠을 때 그로부터 〈부춘산거도〉를 사들인 인물이다. 이 화책은 아마도 표암이 북경에 갔을 때 구입한 것이 아닐까 여겨진다. 이 화책과 유사한 형태를 하고 있는 화책들은 쉽게 찾아볼 수 있다[도 VIII-23]. 그의 제자 신위의 동기창 추숭도 스승의 영향이 있었을 것으로 여겨진다.

동기창의 이름과 작품은 이미 17세기에 조선에 전해졌으며 정선도 동기창의 영향을 받았고 그의 화법을 익혔음이 문헌에서 확인된다. 강세황도 이렇게 전해진 동기창의 실제 작품을 보았거나 연행 시 구입하였을 것으로 보인다. 그러나 그 작품이 진적이었는지에 대해서는 확인하기 어렵다. 그리고 간송미술관에는 심사정이 동기창을 방한 〈하산욕우도(夏山欲雨圖)〉가 전해오고 있는 것으로 보아 동기창을 방하는 태도는 강세황과 심사정에 의해 비슷한 시기에 시작되는 것으로 추측된다.

강세황은 청대의 화가로는 청대 개성파 화가들인 석도와 팔대산인을 모방하기도 하였다. 〈표암 강세황〉 전시에 공개된 〈방석도필법산수도(倣石濤筆法山水圖)〉[도 VIII-24]와 〈산수도〉[도 VIII-25]는 관지에 의해 석도를 방한 것을 알 수 있다. 석도는 방작이 유행하던 시대에 방작을 거부하며 개성을 추구하던 개성파의 화가였는

11 〈物外閑居圖〉의 도판은 『澗松文華』 25호(한국민족미술연구소, 1983), 도 27 참조.

12 綬之는 〈표암 강세황〉 전시를 통하여 金相丸 연구원에 의해 李福源(1719–1792)으로 추정되었다. 『豹菴 姜世晃』, p. 362.

13 이 발문의 원문과 번역문은 변영섭, 앞의 책, p. 67 참조.

14 〈石壁飛泉圖〉는 『董其昌畵集』(上海書畵出版社, 1989)의 도 19이며, 〈贈珂雪山水圖卷〉(도 62)도 이 범주에 드는 작품이다.

도 VIII-16 姜世晃, 〈武夷九曲圖卷〉, 1753년(41세), 紙本淡彩, 25.5×406.8cm, 국립중앙박물관

도 VIII-17 姜世晃, 〈五曲〉, 《武夷圖帖》, 1756년(44세), 紙本淡彩, 27.8×16.8cm, 이기원

도 VIII-18 〈王蒙의 山水圖〉, 『芥子園畵傳』

도 VIII-19 姜世晃, 〈山水圖卷〉 중 〈溪山深秀圖〉, 1749년(37세), 紙本淡彩, 23×462cm, 국립중앙박물관
도 VIII-20 姜世晃, 〈山水圖卷〉 중 〈倣董玄宰山水圖〉, 1749년(37세), 紙本水墨, 23×462cm, 국립중앙박물관
도 VIII-21 董其昌, 〈石壁飛泉圖〉, 絹本水墨, 26.2×100.5cm, 개인소장

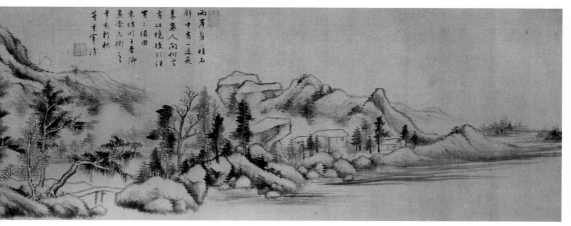

도 VIII-22 姜世晃, 〈倣黃公望富春山圖〉, 《豹翁先生書畵帖》, 1788년(76세), 紙本淡彩 · 紙本墨書, 28.5×18cm, 일민미술관
도 VIII-23 董其昌, 《倣古山水圖冊》중 한 엽

도 VIII-24 姜世晃, 〈倣石濤筆法山水圖〉, 紙本淡彩, 22×29.5cm, 개인소장
도 VIII-25 姜世晃, 〈山水圖〉, 紙本淡彩, 22×29.5cm, 개인소장
도 VIII-26 石濤, 《苦瓜和尙》중 한 엽
도 VIII-27 石濤, 《苦瓜和尙》중 한 엽

24	25
26	27

데 조선의 강세황에 의해 모방되었다는 사실은 특기할 사항이다. 석도의 그림은 화보에 잘 올라가지 않았기 때문에 강세황은 아마도 당시 유입된 실제 작품에 근거하여 그렸음에 틀림없다. 이미 같은 개성적인 화풍의 팔대산인의 그림을 당시 구해 보았다는 문헌기록을 고려하면 18세기 중엽에 석도와 팔대산인 같은 개성파 화가들의 작품도 조선에 유입되었던 것을 확인할 수 있다.[15]

이 두 작품은 모두 같은 형태를 하고 있고 화풍도 비슷하여 〈산수도〉도 역시 석도를 방한 것으로 생각된다. 관지에 산향재(山響齋)라는 20-30대에 사용하던 호를 사용하고 있는 점에서 초기작으로 생각된다. 〈산수도〉에는 적당(滴堂)으로 읽히는 호가 사용되고 있는데 이것은 아직까지 확인된 바 없는 새로운 호이다.[16] 현재 전해지는 석도의 그림을 볼 때 이 두 작품은 역시 석도의 전형적인 작품은 아니라고 할 수 있다. 그러나 유사한 그림은 석도의 작품 일부에서 찾아볼 수 있어 무관한 작품으로 보기는 어렵다[도 VIII-26, VIII-27].[17] 중앙에 몇 그루의 고목나무를 배치하고 서재를 몇 개 그려 넣은 것이 후대의 추사 김정희의 〈세한도(歲寒圖)〉의 조형(祖型)을 보는 듯하다[도 XI-3]. 석도의 그림과 비교해보면 강세황은 화면을 더욱 단순화하고 불필요한 부분을 과감히 생략하고 있음을 알 수 있다. 아울러 전체적으로 담아한 문기(文氣)를 부여하여 특유의 문인화로 변모시키고 있음을 알 수 있다.

이러한 중국 화가들을 방하는 것과 달리 강세황은 한국의 화가들을 방하는 것도 병행하였다. 〈표암 강세황〉 전시에서 새로 알려진 것으로는 윤두서를 방한 작품을 들 수 있다. 〈방공재춘강연우도(倣恭齋春江烟雨圖)〉[도 VIII-28]가 그것인데 이와 유사한 윤두서의 그림으로는 〈조어산수도(釣魚山水圖)〉[도 VIII-29]와 〈평사낙안도(平沙落雁圖)〉[도 VIII-30]를 꼽을 수 있다.[18] 오른쪽에 강변 위로 나무를 포치하고 왼쪽으로 강 위에 떠 있는 작은 배를 두는 배치법이 유사하며 이 두 작품을 합치면 〈춘강연우도〉를 상정해볼 수 있다. 이 방작이 존재하는 이유는 강세황이 한국의 화가 가운데 윤두서를 높이 평가하고 있다는 것이고 한국인으로서 자부심이 있다는 것이다. 이런 점에서도 강세황은 자의식이 뚜렷한 작가라고 할 수 있다.

15 八大山人과 관련된 기록은 변영섭, 앞의 책, p. 39와 p. 85 참조.
16 〈산수도〉의 화제 柴門不正逐江開 옆의 관지는 김상환 연구원에 의해 滴堂草로 판독되었다. 山響齋라는 호를 쓴 강세황의 다른 그림으로는 간송미술관 소장의 〈花江晴嵐〉이 있다.
17 연관되는 작품으로는 『石濤書畵集』(中華書畵出版社, 1993), 도 181, 도 186, 도 187 등을 들 수 있다.
18 〈釣魚山水圖〉는 『새천년 새유물전』(국립중앙박물관, 2000), 도 50이며 〈平沙落雁圖〉는 김원용·안휘준, 『한국미술의 역사』(시공사, 2003), p. 483, 도 30.

도 VIII-28 姜世晃, 〈倣恭齋春江烟雨圖〉, 絹本水墨,
29.5×19.7cm, 강경훈
도 VIII-29 尹斗緒, 〈釣漁山水圖〉, 1708년, 絹本水墨,
26.5×14.9cm, 국립중앙박물관
도 VIII-30 尹斗緒, 〈平沙落雁圖〉, 18세기, 絹本淡彩,
26.5×19cm, 개인소장

도 VIII-31 姜世晃, 〈竹圖〉, 紙本水墨, 53×32.4cm, 강동식
도 VIII-32 柳德章, 〈新竹〉, 17-18세기, 紙本水墨, 57.5×39.5cm, 개인소장

　　한국의 화가를 방한 것으로는 이 밖에도 유덕장을 모방한 〈죽도(竹圖)〉[도 VIII-31]를 꼽을 수 있는데 본인이 방작이라고 언급하고 있지 않지만 2003년 11월 학고재의 〈유희삼매전(遊戲三昧展)〉에 나온 유덕장의 〈신죽(新竹)〉[도 VIII-32]과 매우 흡사하다는 점에서 주의를 요하는 작품이다. 다만 뒤쪽의 담묵에 의한 대나무에 잎이 있고 없는 차이 정도다.

　　이상에서 본 바와 같이 강세황은 중국의 저명한 화가들의 화풍으로 방작을 제작했으나 원작이 남아 있지 않아 얼마나 변형을 많이 했는지는 확인하기 어렵다. 그러나 화보들을 모방한 경우를 참고해보면 일반 화가들의 방작도 그다지 변형을 많이 하지 않고 임작에 가깝게 방하지 않았을까 생각된다. 하지만 방을 하는 필법이나 묵법 그리고 구도법은 매우 세련되어 있고 최종적으로 고아한 문인화를 완성하는 솜씨는 그 특유의 것이라고 할 수 있다. 특히 조선의 화가를 방하는 것

은 이 방면에서는 선구적인 업적으로 높이 평가되어야 할 것이다.[19]

4. 안휘파 화풍의 수용

황산파(黃山派)라고도 하는 이 화풍은 산이나 바위를 윤곽선만을 이용하여 기하학
적인 형태로 묘사하는 것인데 17세기 명말청초에 안휘성을 중심으로 성행하였다.[20]
이 화파의 화풍은 그 독특한 표현법이 시선을 끌며 특히 『태평산수도(太平山水圖)』
와 같은 화보로 제작되어 한국이나 일본에까지 전파되어 어느 정도 영향을 미치게

도 VIII-33 姜世晃,
〈白石潭〉,《松都紀行帖》,
1757년(45세)
추정, 紙本水墨淡彩,
32.8×53.4cm,
국립중앙박물관

도 VIII-34 姜世晃,
〈百花潭〉,《松都紀行帖》,
1757년(45세)
추정, 紙本水墨淡彩,
32.8×53.4cm,
국립중앙박물관

도 VIII-35 姜世晃, 〈泰安石壁〉,《松都紀行帖》,
1757년(45세) 추정, 紙本水墨淡彩, 32.8×53.4cm,
국립중앙박물관

되었다. 중국에서는 안휘성에 있는 황산의 경치를 표현하는 데 사용되었는데 이 화풍의 연원으로는 예찬의 화풍을 꼽고 있다. 그러나 실제로는 오파나 송강파의 기하학적인 화면 처리가 바탕이 되고 있다고 생각된다.

안휘파(安徽派) 화풍은 조선에는 18세기 중엽경에 상륙하였는데 이인상, 강세황, 정수영, 이윤영 등이 즐겨 사용하였다. 이지적이고 깔끔한 표현법은 이들이 추구하고 있던 격조 있는 문인화의 창출에 좋은 매개체 역할을 담당하였다.[21]

강세황은 이 화풍을 주로 《송도기행첩(松都紀行帖)》에 사용하고 있으며 다른 곳에서는 그다지 활용하고 있지 않다. 예컨대 2엽 〈화담(花潭)〉, 3엽 〈백석담(白石潭)〉[도 VIII-33], 4엽 〈백화담(百花潭)〉[도 VIII-34], 10엽 〈마담(馬潭)〉, 11엽 〈태종대(太宗臺)〉, 16엽 〈태안석벽(泰安石壁)〉[도 VIII-35] 등에서 사용되고 있어 이 화첩에서 가장 애용된 화법이었다. 특히 3엽의 경우 넓게 퍼진 큰 바위들이 시루떡처럼 중첩된 것은 실제 자연의 모습이라고 보기는 어려우나 회화적으로는 매력 있는 새로운 표현이라고 생각된다. 강세황이 이 화첩에서 구사하고 있는 기하학적 형태는 중국의 안휘파 화가들의 바위 모습과도 달라 자유롭게 변형시키고 있는 것을 느낄 수 있다. 전통적인 후경의 미점 처리와 대비되는 이 표현은 〈영통동구(靈通洞口)〉[도 VIII-39]에서의 서양 화법 도입과 마찬가지로 이질적인 것의 결합이라는 어려운 실험에 도전하고 있는 것이다.[22]

19 조선의 화가를 방하는 경우로는 金應煥이 정선을 방한 경우, 윤제홍이 이인상을 방한 경우, 그리고 허유가 추사 김정희를 방한 경우 등을 들 수 있으나 별로 많지 않다. 더 자세한 내용은 김홍대, 앞의 논문, pp. 89-99.

20 안휘파에 대하여는 James Cahill ed., *Shadows of Mt. Huang* (Berkeley: University Art Museum, 1981) 과 고연희, 「안휘파의 황산도 연구」(홍익대학교 대학원 석사학위논문, 1996) 등 참조.

21 안휘파 화풍이 한국에 미친 영향에 대하여는 한정희, 「조선후기 회화에 미친 중국의 영향」, pp. 78-79 참조.

22 이 기하학적 표현의 뒤로 보이는 배경 산은 대개 米點으로 처리되고 있다. 이 미점은 정선의 〈木覓山圖〉(고려대학교 소장)이나 〈正陽寺圖〉(간송미술관 소장)에서 보이는 것으로 정선의 미점에서 연유한 것으로 추정된다.

도 VIII-36 姜世晃, 〈竹棲樓〉, 《楓嶽壯遊帖》,
1788년(76세), 紙本水墨, 35×25.7cm,
국립중앙박물관

이 화풍은 76세에 그려진 《풍악장유첩(楓嶽壯遊帖)》 가운데 12엽 〈죽서루(竹棲樓)〉에서 한 번 더 사용되었다[도 VIII-36]. 중경의 바위들이 윤곽선만으로 그려져 있고 중첩되어 있는 것이 이전의 《송도기행첩》과는 또 다른 깔끔하고 질박한 느낌을 준다. 이 두 화첩에서 볼 수 있듯이 강세황은 한 화책 내에서도 여러 다른 화풍을 복합적으로 사용하여 다양한 시각적 재미와 변화를 추구한다는 것을 확인할 수 있다. 이러한 측면에서 우리는 강세황의 거장다움을 느낄 수가 있는 것이다.

5. 서양 화법의 수용과 변용

중국에서 들어온 여러 화풍을 다양하게 실험적으로 다루었던 강세황은 여기에 머무르지 않고 서양 화법까지도 시도하였다. 서양 화법은 이미 17세기에 국내에 소개되고 있었으나 본격적으로 유입되는 것은 18세기에 들어오면서부터이다.[23]

강세황은 아마도 안산에 은거할 때 그곳에 있던 성호 이익을 통하여 서양화와 서양 문물에 접하게 되었을 것이며 기록에는 당시 처남인 유경종과 함께 서양화를 빌려 보았다는 것도 확인된다. 이런 점에 비추어 그가 45세에 《송도기행첩》에서 서양 화법을 구사한 것은 그렇게 놀라운 일은 아니기는 하나 역시 시대를 앞서가는 획기적인 업적이라 할 수 있다. 강세황은 72세 때인 1784년 연행길에 올라 북경에서 서양화를 보았을 가능성은 있지만 그 이전에 이미 서양화에 대한 견식

이 상당히 있었을 것으로 추측된다.[24]

　그의 서양화풍에 대한 인식과 적용은 크게 두 가지로 나누어볼 수 있는데, 즉 원근법과 명암법이다. 다시 원근법에는 투시법과 대기원근법의 두 가지 방식이 있다. 강세황은 서양의 일점투시법에 해당하는 방식을 구사하고 있으며 대기원근법은 별로 다루지 않고 있다.《송도기행첩》에서는 원근법과 명암법을 병용하였고, 초상화에서는 명암법을 사용하였다.

　《송도기행첩》의 1엽 〈개성시가(開城市街)〉[도 VIII-37]에서 중앙의 대로 표현은 서양의 일점투시법으로 처리하였다. 그러나 주위의 여러 가옥들의 지붕 선들이 같은 방향으로 줄어들지 않고 있어 이 투시법이 일관성 있게 사용되지 못하고 있음을 알 수 있다. 또 5엽 〈대흥사(大興寺)〉[도 VIII-38]에서도 일점투시법을 사용하여 중앙의 공간은 줄어들고 있으나 지붕의 표현에서는 전통적인 평행투시법이 나타나고 있어 혼란을 일으킨다. 전체적으로 위에서 내려다보듯이 표현되고 있으나 왼쪽의 대웅전은 밑에서 위로 올려다보듯이 처리되어 있어 시각과 투시법에 일관성이 없음을 알 수 있다.[25]

　이 화첩에는 명암법을 구사한 것도 있는데 즉 7엽 〈영통동구〉이다[도 VIII-39]. 여기서는 큰 바위들이 허공에 떠 있는 듯이 자리 잡고 있으며 명암이 아래쪽에 치중하여 가해지고 있다. 거의 반추상화되어 표현되고 있는 바위들은 과장되어 있으며 전통의 상징이라 할 수 있는 미점(米點)으로 처리된 후경의 산들과 강한 대비를 보이고 있다. 이와 같이 서로 이질적인 두 화풍을 한 화면에 결합하는 방식은 중국에서도 동기창이나 석도와 같은 대가들의 작품에서 간혹 보이는 특이한 것이다.[26] 강세황은 이 화책에서 전통적인 미법에 서양의 원근법, 명암법, 그리고 중국의 안휘파 화풍 등을 다양하게 구사하여 이전에 보지 못하던 새로운 조형미를 창조하고 있다. 비록 서양 화법의 사용이 체계적이고 일관성이 있는 것은 아니지만

23　서양 화법에 대하여는 이성미, 『조선시대 그림 속의 서양화법』(대원사, 2000)과 박은순, 「조선후기 서양투시도법의 수용과 진경산수화풍의 변화」, 『美術史學』 11 (한국미술사교육연구회, 1997), pp. 5-43 참조.

24　강세황이 연행하였을 때 천주당을 보았는지 못 보았는지는 분명하지 않다. 그러나 그가 본 곳이 연경의 서쪽 宣武門 내의 서양인 거주지라고 한 것으로 미루어 그곳에 있던 천주당 南堂을 당연히 보았을 것으로 여겨진다. 원재연, 「17-19세기 연행사절의 천주당 방문과 서양인식」, 『교회와 역사』(한국교회사연구소, 1998), pp. 277-278 참조.

25　이 화첩에 대한 더 자세한 내용은 김건리, 「豹菴 姜世晃의《松都紀行帖》 연구」, 『美術史學硏究』 238·239 합집(한국미술사학회, 2003. 9), pp. 183-209 참조.

26　동기창의 〈王維詩意圖〉(王季遷 소장)나 〈山水高册〉(Nelson-Atkins Museum 소장) 등을 예로 들 수 있을 것이다.

도 VIII-37 姜世晃,
〈開城市街〉,《松都紀行帖》,
1757년(45세)
추정, 紙本水墨淡彩,
32.8×53.4cm,
국립중앙박물관

도 VIII-38 姜世晃,
〈大興寺〉,《松都紀行帖》,
1757년(45세)
추정, 紙本水墨淡彩,
32.8×53.4cm,
국립중앙박물관

도 VIII-39 姜世晃,
〈靈通同口〉,《松都紀行帖》,
1757년(45세)
추정, 紙本水墨淡彩,
32.8×53.4cm,
국립중앙박물관

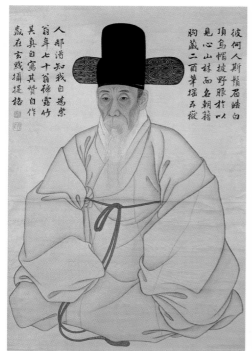
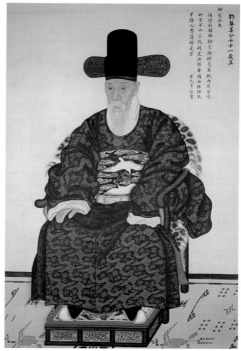

도 VIII-40 姜世晃, 〈自畵像〉, 1782년(70세), 絹本彩色, 88.7×51cm, 국립중앙박물관(진주 강씨 백각공파 종친회 기탁)
도 VIII-41 李命基, 〈姜世晃影幀〉, 1783년(71세), 絹本彩色, 145.5×94cm, 국립중앙박물관(진주 강씨 백각공파 종친회 기탁)

그러한 어색함을 넘어서는 격조 있는 초탈함이 내재되어 있다.

명암법이 또 구사된 분야로는 초상화를 들 수 있다. 그가 그린 초상화에는 이전에 유례를 찾기 힘든 강한 명암이 나타나고 있다. 1782년에 그려진 그의 〈자화상〉[도 VIII-40]은 여러 면에서 기념비적이다. 명암 처리의 시작을 보이는 〈유지본 자화상〉에 뒤이어 얼굴에 제대로 명암이 가해지고 있는 것이다. 이보다 1년 뒤에 그려진 이명기(李命基)의 〈강세황 영정〉[도 VIII-41]도 유사한 얼굴 표현의 수법을 보여주고 있다. 서양화와 같이 한쪽에서 들어오는 빛의 각도와 방향을 고려한 처리는 아니지만 세필로 육리문(肉理紋)을 표현하는 것과 굴곡 있는 주름, 그리고 깊이 있는 눈매는 새로운 초상의 전형을 보여주고 있다.

이러한 새로운 기법의 사용보다 더욱 감동적인 것은 좌우의 찬문 내용이다.

……머리에 오사모(烏紗帽)를 쓰고 야인의 옷
을 입었네. 여기에서 볼 수 있다네, 마음은
산림에 있지만 이름이 조정에 오른 것을. 가
슴에는 수많은 서적을 간직하고 필력은 오악
(五嶽)을 뒤흔드네. 세상 사람이 어찌 알겠는
가? 나 홀로 즐길 뿐이라오……[27]

이 글에서는 연약하고 병약한 체구와
달리 세상을 뒤흔들 학문과 예술을 갖춘 그
가 은연중에 자부심과 자신감을 드러내면서
도 자연에 묻혀 그것을 감추고 싶어 하는 은
일의 양면성을 드러내고 있다. 그리고 이 뜻
에 맞게 오사모를 쓰고 평복을 입게 자신을
그리고 있는 파격성 또한 문인예술가의 고
집과 풍모를 잘 보여준다. 이렇게 양면성을
보이는 예로는 건륭황제의 초상[도 VIII-42]을
들 수 있다. 중국의 황제이면서도 자신의 초

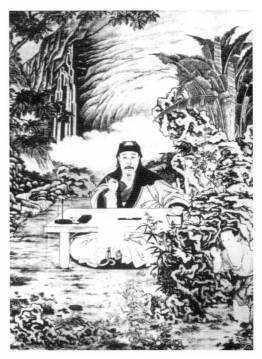

도 VIII-42 작자미상, 〈乾隆皇帝의 肖像〉, 18세기

상을 산속에서 독서하고 있는 모습으로 그려주기를 기대하는 건륭황제의 마음이
표암의 마음과 유사함을 느낄 수 있다.

6. 맺음말

지금까지 살펴본 바와 같이 강세황은 중국에서 전해온 새로운 회화사조를 신속히
받아들여 자기화하여 독특한 경지를 이룩해냈다. 중국의 화보들을 통한 수련은
노년까지 지속되었음을 알 수 있었다. 아울러 방작의 기법도 받아들여 중국의 저
명한 화가들의 작품을 방하여보기도 하였는데 심주와 동기창을 방한 작품들은 상
당한 수준에 이르렀음을 잘 보여준다. 그러나 화보를 통한 방작을 보면 강세황은
원화를 약간 변모시키는 정도에 머물렀으며 크게 변형하는 정도의 방작은 별로
하지 않았음을 알 수 있다. 그리고 한국의 화가들을 방한 것은 이 방면에서는 획

기적인 업적이라 할 수 있다.

　방작이 아닌 새로운 창작의 경우 강세황은 중국에서 들어온 여러 화풍을 구사하여 참신한 화경을 보여주고 있다.《송도기행첩》과《풍악장유첩》에서 보다시피 강세황은 여러 화풍을 종합하여 이전에 없던 새로운 화면을 보여주었다. 이러한 과감한 새로운 화법의 수용과 구사는 높이 평가하지 않을 수 없다. 기법적으로 볼 때 안휘파 화풍과 서양 화법의 이해에서는 중국이나 서양과는 다른 점이 보이나 작가는 그를 넘어서서 총체적으로 새로운 미학을 보여주고 있다. 새로운 기법의 적극적 사용, 이질적인 화법의 결합, 안정된 화면 구성, 산뜻한 채색 처리, 격조 있는 화면 구성과 필법 사용은 이러한 화첩들을 매력 넘치는 새로운 시각적 환상의 장(場)으로 만들고 있다.

　이러한 새로운 기법을 구사하는, 시대를 앞서가는 작품들보다 더 많은 양을 차지하고 있는 것은 격조와 품격을 추구하는 일반적인 고아한 문인화들이다. 산수뿐 아니라 사군자, 영모, 화훼, 인물에 이르기까지 거의 모든 장르에 걸쳐 있다. 산수 분야에서는 특히 심주와 동기창을 선호하였던 그는 드디어 조선 화단에서 "한국의 동기창"이라 불리기에 충분한 업적을 남기게 되었다. 시인이며 화가이자 서예가이며 평론가이고 고관이기까지 하였던 강세황은 여러 면에서 중국의 동기창과 상통하는 바가 있다. "예림백대(藝林百代)의 종사(宗師)"라는 별칭의 동기창과 "예림의 총수"라는 강세황은 전인적인 예술가의 풍모가 어떤 것인지를 서화를 통하여 우리에게 잘 말해주고 있다.

27 번역문은 『豹菴 姜世晃』, p. 375에서 인용.

IX

한·중·일 삼국의
방고회화 비교론

필자는 이전에 「중국 회화사에서의 복고주의」라는 글을 『미술사학』 V(학연문화사, 1993)에 실은 바가 있었고 방고회화 또는 방작(倣作)이라 부르는 형태의 회화에 관심을 갖고 있었다. 방고회화는 중국에만 있는 것이 아니고 한국과 일본에도 있기 때문에 삼국의 방작을 비교해보려는 마음이 있었다. 마침 안휘준 교수님의 퇴임기념 논총이 만들어지는 기회가 있어, 방작의 비교를 통해 동아시아 삼국의 회화 표현상의 유사성과 차이점을 찾아보고자 하였다. 이 연구를 통해 방작을 또다시 방하는 경우, 또한 한국 화가가 일본의 화가를 방하는 경우 등도 찾아볼 수 있었다. 이 글은 『항산 안휘준 교수 퇴임기념 논문집: 미술사의 정립과 확산』(사회평론, 2006)에 실렸다.

1. 머리말

중국을 중심으로 하여 한국과 일본에는 옛 화가의 화풍을 모방하여 그리는 '방고회화'의 전통이 오랫동안 있어왔다. 개성을 존중하는 예술세계에서는 다소 의외라고 할 수 있는 이러한 흐름은 중국인들이 강조하는 '창조는 전통에 기반을 두고 이루어져야 한다'는 온고지신(溫故知新)의 정신과 복고주의의 성향 탓이라 할 수 있다. 방고회화는 모방한 작품의 연원을 글로 밝히는 경우와 밝히지 않은 경우가 있다. 글로 밝히는 경우는 대개 "倣○○筆意"라고 그림 위에 써넣게 되는데, ○○ 자리에는 주로 작가명을 쓰는 게 일반적이다. 그러나 한국과 일본의 작품에는 때로는 그 자리에 '당인(唐人)'이라든지 '원인(元人)'이라고 하여 중국인을 의미하는 막연한 이름을 쓰기도 한다. 이러한 '방○○필의'가 화폭에 쓰인 형태의 회화를 방작(倣作)이라고 부른다. 방작은 중국에서는 명대(明代), 즉 15-16세기에 시작되어 17세기에 성행하였고, 한국에서는 조선 후기, 즉 18세기 전반에 나타나며, 일본에서는 남화가(南畵家)들에 의해 18세기 후반에 등장한다.

한국과 일본의 방작은 중국 방작의 영향으로 발생하였기 때문에 처음에는 자국의 화가들보다는 중국의 화가들을 방하였으나 차츰 자국의 화가를 방하기도 하여 방작에서 자국화를 추구하는 경향이 확인된다. 그뿐 아니라 같은 화가를 방하더라도 삼국 간에는 표현상의 차이가 나타나고 있다. 따라서 방작은 세 나라에 모두 나타나므로 이를 통해 중국의 독특한 회화 표현이 어떻게 인근의 두 나라들에 전해졌으며 또 각국이 어떻게 서로 다르게 표현하였는지를 살펴볼 수 있다.

한·중·일 삼국의 방작은 각기 그 나라의 문인화의 발달에 기여하였으며 특히 관념적인 산수화의 성행에 공헌하였다. 한국과 일본에서의 방작은 중국의 경우와 여러 면에서 차이를 보이는데 무슨 연유로 그러한지 또 어떻게 차이가 있는지를 검토해보는 것은 세 나라의 회화적 표현의 성향과 기질의 차이를 드러내는 것이기도 하다. 삼국의 회화 표현의 차이를 방작을 통하여 파악해보고자 하는 것이 이 글의 목적이기도 하다.

2. 중국의 방작

방작은 문인화의 한 종류로서 복고주의를 대표하는 것이다. 그 이전의 화풍을 모방하는 것을 의미하는 복고주의는 중국 회화의 큰 흐름으로서 원대(元代)에서 청대(淸代)에 걸쳐 특히 성행하게 되었다.[1] 예를 들어 원대에서의 복고라고 한다면 원대 이전, 즉 육조(六朝), 당(唐), 북송(北宋), 남송(南宋) 등의 화풍을 화면에 부분적으로 또는 전반적으로 모방하는 것이었다. 복고주의에 의한 그림은 원대에서는 전선(錢選, 약 1235-1307 이전)과 조맹부(趙孟頫, 1254-1322)에 의해 주도되었다. 그들은 특정 화가를 염두에 두고 그렸다기보다는 막연한 시대의 화풍을 모방하여 그렸으며, 이후 점차 특정 화가의 화풍을 모방하는 단계로 나아가게 되었다. 이를 위해 중국의 화가들은 이전 화가들의 화풍을 양식적으로 파악하기 시작하였다.

중국에서 방작의 시작은 명확히 단정하기 어렵다. 가장 오래된 방작의 예로는 원대 오진(吳鎭, 1280-1354)의 《묵죽보(墨竹譜)》의 한 엽을 꼽을 수 있다.[2] 그러나 여기에는 '방(倣)'자 대신 '의(擬)'자를 쓰고 있어 차이가 있으나 형태상으로는 모델이 되고 있는 작가의 이름이 나타나고 있어 이것을 방작의 시작으로 볼 수 있을 것이다. 그러나 원대에는 이 밖의 다른 예가 보이지 않으므로 널리 사용되었다고 볼 수 없다. 그리고 명·청대의 많은 저록서(著錄書)들에는 원대에 이미 방작이 시작되었던 것으로 작품명이 등장하는 경우가 많이 있으나 이것은 내용상 추정한 제목들로서 실제로 '방ㅇㅇ필의'가 표현된 것은 아니었다고 생각된다.[3]

명·청대에 걸쳐 이러한 방작이 성행하였던 것은 당시 해금정책과 같은 쇄국 정책과 고증학과 같은 복고주의의 사회적 분위기가 반영된 것이며, 사상이나 문학과도 흐름을 같이하였던 당시의 시대사조였다고 할 수 있다. 방작이 본격적으로 등장하게 된 시기는 중국에서도 명대에 들어와서이다. 대표적인 오파(吳派) 화가인 심주(沈周, 1427-1509)와 문징명(文徵明, 1470-1559)의 작품들에서 드물게 보이고 있어 방작은 그들도 즐겨 이용하던 형태가 아니라는 것을 말해준다. 심주는 '방(倣)'자 대신 '임(臨)'자를 쓰고 있어 아직 전형적인 방작 형태가 나타나지 않고 있으며 또 진위가 의심스러운 방작이 몇 점 있기도 하다.[4] 문징명의 〈방왕몽산수도(倣王蒙山水圖)〉에서 우리는 처음으로 '방ㅇㅇ필의'의 전형적인 형태를 만나게 된다.[5] 문징명의 다른 작품에서는 이런 표현이 별로 없기 때문에 역시 한두 번 사용해본 것으로 일반화되지는 않았던 것으로 추정된다.

이러한 방작이 본격적으로 유행하기 시작하는 것은 송강파(松江派) 화가들에 의해서이다. 고정의(顧正誼, 1580경 활약), 막시룡(莫是龍, 약 1567-1600 활동) 등은 원사대가(元四大家)를 방하기를 즐겨 하였으며 그중에서도 황공망(黃公望, 1269-1354)과 예찬(倪瓚, 1301-1374)을 선호하였다. 그들의 작품은 방작임이 분명히 느껴지나 아직 그림에 '방○○필의'를 써넣지는 않고 있다. 이 형태가 정착되는 것은 이들보다 후배인 동기창(董其昌, 1555-1636)과 진계유(陳繼儒, 1558-1639) 등에 의한 것인데 동기창이 특히 자주 사용하였다. 동기창과 진계유는 원사대가에 머무르지 않고 당, 오대(五代), 송대(宋代)의 화가들에게까지 방작의 대상 범위를 확대해나갔다.[6] 동기창은 특히 왕유(王維)와 동원(董源), 미불(米芾)을 많이 의식하였으며 이를 바탕으로 중국 회화의 흐름을 크게 두 줄기로 나누어 보는 남북종설(南北宗說)의 골격을 정립하는 데 활용하고자 하였다. 이때 동기창이 보았던 고화(古畫)들이 정말 진적들인가 하는 문제에는 많은 의문점들이 있다.

송강파 화가들 중에서도 특히 동기창에 의해 보편화된 방작의 형태는 그의 영향을 받은 남영(藍瑛, 1585-1664)과 왕시민(王時敏, 1592-1680) 등에 의해 본 궤도에 올라 청대에 들어 마침내 방작의 전성시대로 돌입하게 되었다[도 IX-1]. 방작은 고대의 저명한 화가의 화풍을 바탕으로 새로운 창의적인 그림을 그린다는 것이 목표이나 새로운 변(變)을 잘하지 못하면 오히려 역효과를 내는 약점이 있다. 청초의 정통파(正統派) 화가들은 창의적이지 못하고 너무 모방에만 그쳐 도식적인 그림을 양산하여 이후 중국 회화를 침체하게 만들었다.[7]

1 중국의 방작에 관해서는 한정희, 「중국회화사에서의 복고주의」, 『미술사학』 V(학연문화사, 1993), pp. 75-108. 이 논문은 중국의 방작에 대해서만 다룬 것인데 이 장에서는 한국과 일본을 대등하게 다루면서 비교론적으로 논하였다.
2 도판은 위의 논문, 도 3 또는 한정희, 『한국과 중국의 회화』(학고재, 1999), 도 3 참조.
3 한정희, 위의 논문, pp. 84-85.
4 심주의 방작에 대하여는 『吳門畫派』(臺北: 藝術圖書公司, 1985), 도 83, 도 95, 도 96, 도 118 등 참조; 심주의 방고회화에 대하여는 김신영, 「명대 석전 심주의 방고회화 연구」(홍익대학교 대학원 미술사학과 석사학위논문, 2002) 참조. 이 글에 의하면 심주는 이미 많은 방고회화를 제작하였으나 단지 방작을 생각만큼 많이 남기지 않았음을 알 수 있다.
5 도판은 한정희, 앞의 책, 도 9 참조.
6 Richard Barnhart, "Tung Ch'i-ch'ang's Connoisseurship of Sung Painting and the Validity of Historical Theories: A Preliminary Study," *Proceedings of the Tung Ch'i-ch'ang International Symposium* (The Nelson-Atkins Museum of Art, 1991), pp. 11-1~11-20; 한정희, 「동기창의 회화이론」, 『미술사학연구』 224호(1999. 12), pp. 59-85.
7 청대의 방고회화에 대하여는 Max Loehr, "Art Historical Art: One Aspect of Ch'ing Painting," *Oriental*

도 IX-1 王時敏, 〈倣黃公望山水圖〉, 1670년, 絹本淡彩,
147.8×67.4cm, 臺北 故宮博物院
도 IX-2 八大山人, 〈倣董玄宰山水圖〉, 17세기, 紙本水墨,
臺北 故宮博物院

　　청대의 정통파들이 확립한 황공망의 화풍을 바탕으로 한 방작은 동양화의 한 전형이 되어 이후 큰 영향력을 보인다. 청대의 누동파(婁東派), 우산파(虞山派), 상주파(常州派)뿐 아니라 한국의 18세기 문인화풍 그리고 19세기의 추사파(秋史派)에 이르기까지 광범위한 영향력을 보이고 있다. 비록 유사한 형태가 반복되는 단조로움이 있으나 편안하고 여유 있는 문인적인 분위기는 동양적이라는 이미지를 잘 살리고 있다. 조선 말기부터 근대까지의 허련(許鍊, 1809-1892), 허백련(許百鍊, 1891-1977), 허건(許楗) 등의 호남식 산수화의 원류도 바로 이 정통파 화풍이라고 할 수 있다.

　　방작의 전통은 18세기의 양주화파(揚州畵派)나 19세기의 해상화파(海上畵派)를 거치면서도 상당히 지속되었는데 이를 통해서 보면 개성을 존중하는 작가들조차도 방작을 그다지 기피하지는 않았던 것을 알 수 있다.[8] 심지어 거슬러 올라가서 석도(石濤, 1642-1718)나 팔대산인(八大山人, 1626-1705) 등과 같은 17세기의 개성

파들까지도 어느 정도의 방작을 남기고 있는 것으로 보아 생각만큼 그렇게 반감을 갖고 있었다고 보기는 어렵지 않나 여겨진다[도 IX-2].[9] 중국에서 방작은 거의 19세기 끝까지 지속되었으며 심지어 근대나 현대의 작가들도 간혹 방작을 그리는데, 이것은 전통을 존중하는 중국 화가들이 이전의 독특한 회화 방식을 답습해보는 향수적인 취향에서 나온 것으로 보인다. 오늘날 방작의 형태는 사라졌으나 그 정신이나 태도는 아직도 살아남아 중국 화가들은 전통에서 아이디어를 찾고 있으므로 방작의 정신을 진정으로 실천하고 있다고 말할 수 있을 것이다.

3. 한국의 방작

17세기 이후 이렇게 화단의 큰 흐름이 된 방작은 중국 문인화의 대표적인 형태가 되어 성행하였다. 이것이 주변 국가인 한국과 일본의 미술에 반영되기 시작하는 것은 이로부터 1세기가 지난 18세기부터이다. 한국에서는 17세기의 작품들 중 이정근(李正根, 1531-?)의 〈미법산수도(米法山水圖)〉[도 VI-23]와 이영윤(李英胤, 1561-1611)의 〈방황공망산수도(倣黃公望山水圖)〉[도 VI-24] 등을 방작으로 보는 견해가 있다.[10] 이정근의 작품은 '방○○필의'가 아닌 당시 중국에서도 보기 힘든 '방○○작품명'으로 한 단계 더 나아가고 있어 이 관지(款識)의 진위가 의심스럽다.[11] 이영윤의 작품은 아직 '방○○필의'의 글귀를 쓰는 형태가 나타나지 않으나 "황공망의 초년에도 이런 필법이 있었다(大癡初年亦有此筆)"라는 황공망의 필법으로 그렸다는 내용을 적고 있어 의미상으로는 방작에 해당한다고 할 수 있다.

 Art (Spring, 1970), pp. 35-37; Roderick Whitfield, *In Pursuit of Antiquity* (The Art Museum Princeton University, 1969) 등 참조.

8 양주화파의 방고적 측면은 장유정, 「18세기 양주화파의 전통회화에 대한 인식과 반영」(홍익대학교 대학원 미술사학과 석사학위논문, 2004) 참조. 해상화파의 虛谷과 倪田은 華嵒을 특히 倣하기를 즐겨 하였다.

9 팔대산인은 동기창의 화풍을 여러 번 방하였으며 석도는 범관, 예찬, 황공망 등을 방한 바 있다.

10 이정근의 그림은 안휘준 감수, 『山水畵』上(중앙일보사, 1980), 도 53. 이영윤의 그림은 동저, 『한국 회화사 연구』(시공사, 2000), 도 225 참조.

11 李正根의 〈미법산수도〉가 진적이 아닐 수 있다는 점은 필자가 이미 지적한 바 있다. 한정희, 『한국과 중국의 회화』(학고재, 1999), p. 246, 주 45와 동저, 「조선전반기의 대중 회화교섭」, 『조선전기 미술의 대외교섭 』(한국미술사학회, 2004), p. 32 등이다. 이 작품은 제작 시기와 款識의 형태가 조화되지 않으며 미법의 처리도 세련되지 못하다. "倣 米元章 賞雨茅屋 畵意"와 같은 수준의 표현은 당시 중국에서도 찾아볼 수 없는 것이다.

중국의 방작은 『개자원화전(芥子園畵傳)』과 같은 화보(畵譜)를 통하여 한국과 일본에 전래되었을 수도 있고 또 북경의 유리창(琉璃廠)에 나와 있던 실제 작품을 사행원(使行員)들이 구입해 옴으로써 전해졌을 수도 있다. 시기가 조금 내려가서 18세기 말에서 19세기 전반기에 조선의 신위(申緯, 1769-1847)는 청 초에 제작된 크기를 줄여 모사한 중국의 축본화책(縮本畵冊)을 보았었다. 그 화책에는 황공망, 오진, 동기창, 왕시민, 추지린(鄒之麟, 17세기 초엽), 운수평(惲壽平, 1633-1690) 등을 방한 작품이 있었는데, 이와 같은 축본화책을 통하여 중국의 방작을 익혔을 수도 있다.[12]

그러면 우선 한국에 소개된 방작이 어떻게 전개되어 나갔는가를 살펴보고자 한다. 한국의 방작은 심사정(沈師正, 1707-1769)과 강세황(姜世晃, 1713-1791)이 크게 유행시켰으나 그보다 일찍이 활동하였던 윤두서(尹斗緖, 1668-1715)와 정선(鄭敾, 1676-1759)이 방작을 남기고 있지 않음을 볼 때 대개 정선 이후에 유행하였거나 아니면 정선이 방작을 좋아하지 않았기 때문이라고 해석해볼 수 있다.[13] 정선은 한국적 체취의 산수인 진경산수(眞景山水)를 많이 그렸기 때문에 의도적으로 방작을 시도하지 않았을 가능성도 많다.

그러나 18세기 전반에는 조선에 이 화법이 상륙하였음은 1733년 작인 조영석(趙榮祏, 1686-1761)의 〈방당인필어선도(倣唐人筆漁船圖)〉를 통하여 확인할 수 있다[도 VIII-13].[14] 비록 직접 화가의 이름을 들지 않고 당인(唐人), 즉 중국인을 말하고 있어 구체적으로 화가의 이름을 밝히는 본래 방작의 의도에 맞지 않은 관지(款識)이지만 어쨌든 '방○○'이라고 하여 중국식 표현법을 쓰고 있음이 중요한 사항이라 하겠다. 조영석은 그의 문집에서 남북종(南北宗)에 대해서도 언급하고 있음에 비추어보아 방작의 의미도 알고 있었을 가능성은 매우 크다고 할 수 있다.[15]

조영석 이후로 방작을 본격적으로 시도하였던 화가는 강세황과 심사정을 들 수 있다. 우선 강세황을 보면, 그는 동기창의 〈방동원산수도(倣董源山水圖)〉를 구득하고서 그것을 바탕으로 자신도 방하여 〈방동현재산수도(倣董玄宰山水圖)〉를 남겼다[도 VIII-20]. 이것이야말로 방작의 취지를 살려 방작을 다시 방한 것이며 또 그대로 따라 그리지 않고 약간 자기 스타일로 바꾸어 그렸으므로 방작의 의도를 제대로 알고 그렸다고 할 수 있다. 강세황은 이 그림에서 자신 특유의 화법으로 그리지 않고 동기창의 화법에 상당히 가깝게 그려 중국 그림 분위기에 맞추고자 하는 의도가 엿보인다. 따라서 이 작품은 조선 후기에 그려진 많은 그림 중 중국화에 가장 근접하는 작품 중 하나라고 할 수 있다.[16]

강세황은 이 밖에도 여러 방작들을 남기고 있어 이 방면에 큰 업적을 남기고 있다. 예를 들면 그는 17세기 중국의 개성파 화가인 석도를 방하고 있다[도 VIII-24].[17] 석도는 당시 한국에는 잘 알려지지 않았던 화가로 생각되었으나 강세황이 그의 작품을 방하고 있으며 석도 그림 중에서는 다소 이색적인 그림을 방하고 있다.[18] 청나라 초의 개성파 화풍을 대표하는 석도의 그림을 강세황이 모방하였다는 사실은 예상하기 어려운 것인데 당시 이미 석도의 그림이 한국에 소개되어 있었다는 것을 입증하는 것이다. 문헌에는 강세황이 청 초의 팔대산인 그림도 보았던 것으로 나타나고 있어 당시에 청 초의 팔대산인, 석도와 같은 개성적인 화가들의 그림들도 한국에 신속히 입수되었음을 말해주는 것이며 강세황의 진취적인 태도 또한 살필 수 있다. 이 작품들은 초기작으로 여겨지는데 아직은 강세황 특유의 세련된 필력이 드러나지 않고 있다.

강세황은 또 방작을 통하여 한국의 화가를 방하는 선례를 남기고 있어 주목된다. 당시 주로 중국의 화가를 방하는 관습과 달리 강세황은 한국의 화가들 중에서 윤두서를 방한 작품을 남기고 있다[도 VIII-28]. 이 점은 그가 방작이 무엇인가 하는 것을 확실히 잘 깨닫고 있었음을 말해주는 사례이며 아울러 그가 한국의 화가들 중에서 윤두서를 높이 평가하고 있음도 알 수 있다. 사실 윤두서는 여러 면에서 탁월한 한국의 화가인데 이 점도 강세황이 이미 잘 파악하고 있었음을 느낄 수 있다.[19]

12 申緯, 『警修堂全藁』 卷3, 「倣諸家山水自題絶句」 條.

13 한국의 방작에 대하여는 한정희, 「조선후기 회화에 미친 중국의 영향」, 『미술사학연구』 206호(한국미술사학회, 1992); 김홍대, 「조선시대 방작회화 연구」(홍익대학교 대학원 미술사학과 석사학위논문, 2002); 윤미향, 「조선후기 산수화 방작연구」(동국대학교 대학원 미술사학과 석사학위논문, 2001) 등과 古原宏伸, 「朝鮮山水畵における中國繪畵の受容」, 『靑丘學術論集』 16집(東京: 韓國文化硏究振興財團, 2000), pp. 63-156 등 참조.

14 도판은 안휘준 감수, 『山水畵』 下(중앙일보사, 1982), 도 7 참조.

15 조영석의 회화에 대하여는 강관식, 「觀我齋 趙榮祏 畵學考」 上, 『미술자료』 44호(1989. 12), pp. 114-149와 「觀我齋 趙榮祏 畵學考」 下, 『미술자료』 45호(1990. 6), pp. 1-70 참조. 이 작품은 풍속적인 인물화인데 방작이 주로 산수화를 대상으로 하고 있음에 비추어보면 대상을 잘못 선정했다고 볼 수 있다. 어느 면에서는 중국의 방작의 의도를 잘못 이해했다고도 볼 수 있다.

16 강세황의 작품들은 『豹菴 姜世晃』(예술의 전당, 2004)에 모두 수록되었으며 함께 진행되었던 학술심포지엄 〈표암 강세황과 18세기 조선의 문예동향〉을 통해 강세황의 여러 측면들이 검토되었다.

17 강세황이 석도를 방한 그림은 2004년 예술의 전당 서예박물관 전시회에서 처음 소개되었다. 『豹菴 姜世晃』, 도 57과 도 58.

18 이 그림은 석도의 전형적인 그림들과는 다른 모습인데 그래도 이와 유사한 그림들을 석도의 화집에서 쉽게 찾아볼 수 있다. 예컨대 『石濤書畵集』(臺北: 中華書畵出版社, 1993), 도 186, 도 187, 도 196 등이다.

한편 강세황은 방작에 가까운 임작(臨作)들도 많이 하였다. 중국의 화보들을 구입하여 마음에 드는 그림들을 많이 모방적으로 그렸다. 대표적으로는 『십죽재서화보(十竹齋書畵譜)』의 화조화들을 모방하였으며 『개자원화전』의 심주의 산수화를 임모하기도 하였다. 비록 임모작들이기는 하나 원화를 더 멋있게 변모시킨 것으로 강세황의 뛰어난 필력이 잘 드러나는 예들이다. 그리고 중국에서 구입한 동기창의 화책을 여러 장면 임모한 것도 꼽을 수 있다[도 VIII-22]. 이 화책은 아마도 북경에 사신으로 갔을 때 구입한 것으로 생각되는데, 이 화책을 임모한 작품은 동기창의 분위기와 특징을 정확히 포착하고 있으며 자신의 수준 높은 필력으로 재구성하고 있어 동기창에 버금가는 수준을 보여주고 있다.[20]

조선 후기 화가 중 방작을 가장 애호한 화가는 심사정이다. 그는 마치 중국 화가들처럼 중국의 고대 화가들을 모델로 많은 방작을 제작하였는데 아마도 당시로서는 새로운 표현법이라 하여 즐겨 그려보았던 것으로 추측된다. 심사정은 중국 화가들 중 왕유, 동원, 원사대가, 심주 등과 같은 동기창의 남북종론에 나오는 대표적인 남종 문인화가들을 방했으나 문제는 그가 과연 이들의 진품을 볼 기회가 있었는가 하는 것이다. 심사정이 방작 나아가서 문인화를 받아들인 것에 대하여는 소론(少論)이었던 그가 노론(老論)이었던 정선에 대항하기 위하여 의도적으로 받아들였다고 하는 해석도 있고 또 국제적 감각을 가지고 최신의 기법을 신속히 받아들였다는 등의 해석이 있지만 진경산수화와 문인화는 그렇게 대립적인 관계에 있었던 것은 아니라고 생각된다.[21]

심사정은 중국 다수의 화가들을 방하고 있는데 대체로 『고씨화보(顧氏畵譜)』나 『개자원화전』과 같은 화보를 통하여 알게 된 중국의 화가들을 모방적으로 그리고 있다. 한편 조선에 들어와 있던 진위가 의심되는 중국화들을 통해서도 방작을 하였던 것으로 보인다. 예컨대 이당(李唐)의 〈촉잔도(蜀棧圖)〉를 방한 그의 〈촉잔도〉는 대작(大作)이나, 진품(眞品)이 당시 들어와 있었던 것으로 보기는 어렵고 아마도 중국에서 들어온 청 초의 산수장권(山水長卷)들을 참고한 것이 아닐까 한다.[22] 이런 유의 이당 그림은 현재 전하는 것이 없고 화풍으로는 전체적으로 부벽준(斧劈皴)을 즐겨 구사하였으며, 황산파(黃山派)의 기하학적인 표현과 『개자원화전』에 보이는 운동감 넘치는 왕몽풍(王蒙風)을 혼합하여 사용한 것으로 파악되며, 부분적으로는 『개자원화전』에 보이는 수목 표현을 많이 활용했던 점에서 후대의 그림을 자기식으로 표현한 것으로 여겨진다.

도 IX-3 金喜誠,
〈倣金明國神仙圖〉,
18세기, 紙本水墨,
30×55.3cm,
삼성미술관 리움

　　강세황과 비슷한 시기에 한국의 전대 화가를 방하는 의미 있는 작업을 시도
하였던 화가는 김희성(金喜誠, ?-1763 이후)으로 그의 〈방김명국신선도(倣金明國神仙
圖)〉에서 찾아볼 수 있다[도 IX-3].《불염재주인진적첩(不染齋主人眞蹟帖)》에 들어 있
는 이 그림은 김희성이 조선 중기의 화가인 김명국의 신선도를 방한 것이다.[23] 즉
한국의 화가가 자국의 화가를 방한 것인데 "방연담필의(倣蓮潭筆意)"라는 관지에서
확인된다. 조영석의 경우와 같이 인물화를 방한 것이나 기법에 기초한 방작이며 작
가를 분명히 밝히고 있는 점에서 위의 〈방당인필어선도〉와는 구별되는 작품이다.

19　윤두서는 새로운 소재의 발굴과 정교한 필력을 갖춘 탁월한 문인화가였다. 풍속화의 선구자이며 오파풍의 문인
　　화를 제대로 그릴 줄 아는 당시로서는 획기적인 작가였는데 강세황이 그를 방한 것은 의미가 있는 것이다. 윤두
　　서에 관하여는 이내옥,『공재 윤두서』(시공사, 2003) 참조.

20　『豹菴 姜世晃』 도록의 도 108의 3엽, 4엽, 5엽, 6엽 등이다. 강세황은 동기창의 그림과 글을 그대로 임모하고
　　있으며 서체와 글의 내용까지 그대로 옮기고 있다. 이 점은 글의 내용을 동기창이 직접 썼던 것으로 확인되기
　　때문이다. 더 자세한 내용은 한정희,「강세황의 중국과 서양화법의 소화 양태 」,『표암 강세황과 18세기 조선의
　　문예동향 』(미출간 발표 원고) 참조.

21　심사정에 대하여는 김기홍,「玄齋 심사정의 남종화풍」,『澗松文華』 25호(한국민족미술연구소, 1983. 10), pp.
　　41-54와 이예성,『현재 심사정 연구』(일지사, 2000) 등 참조. 古原宏伸 교수는 심사정의 방작들이 중국화와 너
　　무 동떨어져 있다고 지적하고 있다. 古原宏伸, 앞의 논문, p. 71.

22　도판과 해설은『澗松文華』 67호(한국민족미술연구소, 2004), 도 28과 pp. 168-170 참조.

23　이 화첩의 내용에 대하여는 권윤경,「조선후기 不染齋主人眞蹟帖 고찰」,『호암미술관 연구논문집』 4집(1999),
　　pp. 117-144, 〈신선도〉는 도 14이다. 김희성은 김희겸으로도 불리는데 출생년도가 불명이라 그와 강세황의 연
　　배가 어떻게 되는지를 밝히기가 어렵다. 누가 연장자이냐에 따라 누가 먼저 한국의 작가를 방하는 일을 하였는지
　　를 가릴 수 있지만 현재로서는 확인하기가 어렵다. 두 작가의 선후를 밝히더라도 한국의 작가를 방하였던 작품의
　　경우 누구의 작품이 먼저 출현하였는지는 연기가 없어 더욱 확인하기 어렵다.

이 밖에도 조선시대에 방작을 많이 한 화가들로는 정수영(鄭遂榮, 1743-1831), 이방운(李昉運, 1761-?), 윤제홍(尹濟弘, 1764-?), 허련 등을 들 수 있다. 먼저 정수영의 경우를 보면 그의 〈방자구산수도〉에서 특징을 찾아볼 수 있다[도 IX-12].[24] 한국의 기와집과 집 앞의 연못은 황공망이 전혀 시도하지 않던 기법이고 뒷산의 모습도 황공망이 한 번도 그린 적이 없던 산 모습이다. 이런 자의적인 해석의 방작은 한국이나 일본의 화가들에게서 흔히 나타나는 것으로 특이한 현상은 아니다.

윤제홍은 〈옥순봉도(玉筍峰圖)〉에서 조선의 화가인 이인상(李麟祥, 1710-1760)을 방하고 있어 돋보인다[도 IX-4].[25] 이인상의 깔끔하고 격조 있는 화법이 마음에 들어서인지 이를 자기식으로 크게 변형한 새로운 표현이 시선을 끈다. 지두화법으로 그린 특이

도 IX-4 尹濟弘, 〈玉筍峰圖〉, 19세기, 紙本水墨, 67×45.5cm, 삼성미술관 리움

한 화법의 그림이지만 이인상의 각이 진 바위 표현이 중앙 두 개의 솟은 바위 모습에 잘 반영되고 있다. 단양팔경을 그린 것으로 그의 〈구담봉도(龜潭峰圖)〉와 함께 실제의 경치 모습과는 달리 거의 반추상화된 모습으로 자신 특유의 변형을 과감히 보여주고 있다.[26]

허련은 대부분의 그림이 청대 문인화풍을 따르고 있어 그의 그림은 기본적으로 방작이라 할 수 있으며 대체로 청 초의 정통파 화풍을 답습하고 있다. 개성적인 측면은 약하나 청대의 문인화풍을 가장 제대로 소화하고 있는 점은 높이 평가할 수 있다. 화론은 동기창의 이론을 따르고 있으며 그림 위에 쓰인 그의 찬문(贊文)들은 대부분 동기창의 문집에서 따온 것이다. 또 허련은 자신의 스승인 추사(秋史) 김정희(金正喜, 1786-1856)를 추앙하여 그를 방하는 작품을 남겨 흥미롭다.[27] 간결한 그림은 김정희의 〈세한도(歲寒圖)〉[도 XI-3]를 연상시키며 위의 글씨도 추사체로 써서 스승의 정신을 그대로 따르는 것을 볼 수 있다. 추사와 허련에 의해 한국 화단이

중국의 순수 문인화풍으로 물드는 것이 19세기 중엽의 큰 특징이기도 하다.

허련의 뒤를 이어 방작을 많이 제작하였던 화가는 조선 말기에 활동한 장승업(張承業, 1843-1897)이었다. 장승업은 공부도 별로 하지 않았던 직업화가였음에도 누구보다 방작을 많이 하여 방작의 대중화를 잘 보여주고 있다.[28] 특히 "倣元人法"의 화제를 표방하고 있어 특정 작가를 밝히지 않는 방식을 취하고 있는데, 이 점은 추사에게서도 보였던 현상이다. 장승업이 이전 화가와 다른 점은 청대 화가를 많이 방하고 있는 점이다. 청대 화가 중에서는 신라산인(新羅山人) 화암(華嵒, 1682-1756)을 특히 선호하였으며 그 밖에 상관주(上官周), 주야운(朱野雲)과 같은 화조화가를 많이 모방하였다. 이는 화조화가 많이 그려지던 시대의 추세를 보여주고 있기도 하다.

장승업은 모두 30여 점의 방작을 남겨 발군의 실력을 보이고 있으나 그의 방작을 살펴보면 그렇게 원작과 가까운 표현을 보여주지는 않는다. 예컨대 삼성미술관 리움에 소장되어 있는 유명한 〈방황공망산수도〉와 같은 경우 작품은 치밀하고 정성 들여 그려진 걸작이나 황공망의 냄새가 물씬 풍기는 것은 아니다[도 IX-5]. 중앙부에 나무를 크게 배치하고 산은 멀리 후경으로 처리하고 있는 표현은 산 속에 나무를 적절히 배치하며 장피마준(長披麻皴)을 주로 쓰는 황공망의 특성이 별로 드러나 있지 않다. 물가의 집

24 도판은 한정희, 앞의 책, 도 18 참조.
25 이 그림은 안휘준 편저, 『國寶』 19, 繪畫 I(예경출판사, 1984), 도 117에서 찾아볼 수 있다. 윤제홍의 〈松下燒香圖〉 또한 이인상에 대하여 언급하고 있다.
26 〈구담봉도〉는 학고재의 〈遊戲三昧〉 전시에 출품된 바 있다. 유홍준·이태호 편, 『遊戲三昧: 선비의 예술과 선비취미』(학고재, 2003), 도 41.
27 도판은 한정희, 앞의 책, 도 19.
28 장승업에 대하여는 『오원 장승업: 조선왕조의 마지막 대화가』(서울대학교박물관, 2000); 이성미, 「장승업 회화와 중국회화」, 『정신문화연구』 24권 제2호(한국정신문화연구원, 2001 여름호) 참조.

도 IX-5 張承業, 〈倣黃公望山水圖〉, 19세기, 絹本淡彩, 151.2×31cm, 삼성미술관 리움

들이나 다리를 건너가는 행인의 모습도 황공망과는 거리가 먼 것이다. 이 점은 18세기 정수영의 〈방자구산수도〉에서도 확인되었던 바인데 이러한 면모가 지속되고 있음을 알 수 있다.

4. 일본의 방작

일본에는 중국의 서화가 나가사키(長崎) 항을 통해 많이 들어갔으므로 이를 통해 실제 작품이 갔을 수도 있고 또 화보류(畵譜類)나 다른 경로를 통해 일본으로 유입되었을 수도 있다. 또 중국의 화가들이 일본에 입국하여 중국풍 그림을 그려 보이기도 하였으므로 이들을 통하여 방작이 전해졌을 가능성도 있다.[29] 그리고 일본에서 방작은 초기의 남화가인 기온 난카이(祇園南海, 1676-1751)에게서 기본적인 형태가 보인다.[30] 그의 〈모당인산수도(摹唐寅山水圖)〉는 명대의 당인(唐寅)을 방한 것이다[도 IX-6]. '방(倣)'자 대신 '모(摹)'자를 쓴 것이 다른 점이나 의도는 이미 방작에 이르렀다고 생각된다. 그의 당인 그림에 대한 해석은 상당히 자의적인 것으로 보이며 전체적으로는 자신 특유의 산수화법을 따르고 있으며 당인의 체취는 거의 찾아보기 어렵다. 이와 같은 자의성은 한국 화가들보다 훨씬 심한 정도이며 일본 남화의 한 특징이기도 하다.[31]

본격적인 방작은 이케노 다이가(池大雅, 1722-1776)와 요사 부손(與謝蕪村, 1716-1783)의 작품들에서 잘 찾아볼 수 있다. 이케노 다이가는 명성에 걸맞게 다양한 남화를 제작하였으며 그중에는 상당한 양의 방작들이 포함되어 있다. 이케노 다이가는 중국의 왕유, 동원, 미불, 이당, 하규(夏珪), 심주, 당인, 사시신(謝時臣),

도 IX-6 祇園南海, 〈摹唐寅山水圖〉, 18세기, 紙本淡彩, 122.5×28.2cm, 개인소장

도 IX-7 池大雅, 〈倣夏珪東福寺圖〉,
《京都名所六景》중 한 엽, 紙本水墨,
개인소장

소진선(邵振先), 동기창, 진계유(陳繼儒), 이부구(李孚九)에 이르기까지 다양하게 방하고 있는데, 대부분 자기식으로 많이 변형해 그리고 있다[도 IX-7].[32] 이들은 대부분 모델이 되는 화가의 화풍에 개의치 않고 자신의 독특한 화법으로 그리고 있어 강한 자의식을 보이고 있다. 이렇게 광범위하게 방하는 것은 한국 화가들보다 더 폭이 넓으며 아마도 당시 일본에 전해졌던 중국화의 범위가 한국보다 더 넓었기 때문이 아닌가 한다.

《교토명소 6경(京都名所六景)》에서는 실경임에도 이케노 다이가는 이를 중국의 여러 화가들의 화법으로 그렸다고 명기하고 있다. 교토에 있는 명소들을 그린 것인데 예컨대 도후쿠지(東福寺)는 하규의 화법으로, 쇼군즈카(將軍塚)는 이당의 화법으로, 그리고 다이붓카쿠(大佛閣)는 미불의 화법으로 그린 것이다. 이렇게 실경과 방작을 결합하는 방식은 명 말기에 중국에서도 나타났던 것인데 대표적으로는 황산파였던 청 초의 소운종(蕭雲從, 1596-1673)이 실경을 그린 『태평산수도(太平山水圖)』를 이전의 여러 대가의 화법으로 방작풍으로 그린 것을 들 수 있다.[33] 이와 같이 실경을 방작으로 그리는 것은 실경산수와 방작이 공존하던 시대에 일시적으로 보이던 특이한 현상이라고 할 수

29 일본에 입국했던 중국 화가들의 활동상과 그들의 작품에 대하여는 Stephen Addiss, *Japanese Quest for a New Vision: The Impact of Visiting Chinese Painters, 1600-1900* (The Spencer Museum of Art University of Kansas, 1986).

30 일본의 방작에 대하여는 박윤희, 「池大雅의 중국화에 대한 이해와 실제」(홍익대학교 대학원 미술사학과 석사학위논문, 2004); Burglind Jungmann, *Painters as Envoys: Korean Inspiration in Eighteenth-century Japanese Nanga* (Princeton University Press, 2004) 등 참조.

31 이러한 자의성은 아마도 일본에 전해지던 唐寅 그림을 보고 임모해본 경험에서 비롯되었다고 생각되는데 그가 보았던 당인 그림은 진적이 아니며 특이한 형태의 그림이었다. 일본에 있던 당인 그림과 그가 임모했던 그림은 Burglind Jungmann, 위의 책, p. 94에 실려 있다.

32 더 자세한 내용은 박윤희, 앞의 논문 참조.

33 소운종과 『태평산수도』에 대하여는 박도래, 「명말청초기 소운종의 산수화 연구」(홍익대학교 대학원 미술사학과 석사학위논문, 2004)와 黃貞燕, 「淸初山水版畵 太平山水圖畵 硏究」(臺灣大學校 碩士學位論文, 1994) 등 참조. 池大雅가 이 판화집을 祇園南海에게서 빌려보았던 것이 기록에서 확인된다.

있다. 이당과 하규를 방한 작품들에서는 기본적 요소라 할 수 있는 부벽준(斧劈皴)이 보이지 않으며 그려진 형태도 남송적인 분위기가 아니라서 그림에서는 거의 이당과 하규의 체취를 느낄 수가 없다. 아마도 원화(原畵)보다 화보들을 통한 단편적인 지식으로 구성하여 원형과 많이 달라져 보이는 것이 아닐까 한다.

한편 명 말기의 저명한 중국 화가인 동기창을 방한 작품에서는 배경으로 후지산을 설정하여 일본적인 분위기를 가미하였다. 대단히 일본적이기는 하나 원근감 있게 처리된 전체 모습은 동기창의 산수화를 떠올리게 하기도 한다. 그러나 자신감 있게 좌우로 힘차게 그은 필선이나 나무의 모습, 그리고 오행감(奧行感)을 살린 원근 처리 등은 세심하고 주도면밀하면서도 원근 처리를 무시하는 동기창의 산수 표현과는 매우 다른 것이다. 따라서 이케노 다이가의 방작은 매우 자의적인 것이라 할 수 있다.

또 일본의 화가를 방한 것도 있는데 이케노 다이가가 혼아미 고에쓰(本阿彌光悅, 1558-1637)를 방하고 있어 주목된다[도 IX-8]. 서예가로 유명한 고에쓰는 전하는 그림이 별로 없어 이케노 다이가가 고에쓰의 어떤 작품을 보고 방하였는지 알기 어렵지만 중앙에 좌우로 크게 흐르는 물결에서 린파(琳派)와의 관련성을 느낄 수 있다. 강물 주위의 나무는 역시 이케노 다이가 특유의 나무 표현이므로 이 그림은 일본 린파풍의 도안적인 분위기와 이케노 다이가의 남화풍이 결합한 독특한 그림으로 볼 수 있는 것이다. 이 그림 역시 일본 화가가 자국의 화가를 방한 예를 보여주는 것으로 방작의 일본화를 상징하는 것이다. 그러나 문인화풍인 남화를 도안적인 린파의 화풍과 결합하여 문인화의 분위기를 잃어버린 점에서 상궤를 벗어난 단계를 보여준다.

또 다른 예로는 자신의 선생인 기온 난카이를 방한 것인데[도 IX-9] 역시 자신의 화법으로 그리고 있다. 조용한 예찬풍의 이 그림은 허련이 추사를 방한 것과 유사한 태도와 화풍이 엿보인다. 그러나 이 그림은 전반적으로 이케노 다이가의 분위기가 감지되고 기온 난카이의 이미지는 별로 드러나지 않고 있다. 기온 난카이를 그림으로 추모한 것이지 기온 난카이의 화풍을 살려보려고 노력한 것은 아니라고 할 수 있다. 아무튼 한·일 양국에서 모두 자국의 화가를 방하는 것이 18세기에 나타나고 있는 것은 흥미롭다.

이케노 다이가 다음으로 방작을 많이 그린 요사 부손의 경우는 중국에서 별로 안 알려진 화가들을 방한 것이 특이하다. 부손은 〈방김홍산수도(倣金弘山水圖)〉

도 IX-8 池大雅, 〈嵐峽泛査圖〉, 8곡 1쌍 병풍, 紙本淡彩, 171.5×309.1cm, 보스턴미술관

도 IX-9 池大雅, 〈倣祇園南海山水圖〉, 紙本水墨, 16.6×30.4cm, 개인소장

[도 IX-10]와 〈방전공산수도(倣錢貢山水圖)〉와 같이 이름이 별로 알려지지 않은 화가들을 방하였는데 여기에도 여러 해석이 가능하다. 예컨대 하나는 요사 부손이 중국화에 대한 식견이 높아 이와 같이 덜 알려진 화가들까지도 방을 해본다는 해석이고, 또 하나는 나가사키를 통해 일본에 팔려 들어왔던 유명하지 않은 화가들의 작품을 구하게 되어 한번 방해보았다는 것이다. 아무튼 실제로 방한 결과는 모두 요사 부손 특유의 화법과 분위기라는 것이다. 자신의 취향에 맞추어 전체를 바꾸는 솜씨는 이케노 다이가와 유사하다.

이케노 다이가와 요사 부손 이후에는 일본의 남화가들이 방작을 별로 시도하지 않은 것으로 보인다. 일본의 추사 김정희라고도 부를 수 있는 기무라 겐카도(木村蒹葭堂, 1736-1802)가 방작을 별로 남기고 있지 않은 것으로 보아도 방작의 전통이 일본에서는 잘 유지되지 못하였음을 말해준다.[34] 중국풍 그림을 많이 그렸던 다니 분쵸(谷文晁, 1763-1840)도 방작을 별로 남기고 있지 않아 이 화법이 유행하지 않았음을 말해준다.

그러나 일부 화가들은 여전히 방작을 시도했던 것도 알 수 있다. 예컨대 오카다 베이산진(岡田米山人, 1744-1820)은 〈방송인필의(倣宋人筆意)〉라는 그림을 남기고 있는데 이렇게 작가를 밝히지 않는 것도 한국과 일본의 전통을 따르고 있는 것이며, 표현에서도 전혀 송대의 화법이 아니라 자신의 독특한 파격적인 화법이다.[35] 후기로 갈수록 이렇게 자기 스타일로 그리면서 방작을 표방하고 있는 것은 방작의 굴레에서 벗어

도 IX-10 與謝蕪村, 〈倣金弘山水圖〉, 18세기, 紙本淡彩, 115.5×31cm, 개인소장

나려는 것과 아울러 원화의 화풍을 잘 모르기 때문이기도 하다. '방○○필의'라고 하는 것도 하나의 멋으로 이용되기도 하는 것이다.

5. 삼국의 방작 비교론

이상에서 본 바와 같이 한·중·일 세 나라는 각기 자신의 형편에 맞추어 방작들을 제작하였다. 원화를 볼 기회가 많은 중국은 좀 더 모델이 되었던 화가의 체취를 전한 데 반하여 화보와 같은 간접적 자료에 많이 의존하였던 한국과 일본에서는 모델과는 상당히 동떨어진 형태를 보여주기도 하였다. 중국에서도 사실 저명한 화가들의 진적들을 보기는 쉽지 않아서 화보집이나 모사도에 의존하여 방작을 하였기 때문에 방작들이 원화의 분위기를 살리지 못하는 경우가 많이 있었다.

방작은 같은 화가를 대상으로 하여도 그리는 사람에 따라 얼마든지 달라진다. 따라서 중국 안에서도 같은 화가를 방해도 작가에 따라 차이가 있는 것은 사실이며 차이가 매우 큰 경우도 있다. 그러니 국가가 다를 때 큰 차이가 나는 것은 어쩌면 당연하다고도 볼 수 있다. 그러면 삼국의 차이를 드러내보기 위해 편의상 같은 작가를 그린 그림을 하나의 예로 살펴보고자 한다. 황공망을 그린 삼국의 작품을 비교해보고자 하는데 심주의 〈방황공망산수도〉[도 IX-11]와 정수영의 〈방자구산수도(倣子久山水圖)〉[도 IX-12], 그리고 나카바야시 지쿠도(中林竹洞, 1776-1853)의 〈방황자구산수도(倣黃子久山水圖)〉[도 IX-13]를 대상으로 논해보고자 한다.

심주는 준법으로 장피마준을 사용하고 있으며 산에 반두법(礬頭法)을 구사하여 황공망의 특징적인 기법을 구사하고 있다. 전체 산의 모습도 과히 크지 않고 아담하여 황공망의 이미지를 유지하고 있다. 즉 심주는 황공망 화법의 특징을 잘 파악하고 있다고 판단된다. 이 점은 그가 황공망의 〈부춘산거도(富春山居圖)〉와 같은 작품을 실제로 소장하면서 화풍을 잘 익혔기 때문으로 보인다. 한편 한국의 정수영은 장피마준 준법을 쓰지 않고 산의 윤곽선도 이어지다 끊어지다 하는 황공망과는 전혀 다른 기법을 보이고 있다. 특히 앞쪽에 한국식 가옥과 연꽃이 있는 연못은

34 木村蒹葭堂의 회화에 대하여는 『木村蒹葭堂』(大阪歷史博物館, 2003) 참조.
35 岡田米山人의 그림에 대하여는 『文人畵展』(出光美術館, 1996) 참조. 도판은 p. 87 참조.

도 IX-11 沈周, 〈倣黃公望山水圖〉, 1491년, 紙本水墨, 上海博物館
도 IX-12 鄭遂榮, 〈倣子久山水圖〉, 18세기, 紙本淡彩, 101×61.3cm, 고려대학교박물관
도 IX-13 中林竹洞, 〈倣黃子久山水圖〉, 1822년, 紙本淡彩, 131×53cm, 개인소장

황공망의 그림에서는 전연 찾아볼 수 없는 내용들이 나타나고 있다. 전경의 나무
들도 황공망의 그림에 보이지 않는 것들이다. 이러한 엉뚱한 표현은 일본의 작품
에서도 확인된다. 산 위에 나무를 군데군데 배치한 것은 상당히 많이 황공망의 분
위기를 살리고 있다. 그러나 장피마준을 별로 구사하지 않고 특히 나무에서 미점
(米點)을 많이 쓰는 것은 황공망과는 매우 다른 것이다. 이와 같이 중국의 화가는
대상 작가의 화법을 살리는 데 반하여 한국과 일본의 경우는 자의적으로 표현하
고, 일부 특징을 보여주나 결정적인 데에서는 차이를 보이고 있어 구별된다. 이러
한 측면은 황공망뿐 아니라 다른 화가들도 일반적으로 해당한다.

　　방작을 할 때 대상으로 어떤 화가들을 선호했는지도 삼국 간에 차이를 보인
다. 우선 중국의 방작은 처음에는 원사대가를 중심으로 한 방작이었다가 동기창
대에 이르러서는 원사대가뿐 아니라 왕유나 동원 그리고 미불, 미우인, 이성, 범

관과 같은 송대 이전의 화가들도 많이 방하였다. 이렇게 대상 범위가 넓어진 것이 특징인데 이것은 방고를 폭넓게 한 점도 있고 또 위작이 많이 나타난 것도 한 요인이었다. 이후 즉 청대에 들어서는 다시 원사대가에 집중하면서 특히 황공망을 선호하였다. 청 후반기에는 원사대가에 더하여 석도나 팔대산인, 그리고 화암, 진홍수(陳洪綬, 1598-1652) 등이 추가되었다.

한편 한국에서는 중국만큼 대상 작가가 폭넓게 구사되지는 않았고 왕유, 동원, 황공망, 왕몽, 예찬, 심주, 당인 등 저명한 작가에 집중되는 특징을 보인다. 특히 화보집 자체가 방작의 대상이 되는 것이 특이한데, 예컨대 '방십죽재화보'나 '방고씨화보' 등이 빈번히 나타난다. 그리고 '방원인(倣元人)'이나 '방당인(倣唐人)'과 같은 표현이 많이 보이는 것도 한국적인 특색이다. 이러한 측면은 아마도 진적에 의존하여 방작을 하기보다는 화보에 기초하여 방작을 많이 하였던 탓이 아닌가 하며, 또 화가 이름을 꼭 적어 넣어야 한다고 생각하지 않았기 때문으로 보인다.

일본의 경우는 우리에게는 생소한 화가들이 방작의 대상으로 많이 등장하는데 이부구, 심전(沈銓), 비한원(費漢源)과 같은 일본에 건너갔던 중국 화가들과 소진선, 김홍(金弘), 전공(錢貢), 사시신과 같은 화가들, 그리고 유명하나 우리가 별로 주목하지 않던 이당, 하규 같은 화가들을 대상으로 한다. 이 점은 아마도 나가사키를 통하여 일본에 들어왔던 중국 그림들에 근거하여 방작을 하였기 때문으로 보인다. 일본에는 우리와 달리 중국의 마하파나 절파, 그리고 선종화가 많이 유입되었으며 유명하지 않은 많은 중국 화가들이 왕래하였다. 이 점에서 한·일 간에도 중국 화가와 회화 작품의 유입이라는 측면에서 차이가 현저하다.

동아시아의 방작에서 볼 때 또한 특이한 점은 여러 번에 걸친 방작의 계승이다. 중국을 예로 들면 동기창이 한 번 방한 것을 청대 화가가 다시 방하는 것이다. 정통파 화가나 팔대산인 등이 동기창을 즐겨 방하였는데 이렇게 되면 두 번에 걸쳐 방작이 일어나게 된다. 또 팔대산인이나 화암이 한 번 방한 것을 청 말기에 허곡(虛谷)이나 예전(倪田)과 같은 해상화파 화가들이 방하는 것이다.[36] 이런 식으로 방작을 여러 번에 걸쳐 계승적으로 하는 것이 특징이다. 한국에서도 18세기에 강세황이, 동원을 방한 동기창의 그림을 보고 다시 방하는 그림이 있었다[도 VIII-20].[37]

36 虛谷과 倪田의 방작에 대하여는 『海上名畵家精品集』(上海博物館, 1991), 도 27과 도 82 등 참조.
37 더 자세한 내용은 변영섭, 『豹菴姜世晃繪畵硏究』(일지사, 1988), pp. 66-68.

19세기에는 김정희가 원대 화가를 방한 것을 허련이
다시 방하니 방작이 두 번에 걸쳐 이루어진 것이다.
이러한 경향은 방작의 역사가 길어지다 보니 여유가
생겨 방작을 다시 방하는 단계에까지 이른 것인데
방작의 활성화와 대중화를 상징한다고 볼 수 있다.

그리고 한국과 일본의 화가들은 방작을 할 때
중국의 화가를 주된 대상으로 하였지만 한편으로 자
국의 화가들을 방하기도 하였다. 조선의 경우는 강
세황이 윤두서를, 김응환이 정선을, 김유성이 김명
국을, 윤제홍이 이인상을, 그리고 허련이 김정희를
각각 방하는 것을 볼 수 있다. 이러한 예는 전체적으
로 보면 소수이기는 하나 자주적인 의식에서 시도된
것으로 보이며 높이 평가할 내용이다. 이것은 방작
의 정신에 비추어 대상을 자국의 화가에서 찾은 것
이다. 그리고 일본에서는 이케노 다이가가 기온 난
카이와 혼아미 고에쓰를 방한 것이 같은 맥락이라고
할 수 있다. 이케노 다이가는 자신의 선생과 유명한
서예가를 방함으로써 역시 중국과는 다른 일본인으
로서의 자부심을 보여주고 있다.

또 한국의 화가가 일본의 화가를 방한 것도 있
는데, 즉 이의양(李義養)이 일본의 남화가인 다니 분
쵸를 방한 것이다[도 IX-14].[38] 아마도 1811년 이의양
이 통신사의 수행화원으로 일본에 갔을 때 그려진

도 IX-14 李義養, 〈倣谷文晁山水圖〉, 1811년,
紙本水墨, 131.3×54.5cm, 부산박물관

것으로 보이며 매우 일반적인 문인산수화의 모습이다. 다니 분쵸는 주로 부벽준
을 써서 수묵으로 그리거나 청록으로 강한 채색산수화를 그리거나 하는데 이와
같은 그림은 그만의 특유한 것은 아니며 유사한 예를 찾을 수 있다. 다니 분쵸의
〈산수도〉와 구도나 산 모양이 비슷하여 이런 류의 산수화를 보고 방한 것이 아닐
까 생각된다.[39] 이렇게 한·일 간에도 방작이 이루어졌다는 것은 흥미로우며 방작
역사의 마지막을 장식한다고 하겠다. 이와 같이 한·일 간에 그려지는 방작도 앞
으로 더 출현할 수 있을 것이다.

6. 맺음말

한·중·일 삼국 간에 고루 등장하였던 방작은 17세기에서 19세기에 걸쳐 크게 성행하였다. 이는 문인화의 한 형태로 등장하였으나 점차 문인화를 대표하는 회화의 방식으로 성장하게 되었다. 중국에서는 16세기에 동기창을 중심으로 송강파에 의해 본격적으로 구사되기 시작하였고 17세기에 정통파 화가들에 의해 극성하게 되었다. 너무도 방작 중심으로 창작을 하여 창의력을 상실하고 중국화를 부진하게 만든 책임이 있지만 동양화의 한 전형을 창조하였다고도 할 수 있다.

중국 화가들에 의해 끝없이 추구되던 방고회화의 전통은 한국이나 일본의 화가들에게도 영향을 미쳐 유사한 그림들, 즉 방작들이 등장하게 되었다. 한국과 일본의 화가들은 주로 중국의 옛 대가들의 화풍을 즐겨 모방하였는데 간혹 자국의 화가들을 방하기도 하였다. 이것은 방작의 취지를 살려 자국의 전통에 적용한 것으로 발전된 모습이라고 할 수 있다. 한국에서는 강세황이 윤두서를 방한다든지 김희겸이 김명국을 방한다든지 윤제홍이 이인상을 방한다든지 하는 좋은 선례가 있으며 이 밖에도 여러 예들이 있다.

일본에서도 이케노 다이가가 일본 화가인 기온 난카이나 혼아미 고에쓰를 방하여 우리와 유사한 태도를 보인 것이 특기할 일이다. 즉 중국만을 대상으로 하지 않았다는 것이 특징이며 그림 자체에서도 일본적인 분위기가 강조되고 있다.

한국의 화가가 일본의 화가를 방한 이례적인 예도 있다. 즉 통신사 수행화원으로 일본에 갔던 이의양이 일본의 대표적인 남화가인 다니 분쵸를 방한 것인데, 이 점은 방작의 전통이 한·일 간에도 적용되었던 사례이며 방작의 마지막 단계를 보여주는 점에서 의의가 있다. 비록 많은 작품이 남아 있는 것은 아니지만 한·일 간에도 방작의 전통이 영향을 미쳤다는 점에 의미가 있다.

이런 특수한 예들을 제외하고는 대부분의 방작은 중국의 옛 대가들을 주로 방하는 것인데 이러한 방작은 전통을 존중하는 중국적 토양에서 나온 것이며 나아가 전통을 바탕에 두고 창작을 추구하였던 동양의 문인화가들의 자세를 잘 보여주는 현상이다. 『화어록(畵語錄)』을 쓰면서 방작을 거부하였던 석도도 몇 점의

38 이 작품은 『부산의 역사와 문화』(부산박물관, 2002), p. 34에 도판이 실려 있다.
39 谷文晁의 회화에 대하여는 『谷文晁展』(田原町博物館, 2000) 참조. 이 책의 도 43이나 도 48과 같은 것들이 이의양의 그림과 비슷하다.

도 IX-15 歌川廣重,《名所江戶百景》중 한 엽, 1857년, 33.7×22cm, 호놀룰루미술관
도 IX-16 Vincent van Gogh, 〈Bridge in the Rain〉, 1887년, 캔버스에 유채, 암스테르담 반고흐미술관

방작을 남기고 팔대산인은 더 많은 방작을 남기고 있어 전통 속에서 아이디어를
찾는 중국인의 태도를 잘 찾아볼 수 있다.

이런 태도는 동아시아뿐 아니라 서양에서도 확인되는데 예컨대 반 고흐가 일
본의 작품을 방하고 있는 것이다[도 IX-16]. 이 작품은 반 고흐가 우키요에 화가인
우타가와 히로시게(歌川廣重, 1797-1858)의 작품[도 IX-15]을 자기식으로 방하고 있
는 것인데, 이로 보아 방작의 시도는 동양화가들의 전유물은 아닌 듯하다. 반 고흐
는 그대로 임모하지 않고 자신만의 특유한 붓질을 가하고 있으며 한자까지도 옮
겨 쓰고 있다. 이와 같이 창의적인 화가들도 방작을 좋아하는 것은 방작에도 회화
적 묘미가 있음을 말해준다. 우리는 방작을 과거의 유산으로 경시하기보다는 그
자체에서 새로운 매력을 찾도록 노력하는 것이 필요하지 않을까 한다.

X

18・19세기 정통파 화풍을 통해 본 동아시아의 회화 교류

홍익대학교는 2008년, 자매결연 맺은 일본의 두 미술학교와 함께 정문 앞에 신축된 홍문관 낙성 기념 학술회의를 열었는데, 그때 필자는 이 원고를 발표하였다. 동아시아의 예술 교류가 전체 주제였기에, 필자는 동아시아 삼국에 고루 퍼졌던 정통파 화풍을 주제로 삼국 간의 교류를 살펴보고자 하였다. 정통파 화풍은 관념적인 산수화를 주로 그리는 것으로 매우 중국적인 것인데 이것이 한국과 일본에서도 애호되어 크게 성행한 바가 있었던 것을 추적해 본 것이다. 이 화풍은 후에 한국에서는 추사파(秋史派)의 기본 화풍으로, 일본에서는 남화(南畵)로 귀결되었다. 이 글은 『미술사연구』 22호(2008. 12)에 실렸다.

1. 머리말

동아시아 회화 교류에서 특히 18-19세기에 주목되는 하나의 현상은 정통파 화풍의 광범위한 유포이다. 당시에 여러 화풍들이 공존하고 있었지만 한·중·일 삼국에 고르게 퍼져 상당한 비중을 차지하였던 것은 정통파 화풍이었다. 이 화풍은 원래 17세기 청 초에 시작되었지만 한국과 일본에 전래되어 널리 활용된 것은 18-19세기에 이르러서였다. 정통파 화풍은 청대 산수화에서 가장 세력이 컸던 대표적인 것으로 약 300년에 이르는 긴 역사를 지니고 있다.

정통파는 원래 명 말기에 활동했던 동기창의 회화이론과 화풍을 따랐던 문인 화가들을 일컫는 용어로 자신들이야 말로 화단의 정통이라고 생각해서 자칭했던 이름이었다. 동기창의 제자였던 왕시민(王時敏, 1592-1680)에 의해 주도되었으며 왕감(王鑑, 1598-1677), 왕휘(王翬, 1632-1717), 왕원기(王原祁, 1642-1715), 운수평(惲壽平, 1633-1690), 오력(吳歷, 1632-1718)이 포함되었다. 이러한 화가들은 사왕오운(四王吳惲) 또는 청초육대가(淸初六大家)라고 부르기도 하며, 복고주의에 입각하여 옛 대가의 화풍을 따르는 방작을 주요한 화법으로 하였다. 이후 정통파는 왕원기의 화풍을 따르는 누동파(婁東派), 왕휘의 화풍을 따르는 우산파(虞山派), 운수평의 화풍을 따르는 상주파(常州派) 등으로 세분되어 전개되며 청대 화단을 압도하는 활황세를 보였다. 19세기 후반까지 계속되며 가장 애호되던 화풍이었지만 개성과 창의성이 결여되어 지금은 다른 개성적인 화파에 비해 가치가 많이 감소된 형국이다.

청의 정통파 화풍은 18세기에 한국과 일본에 전래되었으며 19세기에는 각국에서 정통파 화풍을 따르는 많은 작가들이 배출되어 자국의 미술문화를 발전시키는 데 기여하였다. 정통파 화풍의 한·중 간 교류에 대해서는 이미 일부 연구가 있었지만 그동안 발굴된 새로운 자료와 언급되지 않았던 일본의 경우까지 포함하여 새롭게 조망해보고자 한다.[1] 여기서는 중국의 어떤 그림들이 한국과 일본에 전래되고 수용되었는지를 문헌과 현전하는 작품을 통하여 살펴보고자 한다. 즉 정통파 화풍을 통하여 당시 빈번하였던 삼국 간의 미술 교류의 양상을 조망해보고 각국에 미친 중국의 영향을 구체적으로 확인해보고자 한다.

1 기존의 연구는 김현권, 「19세기 조선 및 근대화단의 四王화풍 수용」, 『근대미술연구』(국립현대미술관, 2005), pp. 33-68; 동저, 「근대기 추사화풍의 계승과 청 회화의 수용」, 『澗松文華』 64호(2003), pp. 81-106.

2. 중국 정통파 화풍의 전개

명 말기에 활동하였던 동기창은 창작은 모방에서 나온다고 믿었다. 그래서 고대 대가들의 화법을 열심히 공부하고 여행을 많이 다니면 저절로 기운생동을 얻어 좋은 작품을 할 수 있다고 생각하였으며 이로 인해 방작이 크게 유행하게 되었다.[2] 동기창은 방작을 하더라도 고대의 여러 대가들을 다양하게 임모하여 어떤 특정한 경향에 치우치지 않았다. 그의 방작은 〈방왕몽산수도(倣王蒙山水圖)〉와 같은 작품에서 보다시피 고대의 대가를 염두에 두고 그렸지만 결과물은 매우 창의적이고 기운이 넘치며 자신만의 독특한 화면을 보여주고 있다. 이를 통해 그에게는 모방 못지않게 변화도 중요하였다는 것을 알 수 있다.[3]

그러나 그에게 그림을 배웠던 왕시민은 고대의 여러 대가들 가운데 유독 원사대가(元四大家)를 선호하였으며 그중에서도 황공망(黃公望, 1269-1354)을 특히 좋아하였다. 그는 황공망만 열심히 배우면 중국 문인화의 정신이나 핵심을 모두 포착할 수 있다고 본 것이다. 그의 이러한 뜻을 같은 고향의 친척이었던 왕감과 공유하게 되면서 정통파가 이루어지게 된 것이다. 이들은 글과 창작을 통하여 복고의 의의와 방작의 효용성 그리고 황공망 회화의 탁월함을 계속 선양하였다.[4] 현전하는 이들의 작품은 말하자면 정통파의 초기작들인 셈인데 〈방황공망산수도(倣黃公望山水圖)〉가 가장 많으며 왕시민과 왕감의 그림은 서로 크게 다르지 않은 유사함을 보여주고 있다[도 IX-1]. 두 작가의 작품들을 보면 위로 솟아오른 큰 산을 그리되 세부 표현에 주력하고 있으며 잘게 부순 많은 괴체들이 합쳐져서 하나의 큰 산을 이루고 있는 모습이다. 이런 산의 표현은 산을 크게 몇 개의 덩어리로 나누어 표현하는 동기창의 방식과는 상당히 다른 것이다. 전체적으로는 황공망의 〈부춘산거도(富春山居圖)〉와 유사한 분위기에 반두준법(礬頭皴法)을 많이 구사하고 있다. 두 문인화가의 이러한 의도는 제자인 왕휘와 손자인 왕원기의 출현으로 인해 새로운 양상으로 전개되었다.[5]

왕휘는 왕시민과 왕감이 발굴해낸 뛰어난 제자로 똑같이 임모하는 데 탁월한 재능을 갖고 있었다. 그는 나중에 강희제의 눈에 들어 국가적인 회화 작업에 참여하였으며 남순도(南巡圖) 제작과 같은 중요한 작업에서 크게 활약한 것으로 알려져 있다. 따라서 그를 따르는 화가들을 우산파라고 부르기도 하는데, 이는 하나의 화파를 이룰 만큼 그의 화풍이 널리 선호되었음을 의미한다. 그리고 왕시민의 손자인 왕원기는 할아버지의 기대에 부응할 정도로 화가적 재능이 있었으며 진사시

에도 합격하여 관직에 나아가게 되었다. 왕원기는 벼슬이 한림공봉내정(翰林供奉內廷)에 이르렀고 나중에 『패문재서화보(佩文齋書畫譜)』를 제작하는 국가적 편찬사업에 책임을 맡아 크게 공헌하였다.

왕휘와 왕원기는 청 황제의 신임을 받아 국가적인 사업에 참여하였을 뿐만 아니라 실제 작품의 창작 활동에서도 뛰어난 업적을 남기고 있다. 왕휘는 왕시민이나 왕감과 달리 더 많은 화가들을 임모하고 방하였는데 이 점은 동기창과도 상통하는 태도였다.[6] 그리고 이러한 그림들 가운데 작품성이 있는 걸작들이 많이 남아 있어 방작이면서도 창의성을 드러내고자 하였던 작가였다. 그의 〈층암적설도(層巖積雪圖)〉[도 X-1]는 왕시민이나 왕감과 달리 작은 산을 그리고자 하였고 높이 솟는 산이 아니라 옆으로 누운 산을 표현하고자 하였는데 이러한 변화는 후대에 정통파 화풍의 대표적인 형태로 부상하게 된다. 그러한 점에서 왕휘는 정통파 회화의 발전에 큰 기여를 한 셈이다.

한편 왕원기는 왕시민처럼 높이 솟은 산을 잘 그렸는데 왕시민보다 괴체 분할을 더 명확하게 하였고 어느 작품에서나 예외 없이 자신의 특유한 표현을 잘 드러내는 소신 있고 신념 있는 작가였다. 〈화산추색도(華山秋色圖)〉는 원사대가 중에서 왕몽(王蒙)을 방한 작품인데 역시 그 특유의 괴체 분할법이 효과적으로 적용되고 있다.[7] 그리고 〈방황공망산수도〉[도 X-2]는 왕원기 역시 솟는 산뿐만 아니라 옆으로 누운 산도 그렸다는 것을 알려주며 이런 점에서 왕휘와 유사한 태도를 엿볼 수 있다. 그러므로 정통파 화풍은 왕시민과 왕감의 작품에서 보이는 것처럼 위로 크게 솟아오르고

2 한정희, 「동기창의 회화이론」, 『미술사학연구』 224호(한국미술사학회, 1999. 12), pp. 59-84.

3 동기창의 방작은 Wai-kam Ho ed., *The Century of Tung Ch'i-ch'ang* (The Nelson-Atkins Museum of Art, 1992), p. 216을 비롯한 많은 그림들이 있다.

4 왕시민의 『西廬畵跋』과 왕감의 『染香庵跋畵』는 『歷代論畵名著彙編』(世界書局, 1984)에서 찾아볼 수 있다. 왕시민의 회화에 대하여는 Ann Wicks, "Wang Shi-min's Orthodoxy: Theory and Practice in Early Qing Painting," *Oriental Art*, Vol. 24 (1983).

5 청대 정통파에 대하여는 Roderick Whitfield, *In Pursuit of Antiquity* (Princeton Art Museum, 1969); Ju-hsi Chou and Claudia Brown, *The Elegant Brush: Chinese Painting Under the Qianlong Emperor* (Phoenix Art Museum, 1985); Wen Fong, "The Orthodox School of Painting," *Possessing the Past* (The Metropolitan Museum of Art, 1996); 薛永年·杜娟, 『淸代繪畵史』(人民美術出版社, 2000); 朶雲編輯部, 『淸代四王畵派硏究』(上海書畵出版社, 1993); 『18世紀の中國繪畵－乾隆時代を中心に』(松濤美術館, 1994) 등 참조.

6 왕휘의 임모에 대하여는 朶雲編輯部, 앞의 책, pp. 497-674에 있는 여러 논문을 참조.

7 이 그림은 郭繼生, 『王原祈的山水畵藝術』(國立故宮博物院, 1981)의 도 1이며 그 밖의 많은 그림들을 이 책에서 볼 수 있다.

도 X-1 王翬, 〈層巖積雪圖〉, 1672년, 紙本淡彩, 28.5×43cm, 臺北 故宮博物院

도 X-2 王原祁, 〈倣黃公望山水圖〉, 1695년

도 X-3 吳歷, 〈倣倪瓚山水圖〉, 1678년

부분을 자세하게 그리는 형태와 〈층암적설도〉[도 X-1]나 〈방황공망산수도〉처럼 옆으로 누운 낮은 산을 그리는 두 가지 형태로 발전하였던 것으로 판단된다. 그리고 시대가 내려가면 후자의 형태가 더 사랑받으며 널리 퍼져 나갔고, 한국이나 일본에 전래된 것도 옆으로 누운 낮은 산을 그린 쪽이 훨씬 많았다.

왕휘와 경쟁관계에 있었던 운수평은 산수화를 접고 화조화가로 탈바꿈하였는데 그렇다고 산수에 재능이 없었던 것은 아니다. 그의 산수화는 화조화와 같이 역시 분위기 있고 감칠맛 나는 모습을 보여주고 있는데 〈세류신포도(細柳新蒲圖)〉처럼 높은 산이 없고 수면과 무성한 버드나무만 있는 형태는 대개 운수평과 관련이 있는 것으로 보고 있다.[8] 운수평은 화조화에서 꽃나무만 그린 것이 아니라 물고기가 나무 아래로 헤엄쳐 가는 모습이라든지 채소류를 사생하듯이 그렸는데 화면에서 서정성과 분위기가 강조된 것이 특징이다.[9]

오력도 복고적인 산수를 많이 그렸지만 〈방예찬산수도(倣倪瓚山水圖)〉[도 X-3]처럼 도 X-1이나 도 X-2와 같은 형태를 따르는 그림도 남기고 있다. 이 작품에는 예찬 특유의 형태는 별로 보이지 않지만 청대 정통파 화가들이 추구하고 선호하던 형태가 강조되고 있음을 엿볼 수가 있다. 산은 옆으로 누운 모습을 하고 있고 후경의 뒷산도 몇 개의 덩어리로 되어 있다. 전경의 나무들도 예찬 특유의 나무 모습은 아니라고 할 수 있다. 이런 점에서 사왕오운은 앞서 언급한 정통파 산수화의 두 가지 기본 형태와 운수평의 나무만을 이용한 서정적인 산수와 같은 세 가지 산수의 전형을 제공한 것을 업적으로 꼽을 수 있다. 이러한 산수화는 이미 동기창

8 정윤희, 「남전 운수평의 회화연구」(숙명여자대학교 석사학위논문, 1994)에 이런 유의 그림들이 많이 있다.
9 운수평의 회화에 대하여는 정윤희, 위의 논문과 張臨生, 「淸初畫家惲壽平」, 『故宮季刊』 10卷 2期(1975) 참조.

과는 거리가 멀어진 청대의 새로운 산수 형태라고 할 수 있다.

지금까지 언급한 사왕오운은 17세기의 정통파라고 할 수 있으며, 18세기에 들어서는 왕휘를 따르는 우산파, 왕원기를 따르는 누동파, 그리고 운수평을 따르는 상주파 등 세 유파의 시대로 볼 수 있다. 이 가운데 궁정에서 많은 제자들이 활동하고 집안에서 화가 후손들이 많이 배출된 누동파의 세력이 단연 뛰어났다고 할 수 있다. 당시의 이러한 화단 상황에 대해서는 방훈(方薰)이 『산정거화론(山靜居畫論)』에서 잘 지적하고 있다.[10]

본 왕조의 화법은 염주(廉州, 왕감)와 석곡(石谷, 왕휘)이 한 종파를 이루었고 또 봉상(奉常, 왕시민)의 손자가 한 종파를 이루었다. 염주는 채색 기법을 궁구하여 갖추지 않은 품격이 없고 봉상의 손자는 오직 대치(大痴, 황공망) 일파를 법으로 삼았다. 두 종파가 온 세상에 가르침을 펼쳐 그 뒤를 따르는 후계자들이 많아지니 오늘날까지 종파의 품격이 변하지 않았다.

먼저 우산파의 상황을 살펴보면 왕휘가 상숙(常熟) 출생이라 그곳에 있는 유명한 우산(虞山)의 이름을 빌려 우산파라고 명명되고 있다.[11] 우산파 계열의 화가로는 양진(楊晉), 왕주(王疇), 왕구(王玖), 이세탁(李世倬), 송준업(宋駿業), 고방(顧昉), 서정(徐政), 서용(徐瑢), 채원(蔡遠) 등을 꼽을 수 있으며 이들은 대개 왕휘의 업적을 따라가기에 급급하였으므로 그렇게 뛰어난 화가는 없었다고 할 수 있다. 이 가운데 양진을 대표적인 화가로 꼽는데 그는 왕휘와 같은 상숙 출신으로 왕휘를 따라 남순도의 제작에도 참여하였고 왕휘의 넘치는 그림 제작 주문을 대신하여 그리기도 하였다.

양진의 〈산수도〉[도 X-4]는 산수에 여러 채의 집들과 여러 종류의 나무들 그리고 태호석이 첨가되어 있으며, 후경에 솟은 산이 폭포와 함께 있는데 구성이 자연스럽지 못하고 불필요한 사물들을 너무 많이 배치하여 정통화파의 그림에서 보이는 간결함과 품격이 없다.[12] 말하자면 이것은 왕시민과 왕감의 정신과 태도를 놓친 결과라고 할 수 있다. 왕휘의 증손이며 화가였던 왕구는 그래도 좀 나은 편으로 그의 〈산수도〉[도 X-5]는 화면 전체에 통일성과 짜임새가 있다. 하지만 한쪽으로 몰려 있는

10 인용문은 소평·만찬, 유미경 역, 『누동화파』(미술문화, 2006), p. 120 재인용.
11 우산파에 대하여는 Jung ying Tsao, *Chinese Painting of the Middle Qing Dynasty* (San Francisco Society, 1987), pp. 37–53.
12 楊晉의 다른 그림에 대하여는, 위의 책, p. 38, p. 40, p. 45 등 참조.

도 X-4 楊晋, 〈山水圖〉, 18세기, 紙本淡彩, 미국 개인소장
도 X-5 王玖, 〈山水圖〉, 18세기, 紙本淡彩, 미국 개인소장

산이 크지 않고 몇 개의 덩어리로 되어 있는 것은 왕시민과 왕감의 산수와는 다른 왕휘의 화풍을 따른 결과라고 해석된다.

가장 세력이 컸던 누동파에는 수많은 화가들이 포함되어 있어 일일이 열거하기 어려울 정도인데 그중 대표적인 화가들로는 왕욱(王昱), 왕신(王宸, 1720-1797), 왕병(王炳), 황정(黃鼎), 당대(唐岱), 방사서(方士庶), 동방달(董邦達), 전유성(錢維城), 장종창(張宗蒼, 1686-1756), 조효(趙曉), 화곤(華鯤), 김명길(金明吉), 온의(溫儀) 등을 꼽을 수 있다.[13] 이들의 계보와 흐름은 표에서도 확인되지만 대부분 왕시민과 왕원기의 고향이었던 태창(太倉) 출신이 많았으며 그 밖에 왕원기의 제자들로 구성되어 있음을 알 수 있다.[14] 태창을 흐르는 누강(婁江)의 동쪽에 있다고 누동파라 부르는 이 화파는 왕시민과 왕원기의 정신이나 화풍을 본받은 그룹이라고 할 수 있다.

이들 역시 새로운 경지를 개척한 화가는 별로 없었으며 전반적으로 왕원기의 화풍을 따르고 있다. 당시 정통파의 의식에는 본질을 추구하는 것이 중요하고, 크게 변화시키는 것은 불필요하다고 생각해서 그런지 변화를 시도하려는 움직임이 별로 보이지 않는다. 대표적으로 두 화가의 작품을 보면 우선 장종창의 〈방왕몽산수도〉[도 X-6]에서는 아직 왕시민과 왕감의 초기 형태가 잔존하고 있음

도 X-6 張宗蒼, 〈倣王蒙山水圖〉, 18세기, 紙本淡彩, 미국 개인소장

286

도 X-7 王宸, 〈山水圖〉, 1791년, 紙本水墨, 24.2×29.8cm, 개인소장

을 알 수 있다. 큰 산을 중앙에 두고 수많은 세부들이 결합되어 전체를 이루는 모습이 왕시민의 그림을 보는 듯하다. 즉 왕시민과 왕감의 화풍도 장종창이나 당대와 같은 화가들을 통하여 일부 전해지고 있었음을 알 수 있다. 그리고 왕원기의 증손이었던 왕신의 작품[도 X-7]을 보면 〈층암적설도〉[도 X-1]나 〈방황공망산수도〉[도 X-2] 그리고 오력의 〈방예찬산수도〉[도 X-3]의 전통을 계승하고 있음을 알 수 있다. 특히 왕신의 작품은 오력의 작품과 유사하여 왕신이 오력의 이 작품을 놓고 방한 것이 아닐까 생각되기도 한다. 왕신의 다른 작품들도 대개 이러한 구성이나 분위기를 보이고 있는데 왕신에 이르러서는 오력이나 왕휘의 산수가 기본 형태로 굳어져갔다고 볼 수 있다.

마지막으로 19세기는 화단의 대세가 양주화파(揚州畵派)나 해상화파(海上畵派)로 넘어가면서 더욱 대중적인 화조화 계통이 선호되었고, 이로 인해 정통화파가

13 누동파에 대하여는 위의 책, pp. 22–36; Ju-hsi Chou and Claudia Brown, 앞의 책, pp. 53–95; 吳津明, 『婁東畵派硏究』(南京大學出版社, 1991); 소평·만찬, 유미경 역, 앞의 책 등 참조.
14 누동파의 계보도는 오진명, 앞의 책, p. 134에서 발췌함.

주도권을 잃었던 시기라고 할 수 있다. 그래도 아직 저변에는 이러한 정통파 화풍이 남아 있었고 문인들 사이에서는 이 화풍을 정통으로 인정하여 고수하려는 마음이 있었다. 이 당시의 대표적인 화가로는 대희(戴熙, 1801-1860), 탕이분(湯貽汾), 황역(黃易), 해강(奚岡), 왕학호(王學浩), 유영지(劉泳之), 주앙지(朱昻之) 등을 꼽을 수 있는데 탕이분, 황역, 왕학호 등은 누동파를 계승하고 있으며 그 밖에는 기본적으로 사왕오운의 화법을 따르고 있다.[15] 이들을 대표하는 대희는 관직이 병부우시랑(兵部右侍郞)에 이르렀던 고관이면서 화가였는데 정통파 화풍을 잘 구사하였다. 대희 역시 새로운 변화는 거의 없었지만 편안하고 격조 있는 산수를 표현하였다. 이전에 없던 그의 새로운 면모로는 산의 윤곽선을 조금씩 각이 지게 꺾어 그리는 소위 파문형(波紋形) 방식이 눈에 띄는데 이러한 표현법은 조선 말기의 안중식과 같은 화가의 작품에서도 간취되는 특이한 모습이다.[16]

정통화파는 약 300년에 걸쳐 지속되었으나 새로운 것을 추구하지 않고 전통을 답습하려다 보니 그 의의와 가치가 감소되고 말았다. 그러나 이 화풍은 중국을 대표하는, 그리고 가장 중국적인 산수화풍으로 한국과 일본에 전파되었으며 양국에서도 선호되며 널리 모방되는 결과를 가져왔다.

3. 정통파 화풍의 한국 유입

정통파 화풍이 한국에 언제쯤 전래되었는지에 대해서는 명확하게 말하기는 어렵다. 대체로 18세기 말에는 들어오지 않았을까 생각되는데 그렇게 추정하더라도 왕시민에게서는 약 150년이 지난 후가 되므로 당시의 활발했던 한·중 교류의 상황으로 보아서는 상당히 늦은 감이 있다.[17] 박제가(朴齊家, 1750-1805)는 『정유각집(貞蕤閣集)』에서 말하길 "근래의 고수로 연객(煙客, 왕시민)과 석곡(石谷, 왕휘)이 있다고 하나 조선에서는 잘 들어보지 못하였다"라고 하여 18세기 후반까지도 조선에서는 그들의 이름이 잘 알려지지 않았음을 밝히고 있다.[18]

사왕오운의 이름이 한국 문집에 보이는 것은 김정희(金正喜, 1786-1856)의 『추사집(秋史集)』과 신위(申緯, 1769-1847)의 『경수당전고(警修堂全藁)』 같은 문집들이다. 김정희는 「제이재소장운종산수정(題彝齋所藏雲從山水幀)」에서 "동향광(董香光, 동기창) 이래로 왕연객, 녹대(麓臺, 왕원기), 석곡의 여러 사람들에 이르기까지 모두

대치(大癡)의 문간에서 깊이 신비하고 심오한 곳까지 들어가기는 하였다. 그러나 각각 자기만이 가지는 풍치로써 조금씩 모양을 고쳐서 일가를 이루었을 뿐이다" 라고 하여 동기창 다음으로 왕시민, 왕원기, 왕휘가 있음을 지적하고 있다.[19] 따라서 김정희가 활동한 19세기 초에는 이들의 명성이 조선에 알려졌음을 확인할 수 있다.

청의 문인들이 김정희에게 중국 그림을 보내오기도 하였는데 이들 중에는 누동파의 그림들도 포함되어 있었다. 섭지선(葉志詵)이라는 중국 문인은 김정희에게 동방달의 〈추림만조도(秋林晚照圖)〉를, 전유성의 〈화훼도(花卉圖)〉를, 그리고 왕신의 〈산수도〉를 보내왔으므로 김정희는 사왕오운에만 국한되지 않고 누동파의 작품까지도 접할 기회가 있었다는 것을 알 수 있다.[20] 또한 주학년(朱鶴年, 1760-1834)의 그림도 많이 볼 수 있었는데 그는 산수뿐 아니라 인물, 사녀, 화훼 등 여러 분야에 뛰어났던 화가로 보인다. 주학년의 화책류 그림[도 X-8]에는 〈세한도〉[도 XI-3]의 분위기를 전하는 것들도 있어 이런 그림이 〈세한도〉 제작에 영향을 미쳤던 것으로 유추된다.[21]

더불어 김정희와 가까웠던 신위의 문집에도 사왕오운의 이름이 보이고 있는 점으로 미루어 그가 이들의 그림이 들어 있는 화책을 소장하였던 것으로 확인된다. 이 화책에는 왕시민과 운수평의 그림이 한 점씩 들어 있었는데 자신의 생각을 시로 읊고 있다. 왕시민에 대해서는 그가 화단의 영수(領袖)였고 그의 화가됨이 왕석작가(王錫爵家)의 풍부한 소장에 기인한 것임을 지적하였다.[22] 그리고 운수평은

15 19세기의 정통파 화풍에 대하여는 허정철, 「鴉片戰爭前後的四王傳派」, 『淸代四王畵派硏究』(上海書畵出版社, 1993), pp. 809-833; 李鑄晉·萬靑力, 『中國現代繪畵史: 晚淸之部(1840-1911)』(石頭出版股份有限公司, 1998); 薛永年·杜娟, 『淸代繪畵史』(人民美術出版社, 2000), pp. 137-142; 萬靑力, 『並非衰弱的百年: 十九世紀中國繪畵史』(臺北: 雄獅美術圖書公司, 2005) 등 참조.

16 자세한 내용은 김현권, 「청말 상해지역 화풍이 조선말 근대회화에 미친 영향」(동국대학교 석사학위논문, 1996), pp. 66-67 참조.

17 확실한 자료에서는 정통파의 유입을 19세기부터로 보고 있다. 최경원, 「조선후기 대청 회화 교류와 청회화 양식의 수용」(홍익대학교 석사학위논문, 1996), pp. 83-90.

18 朴齊家, 『貞蕤閣集』 卷1, 韓國文集叢刊 261(민족문화추진위원회, 2001), p. 610, "近代畵手煙客石谷二家 而東人槩不問焉." 이 내용은 박은순, 「조선 후반기 회화의 대중교섭」, 『조선 후반기 미술의 대외교섭』(한국미술사학회, 2006), p. 21에 실려 있다.

19 김정희, 최완수 역, 『추사집』(현암사, 1976), pp. 166-167.

20 자세한 내용은 김현권, 「19세기 조선 및 근대화단의 四王화풍 수용」, pp. 35-39.

21 주학년에 대하여는 김현정, 「주학년의 〈황산운해도〉 제작과정에 대하여」, 『미술사의 정립과 확산』(사회평론, 2006), pp. 660-678.

서숭사(徐崇嗣)의 계보를 잇는 정통 사생화파라고 하였다. 이러한 표현은 사왕오
운에 대한 깊은 이해를 보여주는 것이며 19세기 초반에는 정통화파의 화풍이 조
선에 소개되었음을 입증하는 것이다.

구체적으로 어떤 중국의 정통파 그림이 한국에 들어왔는지는 그동안 자료가
확보되지 않아 잘 파악되지 않았다. 그러나 최근에 새로운 자료들이 공개되어 그
간의 공백을 다소 메울 수 있는 여건이 조성되었다. 우선 이전에 알려졌던 그림들
을 먼저 확인해본 다음 새로이 알려진 자료들을 살펴보고자 한다. 양패보(楊佩甫)의
〈방묵정도인설도(倣墨井道人雪圖)〉[도 X-9]는 오력의 화법으로 그렸다고 밝히고 있
는데 낮은 산이 있고 몇 그루의 나무들이 전경에 있는 것으로 보아 오력의 이러한
그림을 염두에 두고 그렸음을 확인할 수가 있다.[23] 설경이라 준법도 별로 구사되지
않고 평범하게 그려진 작품이다. 엄성(嚴誠)의 〈한산소요도(寒山逍遙圖)〉[도 X-10]는
산과 나무들이 함께 어우러진 그림인데 왕휘풍이라고 볼 수 있다. 이런 유의 그림
들도 정통파 내에서는 지속적으로 그려졌던 것이다. 이 밖에 육비(陸飛)의 〈노저낙
안도(蘆渚落雁圖)〉나 대희의 〈평림귀조도(平林歸鳥圖)〉도 정통파 화풍을 반영한 것이
며 산을 그리지 않고 나무만을 이용해 분위기를 살리는 특징을 보여주고 있다.[24]

한편 새로운 자료로는 예술의 전당에서 열린 추사 서거 150주년 기념 전시에
나온 그림들을 들 수 있다. 이 전시에는 19세기 중엽 조선에 들어왔던 중국 그림
들도 함께 전시되었는데 여기에 정통파 화풍의 그림들이 포함되어 있다. 여관손
(呂倌孫)의 〈방왕휘산수도(倣王翬山水圖)〉[도 X-11]와 □준(□準)의 〈산수도〉[도 X-12]
는 정통파 화풍의 산수임을 쉽게 확인할 수가 있으며 주대원(朱大源)의 〈유교도(柳
橋圖)〉[도 X-13] 역시 운수평 계열의 작품임을 알 수 있다.[25] 앞의 두 그림은 사왕오
운의 화풍을 따랐던 19세기의 중국 화가들이 그린 것이며, 여관손의 〈방왕휘산수
도〉[도 X-11]는 왕휘를 방했다고 밝힌 점으로 보아 왕휘의 방작을 또 방한 것이므
로 결국 두 번을 방한 그림인 셈이다.[26] 18-19세기에는 이처럼 두 번 방한 그림들
이 나타나고 있는데 18세기에 강세황이 그린 〈방동현재산수도(倣董玄宰山水圖)〉 역
시 두 번 방한 그림이다[도 VIII-20]. 이 그림들은 왕신이나 오력과 같은 계통을 잘
계승한 작품이며 누동파의 화풍을 계승하였다고도 해석할 수 있다.

여암(荔巖)의 〈산수도〉[도 X-14]도 간결하나마 문기를 잘 살리고 있고, 김정희
의 〈세한도〉와 유사한 구도를 보여주고 있어 당시 중국에서도 이러한 구도의 그
림이 성행하였음을 말해준다. 앞에서 언급한 주학년의 그림도 이와 유사한 형태

도 X-8 朱鶴年,〈枯木寒雅圖〉, 1810년, 개인소장

도 X-9 楊佩甫,〈倣墨井道人雪圖〉, 紙本淡彩, 43.5×32.2cm, 간송미술관

도 X-10 嚴誠,〈寒山逍遙圖〉, 紙本水墨, 29.7×23.8cm, 간송미술관

22　申緯,『警修堂全藁』卷3,「倣寫諸家山水自題絕句」條,"文肅錫爵家稱富收 山陰泛雪最爲雄 後來領袖豈無自 二十四圖藍本中."

23　이 그림은『澗松文華』28호(1985)에 실려 있는 도 14이다.

24　『澗松文華』28호(1985) 도 24는 嚴誠의 그림, 도 23은 陸飛의 그림, 도 34는 戴熙의 그림이다.

25　이 전시회 정식 도록은 아직 출판되지 않았다. 임시로 만든 略本에는 주대원의 그림만 실려 있다.『秋史 文字般若』(예술의 전당 서울서예박물관, 2006), 도 49 참조.

26　그림에는 "壬子初春 倣石谷子意 爲石醉賢兄淸政 星田 呂佶孫"이라 적혀 있어 청의 여관손이 石醉 尹致定(1800-?)에게 준 것임을 알 수 있다.

도 X-11 呂佶孫,
〈倣王翬山水圖〉, 1852년,
개인소장

도 X-12 □準, 〈山水圖〉,
개인소장

도 X-13 朱大源, 〈柳橋圖〉,
1830년, 絹本淡彩,
동산방화랑

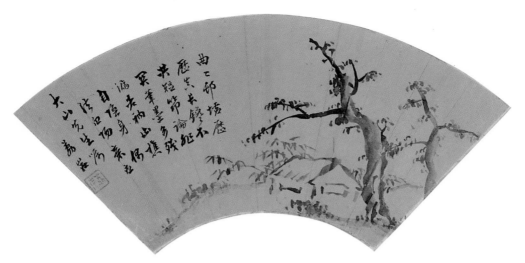

도 X-14 荔岩, 〈山水圖〉, 개인소장

이며 이런 그림들이 〈세한도〉의 창작에 상당히 많은 기여를 했을 것이라고 미루어 짐작해볼 수 있다.

　또 다른 새로운 자료로는 호림박물관 소장의 〈백납 6곡병(百衲六曲屏)〉 한 쌍을 들 수 있다[도 XI-1]. 이 병풍에는 중국에서 들어온 60점의 작품들이 축소, 임모되어 있는데 여기에 정통파 화풍을 보여주는 그림들이 여러 점 보인다.[27] 이 중 몇 가지 예를 들어보면 우선 왕휘의 화풍으로 그렸다고 밝히는 작품이 있다. 〈방석곡산수도(倣石谷山水圖)〉[도 XI-12]는 오른쪽의 관지에서 왕휘의 법으로 그렸다고 밝히고 있으나 현재 전하는 왕휘 그림과는 상당한 차이를 보이고 있다. 누각 앞에 문인들이 서 있고 그 앞에 버드나무들이 서 있는 모습인데 생소한 느낌의 장면이다. 글씨는 정학교의 필치이고 인장도 정학교의 것이 찍혀 있는 것으로 보아 정학교가 글씨와 인장을 찍고 그림은 안건영이 그렸던 것으로 추정되고 있다. 이러한 유품을 통해 중국 그림들이 조선에 들어와 축소, 임모되었고, 병풍으로 꾸며지기도 하여 보전되었음이 확인된다.

　이 병풍에는 그 밖에 소운(小雲)이 그린 〈산수도〉[도 X-15]가 포함되어 있는데

27 이 작품에 대하여는 한정희, 「조선말기 중국화의 유입양상: 호림박물관 소장 〈百衲六曲屏〉 한 쌍을 중심으로」, 『시각문화의 전통과 해석』(김리나 교수 정년퇴임 기념논문집, 2007), pp. 463-491 참조.

여기서 소운은 완원(阮元)의 아들인 완상생 (阮常生)으로 파악된다.[28] 그림의 왼쪽에 "다 리 소리에 봄철 시장 흩어지고 탑 그림자 저문 조수 잔잔하네"라고 쓰인 제시는 소 식의 시에서 따온 것이다. 오른쪽 대각선으 로 뻗어 나온 산과 구도는 역시 정통파에서 많이 발견되는 흔한 구성이며 무게 있는 산 모습이 두드러진다.

도 X-15 小雲, 〈山水圖〉, 19세기, 호림박물관

이처럼 한쪽 변에 큰 산을 배치하고 다 른 쪽은 강을 배치하는 구도의 그림은 백 납병에서 여러 점 보인다. 제2병풍의 도 5 [도 XI-10], 도 12, 도 17, 도 22가 이에 해당된다.[29] 이런 그림은 왕휘나 오력 그리 고 왕신과 같은 누동파 화가들에 의해 지속되었는데 이 백납병에는 주로 이런 계 통의 그림이 많이 보인다. 즉 19세기에 조선에 들어온 중국의 정통파 그림은 이 런 형태가 일반적이었던 것으로 판단된다. 이 밖에도 주학년의 그림이 널리 사랑 받았음이 특기할 일이다. 〈세한도〉에도 주학년의 이미지가 담겨 있듯이 장승업을 비롯한 여러 화가들의 작품에서 주학년을 방하는 경우를 볼 수 있다. 이는 추사의 영향이며 간결하고도 문기(文氣)가 높은 주학년의 화법이 조선의 화가들에게 인정 을 받았음을 말해주는 것이다.[30]

조선의 화가로서 정통파 화풍을 잘 구사했던 화가로는 소치(小痴) 허유(許維, 1809-1892)를 들 수 있다.[31] 홍익대학교박물관에 소장되어 있는 소치의 병풍 그림[도 X-16]을 보면 전체가 이 화풍으로 그려져 있으며 아울러 동기창의 글을 제시로 적어 연관 관계를 암시하고 있다. 몇 장면을 보면 이 그림들이 호림박물관 소장 백납병과 상당히 유사함을 알 수 있다. 한쪽 모서리에서 대각선으로 뻗어 나온 산이 가로지르 고 다른 쪽에는 강물이 지나가는 모습이 유사하며 이런 형태가 당시 보편화되었던 것으로 보인다. 아마 허유도 이런 중국 그림들을 보고 모방하여 그렸을 것으로 생각 되며 그림 자체는 중국풍으로 상당히 유사하게 그린 것으로 평가된다.

소치가 그린 그림 중에는 이 백납병에 보이는 정통파 화풍의 산수화와 매우 유 사한 그림들이 눈에 띄는데 이 점은 소치가 중국에서 들어온 이런 작품들에서 영향 을 받았을 것으로 유추된다. 국립광주박물관의 전시도록에 보면 97번의 〈산수화〉

도 X-16 許維,〈山水屏風〉 8폭 중 3폭, 1885년, 紙本淡彩, 홍익대학교박물관

두 폭, 98번의 〈연운공양첩〉 그리고 101번의 〈산수병풍〉 등에 더욱 잘 드러나며 거의 패턴화되어 있음을 느낄 수가 있다.[32] 이런 유의 그림들은 왕신이나 왕욱과 같은 소사왕(小四王)이라 불리는 화가들과 특히 친연성이 높은 것을 느낄 수 있다.

28 小雲 阮常生에 대해서는 藤塚鄰, 『淸朝文化東傳の硏究』(圖書刊行會, 1975), pp. 392-394; 同著, 박희영 역, 『추사 김정희 또 다른 얼굴』(아카데미하우스, 1994), pp. 406-409 참조.

29 이 그림들은 한정희, 「조선말기 중국화의 유입양상: 호림박물관 소장 〈百衲六曲屛〉 한 쌍을 중심으로」, 『시각문화의 전통과 해석』, p. 473과 pp. 488-489에서 찾아볼 수 있다.

30 더 자세한 내용은 한정희, 앞의 논문, p. 482 참조.

31 소치 회화 전반에 대하여는 김상엽, 『소치 허련』(학연문화사, 2002); 동저, 『소치 허련』(돌베개, 2008); 『남종화의 거장 소치 허련 200년』(국립광주박물관, 2008) 등 참조.

32 위의 책(국립광주박물관).

4. 정통파 화풍의 일본 유입

정통파 화풍이 일본에 언제 어떻게 들어갔는가 하는 것도 역시 간단한 문제가 아니다. 일본에는 중국의 상인이자 화가인 내박화가(來舶畵家)들이 많이 들어가 활동하였는데 이들을 통하여 중국의 화풍이 훨씬 일찍부터 본격적으로 전래되었음이 확인되고 있다. 18세기에 일본을 찾았던 내박화가로는 이부구(李孚九, 1698-1747), 심남빈(沈南蘋), 비한원(費漢源), 비청호(費晴湖, 1765-1806), 방제(方濟) 등을 들 수 있으며 19세기의 내박화가로는 강가포(江稼圃), 강예각(江藝閣), 진일주(陳逸舟) 등을 꼽을 수 있다.[33] 심남빈은 화조화가이므로 이 논의에서 제외할 것이며 그 밖의 화가들은 산수화가들이라 이들의 작품을 통하여 중국 화풍의 이식을 살펴볼 수가 있다.

이들 가운데 정통파 화풍의 전래와 관련하여 주목되는 화가는 이부구이다. 그가 상인으로 일본에 처음 온 것은 1729년이었으며 1747년까지 모두 6회에 걸쳐 내일(來日)하였던 것으로 알려지고 있다. 중국에서는 알려지지 않았던 화가이지만 일본에 갔던 내박화가들 중에서는 가장 영향력이 큰 인물이었으며 일본 화가들에 의한 그의 방작들이 많이 전하고 있다. 이부구의 그림은 이케노 다이가(池大雅, 1723-1776)의 것과 함께 간텐쥬(韓天壽, 1727-1792)에 의해 임모되어 『간오토시 축모 이부구·이케노 다이가 산수화보(韓大年縮摹 李孚九池大雅山水畵譜)』라는 판화집으로 만들어져 널리 유포되면서 그의 화풍이 일본에 많은 영향을 미치게 된 것이다.[34] 여기에 실린 그림들과 전해지는 다른 그림들을 종합해보면 이부구도 정통파 화풍을 구사하고 있었음을 알 수 있다.

그의 〈귀오산가도(歸吾山家圖)〉[도 X-17]는 간결하고 짜임새 있는 구도이며 전체적인 형태는 정통파의 화풍을 반영하고 있다. 예찬과 황공망의 화풍을 기본으로 하면서도 한쪽에 큰 산을 배치하고 오른쪽에 나무와 강을 대각선으로 구성한 것은 18세기 정통파 화풍의 일면을 보여준다. 또 다른 그의 그림인 〈천대산도(天臺山圖)〉 역시 유사한 구성이나 수직으로 훨씬 솟아오른 모습이다. 대각선으로 교차하며 솟아오르는 모습은 잘 정리된 정통파 화풍의 일면을 보여주며 이부구의 역

33 내박화가에 대하여는 Stephen Addiss ed., *Japanese Quest for a New Vision: The Impact of Visiting Chinese Painters* (Spencer Museum of Art, 1986); 『中國繪畵:來舶畵人』(松濤美術館, 1986); 鶴田武良, 「李孚九と李用雲」, 『美術研究』 315(1980. 12) 등 참조.

34 일본에 전해졌던 중국 판화에 대하여는 『近世日本繪畵と畵譜繪手本展』 II(町田市立國際版畵美術館, 1990) 참조.

도 X-17 李孚九, 〈歸吾山家圖〉, 紙本淡彩,
74.3×44.8cm, 캔자스대학교 스펜서박물관
도 X-18 池大雅, 〈茅屋淸流圖〉, 紙本水墨,
133.5×28.9cm, 캔자스대학교 스펜서박물관

도 X-19 野呂介石, 〈倣李孚九山水圖〉, 紙本水墨, 28×30cm, 캔자스대학교 스펜서박물관
도 X-20 費晴湖, 〈倣王翬山水圖〉, 1787년

량을 전해준다. 또『간오토시 축모 이부구·이케노 다이가 산수화보』에 실려 있는 산수에서도 유사한 분위기가 간취되며 간결하게 정리된 산수에서 이부구의 취향이나 관심을 엿볼 수 있다.

이부구의 새로운 화법과 깔끔한 형태는 일본의 남화가들이 다투어 모방하면서 큰 영향을 미쳤다. 일본 남화의 대가인 이케노 다이가도 그의 영향을 많이 받았는데 위의 산수화보에서 보이는 작품들 외에도 〈모옥청류도(茅屋淸流圖)〉[도 X-18]는 이부구의 솜씨를 반영하고 있다.[35] 오른쪽에 대각선으로 솟아오른 산의 모습이나 아래쪽에 강변의 누각 등은 이부구의 화풍을 잘 전하고 있다. 이렇게 정리된 문인산수화는 이전에는 일본 남화에서 볼 수 없던 것으로 이케노 다이가가 새롭게 선보이고 있다.

이케노 다이가의 제자인 노로 가이세키(野呂介石, 1747-1828)도 이부구의 그림을 방하고 있는데 〈방이부구산수도(倣李孚九山水圖)〉[도 X-19]는 세련된 필법을 보여주지는 않지만 오른쪽에 집중된 산의 모습이나 괴량감은 정통파의 작품을 연상시킨다. 19세기의 화가였던 야마나카 신텐노(山中信天翁, 1822-1885)도 이부구의 뜻으로 그렸다고 화면 위에 쓰고 있으며 변화가 많기는 하나 이부구의 정신과 작화 태도를 잘 살리고 있다.

일본에 왔던 18세기의 중국 화가들 가운데 작품에 정통파의 이름을 밝히고 있는 화가로는 비청호를 들 수 있다. 그의 〈방왕휘산수도〉[도 X-20]는 이들이 사왕 오운을 확실히 의식하고 있었음을 뒷받침한다.[36] 옆으로 누운 낮은 산들의 모습이

도 X-21 江稼圃, 〈淸溪重嶺圖〉, 1810년, 紙本淡彩, 225×119.9cm, 橋本

도 X-22 江稼圃, 〈山水圖〉, 東京國立博物館

35 이 작품에 대하여는 Stephen Addiss ed., 앞의 책, p. 29.

36 이 그림은 『中國繪畵: 來舶畵人』(松濤美術館, 1986), p. 13에 실려 있는데 이 자료는 일본에 18세기에 사왕오운
의 화풍이 확실히 들어갔다는 증거이다. 따라서 조선에도 이 시기에는 사왕의 화풍이 전해졌을 것으로 추정된다.

나 괴량감 있는 산의 모습은 왕휘의 면모를 일깨워준다.

일본의 화가들이 18세기에는 이부구와 비청호를 많이 따랐다면, 19세기에는 강가포(江稼圃, 1804-1815)가 중요한 모델이었다. 강가포는 누동파 화가였던 장종창과 이량(李良)에게서 배웠으므로 그들과 유사한 화풍을 보여주고 있다. 〈방왕몽산수도〉[도 X-6]에서도 보다시피 장종창은 왕시민의 화풍을 선호하여 상당히 복잡한 구성을 하고 있으며 높이 솟은 산들을 즐겨 그렸다. 그러므로 강가포의 그림에서도 그러한 흔적을 찾아볼 수가 있는데 〈청계중령도(清溪重嶺圖)〉[도 X-21]나 〈산수도〉[도 X-22]가 그러한 예에 속한다. 강가포는 1804년 일본에 처음 왔고 1815년까지 여러 차례 일본을 방문하였던 것이 알려져 있다. 따라서 그는 다른 어떤 화가들보다 정통파 화가로 정통파 중에서도 누동파의 화풍을 본격적으로 이식시켰다고 할 수 있다.[37]

강가포의 작품 활동에 대해서는 일본인들의 구체적인 증언이 남아 있는데 예컨대 다노무라 지쿠덴(田能村竹田, 1777-1835)은 그의 글에서 "강대래(江大來, 가포)는 흉중에 산수화를 담고 있는 것이 100여 점이 되는데 여기에 변화를 주어 그림을 그린다고 스스로 말하였다"라고 기록하고 있다.[38] 이와 같이 100여 점의 기본적인 정형을 합성하여 그림을 제작한다는 점에서 그의 작화 태도를 알 수 있는데 새로운 그림을 그린다기보다는 유사한 산수를 계속 그린다는 것을 암시한다. 이러한 것이 사실 정통파 화가들의 기본적인 작화 태도라고 볼 수도 있다.

또 나가사키(長崎)의 슌도쿠지(春德寺) 승(僧)인 히다카 데쓰오(日高鐵翁, 1791-1871)는 강가포에게 직접 들은 바를 기록하고 있는데 다음과 같이 말하였다.

석법(石法), 태점(苔點)부터 근초(根草), 지초(芝草), 현애(懸崖), 폭포(瀑布), 죽수(竹樹), 계천(溪泉) 등에 이르기까지 이것들은 모두 산수를 그리는 데 매우 긴요한 것들이다. 이것들을 첨가하고 보완하여 기법을 익히고 난 후에, 산수화를 제대로 그리고자 하면 심종건(沈宗騫)의 『개주학화편(芥舟學畫編)』 등을 연구하고 여러 대가들의 뛰어난 작품들을 탐구하여 깨닫는다면 감히 스승에게 나아가지 않고도 산수화를 잘 그리게 될 것이다.[39]

37 강가포에 대하여는 Stephen Addiss ed., 앞의 책, p. 71.
38 田能村竹田, 『屠赤瑣瑣錄』 卷1.
39 日高鐵翁, 『鐵翁畫談』. 원문은 古原宏伸, 「波濤を越えて」, 『中國繪畫: 來舶畫人』(松濤美術館, 1986), p. 17 참조.

도 X-23 菅井梅關, 〈夏山雨罷圖〉, 1829년,
紙本水墨淡彩, 129.4×47.8cm,
캔자스대학교 스펜서박물관

이는 모티프의 표현을 습득한 후에 여러 화론서를 읽고 여러 대가의 화법을 읽는다면 선생이 따로 필요 없을 것이라고 논파하는 것인데, 이것 역시 동기창이 말한 바 있는 작화 태도를 그대로 따르고 있는 것이다. 강가포는 본인 스스로 장종창에게 배웠다고 하였으나 고관인 장종창에게 배웠다는 것은 사숙(私淑)했다는 것이고 독학했다는 것을 말하는 것이다.

강가포도 이부구 못지않게 일본의 남화들에 많은 영향을 미친 화가였는데 여러 화가들이 그를 모방하여 그리고 있다. 스가이 바이칸(菅井梅關, 1784-1844)은 〈하산우파도(夏山雨罷圖)〉[도 X-23]를 남기고 있는데 이 그림도 높은 산을 중앙에 두고 세부 처리가 치밀한 것이 강가포의 화풍을 잘 보여주고 있다. 이런 그림은 이전의 남화 작품들에서는 찾아보기 어려우며 이부구의 그림과도 확연히 다른 것이었다. 히다카 데쓰오나 누키나 가이오쿠(貫名海屋, 1778-1863)의 산수화에서도 이런 화풍이 반영되어 있어 모두 강가포의 영향을 받은 것이라 생각된다. 히다카 데쓰오는 나가사키 출신으로 그곳에서 강가포에게 그림을 배웠으며, 누키나 가이오쿠는 히다카 데쓰오에게 그림을 배웠다. 그러므로 이들은 자연스레 강가포의 화풍을 따르게 되었으며 중국 화법을 제대로 구사하는 일본 화가로 인정받게 되었다.

5. 맺음말

지금까지 한·중·일 세 나라의 화단에서 나타났던 정통파 화풍의 유포를 살펴보았다. 17세기 청 초에 시작된 정통파 화풍은 18-19세기를 거치면서 중국의 대표적인 산수화풍으로 성장하여 크게 성행하였고 많은 추종자들을 양산하였다. 아마도 격조와 품격을 중시하는 측면이 문인들에게 매력으로 다가갔던 것으로 보인다. 그러나 개성이나 변화와는 거리가 먼 전통과 모방에 안주하면서 창의력을 잃게 되었다. 따라서 개성을 중시하는 현대에는 큰 의미를 부여받지 못하고 있다. 19세기로 접어들면서 중국에서는 다소 진부해졌던 이 화풍도 한국이나 일본에 처음 전래되었을 당시에는 참신하게 받아들여져 크게 성행하면서 중요한 화가들이 많이 답습하였다.

조선에서는 김정희나 신위에게 영향을 미쳤으며 뒤를 이어 허유나 장승업 등이 정통파 화풍을 선호하였다. 새롭게 확인된 자료에 따르면 조선에서는 정통파 화풍 가운데 낮게 옆으로 누운 산의 형태를 보여주는 타입이 많이 전래되었으며 왕시민이나 왕감이 많이 그렸던 복잡한 형태의 산수는 별로 구사되지 않았던 것으로 파악된다. 호림박물관 소장의 〈백납 6곡병〉이나 추사 전시회에 출품되었던 선면화들은, 조선에 많은 다양한 정통파 화풍의 그림들이 전래되었으며 또 영향을 미쳤다는 사실을 확인시켜준다.

일본의 경우는 남화가들이 정통파 화풍을 수용하였는데, 대개 나가사키 항구를 통해 들어왔던 내박 상인화가들에 의해 전래된 것이 특징이다. 대표적으로 이부구에 의한 간결한 형태와 강가포에 의한 복잡한 산수의 형태 두 가지가 주로 유포되었으며, 이후 많은 남화가들이 방작을 시도하였음이 확인되었다. 일본의 남화가들은 조선 화가들보다 더 적극적으로 이 화풍을 모방하였으며 나중에는 남화가 더 중국적으로 보수화하는 데 큰 역할을 하였다. 즉 정통파 화풍은 한·일 양국에서 모두 적극적으로 수용되었으며 두 나라의 회화 발전에 큰 기여를 하였다.

조선 말기 중국화의 유입 양상

호림박물관 소장 〈백납 6곡병〉 한 쌍을 중심으로

호림박물관에는 매우 특이한 병풍 한 쌍이 있는데 오래전부터 관심을 갖고 있다가 이를 연구한 것이다. 이 병풍들은 백납병(百衲屛)이라 부르는 것으로 여러 그림들을 축소하여 모사한 것인데, 호림박물관 것은 국내에 전해진 청대의 그림들을 축소하여 옮긴 것으로 보인다. 이를 통해 19세기에 전해진 청대의 그림들을 확인하였는데 여기에는 우리가 이색화풍이라고 부르는 그림들의 원형들이 있어 주목된다. 이 글은 2006년 11월 삼성미술관 리움 개관 2주년 기념 〈조선 말기 회화전〉 학술 심포지엄에서 발표했다가 후에 『정재 김리나 교수 정년퇴임기념 미술사 논문집: 시각 문화의 전통과 해석』(예경 2007)에 실게 되었다.

1. 머리말

이전 시기와 마찬가지로 19세기에도 수많은 중국 그림들과 화보들이 조선 화단에 전해져 작품 창작에 영향을 미치고 있었음이 문헌과 실제 유전 작품들을 통하여 확인되고 있다. 이러한 화적(畫蹟)들은 우리의 미술문화를 더욱 풍성하게 하였고 감상할 재미를 느끼게 해주었다는 점에서 상당한 의미가 있다고 생각된다. 이 시기에는 이전의 18세기와는 다른 새로운 화풍들이 들어와 화단을 다양하게 만들었는데 주로 청대의 여러 화풍이 들어왔다고 요약할 수 있을 것이다. 그러나 19세기의 한·중 회화 교류에 대한 연구는 그다지 심화되어 있다고는 할 수 없다. 이전의 18세기에 비하면 아직 상당부분을 파악하지 못하고 있어 여전히 연구과제로 남아 있다. 남공철(南公轍, 1760-1840), 신위(申緯, 1769-1847), 김정희(金正喜, 1786-1856), 이상적(李尙迪, 1804-1865), 오경석(吳慶錫, 1831-1879) 등을 통한 회화 교류와 정통화파(正統畫派)와 해상화파(海上畫派)의 유입이라는 부분에서는 일정한 성과가 있었지만 그 밖의 측면에 대해서는 아직 연구의 여지를 많이 남기고 있는 실정이다.[1]

이런 상황에서 호림박물관 소장 〈백납 6곡병(百衲六曲屛)〉 한 쌍(이하 〈백납병〉으로 약칭함)은 지금까지 우리가 간과해왔던 중국화의 유입이라는 측면에서 새롭게 시사하는 바가 큰 자료라고 할 수 있다[도 XI-1].[2] 이 〈백납병〉은 당시 조선에 들어와 있던 중국 즉 청대의 여러 그림들을 임모하여 한자리에 모은 것이라 생생한 증거자료가 되고 있으며, 당시 조선 화단의 그림들과 연관성도 높아 상호 교류와 영향관계를 파악해볼 수 있는 학술적으로도 매우 가치가 높은 병풍이다. 이 작품들을 통하여 당시 조선에 전해졌던 청대 그림들의 다양함과 그 내용을 한눈에 파악해볼 수 있다.

이 병풍은 백납병의 형식으로 되어 있는데 백납병이란 갖가지 화면 형식의 작은 화면에 각각 다양한 주제를 담은 그림들을 그리거나 붙여 큰 화면을 구성하여

1 문덕희, 「南公轍(1760-1840)의 書畫觀」(홍익대학교 대학원 미술사학과 석사학위논문, 1994); 김현권, 「청대 해파 화풍의 수용과 변천」, 『美術史學硏究』 217·218호(한국미술사학회, 1998), pp. 93-124; 동저, 「秋史 金正喜의 산수화」, 『美術史學硏究』 240호(한국미술사학회, 2003); 최경현, 「19세기 後半 20세기 初 上海 地域 畫壇과 韓國 畫壇과의 交流 硏究」(홍익대학교 대학원 미술사학과 박사학위논문, 2006) 등 참조.

2 이 〈백납병〉의 존재는 이미 안휘준 교수가 「朝鮮王朝 末期의 繪畫」, 『한국근대회화백년』(국립중앙박물관, 1987), p. 208, 주 60에서 지적하고 있으며, 유미나는 「北山 金秀哲의 繪畫」(동국대학교 대학원 미술사학과 석사학위논문, 1996)에서 이 〈백납병〉의 도판을 일부 사용하고 있으나 자세히 다루지는 않았다.

도 XI-1 작자미상, 〈百衲六曲屏〉 한 쌍, 絹本水墨彩色, 각 폭 148.2×33.7cm, 호림박물관

동시에 여러 작품들을 감상할 수 있도록 고안해낸 병풍을 말한다. 이 병풍은 19세기 감상자들의 서화애호 취향과 당시 화단의 흐름을 잘 대변해주고 있으며, 유숙(劉淑)의 〈백납도 8곡병(百衲圖八曲屏)〉과 작자미상의 〈백납 10폭병풍(百衲十幅屏風)〉[도 XI-2] 등은 좋은 예지만 호림박물관 소장의 〈백납병〉이 좀 더 대표성을 갖고 있다.[3] 기록에 의하면 백은배(白殷培, 1820-1904 이후)도 1896년에 백접병(百摺屏)을 만들고 인물, 산수, 영모를 그렸다고 한다.[4] 백납병을 제작하는 것은 아마도 19세기 조선 화단에서 하나의 유행이었다고 여겨지는데, 이는 그동안 축적된 많은 회화자료를 한곳에 모아 한눈에 파악해보고자 하는 의도에서 비롯한 것으로 보인다.

　이 병풍에서 가장 문제가 되는 것은 제작자가 누구이며 어떤 방식으로 조성되었는가 하는 것이다. 그런데 마침 이 병풍과 유사한 화풍과 제작기법을 보여주는 것이 조선 말기 화원화가였던 안건영(安健榮, 1841-1876)의 유존 작품들이다.[5] 〈백납병〉과 안건영의 작품들 간에는 비슷한 화풍과 관지의 서체, 그리고 많은 같은 인장들을 담고 있어 상호 밀접한 연관성을 상정케 한다. 따라서 이 〈백납병〉의 연구는 안건영의 작품에 대한 이해에도 도움을 줄 것이라고 본다. 더불어 인장 및 제발과 제시들의 분석을 통하여 19세기 말기 화단에 있었던 한·중 회화 교류의 새로운 여러 측면을 파악해보는 계기가 되었으면 한다.

도 XI-2 작자미상, 〈百衲十幅屛風〉, 19세기, 絹本水墨淡彩, 각 폭 118×28.2cm, 보스턴미술관

2. 19세기 중국화의 유입 양상

호림박물관 소장의 〈백납병〉을 고찰하기 이전에 19세기에 들어와 있던 중국화의 유입이라는 측면을 먼저 살펴보는 것이 당시 화단의 상황을 파악하는 데 도움이 될 것이라 본다. 먼저 19세기 전반의 한·중 회화 교류를 살펴보고자 하는데, 이 시기는 북학파의 적극적인 활동으로 중국 즉 청의 문화와 문물이 신속하고도 광범위하게 조선에 유입되었다. 이러한 당시의 한·중 회화 교류의 상황 아래에서 〈백납병〉을 검토해 보는 것이 이해에 도움이 되지 않을까 한다.[6]

 19세기 전반 중국화의 유입을 가장 잘 보여주는 자료는 남공철의 중국화 소장이다. 그의 문집인 『금릉집(金陵集)』의 「서화발미(書畵跋尾)」 항목에는 수많은 중국의 명작들이 수록되어 있다.[7] 가장 이른 시기인 당대(唐代)의 염립본(閻立本), 오

3 劉淑의 〈百衲圖八曲屛〉(19세기, 비단에 수묵담채, 각 20×30cm 내외, 개인소장)은 『조선말기회화전 - 화원·전통·새로운 발견』(삼성미술관 리움, 2006), 도 79.

4 오세창, 동양고전학회 역, 『국역근역서화징』 하(시공사, 1998), p. 975.

5 홍선표, 「조선말기 安健榮의 회화」, 『古文化』(1980. 6), pp. 25-47.

6 19세기 중국화의 유입에 대한 전반적인 상황은 안휘준, 「朝鮮末期 畵壇과 近代繪畫로의 移行」, 『한국근대미술명품전』(국립광주박물관, 1995). pp. 138-139; 이성미, 「임원경제지에 나타난 서유구의 중국회화 및 화론에 대한 관심」, 『美術史學硏究』 193호(한국미술사학회, 1992), pp. 33-61; 한정희, 「영정조대 회화의 대중교섭」, 『講座美術史』 8호(1996. 12), pp. 59-72; 박은순, 「조선후반기 회화의 대중교섭」, 『조선후반기 미술의 대외교섭』 (2006. 11. 학회발표문), pp. 3-36 등 참조.

도자(吳道子), 은중용(殷仲容)의 작품들은 진본이 아닐 것이다. 송대와 원대의 작품들은 이성(李成), 범관(范寬), 동원(董源), 이공린(李公麟), 소식(蘇軾), 휘종(徽宗), 마원(馬遠), 유송년(劉松年), 전선(錢選), 조맹부(趙孟頫), 예찬(倪瓚), 왕역(王繹) 등의 이름들에서 보듯이 하나같이 명성이 높은 대가들의 작품들이 거론되고 있다. 이 작품들도 진위가 어느 정도인지 파악하기는 어려우나 송대의 그림은 청대에는 이미 위작이 많이 있었다는 점에서 신빙성은 높지 않다고 할 수 있다. 아마도 명대의 작품들은 다소 진품이 들어왔을 것으로 생각되는데 내용을 보면 심주(沈周), 오위(吳偉), 문징명(文徵明), 당인(唐寅), 구영(仇英), 동기창(董其昌) 등 역시 일급의 화가들로만 이루어져 있다. 심주는 간 적이 없는 황산(黃山)의 천도봉(天都峰) 폭포를 그린 그림이 실려 있고 동기창의 것은 〈매화권(梅花卷)〉이라고 중국에서도 확인되지 않은 작품이 들어 있어 역시 진위는 의문을 갖게 한다. 청대의 작품은 고간(高簡)의 작품을 제외하고는 거의 없는 것으로 보아 명대 이전의 유명 작가들을 중심으로 모으려고 하였던 소장가의 의도를 엿볼 수 있다.

그 다음 중국화의 유입은 추사 김정희에 의해서 이루어졌다. 김정희는 중국에서 만났던 문인화가들로부터의 선물이나 귀국 후에는 연경에 다녀왔던 여러 후배들의 선물을 통하여 중국화를 접했던 것으로 보인다.[8] 대체로 문기가 높은 청대 정통파 계열, 나아가 19세기 중국의 문인화 즉 누동파(婁東派) 계열의 그림들을 접했던 것으로 유추되며 그러한 결과가 〈세한도(歲寒圖)〉로 종결되지 않았나 생각된다[도 XI-3]. 그의 대표작인 〈세한도〉는 이전에 조선에 전해지던 석도(石濤, 1642-1707)의 그림[도 Ⅷ-24]이나 그가 보았던 석도 그림[도 XI-4], 그리고 그가 보았거나 조선에 들어왔던 청대의 화가 주학년(朱鶴年, 1760-1834)의 작품을 종합해보면 대체적인 윤곽이 잡힌다. 그의 화풍은 주학년의 《방고산수도책(倣古山水圖冊)》 중 한 엽[도 XI-5]이나 〈고목한아도(古木寒雅圖)〉[도 X-8]의 구도와 수지법이 유사해 청대 화단과 밀접한 관련이 있음을 알 수 있다.[9]

주학년은 김정희와의 교류를 통해서 조선에 알려짐으로 인해서 그의 그림은 조선 말기에 이르기까지 상당수 유입된 것으로 추정된다. 그는 강소(江蘇) 태주인

7 남공철의 서화 수장에 대하여는 문덕희, 앞의 논문 참조.

8 藤塚鄰, 『清朝文化東傳の研究』(圖書刊行會, 1975)와 김현권, 「근대기 추사화풍의 계승과 청 회화의 수용」, 『澗松文華』 64호(한국민족미술연구소, 2003) 등 참조.

9 〈古木寒雅圖〉는 김현권, 「秋史 金正喜의 산수화」, p. 199, 도 4.

도 XI-3 金正喜, 〈歲寒圖〉, 紙本水墨, 27.2×70.3cm,
손창근

도 XI-4 《石濤畵帖》중 한 엽, 紙本水墨, 30.7×40.6cm,
손창근

도 XI-5 朱鶴年, 《倣古山水圖册》중 한 엽, 紙本水墨淡彩,
24.9×30.1cm, 대만 개인소장

(太洲人)으로 호는 야운(野雲)이고, 산수, 인물, 화훼, 석죽 등을 잘 그렸으며 옹방강(翁方綱, 1733-1818)의 문인으로 조선인들이 그의 그림을 좋아하여 중히 여기고, 그의 상(像)을 걸어놓고 절하는 사람도 있었다고 전한다.[10] 주학년의 그림은 〈구양수상(歐陽脩像)〉, 〈동파입극상(東坡笠屐像)〉, 〈옹방강상(翁方綱像)〉 등의 인물화를 비롯하여[11] 김정희가 연경을 떠날 때 법원사(法源寺)에서 베풀어진 전별연(餞別宴)을 기념하기 위해 그에게 그려준 〈추사전별연도(秋史餞別宴圖)〉가 전한다.[12] 그는 김정희가 연경에 머물 때 추사를 특별히 사랑하였다고 하며 자신이 그린 〈모서하 주죽타 이로입상도(毛西河 朱竹坨二老立像圖)〉를 추사에게 주기도 하였다.[13]

이러한 문인들 사이에서의 교류와 달리 궁정에서도 서화 교류가 확인되는데 헌종(憲宗)의 서화 수장을 들 수 있다. 헌종의 재위 연간이 1834-1849년이므로 19세기 전반 왕실 소장의 양상을 보여준다고 할 수 있는데 그의 소장품 목록인 『승화루서목(承華樓書目)』에는 여러 중국 화가들의 이름이 거론되고 있다.[14] 역시 휘종황제, 미불(米芾), 이공린, 소식, 조맹부, 예찬과 같은 송·원대의 유명 화가들의 작품에 더하여 선덕제(宣德帝), 이재(李在), 여기(呂紀), 심주, 문징명, 당인, 구영과 같은 명대의 화가들, 그리고 왕시민(王時敏), 왕원기(王原祁), 왕휘(王翬), 운수평(惲壽平), 석도, 고기패(高其佩), 나빙(羅聘), 정섭(鄭燮), 주학년과 같은 청대 화가들의 이름이 들어 있다. 작품에 대한 설명 없이 이름만 거론되어 있어 더 이상의 구체적인 내용을 알 수 없으나 역시 유명 작가를 중심으로 소장되고 있었음을 알 수 있다. 이 소장품의 특징은 청대 작가들의 작품이 많아졌다는 것이며 정통파, 양주화파(揚州畫派), 석도, 주학년과 같은 작가들도 포함되어 있다는 점에서 폭넓은 수장 의도를 찾아볼 수 있을 뿐 아니라 광범위하게 들어왔던 청의 미술문화를 엿볼 수 있다. 여기에는 문예를 좋아하였던 헌종의 당대 미술에 대한 특별한 취향과 감각도 작용하였을 것으로 보인다.

이 시기에 또 하나 언급되어야 할 것은 중국 화론서의 광범위한 유입이다. 서유구(徐有榘, 1764-1845)의 『임원십육지(林園十六志)』에는 수많은 화론서(畫論書)들의 이름과 내용이 수록되어 있다. 송·명대의 중국 화론서는 물론이고 청대의 화론서들이 많이 들어와 있었다는 것은 두 나라 간의 시간 차 없는 도서의 유통을 의미한다. 화론서들 중에는 구하기 어려운 서적들도 많아 중국 화론서까지 이르는 조선 문인들의 깊은 관심을 잘 보여주고 있다.[15]

19세기 후반에는 중국의 새로운 미술문화가 유입되었다. 즉 사행에 자주 참여하였던 이상적과 오경석을 통하여 19세기에 제작된 청대 문인화가 많이 전해지

게 되었다. 김정희의 제자였던 이상적을 통하여 김정희와 관련 있는 인물들뿐 아니라 그가 새롭게 만난 문인들의 작품들이 조선으로 많이 전해지게 되었다. 또 그로부터 인맥을 소개받은 오경석도 잦은 연경행을 통하여 새로운 미술문화에 눈떴을 뿐 아니라 서화를 모으는 데 주력하여 큰 소장가로 발전하였다.

당시 새롭게 들어오는 회화 경향은 상해를 중심으로 하여 번성하였던 해상화파(海上畵派)의 화풍이다. 해상화파는 장웅(張熊), 조지겸(趙之謙), 임웅(任熊), 임백년(任伯年), 오창석(吳昌碩) 등으로 대표되는 상업적이고 대중적인 화파인데 18세기 양주화파의 화풍을 바탕으로 성장하였다. 대체로 화훼와 산수를 즐겨 하며 강한 채색을 선호하는 경향이 특징이었다. 이들의 간결하고 참신한 화법들은 새로운 출판기술에 의해 화보로도 많이 제작되어 편리하게 전해졌는데 이를 참고로 하여 조선의 서화가들이 유사한 작품들을 많이 제작하였음이 이미 밝혀지기도 하였다.[16] 또 정치적 변란을 피하여 상해로 도피하였던 민영익(閔泳翊, 1860-1914)을 통하여 상해의 화풍이 전해지기도 하였다.[17] 민영익은 오창석과 가까웠으며 임백년, 고옹(高邕) 등과도 교유하였다.

19세기 후반의 한·중 회화 교류에는 호림박물관 소장의 〈백납병〉에 보이는 중국 화가들의 작품 유입도 포함되었다고 할 수 있다[표 XI-1]. 여기에 수록된 주학년, 장정석(蔣廷錫), 완상생(阮常生), 갈사단(葛師旦), 장덕패(張德佩), 양적후(楊積煦) 등과 같은 작가들의 작품들 및 왕휘의 작품을 방한 그림은 대체로 19세기 후반 조선에 유입된 작품들이 실제의 큰 작품을 작은 크기로 줄여서 모사하는 축본(縮本)의 형태로 제작되어 우리에게 전해지고 있는 것이다. 주학년, 장정석과 같은 화가는 지명도가 있어 쉽게 파악이 되나 완상생, 갈사단, 장덕패, 양적후와 같은 화가들은 잘 알려지지 않은 화가들이다.[18]

10 俞劍華, 『中國美術家人名辭典』(上海人民美術出版社, 1982), p. 231.
11 『澗松文華』 48호(한국민족미술연구소, 1995. 5), 도 1, 도 3, 도 10.
12 이 그림은 개인소장으로 최완수, 「秋史墨緣記」, 『澗松文華』 48호, p. 69 참조.
13 위의 논문, p. 71.
14 황정연, 「조선시대 궁중 서화수장과 미술후원」, 『조선왕실의 미술문화』(대원사, 2006); 동저, 「19세기 궁중 서화수장의 형성과 전개」, 『미술자료』 70·71(2004), pp. 131-145; 유홍준, 「헌종의 문예취미와 서화 컬렉션」, 『조선왕실의 인장』(국립고궁박물관, 2006) 등 참조.
15 문선주, 「徐有榘의 《畵筌》과 《藝翫鑑賞》 연구」(한국정신문화연구원 한국학대학원 석사학위논문, 2000).
16 김현권, 「淸代 海派 화풍의 수용과 변천」, pp. 93-124; 최경현, 앞의 논문.
17 민영익의 활동에 대하여는 최경현, 위의 논문, pp. 45-47.

표 XI-1 호림박물관 소장 〈백납 6곡병〉 한 쌍 중 청대 화가들의 작품을 모사한 그림

화가	관서 및 제시	작품
蔣廷錫 (1669-1732)	위에는 평평한 언덕이 있고 아래에는 땅속으로 스며들어 흐르는 물[伏流]이 있네. 나의 시야를 마음껏 펼치려니 가을이 오기를 기다리자(上有平岡 下有伏流 余目可放 請俟素秋). 장정석(蔣廷錫).	제1병풍 도 22
朱鶴年 (1760-1834)	주학년이 그림(朱學年畵).	제1병풍 도 6
	가경 여름에 그림(嘉慶夏作). 야운(野雲).	제2병풍 도 25
阮常生	푸른 물결치는 호숫가의 나무, 흰 마름 떠 있는 강 위의 배. 바람이 나부끼니 가을의 시름을 견디지 못하여 돌아가는 돛단배를 성곽 밖에서 잡아당기네(碧浪湖邊樹 白蘋 江上舟 風雨蕭蕭 不耐秋愁 歸帆郭外抽). 소운(小雲). 【해제】이 시는 공상린(龔翔麟)이 지은 「금자경(金字經)」이라는 제목의 시에 나오는 구절이다.	제1병풍 도 28
葛師旦	봄물에 쏘가리 살찌니 낚시 드리워 물가에 앉았네. 양털 갖옷 사람들이 쉽게 알아보 아 오래된 도롱이 즐겨 입네(春水鱖魚肥 垂綸坐斷磯 羊裘人易識 好著舊蓑衣). 석촌 산인(石村山人). 【해제】명나라 고계(高啓)가 그린 〈춘계독조도(春溪獨釣圖)〉(『대전집(大全集)』16 권)에 실려 있다.	제2병풍 도 24
張德佩	국포가 그림(菊圃寫).	제2병풍 도 2
楊積煦	밭두둑 가득 벼 향기가 바람에 잠깐 풍겨오는데 숲 둘레에 매미 울음소리 들리니 비 가 막 지나갔나(滿畦稻香風乍動 繞林蟬語雨初過). 화보가 그림(和甫寫).	제1병풍 도 24
작자미상	석곡자[石谷子, 왕휘(王翬)]가 이런 필법을 지니고 있는 까닭으로 흉내 내어 보았다 (石谷子有是法 故擬之).	제1병풍 도 17

　　이와 같이 19세기 이전에 활동하였던 작가들이나 19세기 작가들의 작품이 19
세기 후반 조선에 들어와 있던 것들을 모아 19세기 후반에 함께 축본의 형태로 제
작하여 한 쌍의 병풍에 집약한 것으로 보인다. 이 병풍은 19세기 후반 한·중 교류
를 보여주는 좋은 예라고 생각된다.

3. 호림박물관 소장의 〈백납 6곡병〉 한 쌍

1) 병풍의 화면 구성

호림박물관 소장 〈백납병〉은 6곡병풍 한 쌍으로 되어 있는데 각 폭에 다섯 점의 그
림이 배열되어 한 병풍에 30점씩 도합 60개의 화면으로 구성되어 있다[표 XI-2 참

18　小雲은 阮元의 아들 阮常生으로 보인다. 和甫는 楊積煦, 石村山人은 葛師旦(字는 匡周), 菊圃는 張德佩로 파악된
　　다. 雨亭은 11명이나 올라 있어 누구인지 파악하기가 어렵다. 이상은 兪劍華, 앞의 책 참조.

표 XI-2 호림박물관 소장 〈백납 6곡병〉 한 쌍에 수록된 작품들

제1병풍 도 1	제1병풍 도 2	제1병풍 도 3
제1병풍 도 4	제1병풍 도 5	제1병풍 도 6
제1병풍 도 7	제1병풍 도 8	제1병풍 도 9
제1병풍 도 10	제1병풍 도 11	제1병풍 도 12
제1병풍 도 13	제1병풍 도 14	제1병풍 도 15

제1병풍 도 16 　　　　　제1병풍 도 17 　　　　　제1병풍 도 18

제1병풍 도 19 　　　　　제1병풍 도 20 　　　　　제1병풍 도 21

제1병풍 도 22 　　　　　제1병풍 도 23 　　　　　제1병풍 도 24

제1병풍 도 25 　　　　　제1병풍 도 26 　　　　　제1병풍 도 27

제1병풍 도 28 　　　　　제1병풍 도 29 　　　　　제1병풍 도 30

제2병풍 도 1

제2병풍 도 2

제2병풍 도 3

제2병풍 도 4

제2병풍 도 5

제2병풍 도 6

제2병풍 도 7

제2병풍 도 8

제2병풍 도 9

제2병풍 도 10

제2병풍 도 11

제2병풍 도 12

제2병풍 도 13

제2병풍 도 14

제2병풍 도 15

제2병풍 도 16

제2병풍 도 17

제2병풍 도 18

제2병풍 도 19

제2병풍 도 20

제2병풍 도 21

제2병풍 도 22

제2병풍 도 23

제2병풍 도 24

제2병풍 도 25

제2병풍 도 26

제2병풍 도 27

제2병풍 도 28

제2병풍 도 29

제2병풍 도 30

도 XI-6 작자미상, 〈百衲六曲屛〉의 수리 이전의 모습
도 XI-7 작자미상, 〈百衲六曲屛〉 제1병풍과 제2병풍의 화목 구성

화훼	산수	산수	산수	산수인물	산수	화조	화훼	산수	어해	산수	산수
산수	산수	산수인물	산수	사군자	산수	산수인물	산수	산수	산수	산수	어해
산수	화조	산수	산수인물	산수인물	산수인물	산수	초충	화조	사군자	화조	산수인물
산수	산수	산수인물	화조	산수인물	화훼	동물	산수인물	산수인물	산수인물	산수	산수인물
산수인물	산수인물	사군자	산수	산수	산수인물	화훼초충	산수	산수	산수	산수	산수

죄].[19] 화면 형식은 사각형, 부채형, 원형 등이고 양쪽 병풍이 모두 같은 구성을 하고 있다.[20] 19세기에 제작된 대부분의 백납병은 그림들을 화면에 붙이는 방식을 택한 반면 호림박물관 소장 〈백납병〉은 병풍에 직접 방형, 원창(圓窓), 선면(扇面) 등의 작은 화면을 유탄(柳炭)으로 윤곽선을 그리고 그 안에 그림을 그리는 방식을 택했다. 이 병풍은 몹시 낡아 몇 년 전에 새로 수리를 한 바 있다[도 XI-6]. 화제는 산수 및 산수인물, 화조, 화훼초충, 사군자, 어해, 동물 등 조선 말기 화단에 유행한 화제들로 구성되어 있다. 산수가 28점, 산수인물이 16점, 화조가 5점, 화훼초충이 5점, 사군자가 3점, 어해가 2점, 동물이 1점으로 모두 60점이 된다[도 XI-7]. 이들의 구성에서 보듯이 산수와 산수인물이 44점으로 전체의 3분의 2를 차지하고 있으며 그 다음으로 화조·화훼초충이 10점 정도로 중요하게 다루어지고 있다.

그러므로 이 병풍은 산수화와 화조화가 주류를 이루며 중국에서 조선으로 들어와 있던 중국 산수화를 기록으로 남겨두기 위해 축본의 형식으로 그려진 것으로 보인다. 모든 작품들은 정교하게 모사되었으며 관지(款識)나 제시(題詩)도 그대로 모사되었다. 그러나 각 서체가 유사한 것으로 보아 모사자가 자신의 필력을 드러내며 이모한 것으로 보이며 그림도 다양하기는 하나 솜씨가 유사하여 역시 자신의 필법으로 그린 것을 느낄 수 있다.

모사자를 확인하기 위해서는 여기에 찍힌 많은 인장들이 단서가 되는데 이 인장들은 중국의 원저자들의 것이 아니고 한국의 임모자들의 것으로 파악되어 다소 혼란을 일으키고 있다. 아무튼 수많은 제시와 인장들은 이 작품을 추리소설과 같이 만들어 해독에 상당한 어려움을 부여하고 있다. 대체로 파악된 이러한 자료들을 가지고 화목별 표현 양태와 임모자에 대하여 검토해보고자 한다.

2) 화목별 표현 양태

(1) **산수화** 산수화는 이 병풍에서 가장 많은 양을 차지하고 있는 주요 화목인데 편의상 구성을 보면 이색화풍, 정통파 화풍, 서옥(書屋)산수도, 누각(樓閣)산수도, 미법산수, 강변의 버드나무 산수도, 산수인물도 등으로 크게 나누어볼 수 있다.

양적으로는 정통파 계열의 그림들이 가장 많으나 우리의 시선을 끄는 것은 소위 이색화풍이라 불리는 김수철(金秀哲, 19세기)과 김창수(金昌秀, 19세기) 계열의 작품들이다. 이러한 유형의 작품들로는 제1병풍의 도 8, 도 11, 도 25, 도 30 등과 제2

도 XI-8 작자미상, 〈百衲六曲屛〉 제1병풍 도 8

병풍의 도 4, 도 6, 도 15 등을 들 수 있다. 이 그림들 중에는 제1병풍 도 11을 제외하고 모두 인장이 찍혀 있는데, '일창청일사황정(一窓晴日寫黃庭)'(제1병풍 도 25), '생유화벽(生有畵癖)'(제2병풍 도 4), '각저(刻楮)'(제2병풍 도 15)라는 주문인이 확인되고 제1병풍 도 8과 도 30, 제2병풍 도 6의 인장은 판독이 불가능하다. 만약 이 그림들에 낙관이 되어 있으면 이색화풍을 유포시킨 인물을 확인할 수 있는 좋은 기회이나 아쉽게도 누가 그렸던 것인지 관지가 없어 원작자를 알 수 없는 것이 흠이다. 그러나 이러한 이색화풍이 중국에서 들어온 새로운 것임은 이를 통해 알 수 있다.

이색화풍 계열의 작품 중에는 왕몽(王蒙, 약 1308-1385)과 황공망(黃公望, 1269-1354)의 필의를 방했다는 내용이 적힌 예가 확인된다. 제1병풍 도 8[도 XI-8]에는 "봄물

19 이 〈백납병〉을 조사할 수 있게 협조해주신 전 호림박물관의 이희관 실장에게 감사를 드린다.
20 이 병풍 한 폭의 전체 크기는 33.7×148.2cm이며, 방형은 20.6cm, 원형은 지름이 20.8cm이고, 선면은 높이가 15cm이다. 그리고 사각형, 원형, 선면은 각각 모두 같은 크기이다.

도 XI-9 작자미상, 〈百衲六曲屛〉 제2병풍 도 6

을 비로소 짝하니 초목이 돋아나는데, 나무꾼과 어부가 그 사이에서 노니네. 황학산인(黃鶴山人)의 필법(筆法)을 모방함"이라는 화제의 내용으로 보아 봄 경치를 왕몽의 필법을 모방하여 그린 작품임을 알 수 있다.[21] 제1병풍 도 30에는 "대치(大癡)의 그림은 범속(凡俗)한 작품보다 뛰어나니, 이는 흉내 내어 모방하였다. 연정(蓮汀) 선생께서 우아하게 감상하길 바라며"라고 적혀 있어 황공망의 필의로 그렸음을 밝히고 있다.[22]

　또한 이 작품들 중에는 화제시가 적혀 있는 예도 있다. 제2병풍 도 4에는 "나무가 빽빽하니 길이 없는가 의심되고 집이 바위 속에 있네. 흰 구름이 이어져 끊이지 않으니 차가운 산이 몇 구비인가"라는 석원오(釋圓悟)가 지은 「산중야귀(山中夜歸)」라는 시구와 진부(陳焯)가 지은 「위개암숙부제화병(爲介菴叔父題畵屛)」의 시구가 함께 실려 있다.[23] 제2병풍 도 6은 "바위 벼랑이 이미 기이하고 빼어났는데 얼음과 눈이 다시 그리고 아로 새겼네(巖崖已奇絶 氷雪更琱鍥)"라는 소식의 시구를 그림으로 그린 것이다[도 XI-9].[24] 제2병풍 도 15의 "예전 좋아하던 숲과 샘을 찾으

니 말쑥하여 나의 집보다 훌륭하네(林泉尋舊好 瀟灑勝吾廬)"라는 제시는 「제하씨서루(題何氏書樓)」라는 시인데, 한림원검토(翰林院檢討) 주이존(朱彝尊, 1629-1709)이 편찬한 『폭서정집(曝書亭集)』 8권, 「고금시(古今詩)」에 실려 있다.[25]

이 유형의 작품들은 공통적으로 간략한 구도, 수채화적인 담청을 위주로 한 설채법, 가늘고 한쪽으로 쏠린 듯한 나무 표현 등에서 전형적인 이색화풍의 경향을 보여준다. 윤곽선으로 처리하고 반추상화된 모습의 산, 호초점, 녹색·붉은색·푸른색 옷을 입은 점경 인물들도 특징으로 꼽을 수 있을 것이다.

정통파 계열의 산수는 제2병풍 도 5[도 XI-10], 도 12, 도 17, 도 22 등에서 찾아볼 수 있다. 인장들은 '애화성벽(愛華成癖)'(제2병풍 도 5), '영기(永祺)'(제2병풍 도 12, 도 22) 등이 찍혀 있다. 이들은 대체로 수변 산수인데 왼쪽이나 오른쪽에 괴량감이 있는 산이 그려지고 그 아래로 강물이 흐르고 있는 모습이다. 이와 같은 구도와 간결해진 산과 나무의 조합은 18세기 중국의 정통파 계열인 누동파 화가들의 작품들에서 많이 보이는데 이 형태는 19세기까지도 지속된다. 왕욱(王昱)이나 왕신(王宸)의 작품에서 그 원형을 찾아볼 수 있다.

다음으로는 편의상 서옥산수도라 명명한 그룹이 있는데 제1병풍 도 2[도 XI-11], 도 15, 제2병풍 도 16, 도 18과 같은 것으로서, 즉 전경에 몇 그루의 나무가 있고 그 뒤로 몇 개의 서옥이 배치된 형태이다. 전경에는 흙을 나타내는 누런색으로 바탕을 칠하고 있으며 후경에 높은 산들을 배치하고 있다. 이러한 형태는 서옥을 많이 그리는 19세기 중국에서 유행하던 문인화의 한 유형이라 할 수 있다. 매화서옥도도 이런 형태와 관련이 있을 것으로 보인다.[26]

누각산수도라 명명할 수 있는 것으로는 제1병풍 도 1, 도 3, 도 17[도 XI-12] 등

21 "春水始伴 草木生□ 樵人漁子 徜徉乎其間 仿黃鶴山人筆法."

22 "大痴畵 超於凡俗 此擬倣之 蓮汀先生雅鑑."

23 釋圓悟가 지은 「山中夜歸」라는 시는 宋 陳起가 편찬한 『江湖後集』 16권에 실려 있다. 시의 원문은 "一鶴候柴關 林空境自閒 竹房秋後凍 病叟夜深還 樹密疑無路 月明猶在山 幽居便所適 已是十年間." 陳焯가 지은 「為介菴叔父題畵屏」이라는 시는 明 曹學佺이 편찬한 『石倉歷代詩選』 393卷에 실려 있다. 시의 원문은 "雪漫江天萬木窮 一間茅屋覆詩翁 何人醉醒梅花月 踏徧寒山路幾重."

24 이 시는 蘇軾이 「壬寅二月有詔令郡吏分往屬縣減決囚禁自十三日受命出府至寶雞虢郿盩厔四縣既畢事因朝謁太平宮而宿於南谿谿堂遂並南山而西至樓觀大秦寺延生觀仙遊潭十九日乃歸作詩五百言以記凡所經歷者寄子由」라는 제목으로 지은 오언장편시의 한 구절이다.『東坡全集』 1卷에 실려 있다.

25 이 시의 원문은 "厭醉齊東酒 曾開薊北書 林泉尋舊好 瀟灑勝吾廬 簾額仍通燕 堂坳亦有魚 蘭成擅詞賦 宜作小園居."

26 이혜원, 「朝鮮末期 梅畵書屋圖 硏究」(이화여자대학교 대학원 미술사학과 석사학위논문, 1999).

도 XI-10 작자미상, 〈百衲六曲屛〉 제2병풍 도 5
도 XI-11 작자미상, 〈百衲六曲屛〉 제1병풍 도 2
도 XI-12 작자미상, 〈百衲六曲屛〉 제1병풍 도 17
도 XI-13 작자미상, 〈百衲六曲屛〉 제1병풍 도 22

10	11
12	13

이 있다. 한쪽 변에 배치한 누각을 작품의 주제로 표현한 것이다. 이것은 이전에
많이 그리던 악양루(岳陽樓)나 황학루(黃鶴樓)를 그리던 전통이 간략화되어 전승된
것으로 보인다.

또 다른 산수의 형태는 미법산수인데 제1병풍 도 16, 도 22, 도 28, 제2병풍
도 9 등 4군데에서 찾아볼 수 있다. 미법산수는 시대를 달리해도 그다지 큰 변화
가 보이지 않는 것이 특징이다. 제1병풍 도 22는 장정석의 작품으로 소개되고 있
는데, 후경에 미법으로 처리한 습윤한 산과 전경에 몇 그루 나무와 소를 끄는 인
물을 묘사한 그림이다[도 XI-13]. 화면에 적힌 제시는 여름의 정경을 담고 있다.[27]

도 XI-14 작자미상, 〈百衲六曲屛〉제2병풍 도 19

제1병풍 도 16은 상당히 추상화된 표현의 경지를 보여주고 있다.[28] 제1병풍 도 28
은 화면의 제기에 의하면 완원의 아들 완상생이 그린 것으로 되어 있다.[29] 구름 덮
인 산과 수변에 서 있는 나무들을 미점을 사용해 습윤한 분위기의 강촌 풍경을 그
린 미법산수는 왕감(王鑑, 1598-1667)의 《고산수도책(古山水圖冊)》중 〈미가산수(米家
山水)〉에서도 볼 수 있듯이 청대에 유행한 미법산수화풍이다.[30]

그리고 제2병풍 도 19[도 XI-14], 도 24, 도 28 등은 강변에 버드나무 한 그루가

27 이 그림의 화제시는 이 글의 표 XI-1 참조.
28 이 작품의 화제시는 "물은 붉게 물든 숲을 멀리서 감싸고 산은 한 지름길이 비스듬히 통하네. 모르겠구나, 깊은
나무속에 몇 집이나 살고 있는지(水抱紅林遠 山通一徑斜 不知深樹裏 還住幾人家 石怪山樵學 石塘山樵學)"라고
되어 있는데, 이 시는 劉球가 지은 「山居」라는 칠언절구이다. 원전은 아래와 같은데 起句가 다르다. "水抱孤村遠
山通一徑斜 不知深樹裏 還住幾人家."
29 이 그림의 화제시는 이 글의 표 XI-1 참조.
30 王鑑의 《仿古山水圖冊》중 〈米家山水〉(紙本水墨, 42.9×33cm, 臺北 故宮博物院)는 『四王吳惲繪畵』 故宮博物院
藏文物珍品全集(商務印書館(香港) 有限公司, 1996), 도 29-6.

크게 서 있는 풍경을 그렸는데, 화보(和甫)라는 호를 사용하는 양적후의 작품이 특히 대표적이다. 제1병풍의 도 5와 도 13, 제2병풍의 도 1과 도 27 등은 산수와 인물이 함께 조화를 이루고 있는 전통적인 소경산수인물화이다.

산수들 중에는 화보의 그림을 직모(直摹)한 듯한 것들도 있는데, 예컨대 제1병풍 도 5와 제2병풍 도 27은 『당시화보(唐詩畫譜)』에서 그 구도와 형태를 차용하고 있다.[31] 제1병풍 도 5는 『당시화보』 중 황보증(皇甫曾)의 〈산하천(山下泉)〉을 그대로 임모한 예이며, 제2병풍 도 27은 『당시화보』의 〈죽리관(竹里館)〉을 거의 바꾸지 않고 그린 것이다. 이것은 『당시화보』를 거의 옮겨 그린 중국화를 조선에서 다시 옮겨 그렸거나 화보 역시 중국 그림이기 때문에 모사자가 화보를 보고 직접 모사해 그려 넣었을 가능성도 배제할 수는 없다.

(2) 화조·화훼초충 및 사군자와 괴석 화조·화훼초충, 사군자와 괴석 그림들은 제작자를 기재하지 않았지만 청대 채색 화조·화훼화의 유입 사례를 알 수 있는 귀중한 자료이다. 제2병풍 도 2의 〈어도(魚圖)〉에는 유일하게 "국포사(菊圃寫)"라는 제작자의 이름이 적혀 있다[도 XI-15]. 국포는 장덕패의 자(字)로 그는 운수평 화법으로 화훼를 잘했던 화가이다.

화조화는 명·청대에 유행했던 화려한 채색을 가미한 절지화조화 계열이 주류를 차지한다. 제1병풍 도 14와 제2병풍 도 26은 추저노안(秋渚蘆雁)과 연지백로(蓮池白鷺)의 전통적인 유형에 화려한 채색과 장식성을 가미한 그림들이다. 호분으로 몸체를 그리고 각진 선으로 윤곽을 나타낸 백로와 연꽃은 사실적이기보다는 도안화된 경향이 엿보인다.

제1병풍 도 4의 〈매화와 동백〉과 제2병풍 도 8의 〈화조도〉에는 "청향분복(淸香芬馥)"과 "부귀춘색(富貴春色)"이라는 문구가 적혀 있어 꽃에 대한 완상취미와 길상적인 의미를 담은 그림임을 알 수 있다. 제2병풍 도 21은 공필과 분홍색 담채로 그린 꽃, 화관의 외곽을 더 진한 분홍색으로 강조한 점, 몰골법으로 잎의 외형을 그리고 잎맥은 진한 녹색으로 처리하는 기법은 마일(馬逸)의 〈국색천향도(國色天香圖)〉에서 볼 수 있듯이 운수평 이후 청대에 유행한 화조화의 전형이다.[32] 제2병풍 도 23 〈매미와 개구리〉는 담채로 버드나무의 일부를 표현하고 커다란 매미가 등을 보이고 가지 위에 붙어 있는 모습인데, 이러한 유형은 양주화파인 황신(黃愼, 1687-1768 이후)의 〈매미〉에서도 볼 수 있다.[33]

도 XI-15 작자미상,
〈百衲六曲屏〉 제2병풍 도 2

　　사군자 중에는 매화를 제외한 난, 국, 죽을 화면에 담고 있는데, 이 그림들은
전형적인 수묵 사군자 계열에서 벗어나 담채와 채색을 사용한 점이 두드러진다.
제2병풍 도 13의 〈난도〉는 꽃에 채색을 하였는데, 이는 왕사신(汪士愼, 약 1730-1750
활동)과 같은 양주화파 계열의 난 그림이 유입된 것으로 추정된다.[34] 제1병풍 도 7
의 〈국도〉는 화려한 채색과 농담을 가미한 청대에 유행한 국화 그림이다. 그 밖에
제2병풍 도 30의 〈괴석난〉에는 "늙어가니 풍광(風光)이 수레바퀴처럼 빠름을 알겠

31　제2병풍 도 27은 『唐詩畫譜』 중 王維의 「竹里館」을 임모하였지만 화면에 쓴 제시는 杜甫(712-770)가 42세 때
　　지은 것으로 추정되는 「陪諸貴公子丈八溝攜妓納涼, 晚際遇雨其一」 중 "대숲은 깊어 과객이 머물 만하고, 연꽃은
　　맑아 더위를 식힐 만하다(竹深留客處, 荷淨納涼時)"라는 시구를 적은 것이다. 남송대 趙葵(1186-1266), 명대
　　謝時臣, 『唐解元倣古今畫譜』 제43엽, 丁雲鵬의 『程氏墨苑』, 청대 안휘파 화가인 戴本孝 등은 이 시를 소재로 한
　　그림을 그렸다.
32　馬逸은 江蘇省 常熟人으로 장정석으로부터 화훼를 배웠다. 馬逸의 〈國色天香圖〉(清, 絹本彩色, 101.7×45cm,
　　南京博物院)는 『明淸花鳥畫集』(天津人民出版社, 2000), 도 167.
33　黃愼의 〈매미〉(紙本淡彩, 24×26cm)는 『中國歷代花鳥畫經典』(江蘇美術出版社, 2000), p. 219.
34　汪士愼의 《화훼도책》 중 난 그림(絹本淡彩, 24.2×31.2cm, 南京博物院)은 『揚州八怪書畫珍品展』(臺灣: 國立歷
　　史博物館, 1999), p. 54.

으니 이름난 꽃을 심지 않고 화초를 심네(老知風光景如輪速 不種名花種草花)"라는 시구가 있다. 이는 『개자원화전(芥子園畵傳)』의 「초충화훼보(草蟲花卉譜)」 및 마전(馬荃)의 〈화접도(花蝶圖)〉에서 볼 수 있는 청대 괴석도의 한 유형이다.[35]

3) 제작 시기 및 제작자 문제

이 병풍에서 가장 관건이 되는 것은 누가 제작을 하였는가 하는 것과 언제쯤 어떤 경로로 만들어졌는가 하는 것이다. 일부 작품에는 제작 시기를 가늠해볼 수 있는 단서가 있다. 제1병풍 도 1에는 "가경 병자년(1816) 가을날에 그렸는데, 계산해보면 열두 족자이다(嘉慶丙子秋日作 計十二幀)"라는 제발이 적혀 있어 이 그림을 그린 연대를 알 수 있다. 제2병풍 도 25는 "가경 여름에 그림(嘉慶夏作). 야운(野雲)"이라는 제발에 적힌 내용을 통해서 주학년이 가경 연간(1796-1820)에 그린 작품임이 확인된다. 따라서 이 병풍의 그림들은 19세기 전반에 제작되어 그 이후에 유입된 중국화를 모본으로 하여 그렸을 가능성이 높다.

제작자의 문제가 어려운데 이 병풍은 기본적으로 동일한 사람이 모사했을 것으로 보이는 그림들로 이루어져 있다. 이 병풍의 그림들은 대체로 안건영의 후손이 소장하고 있는 안건영이 그렸다고 하는 그림들과 유사한 필법과 분위기를 보이고 있어 안건영이 단독으로 도맡아 모사한 것으로 추정된다.

안건영은 자는 효원(孝元), 호는 해사(海士), 매사(梅士)이며, 화원으로서 찰방(察訪)을 지냈으며 그림을 잘 그렸고 더불어 초상화에 뛰어나 1872년에 고종의 어진을 그릴 때 수종화사로 참여하였다. 오세창은 『근역서화징』에서 그를 장승업과 함께 원화(院畵)의 명수라고 평가하였다.[36] 안건영의 후손이 소장하고 있는 20엽의 화책은 안건영의 외아들인 안상호(安商浩)가 일본에서 의학공부를 마치고 돌아와서 순종의 대의(大醫)가 된 이후, 안중식의 제보에 따라 수집된 것임이 기존의 연구를 통해서 밝혀진 바 있다.[37] 안건영의 작품 가운데 후손이 소장하고 있는 것으로는 여기서 언급한 화책 말고도 〈산수 6폭병풍〉[도 XI-16]과 5엽으로 된 《방고산수화책(倣古山水畵冊)》[도 XI-17]이 있다.[38] 그 밖에도 선문대학교박물관에 산수인물도 한 점, 유복렬의 『한국회화대관』에 매화 그림 한 점이 전한다.

이 백납병과 후손이 소장하고 있는 20엽의 화책은 안건영이 자신의 화풍으로 그리지 않고 모두 임모를 통한 작품들이다. 이 화책의 작품들과 〈백납병〉에 그려

도 XI-16 安健榮, 〈山水六幅屛風〉, 紙本水墨淡彩, 안병문

도 XI-17 安健榮, 《倣古山水畵册》, 紙本水墨淡彩, 각 38×19cm, 안병문

35 馬筌의 〈花蝶圖〉(淸, 絹本彩色, 96.5×47cm, 南京博物院)는 『明淸花鳥畵集』, 도 161.

36 오세창, 동양고전학회 역, 앞의 책, p. 1043.

37 홍선표, 앞의 논문, p. 25.

38 안건영의 증손녀인 안귀숙 씨의 증언에 의하면 큰 아들집에는 원래 모사된 화책과 같은 것이 하나 더 있었는데 후에 잃어버렸고, 그것이 인사동 경미화랑에 있는 것을 알았는데 다시 경미화랑이 문을 닫으면서 행방이 묘연해 졌다고 한다. 그리고 〈산수 6폭병풍〉은 몇 년 전에 학고재를 통하여 새로 구입하였으며 5엽의 산수화책은 10년 쯤 전에 학고재를 통하여 역시 구입하였다고 한다.

도 XI-18 『夢人遺彙』와 『夢人遺稿』에 실린 丁學敎의 서체

진 그림들은 〈산수 6폭병풍〉이나 5엽의 《방고산수화책》과는 다른 화풍과 솜씨를 보여주고 있는데 이것은 시기적 차이와도 연관이 있다고 생각된다. 즉 안건영은 36세에 사망하였기 때문에 모사한 그림들은 20대의 작품으로, 〈산수 6폭병풍〉과 5엽의 《방고산수화책》 등은 30대의 작품으로 시기를 달리하여 나누어볼 수도 있다. 모든 작품을 30대에 그린 것일 수도 있는데 모사냐 아니냐에 따라 화풍을 달리했을 수도 있는 것이므로 간단히 얘기하기는 어렵다.

다음으로 호림박물관 소장 〈백납병〉에 쓰인 많은 제시와 제발들은 물론 원작의 글씨를 옮겨 쓴 것이기는 하나 서체는 대체로 정학교(丁學敎, 1832-1914)의 솜씨로 보인다. 그의 문집인 『몽인유휘(夢人遺彙)』나 『몽인유고(夢人遺稿)』에 보이는 그의 서체와 기본적으로 일치하고 있어 동일인에 의한 것으로 추정된다[도 XI-18]. 왼쪽으로 뻗치는 획을 특히 길게 한 것이나 일부 획을 길게 한 점, 그리고 글씨의 전체적인 모습이 정학교의 행서와 많이 닮아 있어 동일한 솜씨라고 할 수 있다.

그리고 이 〈백납병〉에는 많은 인장들이 찍혀 있는데 그림을 그린 중국 화가의 인장이 아니고 한국 화가의 인장인 것이 특이하다. 이 인장들은 안건영의 후손

집에 전하는 20엽의 화책에 같은 것이 많이 보이고 그 밖에 장승업(張承業, 1843-1897), 정학수(丁學秀, 1884-?)의 작품들에 보이는 것까지 해서 모두 9군데에서 확인된다[표 XI-3 참조]. '음향(吟香)'이라고 하는 인장은 정학교의 작품과 안건영 화책에 모두 보이며, 『근역인수(槿域印藪)』의 정학교의 인보(印譜) 모음에도 올라 있어 가장 확실한 증거가 되고 있다. 그 밖에도 정학교의 호인 '몽중몽인(夢中夢人)'이라는 인장도 제1병풍 도 12와 정학교의 작품과 『근역인수』에 올라 있어 확실시된다. 이 밖에도 정학교의 인장으로 추정되는 것은 제1병풍 도 20과 제2병풍 도 29에 있는 것으로 글자가 읽히지는 않으나 이 인장은 정학교의 여러 작품에서 발견되므로 정학교의 인장이 확실시된다. 그러므로 글씨와 인장은 정학교가 대부분 한 것으로 보인다.

이러한 인장의 주인공인 정학교는 오세창의 『근역서화징』에 의하면 나주인으로 일명 학교(鶴敎)로 자는 화경(化景), 화경(花鏡), 호는 향수(香壽), 몽인(夢人), 몽중몽인(夢中夢人) 등이다. 그는 군수를 지냈으며, 전서, 예서, 초서에 모두 뛰어났고 광화문 편액을 썼으며 돌 그림의 명수로 알려져 있다.[39] 그는 정약용과 같은 나주 정씨 23세손인 정약면(丁若勔)의 장남이고 정학수는 그의 막내 동생이며 정대유(丁大有, 1852-1927)는 그의 아들이다.[40] 현전하는 그의 작품은 괴석도가 대부분이며, 난죽(蘭竹)을 그린 것도 있다.

또 제1병풍 도 3의 '평생유삼원(平生有三願)'이라는 인장은 장승업의 작품에 보이고, 제2병풍 도 4와 도 30의 '생유화벽(生有畵癖)'이라는 인장은 정학수의 작품에도 보인다. 이와 같이 그림을 그린 사람과 낙관을 쓴 사람이 다른 경우는 장승업의 작품에서도 찾아볼 수 있다. 김은호(金殷鎬, 1892-1979)가 정규(鄭圭)에게 구술한 내용에 의하면 장승업은 글을 못해 그의 작품의 화제는 당대의 어느 선비가 썼거나 후대의 화가들이 많이 썼는데 안중식과 조석진도 썼다고 한다.[41] 현전하는 장승업의 작품에는 정학교를 비롯하여 안중식, 김영(金瑛, 1837-?), 정대유 등이 쓴 제(題)가 상당수 발견된다.[42]

39 오세창, 동양고전학회 역, 앞의 책, pp. 322-323.

40 고미영, 「夢人 丁學敎의 書畵硏究」(원광대학교 대학원 서예학과 석사학위논문, 2002), pp. 3-7.

41 정규, 「박지 앞의 유형인 장승업」, 『한국인물사』 제4권(박문사, 1965), pp. 407-415.

42 『오원 장승업 조선왕조의 마지막 대화가』(서울대학교박물관, 2000), 도 40 〈菊石圖〉(紙本水墨, 132.8×34cm, 서울대학교박물관)의 도판해설에 의하면 화면의 하단에 丁大有의 제시가 있다고 한다.

표 XI-3 호림박물관 소장 〈백납 6곡병〉 인장과 정학교·안건영·장승업의 작품에 찍힌 인장 비교

병풍	병풍 도인	정학교·안건영·장승업·정학수 작품	비고
 제1병풍 도 3	 平生有三願	張承業, 〈翎毛對聯〉 중 〈雉鶉圖〉, 삼성미술관 리움 (『조선말기회화전』, 도 11)	정학교의 인장
 제1병풍 도 7	 丙辰年	安健榮, 〈渡江人物圖〉, 개인소장 (홍선표, 「朝鮮末期畵員 安健榮의 繪畫」, 도 10)	정학교의 인장으로 추정됨
 제1병풍 도 12	 夢中夢人	丁學敎, 〈怪石蘭竹圖對聯〉 중 〈怪石蘭〉, 국립중앙박물관 (『東垣李洪根蒐集名品選』, 도 61); 安健榮, 〈翎毛圖〉, 개인소장 (홍선표, 위의 논문, 도 11); 丁學敎, 인장 (『槿域印藪』)	정학교의 인장
 제1병풍 도 17	 龢	丁學敎, 〈松茂石壽圖〉, 1907년, 개인소장 (『서울시민소장문화재전』, p. 57); 安健榮, 〈秋景山水圖〉 중 제시 인장, 개인소장 (홍선표, 위의 논문, 도 1); 張承業, 〈古銅秋實圖〉 중 제시 인장, 간송미술관 (『澗松文華』 64호, 도 89)	정학교의 인장
 제1병풍 도 20 제2병풍 도 29		丁學敎, 〈枯木竹石圖〉, 개인소장 (『조선말기회화전』, 도 56); 張承業, 〈蘆雁圖〉와 〈神仙圖〉, 홍익대학교박물관 (『조선의 정취, 그 새로운 감성』)	정학교의 인장으로 추정됨
 제1병풍 도 29	 刻楮	安健榮, 〈白燕圖〉, 개인소장 (홍선표, 앞의 논문, 도 12)	정학교의 인장으로 추정됨
 제2병풍 도 4 제2병풍 도 30	 生有画癖	丁學秀, 〈載酒論詩圖〉 중 제목 앞의 인장, 간송미술관 (『澗松文華』 64호, 도 25)	정학수의 인장
 제2병풍 도 16	 同齋	安健榮, 〈朱藤書屋圖〉 제시의 인장, 개인소장 (홍선표, 앞의 논문, 도 5)	정학교의 인장으로 추정됨
 제2병풍 도 19	 吟香	安健榮, 〈山水圖〉 중 제시의 인장, 개인소장 (홍선표, 위의 논문, 도 6); 丁學敎, 인장 (『槿域印藪』)	정학교의 인장

이상을 종합해보면 호림박물관 소장 〈백납병〉은 안건영이 자신의 화풍과는 다르게 임모를 충실하게 한 것이며, 그의 사망 시기인 1876년경 이전에 완성된 것으로 추정된다. 글씨와 인장은 정학교가 주로 쓰고 찍었으며 정학수의 인장도 있어 안건영의 사후에 제발 및 제시가 더 들어가면서 후날(後捺)되었을 가능성도 높다고 생각된다. 그러므로 이 병풍의 제작 시기의 하한(下限)은 정학교와 그의 동생 정학수의 시기를 고려할 때 19세기 말에서 늦게는 20세기 초까지로 잡아볼 수 있지 않을까 한다.

4. 〈백납 6곡병〉과 관련된 조선 말기의 회화

호림박물관 소장의 백납병은 당시 조선에 성행하던 그림들과 여러 면에서 연관성을 보이고 있다. 즉 조선의 그림들에 일정한 영향을 미쳤다는 것이다. 이런 측면에서 연관되는 작품들을 구체적으로 들어서 어떻게 관련되고 있는지 살펴보고자 한다.

1) 산수화

조선의 그림들 가운데 산수화에서 여러 화풍이 골고루 간취되지만 특히 중요한 것은 이색화풍 그림들과의 관련성이다. 이러한 예는 제1병풍 도 8, 도 11, 도 25, 도 30과 제2병풍 도 4, 도 6, 도 15 등 총 7점에서 확인되며 김수철과 김창수의 이색화풍에 영향을 미쳤음을 알 수 있다. 제1병풍 도 8은 가장 인상적인데 이는 김창수의 〈하경산수도(夏景山水圖)〉[도 XI-19] 및 〈동경산수도(冬景山水圖)〉[도 XI-20]와 비교했을 때 유사한 구도와 반추상적 산 처리를 보이고 있다. 점경 인물들의 채색법과 강변에 있는 누각의 형태, ㄱ자형의 각진 바위 등 모티프 처리에서도 유사성을 보이고 있다. 제1병풍 도 25는 김수철의 〈송계한담도(松溪閒談圖)〉와 소나무 모습에서 친연성을 보이고 있다[도 XI-21]. 제1병풍 도 30과 제2병풍 도 15에 보이는 소슬한 분위기와 한쪽으로 쏠린 가냘픈 나무의 모습은 김수철의 여러 그림에서 발견되는 특유의 표현이다[도 XI-22]. 따라서 이색화풍의 이런 특이한 표현들은 중국에서 유입된 이러한 화풍에 영향받은 바가 크다고 할 수 있다.

양적으로 많고 당시의 조선 그림과 관련이 깊은 것으로는 정통파 계열의 작품

도 XI-19 金昌秀, 〈夏景山水圖〉, 紙本淡彩, 92×38.3cm, 국립중앙박물관

도 XI-20 金昌秀, 〈冬景山水圖〉, 紙本淡彩, 92×38.3cm, 국립중앙박물관

도 XI-21 金秀哲, 〈松溪閒談圖〉, 紙本淡彩, 23.1×45cm, 간송미술관

도 XI-22 金秀哲, 〈未明出釣圖〉, 紙本淡彩, 23.1×45cm, 간송미술관

도 XI-23 田琦, 〈疏林淸江圖〉, 紙本淡彩, 81.7×41.3cm, 간송미술관

들이 있다. 여기서는 편의상 정통파 계열, 미법산수, 서옥산수, 누각산수 등으로 나누어 보았지만 정통파 계열의 산수화는 대개 소치(小痴) 허유(許維, 1809-1892)와 고람(古藍) 전기(田琦, 1825-1854)의 작품에서 찾아볼 수 있다. 제2병풍 도 5[XI-10]는 전기의 〈소림청강도(疎林淸江圖)〉[도 XI-23]와 유사한 구도와 기법을 보이고 있다. 왼쪽의 높은 산과 조응해서 오른쪽에 예찬풍의 산수가 그려진 것이 상호 연관성을 느끼게 한다. 이런 구도와 표현은 허유의 〈산수 8폭병풍〉 제7폭에서도 확인된다.[43] 김정희가 찬하였던 〈팔인수묵산수도(八人水墨山水圖)〉에서도 보이듯이 대부분의 작가들이 이러한 정통파 타입의 그림

43 許維의 〈산수 8폭병풍〉 제7폭(紙本淡彩, 134×34cm, 개인소장)은 『秋史와 그 流派』(대림화랑, 1991), 도 5.

표 XI-4 주학년의 그림을 방작한 조선 말기 화가들의 작품

金良驥	「주야운의 〈荷鳧圖〉를 모방해 그린 부채그림에 주제하다(走題金畵史千里 仿朱野雲荷鴨圖便面)」	오세창, 동양고전학회 역, 『국역근역서화징』하, p. 897;『국역 완당전집』3, p. 74.
張承業	〈梧桐吠月圖〉(紙本淡彩, 37.5×141.8cm, 간송미술관) 중 "仿野雲"	『澗松文華』53호, 도 26.
	〈魚蟹游行圖〉(絹本淡彩, 34×142.5cm, 간송미술관) 중 "仿野雲吉祥得意圖 爲德景先生大人淸鑒"	『澗松文華』53호, 도 31.
	〈山水圖〉(紙本水墨, 34.5×134.4cm, 유복렬 구장) 중 "吾園張承業 爲葵堂尙書大人先生倣朱野雲法淸鑒"	유복렬 편, 『韓國繪畫大觀』, pp. 882-883; 진준현, 「오원 장승업 연구」, 도 103.
	〈醉太白圖〉(紙本淡彩, 16.8×22.5cm, 개인소장) 중 "大元 張承業撫朱鶴年先生描法, 醉太白圖 吾園筆 葦阾"	이성미, 「張承業 繪畵와 中國繪畫」, 『정신문화연구』83호(2001년 여름) p. 30.
安健榮	《倣古山水畫册》(紙本淡彩, 각 38×19cm, 안병문 소장) 중 "仿野雲春山筆法"	『한국근대회화명품』(국립광주박물관, 1995), 도 28.

들을 기본으로 하고 있었음을 알 수 있다.[44] 그런데 이 당시 정통파 계열은 17세기 사왕오운(四王吳惲)의 형태가 아니고 더욱 간략화되고 새롭게 정리된 19세기의 문인산수화라는 것이 차이점이다.

제1병풍 도 6과 제2병풍 도 25에서 볼 수 있듯이 주학년의 그림도 김정희가 활동할 당시에 들어와 이후 조선 말기에 이르기까지 폭넓게 사랑을 받은 것으로 보인다. 이는 주학년의 화풍을 방한 말기의 그림들을 정리한 위의 표를 통해서도 뒷받침된다[표 XI-4]. 주학년의 화풍은 장승업이 특히 선호하였는데 여러 번 방작을 한 것에서 확인된다. 여기에는 주학년의 일반적인 산수나 인물화뿐 아니라 동물화도 들어 있어 이색적이다.

제1병풍 도 12[도 XI-24]에 보이는 화제와 같은 것을 적으면서 작품까지 비슷한 것으로는 허유의 작품을 들 수 있다. 허유는 〈산수도 8폭병풍〉 중 제7폭[도 XI-25]과 〈편주일도도(扁舟一棹圖)〉에서 "작은 배 노를 저어 어디로 돌아가는가? 집이 강남 황엽마을에 있다오"라는 소식의 글귀를 좋아하여 여러 번 이 시구를 적고 있다.[45] 병풍 속의 정통파 작품들의 이미지는 대체로 허유의 작품에서 쉽게 찾아볼 수 있는데 서로 추구하는 목표가 유사하여 비슷한 분위기의 그림을 많이 제작한 것으로 보인다.

제1병풍 도 28의 완상생이 그린 미법산수도와 유사한 구도는 유재소(劉在韶, 1829-1911)의 〈미법산수도〉와 박기준(朴基駿)의 〈하경산수도〉에서 발견된다.[46] 미법 산수는 그리는 것이 단순하여 큰 변화가 없기 때문에 문인화가들이 쉽게 모방했던 기법이다.

도 XI-24 작자미상, 〈百衲六曲屏〉 제1병풍 도 12
도 XI-25 許維, 〈山水圖八幅屛風〉 중 제7폭, 1885년, 紙本淡彩, 73.2×38.5cm,
홍익대학교박물관

2) 화조 · 화훼초충 · 어해 및 사군자와 괴석

제2병풍 도 26[도 XI-26]은 장승업의 〈화조어해 10첩병풍(花鳥魚蟹十疊屛風)〉 중
〈연지백로도〉의 '오원장승업방원인법(吾園張承業仿元人法)'이라고 쓰여 있는 작품
[도 XI-27]의 모본으로 여겨진다. 제1병풍 도 14는 장승업의 〈화조영모 10첩병풍(花
鳥翎毛十疊屛風)〉 중 〈노안도〉와 비교해볼 때 기러기 표현은 다르지만 여러 번 굴

44 이한철 외, 〈八人水墨山水圖〉(19세기 중엽, 絹本水墨, 각 72.5×34cm, 삼성미술관 리움)는 『조선말기회화전 –
화원 · 전통 · 새로운 발견』, 도 38.

45 이 시는 소식이 지은 「書李世南所畫秋景」이라는 칠언절구 2수 가운데 첫째수이다. 許維의 〈扁舟一棹圖〉(紙本水
墨, 27×34cm, 개인소장)는 『秋史와 그 流派』, 도 2.

46 劉在韶의 〈米法山水圖〉(紙本淡彩, 19.1×23.5cm, 국립중앙박물관)는 안휘준 감수, 『山水畵』 下(중앙일보사,
1982), 도 186. 朴基駿의 〈夏景山水圖〉(絹本水墨, 121.4×27.6cm, 개인소장)는 유복렬 편저, 『韓國繪畵大觀』
(삼정출판사, 1969), p. 837.

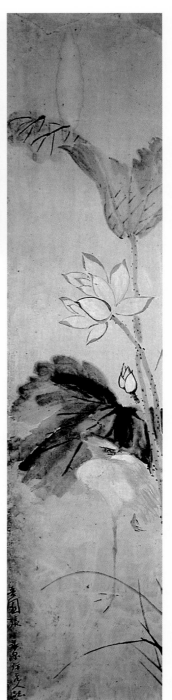

도 XI-26 작자미상, 〈百衲六曲屛〉 제2병풍 도 26
도 XI-27 張承業, 〈花鳥魚蟹十疊屛風〉 중 제10폭, 紙本淡彩, 각 폭
129×29.4cm, 허강 구장

절한 갈대 잎과 화려한 꽃들이 어우러진 수변의 풍경 등에
서 상호 연관성이 보인다.⁴⁷ 제2병풍 도 21의 꽃잎의 주변을
붉은 선으로 처리한 것은 안건영의 〈모란도(牡丹圖)〉에서 보
이고 있어 그 영향관계가 확인된다.⁴⁸

　제2병풍 도 11[도 XI-28]은 물고기, 전복, 오징어 등과 괴
석이 어우러진 수중을 묘사한 그림인데, 이러한 어해도는 조
정규(趙廷奎, 1791-?)의 〈어해 10첩병풍(魚蟹十疊屛風)〉과 조중
묵(趙重黙, 19세기)의 전복 그림[도 XI-29]에 영향을 미쳤으리
라 본다.⁴⁹ 그리고 반추상화된 바위의 표현은 홍세섭의 그림
에 보이는 추상화된 바위 그림과 친연성을 보인다.

47　張承業의 〈花鳥翎毛十疊屛風〉 중 제10폭(紙本淡彩, 127.3×31.5cm, 국립중앙박
　　물관)은 『오원 장승업 조선왕조의 마지막 대화가』(서울대학교박물관, 2000), 도 25.
48　안건영의 〈모란도〉는 홍선표, 앞의 논문, p. 45, 도 16.
49　趙廷奎의 〈魚蟹圖十疊屛風〉(紙本淡彩, 133.3×36cm, 서울대학교박물관)은 『서
　　울大學校博物館 所藏 韓國傳統繪畵』(서울대학교박물관, 1993), 도 199.

도 XI-28 작자미상, 〈百衲六曲屏〉
제2병풍 도 11
도 XI-29 趙重黙, 〈全鰒〉,
紙本淡彩, 21.3×23cm,
서울대학교박물관

5. 맺음말

호림박물관 소장의 〈백납 6곡병〉 한 쌍은 중국의 그림들을 임모하여 한자리에 모아놓은 특이한 병풍이다. 워낙 그림이 다양하고 내용도 복잡하여 쉽게 그 전모가 파악되지는 않으나 서체와 인장을 분석한 결과 다음과 같은 결론에 도달할 수 있었다. 즉 이 병풍의 그림은 안건영이 그린 것으로 보이며 글씨와 인장은 정학교가 주로 쓰고 찍었다는 것이다. 그 근거는 호림박물관의 백납병이 안건영 후손에 전해오는, 안중식이 소개해서 샀다는 안건영의 20엽 화책과 화법이나 서체 그리고 인장들이 모두 흡사하기 때문이다. 그리고 여기에 쓰여 있는 글씨와 인장 역시 대부분 정학교의 것이었다. 이들은 가급적 원작의 화풍을 살려 정성껏 임모한 것을 느낄 수 있으며 이러한 것이 20엽의 화책으로 하나가 더 있었다고 하니 중국화의 임모작들이 모두 100점에 이를 정도로 많이 모사되었던 것을 알 수 있다. 이렇게 열심히 이모한 것은 중국 그림이 희귀해서일 수도 있고, 보존용으로 축본을 만들어 가까이 두고 보기 위해 어떤 유지가 주문했을 수도 있고, 안건영이 자신의 공부를 위해 만들었을 수도 있다.

그리고 글씨와 인장은 정학교의 것이 많으므로 안건영 생시나 혹은 그 사후에 글씨를 쓰고 자신의 인장을 모두 찍어 원작가 즉 중국 화가와는 관계없이 낙관하였음을 알 수 있다. 이와 같이 그림을 그린 자와 낙관하는 사람이 다른 경우가 장승업의 작품에서도 발견되고 있으므로 이 병풍도 그러한 예에 해당된다고 할 수 있다. 장승업과 정학수의 인장이 발견되는 것이 소수 있는데 이것은 그들도 참여하였을 가능성을 열어주며, 더불어 이 병풍의 제작 시기가 매우 내려가게 되므로 더 고찰의 여지가 있다고 하겠다.

이 병풍은 이색화풍의 산수화들이 많은 점, 다양한 정통파 화풍이 보이는 점, 그리고 화조, 화훼초충, 어해, 사군자, 괴석에 이르기까지 다양한 중국 그림이 수록된 점에서 당시 한·중 교류의 단면을 잘 보여준다고 하겠다. 이를 통해 우리는 더욱 깊이 있는 교류의 실상에 접근해갈 수 있으며, 전해졌던 중국 그림의 다양함을 실제로 시각적으로 확인해보는 계기가 될 수 있다. 이름이 별로 알려지지 않은 많은 중국 작가의 작품들이 국내로 유입되었음도 확인할 수 있었다. 제작자와 제작 시기는 대체로 추정되었으나 앞으로 전체 병풍에 대한 새로운 해석도 여전히 가능하다고 믿는다.

XII

회화와 도자를 통해 본
근세 동아시아의 미술과 생활

일본의 교토조형예술대학에서 한·일 예술 심포지엄이 2007년 5월에 열렸는데 그 주제는
〈근세 동아시아에서의 예술과 생활〉이었고 홍익대학교에서 박언곤 교수와 필자가 발표자
로 참여하였다. 이 글은 그때 발표한 논문으로, 회화와 도자에서 미술이 생활과 관련되어
어떻게 표현되고 있는지를 동아시아 미술 속에서 살펴본 것이다. 이 원고는 후에 교토조형
예술대학에서 간행되는 『比較藝術学: Aube』 4·5호(2009. 3)에 일문으로 실렸다.

1. 머리말

동아시아에서 미술이 일상생활에 활용되고 기여해온 것은 신석기시대 이래로 지속되어왔다. 특히 토기 제작에서 그릇 형태나 표면을 장식하는 문양을 미적으로 처리하여 그릇에서 실용성 그 이상의 것을 추구해왔다. 따라서 도자(陶磁)는 일찍부터 미술이 생활에 반영된 분야라고 할 수 있다. 그 다음 단계로는 회화나 서예 작품이 실내의 벽에 걸리면서 방 안을 장식하는 역할을 하였는데 서민들 집보다는 궁궐이나 고관들의 집에서 주로 활용되었다고 볼 수 있다.

근세에도 이러한 경향은 지속되며 특히 그림이나 서예가 병풍이나 족자의 형태로 실내를 장식했던 것은 미술이 생활에 활용되는 대표적인 사례라고 할 수 있다. 이 점은 한·중·일 삼국 모두에서 공통으로 나타나는 현상이며 일본의 경우는 벽면이나 미닫이문에 그림을 그려 넣는 장벽화(障壁畵)와 같은 새로운 형태가 등장하며 큰 변화를 보이기도 하였다. 도자도 실내에 배치되어 분위기를 많이 살리고 있는데 중국과 일본에서는 회화적인 도자기인 채자(彩磁)가 발달하였던 것도 새로운 변화라고 할 수 있다. 그리고 다도(茶道)가 발달하여 한국과 일본에서는 특별한 분위기의 다옥(茶屋)이 건축되었을 뿐만 아니라 다구(茶具)도 많이 제작되었다.

근세 동아시아에서 미술이 생활과 어떠한 관련이 있는지를 회화와 도자 두 가지로 나누어 살펴보고자 하며 우선 회화의 경우에는 궁궐과 사대부의 생활이 대상이 될 것이다. 주로 남아 있는 건축과 그림에 보이는 자료를 통하여 당시의 상황을 알아보고자 한다. 그리고 그림에 도자 생활이 반영되어 있는 것들을 통하여 당시 도자가 생활에 어떻게 활용되었는지도 살펴볼 것이다. 다음으로는 도자기에 그림이 그려진 것인데 청화백자(靑華白磁)와 채자가 그 대표적인 예다. 이를 통하여 회화가 도자와 결합하여 함께 생활에 적용되었던 면도 엿볼 수 있을 것이다. 동아시아에서는 생활과 미술이라는 측면에서 다도가 중요한 분야이지만 본인의 전공 분야가 아니므로 이 글에서는 다루지 않으려 한다.

2. 생활 속의 회화

회화가 생활에 활용되었던 예들은 편의상 궁궐과 사대부 계층으로 나눈 다음 중국,

한국, 일본의 순서로 살펴보고자
한다. 중국의 경우는 나무로 틀을
두껍게 짜고 그 안에 그림을 그려
넣은 병풍을 많이 사용하고 있는
것이 눈에 띈다.[1] 그림을 넣은 경
우도 있고 그렇지 않은 경우도 있
는데, 여기서는 그림을 그려 넣지
않은 병풍과 대나무를 그림의 주
제로 한 것을 볼 수 있다[도 XII-1].
또 서예도 족자로 만들어 많이 이
용하였는데 이것은 중국인들이 서
예를 매우 좋아하였기 때문이다.
그림의 주제로는 도교적 주제가
널리 사랑받았는데 신선도나 서왕
모도(西王母圖) 같은 것은 중국적
인 특성을 보인다. 도교적인 주제
를 선호하는 것은 한국이나 일본
에서는 찾아보기 어려운 것으로
중국적인 특색이라고 할 수 있다.[2]

일반 사대부 계층의 회화 애
용은 사녀화(仕女畵)나 판화 등에
서 쉽게 찾아볼 수 있다. 청대 사
녀화를 보면 궁녀들로 보이는 여
인들이 앉아 있는 주변에 그림이
나 서예 등이 족자로 만들어져 많
이 걸려 있다. 이처럼 그림을 배
경으로 한 사녀화가 많았던 것에
서 중국인들이 그림이나 서예를
상당히 좋아했던 사실을 유추할
수 있다. 그리고 궁녀들이 모여서

도 XII-1 紫金城 長春宮 내부
도 XII-2 陳枚, 《月漫淸遊圖册》, 絹本彩色, 37×31.8cm, 北京 故宮博物院

도 XII-3 『點石齋畫報』 중 1면

그림을 같이 감상하고 있는 장면을 보면 그림의 감상이 생활화되어 있었던 것으로 보인다[도 XII-2]. 어떤 궁녀가 한 다발의 족자를 안고 실내로 들어오고 있는데 이것은 중국의 풍부한 미술품 수장(收藏)을 말해준다. 그 주변에는 역시 도자기나 청동기도 배치되어 있음을 찾아볼 수 있다.

　19세기의 상황을 살필 수 있는 것으로는 상해에서 출간된 『점석재화보(點石齋畫報)』에 실린 생활 장면이 도움 된다. 서양인을 만나고 있는 장면에서도 배경으로 큰 병풍이 뒤에 자리 잡고 있으면서 방 안의 분위기를 우아하게 살려주고 있다[도 XII-3]. 화면의 왼쪽과 아래쪽에 있는 꽃들이 꽂힌 도자기들 역시 방 안의 분위기를 잘 살리고 있다. 이를 통해서 보더라도 중국에서는 회화와 도자가 생활공간을 장식하는 대표적인 미술품이었음을 알 수 있다. 또 다른 화면에도 병풍과 도자 그리고 분재와 수석들이 방 안을 장식하고 있으며 재미있게 디자인된 목공예품이 중국적인 분위기를 살리고 있다.

1　더 자세한 내용은 R. H. van Gulik, *Chinese Pictorial Art as Viewed by the Connoisseur* (New York: Hacker Art Books, 1981), pp. 33-37 참조.

2　Stephen Little, *Taoism and the Arts of China* (The Art Institute of Chicago, 2000).

도 XII-4 日月五峯屏, 삼성미술관 리움

한편 한국은 궁궐에서 어좌 바로 뒤에 세워 두었던 일월오봉병(日月五峰屏)을 통해 회화가 생활에 적용된 예를 찾아볼 수가 있다[도 XII-4]. 이처럼 오봉병을 두는 것은 한국의 독특한 특성으로 여겨진다. 오봉병은 온 세상을 다스리는 왕의 권위와 능력을 송축(頌祝)하기 위한 것인데 이는 『시경(詩經)』에 나오는 천보(天保)의 시에서 유래한 것으로 확인되고 있다.[3] 왕의 능력이 마치 해와 달과 산과 나무와 같다는 것으로 모두 아홉 개를 거론하고 있어서 천보구여(天保九如)라고 부르기도 한다. 이 오봉병은 서울에 있는 궁궐 여러 곳에 배치되어 있으나 약간씩 다른 모습을 하고 있다. 이것은 병풍이나 족자로 만든 것도 있고 왕의 초상 뒤에 놓기도 한다.

또 모란 그림을 병풍으로 만들어 사용하기도 하였는데 이는 모란병(牡丹屏)이라고 한다. 부귀영화를 상징하는 모란이 여러 꽃 중에서 채택되어 궁궐에 많이 배치되었던 것은 당연한 일이기도 하다. 하지만 회화적 표현은 사실적이기보다는 관념적이고 상징화되어 있다. 또 학이 많이 날아가는 그림도 벽화로 그려졌는데 장생(長生)을 상징하는 학을 선호했던 것도 특징이다.

일반 사대부 가정을 보면 역시 방 안쪽에 병풍이 쳐 있거나 좌우로 족자들이 걸려 있는 것을 볼 수 있다[도 XII-5a, XII-5b]. 이 병풍이나 족자는 그 방의 주인이 누구인지에 따라 내용을 달리하였는데 주인이 여성인 경우는 대개 화조화를 사용하고 남성인 경우에는 사군자나 산수화를 채택했다. 특히 손님을 위한 사랑방(舍廊房)에는

도 XII-5a 朝鮮時代 傳統家屋 內房
도 XII-5b 朝鮮時代 傳統家屋 內房

서예나 산수, 사군자 그림들과 함께 문방 도구들이 장식되어 있었다. 한국도 중국과 비슷하게 성리학의 발달로 문인 사대부 계층의 취향이 많이 반영되었다. 따라서 조용하고 품위 있는 산수나 사군자 그리고 서예 작품과 목가구를 많이 선호하였다.

병풍은 실외에서도 사용되었는데 이 경우에는 공간을 나누는 역할을 했던 것으로 보인다. 윤두서나 윤덕희의 그림에서도 병풍이 사용되었는데 아늑한 분위기를 많이 살리고 있다. 또 왕실에서 주최하는 큰 행사나 고관들이 모이는 행사 그리고 결혼식과 같은 행사 때에도 병풍이 큰 역할을 하였으며 여러 개의 병풍을 이어서 사용하고 있다[도 XII-6]. 이때에는 산수화가 그려진 병풍이 많이 사용되었음을 제시된 화면들을 통해서 확인할 수 있다.[4]

다음으로는 일본의 경우를 보고자 한다. 일본은 근세에 들어오면서 이전보다 미술을 생활에서 많이 활용하고 있는데 이는 궁궐에서도 잘 확인되고 있다. 교토에 있는 고쇼(御所)나 니조죠(二條城)의 내부를 보면 미닫이 문이나 벽면에 그림이 없는 경우가 거의 없다[도 XII-7]. 일본적인 분위기를 보이는 주제의 그림들이 많이 표현되고 있으며 도안적인 문양도 시도되고 있다. 산이나 바다 그리고 파도 등과

3 조용진, 『東洋畵 읽는 法』(집문당, 1989), pp. 150-153과 Yi Song-mi, "The Screen of the Five Peaks of the Choson Dynasty," 『조선왕실의 미술문화』(대원사, 2005), pp. 465-519.

4 기록화에 대하여는 박정혜, 『조선시대 궁중기록화 연구』(일지사, 2000); 『조선시대 기록화의 세계』(고려대학교 박물관, 2001); 이성미, 「조선후기 진작·진찬의궤를 통해본 궁중의 미술문화」, 『조선후기 궁중연향문화』(민속원, 2005), pp. 115-197.

도 XII-6 權大運 耆老宴會圖屛, 17세기
도 XII-7 京都御所 常御殿 내부

같은 주제에서 화려한 채색의 가노파(狩野派) 화풍들이 많이 보이며 권위를 드러내고 있다. 니조죠는 가노파 화가들의 야심적인 작품들로 넘쳐나고 있으며 이를 통해 쇼군(將軍)의 권위와 취향을 살필 수가 있다.

주제로는 큰 소나무와 독수리, 그리고 호랑이들이 많이 보이며 통치자를 위한 교훈적 내용의 중국 주제들을 그리기도 하였다. 단풍이 휘감긴 큰 고목나무나 매화나무도 즐겨 그렸는데 이는 궁궐의 그림들이 가노파 화가들이 거의 독점하면서 생겨난 자연스러운 현상이었다. 바탕을 금색으로 마무리하는 것도 가노파의 특징인데 이는 권위를 상징하는 통치자의 처소에 잘 맞기 때문이다.

고관이나 일반인들의 그림에서 주로 발견되는 미술 역시 병풍들이다. 이야기를 나누고 있는 이 그림에서도 뒤로 가노파 화풍을 보이는 수묵산수가 그려져 있는데 방 안의 분위기를 우아하게 만들어주고 있다. 이 병풍은 그림이 아래까지 쭉 내려오고 있어 한국에서는 사라진 조선 전기의 방식을 아직 보여주고 있다. 우키요에(浮世繪)의 미인도를 보면 배경에 병풍이 그려진 경우가 많아 병풍이 생활화되었음을 알려준다.

일본에서 회화가 생활에 많이 활용되는 예로는 도코노마(床の間)를 들 수 있다[도 XII-8]. 이 공간은 특별히 만들어진 조그만 사각형으로 서예나 그림이 걸려 있고 차를 마시면서 그림이나 서예를 음미할 수 있도록 만든 것이다. 따라서 이곳은 동아시아에서는 미술이 생활과 직접 연결되는 현장이었다고 할 수 있다. 또 이 공간 아래에는 꽃꽂이가 놓이고 옆에는 차를 마실 수 있는 화로와 다구들이 놓여 있기 때문에 가장 예술적인 생활공간이 되는 셈이다.[5] 이 도코노마에는 그 유명한 목계(牧溪)나 옥간(玉澗)의 그림이나 선화(禪畵) 등이 자리 잡고 있어 최고의 선적인 분위기를 자아내고 있다.

이와 같은 점에서 볼 때 중국이나 한국 그리고 일본이 모두 회화를 일상생활에서 많이 활용하고 있으나 각기 독특한 방법을 보인다고 할 수 있다. 즉 중국은 서예와 산수화를 벽에 걸고 나무로 된 병풍을 많이 사용하며 도교 관련 주제의 그림을 선호하는 경향이 있다. 한국에서는 중국과 비슷하게 병풍과 족자를 활용하며 서예와 문인화를 즐겼는데, 이는 성리학의 성행과 관련이 있는 것으로 판단된다. 궁궐에서 일월오봉병과 모란병을 많이 쓰고 학과 같은 장생의 주제를 선호하

5 『日本人と茶』(京都國立博物館, 2002); 『館藏茶の湯の美』(出光美術館, 1997).

도 XII-8 大德寺 孤蓬庵 忘筌席

는 것이 특색이다. 일본은 장벽화가 주류를 이루는 특징이 있으며 다실(茶室)처럼 미술과 생활이 함께하는 공간을 만든 것은 높이 평가되어야 한다.

3. 생활 속의 도자기

도자기는 생활에서 요긴하게 활용되었으며 이것이 동아시아 근세 그림에서 적잖게 확인되고 있다. 도자기는 식사를 하는 장면과 술을 마시는 장면, 그리고 차를 마시는 장면에 많이 등장하며 한·중·일 세 나라 모두 이에 관한 그림들이 전해오고 있다. 우선 중국의 경우를 보면 크게 몇 개의 종류로 나누어볼 수 있다. 첫째는 차를 마시는 장면을 그린 것이고 둘째는 도자기를 생산하고 판매하는 그림들, 다음으로는 도자기가 실내를 장식하기 위해 배치되어 있는 그림들이다. 술 마시고 식사하는 장면은 중국에서는 잘 보이지 않는데 이는 풍속화가 많이 전하고 있지 않은 것과 연관이 있는 것으로 보인다.

우선 차를 즐기는 그림은 매우 많고 오래되었으며 이것은 품다도(品茶圖)라고

부른다. 차를 즐긴다는 것인데 문인문화의 하나였으며 명대의 오파 화가들이 그림으로 즐겨 그렸다.[6] 문징명의 품다도가 대표적이며 그 밖에도 여러 화가들이 이 주제를 즐겨 그리고 있다. 중국의 품다도는 산속에 있는 호젓한 서재에서 혼자 혹은 둘이서 차를 즐기는 장면을 격조 있게 그리는 것이 특징이다. 품다도는 청대에도 지속적으로 그려졌으며 실내에 있는 왕원기(王原祁)가 차를 마시는 모습에서는 기품이 느껴지기도 한다.

중국에서는 도자기가 완상(玩賞)의 대상으로도 많이 그려졌으며 청대 사녀화의 배경이나 청공도(淸供圖)의 구성요소로도 보인다. 일찍부터 중국은 도자의 왕국으로 도자기를 방 안에 놓고 보고 즐기는 것은 오래된 문화라고 할 수 있다. 벽면의 그림과 더불어 좌우에 도자기가 보이는데 이는 명·청대에 발달하였던 채자로 화려하고 채색이 잘 들어가 있는 도자기들이다.

그림뿐 아니라 판화에서도 차를 즐기는 모습이나 도자기를 생활에서 사용하는 모습이 발견되는데 예컨대 『홍루몽(紅樓夢)』의 소설 삽도에서는 차를 즐기는 모습이 보이며 앞에서도 이야기한 바 있는 『점석재화보』에도 도자기가 실내를 장식한 예들이 적지 않다. 이와 같이 도자기는 회화와 더불어 집 안의 분위기를 살리는 대표적인 미술이었다.

다른 하나는 도자기의 생산과 판매에 관한 그림들이 많이 보인다는 것이다. 이 점은 중국의 특징이 아닐까 하는데 도자기가 가마에서 구워져 나오는 장면과 시장에서 거래되는 장면 등이 그림으로 전해온다[도 XII-9]. 이런 그림들은 대개 황실에서 화원화가에게 그리도록 한 것으로 도자가 국가적인 사업으로 산업화되어 있던 중국에서 당시 고부가가치를 실현하던 대표적인 산업의 핵심이었기에 정부가 홍보용으로 제작한 것이 아니었나 생각한다.[7]

한편 한국의 경우도 중국과 유사하게 품다도가 많이 제작되었다. 심사정, 김홍도, 이방운, 유숙과 같은 화가들 모두 야외에서 문인들이 모여서 차를 마시며 담소하고 있고 옆에는 시동들이 열심히 차를 끓이고 있는 모습을 그렸다[도 XII-10].[8] 이는 한국도 중국처럼 성리학이 지배하는 사회였기 때문에 문인문화의 일환으로

6 明代의 品茶圖의 例들은 『中國美術全集』 繪畫編 明代繪畫 中·下(文物出版社, 1989) 참조.

7 자세한 내용은 故宮博物院 編, 『淸代宮廷繪畫』(文物出版社, 1992) 참조.

8 송희경, 「조선시대 회화에 나타난 侍童像의 類型과 表象: 煎茶像을 중심으로」, 『美術史學報』 28집(미술사학연구회, 2007. 6), pp. 5-32.

도 XII-9a 徐揚,《盛世滋生圖》부분, 1759년
도 XII-9b 徐揚,《盛世滋生圖》부분, 1759년

도 XII-10 劉淑,《碧梧社小集圖》, 1861년, 서울대학교박물관

차 마시는 것이 문인들의 일상이 되었음을 보여주는 예라고 할 수 있다. 조선의 문인들은 특유의 삿갓과 흰옷을 입고 차를 마시고 있는데 이는 시회(詩會)를 열고 있는 장면으로 생각된다.

한국에서는 중국과 달리 도자기를 생산하고 판매하는 장면을 그린 경우가 거의 보이지 않는데 이것은 한국의 도자산업이 중국보다는 발달하지 않았고 해외로 수출되지도 않았기 때문에 국가적 사업으로 적극 장려하지 않았던 때문일 것이다. 그러나 일상 속에서 도자기를 많이 사용하고 있는 그림들이 보인다. 김홍도의 자화상이나 포의풍류도에는 실내에 진열된 도자기들이 격조 있는 분위기를 자아내고 있다. 신윤복의 그림에서는 주막에 도자기가 술잔으로 이용되고 있음을 보여주며 화원들이 그린 그림들에는 여러 행사의 중앙에 식탁이 차려지고 그 위에는 많은 도자기들이 자리 잡고 있음을 볼 수 있다.

18세기 초에 그려진 윤두서의 정물화는 당시로서는 이색적인 그림이다. 정물화를 잘 그리지 않던 시기에 그려진 이 정물화에는 특이하게 만들어진 그릇과 과

도 XII-11 江戸勤番長屋繪卷 부분, 江戸時代

일들이 수묵으로 묘사되어 있는데 그릇은 중국에서 수입된 것으로 추정되며 석류와 매화가 묘하게 조화를 이루고 있다.[9] 이와 같이 도자기는 한국에서도 일상생활 속에서 여러 형태로 표현되고 있어 생활과 밀착된 미술이었음을 알 수 있다.

일본의 경우를 살펴보면 크게 보아 한국의 경우와 유사하다고 할 수 있다. 차를 즐기는 사람들의 모습과 식사를 즐기는 모습들에서 도자기가 많이 묘사되고 있다. 일반인들이 차를 즐기는 모습은 에마키모노(繪卷物)나 일반 그림들 속에서 잘 발견되는데 표현이 매우 사실적이다. 둘러앉은 사람들은 한 사람 한 사람이 다르게 그려져 있으며 의복도 모두 다르게 그려져 있다[도 XII-11]. 표정도 다르며 얘기하는 모습이 매우 사실적인 것이 중국이나 한국의 침묵하는 점잖은 문인들의 모습과는 사뭇 다르다.[10] 스즈키 하루노부(鈴木春信)의 판화에는 여인이 차를 남성에게 권하고 있으며 라이산요(賴山陽)의 그림 중에는 차를 끓이는 화로가 단독으로 그려진 것도 있다.

일반인들이 식사나 술을 마시는 장면에서도 도자기들이 많이 표현되어 있으며 에도시대의 그림에는 평민들이 잡담을 하며 시끄럽게 떠드는 장면이 잘 묘사

도 XII-12 東山遊樂圖屛 부분, 江戶時代, 高津古文化會館

되어 있다. 이런 사실적인 분위기는 중국이나 한국보다 훨씬 잘 묘사되어 있으며 현실감이 넘친다. 얘기하는 사람, 듣고 있는 사람, 생각에 잠긴 사람, 딴 곳을 보는 사람, 손을 흔드는 사람 등 다양하게 표현되어 있다[도 XII-12].[11]

한편 화가들을 그린 그림에서도 도자기가 많이 보이고 있다. 엎드려 그림을 그리는 세 사람 주변에는 여러 종류의 그림 도구들이 널려 있으며 그릇들이 많이 보인다[도 XII-13]. 옆을 보면 왼쪽에는 도코노마가 있으며 그 안에는 그림이 걸려 있고 왼쪽 벽에도 그림이 더 있다. 마당에는 한 그루의 소나무가 일본적인 분위기로 서 있다. 이 모든 화면이 일본의 장식적이고 깔끔한 분위기와 미술이 생활화된 예를 잘 보여준다.

도자기를 주제로 한 그림을 중국과 한국 그리고 일본의 순서로 살펴보았는데 이들을 종합적으로 정리해보면 세 나라 모두 차를 즐기는 그림이 많고 그 다음이

9 방병선, 「조선 후반기 도자의 대외교섭」, 『조선 후반기 미술의 대외교섭』(예경출판사, 2007), p. 264.

10 『日本人と茶』(京都國立博物館, 2002), 도 71과 도 74.

11 『江戶東京博物館 總合案內』(江戶東京歷史財團, 1993), p. 37, p. 80.

도 XII-13 川原慶賀, 1820년대, 라이덴 국립민족학박물관

식사를 하는 장면, 술을 마시는 장면 등인데 이때 예외 없이 도자기들이 많이 등장하고 있다. 중국에서는 차의 생산과 판매에 관한 내용이 정부의 홍보용으로 제작되었고 한국에서는 삿갓 쓴 조선 문인들이 소나무 아래의 시회에서 담소하는 장면이 그려진 것이 특이하다. 일본에서는 인물의 사실적인 표현이 두드러졌으며 문인 취향과 관계없이 일반인들이 차를 즐기는 모습이 잘 표현되었다.

4. 회화로 장식된 도자기의 활용

도자기가 생활에 가장 밀접하게 연결된 미술이라는 것은 앞에서 이미 이야기한 바 있다. 그런데 근세에 이르면 동아시아의 도자기에 그림을 본격적으로 그려 넣는 새로운 시대가 열리는데 이것은 청화백자의 등장에서 비롯되었다고 할 수 있다. 청화백자는 원대에 시작된 것이며 백자의 바탕에 코발트 안료로 그림을 그려 넣는 것이다. 이는 도자의 회화화라고도 말할 수 있는데, 즉 도자와 회화의 결합을 보여준다. 따라서 청화백자는 생활에서 도자기와 회화가 함께 적용되었다고 말할 수 있다. 이 청화백자는 선풍적인 인기를 얻어 중국에서는 원, 명, 청 세 왕조에 걸

처 성행하였으며 한국에서는 조선시대에, 일본에서는 에도시대에 크게 유행하였다.[12] 그런데 중국에서는 명·청대에 백자의 표면에 채색을 다양하게 구사하는 채자도 널리 제작되었는데 소위 오채자기(五彩磁器)라 불리는 것과 청대의 단색조자기나 분채자기들이 그러한 예에 속한다. 이러한 채자는 중국과 일본에서 만들어지며 수출도자의 주종을 이루었지만 한국에서는 별로 만들어지지 않았다. 이러한 청화백자와 채자의 표면 장식에서도 한·중·일 세 나라는 각기 다른 방식으로 접근하고 있어 차이를 보인다.

중국의 경우는 표면에 그려지는 그림들이 일반 회화와 거의 같은 정도로 치밀하고 정교하게 처리되어 있다. 청화안료를 사용하여 수묵화를 그리는 것과 같은 취지로 작업을 하였으므로 각 시대의 수묵화와 거의 유사한 수준을 보여준다. 즉 원대에는 원대의 회화, 예컨대 문인산수화가 많으며 사군자와 용 문양을 즐겨 그렸다. 명대와 청대에는 청화자기보다 더 화려한 채색자기가 발달하여 채색으로 산수화와 화조화들을 그렸다. 산수에는 준법이 사용되고 서예와 인장도 표현하여 실제 산수화를 보는 듯한 착각을 불러일으켰으며 화조화도 치밀하게 그려져 명대 여기(呂紀)의 그림을 보는 듯하다.

그림의 주제로는 산수화와 화조화가 많으며 산수화는 채색산수화가 다수 제작되었고 화풍상으로는 청대의 정통파 화풍이 대세를 이루고 있다. 청화안료와 채색을 적절히 사용하여 화려한 분위기를 살리고 있다. 화조화에서는 분채라고 하여 명암을 살리는 최상의 기법을 사용하였으며 이를 통해 중국 도자는 사실성을 극대화하였다.[13] 중국 도자기는 상대적으로 분위기와 여유를 잃게 되었으며 자연스러움을 잃게 되었다. 그러나 대신에 채색의 화려함과 기술적 완벽함은 최고를 보이고 있어 이 점은 높이 평가받아야 할 것이다.

인물화에서는 궁궐의 사녀들을 가장 많이 그렸고 고사들이나 신선들처럼 도가적 취향을 보이는 주제들을 널리 채택하였다[도 XII-14a, XII-14b]. 문학적 주제도 즐겨 다루어졌는데 소동파가 주인공으로 절벽 아래를 배로 유람하는 적벽부의 장면을 애호하였다.[14] 이와 같이 도자기에 인물을 그려 넣는 것은 중국 도자기의 한

12 Suzanne G. Valenstein, *A Handbook of Chinese Ceramics* (The Metropolitan Museum of Art, 1989), pp. 123–150.

13 위의 책, pp. 211–273.

14 『文學名著與美術特展』(臺北: 國立故宮博物院, 2001), pp. 59–64.

도 XII-14a 彩磁人物文壺, 淸代
도 XII-14b 彩磁人物文壺, 淸代

특색을 이루게 되었다. 이 밖에 중국 도자기에 많이 등장하는 주제로는 용 문양을 들 수 있다. 황제를 상징하는 용은 황실의 주문으로 제작된 것인데 청화백자에 표현된 용은 붉은색으로 그려져 파도의 푸른색과 강한 색조의 대비를 보여준다. 용들은 대개 날렵하게 표현되어 있고 역동적인 운동감을 보이고 있다. 즉 중국의 도자기 문양은 일반 회화의 경향을 많이 따르고 있으며 당시 유행하던 화풍들이 거의 그대로 채택되었다. 이로 인해 진짜 회화와 같은 도자기 그림이 중국 도자기의 큰 특징이며 이런 점에서 중국 도자기는 벽에 걸린 회화와 함께 같은 방식으로 생활에 접근하였다고 할 수 있다.

다음으로 한국의 도자기 표면 장식을 살펴보고자 한다. 한국의 도자기는 조선시대에 제작된 청화백자를 통해서만 회화적 표현이 확인된다. 채자가 만들어지지 않았기에 화려한 채색의 도자기는 조선시대에서는 찾아볼 수 없다. 화려함을 싫어하였던 조선의 성리학적 분위기가 채자의 발달을 억제하였을 수도 있고 다른 면으로는 기술을 습득하지 못하여 채자의 제작이 시도되지 않았을 수도 있다. 아

도 XII-15a 靑華白磁山水紋壺, 조선 후기
도 XII-15b 靑華白磁山水紋壺, 조선 후기

무튼 조선 도자기의 회화적 표현은 청화백자를 통해서만 파악되는 실정이다.

한국의 청화백자에는 산수와 사군자류가 많은데 이것은 성리학적 취향이 반영된 것으로 유추된다[도 XII-15a, XII-15b]. 그런데 산수와 사군자의 표현은 중국처럼 치밀하게 그려지지 않았으며 다소 소략하고 투박하게 그려진 것이 많다. 사군자도 치밀하게 그려지지 않았으며 난초 한 그루, 또는 대나무 한 줄기가 소담하게 그려져서 소슬한 느낌을 주는 경우가 대부분이다. 청화안료도 진하게 쓰인 것이 적고 대개 연한 것이 일반적이다. 산수도 물이 많이 표현되어 있고 여백을 넓게 두고 있으며 산이 진한 붓으로 치밀하게 묘사된 경우는 보기 어렵다. 이 점은 중국과 확연히 다른 모습이며 한국적 특징으로 보인다. 조선의 도공들은 치밀함보다는 여유로움을 추구하였던 것으로 보이며 화면을 강하게 하거나 빡빡하게 채우지 않으려고 노력하였다.

그런 점에서 한국의 도자기에는 민화풍의 그림들이 많다. 민화에서 즐겨 다루는 길상문이나 까치 호랑이, 잉어와 박쥐 그리고 소상팔경과 같은 경치들이 도자기에도 많이 그려지고 있어 유사한 취향을 보여준다[도 XII-16].[15] 중국이 일반 회화의 분위기를 바탕으로 하였다면 한국은 민화를 도자기 그림의 기본 화풍으로

설정하였다. 따라서 약간 추상적이고 표현적인 붓 처리가 보이며 서민적인 분위기를 보이는 것이 특징이다. 이 점은 조선 초기에 청화백자가 처음 등장하였을 때에는 문인 사대부 계층의 취향이 반영되었지만 18-19세기에 이르면 이미 대중화되면서 서민들의 취향이 많이 반영되어 그림의 주제도 민화풍으로 넘어간 것이 아닌가 한다. 그런 점에서 조선의 청화백자도 시기적으로 나누어 볼 필요가 있고 계층 간의 구별도 이루어져야 할 것이다.

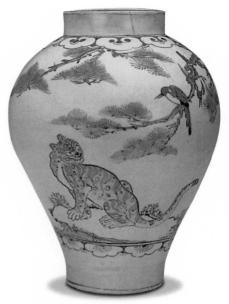

도 XII-16 靑華白磁虎鵲文壺, 조선 후기

일본에서는 또 다른 차이점을 찾아볼 수 있다. 삼국 가운데 자기의 생산이 늦었던 일본은 임진왜란 이후에 조선의 도공들에 의해 청화백자가 시작되었다. 따라서 초기의 청화백자는 한국적 특징을 보이고 있으나 곧 일본화하면서 독자적 면을 보인다. 이어서 곧 채자의 제작에 성공하면서 일본 특유의 이마리야키(伊萬里窯)나 나베시마(鍋島)와 같은 일본식 채자가 제작되었다. 이들 채자를 보면 일본인들은 순수 문양을 좋아하였던 것으로 보인다. 원형이나 귀갑문, 그리고 파도문 등 다양한 문양들이 시도되며 그 문양 안에 강한 채색이 들어가 있다. 장식적으로 보이는 이러한 문양들은 장식고분에 보이는 문양 이래로 일본 미술에 많이 나타나는 여러 형태의 문양이 결집한 것이며 오랜 전통에 뿌리를 두었던 것으로 파악된다.

일본 도자기의 제작에는 린파(琳派) 화가들이 많이 개입하였기 때문인지 린파풍의 표현을 많이 접할 수 있다[도 XII-17]. 갈대나 단풍, 벚꽃 그리고 야쓰하시(八橋) 등은 린파 화가들이 즐겨 사용했던 요소들이며 일본 미술에서 쉽게 찾아볼 수 있는 특징들이다.[16] 아울러 에마키에 나오는 것과 같은 구름 표현과 등의 곡선적인 여백 처리 또한 전통 일본 회화에서 채택한 것이다. 도자기에도 후지산이 가끔씩 등장하는데 이 역시 회화의 후지산 표현이 반영된 것이다. 도자기의 좁은 화면 탓에 한 그루의 소나무나 한 그루의 벚꽃 등이 애용되고 있으며 대부분 장식적인 경향을 보이고 있다.

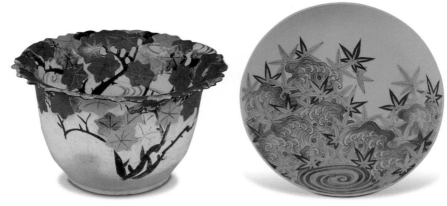

도 XII-17 尾形乾山, 色繪龍田川端反鉢
도 XII-18 色繪龍田川圖皿, 鍋島

　　일본의 도자기에 보이는 이런 요소들은 일반 회화뿐 아니라 기모노의 문양, 그리고 마키에(蒔繪)의 문양 등에도 나타나고 있는 일본적 성향과 일치하고 있다.[17] 파란 파도 문양에 빨간 단풍이 결합한 것은 일본인이 가장 좋아하는 것이며 그 강렬함은 시각적으로 매우 자극적이다[도 XII-18]. 이처럼 강한 색깔의 대비와 단순화된 이미지들의 결합은 일본적인 분위기를 고취하고 있다.

　　이러한 면은 중국이나 한국에는 없는 것으로 에마키의 전통과 가노파 그리고 린파에 의해 추구되어온 일본적인 전통이다. 이러한 전통과 감각은 근대를 거쳐 현재에도 지속되고 있으며 불변하는 일본적인 디자인 요소라고 할 수 있다. 따라서 일본의 도자기 역시 회화와 함께 생활에 적극적으로 수용되었다고 할 수 있다.

15　도자기에 표현된 회화적 문양의 내용에 대하여는 강경숙,「朝鮮初期 白磁의 文樣과 조선 초·중기 회화와의 관계」,『梨大史學硏究』13·14합집(이화사학연구소, 1983), pp. 63-81; 전승창,「朝鮮後期 白磁裝飾의 民畵要所 考察」,『美術史硏究』제16호(미술사연구회, 2002), pp. 255-278 참조.
16　『琳派』(出光美術館, 1993);『大皿의 時代展』(出光美術館, 1998) 등 참조.
17　『和의 意匠』(大阪市立美術館, 1998)에는 일본 미술의 특징을 보이는 여러 요소들이 여러 장르의 작품들과 함께 잘 소개되어 있다.

5. 맺음말

근세 동아시아에서 미술이 생활과 어떻게 관련되는지를 회화와 도자를 중심으로 살펴보았다. 이를 위하여 회화 속에 보이는 자료를 위주로 하여 회화가 생활에 어떻게 활용되고 있는지와 도자기가 어떻게 활용되고 있는지 살펴보았고, 아울러 도자기에 그려진 그림들을 통해 회화와 도자가 함께 종합적으로 생활에 적용되는 것을 검토해보았다. 중국과 한국, 일본이 각기 어떻게 유사하고 다른지를 살펴보았는데 여기서 파악된 것을 간단히 정리해보고자 한다.

우선 중국은 회화와 도자기를 생활에 적극 활용하고 있는데 회화에서는 병풍과 족자가 많이 사용되고 있으며 도교적 주제를 애용하였다. 성리학의 발달로 문인 취향의 차 마시는 문화가 형성되었으며 많은 품다도의 존재가 이를 말해주고 있다. 도자기도 적극 활용되고 있는데 도자기에 그려지는 문양은 거의 회화를 방불하게 하는 수준이었다. 매우 치밀하고 완벽한 구성을 추구하였는데 회화와 거의 유사한 수준의 기법과 주제를 활용하였다. 채자의 발달로 명·청대에는 매우 화려한 도자기가 출현하였는데 채색화를 보는 것과 같은 효과를 보이고 있다.

한편 한국은 중국과 유사하게 병풍과 족자를 사용하여 실내를 장식하였으나 궁궐에서 일월오봉병과 모란병을 사용한 것은 독자적인 것이었다. 도자기도 생활에 즐겨 사용했던 것을 그림을 통해 확인할 수 있었는데 삿갓을 쓴 문인들이 모여 앉아 차를 마시는 품다도 또한 한국에서 많이 제작되었다. 도자기에 그림을 그려 넣는 것은 청화백자에서 주로 보이며, 근세에는 민화풍의 표현이 많아지고 있음을 알 수 있는데 이는 청화백자의 대중화에서 기인한 것으로 보인다. 따라서 민화에 보이는 기법과 주제가 많이 보인다.

일본은 장벽화가 출현하여 미술이 매우 빈번하게 생활에 사용되고 있었음을 알 수 있다. 또 다다미방에 설치된 도코노마를 통하여 일본인들은 미술을 생활에 효과적이면서도 적극적으로 활용하였음을 확인할 수가 있었다. 도자기에는 순수 문양이나 전통적으로 사랑받아오던 소재들을 많이 이용했음을 알 수 있었는데 이 점은 린파 화가들이 도자기 제작에 깊이 관여하면서 더욱 진척되었다. 도자기에는 단풍과 갈대, 벚꽃과 같은 소재뿐 아니라 후지산, 야쓰하시 등이 나타나 전통미술에 보이는 일본적인 소재들을 역시 즐겨 다루었다.

이상에서 볼 때 한·중·일은 전반적으로는 유사하나 세부적으로는 상당한 차

이가 있다. 다시 말해 삼국에서 족자나 병풍을 활용하고 도자기를 애용하며 도자기에 회화적 특징을 그대로 살려 장식한 것은 공통적이나, 회화의 주제나 화풍이 다르듯이 도자기의 주제와 화풍이 다른 점 역시 엿보인다.

XIII

INTERNATIONAL EXCHANGES
OF KOREAN PAINTING

이 글은 I장의 「한국 회화의 대외교류」의 영문 원고이다. 이 방면에 영문 원고가 별로 없기 때문에 같은 내용이지만 이 책에 포함시켰다.

The exchanges with the neighboring countries for Korea, played a crucial role in the changes and developments experienced by Korean painting throughout the majority of its history. If China was the country with whom Korea had most active exchanges, Japan was a close second. Studies published to date have shown that Korea had practically no exchanges with China and Japan until the Neolithic Age. However such exchanges became more commonplace from the Three Kingdoms era onwards. The absence on the Korean peninsula of the type of painted pottery discovered during archeological excavations in these countries is also consistent with the assertion that the origins of Korea can be traced back to individuals who belonged to a different cultural zone. Concerning the form in which exchanges took place between the countries, while Korea can be said to have unilaterally selected and accepted the advanced culture of China, it also played the role of a mediator, conveying the Koreanized version of this advanced culture to Japan.

Therefore throughout continuous exchanges with China and Japan, Korean painting experienced changes and developments. This study conveniently analyzes the detailed aspects of Korean painting during three specific periods: the Three Kingdoms, Goryeo, and Joseon periods. Focus on painting exchanges with China, not much covering the exchanges with Japan. However, given the heavy amount of material related to the Joseon era, which can be regarded as the main nexus of Korean painting, the latter is divided herein into early, mid, late and final periods.

1. Three Kingdoms Period

Historical records and relics show that Goguryeo, Baekje, and Silla, which are collectively referred to as the Three Kingdoms, did in fact have exchanges with China and Japan although exchanges took place in a wide range of fields spanning from architecture and sculpture to handicrafts and painting, this study revolves around the painting-related exchanges which took place between the three countries.

The fact that practically all of the works produced around this time are

no longer extant renders it difficult to ascertain the exact circumstances surrounding the painting related exchanges that took place. The *Nihon shoki* (日本書紀, The Chronicles of Japan) states that a Goguryeo painter by the name of Damjing went to Japan. Moreover, it is also recorded that another Goguryeo artis by the name of Gaseoil travelled to Japan, where he participated in the production of a rough sketch of the Tenjukoku Tapestry (天壽國曼茶羅繡帳, Tapestry of the Realm of Heavenly Life). Reflection of actual Goguryeo style of painting is verifiable by showing such pleated skirt peculiar to Goguryeo on the Tenjukoku Tapestry. In the case of Baekje remains portrait of Prince Shotoku of Japan produced by Prince Ajwa of Baekje during his journey to Japan. However it is difficult to ascertain further substance.

Relics uncovered to date have shown a clear relationship between the mural paintings found in the ancient tombs of Goguryeo and the mural paintings of China. More to the point, unlike Baekje and Silla, Goguryeo tombs exhibit a close affinity with those of China in terms of structure techniques, themes and contents of mural paintings. Due to the marked differences between the structural and formal attributes of Baekje and Silla tombs, and those of China, it is difficult to claim that those of Baekje and Silla were heavily influenced by those of china.

The first mural paintings to appear in East Asia are believed to have been crafted in China during the Former Han period. This practice of manufacturing mural paintings, which was adopted by the subsequent Song, Yuan, and Ming dynasties, continued for over 1,000 years in China. In the case of Korea, mural paintings were for the most part produced during the Goguryeo and Goryeo periods. While differences in tomb construction techniques resulted in not having mural paintings during the Unified Silla era, this particular art form was reborn during the Balhae and Goryeo periods, and continued until early Joseon. The numerous changes and long standing nature of the exchanges that took place between Korea and China in terms of mural paintings makes it difficult to reach simple conclusions on relationship.

A look at the mural paintings found in ancient tombs in Korea and China reveals that the two countries enjoyed a similar progression in terms of the architectural structure of tomb chambers, namely from multi-chambers

to two chambers and then again to a single chamber.[1] Although various types of tombs were produced during the Han dynasty, the method that involved placing lantern roof ceilings (or triangular vaulted ceilings) in stone chamber tombs appears to have become the benchmark which Goguryeo adhered to when erecting its own tombs. Based on this reality, the conclusion has been reached by some that the other forms of tombs that appeared in China during this period, such as the hollow plate brick tombs (空心塼墓), brick chamber tombs (塼築墳), and stone relief tombs (畫像石墓), were never conveyed to Goguryeo. In addition to using lantern roof ceilings, Goguryeo also implemented flat ceilings, vaulted ceilings, octagonal vaulted ceilings, and parallel vaulted ceilings. Meanwhile, as brick chamber tombs were more commonplace in China than stone chamber ones, flat ceilings, vaulted ceilings, and arch-shaped ceilings were more prevalent. The widespread use of brick chamber tombs in the aftermath of the Six Dynasties Period meant that corbelled dome or triangular vaulted ceilings, which can only be found in stone chamber tombs, became a rarity as far as Chinese tombs are concerned.

One of the most important differences that can be found between the two countries in terms of their respective tomb structures involves the tomb passage, which, in the Chinese case, was built with a long entrance. This new trend first appeared during the Six Dynasties Period, and more specifically, in conjunction with the Tomb of Princess Ruru (茹茹公主墓) produced in 550. This trend was widespread during the Six Dynasties Period and Tang dynasty. The presence of many paintings drawn on the walls, ensures that such tombs are different from Korean tombs. However, this trend gradually disappeared during the Liao and Yuan dynasties.

The themes found in the mural paintings of Goguryeo were greatly influenced by those of the Han dynasty and Six Dynasties Period.[2] In this regard,

1 For more on its structure, please refer to Kang Hyunsuk, *Comparing mural paintings between Goguryeo and Han, Wei, Jin Dynasty (Goguryeo wa bigiyo haibon jungguk Han, Wei, Jin ui byukwhabun)* (Jishiksanupsa, 2005).

2 Influences between Korea and China through mural paintings, please refer to An Hwijun, "The course of Goguryeo mural painting (*Goguryeo gobun byukwha ui heurum*)," *The history of Korean painting (Hanguk hoewasa yeongu)* (Shigongsa, 2000), pp. 18–44; Dongjeo; Kwon Youngphil,

the mural paintings in the Yuantaizi Tomb (袁台子墓) in Liaoning Province can be identified as being Chinese, sharing great similarities with those of Goguryeo. Despite its small size, this tomb is in many ways typical of the ancient tombs produced by the Former Yan dynasty during the 4th century. This particular ancient tomb includes a portrait of the tomb's owner (*myojudo*), as well as paintings of a gate guardian (*munnido*), carriage procession (*macha haengnyeoldo*), hunting (*suryeopdo*), demons (*singwido*), farming (*gyeongjakdo*), kitchen (*jubangdo*), sun and moon (*ilwoldo*), four guardian deities (*sasindo*) and of a black bear (*heukungdo*). As all of these themes are also on display in Goguryeo mural paintings, one comes away from a visit to this Chinese tomb feeling as if he or she were in fact looking at the blueprint for Goguryeo mural paintings. To this end, there is little doubt that the themes of the Goguryeo mural paintings were influenced by those found on the Chinese mural paintings located on the Shandong peninsula.

A closer look at such themes reveals that the occupant portraits or those of couples found in Goguryeo tombs are eerily similar to those found in China.[3] In the case of Goguryeo, while single portraits have been found in Anak Tomb No. 3 and the Deokheung-ri Tomb, portraits of couples have been retrieved from the tomb in Yaksu-ri, the *Sasingchong* (Tomb of the Four Deities) in Maesan-ri, the *Gakjeochong* (Tomb of the Wrestlers), and the *Ssangyeongchong* (Tomb of the Two Pillars). However, they began to disappear with the introduction of single chamber tombs. The occupants' portraits in Anak Tomb No. 3, Anping Tomb, and Shangwangjia-cun (上王家村墓) Tomb all share the commonality of being located in the façade area. In addition, figures wearing hats and holding fans made out of animal tails while standing in front of a folding screen can be seen in all of these paintings.

Haengnyeoldo (paintings of processions) can also be found in both the ancient tombs of Goguryeo and China, where they were consistently produced during the period spanning from the Han to the Liao dynasty. Paintings of processions featuring Chinese-style carriages were particularly popular during the Han dynasty. These paintings of processions can be divided into two styles: one which depicted the occupant of the tomb while he was still alive, and the other, focused on the occupant entering the other world. In addi-

tion, these paintings of processions could also be separated into those depicting outings (*chulhaengdo*) and those showcasing an individual or individuals returning home (*gwiraedo*). In general, such paintings were rendered on both sides of the tomb passage during the Six Dynasties Period. Paintings of processions were produced by lady attendants during the Tang dynasty. What's more, paintings depicting the processions of princes were also produced. Paintings of processions (*haengnyeoldo*) have also been found in the mural paintings associated with the Takamatsuzuka (Tall Pine Tree) Tomb in Japan, which has been estimated to have been created by migrants from Goguryeo.

One of the themes found in Goguryeo mural paintings to which special attention should be paid is the so-called suryeopdo (paintings of hunting scenes). Such paintings have been found in the Deokheung-ri Tomb, Yaksu-ri Tomb, *Muyongchong* (Tomb of the Dancers), and Jangcheon (Changchuan) Tomb No. 1. In this regard, the painting of hunting found in Muyongchong can be regarded as the most eminent example of the suryeopdo produced in East Asia. As the Chinese were an agrarian people, they very rarely produced *suryeopdo*. Paintings depicting scenes of hunting have however been found in the Han dynasty tombs located in Horinger County in Inner Mongolia and from the Tomb of Yuantaizi (袁台子墓). Some researchers have argued that the hunting scenes depicting warriors flying over mountains in reality had little to do with actual hunting, but rather they were more about catching animals for ritual sacrifices. As mentioned above, these were not a theme which was often used in mural paintings of Korea and China. In this regard, the previously men-

"Appearance of oversea exchanges on Goguryeo painting (*Goguryeo hoewa ea natanan daewai gyosup*)," *Oversea exchanges of Goguryeo art (Goguryeo misul eui daewei gyosup)* (Yekeoung, 1996), pp. 173–193; 齋藤忠, 『壁畫古墳の系譜』(學生社, 1989); 東潮, 『高句麗考古學研究』(吉川弘文館, 1997); Han Junghee, "A comparative study of the mural paintings of Goguryeo and those produced during the Six Dynasties Period of China (*Goguryeo byeokhwawa junnguk yukjo sidae byeokhwaui bigyo yeongu*)," *Misul jaryo*, Vol. 68 (National Museum of Korea, September 2005), pp. 5–31; Han Junghee, "the mural paintings of Goguryeo and China (*Goguryeo gobun byeokhwa wa jungguk ui gobun byeokhwa*)," *Exchanges in East Asia as Viewed through Art (Misulro bon dongasiaui misul gyoryu)* (Jeju National Museum of Korea, 2006), pp. 11–33.

3 Theme regarding to China, please refer to Chun Hotae, *Study of Chinese stone reliefs and tomb murals (Jungguk whasangsuk gua byukwha yeongu)* (Sol, 2006).

tioned conclusion that these were in fact not hunting scenes, but rather acts of sacrificial or ritual purposes, renders the argument that they were meant to highlight the importance of hunting in a nomadic culture a futile one.

While the scenes of banquets and feasts were often employed as a theme in Chinese mural paintings, the same theme, *yeonhoedo* (paintings of banquets) were only depicted in Goguryeo and only on a few occasions. *Yeonhoedo* generally portrayed musicians playing musical instruments as government officials listen while watching an acrobat performing on the other side. Examples of this include the Fresco-Stone Tomb in Yinan County, Shandong Province, and the Han dynasty tomb uncovered in Dahuting Village in Mixian County, Henan Province. In terms of the Goguryeo mural paintings, one finds a scene of people playing musical instruments in the *haengnyeoldo* uncovered in Anak Tomb No. 3. Meanwhile, acrobats are depicted in the mural paintings associated with Jangcheon Tomb No. 1 and the Susan-ri Tomb. As Goguryeo's mural paintings do not feature any scenes of large gatherings of people sitting around while enjoying various forms of entertainment (song and dance), the conclusion can be reached that the *yeonhoedo* theme was more popular amongst the Chinese.

While the notion of *sasindo* (paintings of the four deities) originated from China (first appeared on Chinese mural paintings), it was also very popular amongst the denizens of Goguryeo. In a twist that broke with Chinese tradition, Goguryeo began from the 7th century onwards to depict the deities on all four walls of the tomb. In the Chinese case, the four deities were rendered on a wide array of items that including handicrafts in the Warring States Period, and mural paintings, handicrafts, and roof tiles, in the Han dynasty. The four deities were believed to ward off the evil spirits attempting to approach from all four directions. They were also regarded as the guardians of the Chinese goddess of immortality Xi Wang Mu during the Han dynasty.

As such, there is little doubt that Goguryeo's mural paintings were influenced by China. Above all, both preferred the use of stone chambers. In terms of the themes, a certain proclivity *myojudo*, *suryeopdo*, and *daeryeondo* is evident. While the *yeonhoedo* and *haengnyeoldo* were not widely used, the *jangsik munyangdo* (paintings of patterns and ornaments), and sasindo were com-

monplace. The fact that the sasindo eventually came to be rendered on all four walls of Goguryeo mural paintings is evidence that although Goguryeo was influenced by China, it gradually developed its own style.

2. Goryeo Period

Goryeo (918-1392) engaged in active exchanges with the following Chinese dynasties: Northern Song (960-1126), Southern Song (1127-1279), Liao (907-1125), Jin (金) (1115-1234), and Yuan (1206-1367). More to the point, Goryeo actually carried out exchanges with six Chinese dynasties if the one with Ming (1368-1392) Dynasty, during the last 24 years of its existence, is included. The pattern of Chinese dynasties being conquered by nomadic tribes during this period resulted in Goryeo experiencing several national crises. To this end, diplomacy can be regarded as having been an issue of the utmost importance for Goryeo.

The introduction of numerous books and Buddhist scriptures (Tripitaka) can be identified as one of the most salient characteristics of Goryeo's cultural exchanges with the Song dynasty. As a result of these exchanges, Su Dongpo's art and literature gained widespread popularity in Goryeo. Viewed from the standpoint of painting history, the Goryeo painter Yi Nyeong is said to have met Emperor Huizong of Northern Song during the reign of King Injong who commissioned him to paint the *Yeseonggangdo* (禮成江圖, Painting of Yeseong River Landscape). The fact that this painting, as well as the *Geumgangsando* (Painting of Landscape of Geumgang Mountain), was based on the actual landscape of Yeseong River proves that this type of theme had already by this period begun to be painted in Korea. In 1074, King Munjong dispatched Kim Yanggam to China to purchase paintings and calligraphic works; thereafter, in 1076, he dispatched Choe Sahun to China and tasked him with copying the mural painting of Sheng Huo Temple, which upon his return he was to reproduce on the walls of Heungwang Temple.[4]

Goryeo is also believed to have actively engaged in exchanges with the Liao dynasty. In 1063, the Khitan sent Tripitaka to Goryeo as part of the cul-

tural exchanges between the two. While tens of thousands of Khitan people became naturalized citizens of Goryeo, the artisans amongst them were responsible for conveying the culture of Liao. Moreover, the Willow, Reed, and Waterfowl Design Patterns (蒲柳水禽紋), as well as the twelve zodiac signs (十二支) prevalent amongst the mural paintings of Liao can be regarded as having been the inspiration for Goryeo ceramics and handicrafts.

Aside from a few Buddhist paintings, no Goryeo paintings remain extant today. In case of Buddhist painting such as *Soowolkwaneumdo* (Water-Moon Avalokitesvara of the Buddhist Painting) can be inferred that the painting is Goryeolized based on Song dynasty style of painting. Certainly Goryeo Buddhist paintings have delicacy, graceful aspects and shows excellent skills, though form of expression shows its development from an example of Song dynasty Buddhist painting Seohana.

Luckily, the presence of 19 mural paintings has ensured that many scenes from Goryeo mural paintings were in fact conveyed to the present era. However, as four-fifths of these mural paintings are located in North Korea, no precise analysis of these murals has been possible today. That being said, there is an active need to review the significance and contents of existing Goryeo mural paintings by comparing them with Chinese one.[5]

The practice of attaching an animal's head to a human body when rendering the statues of the twelve zodiac signs (十二支) first emerged in China. Although the statues of twelve zodiac signs with human bodies and animal heads first emerged during the Tang dynasty, they have been especially prevalent amongst the mural paintings and tomb steles produced during the Liao dynasty. Therefore, it is highly possible that these statues of twelve zodiac signs with human bodies and animal heads were introduced to Goryeo through Liao.

The Tomb of Wang Geon (*Hyeolleung*), not only possesses a painting of the Four Deities (*sasindo*), but it also features images of a pine tree (*song*), bamboo tree (*juk*), and plums (*mae*). However, the fact that only the contours of the bamboo tree were drawn lends itself to the conclusion that this piece cannot be regarded as a literati painting. A bamboo tree depicted using the same technique can also be found in the Tomb of Wang Chuzhi dating to the

Wudai Period, greatly preceded the time when *Hyeolleung* was erected, the latter cannot be said to have been the first mural painting in East Asia to include a depiction of bamboo tree. Furthermore its mural painting should be identified as Song Dynasty style of panting than Wudai Dynasty because its tomb appears to be the one possibly moved in year 1276, not the one created originally in year 943.

However, paintings which feature both plums and pine trees can be regarded as being a uniquely Goryeo-style creation with no equivalent in China.

A *saenghwal pungsokdo* (painting of everyday life, customs, and folklore) can be found in the Tomb of Pak Ik located in Milyang. While this particular painting has been compared with the mural paintings of the Liao dynasty, in actual fact it would appear to be more closely related to the *saenghwal pungsokdo* mural paintings of the Yuan dynasty. The relationship between these two sets of mural paintings can be ascertained by examining some of the painting techniques regarded as being characteristic of Yuan, including the depiction of small-scale figures using simple contours, the presence of comic expressions on the faces of these figures, and the depiction of bowl-shaped caps (*ballip*). Meanwhile, depictions of figures holding food containers on their heads or holding a large bowl, or of stablemen and horses gazing at each other, can be regarded as purely Goryeo in style and any equivalent to this has yet to be found in Chinese mural paintings. Only a limited number of mural paintings were produced during the Goryeo period, the majority of which are concen-

4 Regarding public painting exchanges during Goryeo period, please refer to An Hwijun, "Goryeo and early Joseon public panting exchanges (*Goryeo mit chogi Joseon daejung hoehwaui gyuseop*)," *The history of Korean painting (Hanguk hoewasa yeongu)* (Shigongsa, 2000), pp. 285–307; Park Eunsoon, "Aspect of Goryeo period painting oversea exchanges (*Goryeo shidae heowa ui daewei gyuseop yangsang*)," *Goryeo period art oversea trade (Goryeo misul ui daewei gyuseop)* (Yegyeong Publishing, 2003).

5 For more on this topic, please refer to Han Junghee, "Relationship between the mural paintings produced during the Goryeo and early Joseon periods and Chinese mural paintings (*Goryeo mit Joseon chogi gobun byeokhwawa jungguk byeokhwawa ui gwallyeonseong yeongu*)," *Journal of Art Historical Study (Misul sahak yeongu)*, Vol. 246 and 247 (Art History Association of Korea, September, 2005), pp. 169–199.

trated in the Gaeseong. The Dunma-ri Tomb in Geochang and the Tomb of Pak Ik in Milyang, both of which are located in what is now South Korea, can be regarded as perfect examples of such localized styles.

3. Joseon Period

The exchanges related with painting between Korea and China continued unabated despite the advent of different eras. The majority of the paintings produced for appreciation purposes which remain extant today were produced during the Joseon period. In this regard, exchanges of emissaries proved to be the key window through which cultural exchanges were carried out with China during the Joseon dynasty. More to the point, the dispatch of such diplomatic missions in which several hundreds of people participated created opportunities for the introduction of numerous Chinese calligraphic works and paintings as well as books, the majority of which were purchased on Liulichang Street in Beijing. One finds many instances in which Chinese antique merchants would directly call on the Joseon emissaries shortly after the latter's arrival in China in order to conduct what amounted to secret sales. In many cases, such art works were purchased via smuggling or private-level transactions. In other cases, the latest painting trends in China were introduced via the professional painters (*hwawon*) who accompanied the missions. In addition, the members of such missions routinely purchased Chinese paintings before returning to Joseon.

Many of the painting works which were brought to Joseon through such missions were in fact forgeries. In order to avoid such a situation, art connoisseurs were asked to accompany the missions and examine the works which were purchased. The import of painting albums published in China contributed not only to the introduction of painting works, but also of new painting styles. Examples of Chinese works which greatly influenced the painting sector during the late Joseon period include the *Gushi huapu* (顧氏畫譜, Mr. Gu's Painting Manual), *Sancai tuhui* (三才圖會, Collected Illustrations of the Three Realms), *Shihzhu zhaishu huapu* (十竹齋書畫譜, Calligraphy and Painting Album of the Ten

Bamboos Studio), *Bazhong huapu* (八種畫譜, Eight Kinds of Painting Models), *Jiezi yuanhua zhuan* (芥子園畫傳, Mustard Seed Garden Manual of Painting), and *Taiping shanshui tuhua* (太平山水圖畫, Illustrations of Taiping Prefecture).

Korean emissaries usually travelled to Beijing via a 3,100 km overland route that took them through Pyeongyang, Uiju, Shenyang, Shanhaiguan and Tongzhou before reaching the Chinese capital. It generally took 50-60 days to get to and from Beijing, and the mission stayed in the Chinese capital for anywhere between 40 to 60 days. All in all, some 699 diplomatic missions were dispatched to Qing over the 257-year period spanning from 1637 to 1894 (31st year of King Gojong).

A look at the relevant records reveals that while the professional painters (*hwawon*) who took part in the missions to China during the early and mid Joseon periods were responsible for the purchase of items such as pigments, they did not play an important role in official affairs. More to the point, while the Joseon painters who were dispatched to Japan as members of the *tongsinsa* (diplomatic missions to Japan) were warmly welcomed by Japan and contributed greatly to the cultural exchanges between the two countries, this atmosphere was not recreated in the case of the *sahaeng* (diplomatic missions to China). Nevertheless, as these professional painters were sensitive to new trends and changes in painting styles, it can be surmised that they, along with the main officials (*jeonggwan*), were involved in the missions to China, greatly contributed to the introduction of a new painting culture emanating from China to japan.

1) Early Joseon

The analysis of the painting-related exchanges with China during early Joseon (1392-1550) carried out herein is based on the exchanges of human resources and painting works that took place at this time.[6] Some of the most famous literati painters during early Joseon were the Gang brothers Huian (1417-1464)

6 For more on this matter, please refer to An Hwijun, "Goryeo and early Joseon public panting exchanges (*Goryeo mit chogi Joseon daejung hoehwaui gyuseop*)"; Han Junghee, "Painting-related

and Huimaeng (1424-1483). The works produced by these literati painters remain extant today. It is also known that Gang Huian visited Beijing in 1462 and Gang Huimaeng in 1463. It is believed that during their stays in China, they had the opportunity to see Ming dynasty paintings that were based on the Yuanti style and the Zhe School, whose influence is evident in their works.

Some of the earliest Chinese emissaries to visit Joseon include the painters Lu Yong in February 1401 and Zhu Mengxian and Jin Shi in November 1465. Lu Yong was a calligrapher and painter of Ming who was renowned for his writing and portraits. The *Taejong sillok* (太宗實錄, Annals of King Taejong) states that Lu Yong visited Joseon in 1401 as a member of the Ming diplomatic mission, and that during his stay he produced a painting called the *Gangpung josudo* (江楓釣叟圖). Jin Shi, who came to Joseon as a member of the Ming diplomatic delegation of 1465, drew a painting of a bamboo tree on a folding screen which he presented to Pak Wonhyeong as a gift.

The characteristics of the Chinese paintings introduced during early Joseon are clearly exposed in the *Hwagi* (畵記, Record of Paintings) detailing Prince Anpyeong's collections.[7] *Hwagi* includes many of the Six Dynasties era painter Gu Kaizhi's works, as well as those of other painters produced during the Yuan dynasty. However, the majority of this collection consists of paintings from the Song and Yuan dynasties, and includes 26 calligraphic works by Zhao Mengfu of the Yuan dynasty, 24 paintings by Wang Gongyan and Li Bi of the Yuan dynasty, and 17 paintings by Guo Xi of the Song dynasty. While the collection features the works of 20 painters from the Yuan dynasty, there are practically no paintings from the Ming dynasty. Meanwhile, the fact that the *Hwagi* also features 30 paintings by the Joseon painter An Gyeon highlights Prince Anpyeong's special affection for this particular artist.

The pieces listed in the *Hwagi* were collected by Prince Anpyeong over a 10-year period. As the pieces owned by the royal family could not be inherited by any one individual, it is believed that Prince Anpyeong purchased what was available in Joseon as well as Chinese paintings which had been brought over by members of the Chinese delegations who visited Joseon.[8] To this end, while the authenticity of the works of the Yuan dynasty purchased

during early Ming is not in question, the same cannot be said of the works from the Eastern Jin (東晉), Tang, and Song periods. Viewed from this standpoint, questions can also be posed about the authenticity of the 17 paintings attributed to Guo Xi.

Several Joseon paintings were also introduced to China during this period. In this regard, the most salient example which can be identified is the so-called *Geumgangsando* (Painting of Geumgang Mountain) theme. Joseon provided such *Geumgangsando* to the Chinese emissaries who visited in 1431, 1455 and 1469. This particular style of painting was also allegedly given to the Chinese emperor as a present. The spread of rumors regarding the quality of such works had the effect of increasing the demand for Joseon paintings amongst the members of Chinese diplomatic missions. While the provision of *Geumgangsando* to China as a gift was carried out during the Goryeo era, we can see that this tradition continued during early Joseon. One finds records which state that the Chinese painter Zheng Tong who visited Joseon in 1469 crafted a replica of the *Geumgangsando* at Hongguang Temple in Beijing. In addition, in some instances, works such as the *Pyeongyang hyeongseungdo* (平壤形勝圖, Topographic Painting of Pyeongyang) and *Hangang yuramdo* (漢江遊覽圖, Painting of the Han River Landscape) were produced at the request of Chinese emissaries who sought to purchase them for their own collections. Records also show that *Pungsocheop* (風俗帖, album of genre painting) were provided just about every time Chinese emissaries visited Joseon.

exchanges with China during the first half of Joseon (*Joseon jeonbangi hoehwaui daejung gypseop*)," *International Art Exchanges During the First Half of Joseon* (*Joseon jeonbanggi misului daeoe gyoseop*) (Yegyeong Publishing, 2006); Hong Sunpyo, "15, 16th century Joseon painter's recognition and acceptance stance for Chinese painting (*15, 16 seagi Joseon whadan ui Joonggukwha inshik gwa suyong taedo*)," *Misulsa nondan*, Vol. 26 (Shigongsa, 2008 first half).

7 Sin Sukju, *Bohanjaejip* (保閑齋集, Collected Works of Bohanjae), Vol. 14, Hwagi; An Hwijun, *The History of Korean Painting* (*Hanguk hoewasa yeongu*) (Sigongsa), pp. 299–301.

8 This collection was compiled from 1435, when Prince Anpyeong was 17 years old, to 1445, at which time the *Hwagi* was compiled. An Hwijun and Yi Byeonghan, *An Gyeon and Mongyu dowondo* (*Angyeongwa mongyu dowondo*) (Yegyeong Publishing, 1993), p. 47.

2) Mid Joseon

Some of the professional painters who entered the *Dohwawon* (Government Academy of Painting) in the mid Joseon era (1550-1700) include Yi Sinheum (1570-1631) and Yi Jeong during the reign of King Seonjo, and Yi Deukui and Yi Honggye during the reign of the Gwanghaegun. Yi Sinheum was dispatched to Qing as a military officer in 1604 (37th year of King Seonjo). Meanwhile, reference is made in the collection of Choe Rip's works to a visit which Yi Jeong made to Qing in 1602 as Jeong Saho's assistant. Desiring to visit Beijing along with the *Cheonchusa* (千秋使, delegation dispatched in 1618 in honor of the birthday of the imperial crown prince) or *Seongjeolsa* (聖節使, delegation to congratulate the Ming emperor on the occasion of his birthday) the following year, Yi Deukui gave the pigments which he had personally purchased from China (10th year of Gwanghaegun) to the powers that be. For his part, Yi Honggyu was complemented for his successful purchase of blue glaze (hoehoecheong) from China in 1619 (11th year of Gwanghaegun).

Conversely, many painters also travelled to Joseon as part of Chinese diplomatic missions. Here, Wan Shide, who came to Joseon in 1599 at the height of the Hideyoshi Invasions, can be regarded as the most salient example. A painting depicting Mt. Samgak and Mt. Nam from the southern end of the Han River (1600) that is alleged to have been produced by Wan Shide remains extant today. However, the general consensus is that this particular piece was actually produced by a Joseon painter.

Zhu Zhifan visited Joseon in order to inform the latter of the birth of the son of Emperor Shenzong, and new imperial crown prince of the Ming dynasty, in 1606. Zhu, who hailed from Nanjing, served as the Vice Minister of Rites. He was also known to be skilled at painting landscapes, flowers, and plants. The painting album called *Qiangu zhusheng tie* (千古最盛帖) presented by Zhu Zhifan to King Seonjo became an important implement through which the Wu School of Painting was introduced to Joseon. The fact that Zhu also penned the forward to the *Gushi huapu* (顧氏畫譜, Master Gu's Painting Manual) in 1603 has led some to believe that he may in fact have brought the *Gushi huapu* to Joseon with him.

Another individual of note in this regard is Meng Yongguang, who accompanied Prince Sohyeon from Shenyang back to Joseon in 1645. While Meng returned to Qing in 1648, he produced a large number of paintings during his stay in King Injo's court. Many paintings produced by Meng are currently housed in the National Museum of Korea. Although not a prestigious painter, Meng engaged in in-depth exchanges with Korean painters such as Yi Jong during his stay in Joseon, and also commissioned many paintings for the literati class.

Examples of Ming painters found in the records of Joseon include Shen Zhou, Wen Zhengming, Tang Yin, Qiu Ying, Dong Qichang, Zhu Zhifan, and Meng Yongguang. In this regard, one finds many references to Wen Zhengming. The importance of this particular artist skyrocketed after Third State Councilor (*Uuijeong*) Kim Myeongwon presented an album of calligraphic works compiled by Wen Zhengming to King Seonjo. Wen's growing popularity within Joseon had the effect of deepening the overall awareness of the Wu School of Painting. Meanwhile, Dong Qichang had established a very strong reputation for himself in Joseon during the early 17th century, a claim that is supported by the fact that his works subsequently became regarded as collectibles. Tang Yin and Qiu Ying's works proved to be easier to collect. As they were professional painters, it was easier to access their works than those of literati painters. To this end, many Joseon people owned works by Tang Yin or Qiu Ying during the mid and late Joseon periods.

The import of Chinese painting albums became an important mechanism through which new painting styles were introduced to Joseon. Although not originals, these painting albums nevertheless played an important role during this period in which actual works were hard to come by. Many painting albums were introduced in Joseon, the first being the *Gushi huapu* published in 1603. Meanwhile, the *Sancai tuhui* (三才图会, Collected Illustrations of the Three Realms) and *Hainei qiguan* (海内奇觀) were compiled in 1607 and 1609 respectively. These albums greatly influenced Joseon painters in their quest to produce landscape paintings. While the *Gushi huapu* was a showcase of the literati paintings of China produced after the late Yuan period, its formulation in simple contours rendered it unable to show the beauty of the various

brush and ink strokes. Meanwhile, the *Sancai tuhui* included not only landscapes and portraits, but also astronomical and geographic data. Crafted by professional landscape painters engaged in woodblock engravings, the *Hainei qiguan* includes more refined landscape paintings. In addition, the *Shihzhu zhaishu huapu* (十竹齋書畫譜, Calligraphy and Painting Album of the Ten Bamboos Studio) compiled in 1672 proved to be an invaluable source of information pertaining to the drawing of flowers and birds.

Meanwhile, the *Jiezi yuanhua zhuan* (芥子園畫傳, Mustard Seed Garden Manual of Painting), which was published in 1679, greatly influenced the field of painting in China as well as all of East Asia.

3) Late Joseon

Painting-related exchanges between Korea and China became much more widespread during the late Joseon period (1700-1850) as new Chinese painting trends were continuously introduced to Joseon. Many famous Korean painters visited Beijing during this period. In this regard, the list includes Roh Taehyeon, Heo Suk, Yi Pilseong, Yi Seonglin, Hong Subok, Kim Eunghwan, Yi Inmun, Yun Myeongju, and Choe Hang. Yi Pilseong achieved particular fame for his *Simyanggwan dohwacheop* (Album of Shenyang Landscape Paintings), one of the few albums of paintings directly related to such visits to Beijing.[9]

While anti-Qing sentiment ensured that exchanges with China were limited during the early stages of the period known as late Joseon, a rapid introduction of Qing civilization took place during the late 18th century, a denouement which was motivated in large part by the rise of the Bukhak (Northern Learning) School which not only accepted Qing, but promoted the need for Joseon to learn its advanced culture. Hong Daeyong of the Bukhak School went to Beijing in 1765, where he engaged in open exchanges with members of the Chinese literati class in Liulichang. Such exchanges with the Chinese literati were subsequently carried out by the likes of Pak Jega, Pak Jiwon, Yi Deokmu, and Yu Deukgong. These human networks began to produce great dividends during the generation of scholars led by the likes of Kim Jeonghui who visited Beijing in 1809. Meanwhile, it was also during this

period that epigraphy was introduced via encounters with prestigious scholars such as Wen Fanggang and Luan Yuan, and that the tenets of the Orthodox School of Painting were disseminated through notables such as Zhu Henian and Wu Chongliang.

The list of Chinese painters who visited Joseon during this period is rather limited. The only individuals who are known to have made the trip are Shu Min, who visited Joseon in 1709 as an assistant to the imperial messenger, and Jin Fugui, a painter during the reign of Emperor Qianlong who was listed in the painting album called the *Seoknong hwawon* (石農畫苑) compiled by Kim Gwangguk. While it is surmised that there were more Chinese painters who visited Joseon during this period, their identity remains unknown.

The introduction of a wider variety of refined Chinese painting styles to Joseon contributed greatly to enriching the field of Korean painting. The epitome of Korean painting was reached during the late Joseon period with the development of true-view landscape (*jingyeong sansuhwa*) and genre paintings. The appearance of new Chinese painting styles such as the Wu School of Painting, Anhui School of Painting, Songjiang School of Painting, and the Orthodox School of Painting greatly inspired Joseon painters.

One of the new phenomena which emerged in terms of painting works during the late Joseon and Ming and Qing dynasties was that of depicting the shapes of mountains and rocks using only contours rather than the tried and tested method known as *chunfa* or *chunbeop* (皴法, a Chinese painting technique used for depicting the folds and lines of rocks and mountains. This involved dipping the

9 For more on painting-related exchanges with China during late Joseon, please refer to Han Junghee, "The Chinese influence on painting during late Joseon(*Joseon hugi hoehwae michin junggukui yeonghyang*)," *Journal of Art Historical Study (Misul sahak yeongu)*, Vol. 206 (June, 1995), pp. 67–97; Choe Gyeongwon, "Painting-related exchanges with Qing during late Joseon and the acceptance of Qing painting styles (*Joseon hugi daecheong hoehwa gyoryuwa cheong hoehwa yangsikui suyong*)" (Master's Thesis, Hongik University, 1996); Han Junghee, "Painting-related exchanges with China during the reigns of King Yeongjo and Jeongjo (*yeongjeongjodae hoehwaui daejung gyoseop*)," *Gangjwa misulsa*, Vol. 8 (December, 1996), pp. 59–72; Pak Eunsun, "Painting-related exchanges with China during late Joseon (*Joseon hugi hoehwaui daejung gyoseop*)," *International Painting-related Exchanges during Late Joseon (Joseon hubangi misului daeoe gyoseop*) (presented during an academic conference held in November, 2006), pp. 3–36.

top of the hair of the brush into diluted ink, thereby ensuring that a minimal amount was trapped. Thereafter, the brush was leaned slightly to render the spaces within the contours). The discarding of the *chunfa* method began during the final period of the Yuan dynasty, and was often resorted to by painters such as Wen Zhengming during the Ming dynasty. The geometric expression of rocks and mountains using only contours was thus a new trend that emerged at the end of the Ming dynasty.

This painting style was evident in the paintings produced by the Huangshan School and Anhui School of Paintings. Here, Hong Ren (1610-1663) can be identified as the most well-known artist to favor this style of painting. A look at Hong Ren's work reveals that the subjects in his paintings generally consist of geometric shapes depicted using contours and a proclivity to discard the method known as *chunfa*. One of Hong Ren's favorite subjects was the craggy entity known as Mount Huangshan. However, he employed a new style to depict the rocks that is almost reminiscent of that employed in Cubist paintings in the West. This kind of painting style is on display in various works of the Huangshan School of Painting, and in particular in those of Dai Bengxiao, Mei Qing, Zha Shibiao, and Xue Zhuang.

One of the earliest Joseon painters to employ the techniques of the Huangshan School of Painting was Yi Insang. Yi had seen firsthand the *Fang nizan shanshui tu* (倣倪瓚山水圖, Landscape Painting in the Style of Ni Zan) by Ho Wenhuang, who had himself adopted the painting style of Hong Ren. Yi Insang's works are renowned for their neatness and loftiness, attributes which have their origin in the formative beauty created through the depiction of subjects using sharp, angular strokes. The rocks in works produced by Yi such as the *Suseokdo* (樹石圖, Painting of Trees and Rocks) and *Songha gwanpok do* (松下觀瀑圖, Painting of Landscape with Pine Tree and Waterfall) were depicted using only contours. This kind of depiction style is directly linked to the general approach to painting employed by the Huangshan School of Painting.

This trend is also evident in Gang Sehwang's *Baekseokdam* (白石潭) and *Taean seokbyeok* (泰安石壁) found in the *Songdo gihaengcheop* (松都紀行圖帖, Album of Paintings Depicting a Trip to Songdo). Moreover, this trend is also front and center in the *Goransa do* (皐蘭寺圖) produced by Yi Insang's friend Yi

Yunyeong. Both the *Goransa do* and *Taean seokbyeok* feature rocks as their main subjects, and are depicted in a manner without using chunbeop. This method had never before been seen in Korea.

This particular painting style is also on display in O Chan's *Suseokdo* and Jeong Suyeong's landscape paintings. Although he belonged to the group of artists which favored true-view landscape paintings, Jeong Suyeong appears to have been influenced by the painting techniques of Yi Insang and Gang Se-hwang. Jeong's use of contours to render the rocks which appear in the *Man-pokdong do* (萬瀑洞圖, Painting of Manpokdong) constituting an integral part of the *Haesancheop* (海山帖, Album of Sea and Mountain Landscape Paintings) stands as a clear example of this fact.

The depiction of voluminous and bulky mountains and rocks, and the rendering of the bottoms of these mountains and rocks in a straightforward manner can be regarded as other unique features of the paintings which appeared during late Joseon. The origins of this particular painting style can be traced back to Dong Qichang and the end of the Ming dynasty, and as such can be regarded as characteristics of the Songjiang School of Painting. The mountains and rocks in these paintings almost appear as if they are hovering above the bottom, a situation which creates an aura of instability and improbability. Conversely however, such works also create a sense of motion and fantasy.

The new painting style which began to emerge during the final period of Ming to early Qing is also reflected in the paintings produced during late Joseon. A prominent example in this regard is Choe Buk's *Joeodo* (釣魚圖). In keeping with this new painting style developed in China, Choe depicted the mountains and rocks in an acutely simplified manner. As this kind of painting had never before been seen in Joseon, the conclusion cannot be reached that this was in fact a natural progression of the traditional painting style of Joseon.

Another pertinent example which can be identified is Kim Husin's *San-sudo*. Kim's depiction of waterfalls between the mountains in a rounded manner that made them almost look like clouds and of the small rocks is reminiscent of Shen Shichong, the late Ming painter. This style is also evident in Yi

Insang's *Suha handamdo* (樹下閑談圖) produced during the 18th century. The depiction of the subjects in a rounded manner, a style which had never before been seen in Korea, leaves the beholders feeling as if they were in fact looking out at what could either be big rocks or low mountains.

Another new style influenced by China is that known in Korea as *bangjak* (倣作, literally imitation of other works). During the Ming era it became popular for a painter to include the phrase "倣○○筆意 (in the manner of ancient master ○○)" in paintings which were imitations of ancient painters works. While the origins of this particular method can be traced back to Shen Zhou and Wen Zheng Ming of the Wu School of Painting, it became very popular after Dong Qichang employed it during the late Ming period. Joseon artists such as Sim Sajeong, Gang Sehwang, and Jeong Suyeong were fond of this *bang-jak* method, which was also beloved by many painters who regarded it as a unique method of manufacturing paintings during the final period of Joseon. In many cases, these Korean painters imitated their Chinese counterparts. To this end, they were fond of the literati painters produced at the end of the Yuan dynasty. Later on, imitations of the works produced by Joseon painters from previous eras began to appear, although in small numbers. Many of the Chinese painting trends which were introduced during late Joseon have in fact been identified through these *bangjak* works.

The main works recreated as part of this *bangjak* trend in Korea were those of the Wu, Songjiang, and Orthodox Schools of Painting. The Wu School of Painting included the painting styles of individuals such as Shen Zhou, Wen Zheng Ming, Lu Zhi, and Chen Chun. Joseon painters were particularly fond of the painting styles of Shen Zhou and Wen Zheng Ming, whose influence on the works of the likes of Yun Duseo is evident. The Orthodox School of Painting, which was popular during the early Qing period, was however the most often referred to when producing *bangjak*. The works of the Orthodox School of Painting were perceived as the epitome of literati paintings in Joseon, and just about every painting from this school was at some point or another imitated. Imitations of the works of this Orthodox School of Painting were created from late Joseon to the final period of Joseon. To this end, the great majority of these works were introduced through the

Jiezi yuanhua zhuan (芥子園畫傳, Mustard Seed Garden Manual of Painting).

4) The final period of Joseon

While the final period of Joseon (1850-1910) essentially refers to the late 19th century, it is a period that is in reality difficult to classify. Given this fact, the analysis carried out herein deals with the characteristics of the 19th century as a whole. In many ways therefore, the characteristics of late Joseon and of the final period of Joseon can be said to have overlapped.[10]

The Chinese works possessed by Nam Gongcheol can be said to include many of the characteristics of the Chinese paintings introduced during the early 19th century. His seminal work, *Geumneungjip* (金陵集, Collection of Geumneung's Works) includes many Chinese paintings. In this regard, doubts have been raised about the authenticity of the works of Yan Li Ben, Wu Daozi, and Yin Zhongrong included in this collection. In terms of the works produced during the Song and Yuan dynasties, Nam included those of prestigious painters such as Li Cheng, Fan Kuan, Dong Yuan, Li Gonglin, Su Shi, Huizong, Ma Yuan, Liu Songnian, Qian Xian, Zhao Mengfu, Ni Zan, and Wang Yi. Here again, while there is no precise manner of ascertaining whether these works were originals, the fact that the majority of the paintings from the Song dynasty were in reality crafted during the Qing era lends itself to the conclusion that these particular works were not authentic works. It is however deemed that the works produced during the Ming era which were included in this collection were genuine works. Nam's collection includes

10 For more on the introduction of Chinese paintings during the 19th century, please refer to An Hwijun, "The painting world during the final period of Joseon and the move towards modern painting (*Joseon malgi hwadangwa geundae hoehwaroui ihaeng*)," *Exhibition of Korean Modern Paintings (Hanguk geundae misul myeongpum jeon)* (Gwangju National Museum, 1995), pp. 138–139; Lee Seongmi, "Seo Yugu's interest in Chinese paintings and painting theories as viewed through 〈Imwon gyeongjeji〉 (*Imwon gyeongjejie natanan seo yuguui jungguk hoehwa mit hwarone daehan gwansim*)," *Journal of Art Historical Study (Misul sahak yeongu)*, Vol. 193 (March, 1992), pp. 33–61; Pak Eunsun, "Painting-related exchanges with China during late Joseon (*Joseon hugi hoehwaui daejung gyoseop*)," *International Painting-related Exchanges during Late Joseon (Joseon hubangi misului daeoe gyoseop)* (Yegyeong Publishing, 2007), pp. 9–82.

works from prestigious Ming painters such as Shen Zhou, Wu Wei, Wen Zhengming, Tang Yin, Qiu Ying, and Dong Qichang.

Another individual who played a key role in the introduction of Chinese paintings during this period was Kim Jeonghui. Kim appears to have received paintings from the Chinese literati painters he met while in China, and to have been exposed to Chinese painting trends by his juniors who visited Beijing.[11] Kim is believed to have come across the works of the Orthodox School of Painting, and more specifically, those of the Loudong School of Painting popular amongst Chinese literati painters, during the 19th century. His exposure to such works is evident in his seminal work *Sehando* (歲寒圖). More to the point, the image framework of the *Sehando* was based on paintings by Shi Tao (1642-1718) or paintings said to have been those of Shi Tao, as well as those by Zhu Henian (1760-1834), all of which Kim either encountered firsthand in China or after they had been introduced in Joseon.[12]

Zhu Henian was a Chinese literati painter who became known in Joseon through his exchanges with Kim Jeonghui. It is surmised that many of Zhu's paintings were imported to Korea during the final period of Joseon. Zhu, who hailed from Taizhou in Jiangsu Province, and whose penname was Yeyun (野雲), was particularly gifted at painting landscapes, portraits, and pictures of flowers and stones and of bamboo trees. He was a disciple of Weng Fangkang (1733-1818). The Joseon literati so greatly respected and esteemed Weng's paintings that some even went as far as to bow before Weng's portrait. Zhu Henian's paintings which made their way to Joseon include portraits such as the *Ou Yangxiu xiang* (歐陽脩像), *Dongpo lijixiang* (東坡笠屐像), and *Weng Fangkang xiang* (翁方綱像) as well as the *Chusa jeonbyeol yeondo* (秋史餞別宴圖) which Zhu gave Kim during a farewell party for the latter held at Fayuan Temple. Zhu developed such strong respect for Kim Jeonghui during the latter's stay in Beijing that he also gave him his work *Maoxi he zhuzhu tuo erlao lixiangtu* (毛西河 朱竹坨二老立像圖) as a gift.

In addition to individual exchanges between the literati painters, there were also national-level exchanges of paintings and calligraphic works between the two countries. To this end, a look at the reign of King Heonjong (24th king of Joseon), which spanned from 1834 to 1849, provides important

insight on the items that were housed within the royal court during the early 19th century. The *Seunghwaru seomok* (承華樓書目), a work which detailed the pieces found in King Heonjong's collection, included the names of works crafted by Song and Yuan dynasty painters such as Emperor Huizong, Mi Fu, Li Gonglin, Su Shi, Zhao Mengfu, and Ni Zan; Ming artists such as Emperor Xuande, Li Zai, Lu Ji, Shen Zhou, Wen Zhengming, Tang Yin, and Qiu Ying; and Qing dynasty painters such as Wang Shimin, Wang Yuanqi, Wang Hui, Yun Shouping, Shi Tao, Gao Qipei, Luo Pin, Zheng Xie, and Zhu Henian. As only the titles of paintings and names of painters were included in the *Seunghwaru seomok*, very little information is available about the nature of such works. However, the conclusion can be reached that the royal collection featured a great number of works by famous painters.

The new artistic culture that was taking root in China began to be introduced to Joseon during the late 19th century. Many literati paintings from the Qing dynasty produced during the late 19th century were imported to Joseon by the likes of Yi Sangjeok and O Gyeongseok, both of whom took part in diplomatic missions to Beijing. While Yi Sangjeok, who was one of Kim Jeonghui's disciples, introduced numerous paintings related to Kim Jeonghui as well as those which he had himself encountered, O Gyeongseok used the connections established by Yi Sangjeok to open the door to the new painting culture that was forming in China. O is said to have made frequent visits to Beijing, and to have become a large-scale collector.

The final period of Joseon was characterized by the introduction of various painting styles such as those of the Orthodox, Yangzhou, and Shanghai Schools of Painting. The Orthodox School of Painting, which was heavily influenced by the Loudong School and its variants, proved to be most influ-

11 Fujitsuka Chikashi, *Introduction of Qing Culture in East Asia* (清朝文化東傳の研究) (Kokusho kankōkai, 1977), translated by Pak Huiyeong, *Another Aspect of Kim Jeonghee (Chusa Kim jeonghuiui tto dareun eolgul)* (Academy House, 1993); Kim Hyeongwon, "The incorporation and acceptance of the Chusa and Qing painting styles during the modern era (*Geundaegi chusa hwapungui gyeseunggwa cheong hoehwaui suyong*)," *Gansong Culture*, Vol. 64 (2003).

12 Shi Tao's paintings were housed in the Seoul Calligraphy Art Museum, Seoul Arts Center, *Pyoam, Gang Sehwang* (2003), Paintings 57 and 58.

ential in Joseon during this period.[13] The Yangzhou School of Painting was widely popular in Yangzhou during the 18th century. Its use of subjects such as flowers and plants, grass and insects, and the four noble plants (plums, irises, chrysanthemums, and bamboo trees) or *sagunja*, resulted in it having tremendous commercial appeal amongst the general population. The works produced by this school are characterized by their cheerful sketches and bright colors. This natural penchant for flower paintings, which were regarded as being symbolic of richness and prosperity, proved to be one of the key painting trends that emerged during the modern era.

For its part, the Shanghai School of Painting, whose popularity was centered on the Shanghai area during the late 19th century, can be characterized by its commercial and popular appeal. Some of the most famous painters associated with the Shanghai School of Painting include Zhang Xiong, Zhao Zhiqian, Wu Jungqing, Ren Xiong, and Ren Bonian. Having spent their formative years at a time when the Yangzhou School of Painting was at its peak, these painters tended to show a proclivity for the rendering of paintings of flowers and portraits, and to emphasize the decorative nature of such works by using strong colors and the distortion of shapes. Their simple and new painting techniques were used to manufacture painting albums which, because of advancements in technology, could be conveyed to Joseon during the same period. Joseon painters are believed to have referred to these painting albums to produce similar paintings.[14] In addition, the tenets of the Shanghai School of Painting were also conveyed to Joseon painters through Min Yeongik (1860-1914), who fled to Shanghai in order to avoid unfavorable changes in the political winds at home. Min Yeongik established a close relationship with Wu Junqing in Shanghai, and also engaged in exchange with Ren Bonian and Gao Yong.

Joseon painters such as Jo Huiryong, Jang Seungeop, Hong Seseop, and Heo Yu rapidly took to this new trend in Chinese painting. This trend was thereafter passed down to the likes of An Jungsik and Jo Seokjin, the fathers of modern Korean painting. The fact that the majority of the works produced by Jang Seungeop, An Jungsik, and Jo Seokjin include paintings of flowers, flowers and plants in vases, and daily necessities can be regarded as a clear

indication of the extent to which modern Chinese painting had an effect on Joseon.

As seen from the case of the set of folding screens called *Baeknapbyeong* currently housed in the Horim Museum, the painting-related exchanges between Korea and China during the late 19th century often resulted in Chinese painters' works being directly imported to Joseon.[15] The paintings in this set of folding screens include works by Zhu Henian, Wang Hui, Jiang Tingxi, Ruan Changseng, Ge Shidan (葛師旦), Zhang Depei (張德佩), and Yang Jixu (楊積煦). All of these works are characterized by the fact that the size of the paintings was greatly reduced from what it had been in the past. While the works by prestigious painters such as Zhu Henian, Wang Hui, and Jiang Tingxi can easily be identified, the task of identifying those made by other painters such as Ruan Changseng, Ge Shidan (葛師旦), Zhang Depei (張德佩), and Yang Jixu (楊積煦) who were unknown to Joseon is relatively more complex.[16] As such, the painting works which were introduced to Joseon during the late 19th century, and this regardless of the painters involved, were manufactured on a smaller scale so that they could be attached to folding screens. Therefore, the *Baeknapbyeong* housed in Horim Museum can be considered

13 Han Junghee, "The Orthodox School of Painting and painting-related exchanges in East Asia during the 18th–19th century (*18–19 segi jeongtongpa hwapungeul tonghae bon dongasiaui hoehwa gyoryu*)," *Journal of Art History (Misulsa yeongu)*, Vol. 22 (The Association of Art History, 2008), pp. 247–272.

14 Kim Hyeongwon, "The acceptance of the Shanghai School of Painting during the Qing dynasty and the changes wrought thereto (*Cheongdae haepa hwapungui suyonggwa byeoncheon*)," *Journal of Art Historical Study (Misul sahak yeongu)*, Vol. 217 and 218 (June, 1998), pp. 93–124; Choe Gyeonghyeon, "Exchanges between Shanghai and Korean painters during the late 19th and early 20th centuries (*19 segi huban 20 segi cho sanghae jiyeok hwadangwa hanguk hwadangwaui gyoryu yeongu*)" (Ph.D dissertation, Hongik University, 2006).

15 For more on the folding screen housed in the Horim Museum, please refer to Han Jeonghee, "The import of Chinese paintings during the final period of Joseon – with a special focus on the 〈*Baeknap yukgokbyeong*〉 housed in the Horim Museum (*Joseon malgi junggukhwaui yuip yangsang – horim bakmulgwan sojang* 〈*baeknap yukgokbyeong*〉 *hanssangeul jungsimeuro*)," *Visual Culture: Tradition and Interpretation (Sigak munhwaui jeontonggwa haeseok)* (Yegyeong Publishing, 2007).

16 While the name So Un found in the collection appears to have in fact referred to Ruan Yuan's son Ruan Changseng, Hwa Bo is believed to have been Yang Jixu (楊積煦). Meanwhile, Seokchon Sanin (石村山人) appears to have in fact been Ge Shidan (葛師旦), and Gukpo (菊圃) Zhang Depei. Finally, the true name of U Jeong (雨亭), to whom 11 references are made, remains unclear.

as a very salient example of the painting-related exchanges that took place between Korea and China during the late 19th century.

A closer look at the Chinese paintings listed in the *Baeknapbyeong* housed in the Honam Museum reveals that some can be classified as variants of the Orthodox School of Painting that inherited the style of the 18th century Loudong School. Some of these works exhibit a close relationship with the *yisaek hwapung* or neo-sensualist trend which emerged during the final period of Joseon. This *yisaek hwapung* was also influenced by Qing. As this new trend covered not only landscape paintings but also flower, and bird and animal paintings, as well as sketches, it can be regarded as having helped to create an atmosphere within Joseon painting circles of the need to gradually move away from a style that was focused solely on landscape paintings.

XIV

絵画と陶磁を通じてみた
近世の東アジアの美術と生活

이 글은 XII장의 「회화와 도자를 통해 본 근세 동아시아의 미술과 생활」의 일문 원고이다. 『比較藝術学: Aube』 4·5호(2009. 3)에 실린 것인데 미술과 생활에 관한 원고가 많지 않은 관계로 원문이 일문이었으나 그 번역본을 이 책에 함께 실었다. 번역을 해준 성결대학교의 이미림 교수에게 감사를 드린다.

1. はじめに

東アジアで美術が日常生活に活用され，寄与したのは新石器時代以来からである．特に土器製作において器の形態や表面を飾る文様を美的に処理し，器の実用性それ以上のことを追い求めて来た．したがって，陶磁は早くから美術が生活に反映された分野と言えるだろう．その次の段階には絵画や書道作品が室内の壁にかけられ部屋の中をを飾る役目をしたが庶民の家より宮廷や高官の家で主に活用されたと見られる．

近世にもこのような傾向は持続していて，特に絵や書道が屏風や掛け軸の形で室内を飾られていたことは美術が生活に活用されている代表的な事例と言える．この点は韓・中・日の三国で共通して見られる現象であり，日本の場合は壁面や障子に絵を描いて入れる障壁画のような新しい形態が登場し，大きい変化を見せたりした．陶磁も室内に配置されて雰囲気をよく生かし，中国と日本では絵画的な陶磁器である彩磁が発達したことも新しい変化と言える．そして茶道が発達して韓国と日本では特別な雰囲気の茶屋が建築されただけでなく茶道具もたくさん製作されるようになった．

近世の東アジアにおいて美術が生活とどんな関連を持っているかということについて絵画と陶磁の二つに分けて探ってみたい．まず絵画の場合には宮廷と士大夫の生活が対象となる．主に残されている建築と絵画の中で見られる資料を通じて当時の状況を探りたい．そして描かれた絵に陶磁の生活が反映されているものなどを通じて当時，陶磁が生活にどのように活用されていたのかも探ってみたい．その次に陶磁器に絵が描かれたものがあるが青華白磁と彩磁がその代表的な例である．それを通じて絵画が陶磁と結合して共に生活に適用された面もあるだろう．東アジアでは生活と美術という側面で茶道が重要な分野であるがこの点については他の方の発表がある予定で本人の専攻分野でもないのでこの論文では扱わいことにする．

2．生活の中の絵画

絵画が生活の中で活用された例は便宜上，宮廷と士大夫階層に分けて中国・韓国・日本の手順で考察してみたい．中国宮廷の場合は木で型を厚く組み立ててその中に絵を描いて入れた屏風がよく使われていることが目立つ．[1] 絵を入れる場合も，入れない場合もあるが，ここでは絵を描いて入れない屏風と竹を絵の主題にしたものが見られる（圖 XII-1）．また書も掛け軸にしたのでよく利用されているが，それは中国人が書道が好きだったからではないかと考えられる．絵の主題では道教的な主題が広く愛されていて神仙圖や西王母圖のようなものは中国的な特性を見せている．道教的な主題を選好することは韓国や日本では見当たらないもので中国的な特色であると言える．[2]

　一般の士大夫階層での絵画の愛用は仕女画や版画などで簡単に探すことができる．清代の仕女画を見ると宮女たちと思われる女人たちが座っている周辺に絵や書道などが掛け軸に作られてたくさんかけられている．このように絵を背景にした士女画が多かったということから中国人たちは絵や書道がよほど好きだったという事実を類推することができる．そして宮女たちが集まって絵を一緒に鑑賞している場面を見ると絵の感想が生活化していたこととみられる（圖 XII-2）．ある宮女が一束の掛け軸を抱いて室内に入って来ているが，これは中国の豊かな美術品の収蔵を物語っている．その周辺にはやはり陶磁器や青銅器も配置されていることをみることが出来る．

　19世紀の状況を推察する材料として上海で出刊された點石齋畵報に載せられた生活場面が役に立つ．西洋人に会っている場面でも背景に大きな屏風が後に位置づいて部屋の中の雰囲気を優雅にいかしている（圖 XII-3）．画面の左側と下側にある花ばなが挿されている陶磁器もやはり部屋の中の雰囲気をよく生かしている．それを通じてみても中国では絵画と陶磁が生活空間を飾る代表的な美術品だったということが分かる．また，他の画面にも屏風と陶磁，そして盆栽と水石らが部屋の中を飾られていて，面白くデザインされた木工芸品が中国的な雰囲気を生かしている．

　一方，韓国の場合は宮廷で御座のすぐ後に建てておいた日月五峰屏を通じて絵画が生活に適用された例を捜してみることができる．このようにお

五峰屏を置くことは韓国の独特の特性と思われる．お五峰屏は世界中を治める王の権威と能力を頌祝するためであるが，これは詩経に出る天保の詩から由来したと確認されている(圖 XII-4).[3] 王の能力がまるで日と月と山と木のようだということで全部九個を取り上げているので天保九如とも呼ばれたりする．この五峰屏はソウルにある宮廷の多くの所に配置されているが少しずつ違う姿をしている．それは屏風や掛け軸で作ったこともあって王の肖像の後に置く．

　また牡丹絵を屏風に作って使ったが，これは牡丹屏と言う．富裕栄華を象徴する牡丹が多くの花の中で採択されて宮廷にたくさん配置されたことは当たり前の事でもある．しかし絵画的な表現はリアルテよりは観念的で象徴化されている．また鶴がたくさん飛んでいく絵も壁画で描かれたが，長生を象徴する鶴が選好されたことも特徴である．

　一般の士大夫の家庭を見るとやはり部屋の内側に屏風が張られていたり左右に掛け軸がかかっているのが見られる(圖 XII-5a, XII-5b)．この屏風や掛け軸はその部屋の主人が誰なのかによって内容を異にしたが，主人が女性の場合はたいてい花鳥画を使って，男性の場合には四君子や山水画が採択された．特にお客さんのための舎廊房の場合は書道や山水，四君子絵たちとともに文房具が飾られていた．韓国も中国と同じく性理学の発達で文人の士大夫階層の趣向が多く反映された．したがって静かで品位ある山水や四君子，そして書道作品と木家具をたくさん選考した．

　屏風は室外でも使われていたが，その場合には空間を分ける役目をしたと見える．尹斗緒や尹德熙の絵でも屏風が使われたがこぢんまりした雰囲気をよくいかしている．また王室で主催する大きな行事や高官たちが集まる行事，そして結婚式のような行事の時にも屏風が大きな役目を果たしたし，いくつかの屏風を並べて使っている(圖 XII-6)．この時には山水画が描かれた

1　より詳しいことは R. H. van Gulik, *Chinese Pictorial Art as Viewed by the Connoisseur* (New York: Hacker Art Books, 1981), pp. 33–37.

2　Stephen Little, *Taoism and the Arts of China* (The Art Institute of Chicago, 2000).

3　趙鏞珍,『東洋畵を読む法』(集文堂, 1989), pp. 150–153とYi Song-mi, "The Screen of the Five Peaks of the ChosonDynasty,"『朝鮮王室の美術文化』(大願社, 2005), pp. 465–519.

屏風がよく使われたことを提示された画面を通して確認することができる.[4]

　次に日本の場合を見たい. 日本は近世に入ってから以前より美術を生活でたくさん活用しているが, それは宮廷でもよく確認されている. 京都にある御所や二條城の内部を見ると引き戸門や壁面に絵のないところがほとんどないと言える(圖 XII-7). 日本的な雰囲気を見せる主題の絵がたくさん表現されているし, 図案的な文様も試みられている. 山や海そして波などのような主題で派手な彩色の狩野派の画風がたくさん見られ, 権威を現わしている. 二條城は狩野派の画家たちの野心的な作品であふれているし, それを通じて統治者の権威と趣向を察することができる.

　主題では大きい松とワシ, そして虎がよく見られて統治者のための教訓的な内容の中国の主題が描かれたりした. 紅葉が絡まった大きい枯木や梅の木も好んで描かれたが, それは宮廷の絵たちが狩野派の画家たちにほとんど独占されてできた自然な現象だと言える. 背景を金色で仕上げるのも狩野派の特徴であるが, それは権威を象徴する統治者の家所に相応しかったからである.

　高官や一般の人たちの絵でよく発見される美術もやはり屏風である. 話を交わしているこの絵でも後に狩野派の画風を見せる水墨山水が描かれていて部屋の雰囲気を優雅にさせてくれている. この屏風は絵が下までずっと下っていて韓国では消えた朝鮮前期の方式をまだ見せている. 浮世絵の美人圖を見ると背景に屏風が描かれた場合が多く, 屏風が生活化されていたことを知らせてくれる.

　日本で絵画が生活によく活用される例としては床の間を挙げることができる(圖 XII-8). この空間は特別に作られた小さい四角形の空間で書道や絵がかかっていてお茶を飲みながら絵や書道を鑑賞することができるように作ったものである. したがって, この床の間は東アジアでは一番美術が生活と直接に繋がれる現場だったと言えるだろう. またこの空間の下には生け花が置かれて, 横にはお茶を飲むことができる火鉢や茶道具が置かれていたため一番芸術的な生活空間になるわけである.[5] この床の間にはあの有名な牧渓や玉澗の絵や禅画などが位置づいていて最高の禅的な雰囲気を催している.

このような点から見ると中国や韓国そして日本が皆絵画を日常生活でたくさん活用しているがそれぞれ独特の方法を見せていると言えるだろう. すなわち中国は書道と山水画を壁にかけて木でできた屏風をたくさん使って, 道教関連主題の絵を好む傾向がある. 韓国では中国と同じく屏風と掛け軸を活用して書道と文人画を親しんだが, これは性理学の盛行と関連があると判断される. 宮廷で日月五峰屏と牡丹屏をよく使って鶴のような長生の主題を好むのが特色である. 日本は障壁画が主流をなす特徴があり, 茶室のように美術と生活が一緒になる空間を作ったことは高く評価されなければならないと思う.

3. 生活の中の陶磁器

陶磁器は生活の中で繁要に活用されていて, それが東アジアの近世期の絵でも少なからずに確認されている. 陶磁器は食事をする場面とお酒を飲む場面そしてお茶を飲む場面によく登場して韓・中・日, 三国の皆これに関する絵がたくさん伝わっている. まず中国の場合を見ると大きくいくつかの種類で分けてみることができる. 第一は, お茶を飲む場面を描いたもので, 第二は, 陶磁器を生産して販売する絵, 第三は, 陶磁器が室内を飾るために配置されている絵である. お酒を飲んで食事する場面は中国ではあまりみられないがそれは風俗画がたくさん伝えられていないことと連関があると思われる.

　まず, お茶を楽しむ絵は非常に多くて古い, それは品茶圖と呼ばれる. お茶を楽しむというのは文人文化の一つで, 明代の呉派の画家たちが絵で楽しんで描いた.[6] 文徴明の品茶圖が代表的でその他にも多くの画家たちがこの主題を親しんで描いている. 中国の品茶圖は山奥にあるうら寂しい書斎

4　記録画については朴廷蕙, 『朝鮮時代 宮中記録畫 研究』(一志社, 2000); 高麗大 博物館 編, 『朝鮮時代記録画の世界』(高麗大 博物館 編, 2001); 李成美, 「朝鮮後期 進爵・進饌儀軌を通してみた宮中の美術文化」, 『朝鮮後期) 宮中宴享文化』(民俗院, 2005), pp. 115~197.

5　京都國立博物館編, 『日本人と茶』(京都國立博物館, 2002); 出光美術館編, 『館藏茶の湯の美』(出光美術館, 1997).

6　明代の 品茶圖の例は『中國美術全集』繪畫編 明代繪畫 中と 下(文物出版社, 1989).

で一人であるいは二人でお茶を楽しむ場面が格調高く描かれることが特徴である．品茶圖は清代にも持続的に描かれて室内にある王原祁がお茶を飲む姿では気品が感じられたりする．

中国では陶磁器が玩賞の対象としてもよく描かれたし，清代の仕女画の背景や清供圖の構成要素とも見られる．早くから中国は陶磁の王国で，陶磁器を部屋の中においてみて楽しむということは古い文化と言える．壁面の絵といっしょに左右に陶磁器が見えるがそれは明·清代に発達した彩磁で，華麗な彩色がうまく入っている陶磁器である．

絵のみならず版画でもお茶を親しむ姿や陶磁器を生活で使う姿が発見されるが，例えば 『紅樓夢』の小説挿図ではお茶を楽しむ姿が見える．前述した事のある 『點石齋畫報』にも陶磁器が室内を飾った例が少なくない．このように陶磁器は絵画と共に家の雰囲気をいかす代表的な美術であった．

もう一つは陶磁器の生産と販売に関する絵がたくさん見かけるということである．この点は中国の特徴ではないかと思うが陶磁器が，窯で焼かれて出る場面と市場で取り引きされている場面などが絵で伝えられている（圖XII-9）．こんな絵はたいてい皇室で画院の画家が描いたもので，陶磁が国家的な事業に産業化されていた中国で当時，高附加価値を実現した代表的な産業の核心だったため政府が広告用で製作したのではないか思う．[7]

一方，韓国の場合も中国と類似する品茶圖がたくさん製作されていた．沈師正，金弘道，李邦運のような画家たちによって，文人たちが野外で集まり，お茶を飲んで談笑していて横には侍童らが熱心にお茶を点ている姿が描かれている（圖 XII-10）．[8] これは韓国も中国のように性理学に支配される社会だったためである．お茶飲むのは，文人文化の一環であり，文人たちの日常になっていたことを見せてくれる例であると言えるだろう．朝鮮の文人たちは特有の笠と白い服を着てお茶を飲んでいるが，それは詩会を開いている場面と考えられる．

韓国では中国と違って陶磁器を生産して販売する場面を描いた場合はほとんど見られない．それは韓国の陶磁産業が中国に比べ発達しておらず，海外に輸出されなかったから国家的な事業として積極的に奨励されなかっ

たからであるだろう．しかし日常の中で陶磁器をたくさん使っている絵が見られる．金弘道の自画像や布衣風流図には室内に陳列された陶磁器が格調ある雰囲気を催している．申潤福の絵画では居酒屋で陶磁器がさかずきに利用されていることを見せてくれている．金弘道や申潤福など画員たちによって描かれた多くの行事の場面には中央に調えられてある食卓の上には多くの陶磁器が配置されているのが見られる．

　　静物画をあまり描かなかった時期である18世紀初に描かれた尹斗緒の静物画は当時としては風変わりな絵である．彼の静物画には珍しく作られた器と果物たちが水墨で描写されているが，器は中国で輸入されたと推定されて石榴と梅が妙に調和を成している．[9] このように陶磁器は韓国でも日常生活の中で色々な形で表現されていて生活と密着された美術だったことが分かる．

　　日本の場合をよく見ると概ね韓国の場合と類似していると言えるだろう．お茶を楽しむ人々の姿と食事を楽しむ姿や陶磁器がたくさん描写されている．一般の人たちがお茶を親しむ姿は絵巻物や一般の絵の中でよく発見されるが表現が非常にリアルである．囲んですわっている人々は一人一人が異なる顔付きをしており，衣服も皆個性を与えている(圖 XII-11)．表情や姿が非常にリアルなところが中国や韓国の黙っている大人びている文人たちの姿とは全く違う．[10] 鈴木春信の版画には女性がお茶を男性に勧めているし，頼山陽の絵の中にはお茶を点てる炉が単独で描かれていることもある．

　　一般の人たちが食事やお酒を飲む場面でも陶磁器たちがたくさん表現されているし，江戸時代の絵には庶民がお話をしながらうるさく騒ぐ場面がよく描写されている．こんな事実的な雰囲気は中国や韓国よりずっと上手に描写されているし，リアリティーがあふれる．話す人，聞いている人，考え込んだ人，別の所を見る人，手を振る人など多様に表現されている(圖 XII-12)．[11]

7　より詳しいことは 故宮博物院 編，『清代宮廷繪畫』(文物出版社，1992) 参照．

8　宋熹暻，「朝鮮絵画に現れた 侍童像の 類型과 表象:煎茶像を中心として」，『美術史學報』28集(美術史研究会，2007. 6)，pp. 5-32．

9　方炳善，「朝鮮後期陶磁器の対外交渉」，『朝鮮後半期美術の対外交渉』(芸耕出版者，2007)，p. 264．著者は，この陶磁器は17世紀中国で作られたものとみている．

10　『日本人と茶』(京都國立博物館，2002)，圖71と圖74．

一方，画家たちを描いた絵でも陶磁器がたくさん見られている．伏せて絵を描く三人の周辺には多くの種類の絵道具たちが散らばっており，器もたくさん見える．横を見ると左側には 床の間があり，その中には絵がかかっていて左側壁にも絵がある（圖 XII-13）．庭には一本の松が日本的な雰囲気で立っている．このすべての画面が日本の装飾的で簡潔した雰囲気と美術が生活化された例をよく見せてくれる．

陶磁器を主題にした絵を中国と韓国そして日本の順で考察してみたが，これらを総合的に整理して見ると三国皆お茶を楽しむ絵画が多く，その次は食事をする場面，お酒を飲む場面などであるが，この時，例外なく陶磁器がたくさん登場している．中国ではお茶の生産と販売に関する内容が政府の広告用に製作されており，韓国では笠をかぶった朝鮮の文人たちが松の木の下の詩会で談笑する場面が描かれたことが独特である．日本では人物のリアルな表現が著しく，文人の趣向と関係なく，お茶を親しむ一般人の姿がよく表現された．

4．絵画化さてた陶磁器の活用

陶磁器は生活と一番密接に繋がった芸術であるというのは前述したのである．ところで近世に至ると東アジアの陶磁器に本格的に絵を入れる新しい時代が開かれるが，それは青華白磁の登場から始まったと言える．青華白瓷は元代に始まったもので白い白磁の背景にコバルトの顔料を使って絵を描くものである．それは陶磁の絵画化とも言えるだろうが，すなわち，陶磁と絵画の結合を見せてくれる．したがって青華白瓷は生活で陶磁器と絵画が一緒に適用されたと言える．この青華白瓷は非常に人気を得，中国では元，明，清，三つの王朝にかけて盛んであった．韓国では朝鮮時代に，日本では江戸時代に大きく流行した．[12] ところで中国明，清代において白磁の表面に彩色を多様に駆使する彩磁が多く製作されたが，それはいわゆる五彩磁器と呼ばれるものと清代の単色調陶磁や粉彩陶磁らがそれに該当する．このような彩磁は輸出陶磁の主従を成したもので中国と日本で作られていた

が韓国ではあまり作られなかった．このような青華白瓷と彩磁の表面飾りで
も韓・中・日三国はそれぞれ別の方式で製作されており，差異を見せている．

　　中国の場合は表面に描かれる絵（文様）が一般絵画とほぼ同じくらいの
緻密で精巧に処理されている．水墨画を描くことと同じ主旨で青華顔料を
使って描いたので各時代の水墨画とほとんど類似の水準を見せてくれる．す
なわち元代の絵画，例えば文人山水画が多く，四君子と　龍文様が好んで
描かれた．明・清代には青華瓷器よりもっと華やかな彩色磁器が発達して彩
色で山水画と花鳥画が描かれた．山水には皴法が使われて書道と印章も施
し，実際山水画を見ているように錯覚をさせており，花鳥画も緻密に描かれ
明代の呂紀の絵画を見ているようであった．

　　絵の主題としては山水画と花鳥画が多く，山水画は彩色山水画が多数
製作され，画風の上では清代の正統派の画風が大勢を成している．青華顔
料と彩色を適切に使って華麗な雰囲気をいかしている．花鳥画では粉彩と言
って明暗をいかす最上の技法を使っており，これを通して中国磁器はリアリ
ティーを極大化した．[13] 中国陶磁器は相対的に雰囲気と余裕を失うようにな
っていき，自然さを喪失するようになった．しかし，その代りに彩色の華麗さ
と技術的完璧さは最高のものを見せていてこの点は高く評価を受けなけれ
ばならないだろう．

　　人物画では宮廷の仕女が一番多く描かれており，高士らや神仙らのよう
に道家的な趣向を見せる主題が広く選らばれていた（圖 XII-14a, XII-14b）.
文学的な主題も好んで扱われいたが，主人公である蘇東坡か絶壁の下を船
で遊覧する赤壁賦の場面が好まれた．[14] このように陶磁器に人物を描き入れ
ることは中国陶磁器の一つの特色を成すようになった．この外，中国陶磁器
にたくさん登場する主題では龍文様をあげることができる．皇帝を象徴する
龍は皇室の注文で製作されたものなので青華白瓷に表現された竜は赤い色

11 『江戸東京博物館 總合案内』（江戸東京歴史財團, 1993), p. 37, p. 80.

12 Suzanne G. Valenstein, *A Handbook of Chinese Ceramics* (The Metropolitan Museum of Art, 1989),
　　pp. 123-150.

13 *Ibid*., pp. 211-273.

14 『文學名著與美術特展』(臺北: 國立故宮博院, 2001), pp. 59-64.

で描き，青色の波と強い色合いの調和を見せてくれる．龍はたいてい簡潔に表現されており，躍動的な動感を見せている．すなわち中国の陶磁器の文様は大概一般の絵画の傾向に従っており，当時，流行した画風などがほとんどそのまま採択されていた．これにより絵画のようなリアルな陶磁器絵画が中国陶磁器の大きい特徴で，この点から中国陶磁器は壁にかかった絵画と共に同じ方式で生活に近付いたと言える．

　次に韓国の陶磁器の表面の飾りについて考えてみたい．韓国の陶磁器はもっぱら朝鮮時代に製作された青華白瓷のみ絵画的表現が確認される．彩磁が製作されなかったため，朝鮮時代において色彩豊かな陶磁器をみることはできない．色彩を避ける朝鮮の性理学的雰囲気が彩磁の発達を抑制したか，あるいは彩磁製作の技術を習得することができなくて彩磁の製作を試みられなかったかも知れない．ともかく朝鮮陶磁器の絵画的表現はもっぱら青華白瓷を通してのみ把握されている実情である．

　韓国の青華白瓷には山水表現と四君子の表現が多いが，これは性理学的趣向が反映されているためてあると考えられる(圖 XII-15a, XII-15b)．しかし，山水と四君子の表現は中国のように緻密に描かれておらず，簡略で素朴に描かれている場合が多い．四君子も同じく緻密に描くことはなく，蘭一本，または竹一筋のみ雅やかに描かれ，物寂しさを与える場合が大部分である．青華顔料も濃く使われたのが少なく，たいてい薄く彩色したものが一般的である．山水の場合も水がたくさん表現されていて余白を広く生かしており，山の場合も濃い彩色で緻密に模写された場合は見かけにくい．このような点は確実に中国と違う点であり，韓国的な特徴といえるだろう．朝鮮の陶工は緻密よりは余裕のあることを追い求めたといえるし，画面を強くするとか，かさかさに満たさないように勤めたといえるだろう．

　このようなところから韓国の陶磁器には民画風の画面が多い．民画で親しんで扱われる吉祥紋や鵲，虎，鯉とコウモリそして，瀟湘八景のような景色が陶磁器にもたくさん描かれており，民画と類似した趣向を見せてくれる(圖 XII-16).[15] 中国が一般絵画の雰囲気を背景にしたというなら，韓国は陶磁器絵画の基本画風を民画風で設定したとも言えるだろう．したがって少し抽象的で表現的な筆のタッチが見られ，庶民的な雰囲気を見せるのが特

徴であると言える．朝鮮初期に青華白瓷が初めて登場した時，文人である
士大夫階層の趣向が多く反映されていたが，18-19世紀に入り，大衆化が進
んでいたため庶民たちの趣向が多く反映され絵の主題も民画風に移ったの
ではないかと思われる．こんな点から朝鮮の青華白瓷も時期的に，又は階
層別に分けて見る必要性があると考えられる．

　　日本の場合を見るとまた別の差が見られる．三国の中で磁器の生産が
遅れてきた日本は文禄慶長の役以後に朝鮮の陶工によって青華白瓷の生産
が始まった．したがって初期の青華白瓷は韓国的な特徴を見せているがす
ぐ日本化し独自的な面を見せはじめた．引き継き彩磁の製作に成功し，日
本特有の伊万里窯や鍋島のような日本式の彩磁が製作された．これらの彩
磁を見ると日本人は純粋な文様が好みであったと思われる．円型や龜甲，そ
して波文様など多様な文様を試み，また文様の中には色豊かな彩色が施さ
れている．装飾的に見えるこのような文様は日本の古代古墳以来，日本の美
術によく現われる多くの形態の文様が結集したもので長年の伝統に根を置
いたことと把握される．

　　日本陶磁器の製作には琳派の画家がたくさん介入したためか琳派風の
表現を接することが多い(圖 XII-17)．葦や紅葉，桜，そして八橋などは琳派
画家たちが親しんで使った要素であり，日本美術で容易に接することができ
る特徴である．[16] 同時に絵巻の雲の表現に見られる曲線的な余白処理もま
た伝統日本絵画で採択したのである．陶磁器にも富士山が時たま登場して
いるがこれもまた絵画における富士山の表現が反映されたのである．陶磁
器の狭い画面のため一本の松や一本の桜などが愛用されており，大部分は
装飾的な傾向を見せている．

　　日本の陶磁器で見えるこのような要素らは一般の絵画のみならず着物
の文様，そして蒔絵の文様などにも現われている日本的な傾向と一致してい
る．[17] 青い波文様に赤い紅葉の結合したものは日本人がもっとも好む文様で

15 陶磁器に表現さてた絵画的な模様の内容については姜敬淑，「朝鮮初期 白磁文様と 朝鮮初 中期 絵画との関係」，
　　『梨大史學研究』13・14合集(梨花史學研究所, 1983), pp. 63-81; 田勝昌，「朝鮮後期 白磁装飾의 民畵要所 考
　　察」，『美術史研究』第16号(美術社研究会, 2002), pp. 255-278 参照．
16 『琳派』(出光美術館, 1993); 『大皿の時代展』(出光美術館, 1998)など参照．

あり，その強烈さは視覚的に非常に刺激的である（圖 XII-18）．このように強い色の対比と単純化されたイメージの結合は日本的な雰囲気を高調させている．

　このような面は中国や韓国にはないもので絵巻の伝統と狩野派そして琳派によって追求されて来た日本的な伝統であると考えられる．このような伝統と感覚は近代はもちろん現在にも持続しており，普遍的な日本的なデザイン要素と言える．したがって日本の陶磁器も絵画とともに生活に積極的に収容されたと言える．

5. 結論

近世期，東アジアで美術というものが生活とどのように関連しているか，この点を絵画と陶磁を中心に考察してみた．このため，主に絵画の中で見られる資料を中心として絵画が生活でどのように活用されているのか，陶磁器がどのように活用されているかについて考察してみた．同時に陶磁器に描かれた絵を通して絵画と陶磁が共に生活に適用されていることについても検討してみた．中国と韓国，日本がどのような面で類似し，またどのような面が差異点であるかなど探ってみてきた．ここで簡単に整理して見たいと思う．

　まず中国は絵画と陶磁器を生活に積極に活用しているが，絵画では屏風と掛け軸がたくさん使われており，道教的な主題を愛用した．性理学の発達によってお茶を飲む文人趣向の文化が形成されているが多くの品茶圖の存在がこれを語っている．陶磁器も積極活用されているが陶磁器に描かれる文様は絵画画面とほぼ同じ水準であった．非常に緻密で完璧な構成を追い求めたが絵画とほぼ同じ水準の技法と主題が活用された．彩磁の発達で明，清代には非常に華麗な陶磁器が出現し，彩色画を見るような効果を見せている．

　一方，韓国は中国と類似した屏風と掛け軸を使って室内を飾ったが，宮廷で日月五烽屏と牡丹屏を使ったことは独自的なものであった．陶磁器も生活で親しんで使われたことが絵を通して確認することができた．笠をかぶった文人たちが集まり，お茶を飲む品茶圖も韓国でたくさん製作された．陶磁器に絵模様を描き入れることはほとんど青華白瓷のみである．近世期に入っ

て民画風の表現が多くなっているが，青華白瓷の大衆化にその要因があったと思われる．したがって民画に見える技法と主題がたくさん見える．

　日本は障壁画が出現し，美術が非常に頻繁に生活に使われていたことが分かった．また畳部屋に設けられている床の間を通して日本人は生活に美術を効果的ながら積極的に活用したことを確認した．陶磁器は純粋文様や伝統的に好まれてきた素材をたくさん利用しているが，これは陶磁器製作に琳派（画家）が深く関与したことで一層進捗させたと言える．陶磁器には紅葉と葦，桜のような題材のみならず富士山，八橋などが見え，やはり伝統美術に見える日本的な題材が親しんで扱われていることがわかる．

　以上，韓・中・日・三国は全般的には類似しているといえるが，具体的に見ると相当な差を見せていることが分かった．言い換えれば三国は同じく掛け軸や屏風を活用している．また，陶磁器を愛用しており，陶磁器に絵画的な特徴をそのままいかして飾っていることは共通的であるが，三国の絵画の主題や画風が異なるのと同じく，陶磁器の文様にも違う点が見られる．

17 『和の意匠』（大阪市立美術館, 1998）には日本美術の特徴を見せる色々な要素が様々なジャンルの作品と一緒に紹介されている．

도판목록

도 VI-18　　작자미상, 〈瀟湘八景圖〉, 조선 초기, 紙本水墨, 大願寺

도 VI-19　　咸允德, 〈騎驢圖〉, 조선 중기, 絹本淡彩, 15.5×19.4cm, 국립중앙박물관

도 VI-20　　張路, 〈騎驢圖〉, 明代, 紙本彩色, 29.8×52cm, 北京 故宮博物院

도 VI-21　　李楨, 〈山水畵帖〉 중 두 엽, 17세기, 紙本水墨, 국립중앙박물관

도 VI-22　　張路, 〈山水人物畵帖〉 중 한 엽, 明代, 紙本淡彩, 33×59.5cm, 개인소장

도 VI-23　　李正根, 〈米法山水圖〉, 紙本水墨, 23.4×119.4cm, 국립중앙박물관

도 VI-24　　李英胤, 〈倣黃公望山水圖〉, 17세기, 紙本水墨, 97×28.8cm, 국립중앙박물관

도 VI-25　　尹斗緖, 〈秋景山水圖〉, 윤씨가보화책, 조선 후기, 紙本彩色, 24.2×22cm, 해남 종가

도 VI-26　　文徵明, 〈雨餘春樹圖〉, 明代, 紙本彩色, 94.3×33.3cm, 北京 故宮博物院

도 VII-1　　弘仁, 〈始信峰과 擾龍松〉, 『黃山志』 중, 1667년, 판화, 安徽市圖書館

도 VII-2　　金允謙, 〈長安寺〉, 1768년, 紙本淡彩, 27.7×38.8cm, 국립중앙박물관

도 VII-3　　司馬江漢, 〈富士三保松原圖〉, 개인소장

도 VII-4　　鄭遂榮, 〈漢臨江名勝圖〉 중 神勒寺 부분, 18세기, 紙本淡彩, 24.8×1575.6cm, 국립
　　　　　　중앙박물관

도 VII-5　　池大雅, 〈三岳紀行圖屛風〉 부분, 京都國立博物館

도 VII-6　　弘仁, 〈秋臨板屋圖〉, 紙本水墨, 122.2×62.8cm, 호놀룰루미술관

도 VII-7　　蕭雲從, 〈倣荊浩山水圖〉, 《山水冊》 중 한 엽

도 VII-8　　蕭雲從, 《山水冊》 중 한 엽, 1654년, 上海博物館

도 VII-9　　石濤, 《山水冊》 중 한 엽

도 VII-10　　李胤永, 〈皐蘭寺圖〉, 1748년, 29.5×43.5cm, 개인소장

도 VII-11　　鄭遂榮, 〈漢臨江名勝圖〉 중 神勒寺 부분, 18세기, 紙本淡彩, 24.8×1575.6cm, 국립
　　　　　　중앙박물관

도 VII-12　　鄭敾, 〈萬瀑洞〉, 絹本彩色, 33×22cm, 서울대학교박물관

도 VII-13　　池大雅, 〈富士山圖〉, 紙本水墨, 55×113cm

도 VII-14　　河村岷雪, 〈百富士之景〉, 1771년, 개인소장

도 VII-15　　狩野探幽, 東海邊의 習作, 스케치 手卷 중 부분, 紙本水墨淡彩, 21.6×451.8cm

도 VII-16　　司馬江漢, 〈富士遠望圖〉, 靜岡縣立美術館

도 VII-17　　葛飾北齊, 『富嶽三十六景』, 1825년경, 錦繪, 27.3×34.6cm

도 VIII-1　　姜世晃, 〈倣十竹齋花鳥圖〉, 《豹翁先生書畵帖》, 1788년(76세), 紙本淡彩·紙本墨
　　　　　　書, 28.5×18cm, 일민미술관

도 VIII-2　　〈花鳥圖〉, 『十竹齋畵譜』

도 VIII-3　　姜世晃, 〈倣十竹齋菊花圖〉, 《豹翁先生書畵帖》, 1788년(76세), 紙本淡彩·紙本墨
　　　　　　書, 28.5×18cm, 일민미술관

도 VIII-4　　〈吳彬의 訪菊圖〉, 『十竹齋畵譜』

참고문헌

사료

『光海君日記』
『端宗實錄』
『宣祖實錄』
『成宗實錄』
『世祖實錄』
『世宗實錄』
『睿宗實錄』
『仁宗實錄』
『中宗實錄』
『太宗實錄』
『顯宗改修實錄』

金麟厚,『河西集』
金昌協,『農巖集』
徐居正,『四佳集』
成俔,『慵齋叢話』
_____,『虛白堂集』
申叔舟,『保閑齋集』
申緯,『警修堂全藁』
沈義,『大觀齋集』
魚有鳳,『杞園集』
丁壽岡,『月軒集』
崔岦,『簡易堂集』

張彦遠,『歷代名畫記』
田能村竹田,『屠赤瑣瑣錄』

국문 논저

葛榮晋, 김언종 역,「明代實學簡論」,『大東文化研究』23집, 성균관대학교 대동문화연구원,

1989.

강경숙, 「朝鮮初期 白磁의 文樣과 조선 초·중기 회화와의 관계」, 『梨大史學硏究』 13·14, 이화
　　사학연구소, 1983.

강관식, 「觀我齋 趙榮祏 畵學考」 上·下, 『美術資料』 44·45호, 1989. 12·1990. 6.

강만길 외 역, 『한국의 실학사상』, 삼성출판사, 1998.

강우방, 「신라 십이지상의 분석과 해석」, 『佛敎藝術』, 1973. 1.

강현숙, 「고구려 봉토석실분의 변천에 관하여」, 『한국고고학보』 31, 1994.

고구려연구회 편, 『고구려 고분벽화』, 학연문화사, 1997.

_____, 『고구려벽화의 세계』, 학연문화사, 2003.

고미영, 「夢人 丁學敎의 書畵硏究」, 원광대학교 석사학위논문, 2002.

고바야시 유코(小林優子), 이원혜 역, 「池大雅」, 『美術史論壇』 4호, 한국미술연구소, 1996.

고바야시 히로미쓰, 김명선 역, 『중국의 전통판화』, 시공사, 2002.

고부자, 「密陽 朴翊 墓 壁畵 服飾 硏究」, 『密陽古法里壁畵墓』, 세종출판사, 2002.

고연희, 「안휘파의 황산도 연구」, 홍익대학교 석사학위논문, 1996.

_____, 『조선후기 산수기행예술연구』, 일지사, 2001.

고유섭, 『韓國美術史及美學論攷』 高裕燮全集 3, 통문관, 1993.

권윤경, 「조선후기 不染齋主人眞蹟帖 고찰」, 『호암미술관 연구논문집』 4집, 1999.

권중달, 「明末淸初의 經世思想」, 『明末淸初社會의 照明』, 한울아카데미, 1990.

금장태, 『韓國實學思想硏究』, 집문당, 1987.

김건리, 「豹菴 姜世晃의《松都紀行帖》연구」, 『美術史學硏究』 238·239호, 한국미술사학회,
　　2003. 9.

김구진, 「조선전기 한중관계사의 시론」, 『弘益史學』, 홍익대학교 사학회, 1990. 12.

김기홍, 「玄齋 심사정의 남종화풍」, 『澗松文華』 25호, 한국민족미술연구소, 1983. 10.

김동주 편역, 『금강산유람기』, 전통문화연구회, 1999.

김리나 편, 『고구려고분벽화』, ICOMOS 한국위원회, 2004.

김명선, 「조선후기 남종문인화에 미친 개자원화전의 영향」, 이화여자대학교 석사학위논문,
　　1991.

김병모, 「抹角藻井의 성격에 대한 재검토」, 『역사학보』 80, 1978. 12.

김상엽, 『소치 허련』, 돌베개, 2008.

김성칠, 「燕行小攷 - 朝中交涉史의 一齣 - 」, 『歷史學報』 第12輯, 역사학회, 1960.

김순자, 「여말선초 대원·명 관계 연구」, 연세대학교 박사학위논문, 1999. 12.

김신영, 「명대 석전 심주의 방고회화 연구」, 홍익대학교 석사학위논문, 2002.

김영심, 「왕건왕릉이 발굴되었다」, 『조선고고연구』 87호, 사회과학원, 1993.

_____, 「고려태조 왕건릉 벽화에 대하여」, 『조선예술』 1993년 11월호.

김우석, 「泗州大聖과 대성보전에 대한 초보적 고찰」, 『중국학보』, Vol. 43, No. 1, 2001.

김원용·안휘준, 『한국미술의 역사』, 시공사, 2003.

김위현, 『고려시대 대외관계사 연구』, 경인문화사, 2003.

김재만, 『거란·고려 관계사 연구』, 국학자료원, 1999.

김정희, 최완수 역, 『秋史集』, 현암사, 1976.

김종완, 『중국남북조사연구』, 일조각, 1995.

김종혁, 「개성 일대의 고려왕릉 발굴보고」(1)·(2), 『조선고고연구』, 사회과학원 고고학연구소, 1986년 1·2호.

김진순, 「집안 오회분 4, 5호묘 벽화연구」, 홍익대학교 석사학위논문, 1998.

김현권, 「청말 상해지역 화풍이 조선말 근대회화에 미친 영향」, 동국대학교 석사학위논문, 1996.

_____, 「청대 해파 화풍의 수용과 변천」, 『美術史學硏究』 217·218호, 한국미술사학회, 1998.

_____, 「근대기 추사화풍의 계승과 청 회화의 수용」, 『澗松文華』 64호, 한국민족미술연구소, 2003.

_____, 「秋史 金正喜의 산수화」, 『美術史學硏究』 240호, 한국미술사학회, 2003.

_____, 「19세기 조선 및 근대화단의 四王화풍 수용」, 『근대미술연구』, 국립현대미술관, 2005.

김현정, 「주학년의 〈황산운해도〉 제작과정에 대하여」, 『미술사의 정립과 확산』, 사회평론, 2006.

김홍대, 「조선시대 방작회화 연구」, 홍익대학교 석사학위논문, 2002.

_____, 「주지번의 병오 사행과 그의 서화 연구」, 온지학회 발표요지문, 2004. 5.

나희라, 「서왕모 신화에 보이는 고대중국인의 생사관」, 『宗敎學硏究』 Vol. 15, 1996.

勞幹, 김영환 역, 『위진남북조사』, 예문춘추관, 1995.

노태돈, 『고구려사연구』, 사계절, 1999.

마츠오 바쇼, 김정례 역주, 『바쇼의 하이쿠기행』, 바다출판사, 1998.

문덕희, 「南公轍(1760-1840)의 書畵觀」, 홍익대학교 석사학위논문, 1994.

문선주, 「徐有榘의 《畵筌》과 《藝翫鑑賞》 연구」, 한국정신문화연구원 석사학위논문, 2000.

미야자키 이치사다, 임중혁·박선희 역, 『中國中世史』, 신서원, 1996.

박경은, 「한국 삼국시대 고분미술의 괴수상 시론」, 『溫知論叢』 5호, 온지학회, 1999. 12.

박도래, 「명말청초기 소운종의 산수화 연구」, 홍익대학교 석사학위논문, 2004.

박성주, 「조선초기 遣明 使節에 대한 일고찰」, 『慶州史學』 제19집, 2000. 12.

박연수, 『陽明學의 理解』, 집문당, 1999.

박영철, 「출토자료를 통해 본 중세 중국의 死後世界와 罪의 관념」, 『동양사학연구』 70호, 2000.

박원호, 『명초 조선관계사 연구』, 일조각, 2002.

박윤희, 「池大雅의 중국화에 대한 이해와 실제」, 홍익대학교 석사학위논문, 2004.

박은순, 「조선후기 서양투시도법의 수용과 진경산수화풍의 변화」, 『美術史學』 11, 한국미술사교육연구회, 1997.

_____, 「眞景山水畵의 觀點과 題材」, 『우리 땅, 우리의 진경』, 국립춘천박물관, 2002.

_____, 「高麗時代 繪畵의 對外交涉 樣相」, 『高麗 美術의 對外交涉』 제8회 전국미술사학대회 발표요지, 한국미술사학회, 2002. 10.

_____, 「조선 후반기 회화의 대중교섭」, 『朝鮮 後半期 美術의 對外交涉』 제10회 전국미술사학 대회 발표요지, 한국미술사학회, 2006. 11.

_____, 『金剛山圖 硏究』, 일지사, 1997.

박은화, 「명대 전기의 궁정회화」, 『美術史學硏究』 231호, 한국미술사학회, 2001. 9.

_____, 「朝鮮初期(1392~1500) 繪畫의 對中交涉」, 『講座美術史』 19호, 한국불교미술사학회, 2002.

박정애, 「之又齋 鄭遂榮의 산수화 연구」, 홍익대학교 석사학위논문, 1999.

박정혜, 『조선시대 宮中記錄畫 硏究』, 일지사, 2000.

박효은, 「朝鮮後期 문인들의 繪畫蒐集活動 연구」, 홍익대학교 석사학위논문, 1999.

변영섭, 『豹菴 姜世晃 繪畫硏究』, 일지사, 1988.

步近智, 「中韓實學思潮의 異同」, 『韓中實學史硏究』, 민음사, 1998.

서영수, 「삼국과 남북조 교섭의 성격」, 『동양학』 11, 동양학 연구소, 1981.

소재영·김태준 편, 『旅行과 體驗의 文學』 중국편·일본편, 민족문화문고간행회, 1985.

소평·만찬, 유미경 역, 『누동화파』, 미술문화, 2006.

송혜경, 「顧氏畫譜와 조선후기화단」, 홍익대학교 석사학위논문, 2002.

송희경, 「조선시대 회화에 나타난 侍童像의 類型과 表象:煎茶像을 중심으로」, 『美術史學報』 28 집, 미술사학연구회, 2007. 6.

시마다 겐지, 김석근 역, 『朱子學과 陽明學』, 까치, 1986.

심봉근, 『密陽古法里壁畫墓』, 세종출판사, 2002.

아키라 쓰카하라(塚原晃), 이원혜 역, 「司馬江漢, 그 풍경표현과 계몽의식」, 『美術史論壇』 3호, 한국미술연구소, 1996.

안휘준, 「高麗 및 朝鮮王朝 初期의 對中繪畫交涉」, 『亞細亞學報』 제13집, 1979. 11

_____, 「朝鮮王朝 末期의 繪畫」, 『한국근대회화백년』, 국립중앙박물관, 1987.

_____, 「朝鮮末期 畫壇과 近代繪畫로의 移行」, 『한국근대미술명품전』, 국립광주박물관, 1995.

_____, 「松隱 朴翊墓의 벽화」, 『고고역사학지』 제17·18합집, 동아대학교박물관, 2002. 10.

_____, 『韓國繪畫史』, 일지사, 1980.

_____, 『한국 회화사 연구』, 시공사, 2000.

야마시타 요시야(山下善也), 이원혜 역, 「富士山圖의 형성과 전개」, 『美術史論壇』 2호, 한국미 술연구소, 1995.

양홍, 안영길 역, 「북조 만기 묘실벽화의 새로운 발견에 관하여」, 『美術史論壇』 5호, 한국미술연 구소, 1997.

역사학회 편, 『實學硏究入門』, 일조각, 1973.

오가와 하루히사(小川晴久), 하우봉 역, 『한국실학과 일본』, 한울아카데미, 1995.

오세창 편저, 동양고전학회 역, 『국역 槿域書畫徵』, 시공사, 1998.

왕성수, 「개성 일대의 고려왕릉에 대하여」, 『조선고고연구』, 사회과학원 고고학연구소, 1990년 2호.

王仲殊, 강인구 역주, 『漢代考古學槪說』, 학연문화사, 1993.

우홍, 김병준 역, 『순간과 영원: 중국 고대의 미술과 건축』, 아카넷, 2001.

원재연, 「17-19세기 연행사절의 천주당 방문과 서양인식」, 『교회와 역사』, 한국교회사연구소, 1998.

유강하, 「한대 서왕모 화상석 연구」, 연세대학교 박사학위논문, 2007.

유미나, 「北山 金秀哲의 繪畵」, 동국대학교 석사학위논문, 1996.

_____, 「17세기 吳派畵風의 전래와 수용」, 전국역사학대회 발표요지문, 2004.

유복렬 편저, 『韓國繪畵大觀』, 삼정출판사, 1969.

유홍준, 「헌종의 문예취미와 서화 컬렉션」, 『조선왕실의 인장』, 국립고궁박물관, 2006.

유홍준·이태호 편, 『遊戱三昧: 선비의 예술과 선비취미』, 학고재, 2003.

劉萱堂, 「中國集安高句麗壁畵墓與遼東遼西漢魏晉壁畵墓比較硏究」, 『고구려 고분벽화』, 학연문화사, 1997.

윤미향, 「조선후기 산수화 방작 연구」, 동국대학교 석사학위논문, 2001.

이내옥, 『공재 윤두서』, 시공사, 2003.

이동주, 「겸재 일파의 진경산수」, 『겸재 정선』 한국의 미 1, 중앙일보사, 1983.

이성미, 「임원경제지에 나타난 서유구의 중국회화 및 화론에 대한 관심」, 『美術史學硏究』 193호, 한국미술사학회, 1992.

_____, 「장승업 회화와 중국회화」, 『정신문화연구』 24권 제2호, 한국정신문화연구원, 2001.

_____, 「조선후기 進爵·進饌儀軌를 통해본 宮中의 미술문화」, 『조선후기 宮中宴享文化』, 民俗院, 2005.

_____, 『조선시대 그림 속의 서양화법』, 대원사, 2000.

이송란, 「고구려 집안지역 묘주도 의자의 계보와 전개」, 『선사와 고대』 23호, 한국고대학회, 2005. 12.

이수미, 「조선시대 漢江名勝圖 연구－鄭遂榮의 漢臨江名勝圖卷을 중심으로」, 『서울학연구』 6호, 1995.

이승은, 「조선 중기 소경산수인물화의 연구」, 홍익대학교 석사학위논문, 1993.

이예성, 『현재 심사정 연구』, 일지사, 2000.

이와사키 요시카주·히라다 미노루, 강덕희 역, 『日本近代繪畵史』, 예경, 1998.

이용진, 「漢代의 西王母 圖像」, 『東岳美術史學』 6호, 2005.

이원섭·홍석창 역, 『完譯 芥子園畵傳』, 능성출판사, 1980.

이을호 편, 『實學論叢』, 전남대학교출판부, 1983.

李淸泉, 「선화요대 벽화묘 안의 시간과 공간문제」, 『미술을 통해 본 중국사』, 중국사학회, 2004.

이태호·유홍준, 『고구려고분벽화』, 풀빛, 1994.

이혜순 외, 『조선중기의 유산기 문학』, 집문당, 1997.

이혜원, 「朝鮮末期 梅畵書屋圖 硏究」, 이화여자대학교 석사학위논문, 1999.

이혜진, 「고려 고분벽화의 십이지상 복식 고찰」, 서울대학교 석사학위논문, 2004.

이희관, 「고려전기 청자에 있어서 蒲柳水禽文의 유행과 그 배경」, 『美術資料』 67호, 2001.

임영애, 「고구려고분벽화와 고대중국의 서왕모신앙」, 『講座美術史』 10호, 한국불교미술사학회, 1998.

臧建, 「二十四孝와 중국전통효문화」, 『한국사상사학』 10, 한국사상사학회, 1998.

장영준, 「18세기 양주화파의 전통회화에 대한 인식과 반영」, 홍익대학교 석사학위논문, 2004.

장현희, 「통일신라 능묘 십이지상의 연구」, 동국대학교 석사학위논문, 1997.

장호수, 「개성지역 고려왕릉」, 『한국사의 구조와 전개』, 혜안, 2000.

전승창, 「朝鮮後期 白磁裝飾의 民畵要所 考察」, 『美術史研究』 제16호, 미술사연구회, 2002.

전해종, 『韓中關係史硏究』, 일조각, 1970.

전호태, 「고구려의 五行신앙과 사신도」, 『國史館論叢』 48, 1993.

_____, 「漢 畵像石의 西王母」, 『美術資料』 59호, 1997.

_____, 『고구려 고분벽화 연구』, 사계절, 2000.

정규, 「박지 앞의 유형인 장승업」, 『한국인물사』 제4권, 박문사, 1965.

정병모, 「고구려 고분벽화의 장식문양도에 대한 고찰」, 『講座美術史』 10호, 한국불교미술사학회, 1998.

_____, 「공민왕릉의 벽화에 대한 고찰」, 『講座美術史』 17호, 한국불교미술사학회, 2001.

정윤희, 「南田 惲壽平의 회화연구」, 숙명여자대학교 석사학위논문, 1994.

정재서, 「고구려 고분벽화의 신화·도교적 제재에 대한 새로운 인식」, 『동양적인 것의 슬픔』, 살림, 1996.

_____, 『不死의 신화와 사상』, 민음사, 1994.

조용진, 『東洋畵 읽는 法』, 집문당, 1989.

주칠성 외, 『동아시아의 전통철학』, 예문서원, 1998.

진준현, 「나옹 이정 소고」, 『서울대박물관 연보』 4, 1992.

_____, 「仁祖·肅宗 年間의 對중국 繪畵교섭」, 『講座美術史』 12호, 한국불교미술사학회, 1999.

최강현, 「金剛山문학에 관한 연구」 I, 『省谷論叢』 23집, 1992.

_____, 『韓國紀行文學硏究』, 일지사, 1982.

최경원, 「朝鮮後期 對淸 회화교류와 淸회화양식의 수용」, 홍익대학교 석사학위논문, 1996.

최경현, 「19세기 後半 20세기 初 上海 地域 畵壇과 韓國 畵壇과의 交流 研究」, 홍익대학교 박사학위논문, 2006.

최완수, 「秋史墨緣記」, 『澗松文華』 48호, 한국민족미술연구소, 1995. 5.

최정임, 「三才圖會와 조선후기 화단」, 홍익대학교 석사학위논문, 2003.

한국실학연구회, 『東亞細亞 實學의 諸問題와 그 展望』, 제4회 동아시아 실학국제학술회의 요지문, 1996.

_____, 『韓中實學史硏究』, 민음사, 1998.

한정희, 「중국회화사에서의 복고주의」, 『美術史學』 제5권, 미술사학연구회, 1993.

_____, 「영정조대 회화의 대중교섭」, 『講座美術史』 8호, 한국불교미술사학회, 1996.

_____, 「조선후기 회화에 미친 중국의 영향」, 『美術史學硏究』206호, 한국미술사학회, 1996. 6.

_____, 「풍신뇌신도상의 기원문제와 한국의 풍신뇌신도」, 『美術史硏究』제10호, 미술사연구회, 1996. 12.

_____, 「동기창의 회화이론」, 『美術史學硏究』224호, 한국미술사학회, 1999. 12.

_____, 「고구려 벽화와 중국 육조시대 벽화의 비교연구」, 『美術資料』68호, 2002.

_____, 「조선전반기의 대중 회화교섭」, 『조선전기 미술의 대외교섭』제9회 전국미술사학대회 발표요지, 한국미술사학회, 2004. 10.

_____, 「고려 및 조선초기 고분벽화와 중국벽화와의 관련성연구」, 『美術史學硏究』246·247호, 한국미술사학회, 2005. 9.

_____, 「조선말기 중국화의 유입양상: 호림박물관 소장 〈百衲六曲屛〉 한 쌍을 중심으로」, 『시각문화의 전통과 해석』김리나 교수 정년퇴임 기념논문집, 2007.

_____, 『한국과 중국의 회화』, 학고재, 1999.

허목, 민족문화추진회 역, 『국역 미수기언』, 솔, 1997.

홍선표, 「朝鮮末期畵員 安健榮의 繪畵」, 『古文化』제18집, 1980. 6

_____, 『朝鮮時代繪畵史論』, 문예출판사, 1999.

황원구, 「연행록선집 해제」, 『국역연행록선집』I, 민족문화추진회, 1976.

황정연, 「19세기 궁중 서화수장의 형성과 전개」, 『美術資料』70·71호, 2004.

_____, 「조선시대 궁중 서화수장과 미술후원」, 『조선왕실의 미술문화』, 대원사, 2006.

黃曉芬, 김용성 역, 『한대의 무덤과 그 제사의 기원』, 학연문화사, 2006

후지쓰카 지카시(藤塚鄰), 박희영 역, 『추사 김정희 또 다른 얼굴』, 아카데미하우스, 1994.

중문 논저

『歷代論畵名著彙編』, 世界書局, 1984.

『中國美術史』, 齊魯書社, 2000.

葛榮晋 主編, 『中日實學史硏究』, 中國社會科學出版社, 1992.

甘肅省文物考古硏究所, 『敦煌佛爺廟灣 西晉畵像塼墓』, 文物出版社, 1998.

蓋之庸, 『內蒙古遼代石刻文硏究』, 內蒙古大學出版社, 2002.

耿鐵華, 「集安五盔墳五號墓藻井壁畵新解」, 『北方文物』, 1993. 3.

故宮博物院 編, 『淸代宮廷繪畵』, 文物出版社, 1992.

顧森 編, 『中國美術史』, 齊魯書社, 2000.

郭繼生, 『王原祈的山水畵藝術』, 國立故宮博物院, 1981.

郭湖生 外, 「河南鞏縣宋陵調査」, 『考古』, 1964. 11.

羅春政, 『遼代繪畵与壁畵』, 遼寧畵報出版社, 2002.

單國强, 「明代繪畵序論」, 『中國繪畵全集』10, 浙江人民美術出版社, 2000.

大同市文物陳列館,「山西省大同市元代 馮道眞, 王青墓清理簡報」,『文物』, 1962. 10.

鄧林秀,「北齊婁叡墓壁畫簡述」,『北朝研究』, 1993. 3.

馬忠理,「磁縣北朝墓群 – 東魏北齊陵墓兆域考」,『文物』, 1994. 11.

萬靑力,『並非衰弱的百年: 十九世紀中國繪畫史』, 臺北: 雄獅美術圖書公司 , 2005.

北京市文物工作隊,「遼韓佚墓發掘報告」,『考古學報』, 1984. 3.

查瑞珍,「略談四靈和四神」,『南京大學報』, 1979. 1.

山東省文物考古研究所,「濟南市東八里洼北朝壁畫墓」,『文物』, 1989. 4.

山西省考古研究所,「太原市南郊唐代壁畫墓清理簡報」,『文物』, 1988. 12.

_____,「太原南郊北齊壁畫墓」,『文物』, 1990. 12.

_____,「太原北齊徐顯秀墓發掘簡報」,『文物』, 2003. 10.

山西省文物管理委員會,「山西文水北峪口的一座古墓」,『考古』, 1961. 3.

徐光冀,「河北磁縣灣漳北朝大型壁畫墓的發掘與研究」,『文物』, 1996. 9.

薛永年 · 杜娟,『淸代繪畫史』, 人民美術出版社, 2000.

陝西省文物管理委員會,「陝西省三原縣双盛村隋李和墓清理簡報」,『文物』, 1966. 1.

陝西歷史博物館 編,『唐墓壁畫研究文集』, 三秦出版社, 2001.

宿白,「西安地區唐墓壁畫的布局和內容」,『考古學報』, 1982. 2.

_____,「西安地區的唐墓刑制」,『文物』, 1995. 12.

_____,「西安地區唐墓壁畫的布局和內容」,『唐墓壁畫研究文集』, 三秦出版社, 2001.

_____,『白沙宋墓』, 文物出版社, 2002.

施光明,「論北朝的時代特徵」,『北朝研究』, 1993. 3.

信立祥,『漢代畫像石綜合研究』, 文物出版社, 2000.

楊泓,「山東北朝墓人物屏風壁畫的新啓示」,『文物天地』, 1991. 3.

_____,『美術考古半世紀』, 文物出版社, 1997.

_____,『漢唐美術考古和佛教藝術』, 科學出版社, 2000.

呂春盛,『北齊政治史研究 – 北齊衰亡原因之考察』, 國立臺灣大學校, 1987.

吳津明,『婁東畫派研究』, 南京大學出版社, 1991.

王增新,「遼寧遼陽縣南雪梅村壁畫墓及石墓」,『考古』, 1960. 1.

汪波,『魏晉北朝幷州地區研究』, 人民出版社, 2001.

王俠,「高句麗抹角疊涩墓初論」,『北方文物』, 1994. 1.

遼寧省博物館,「法庫葉茂臺遼墓記略」,『文物』, 1975. 12.

_____,「凌源富家屯元墓」,『文物』, 1985. 6.

遼寧省博物館文物隊,「朝陽袁台子東晉壁畫墓」,『文物』, 1984. 6.

兪劍華,『中國美術家人名辭典』, 上海人民美術出版社, 1982.

劉增貴,「漢代畫像闕的象徵意義」,『中國史學』10, 中國史學會, 2000. 12.

劉超英,「磁縣北齊高潤壁畫墓」,『河北古代墓葬壁畫』, 文物出版社, 2000.

李發林,『山東漢畫像石研究』, 齊魯書社, 1982.

李鑄晉 · 萬靑力, 『中國現代繪畫史: 晚淸之部(1840-1911)』, 石頭出版股份有限公司, 1998.

李淸泉, 「宣化遼墓壁畵中的備茶圖與備經圖」, 『藝術史硏究』 4, 2002.

_____, 「宣化遼墓壁畵散樂圖与備茶圖的礼儀功能」, 『故宮博物院院刊』, 2005. 3.

李紅, 「宋遼金元時期的墓室壁畵」, 『墓室壁畵』, 文物出版社, 1989.

臨朐縣博物館, 『北齊崔芬壁畵墓』, 文物出版社, 2002.

林邦鈞 選注, 『歷代遊記選』, 中國靑年出版社, 1992.

臨安市文物館, 「浙江臨安五代吳越國康陵發掘簡報」, 『文物』, 2000. 2.

磁縣文化館, 「河北磁縣東魏茹茹公主墓發掘簡報」, 『文物』, 1984. 4.

張鵬, 「遼代慶東陵壁畵硏究」, 『故宮博物院院刊』, 2005. 3.

張小舟, 「北方地區魏晉十六國墓葬的分區與分期」, 『考古學報』, 1987. 1.

張臨生, 「淸初畵家 惲壽平」, 『故宮季刊』 10卷 2期, 1975.

章必功, 『中國旅遊史』, 雲南人民出版社, 1992.

張鴻修, 『中國唐墓壁畵集』, 嶺南美術出版社, 1994.

_____, 『陝西新出土 唐墓壁畵』, 重慶出版社, 1997.

鄭岩, 「墓主畵像硏究」, 『劉敦愿先生紀念文集』, 山東大學出版社, 2000.

_____, 『魏晉南北朝壁畵墓硏究』, 文物出版社, 2002.

鄭州市文物考古硏究所, 『鄭州宋金壁畵墓』, 科學出版社, 2005.

濟南市博物館, 「濟南市馬家庄北齊墓」, 『文物』, 1985. 10.

朝陽地區博物館, 「遼寧朝陽發現北燕 · 北魏墓」, 『考古』, 1973. 10.

趙殿增 · 袁曙光, 「天門考 - 兼論四川畵像磚的組合與主題」, 『四川文物』, 1990. 6.

趙超, 『古代墓志通論』, 紫禁城出版社, 2003.

周心慧, 『中國古版畵通史』, 學苑出版社, 2000.

陳綬祥 主編, 『中國美術史』 魏晉南北朝卷, 齊魯書社, 2000.

陳傳席, 「有關蕭雲從及太平山水詩畵諸問題」, 『朶雲』 25, 上海書畵出版社, 1990.

_____, 『弘仁』, 吉林美術出版社, 1996.

楚啓恩, 『中國壁畵史』, 北京工藝美術出版社, 1999.

朶雲編輯部, 『淸代四王畵派硏究』, 上海書畵出版社, 1993.

湯池, 「漢魏南北朝的墓室壁畵」, 『中國美術全集』 繪畵篇 12, 文物出版社, 1989.

太原市文物考古硏究所 編, 『北齊婁叡墓』, 文物出版社, 2004.

河南省文物考古硏究所 編, 『北宋皇陵』, 中州古籍出版社, 1997.

河北省文物硏究所, 「河北涿州元代壁畵墓」, 『文物』, 2004. 3.

賀西林, 『古墓丹靑: 漢代墓室壁畵的發現与硏究』, 陝西人民美術出版社, 2001.

_____, 『漢代墓室壁畵的發現與硏究』, 陝西人民美術出版社, 2001.

賀梓城, 「唐墓壁畵」, 『文物』, 1959. 8.

項春松, 「內蒙古赤峰市元寶山元代壁畵墓」, 『文物』, 1983. 4.

項春松 · 王建國, 「內蒙古昭盟赤峰三眼井元代壁畵墓」, 『文物』, 1982. 1.

黃明蘭 · 郭引强,『洛陽漢墓壁畫』, 文物出版社, 1996.

黃貞燕,「淸初山水版畫 太平山水圖畫 硏究」, 臺灣大學校 碩士學位論文, 1994.

일문 논저

高柳光壽,「富士の文學」,『富士の硏究』, 名著出版社, 1973.

古原宏伸,「波濤を越えて」,『中國繪畫: 來舶畫人』, 松濤美術館, 1986.

_____,「朝鮮山水畫における中國繪畫の受容」,『靑丘學術論集』16, 東京: 韓國文化硏究振興財
　　團, 2000.

古田眞一,「河北省磁縣地區における東魏北齊壁畫墓」,『帝塚山學院大學硏究論集』33, 1998.

吉田宏志,「李朝の繪畫: その中國畫受容の一局面」,『古美術』52, 1977.

吉村怜,「南朝天人圖像の北朝及び周邊諸國への傳播」,『佛敎藝術』159, 1985.

東潮,「北朝隋唐と高句麗壁畫」,『裝飾古墳の諸問題』國立歷史民俗博物館 硏究報告 80, 1999.

藤塚鄰,『淸朝文化東傳の硏究』, 圖書刊行會, 1975.

武田和昭,『星曼茶羅の硏究』, 京都: 法藏館, 1995.

西嶋定生,「中國 · 朝鮮 · 日本における十二支像の變遷について」,『古代東アジア史論集』下卷,
　　吉川弘文館, 1978.

石津純道,「日記と紀行」,『講座日本文學』5 中世編 I, 三省堂, 1969.

成瀨不二雄,『日本繪畫の風景表現』, 中央公論美術出版, 1998.

小林忠,『江戶繪畫』II 後期, 至文堂, 1983.

小杉一雄,「鬼神形像の成立」,『美術史硏究』14, 早稻田大學美術史學會, 1997. 3.

蘇哲,「東魏北齊壁畫墓の等級差別と地域性」,『博古硏究』4, 1992.

鈴木棠三,「紀行」,『日本古典文學大辭典』卷2, 岩波書店, 1984.

_____,『近世紀行文藝ノト』, 1974.

鈴木進,『池大雅』日本の美術 114, 至文堂, 1975.

源了圓,『近世初期實學思想の硏究』, 創文社, 1980.

林巳奈夫,「後漢時代の車馬行列」,『東方學報』37, 1966.

_____,『漢代の神神』, 臨川書店, 1989.

林聖智,「北朝時代における葬具の圖像と機能: 石棺床囲屏の墓主肖像と孝子伝図を例として」,
　　『美術史』, 美術史學会, 2003. 3.

長廣敏雄,「鬼神圖の系譜」,『六朝時代美術の硏究』, 東京: 美術出版社, 1969.

斎藤忠,「高句麗古墳壁画における墓主図と四神図」,『壁画古墳の系譜』, 學生社, 1989.

田村實造,『慶陵の壁畫』, 同朋舍, 1977.

田村實造 · 小林行雄,『慶陵』1 · 2, 京都大學文學部, 1953.

曾布川寬,「崑崙山と昇仙圖」,『東方學報』51, 1979.

_____,「漢代畵像石における昇仙圖の系譜」,『東方學報』65, 1993.

_____,「南北朝時代の繪畫」,『世界美術大全集』三國・南北朝, 小學館, 2000.

_____,『崑崙山への昇仙』, 中央公論社, 1981.

出光美術館 編,『館藏茶の湯の美』, 出光美術館, 1997.

土居淑子,「漢代画象と高句麗壁画の馬車行列における墓主表現」,『美術史研究』第6冊, 早稻田 大学美術史学会, 1968. 3.

_____,『古代中國の畵像石』, 同朋社, 1986.

河野道房,「北齊婁叡墓壁畵考」,『中國中世の文物』, 京都大學人文科學研究所, 1993.

鶴田武良,「芥子園畵傳について－その成立と江戸畵壇への影響」,『美術研究』283, 1972.

_____,「李孚九と李用雲」,『美術研究』315, 1980. 12.

黃孝芬,「漢墓の変容－槨から室へ」,『史林』77卷 5號, 1994. 9.

_____,『中國古代葬制の傳統と變革』, 勉成出版, 2000.

_____,『漢墓的考古學研究』, 岳麓書社, 2002.

영문 논저

Addiss, Stephen ed., *Japanese Quest for a New Vision: The Impact of Visiting Chinese Painters, 1600-1900*, The Spencer Museum of Art University of Kansas, 1986.

Barnhart, Richard. *Painters of the Great Ming*, Dallas Museum of Art, 1993.

_____, "Tung Ch'i-ch'ang's Connoisseurship of Sung Painting and the Validity of Historical Theories: A Preliminary Study," *Proceedings of the Tung Ch'i-ch'ang International Symposium*, The Nelson-Atkins Museum of Art, 1991.

Bokenkamp, Stephen R. "Reviews on Transcendence and Divine Passion," *Harvard Journal of Asiatic Studies*, Vol. 57, No. 1, 1997.

Bush, Susan. "Thunder Monster and Wind Spirits in Early Sixth Century China and the Epitaph of Lady Yuan," *Bulletin of the Museum of Fine arts, Boston*, Vol. 72, No. 367, 1974.

_____, "Thunder Monster, Auspicious Animals and Floral Ornament in Early Sixth Century China," *Ars Orientalis*, No. 10, 1975.

Cahill, James. *Parting at the Shore*, Weatherhill, 1978.

_____, *Compelling Image*, Harvard University Press, 1982.

_____, *The Distant Mountains*, Weatherhill, 1982.

Cahill, James ed., *Shadows of Mountain Huang*, Berkeley: University Art Museum, 1981.

Cahill, Suzanne. *Transcendence and Divine Passion: The Queen Mother of the West in Medieval China*, Stanford University Press, 1993.

Cheng, Te-k'un. "Ch'ih-yu: The God of War in Han Art," *Oriental Art*, No. 4, 1958.

Chou, Ju-hsi and Brown, Claudia. *The Elegant Brush: Chinese Painting Under the Qianlong Emperor*, Phoenix Art Museum, 1985.

Edwards, Richard. *The Paintings of Tao-chi*, University of Michigan, 1967.

Fong, Wen C. "The Orthodox School of Painting," *Possessing the Past*, The Metropolitan Museum of Art, 1996.

Fontain, Jan and Wu, Tung. *Han and t'ang Murals*, Boston Museum of Art, 1976.

Ganza, Kenneth Stanle. "The Artist As Traveler: The Origin and Development of Travel as a Theme in Chinese Landscape Painting of the Fourteenth to Seventeenth Century," Ph. D. dissertation, Indiana University, 1990.

Goldin, Paul R. "On the Meaning of the Name Xi Wangmu, Spirit-Morther of the West," *Journal of the American Oriental Society*, Vol. 122, No. 1, 2002.

Han, Junghee. "The Origin of Wind and Thunder God Iconography and Its Representation in Korean painting," *Korea Journal*, Vol. 40, No. 4, Winter, 2000.

Ho, Judy Chungwa. "The Twelve Calendrical Animals in Tang Tombs," *Ancient Mortuary Traditions of China*, Far Eastern Art Council Los Angeles County Museum of Art, 1991.

Ho, Wai-kam ed., *The Century of Tung Ch'i-ch'ang*, The Nelson-Atkins Museum of Art, 1992.

James, Jean. "An Iconographic Study of Xiwangmu During the Han Dynasty," *Oriental Art*, Vol. 55, 1995.

Johnson, Linda Cooke. "The Wedding Ceremony for an Imperial Liao Princess," *Artibus Asiae*, Vol. 44 2/3, 1983.

Juliano, Annette. *Teng-hsien: An Important Six Dynasties Tomb*, Artibus Asiae, 1980.

Jungmann, Burglind. *Painters as Envoys: Korean Inspiration in Eighteenth-century Japanese Nanga*, Princeton University Press, 2004.

Karetzky, Patricia Eichenbaum. "The Engraved Designs on the Late Sixth Century Sarcophagus of Li Ho," *Artibus Asiae*, Vol. 47, 1986.

Kuo, Chi-sheng, "The Paintings of Hung-jen," Ph. D. dissertation, University of Michigan, 1980.

Little, Stephen. *Taoism and the Arts of China*, The Art Institute of Chicago, 2000.

Liu, Yang. "Origins of Daoist Iconography," *Ars Orientalis*, Vol. 31, 2001.

Loehr, Max. "Art Historical Art: One Aspect of Ch'ing Painting," *Oriental Art*, Spring, 1970.

Luo, Feng. "Lacquer Painting on Northern Wei Coffin," *Orientations*, Vol. 21/7, 1990.

Mead, Virginia Lee. "Twenty-four Paragons of Filial Piety," *Arts of Asia*, Vol. 27, 1997.

Sen, Tansen. "Astronomical Tomb Paintings from Xuanhu: Mandalas?," *Ars Orientalis*, Vol. XXiX, 1999.

Siren, Osvald. *Chinese Painting: Leading Masters and Principles*, Vol. VII, New York: The Ronald Press Company, 1958.

Spiro, Audrey. "Shaping the Wind; Taste and Tradition in Fifth Century South China," *Ars Orientalis*, Vol. 21, 1991.

Steinhardt, Nancy. "Yuan Period Tombs and Their Decoration: Cases at Chifeng," *Oriental Art*, 1990. 12.

_____, *Liao Architecture*, University of Hawaii Press, 1997.

Steinhardt, Nancy ed., *Chinese Architecture*, Yale University Press, 2002.

Tekeuchi, Melinda. *Taiga's True View: The Language of Landscape painting in Eighteenth Century Japan*, Stanford University Press, 1992.

Tsao, Jung ying. *Chinese Painting of the Middle Qing Dynasty*, San Francisco Society, 1987.

Valenstein, Suzanne G. *A Handbook of Chinese Ceramics*, The Metropolitan Museum of Art, 1989.

van Gulik, R. H. *Chinese Pictorial Art as Viewed by the Connoisseur*, New York: Hacker Art Books, 1981.

Whitfield, Roderick. *In Pursuit of Antiquity*, The Art Museum Princeton University, 1969.

Wicks, Ann. "Wang Shi-min's Orthodoxy: Theory and Practice in Early Qing Painting," *Oriental Art*, Vol. 24, 1983.

Wu, Hung. "Where Are They Going? Where Did They Come From—Hearse and Soul-carriage in Han Dynasty Tomb Art," *Orientations*, Vol. 29, No. 6, June, 1998.

Wu, Wenqi, "Painted Murals of the Northern Qi Period in the Tomb of General Cui Fen," *Orientations*, Vol. 29-6, June, 1998.

Yi, Song-mi, "The Screen of the Five Peaks of the Choson Dynasty," 『朝鮮王室의 美術文化』, 大願社, 2005.

도록

『거창의 역사와 문화 II: 둔마리 벽화고분』, 거창군·이화여자대학교박물관, 2005.

『謙齋鄭敾展』, 대림화랑, 1988.

『남종화의 거장 소치 허련 200년』, 국립광주박물관, 2008.

『새천년 새유물전』, 국립중앙박물관, 2000.

『서울大學校博物館 所藏 韓國傳統繪畵』, 서울대학교박물관, 1993.

『오원 장승업: 조선왕조의 마지막 대화가』, 서울대학교박물관, 2000.

『2000년 전 우리이웃: 중국요령지역의 벽화와 문물 특별전』, 서울대학교박물관, 2001.

『조선시대 기록화의 세계』, 고려대학교박물관, 2001.

『秋史 文字般若』, 예술의 전당, 2006.

『秋史와 그 流派』, 대림화랑, 1991.

『豹菴 姜世晃』, 예술의 전당, 2003.

『韓國의 美』1-24, 중앙일보사, 1977-1985.

김원용 편, 『壁畵』, 동화출판공사, 1974.

안휘준 편저, 『國寶』19 繪畵 I, 예경출판사, 1984.

『董其昌畵集』, 上海書畵出版社, 1989.

『明淸安徽畵家作品選』, 安徽美術出版社, 1988.

『明淸花鳥畵集』, 天津人民出版社, 2000.

『墓室壁畵』, 文物出版社, 1989.

『文學名著與美術特展』, 臺北: 國立故宮博物院, 2001.

『北齊婁叡墓』, 太原市文物考古硏究所, 2004.

『北齊徐顯秀墓』, 文物出版社, 2005.

『石濤書畵集』, 臺北: 中華書畵出版社, 1993.

『宣化遼墓』上·下, 文物出版社, 2001.

『宣化遼墓壁畵』, 文物出版社, 2001.

『揚州八怪書畵珍品展』, 臺灣: 國立歷史博物館, 1999.

『五代王處直墓』, 文物出版社, 1998.

『五代馮暉墓』, 重慶出版社, 2001.

『吳門畵派』, 臺北: 藝術圖書公司, 1985.

『遼陳國公主墓』, 文物出版社, 1993.

『園林名畵特展圖錄』, 臺北故宮博物院, 2001.

『中國古代版畵叢刊』二編, 上海古蹟出版社, 1994.

『中國美術全集』繪畵編, 人民美術出版社, 1989.

『中國歷代花鳥畵經典』, 江蘇美術出版社, 2000.

『海上名畵家精品集』, 上海博物館, 1991.

『江戶東京博物館 總合案內』, 江戶東京歷史財團, 1993.

『谷文晁展』, 田原町博物館, 2000.

『近世日本繪畵と畵譜·繪手本展』I·II, 町田市立國際版畵美術館, 1990.

『大皿の時代展』, 出光美術館, 1998.

『琳派』, 出光美術館, 1993.

『木村蒹葭堂』, 大阪歷史博物館, 2003.

『文人畵展』, 出光美術館, 1996.

『世界美術大全集』東洋篇 3 三國 南北朝, 小學館, 2000.

『日本人と茶』, 京都國立博物館, 2002.

『中國古代版畵展』, 町田市立國際版畵美術館, 1988.

『中國 繪畵: 來舶畵人』, 松濤美術館, 1986.

『中華人民共和國漢唐壁畵展』, 東京: 北九州市立美術館, 1975.

『和の意匠』, 大阪市立美術館, 1998.

찾아보기